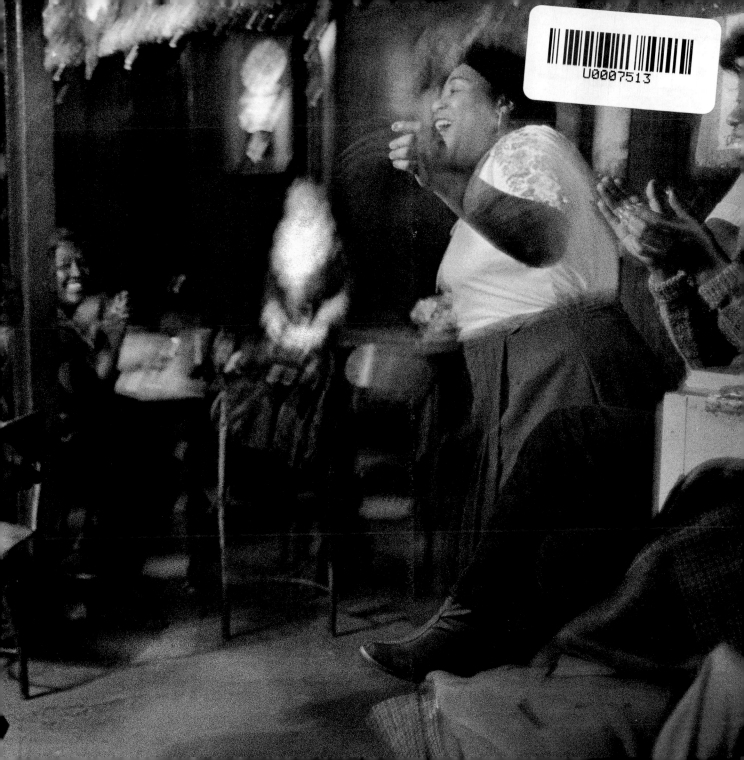

LOCUS

Beautiful Experience

EDITOR: Holly George-Warren
CREATIVE DIRECTOR & DESIGNER: Ellen Nygaard Ford
MANAGING EDITOR: Nina Pearlman
EDITORIAL/PRODUCTION CONSULTANT: Shawn Dahl
PHOTO RESEARCHER: Moira Haney
EDITORIAL RESEARCHERS: Andrea Odintz-Cohen, Robin Aigner, Andrew Simon, Michele Garner Brown

The Editors would like to acknowledge the following for their contributions both to this book and to the larger project that inspired it:
Dan Conaway, Executive Editor, HarperCollins Publishers
Alex Gibney, Series Producer, *The Blues*
Margaret Bodde, Producer, Cappa Productions & *The Blues*
Mikaela Beardsley, Supervising Producer, *The Blues*
Susan Motamed, Coordinating Producer, *The Blues*
Paul G. Allen, Executive Producer, *The Blues,* and Chairman, Vulcan Productions
Jody Patton, Executive Producer, *The Blues,* and President, Vulcan Productions
Robert Santelli, Executive Director, Experience Music Project
Richard Hutton, Co-Producer, Vulcan Productions
Bonnie Benjamin-Phariss, Director, Documentary Programming, Vulcan Productions
HarperCollins/Amistad: Jill Schwartzman, Dawn Davis, Carie Freimuth, Laurie Rippon, Rockelle Henderson, John Jusino, Betty Lew, Dianne Pinkowitz, Lara Allen, Tara Brown, Laura Blost
The Blues Inc.: Dan Luskin, Agnes Chu, Salimah El-Amin, Susan Motamed

A companion book to the PBS documentary series
Martin Scorsese Presents The Blues: A Musical Journey

A Presentation of Vulcan Productions and Road Movies
Columbia
Universal Music Group
WGBH Boston

tone 01　　THE BLUES藍調百年之旅
編著：Peter Guralnick等
譯者：李佳純‧盧慈穎‧陳佳伶
責任編輯：李惠貞
封面設計：李孟融
美術編輯：謝富智
法律顧問：全理法律事務所董安丹律師
出版者：大塊文化出版股份有限公司
台北市105南京東路四段25號11樓
www.locuspublishing.com

讀者服務專線：0800-006689
TEL：（02）87123898　FAX：（02）87123897
郵撥帳號：18955675 戶名：大塊文化出版股份有限公司

Martin Scorsese Presents The Blues
Edited by Peter Guralnick, Robert Santelli,
Holly George-Warren & Christopher John Farley
Copyright © 2003 by The Blues Inc.
Chinese translation copyright © 2004 by Locus Publishing Company
This translation published by arrangement
with HarperCollins Publishers, Inc.,USA
through Bardon-Chinese Media Agency,
本書中文版權經由博達著作權代理有限公司取得
All Rights Reserved.

總經銷：大和書報圖書股份有限公司
地址：台北縣五股工業區五工五路2號
TEL：（02）8990-2588（代表號）FAX：（02）2990-1658
製版：瑞豐實業股份有限公司
初版一刷：2004年6月

定價：新台幣580元
Printed in Taiwan

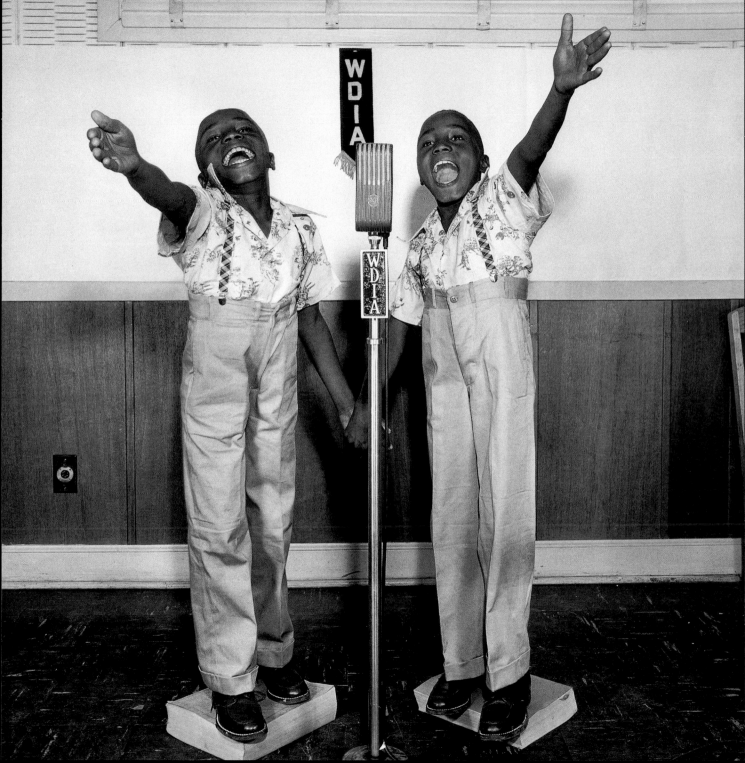

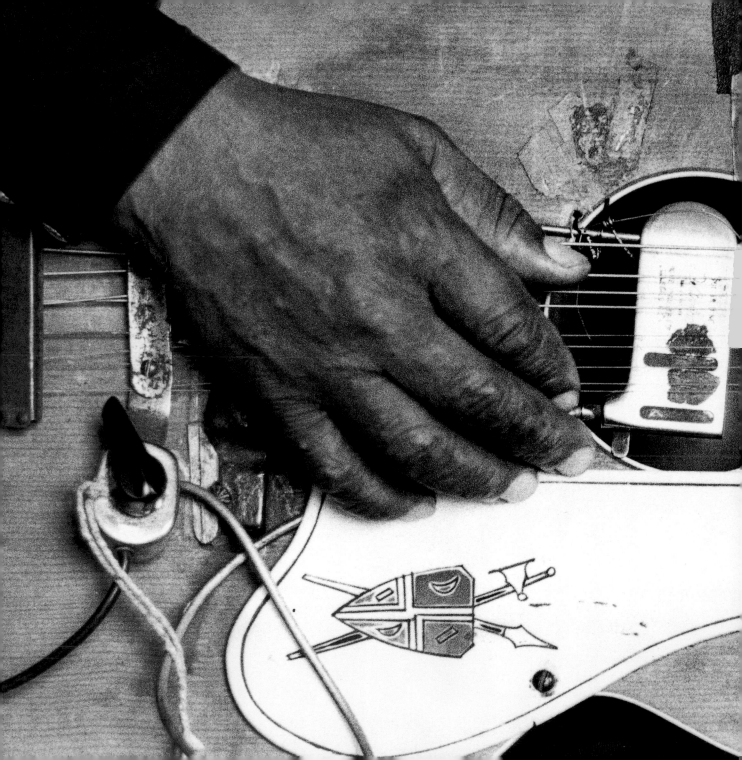

馬丁·史柯西斯

THE BLUES™

藍調百年之旅

目錄

「藍調是根,其他都是果實。」——威利・狄克森

序 馬丁·史柯西斯（Martin Scorsese）

我永遠不會忘記第一次聽到鉛肚皮（Lead Belly）唱〈看那騎士〉（See See Rider）的感覺。我完全入迷了。我和大多數同一輩的人一樣，是聽搖滾樂長大的，但是突然之間，我聽到搖滾樂的根源。我可以感受到音樂背後的精神，在人聲和吉他之外，來自非常久遠的過往。

我認識的人之中，有很多人都有同樣當頭棒喝的經驗。搖滾樂好像自己上門似的，就從收音機或是唱片行裡跑出來。它成了我們的音樂，一種讓我們定義自己，之所以和父母親那一輩不同的方式。然而後來我們發現了另一個更深刻的層次，在搖滾樂和節奏藍調（R&B）背後的歷史，在我們的音樂背後的音樂。每一條路徑都指向同一個源頭，就是藍調。

我們都喜歡想像藝術乃無中生有，以前所未見、前所未讀、前所未聽的形象震懾了我們。而事實是，一切的一切——每一幅畫、每一部電影、每一部戲劇作品、每一首歌，都有前例可循。它是一連串的人性反應。藝術的美與力量，在於它永遠不是統一化或機械化的。它必定是人類的交流，由前人傳給後人，若非如此則不是藝術。它一方面互古不變，同時日新又新，因爲總會有年輕藝術家聽到或看到前人的作品，受到啓發並從中吸收創造出自己的作品。

當你聽到「蹦蹦跳」詹姆斯（Skip James）唱〈惡魔奪走我的女人〉（Devil Got My Woman），或桑·豪斯（Son House）唱著〈死亡書信藍調〉（Death Letter Blues），或約翰·李·胡克（John Lee Hooker）彈出曲折的吉他樂句，當你真的去聽的時候——相信我，這並不難，因爲這種音樂從第一個音就會讓你全神貫注——你所聽到的，是被流傳下來的，非常珍貴的東西。一個珍貴的祕密。就在那些回音和承接的東西裡，那些共通的語彙和吉他樂句裡，那些歌手與歌手、樂手與樂手之間流傳的歌曲。那些時而一路演變，終成新曲的歌謠。

那個祕密是什麼？最近我爲此系列所執導的影片拍攝了一景。我和科瑞·哈里斯（Corey Harris）以及凱柏·莫（Keb' Mo'）兩位優秀的年輕樂手，在攝影棚裡，我們談到羅伯·強生（Robert Johnson）。科瑞提出一個重要的意見：在非裔美國樂手歷史中，一直到最近，歌手的情感和他或她所演唱的歌詞之間，是有分別的。〈地獄惡犬窮追不捨〉（Hellhound on My Trail）這首歌，可能是在說一個嫉妒的女人到愛人的門口去撒「燙腳粉末」❶；但羅伯·強生唱的是別的東西——一些神祕又有力量、意在言外的事物。歌詞裡並不包含這些情緒，它只是一個媒介。科瑞說這叫做「排除的語言」（language of exclusion），在藍斯頓·休斯（Langston Hughes）的詩裡可以找到，在豪林·沃夫（Howlin' Wolf）或是「閃電」霍普金斯（Lightnin' Hopkins）的音樂裡也隨處可見。當時和現在亦然，這是一種藉藝術來維持個人、集體的尊嚴和身份的方法；而我們也都知道（或說應該知道），最初這是對極端惡劣的壓迫形式的反動——奴隸制度、佃農，還有從未脫離美國社會的種族歧視。這個珍貴的祕密就是永不能被蹂躪或奪走的，人類靈魂的一部分。它讓我們的文化充實許多，是我們任何一個人都無法想像的。種族歧視仍在西方

世界肆虐，這是一個悲劇，也是徹底荒謬的，因爲沒有人不從這賦予音樂生命的精神中受益。沒有了它，我們豐富而多元的文化，將是空殼一個。

我們在幾年前展開這項計畫——內容包括這些影片，以及隨附的包含許多文章的這本書，用以頌揚一個偉大的美國藝術形式。這個計畫後來涵蓋多種樣貌：這是一系列的調查，追蹤音樂在情感上和地理上走過的不同歷程；它也是對過世樂手的追念；一種對過去、及過去如何縈繞現在並使之更豐富的反省。對於我們大家——文·溫德斯（Wim Wenders）、查爾斯·柏奈特（Charles Burnett）、理查·皮爾斯（Richard Pearce）、馬克·李文（Marc Levin）、麥克·費吉斯（Mike Figgis）、克林·伊斯威特（Clint Eastwood），還有我自己而言，這是一個極度私密的計畫。在我的部份，它讓我去思考自己在創作時的重要過程。

音樂在我的生活和作品裡一直扮演著重要角色。只有在我腦海裡聽到音樂的時候，整部電影才會完整，我才能真正看到電影。我只有在聽到歐薩·透納（Otha Turner）催眠般的音樂以後，才知道《紐約黑幫》（Gangs of New York）的開場要怎麼拍。雖然最後音樂沒有出現在成品裡，但它是無所不在的。當我看了這個系列中其他導演所拍攝的佳片，我知道他們和我有一樣的感覺。藍調對我而言一直有特殊地位。這是我所知最身體的音樂，其中情感下的逆流，絕沒有任何東西可以相比擬。當你聽到羅伯·強生超脫世俗的聲音唱著「藍調像冰雹一樣下著」（blues fallin' down like hail）；或是當時享有盛名的「閃電」霍普金斯，輕鬆彈著〈一湯匙〉（Spoonful）的節奏；或是「蹦蹦跳」詹姆斯在〈惡魔奪走我的女人〉裡哀悼愛情這個人類

最大的苦惱；或是桑·豪斯在〈死亡書信藍調〉這首兜圈子的歌曲裡懷念死去的戀人；你所聽到的是很久很久以前的音樂——永恆、基本、挑戰理性思維，最偉大的藝術皆是如此。你必須讓它掌握你。你沒得選擇。當我拍《最後的華爾滋》（The Last Waltz）時，有幸能夠拍攝穆蒂·華特斯（Muddy Waters），我只要一想到他演奏〈大男孩〉（Mannish Boy）的精彩表現，他在演唱每個字句時得到的愉悅感，他傳達出來的威勢，我仍然像被電到一樣。在那個晚上之前，他已經唱過那首歌幾次了？但他就在那邊，再度唱著，好像那是第一次，或最後一次。我了解到那就是藍調給我的感覺，對你或對我們而言皆然。藍調就是精髓。

我希望你們會喜愛觀賞這些影片，就像我們享受拍攝過程一樣。讀了這些由優秀的藝術家、歷史學家、作家所寫的文章之後，你會感受到這種音樂可以引發的熱情。我們找來了我們所能想到的最好的幾位作家——艾爾摩·李歐納（Elmore Leonard）、史達·特柯（Stud Terkel）、大衛·赫伯斯坦（David Halberstam），以及傳記作家和評論家克里斯多福·約翰·法利（Christopher John Farley），還有歷史學者彼得·格羅尼克（Peter Guralnick）；他們都因爲對這音樂的純然熱愛而共襄盛舉。

更重要的，我們希望大家來聽藍調音樂。如果你已經知道什麼是藍調，也許這是個回溯的好機會。如果你從未聽過藍調，而這是你的第一次體驗，我可以向你保證——你的生命將從此變得更爲美好。

註釋：

❶ 燙腳粉末（hot foot powder）是傳統南方草藥配方，據信可以驅走不受歡迎之人。

前言

「藍調只有一種，而且說的就是戀愛中的男人和女人……」
——桑·豪斯

要解釋、描述或書寫藍調，很難。但就好像在汽車旅館裡，隔著薄薄的一堵牆聽到隔壁的人做愛的聲音；你一聽到它就知道是藍調，即使你得把耳朵緊貼在牆上，才能知道隔壁到底在幹什麼。你只知道那聲音騷動你的心弦，讓你無法成眠。

自從瑪格麗特·布迪（Margaret Bodde）（馬丁·史柯西斯在卡帕製作公司〔Cappa Productions〕的製作人）邀請我參加這個計畫，我就開始構思這一系列電影可以出什麼樣的書。就某方面來說，我們面對的難題和詹姆斯·艾吉（James Agee）創作《讓我們來歌頌那些著名的人們》（Let Us Now Praise Famous Men）時所面臨的一樣。他以為，要捕捉鄉下貧窮生活的掙扎，一篇文章絕對比不上有破敗的屋頂、彎曲的鉛製湯匙和破爛百葉窗的照片來得有力。同時還有更根本的問題：藍調歌手和他們所唱的歌曲，為何如此密不可分？也許因為許多歌手都必須克服艱苦的生活——也許，追溯到更早以前，因為藍調的根源來自非洲，並且因為可怕的奴隸制度而誕生。藍調的地理學既是回到特定時空的途徑，亦是一探人類靈魂版圖之路。這種音樂能夠聯結起人類共通的欲望、愛、失落，和苦澀的失望，因此對優秀的作家而言，藍調成為豐饒的沃土。

對這種情感真相的追尋，帶我們回到汽車旅館房間那個比喻。既身在當下情境同時也是抽離的，這就是文學的獨特領域。本書將會推崇藍調的文學性力量。這些影片，以及影片所頌讚的音樂當中那些個人風格和印象主義式的特質，透過作家的追尋，最能夠清楚揭示。

傳統是這麼地豐富。藍調樂手——不管是馬利（Mali）帝國的史官歌手（griot）❶或是密西西比三角洲的巡遊詩人，都不僅僅是音樂家，他們是說故事的人。藍調歌詞還未被當作詩來看待。去聽一整首歌，歌裡是有咒語的，瞬時間，迸發情感的力量。但印在紙上之後，羅伯·強生的〈地獄惡犬窮追不捨〉有著詩一般不滅的文學力量，彷彿它不只是在週末夜，為了在一家有點唱機的小酒吧玩樂而寫；而是，在某些方面來說，為了表達了永恆，一種個人對於渴望和恐懼的認知，還有對於活著的存在主義壓力的深刻觀察——被夾困在不安定的靈魂和渴望平靜的心情之間。

因此，藍調的書寫，是有著豐富文學傳統的。在這方面，彼得·格羅尼克挑選出許多故事和回憶錄，分別來自樂手（從約翰·李·胡克到艾力克·克萊普頓〔Eric Clapton〕）和作家（包括拉夫·埃利森〔Ralph Ellison〕、尤朵拉·韋爾蒂〔Eudora Welty〕、詹姆斯·鮑德溫〔James Baldwin〕、史丹利·布斯〔Stanley Booth〕、杜博斯〔W.E.B. Du Bois〕、威廉·福克納〔William Faulkner〕、佐拉·尼爾·賀絲頓〔Zora Neale Hurston〕）等許多人。我們另外也向許多知名作家邀稿，如大衛·赫伯斯坦、蘇珊-羅莉·帕克絲（Suzan-Lori Parks）、艾摩爾·李歐納、圖瑞（Touré）、盧克·桑提（Luc Sante）、約翰·艾德加·懷德曼（John Edgar Wideman）、史達·特科、葛雷格·泰特（Greg Tate）。範圍並未限制於樂界人士，我們要的是對藍調有熱情，且有故事願意分享的人。我們要私人

印象。在追尋的過程中，我們反映出馬丁整個影片系列的目的：它是隨性的電影情節，但整體地看，可以看到藍調生命的美妙全景。每一部影片的角度都從個人出發，非常有個性，完全跟著個別導演的熱情在走。

要了解這些影片和這本書，必得記住這一點，書和影片都不是為了替藍調蓋棺論定。它們反而是開先河者，一個媒介或誘導者，刺激聽眾和讀者自行去挖掘藍調的情感版圖。在這方面，本書收錄了克里斯多福‧約翰‧法利所寫的基本且具啓發性的藍調人物側寫（包括深度聆賞推薦），以及鮑伯‧聖堤利（Bob Santelli）有組織的文章。用拍片詞彙來說，鮑伯提供了一個優雅的寬鏡頭，擷取了情感豐富的特寫。而資深編輯哈利‧喬治-華倫（Holly George-Warren）和哈波柯林斯出版社（Harper Collins）的唐‧康納威（Dan Conaway）兩位了不

起的執行者，則是不辭辛苦、費勁心思將唐吉訶德式的期望打造成現實。

我們都曾孤獨地待在那有一堵薄牆的汽車旅館房間裡。聽著隔壁歡愉的呻吟是種折磨，有人這麼地開心，教人如何能成眠。然而那些聲音也帶來想像的歡愉。本書就像一個陳列櫃，讓我們看到藍調如何喚醒一群樂手和作家文學想像上的歡愉，他們嘗試探索聽藍調的感覺——一種無可抗拒的渴望，套句穆蒂‧華特斯的話，就是沒法被滿足。這當然和待在隔壁的房間有所不同。但透過書中優秀作家的技巧，這是最好的替代品了。

<div align="right">

亞力斯‧吉布尼（Alex Gibney）
《藍調百年之旅》系列製作人
紐約市，2003年5月

</div>

書寫藍調：過程

整件事的開端發生在概念產生之前、在受孕之前、在誕生之前。它持續出現在課堂裡（歷史課很少教）、在被臨檢的時候（請拿出駕照和行照），和面試時（我們現在沒有缺人）。它在投票所、最高法院會議和理容院裡繼續下去。當然，音樂是存在的——貝西‧史密斯（Bessie Smith）、桑‧豪斯、羅伯‧強生。還有前人留下的文字——藍斯頓‧休斯、拉夫‧埃利森、佐拉‧尼爾‧賀絲頓。靈感掛在博物館牆上——傑可‧勞倫斯（Jacob Lawrence）、威廉‧強生（William H. Johnson）；也被放在盤子裡端出來，一旁佐以黑眼豇豆，地點是湯匙麵包或是鯊魚酒吧。還有，陶冶的訓練——認識樂手、歌

曲和背景，然而沒有過程。有的只是生命，活過的生命，以音樂為準，轉化為文字。

<div align="right">

克里斯多福‧約翰‧法利　紐約，2003年5月

</div>

註釋：

❶ 由曼丁人（Manding）所創的馬利帝國，是13世紀初到15世紀末西非最大的政治勢力。在曼丁文化施行的制度中，除了貴族與奴隸階級外，還產生了很多專業階級，其中一種就是「史官」——專為王宮貴族吟唱、口述歷史的演唱者。史官是社會特殊階層，他們是口述歷史的記錄者，也是讚美歌的演唱者、評論者、宮廷的諫官、儀式主持者。史官為世襲制，受國王與貴族供養。他們也是整個文化最重要的音樂傳承者。

簡介 彼得‧格羅尼克

　　為本書選輯部分選擇曲目是一種愛的勞役，這不是一件容易的事。而且空間也不夠！我不得不捨棄許多喜愛的音樂，最後只有說服自己，畢竟這只是一本入門書。（然而此等藉口如何能讓我心安？）這本書的目的是介紹給大家一個如此豐富又生動的世界，充滿了詹姆斯‧鮑德溫所謂「一種熱情，一種喜悅，一種面對苦難並存活下來的能耐」，這要如何能以一本書的篇幅來涵蓋？

　　好吧，總是試過了——對我而言重點是找出一些作品，足以描繪這個世界的規模，能夠反映並折射出藍調精神。不管是威廉‧福克納從外人角度忠實描述黑人教會的鼓舞力量，或曾為少年教士的詹姆斯‧鮑德溫身在其中的熱情援引；不管是拉夫‧埃利森以隱喻手法表現藍調歌手比提‧威史卓（Peetie Wheatstraw）充滿神話的現實生活，或尤朵拉‧韋爾蒂看過鋼琴手費茲‧華勒（Fats Waller）在密西西比州傑克森鎮街邊酒吧表演之後的寫作（「我試著把自己腦海中有關走唱藝人和表演者的生命寫下來——不只是費茲‧華勒，也是任何身處在異地的藝人」）。讀者得到比單純的事實更為深刻且具靈性的東西。史丹利‧布斯精彩地描述曼菲斯藍調樂手「毛毛」路易斯（Furry Lewis）每天凌晨三點鐘到清潔大隊報到去掃街；還有強尼‧史恩（Johnny Shine）為羅伯‧強生所做的詩意描述，他們兩人曾於30年代一同旅行；藍斯頓‧休斯在〈夢中布基〉（Dream Boogie）詩作中以啟發性的手法結合強生的歌詞、音樂及動作；佐拉‧尼爾‧賀絲頓不可遏抑地擁抱她自己在《他們的眼睛仰望上帝》（Their Eyes Were Watching God）一書中稱之為「糞土」的藍調生活。（「身為有色人種並非不幸，」她在1927年的一篇文章寫到，「我不屬於那些認為上天對他們不公的悲苦黑人。」）我希望以上提到的，可以稍微展現出一種不肯妥協的態度和多樣化，一個自主且不可被統領的文化，拒絕以其所匱乏而被下定義，或是由壓迫者來做道德上的評判。

　　今日這個文化一樣充滿活力，如果藍調十二個小節的形式已經發展完成，藍調精神肯定還在形塑之中。我想這個精神在這裡可以看出來，但更重要的，我希望讀者能夠找到對藍調音樂和非裔美國文化傳統都極具重要性的獨特核心元素，那種對人類經驗的豐富面向未經掩飾、坦然、堅定的無悔信仰。

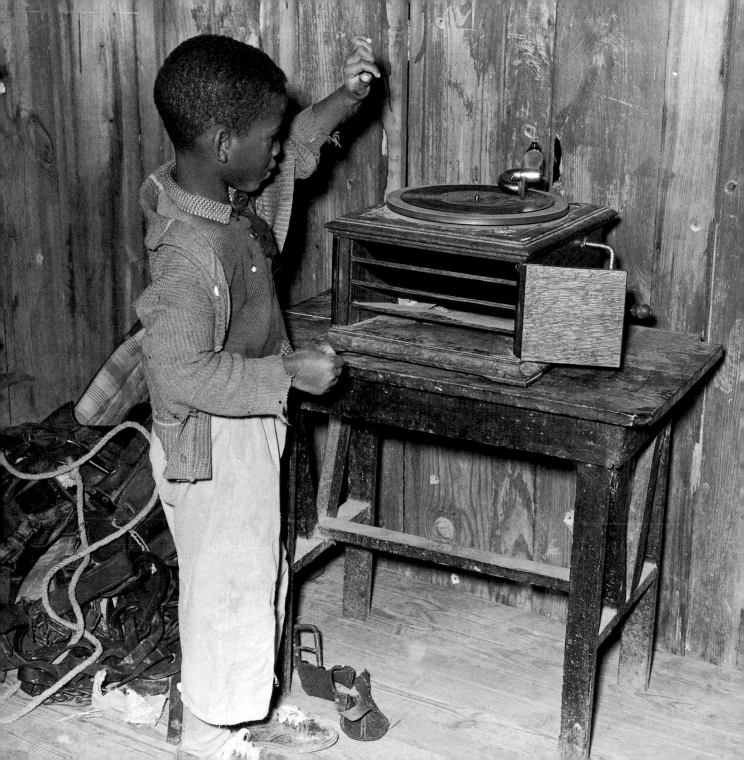

藍調一世紀

鮑伯‧聖堤利

　　1903年。地點：密西西比三角洲的一個小鎮──土威勒（Tutwiler），介於綠林塢（Greenwood）和克拉克斯德（Clarksdale）之間。時間是傍晚，天空呈現濃豔的夏日顏色。微風吹拂的時候，既溫暖又充滿濕氣。

　　威廉‧克里斯多福‧漢第（William Christopher Handy）──通常大家都依縮寫叫他W.C.，在木造月台上等待往北方的火車。漢第最近才從一個黑人管絃樂隊「瑪哈拉說唱團」（Mahaara's Minstrels）離開，這個樂團專門演奏舞曲和當時的流行樂曲。他原本是該團的團長，本身是個學養豐富的音樂家，不只懂理論，也明白何謂好音樂。漢第二十二歲時以短號手的身分加入樂團，和樂團巡迴了許多地方：美國、加拿大、墨西哥、古巴。後來成了樂團團長。七年之後，他允諾領導克拉克斯德鎮的黑人樂隊「皮提亞武士」（Knights of Pythia）而來到這裡。

　　火車誤點了。漢第沒別的辦法，只能耐心等待，試著保持心平氣和，靠胡思亂想打發時間。他東張西望，看看四周有沒有任何有意思的東西。但最後終究鬥不過無聊，打起了瞌睡。要不是旁邊來了個彈吉他的人，他還不會醒來。這個彈吉他的人衣衫襤褸，鞋子破爛不堪，尤其是和漢第相較之下，顯得頗為邋遢。他身上穿的衣服所透露出來的黑人氣質在這一區並不常見。

　　那個人彈著吉他，漢第聽著，並且對這個非正式的表演越來越感到興趣。漢第當然聽過很多人彈吉他，黑人和白人都有，但沒有人彈得像他一樣。他不用手指來按弦，而是用一把小刀靠著，在弦上上下滑動，發出一種鬼祟的聲響，類似夏威夷吉他手用鋼條按在弦上的聲音。

　　然而不尋常的可不只是這個可憐的黑人彈吉他的手法。他唱的歌，還有他唱歌的方式，同樣耐人尋味。「到南方穿過狗的地方」（Goin' where the Southern cross the Dog）──這裡的人大多知道「南方」指的是一條鐵路，而「狗」則是「黃狗」的簡稱，當地暱稱亞述三角洲鐵路線（Yazoo Delta line）為黃狗。那個人唱到南方線和亞述三角洲線交會之處，那裡叫做木赫德（Moorhead）。他一唱三嘆，讓漢第印象十分深刻；滑音吉他加上悲嘆語調，以

及重複的歌詞和演唱者真摯的情感，力量十分強大。漢第自己還不知道，不過此時是他生命中很重要的一刻，也是美國音樂史上重要的一刻。三十八年後漢第在他的自傳裡寫到這個事件，是史上第一次有黑人以文字詳細敘述藍調音樂。

漢第把書名叫做《藍調之父》（*Father of the Blues*）。這是個很好的書名，但嚴格來說，不是非常正確。一百年前漢第在密西西比的鐵路月台上看到了藍調，而不是創造了藍調。但是無庸置疑地，他從此徹底改變。「那個效應讓人難以忘懷，」他寫道。雖然如此，他發現要把藍調放進他自己的音樂語彙不是件易事。漢第寫著：「我身為許多個優秀傳統樂團的團長，很難去承認光靠一套緩慢、拖曳、重複的拍子就可以自成節奏。當時我也不敢相信大眾想聽的就是這個。」

後來，在密西西比克里夫蘭的一場表演上，漢第的樂團不只被搶了光采，連酬勞也不如一個地方上的三人藍調團體。這個團體演奏的音樂和當年他在土威勒聽到的很類似。不久之後，漢第信服了。「那些克里夫蘭鄉下黑人男孩教了我一件事……當

我看到那個密西西比樂團團員外八字的腳邊傾瀉而下的銅板，我對音樂的想法改變了，」漢第這麼寫著。

1909年，漢第執筆為曼菲斯市長寫了一首競選歌曲〈克蘭普先生〉（**Mr. Crump**）。後來他把歌名改為〈曼菲斯藍調〉（**The Memphis Blues**），於1912年發行。這首歌成了暢銷曲。漢第很有企業頭腦，他進一步鑽研這類音樂，寫了〈聖路易藍調〉（**The St. Louis Blues**）、〈喬‧透納藍調〉（**Joe Turner Blues**）、〈黃狗藍調〉（**Yellow Dog Blues**）、〈貝爾街〉（**Beale Street**）等，以及其他藍調或是以藍調為基礎的曲子。這些歌曲商業上的成功為漢第帶來許多進帳，更重要的是確立了藍調可以存在於主流音樂界，跨越了黑人民俗文化。感謝W.C.漢第，藍調出現了，美國音樂自此改頭換面。

✦ ✦ ✦ ✦ ✦

誰都無法斷定藍調到底誕生於何時何地。1912年漢第成功地引進這種音樂時，可以確定的是，這

種充滿活力的黑人民間音樂，在南方已流傳了至少二十年之久。除了少數例外，大部份民族音樂學者一開始對於藍調並不感興趣，因此沒有適時地紀錄下這種音樂的誕生和先驅者。不過還是有足夠的證據顯示，藍調極有可能是於19世紀晚期從密西西比三角洲發展開來的。

就像民謠、流行或古典等所有的音樂類型一樣，藍調不停地演進，而不是突然間冒出來的。為了解藍調的起源，我們得看看藍調誕生以前的世界。時間回到17世紀，非洲奴隸最初被運到新大陸的時候。參與奴隸販賣的歐洲人，在他們抵達新大陸前盡可能地把一切文化影響消除，然而對於身陷這項可怕交易的非洲男女而言，音樂是如此地深入日常生活之中，因此要把歌曲從他們的靈魂裡抽離，是不可能的。西非是大部分奴隸的家鄉，在那裡，幾乎每一件事都伴隨著歌唱和舞蹈——出生、婚姻、戰爭、飢荒、宗教信仰、狩獵、死亡。把音樂從被奴役的西非人身上去除，無異於要了他的命。

這些新大陸東海岸莊園的白人奴隸主人，可不會輕易允許西非音樂儀式存在。有些人禁止奴隸演奏音樂，擔心反叛的訊息會被隱藏在節奏和吟唱之中。其他奴隸主人則限制音樂，尤其是在田裡。但是，到頭來，這些主人終究會明白，奴隸邊唱歌邊工作時，工作效率要好得多。比較開明的主人讓奴隸在休息的時候唱歌跳舞，但必須要有工頭或是管理人在場。還有很少數的主人教奴隸西方音樂理論，好在白人社交場合和莊園活動時，讓他們娛樂賓客。這些奴隸演奏弦樂器、木管和鍵盤樂器，組成演奏流行音樂和教堂音樂的樂團。

根據證據顯示，除了受過音樂訓練的奴隸之外，其他奴隸能夠不顧其出身而參與音樂上的慶典，最早是在教堂裡。18世紀初期，也就是眾所皆知宗教上的「大覺醒」時期（the Great Awakening），許多人傾向於把無宗教信仰的奴隸變成基督徒。美國殖民地掀起一陣傳教狂熱，奴隸被教導聖經的教誨，周日花許多時間在教堂裡——儘管是個種族隔離的教堂。當時白人信徒演唱聖詩的節奏僵化，教眾的回應也流於形式。皈依基督教的奴隸雖然也唱聖詩，但是一要求他們唱出對神的讚美時，奴隸們就沒有辦法壓抑心中的激情——延長音、搖擺的節奏、拍手、頓足，還有即興的吶喊，使得黑人的宗教音樂就是和白人教堂中傳出的聲音大不相同。雖然是一樣的讚美詩，但唱法絕對不同。

後來，黑人民謠聖歌裡談到救贖和解脫，以及希望戰勝絕望的喜悅，構成了一種叫做黑人靈歌（Negro spiritual）的類型。〈去吧，摩西〉（Go Down, Moses）、〈奔騰吧，約旦河〉（Roll, Jordan, Roll）之類的歌曲在教堂裡和農田間都聽得到，因為奴隸很少把音樂分為聖樂與非聖樂。黑人靈歌到1870年以後才在黑人以外的團體受到矚目。當時納許維爾（Nashville）剛成立的費斯科黑人大學（Fisk University）為了募款，計畫以自己的唱詩班來舉辦巡迴表演籌錢。「費斯科喜慶詩班」（The Fisk Jubilee Singers）不只在美國白人觀眾面前表演，還前往歐洲，將黑人靈歌推廣為名聞邇的聖樂形式。

藍調從黑人靈歌和田野吶喊（field hollers）等最原始的黑人音樂形式中汲取養分。田野勞動者發出的吶喊，倒不一定比他們臨時起意而且純然即興的吆喝、呻吟或者歌唱來得多。腦中突然浮現的節奏與旋律，加上臨時編造的歌詞，描述的或許是即將到來的暴風雨、星期六的聚會，也可能是一頭驢

聖路易藍調

W.C.漢第

我討厭看到太陽下山
我討厭看到太陽下山
讓我想到這是最後一次在外走動

明天就像今天一樣
明天就像今天一樣
我會收拾行李逃離這裡

聖路易女人戴著她的鑽石戒指
用圍裙的帶子拉來一個男人

不是因為我擦了粉，也不是因為在店裡做的頭髮
我愛的男人哪兒也不去，哪兒也不去

我得了聖路易的憂鬱
他的心像石頭投入大海
否則他不會離開我身邊

"The St. Louis Blues"

By W.C. Handy

I hate to see the evening sun go down
I hate to see the evening sun go down
It makes me think I'm on my last go 'round

Feelin' tomorrow like I feel today
Feelin' tomorrow like I feel today
I'll pack my grip and make my getaway

St. Louis woman wears her diamond ring
Pulls a man around by her apron string

Wasn't for powder and this store-bought hair
The man I love wouldn't go nowhere, nowhere

I got them St. Louis blues, just as blue as I can be
He's got a heart like a rock cast in the sea
Or else he would not go so far from me.

子的頑固倔脾氣。工作歌（work songs）則是形式更加嚴謹的音樂表現。事實上，一個工作者，不管是奴隸或者南北戰後的佃農，只要是在幹活的時候唱，他有辦法把任何歌曲變成工作歌。不過很多工作歌是由一整群工作者所唱出的，特別是那些整體動作節奏化的人，像是採棉花、鋪鐵軌或者是修堤防的工人。唱工作歌不會讓工作變得更輕鬆，但讓工作變得多少不那麼難以忍受。

部分黑人民謠如〈約翰・亨利〉（John Henry）可被視為工作歌曲，同樣刺激藍調的誕生。這首歌裡的亨利是個高大魁梧的黑人，為了和一具機器電鑽拼工作量，竟活生生地累死了。另一首歌〈跛腳的李〉（Stagolee或Stagger Lee）說的是一個黑人騙子的故事。這些音樂敘事創造出角色、描繪了情節，並通常包含了一些人生道理。

靈歌、工作歌和民謠——這些19世紀的黑人音樂形式，融合最後一項元素之後形成了藍調，那就是滑稽說唱秀（minstrel）。再沒有其他的美國音樂如滑稽說唱秀一樣充滿恥辱，卻無庸置疑地在19世紀大受歡迎——先是白人觀眾，後有黑人觀眾的支持。滑稽說唱秀誕生於南北戰爭之前，由以軟木炭把臉塗黑的白人歌手和演員所組成，粗鄙地取笑黑人在南方農場上的生活，以娛樂大多在北方定居的白人觀眾。他們拿黑人俚語、迷信和身體特徵來做諷刺，基本上南北戰爭前黑人的生活狀態都被拿來

「音樂的確讓我走到底層。它讓我在密西西比河的堤防上和石子路上餐風露宿，窮途潦倒。如果你曾經睡過石子路，或是曾經沒有地方可以睡覺，你就可以明白我怎麼會在〈聖路易藍調〉裡劈頭就寫下『我討厭看到太陽下山』。」

——W.C.漢第

取笑。滑稽說唱團的表演者取材自黑人民謠的舞蹈與歌唱，把黑人奴隸塑造成丑角或無知之人的典型。在解放和南北戰爭結束以後，白人對於滑稽說唱團越來越不感興趣。然而說唱團沒有消失。（無可否認地，滑稽說唱秀也培養出如史蒂芬‧佛斯特〔Steven Forster〕等白人作曲家所創作的具有黑人風味的音樂準則。）黑人歌手和舞者急切地抓住機會，借用了此一形式從事演藝工作來討生活。回頭來看，黑人表演時以燒焦的軟木把原來已是深色皮膚的臉塗黑，似乎是最終極的種族恥辱。這些表演者重新改良說唱秀，成為給黑人觀眾欣賞的有歌唱和舞蹈的音樂喜劇。黑人說唱秀在1870年代達到最高峰，雖然表演者和觀眾都是黑人，劇團卻為白人所擁有，包括瑪哈拉說唱團。

令人意外的是，雖然有這麼多的影響，藍調竟然是如此「簡單」的音樂形式，至少從表面看來是這樣。就歌詞而言，藍調都在重複。第一句唱完以後，會也許稍有變化地再重複一次：「我的寶貝，她離開了我，這不是謊話／我說啊，我的寶貝，她離開了我，這可不是謊話。」（My baby, oh she left me, and that's no lie/Well, I said my baby, oh, she left me, and no way that's a lie.）第三行回應前兩行：「但願我的寶貝會回到我身邊，在我死去以前。」（Wish my baby'd get back to me, before I lay down and die.）音樂理論家稱之為「A-A-B」模式。最好的藍調歌曲創作者在這種簡單的歌詞模式裡放進許多敘事——藍調就是有辦法自己說故事。美好的愛情變質、邪惡的女人和糟糕的男人、酒精、貧窮、死亡、尋求更好的生活等題材都在藍調歌曲裡。偉大的密西西比藍調歌手佛萊德‧麥可道威爾（Fred McDowell）曾經說過，「藍調就一直繼續下去，一直繼續下去……知道為什麼嗎？因為藍調就是生

命的故事，生活的五味雜陳。」密西西比佛萊德說的一點都沒錯。

就音樂上來說，藍調引進了「藍調」音符，這是黑人文化對美國音樂最大的貢獻之一。這些音符通常是把大調音階的第三、第五或第七個音符降半音。藍調音符給藍調一種特別的感覺，加上藍調和弦進行，產生的結果既豐富又充滿人性，它讓靈魂滿足，這是別的音樂做不到的。它給樂手各種情緒表達的可能性。

到了1890年末期，藍調已經吸收所有的影響元素，在農場上發展成自己的形式。這個時期，藍調在密西西比三角洲大為盛行。因為藍調來自黑人，三角洲提供了一種社群支持力，讓這種音樂得以開花結果。夏天是南方最折磨人的天氣，廣大的密西西比三角洲既酷熱又乏味。白天的時候，艷陽灼燒這片大部分位於海平面以下的大地，放眼所及連一個小山丘都沒有。這望似無際的棉花田（三角洲的主要作物），以及有著如露拉（Lula）和勃勃（Bobo）之名的零星小村莊，皆因酷熱和潮濕而癱瘓。

三角洲的藍調文化遺產超越了這片土地。從北方的曼菲斯延伸到南方的維克斯堡（Vicksburg），只有一百六十哩長，東西寬約五十哩，它甚至算不上是個真正的三角洲，只是河口附近的一片土地。然而這是一片異常肥沃的沖積土，土壤和那些被迫在其上勞動的工人膚色一樣，是深色的。三角洲上有河，其中偉大的密西西比河是西邊的邊界。某一個感人的三角洲故事說的就是人類如何努力防止密西西比河氾濫。19世紀晚期和20世紀初，黑奴和他們的兒子們所築起的又長又高的堤防，或多或少阻止河水氾濫到農莊上。這些農莊的前身是早期的三角洲農場，原本的森林被清除以後才建立起來的。

南北戰爭結束以後是重建時期，棉花得到商業上的成功，使得許多南方農家致富。大片的土地拿來種棉花，由黑人採收後送到曼菲斯去。有這麼多的土地，表示確保了數以千計的黑人勞工都能有工作，使得三角洲上的黑人與白人比例幾乎是十比一。雖然黑人勞工現在有了自由，但事實上還是被侷限在農場上，因為他們得到的工資僅夠餬口，而且通常還積欠農場上物價昂貴的雜貨店金錢。種族隔離法案、種族歧視團體的崛起如三K黨、私刑、歧視隨處可見，黑人根本不可能享受一如白人的自由和尊嚴。生存是殘酷的，藍調比其他文化形式記錄了更多黑人的悲哀。

最早可以聽到藍調的場合可能是聯歡會、派對、炸魚晚餐會、備有點唱機的小酒吧、農場旁邊的小屋，週六晚上黑人在這些場合聚集，享受便宜的威士忌並且跳舞。最早的藍調樂手大概是地方上擁有吉他或是斑鳩琴的農場工人，他們喜歡唱歌娛樂大眾，也順道賺些小錢。後來藍調樂手逐漸成熟且日漸受歡迎，他們成了巡迴表演的藝人，從一家酒吧到另一家酒吧，過著有威士忌、歌曲、女人和流浪的生活。

密西西比龐大的黑人人口，是最適合藍調發展的地方，但這種音樂不只在南方發展茁壯。在20世紀之初，藍調出現在德州西部、密西西比河以西的阿肯色三角洲、路易西安那州，甚至還有喬治亞州和南北卡羅萊納州。藍調的傳播非常自然，也沒有一定的規律。19世紀晚期和20世紀初開先河的藍調樂手所演奏的音樂，愈來愈舉足輕重，這一點，樂手們毫無所悉。他們無從得知，也無法想像藍調的影響力竟會遠遠超越點唱機小酒吧，成為幾乎是新的世紀裡所有流行音樂形式的基礎——爵士、節奏藍調、搖滾樂、靈魂樂、放克（funk）、嘻哈（hip-

hop）。這些藍調樂手只知道，當他們演奏的時候，人們會聽，丟幾個錢到他們的帽子裡，也許還幫他們買威士忌。對他們來說，這樣就夠好的了。

⊕ ⊕ ⊕ ⊕ ⊕

早期藍調歷史上值得注意的一點，就是很少彈奏藍調的樂手只演奏藍調。他們演奏的歌曲經常夾雜了靈歌、民謠標準曲、流行歌曲，只要是會讓群眾注意到的都有。專注於單一音樂形式、並且自稱為藍調樂手的情形，是逐漸形成的，就好像藍調音樂本身也是隨著時間演進一樣。早期的藍調樂手其實算是歌手，他們以各種不同的風格演出各式各樣的歌曲。目的是為了娛樂大眾，同時也藉此賺取收入。

20世紀初期，藍調音樂會在南方流傳開來，得感謝那些走唱各地、演出所學的巡迴樂手。賣藥團和滑稽說唱秀經常起用演奏藍調的樂手，提供這種音樂一個較有組織的娛樂平台。當然，並非所有的黑人都會光顧有點唱機的酒吧，但是當賣藥團來的時候，很多群眾都會出現在城鎮的廣場；他們觀賞表演，又笑又跳，有的人還會購買保證治癒任何病痛的萬靈藥或配方。

早期的藍調樂手攜帶吉他，偶爾也有斑鳩琴或是曼陀林。較窮困的樂手可能使用口琴或只是清唱。大部分的時候藍調樂手是獨奏家，不過雙人組也很常見。因為這種音樂形式越來越受歡迎，由W.C.漢第領軍的黑人弦樂團或小型管弦樂隊也開始演奏藍調。漢第的曲子如〈曼菲斯藍調〉、〈聖路易藍調〉大受歡迎，使藍調得以拓展到貧窮黑人社區以外的地區。在南方城市的酒吧和妓院工作的黑人鋼琴師，也開始把藍調加入表演曲目之中。而紐奧良因為遊行、軍樂隊和俱樂部十分盛行，因此當

我們戴著面具（1895）

保羅·羅倫斯·鄧巴（Paul Laurence Dunbar）

我們戴著會笑會說謊的面具
遮住了我們的臉蒙蔽了我們的眼睛
人心險惡，這也是不得已
我們帶著破裂和淌血的心微笑
嘴角顯露出無數微妙

為何這個世界計算起我們的淚珠和嘆息來
竟是如此聰明倒落
算了，就讓他們這樣看我們吧
戴著面具的我們

我們微笑，但是，偉大的基督啊
我們從飽受折磨的靈魂深處向你哭喊
我們唱歌，但泥土污穢
就在我們腳下，延伸了數哩
就讓這個世界作夢吧
我們戴著面具

"We Wear the Mask" [1895]

By Paul Laurence Dunbar

We wear the mask that grins and lies,
It hides our cheeks and shades our eyes—
This debt we pay to human guile;
With torn and bleeding hearts we smile,
And mouth with myriad subtleties.

Why should the world be overwise,
In counting all our tears and sighs?
Nay, let them only see us, while
 We wear the mask.

We smile, but, O Great Christ, our cries
To thee from tortured souls arise.
We sing, but oh, the clay is vile
Beneath our feet, and long the mile;
But let the world dream otherwise,
 We wear the mask.

地的樂手使用短號和鋼琴多過吉他和口琴，並將藍調風格納為爵士的基礎之一。早在1890年，相較於「散拍手法」（ragging）❷，才氣縱橫的短號手查爾斯·「巴迪」·波頓（Charles "Buddy" Bolden）已經開始在紐奧良以「爵士手法」（jazzing）來詮釋歌曲，而不是採用演奏「散拍樂」（ragtime）的「散拍手法」。

波頓影響了一整個世代的喇叭手跟著這麼做。以爵士手法來表現一首歌時，藍調是為一個很好的基礎，那些跟隨波頓腳步的黑人音樂家——特別是年輕的路易士·阿姆斯壯（Louis Armstrong）——他們不只是藍調樂手，同時也在實驗這種稱為「爵士」的新音樂。

20世紀開始的前二十年，藍調逐漸成熟，在黑人社區裡越來越受歡迎，不管是城裡或鄉村。雖然白人樂手——尤其是南方的白人樂手，熟悉藍調也向藍調取材，但藍調音樂未能確實打入白人音樂文化，直到之後像吉米·羅傑斯（Jimmie Rodgers）這樣的藝人將藍調混入他們的鄉村音樂中。

藍調音樂的轉捩點發生在1920年。雖然早在1870年代晚期留聲機就出現了——1878年湯瑪士·愛迪生在紐約創立「愛迪生語音留聲機公司」，同年艾彌爾·伯林納（Emile Berliner）為他的「碟式留聲機」申請專利——然而一直到20世紀初，企業家才成功發展出錄音音樂的行銷方法。哥倫比亞唱片公司在1900年開始販賣碟片，三年後勝利（Victor）公司加入這一行業。起初，這兩家公司和其他的公司都將顧客群設定為白人。

1920年，一位黑人作曲家派瑞·布萊佛（Perry Bradford）說服歐可（Okeh）唱片公司錄製他自己所寫的歌〈瘋狂藍調〉（Crazy Blues），由非裔美國歌手梅米·史密斯（Mamie Smith）演唱。在1920

年以前，正在發展中的唱片工業裡很少人認爲黑人會買唱片，他們以爲黑人太窮了，即使黑人有錢，也沒有人知道他們是否會買唱片回家聽。但布萊佛的點子得到優渥的回饋。〈瘋狂藍調〉發行的第一個月，據稱賣出了將近七萬五千張。其他唱片公司也注意到了，幾乎就在一夕之間，「種族」唱片工業誕生了，這都是因爲第一張藍調唱片就得到成功的緣故。

就今日的標準來看，〈瘋狂藍調〉不是一張純粹的藍調唱片。不過專輯裡確實收錄夠多的藍調歌曲，足以稱之爲藍調唱片。梅米・史密斯是雜藝團（Vaudeville）❸和酒館歌手出身。由於史密斯和〈瘋狂藍調〉的成功，藍調大受歡迎。其他唱片公司很快地簽下黑人女歌手來發行藍調唱片，大部分女歌手的背景都和史密斯相似。直到1923年，一位出生於查塔諾加（Chattanooga）的年輕女性出現在藍調樂壇，至此藍調終於出現了第一位正宗巨星。她的名字是貝西・史密斯。

貝西（和梅米並沒有親戚關係）不只演唱藍調，她讓你相信音樂就是在她血管裡奔流的血液。她的身材高壯，有血有肉地唱出絕望而歌詞生動的故事，描繪出來的悲慘世界是那些受蹂躪的人所熟悉的。她的體型壯碩，嗓音宏亮，演唱的藍調深刻動人，因此被冠上「藍調女皇」（Empress of the Blues）的頭銜。毫無疑問，她是1920年代最優秀也最具影響力的藍調女藝人——這十年後來被稱爲「經典藍調時期」。每一個追隨她的藍調女歌手，還有很多爵士和福音歌手，都爲她的情感張力和演唱時的感染力所感動。

雷妮・格楚德「老媽」（Gertrude "Ma" Rainey）也在1920年代的音樂史上寫下一頁。年輕的貝西被冠上「藍調女皇」的頭銜，唱片公司（以及後來的

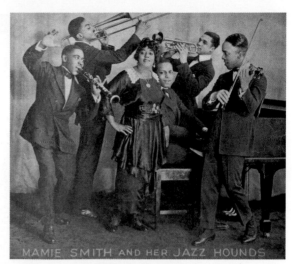

梅米・史密斯是第一位灌錄藍調唱片的歌手，她在作曲家派瑞・布萊佛得到歐可唱片公司的支持後，錄製了〈瘋狂藍調〉。

音樂史學者）則稱雷妮爲「藍調之母」（Mother of the Blues）。雷妮演唱的藍調質樸中帶著草根氣息，既逼眞又寫實——雷妮的藍調實實在在地和當年開創風潮的藍調男女歌手產生聯繫，對20年代如貝西・史密斯等因灌錄唱片而成爲藍調明星者而言亦然。

許多藍調史學家認爲雷妮是貝西・史密斯的良師，她把自己對藍調所知的一切都教給了她。愈來愈多新近的記述卻以敵對來形容雷妮和史密斯的關係——至少是極具競爭性的。無論何者爲眞，史密斯與雷妮在1912年和摩斯史托克斯劇團（Moses Stokes Company）一同巡迴時，大概從雷妮身上學到一些演唱藍調的方法。雷妮是個極具說服力的藍調歌手，很難不去注意她。然而讓史密斯成爲最暢銷（終究也是成就較高）的歌手，是因爲她詮釋藍

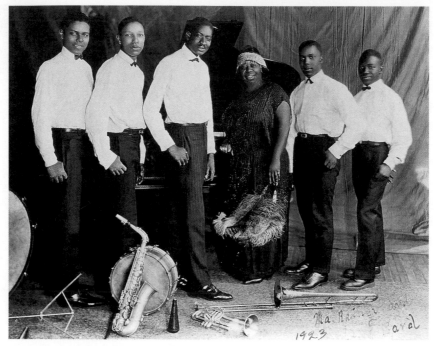

雷妮老媽與伴奏的喬治亞樂隊，由「喬治亞湯姆」・朵西（"Georgia Tom" Dorsey）領軍（左邊第三位）。

調的寬廣度和多變性。史密斯的自信，也讓她在年輕少女間備受愛戴——不論是黑人或白人女性。當她唱〈我這樣做不關別人的事〉（Tain't Nobody's Bizness If I Do），歌詞是這樣的「如果我星期日上教堂／星期一跳雪米舞／我這樣做不關別人的事……」（If I go to church on Sunday/Then just shimmy down on Monday/Tain't nobody's business if I do...）。

史密斯在1923年開始灌錄唱片，同年雷妮也開始她的事業。當時幾乎所有的唱片公司都熱衷於製作「種族」唱片，星探到處尋找能夠唱藍調的黑人

女歌手。他們找不到像史密斯這樣出身的歌手，但艾伯塔・杭特（Alberta Hunter）、艾達・考克斯（Ida Cox）、克拉拉・史密斯（Clara Smith）（與梅米和貝西沒有親戚關係）等人都錄製了十分優異的藍調唱片。這些女性很多都不具有史密斯的天賦或是雷妮堅強的藍調優勢，大部分的人背景爲雜藝團和酒館，她們會把注意力轉向藍調是爲了較好的待遇和錄唱片的機會。

貝西・史密斯在哥倫比亞待了十年，錄製超過一百六十張唱片，通常伴有一流的爵士樂手——如路易士・阿姆斯壯、薩克斯風手柯曼・霍金斯

（Coleman Hawkins）、鋼琴手詹姆斯‧P‧強生（James P. Johnson）、佛萊徹‧韓德森（Fletcher Henderson）、單簧管手巴斯特‧貝里（Buster Bailey）。在1920年，差不多所有的經典藍調女歌手的唱片都起用爵士樂手。當時沒有知名樂會自認為只是藍調樂手。畢竟那是個爵士的年代，歷史學家用來區分藍調和爵士的標準，在1920年代並不存在。北方城市裡黑人區的夜總會如紐約的哈林區，常有爵士樂隊和藍調歌手同台演出，黑人和白人都來聆聽，隨之起舞。這成了1920年代文化現象中充滿活力的一部分。

若說經典藍調全由女性主導，而且屬於城市，那麼同時期的鄉村藍調就是男性主導，而且屬於農村。鄉村藍調藝人通常在街角獨奏。有些最早的鄉村藍調唱片，是在唱片公司星探到南方去尋找新星之後才出現的。歐可、派拉蒙、惹內（Gennett）和有聲（Vocalion）公司全都派出星探去尋找藝人，他們以攜帶式錄音設備架設在旅館房間、空倉庫，或任何夠大的空間，只要夠安靜，可以錄音就行。唱片公司也在紐約、芝加哥、格拉夫頓、威斯康辛等擁有錄音室的地方替鄉村藍調藝人錄音。鄉村藍調樂手並不清楚這種新興的唱片行業，為了區區幾塊錢便樂於簽約錄音。有機會在唯特拉（Victrola）留聲機上聽到自己的音樂，還能賺上幾個錢，實在難以抗拒。

查理傑克森老爸（Papa Charlie Jackson）和煙囪老爹（Daddy Stovepipe）這兩位，是少數於1920年初灌錄唱片的鄉村藝人。然而一直到兩位盲眼街頭藝人——「瞎檸檬」傑佛森（Blind Lemon Jefferson）和盲眼布雷克（Blind Blake）——灌錄了他們的歌曲以後，鄉村藍調才打開市場。雖然在1920年代，鄉村藍調似乎主要出現在密西西比三角

洲（往後的十年內，將近一打重要的鄉村藍調藝人，在此地錄製了二次大戰前最有力的鄉村藍調），「瞎檸檬」傑佛森和盲眼布雷克都沒有在這裡定居。

傑佛森是來自德州的歌手兼吉他手，他彈奏的藍調歌曲包括大量的讚美詩和標準民謠曲，再加上舞曲、散拍，和當時的流行曲。雖然身有殘疾，他的才藝讓他遊遍南方各地——在鄉下的點唱機小酒吧、小鎮裡表演，也到城市裡去。派拉蒙從1925年開始為他錄音，當時的傑佛森已經是經驗老到的藝人和樂手，超過十年從街上學到的經驗，讓他的藍

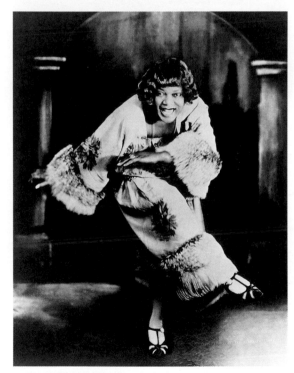

貝西‧史密斯化身藍調女伶。

盲眼布雷克是最優秀的藍調吉他手之一。

調手法臻至完美。

　　包括〈火柴盒藍調〉（Match Box Blues）、〈黑蛇哀歌〉（Black Snake Moan）、〈確定我的墳墓掃乾淨〉（See That My Grave Is Kept Clean）等歌曲中，傑佛森戲劇化地帶出節奏，以華麗的指法回應他自己的歌聲。他常用蜿蜒的即興技巧，讓他的音樂聽起來很有趣且異於傳統；而他的歌詞——就像當時許多其他鄉村藍調樂手——著重在困苦的生活，並使用雙關語來添加趣味。傑佛森大受歡迎，成為1920年代銷售成績最好的鄉村藍調歌手。1929

年他猝死於芝加哥時，還有隨身司機，生活也較其他鄉村藍調歌手奢華。傑佛森錄製了超過八十首歌，大大享受了歌手生涯的好處——雖然只有短短幾年。

　　亞瑟・「盲眼」・布雷克（Arthur "Blind" Blake）來自東南部，1926年開始錄音生涯。他的生平事蹟不為人知，但在音樂上，他的風格和傑佛森完全不同。這顯示鄉村藍調在1920年代中葉成熟到一個階段，不同地理位置造就出不同的藍調風格，這一切對逐漸成長的藍調音樂而言都有貢獻。

　　盲眼布雷克是一個獨特秀異的吉他手，他以當時最繁複的指法演奏切分藍調曲目。跟其他第一代的東南方藍調吉他手一樣，布雷克也在歌曲裡恣意使用受散拍影響的元素，製造出一種生動而明亮的音樂。在歌詞方面，布雷克混合使用各種主題。在一些歌曲裡，例如〈迪迪瓦迪迪〉（Diddie Wa Diddie）、〈史基多魯度藍調〉（Skeedle Loo Doo Blues）、〈小子們，我們來胡鬧〉（Come On Boys, Let's Do That Messin' Around），布雷克的歌詞輕鬆有趣，讓派對熱鬧不已，也為自己掙來許多小費。然而在其他的歌曲裡，布雷克重重地批評警察的暴行（〈警犬藍調〉〔Police Dog Blues〕）和絞刑（〈拉長繩索藍調〉〔Rope Stretching Blues〕），以及身為黑人的絕望（〈不祥預感藍調〉〔Bad Feeling Blues〕）。

　　布雷克的歌聲薄弱，因此吉他是主要的聲音。1932一整年他大多在錄音，出了八十幾張專輯，許多至今還是散拍吉他的經典曲。他的風格影響了一整個世代的東岸藍調樂手。

　　「瞎檸檬」傑佛森和盲眼布雷克獲得了商業上的成功。在密西西比三角洲最足以與他倆抗衡的就是查理・帕頓（Charlie Patton）。他的聲音沙啞

（想像一下湯姆·威茲〔Tom Waits〕❹唱鄉村藍調歌曲），吉他手法一樣如秋風掃落葉，他是早期最有影響力的三角洲藍調樂手。著名的藍調作家羅伯·帕瑪（Robert Palmer）說，「帕頓是20世紀最重要的美國樂手之一」。

派頓不只是用敲擊琴身、延長旋律之類的方法創造出節奏複雜的藍調，他的滑音吉他技巧開創出每個三角洲藍調樂手都不得不刮目相看的道路，同時他也是位令人信服的詞曲創作人，歌詞裡經常包含尖銳的社會批判。〈密西西比象鼻蟲藍調〉（Mississippi Boll Weevil Blues）說的是1900年代初摧毀許多密西西比農田的蟲害；〈到處淹大水〉（High Water Everywhere）的第一和第二部分說的都是1927年密西西比河大泛濫；〈枯井藍調〉（Dry Well Blues）提到某次密西西比旱災；〈月落〉（Moon Going Down）是在克拉克斯德被大火摧毀的磨坊。帕頓也唱出個人經驗。當他在貝爾佐尼（Belzoni）被捕的時候，在〈高級警長藍調〉（High Sheriff Blues）和〈湯姆羅生藍調〉（Tom Rushen Blues）裡唱出自己的說法。在〈要搬去阿拉巴馬州〉（Going to Move to Alabama）裡他考慮離開密西西比。

查理·帕頓的生活也強化了眾人傳頌的藍調樂手神話。他酗酒、喜愛狂歡、沉溺女色、好鬥，某一次打鬥時曾遭人以刀子劃過喉嚨。帕頓就是喜歡開玩笑，除了喜好娛樂大眾，沒認真想過其他事情。他用很少的錢過著寬裕的生活。帕頓在點唱機酒吧的表演總是爆滿，他會把樂器舉到頭後面來彈，或是躺在地上，或是把樂器丟到空中、接到了以後再繼續彈，完全不會落拍子。

雖然他在三角洲地區很受歡迎，卻一直到1929年才有機會錄音。當時派拉蒙聽從星探H.C.史貝爾

在帕頓的早期錄音，他的名字拼成Charley或是Charlie。畫面上是藝術家勞伯·況（Robert Crumb）為亞述唱片公司1991年發行的帕頓選輯所做的封面。

（H.C. Speir）的建議，製作三角洲藍調樂手的音樂。雖然帕頓在早期藍調史上佔了重要地位，他的唱片銷售卻不如傑佛森或是布雷克。其中一個可能的理由是，帕頓的沙啞嗓音和獨特的吉他技巧，無法成功地由點唱機酒吧轉換成唱片。也有可能是派拉蒙太晚挖掘帕頓。

種族唱片工業和許多在美國其他的事物一樣，在1929年跌到谷底。當時國內的榮景結束，經濟蕭條正要開始。經濟不景氣終結了爵士年代，以及那種認為「人生就是一個派對」的看法。物質生活優渥的藍調女歌手，原本穿著華服，舉手投足都是女伶的樣子，但此時很快地就開始親身體驗藍調生

活，而不只是把藍調唱出來。夜總會倒閉。原本演出滑稽劇和說唱秀的戲院，轉為播放好萊塢電影。表演的機會沒了，錄音機會少得可憐。唱片銷售逐漸下降——甚至是在非裔美國消費者族群中，而他們原本是最忠實的音樂消費者。但沒有人懷疑藍調是否會無法生存下去，畢竟這種音樂探討的主題一直都是絕望和損失。這是美國最能抗拒沮喪的音樂。重點是藍調這個行業是否能撐過1930年代最初、最危險的時期。

它勉強度過了。經典藍調時期確實在1929年結束，雖然主要的藍調表演者如貝西・史密斯仍繼續演出。史密斯在那年錄了〈落魄的時候沒有人認識你〉（Nobody Knows You When You're Down and Out），這首歌是私人的也是全國的心情寫照，這個情緒突然間籠罩了美國。兩年後，哥倫比亞唱片公司結束與貝西・史密斯長達近乎十年的合作關係。不過她後來又錄了一張專輯，這是因為一個年輕的星探約翰・哈蒙（John Hammond）的關係。

貝西・史密斯於1937年在密西西比死於車禍。雷妮老媽於1939年過世。許多其他藍調女歌手靠著在南方帳篷秀演出，或是在北方的小俱樂部，不然就是銷聲匿跡，因為大眾不再需要這種藍調表演。美國改變了，因此，音樂也必定改變。喧鬧的迪西蘭（Dixieland）爵士（也叫傳統爵士，日後20年代爵士以此為名），已經演變為搖擺（swing）和大樂團（big-band）的舞曲音樂。藍調放棄了「經典」樣貌，這種音樂形式唯一由女性主導的年代也結束。在南方，鄉村藍調仍然受歡迎，但許多藝人失去錄音的機會，因為巡迴演唱的次數減少，唱片公司也不再熱衷於投資種族唱片。在北方，移居到該處的藍調樂手（還有少數女性，著名的有曼菲斯・蜜妮〔Memphis Minnie〕）定居在如芝加哥等城

市，開始以小型樂團的形式表演，為日後1950年代電子藍調樂團革命播下種子。

其中一個撐過經濟崩盤時期、並持續在1930年代錄製藍調音樂的唱片公司，是藍鳥（Bluebird），這是勝利唱片公司的一個子廠牌。製作人兼星探雷思特・梅洛斯（Lester Melrose）讓藍鳥成為1930年代最重要的藍調廠牌。這家公司成立於芝加哥，梅洛斯和藍鳥唱片偏好的是出身鄉村藍調的歌手，但他具有前瞻眼光地把音樂改成較為城市化，因此對於住在芝加哥、克里夫蘭、底特律和印第安那州蓋瑞市的非裔美國人而言，較有吸引力。這些人大部份於1920年代、在還是青少年的時候到北方來尋求更佳的經濟環境，他們聽過的歌手和藝人都喜歡較厚重、爵士味濃的鼓和鋼琴伴奏。對他們而言，這樣的音樂比起光是鄉村藍調的註冊商標手法——即歌手和一把吉他的組合，更熱情有勁也比較刺激。移居而來的南方黑人樂手，例如「大個子」比爾・布魯茲（Big Bill Broonzy），成功地由鄉村轉到城市，結果成為那個年代最重要的唱片藝人之一。

布魯茲生於密西西比，在阿肯色州長大。一次大戰時在軍隊服役，使得他對於南方以外的生活有更多了解，更加不願回鄉到棉花田當個黑人佃農。1920年時布魯茲搬到北方，在芝加哥定居。他放棄小提琴改學吉他，從老藍調樂手查理傑克森老爸那裡學了很多。布魯茲也向另一位更重要的藍調健將坦帕・瑞德（Tampa Red）討教。坦帕的妻子在芝加哥經營出租公寓，而這些公寓通常是租給剛從曼菲斯或是密西西比來的年輕樂手。坦帕的真名是哈德森・衛特克（Hudson Whittaker），首次錄音是在1928年，先是派拉蒙，而後是有聲公司。他和喬治亞・湯姆・朵西（Georgia Tom Dorsey）合錄的〈那麼地緊〉（It's Tight Like That），使他一夜成

名。這首近乎猥褻的歌大為暢銷，不只是因為露骨的歌詞，還有瑞德熱情的吉他彈奏。這首歌是那個時期的重要歌曲，開創了一種叫做「噱鬧」（hokum）的藍調風潮，特色是鬆散的節奏、慧黠又露骨的歌詞。在他的合作對象喬治亞・湯姆・朵西從非宗教音樂轉向宗教音樂以後，瑞德甚至組了一個叫做坦帕瑞德的噱鬧酒壺樂團（Tampa Red's Hokum Jug Band）的小型爵士樂隊，以高明的技巧為噱鬧樂風下定義。朵西在〈那麼地緊〉獲得成功以後皈依宗教，利用他的音樂天份創立了現代福音歌曲音樂。朵西是鋼琴手、詞曲創作者，也是精明的生意人。他成立湯瑪斯・A・朵西福音歌曲音樂出版公司，寫了數百首福音歌曲，包括不朽的〈摯愛的主〉（Precious Lord）。後來朵西成為「福音音樂之父」，他當年的藍調夥伴坦帕・瑞德則被稱為「吉他魔術師」（Guitar Wizard）。

若說「大個子」比爾・布魯茲從查理老爸之處習得藍調入門，那麼藍調的細微奧妙則是從坦帕・瑞德那裡學來的。布魯茲投身噱鬧派風潮，1930年和「著名的噱鬧男孩」（the Famous Hokum Boys）一同錄音，他們錄的藍調歌曲充滿散拍旋律和輕快的節奏。

布魯茲在經濟大蕭條時期以不同形式錄了許多唱片：獨奏、雙人組、爵士樂團形式。他可能是當時最多才多藝的藍調藝人，也是唱片銷售成績最好的藝人之一。民謠藍調、鄉村藍調、噱鬧、典型城市藍調——全部都在他的曲目之內。布魯茲、坦帕・瑞德、曼菲斯・蜜妮、吉他手「拳手」布拉克威爾（Scrapper Blackwell）、鋼琴手李洛依・卡爾（Leroy Carr）等人，讓30年代的城市藍調音樂豐富又生動。

在南方，雖然有經濟恐慌的威脅，鄉村藍調仍然繼續發展。畢爾街（Beale Street）是曼菲斯市的中樞道路，也是該區藍調音樂的心臟地帶。雖然曼菲斯沒有自己的唱片公司，但是北方的唱片公司有時也在這裡做室外錄音，因此吸引了藍調樂手，他們希望能夠在南方各地黑人社區的留聲機裡聽到自己的唱片。

曼菲斯位於密西西比河東岸、密西西比州與田納西州界上，南北戰爭之後成為中南部的棉花中心。棉花交易使得這個城市十分繁忙，金錢在此地流轉。20世紀初這裡已經有許多黑人，周六夜的畢爾街熱鬧非凡，因此藍調樂手自然而然從鄰近的密西西比和阿肯色三角洲以及田納西西部到此地聚集。

自從1920年代中期起，當威爾・謝德（Will Shade）的曼菲斯酒壺樂隊為藍調星探拉夫・皮爾（Ralph Peer）所挖掘而錄音，這個城市的藍調圈有一部分是酒壺樂隊——這是一種非正式的樂手團體，有些人演奏自製的樂器，例如洗衣盆做的貝斯和威士忌盆。酒壺樂隊的特色是班鳩琴手、口琴手、小提琴手和一兩個吉他手的組合，有時還有一位卡祖笛（kazoo）手。他們的團員來來去去，形式化的結構是酒壺樂隊絕對避免的。酒壺樂隊演奏噱鬧音樂和噱鬧樂風的藍調，再加上一些有的沒有的，只要拍子合適都可以湊在一起。酒壺樂隊在派對上或是街頭上都很受歡迎。到了1930年代，酒壺樂隊已經成為曼菲斯藍調的重要部份。雖然其他南方城市也有自己的酒壺樂隊，風氣卻不似曼菲斯興盛。其他受歡迎、錄過唱片的曼菲斯酒壺樂隊包括畢爾街時髦男（Beale Street Sheiks）和卡農的酒壺頓足者（Cannon's Jug Stompers），後者由葛斯・卡農（Gus Cannon）擔任班鳩琴手。

曼菲斯也有自己的傳統藍調樂手，這些人是在

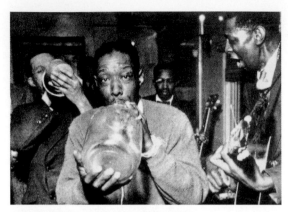

曼菲斯酒壺樂隊，著名的成員有威爾‧謝德。

當地流浪的歌手或吉他手，他們在城市街頭、公園或派對上表演。他們不是生於曼菲斯，就是來自密西西比或阿肯色三角洲，或是田納西的鄉村小鎮。例如，田納西的布朗茲維（Brownsville）就是藍調樂手「瞌睡蟲」約翰‧艾斯特斯（Sleepy John Estes）、漢米‧尼克森（Hammie Nixon）、楊克‧雷歇爾（Yank Rachell）等人的家鄉。這些地方有的有自己的藍調小圈子，但曼菲斯提供的機會比較多，大部份的藍調藝人至少都會經過那裡一次。

曼菲斯也許算是南方的都市中心，但沒有一個地方像密西西比三角洲一樣，有著豐富而數量眾多的重要藍調藝人。從藍調的起源到19世紀末、到經濟大蕭條時期，甚至之後，密西西比三角洲都可說是藍調之地。藍調是本地黑人生活中難以磨滅的一部分，而且和文化地域的關係密切，因此這個地區出了一個接一個的藍調樂手。

密西西比的生活和工作環境是很艱難的，藍調作詞者因此有許多素材。音樂是一種逃避，它帶黑人遠離苦悶的田野工作，遠離貧窮的家庭生活，還

有每次他們和白種男人或女人交流時所面臨的歧視。在點唱機酒吧，藍調透過留聲機或室內現場演奏大聲傳出來。它成為黑人的綠洲，一個他們可以放下防衛的地方，讓靈魂赤裸裸地展現，讓絕望的感覺迷失在音樂、同伴之間，和威士忌裡。

因此，密西西比的環境肯定是適合藍調滋長的，事實也是如此。查理‧帕頓於1934年過世，但他只是藍調技巧精湛、在經濟大蕭條前後錄過唱片的許多三角洲藍調藝人之一。桑‧豪斯、湯米‧強生（Tommy Johnson）、湯米‧麥克勒能（Tommy McClennan）、「蹦蹦跳」詹姆斯、密西西比約翰‧赫特（Mississippi John Hurt）……等等，這些偉大的三角洲藍調藝人，以他們20年代和30年代的錄音作品，揭開了豐富的三角洲藍調面貌。

在帕頓這一脈絡的藍調樂手當中，唯一夠格和帕頓相提並論的，就是豪斯。他和帕頓互相認識，兩人共同的朋友是藍調吉他手威利‧布朗（Willie Brown）。豪斯在1930年前往威斯康辛州格拉夫頓和上述兩人一起為派拉蒙錄音，也在同樣的密西西比點唱機酒吧和炸魚餐會上一起表演。和當時其他的藍調樂手一樣，豪斯在上帝的音樂和惡魔的音樂之間進退維谷——所謂惡魔的音樂就是藍調音樂，甚至在黑人社群裡也這麼稱呼。聖人和罪人在豪斯的靈魂裡對抗，創造出那個時期最引人注目的藍調音樂。豪斯彈吉他時狂暴的態度，彷彿在搏命，而他的歌聲也有同等說服力。有了桑‧豪斯，藍調有了難以複製的情感張力。

「蹦蹦跳」詹姆斯的故事很類似。他出生於密西西比州本頓尼亞（Bentonia）一個虔誠的家庭，他先學會彈鋼琴，後來才學吉他。藍調對他來說很容易上手，1930年他被星探H.C.史貝爾發掘，史貝爾送他到格拉夫頓，在豪斯、帕頓和布朗之後錄

音。他的假聲神祕、疏離,甚至詭異,他也唱到善良與邪惡之間永恆的衝突。惡魔和墮落的天使飄盪在詹姆斯的歌曲裡,耶穌也是。你可以感覺到詹姆斯在他的音樂裡掙扎。他一下唱到「在他來之前準備好」(Be Ready When He Comes)或是「耶穌是偉大的好領袖」(Jesus Is a Mighty Good Leader),然而在別首歌裡他又說「寧願當惡魔也不要當那女人的男人」(rather be the devil than to be that woman's man)。伴隨這些歌詞的是令人信服又原創的吉他技巧,歌曲裡的單音和手指撥出來的奇異小調和弦,都與查理・帕頓和桑・豪斯三角洲式的的猛烈手法非常不同。這讓詹姆斯成為當年藝術成就最高的藍調樂手之一。

當時還有很多其他的歌手和吉他手,包括布卡・懷特(Bukka White)和「大個子」喬・威廉斯(Big Joe Williams),在1920和1930年代,對於密西西比三角洲藍調的發展具有關鍵性的貢獻。他們的音樂,再加上德州藍調樂手盲眼威利・強生(Blind Willie Johnson)、德克薩斯・亞歷山大(Texas Alexander)、鉛肚皮,還有在東岸追隨盲眼布雷克開創的道路的「烤肉」鮑伯(Barbecue Bob)、盲眼威利・麥特爾(Blind Willie McTell)、瞎男孩富勒(Blind Boy Fuller),讓這個時期成為鄉村藍調創造力最豐盛的一段時間。

雖然這些藝人的藍調造詣驚人,但沒有人達到這位長得瘦瘦的、手特別大的歌手兼吉他手,在藍調歷史的地位。羅伯・強生只錄了不到三十首歌,他的錄音生涯只包括兩年兩張專輯。儘管如此,強生成為鄉村藍調時期最重要的藝人,也是有史以來最重要的藍調樂手——不過這些認定都沒有在強生有生之年開花結果。他的傳記裡事實與虛構的界線模糊,他的傳奇裡包含了許多神話和題材,使得藍調有了多采多姿的故事。

有些人相信,強生的吉他本領是在午夜時分,一個密西西比三角洲的交叉路口,把靈魂賣給惡魔而得來的。然而更有可能的是,強生靠聆聽桑・豪斯和其他早期三角洲藍調樂手的唱片學習。他那少見的熱情使他成為一個偉大的吉他手,而這彷彿發生在一夜之間。強生沒有發展出新的鄉村藍調風格,而是吸收自己聽到的一切,集各家之大成,學習細微之處,牢記歌詞和歌曲主題——總而言之,他把直到當時有關藍調的一切合成在一起。就因為如此,強生創造了終極的鄉村藍調風格。

強生於1911年生於密西西比,他的年紀剛好夠大,有機會在20年代晚期吸收到他身邊偉大的三角洲藍調藝人在舞會、社交活動、家庭派對、點唱機酒吧表演的音樂。他大概身邊有一台留聲機,因為李洛依・卡爾和其他非三角洲藍調藝人的手法也穿插在強生的藍調風格之中,而這些東西只可能從唱片上學到。從「蹦蹦跳」詹姆斯、湯米・強生(和羅伯沒有親屬關係)的身上,他學到在歌詞裡描述黑暗和光明的對抗,使得他的音樂更加引人入勝。強生的一些名曲〈惡魔與我藍調〉(Me and the Devil Blues)、〈十字路口藍調〉(Cross Road Blues)、〈地獄惡犬緊追不捨〉……詳細描述了這個永無止息的爭戰。他也嘗試黑巫毒文化的題材,在其中,與惡魔做交易的十字路口有重要的描繪。

強生的聲音不算優美也不沙啞,彷彿像是在抱怨一般,但帶有深度。他的聲音有苦痛,並期盼慰藉,他的聲音既黑暗也寂寞,會讓人駐足。強生的吉他手法更令人吃驚。不管是當時或現在,沒有人能夠像他一樣,那樣有技巧地讓吉他音符及和弦回應他所演唱的歌詞。他手掌的大小也許和他演奏的方式有些相關;他長長的手指可以按到其他吉他手

在我路經之處的石頭

羅伯·強生

我路經之處有石頭
我的道路像夜晚一樣黑暗
我路經之處有石頭
我的道路像夜晚一樣黑暗
我的心裡有傷痛
讓我食慾全失

我有隻鳥我可以對牠吹口哨
我有隻鳥我可以對牠唱歌
我有隻鳥我可以對牠吹口哨
我有隻鳥我可以對牠唱歌
我有個心愛的女人
但她什麼也不是

我的敵人背叛了我
可憐的鮑伯最終還是被打垮了
我的敵人背叛了我
可憐的鮑伯最終還是被打垮了
有件事可以確定
他們在我經過的通路上佈滿了石頭

你試著奪走我的性命
還有我的愛
你留了一處通道給我
現在你要做什麼

我哭著懇求
讓我們做個朋友
當你聽到我在路上咆哮，騎士
請打開你的門讓我進去

我靠著三條腿在前進
拜託，請不要擋我的路
我靠著三條腿在前進
拜託，請不要擋我的路
我已經對我的騎士感到可恥
寶貝，我被預訂了，不得不走

"Stones in My Passway"

By Robert Johnson

I got stones in my passway
And my road seem dark as night
I got stones in my passway
And my road seem dark as night
I have pains in my heart
They have taken my appetite.

I have a bird to whistle
And I have a bird to sing
Have a bird to whistle
And I have a bird to sing
I got a woman that I'm lovin'
Boy, but she don't mean a thing.

My enemies have betrayed me
Have overtaken poor Bob at last
My enemies have betrayed me
Have overtaken poor Bob at last
And there's one thing certain
They have stones all in my pass.

Now you tryin' to take my life
And all my lovin' too
You laid a passway for me
Now what are you trying to do

I'm cryin' please
Please let us be friends
And when you hear me howlin' in my
 passway, rider
Please open your door and let me in.

I got three legs to truck on
Boys please don't block my road
I got three legs to truck on
Boys please don't block my road
I've been feelin' ashamed 'bout my rider
Babe I'm booked and I got to go.

夢寐以求的地方，因此他的彈奏，會讓人以為同時有兩把吉他在進行。強生對於滑音吉他、低音行進重複樂句的偏好，更使得他的風格成為由音符、音調和聲音所形成的豐富語言。難怪大家認為他和魔鬼做了交易。

有關於強生的生平資料極少而珍貴，他只留下兩張照片。他是個私生子，早婚，妻子死於難產。他遍遊各地，雖然害羞但不管到哪裡都很受女人歡迎，酒也喝的不少。他的第一張唱片在1936年晚期於聖安東尼旅館（San Antonio hotel）的一個房間裡錄製。三天內他錄了十六首歌——全部都是經典。不到一年以後，在達拉斯的一個倉庫裡，他錄了第二張、也是最後一張專輯。這次的結果又成了傳奇。這次錄音結束不久以後，傳說強生在密西西比被一個嫉妒的點唱機酒館老闆毒死，因為他和老闆的妻子調情。那年他二十七歲。

如此英年早逝，強生從來不知道自己的音樂和生命的重要性。在經濟大蕭條時期他的唱片賣得並不好，死的時候墓碑上沒有他的名字。二十五年以後，他的歌被收錄在《鄉村藍調歌手之王》（*King of the Delta Blues Singers*）專輯裡，該張專輯成了

有史以來最重要的藍調專輯。所有人——從艾力克·克萊普頓到鮑伯·狄倫，都被強生的音樂所感動。

　　一直到1960年，羅伯·強生的鄉村藍調才脫離美國流行音樂邊陲。但其他藍調類型並非如此。在紐約、堪薩斯城、芝加哥等其他都市地區，自1920年代開始爵士、藍調的結合，不只撐過了經濟大蕭條時期，而且還開花結果。在紐約，艾靈頓公爵（Duke Ellington）順利地從20年代的喧鬧時期過渡到搖擺的30年代。和散拍樂比起來，搖擺樂有更多受控制的即興演奏，和定義更嚴格的旋律及節奏，讓音樂更平易近人。因為節奏充滿了「搖擺」的感覺，這種音樂充斥舞池。搖擺樂團比迪西蘭爵士樂團編制更大，經常多達十七、八個。這種大編制使得樂手的角色必須先確定，好各司其職。艾靈頓的樂團裡都是非常有才華的樂手，他本身也如任何一位20世紀偉大的作曲家兼樂團領導人一樣，有著了不起的藝術性及創新眼光。他的創作和編曲都深受藍調影響。他的音樂複雜，曲式、結構、樂句都很華麗，但總是回歸到藍調。他的歌曲優雅而深具意義，他把藍調妝點成優雅的風格，若是在鄉村藍調點唱機酒吧裡聽到，可能會顯得格格不入。不過艾靈頓不斷地巡遊，因此南方人也知道他的樂團。

　　許多搖擺樂團的領導人和樂手——不管是黑人或白人，都了解藍調在這種新的樂風裡所佔的重要性。但堪薩斯城的樂手讓藍調成為搖擺樂的重心。華特·佩吉（Walter Page）的樂團「藍魔鬼」（The Blue Devils），是早期在堪薩斯城讓藍調搖擺得最火熱的樂團。班尼·摩騰（Bennie Moten）在1935年猝死，威廉·貝西（William Besie）——也就是眾所皆知的貝西伯爵（Count Besie），延續摩騰的事業。貝西生於紐澤西，他前往堪薩斯城之前，在

20年代的哈林區練就了爵士技巧。貝西是位優秀的鋼琴手，他加強摩騰樂風裡的藍調元素，開啟藍調音樂在爵士架構裡新的可能性。他和其他樂手如薩克斯風手李斯特·楊（Lester Young）、歌手吉米·羅辛（Jimmy Rushing），一同讓堪薩斯城登上藍調版圖，屹立至今。

　　在芝加哥，也有許多鋼琴手引進新的想法到藍調音樂裡。然而，在風城苦壯的樂風，和搖擺樂或大樂團較無相關，而是發展出搖滾樂的原始根源。1928年，有一個叫做克萊倫斯·史密斯（Clarence Smith）的年輕鋼琴手——朋友叫他「松頂」（Pine Top）——從匹茲堡搬到芝加哥，他在匹茲堡曾和雷妮老媽等人合作。他有一首歌叫做〈松頂的布基伍基〉（Pine Top's Boogie Woogie），撼動了地方上黑人社區的籌租派對（rent parties）❺，結果歌名的後半段成了該世紀最令人興奮的鋼琴演奏手法。布基伍基有著喧鬧的節奏、強勁的旋律，低音部分用跳的而不是用走的，歡樂的氣氛讓整個房間快速地熱起來，舞池塞滿了人。

　　很快地，芝加哥成了布基伍基大本營。史密斯和其他布基伍基鋼琴中堅份子如艾伯特·阿蒙斯（Albert Ammons）、米德·拉克斯·路易斯（Meade Lux Lewis）、吉米·研西（Jimmy Yancey），都在布基伍基發展初期定居於芝加哥，他們以足以掀起屋頂的音樂，為這種風格下了定義。

✸ ✸ ✸ ✸ ✸

　　1930年代時，與藍調建立起關係的不只是爵士樂。吉米·羅傑斯是一個白人鐵路工人以及鄉村歌手，1933年在他死於肺結核之前，已因寫了許多具有強烈藍調風味的標準鄉村歌曲而成名。羅傑斯證實了——即使在最早期的時候，藍調也可以成功地

夢中布基（1951）

藍斯頓·休斯

早安，爹地
難道你沒聽到？
布基伍基般隆隆作響
是被擱置的夢

仔細聽
你會聽到他們的腳
踩著踩著一個——

你以為
那是快樂的節奏

仔細聽
難道你沒聽到？
在那底下
像是個

我剛才說什麼？

當然，
我很高興！
開始吧！

嗨，拍譜！！
波譜！！
嘛譜！

好耶！

"Dream Boogie" [1951]

By Langston Hughes

Good morning, daddy!
Ain't you heard
The boogie-woogie rumble
Of a dream deferred?

Listen closely:
You'll hear their feet
Beating out and beating out a—

You think
It's a happy beat?

Listen to it closely:
Ain't you heard
something underneath
like a—

What did I say?

Sure,
I'm happy!
Take it away!

Hey, pop!
Re-bop!
Mop!

Y-e-a-h!

為白人詞曲創作人和藝人所應用。羅傑斯在密西西比長大，小時候家境不好，但在家鄉他很早就接觸藍調。開始在鐵路工作以後，他的藍調教育繼續進行，讓他興起寫歌的念頭，寫下了最早的鄉村歌曲——事實上是最早由白人所寫並演唱的藍調歌曲。〈密西西比三角洲藍調〉（Mississippi Delta Blues）、〈高大媽媽藍調〉（Long Tall Mama Blues）和〈肺炎藍調〉（TB Blues）是羅傑斯數量越來越龐大的創作的一部份。羅傑斯創造出「藍調約得爾」（blue yodel）❻以讓他的音樂更特出，因此而得到「藍調約得爾人」（Blue Yodeler）的綽號。（羅傑斯有許多綽號，還包括：「會唱歌的煞車手」〔Singing Brakeman〕和「鄉村音樂之父」〔Father of Country Music〕）。

藍調的影響甚至開始出現在喬治·蓋希文（George Gershwin）的音樂裡，他是美國最出色的作曲家之一。〈藍色狂想曲〉（Rhapsody in Blue, 1924）一推出就成為美國音樂語彙經典，而他的歌劇〈乞丐與蕩婦〉（Porgy and Bess, 1935）雖然與藍調無直接相關，但還是有藍調主題。查爾斯·艾維斯（Charles Ives）和艾倫·柯普蘭（Aaron Copland）這兩位作曲家都曾提到藍調和其他美國本土音樂形式對於他們創作的影響。在文學界，藍斯頓·休斯、佐拉·尼爾·賀絲頓和拉夫·埃利森，則把藍調引進他們的詩、散文和論文裡。

藍調的魅力終於蔓延到傳統學術界和政府機關。約翰·龍馬仕（John Lomax）❼從1920年代開始蒐集美國民謠歌曲，一直到經濟大蕭條時期，主要是為了國會圖書館進行；後來有他兒子亞倫·龍馬仕（Alan Lomax）❽加入協助。對於龍馬仕父子而言，音樂是通往美國精神的途徑。他倆遊遍南方各地，帶著一台錄音機，開在鄉村小路上，搜尋從中可以看出民族性、蘊含著故事的歌曲。教堂、田間、後陽台，甚至監獄，都是他們尋找美國音樂的地方。

在路易西安那州的安哥拉監獄農場（Angola Prison Farm），他們找到一位被定罪的謀殺犯，名叫哈迪·雷貝特（Huddie Letbetter），大家比較熟悉的名字是「鉛肚皮」。他會彈吉他唱歌，歌曲內

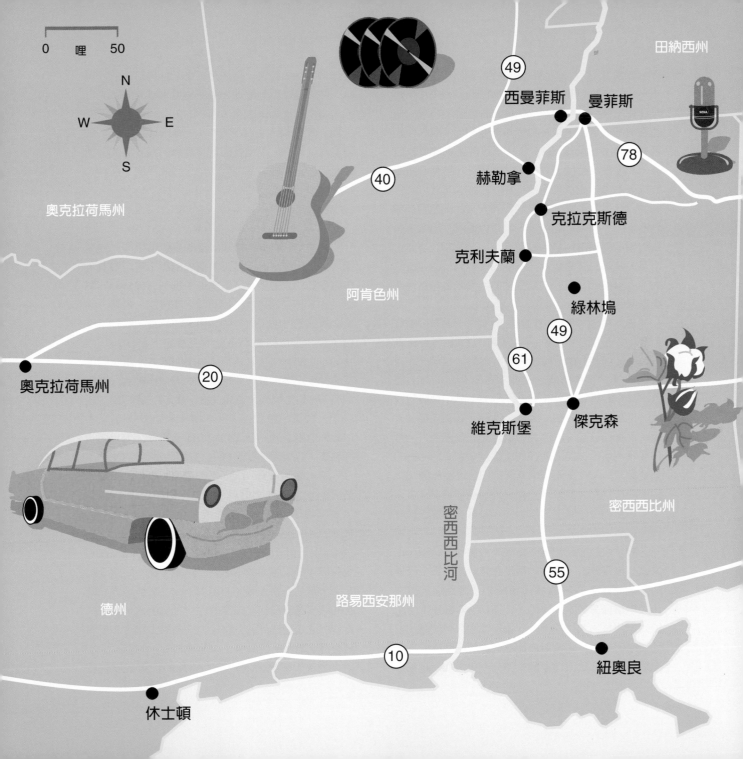

田納西州

西曼菲斯　曼菲斯

49

78

赫勒拿

克拉克斯德

克利夫蘭

綠林塢

49

61

維克斯堡　傑克森

密西西比州

55

紐奧良

奧克拉荷馬州

阿肯色州

奧克拉荷馬州

20

德州

路易西安那州

密西西比河

10

休士頓

0　哩　50

N
W　　E
S

容有如龍馬仕父子所預想的，反應出非裔美國文化。1934年，鉛肚皮寫了一首關於路易西安那州州長O.K.艾倫（O.K. Allen）的歌曲後得到特赦，他在歌曲裡為自己申辯。我們不清楚約翰·龍馬仕是否在亞倫身上發揮影響力，不過鉛肚皮被釋放以後，和龍馬仕家族建立起正式的關係，他搬到紐約成為老龍馬仕的私人司機。鉛肚皮在30年代中期也開始錄音生涯，雖然對於城市黑人來說，他的音樂有些過時，而且太過鄉土，但這位藍調民謠歌手在白人觀眾群裡得到熱切的迴響，他們視鉛肚皮為正宗黑人藍調民謠的樣本。左傾的年輕紐約激進份子對他全盤接受，鉛肚皮給他們的回饋是批評布爾喬亞階級的歌曲。

1938和1939年，由約翰·哈蒙在卡內基音樂廳所籌劃的幾場「從靈歌到搖擺樂」（From Spirituals to Swing）演唱會，最能代表大眾對於正宗黑人音樂的興趣。這些演唱會聚集了形形色色的黑人藝人，從宗教音樂到非宗教音樂都有。其中他最想找的一位藝人就是羅伯·強生。他聽了羅伯為製作人唐·洛（Don Law）錄製的唱片之後驚為天人，希望能夠把這位神祕的密西西比藍調樂手介紹給紐約都會觀眾——就像人類學家急於把自己從異國文化找出的文物和大家分享一樣。然而哈蒙晚了一步。第一場演唱會的時間訂為1938年12月，強生已經於幾個月前慘遭謀殺。

雖然沒能邀請到強生令他十分失望，哈蒙「從靈歌到搖擺樂」一系列的活動還是介紹了許多優異的黑人樂手，在興論界大獲成功，因此他計畫在1939年舉行第二次的表演。然而1939年較為人所記憶的，卻是二次世界大戰。雖然德國入侵波蘭和低地國家，是發生離密西西比三角洲幾千哩外的事，但是德州東部、南北卡羅來納州、黑人和藍調都深

受這個事件的影響。幾個月下來，世界陷入一片黑暗，戰事蔓延整個歐洲，亞洲也越來越有開戰的可能。美國在這場民主與法西斯的史詩般戰事中做壁上觀，然而畢竟也沒有太久。1941年12月7日，日本轟炸珍珠港，逼迫美國對日宣戰。兩天之後，美國也對德國和義大利開戰。世界因此不同，藍調也從此改變。

✸ ✸ ✸ ✸ ✸

1940年代藍調的故事，說的是遷徙中的人和音樂。打仗那幾年給了非裔美國人前所未有的機會，數以千計的人迫不及待想從中獲利。從1940年開始，許多黑人佃農及田裡的長工和勞工，帶著一家大小離開南方前往北方的城市。在那裡，戰時工廠提供許多工作機會，而且待遇優渥。在1940年到1960年之間，幾乎有三百萬人離開南方。這次的遷徙是20世紀美國最大規模的一次人口移動，在許多城市——如芝加哥、克里夫蘭、蓋瑞、底特律、匹茲堡、費城、紐瓦克（Newark）和紐約，黑人人口比例急劇上升。西部的城市如洛杉磯、奧克蘭和西雅圖，也出現類似的變化。

這不是黑人第一次從南方遷移，不過卻是規模最大的一次。一次世界大戰時，北方工廠短缺勞工，因為年輕白人男性都被徵召入伍，到歐洲打仗。北方的黑人報社如《芝加哥衛報》（Chicago Defender）和《匹茲堡信使報》（Pittsburgh Courier）說服黑人勞工離開農田，到工廠來工作。好幾千人來了，雖然一路上碰到的困境不少，有些地方受歧視的狀況甚至和他們離開的地方一樣嚴重。經濟大蕭條的開端使得到北方賺錢的前景蒙上陰影，但還是有穩定數量的黑人勞工向北移居。

二次大戰很快地終結了殘餘的經濟大蕭條時

期。往芝加哥的火車塞滿了年輕黑人，他們尋找脫離家鄉貧窮生活的機會。他們帶來自己的音樂——藍調。黑人勞工適應新的都會生活以後，仰賴自己的音樂來渡過難關。聆聽老鄉村藍調音樂是一種治療（或引發）鄉愁的方法。但鄉村藍調終究還是不適合在城市裡聽。藍調若想維持它在黑人文化裡的重要地位，一定要吸收新的想法、新的聲音，以新的方法在大城市裡表達黑人鄉村民謠裡的情緒起伏。而事情經過也的確是如此。

對於音量的需求，引發了藍調史上最大的變革之一。一把原音吉他和伴唱，在點唱機酒吧和密西西比的後陽台聽起來已經很大聲了；但是在北方，原音吉他和伴唱經常為夜總會的嘈雜聲和街頭車聲所掩蓋過去。從1930年代開始，有些爵士吉他手開始嘗試電吉他，把這種樂器從以前的充滿彈撥動作和韻律感，轉變成可以聽到在一根弦上彈出來的獨奏。電吉他也使得新的音色和音質的可能性得以擴展。

最早用電吉他表達一種音樂宣示的藍調樂手是亞倫·「丁骨」·渥克（Aaron "T-Bone" Walker），他在1930年代晚期開始彈吉他。渥克的吉他聲很平順，但也非常複雜，很有爵士風。他彈奏的東西很少和鄉村藍調有直接關係。把鄉村藍調電氣化，讓它得以生存在都市環境的，是一位從密西西比搬到芝加哥叫做麥金利·摩根菲爾（McKinley Morganfield）的年輕人，他的朋友稱呼他為穆蒂·華特斯。在鄉村藍調現代化的過程中，穆蒂·華特斯確實創造出一種前所未有的、更大、更響亮也更火熱的聲音。

華特斯演奏的早期電氣化藍調可追溯至查理·帕頓、桑·豪斯、羅伯·強生等人的鄉村藍調音樂。1914年，華特斯搬到芝加哥的幾年前，亞倫·

龍馬仕與他曾在密西西比的滾叉鎮（Rolling Fork）巧遇，龍馬仕在那裡為國會圖書館錄下這位年輕藍調樂手的聲音。華特斯又唱又彈，彷彿他是強生和其他早期偉大的藍調樂手的天生後裔。他帶著經典鄉村藍調音樂威力十足的滑音吉他技巧和新鮮的和弦來到芝加哥。到了那裡以後，他調整藍調和自己的演奏方式，以因應他在當地聽到的東西。

如果沒有人協助推廣他的音樂，華特斯不可能發揮他的影響力。很幸運的，有一對涉足芝加哥夜總會生意的波蘭裔猶太兄弟——菲爾和里歐納·切斯（Phil and Leonard Chess），決定開拓領域。切斯相信製作唱片和銷售唱片可以賺大錢，兩兄弟在1947年買下剛剛成立、發行爵士音樂的貴族（Aristocrat）唱片公司，開始找藍調藝人來錄專輯。切斯兄弟挖到寶，1948年時帶華特斯進錄音室錄了〈我無法滿足〉（I can't be satisfied）和〈我想回家〉（I Feel Like Going Home），由大克勞馥（Big Crawford）負責貝斯伴奏。這不是華特斯第一次在芝加哥錄音。1946年，華特斯已使用電吉他兩年的時候，曾為雷思特·梅洛斯錄過音，但他的演出不夠說服力。1948年2月，華特斯第一次為里歐納·切斯錄音，切斯也不甚喜歡。雖然如此，他還是讓華特斯在同年4月又進了錄音室。這次錄音的開始幾首歌由桑尼藍·史林（Sunnyland Slim）彈鋼琴，大克勞馥彈貝斯。結果仍不理想。但華特斯不因此受挫，他決定彈兩首在密西西比為龍馬仕錄過的歌。這次情形和當年有些不同：華特斯老了七歲，是比較成熟的藍調樂手了；並且當時是用原音吉他，這次是電吉他，華特斯粗糙的手彈起來是如魚得水。

華特斯的音樂有濃厚鄉村藍調味，非常吸引那些剛從密西西比上來、懷著鄉愁的黑人。〈我想回

家〉說的就是渴望一個熟悉的地方。華特斯用電吉他彈出來，賦予這首歌新的活力。聽起來正像是在芝加哥錄的，雖然歌是在密西西比寫的。歌曲聽起來古老又新穎，既是鄉村也是都會。在A面的〈我無法滿足〉，華特斯的彈唱聽來張力強大，帶著一種慾求不滿的急切。這兩首歌像連續兩下重拳，雖然里歐納‧切斯還不明白何謂偉大的藍調演出──他因為自己聽不懂華特斯在唱什麼而不快。但他勉強同意發行唱片，看看後續情形會是如何。

後來發生的事情是，幾乎全數三千張唱片都在一天之內賣完。華特斯的成功促成了幾件事：第一，這使得他踏上藍調巨星之路，鞏固他身為唱片藝人的事業；第二，貴族唱片開始從爵士轉變為藍調廠牌；第三，藍調樂迷重新注意到芝加哥，這個城市如今和曼菲斯平起平坐（當時曼菲斯藍調界也有許多精彩的事情發生）；第四，新的藍調聲音和藍調世代就此揭開序幕。華特斯的唱片持續發揮影響力，當時任何其他藍調唱片都比不上。

雖然第一張唱片就獲得成功，華特斯繼續尋找更豐富更完整的聲音。他開始在芝加哥南方的黑人夜總會和啤酒吧與樂團一起演出，團裡有口琴手小華特‧傑可布斯（Little Walter Jacobs），鼓手艾金‧艾文斯（Elgin Evans），還有另一名吉他手吉米‧羅傑斯。擴音對華特斯來說不只是一項有利條件。小華特靈巧地對著麥克風吹口琴，麥克風對他來說除了是放大音量的方法，更是樂器的延伸。當艾文斯以穩定的反拍來強調這種新的藍調，舞池很快就變得擁擠。不多時其他的藍調樂團開始出現在芝加哥，永遠地改變了這種音樂以及其在美國史上的地位。

曼菲斯的藍調樂團也在重塑藍調。除了三角洲和畢爾街的連結，曼菲斯還有WDIA──美國國內第一個純黑人廣播電台，他們雇用毛遂自薦的新人如年輕的萊利‧金（Riley King）來播藍調唱片，和推銷一種叫派提康的萬靈藥水。金本身是吉他手，一心想成為藍調樂手。他從密西西比搬到曼菲斯，在那裡遇見「桑尼男孩」威廉斯（Sonny Boy Williamson）──一位懂得電台重要性的藍調歌手和口琴手。

1941年，威廉森和小羅伯‧拉克伍德（Robert "Junior" Lockwood）（羅伯‧強生和拉克伍德的母親住在一起的時候曾經教他彈吉他）到阿肯色州海倫納的KFFA電台，討論在該台製作藍調現場演出的節目。經理人同意了，認為可以藉這個雙人組把國王比斯吉粉這種食品推銷給黑人聽眾。每天正午，這個組合（後來有佩克‧寇提斯〔Peck Curtis〕打鼓，達洛‧泰勒〔Dudlow Taylor〕彈鋼琴）在KFFA的「國王比斯吉粉時間」演奏十五分鐘，州際食品雜貨公司為贊助商。

「國王比斯吉粉時間」非常成功，產品銷售量大增，桑尼男孩和他的樂團也以想像不到的程度走紅於三角洲，因為電台輸出功率包括整個地區。節目後來有桑尼‧潘恩（Sonny Payne）加入，他是個白人播音員，也是拉克伍德的朋友。當威廉森想去旅行的時候，有潘恩維持節目的穩定。1944年以後這種情形常常發生。威廉森為密西西比的藍調廠牌小號（Trumpet）唱片公司錄了幾張重要專輯，證明了他不只是個口琴手，作為歌手、詞曲創作人和樂團領導人也相當有才華。威廉森在1950年代也在芝加哥為切斯唱片錄了幾張唱片，和小華特同為芝加哥最有創意的藍調口琴手。

萊利‧金在曼菲斯做廣播節目用的是「藍調男孩」（Blues Boy）或是「比比」（B.B.）的名字，他利用在WDIA的時間為自己在藍調界建立起聲譽，

而且藉機研究了許多唱片。金在密西西比時雖然是個棉花工人和牽引機的駕駛，但他的音樂品味素養卻很高，除了家鄉的藍調以外，他也很喜歡爵士。他對於查理・克理斯汀（Charlie Christian）和「丁骨」渥克精巧的吉他手法很感興趣，也喜歡大樂團裡管樂聲部呈現出來的豐厚藍調聲音。

金也很仰慕路易士・喬登（Louis Jordan），他是當時最受歡迎的黑人唱片藝人之一。二次大戰以後那幾年，美國黑人似乎想聽一些和搖擺不一樣的新鮮聲音，於是喬登把大樂團形式縮減為較經濟的小型樂團。他用比較少的樂手，並堅持以藍調為基礎來演奏舞曲節奏，創造出一種新的「跳舞」藍調，在1940年代晚期被歸類為節奏藍調（rhythm & blues, R&B）。喬登也喜歡以幽默和行話來為歌曲加料，讓〈這裡除了我們這些雞以外沒有別人〉（Ain't Nobody Here but Us Chickens）、〈你到底是不是我的寶貝〉（Is You Is, or Is You Ain't〔My Baby〕）、〈五個叫做莫的傢伙〉（Five Guys Named Moe）、〈卡爾多妮亞〉（Caldonia）等等歌曲有種不可抗拒的魅力。

跳舞藍調取代搖擺樂，成為黑人夜總會主要播放的音樂。成打的黑人樂團、歌手和樂手共同創造這種音樂。跳舞藍調的特色是「喇叭似的」薩克斯風演奏，以及「吶喊似的」歌聲演出。這種音樂有時喧鬧而粗俗，但一定會有藍調的「跳躍」表現。這種音樂讓人感覺舒服。戰爭已經結束了，整個國家的經濟基礎前所未有地穩固，非裔美國人在1940年代得到的獲益不只希望能夠持續下去，而且還希望有助於消除美國的種族歧視。跳舞藍調在北方和西岸等地非常受歡迎，喬登所唱的〈及時行樂〉（Let the good times roll）最能說明當地的氣氛。

比比・金把他從查理・克理斯汀、「丁骨」渥克和喬登身上學到的東西，和自己與其他曼菲斯藍調樂手表演和交往的經驗融合在一起，這些人有「憂鬱」巴比・布藍德（Bobby "Blue" Bland）、洛斯可・戈登（Rosco Gordon）和強尼・艾斯（Johnny Ace）（他們也被稱為「畢爾街人」），混合以後成為一種深深影響藍調界的音樂。金在1949年開始錄音，兩年後他以一首〈三點鐘藍調〉（Three O'Clock Blues）在剛推出的節奏藍調榜單上得到冠軍。金演唱的功力和彈奏吉他的功力一樣好，他總是強調福音歌曲的影響。他喜歡將樂團的功能發揮到極致。金和他的同伴坐巴士巡迴全國，在夜總會和酒店做許多單場表演，成為1950年代在美國最受歡迎的藍調樂團。

雖然藍調在戰後受歡迎，但是藍調這一行並不穩定，弊端叢生，而且剝削藝人，幾乎都是生意人利用天真的音樂家做投機生意，以期大賺一筆。藍調藝人經常只收到錄音時的一筆款項，版權概念根本不存在於藍調的世界。同樣的，詞曲創作人收費以後，還要和製作人或唱片公司老闆分享音樂創作的頭銜。到1940年代末，大部分的主流廠牌已經對藍調失去興趣。這使得許多小型獨立廠牌如切斯、RPM、現代（Modern）、子彈（Bullet）有了控制藍調市場的機會。

在曼菲斯，一家由山姆・菲利浦（Sam Phillips）

所有我們欣賞的藍調藝人裡，我們最喜歡的就是桑・豪斯、盲眼威利・麥特爾、「蹦蹦跳」詹姆斯──不過啟發和影響我們最深的是羅伯・強生。他是一位音域廣泛的優秀歌手，善與惡同時存在他的歌曲裡。他是查理・帕頓、桑・豪斯和威利・布朗的追隨者，但在很多方面強生又超越了他們。他比同時期密西西比其他偉大的藝人唱得更好、彈得更好、表演得更好，雖然他不如其他人受歡迎。

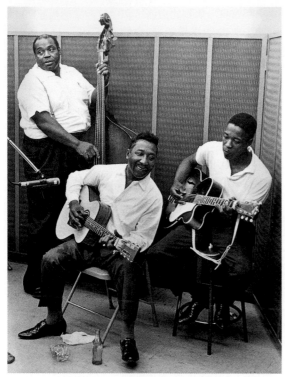

（左起）威利・狄克森（Willie Dixon），穆蒂・華特斯，巴第・蓋（Buddy Guy）在切斯唱片錄音室錄音，1964年。

雖然當時只是由黑人藝人製作給黑人觀眾聽。菲利浦也把錄音室租給其他小廠牌做藍調唱片來發行，後來在自己的太陽（Sun）唱片公司也發行了一部分。那是1954年的某日，一個年輕的白人歌手艾維斯・普里斯萊（Elvis Presley）出現以後的事。在菲利浦的鼓勵之下，普里斯萊對流行樂做了革命，演唱一首藍調歌曲——「大男孩」亞瑟・克魯達（Arthur "Big Boy" Crudup）的〈沒關係〉（That's All Right）。他用一種神經質的青春活力來表現節奏，從來沒有人像這樣唱過藍調。普里斯萊不自知，但他創造出嶄新的混合音樂：搖滾樂。

　　普里斯萊擁有天時地利人和，得以創造歷史。首先，他碰巧走進太陽唱片，菲利浦正好要找一個能夠以黑人方式演唱的白人。如果他去到別的地方錄唱片，例如離曼菲斯幾小時車程，在東邊的納許維爾——白人歌手把那裡當成鄉村音樂之都；假如艾維斯去到那裡，大概永遠不會被挖掘。第二，艾維斯搬到曼菲斯以前，在密西西比的土配羅（Tupelo）成長，在那裡他不只吸收了黑人福音歌曲和藍調，也真心喜歡黑人音樂，因此他的音樂聽來非常真誠而誠實。最後，普里斯萊年紀輕（他第一次為菲利浦錄音時還不滿二十歲），非常英俊，雖然性感但還在安全而天真的範圍，而且他還是白人。同時他在音樂上非常敏銳，對於鄉村、白人福音歌曲，和當年以迪恩・馬丁（Dean Martin）的低吟為範例的流行音樂都有極佳的掌握。

　　普里斯萊將白人和黑人音樂及文化裡的最佳成份混合在一起，在菲利浦的引導下，將之組合成搖滾樂，引發了一次音樂大風暴。這種威力前所未有，甚至是1920年代藍調和爵士剛開始吸引美國年輕人的注意時也不曾發生。藍調在1950年代也被突然出現的搖滾樂所影響。黑人藝人開始期望以搖滾

所擁有的錄音公司，叫曼菲斯錄音室，替幾位藍調藝人錄過音，包括比比・金、詹姆斯・柯頓（James Cotton）、華特・霍頓（Walter Horton）、小派克（Little Junior Parker），還有一個高大魁伍的傢伙叫豪林・沃夫，他離開密西西比佃農的生活，在1948年來到西曼菲斯。菲利浦懂得黑人音樂，敢錄音（雖然曼菲斯是南方中部種族隔離非常嚴重的城市之一），他相信藍調是美國音樂的重要形式，

樂來獲得音樂上的成功，較不寄望在藍調，尤其是那些演唱藍調色彩濃厚的原型黑人搖滾樂手——小理查（Little Richard）、費茲·多明諾（Fats Domino）、艾克·透納（Ike Turner）、大喬·透納。節奏藍調歌手也一樣，如維諾尼·哈理斯（Wynonie Harris）和洛伊·布朗（Roy Brown），兩人在1948年有一張暢銷專輯，裡面有一首歌叫做〈今晚好好搖滾〉（Good Rockin' Tonight）。那些喜歡搖滾樂的年輕白人樂迷，比黑人藍調和節奏藍調族群數量多，經濟能力也較好。

有一個來自聖路易的年輕黑人，外表像普里斯萊一樣俊俏，也一樣了解混合黑人藍調和白人鄉村的公式，他就是吉他手恰克·貝瑞（Chuck Berry）。他自己寫歌，並且大膽認爲自己的音樂，白人黑人樂迷都會喜歡。他於1955年前往芝加哥，想知道自己有沒有機會到切斯唱片錄音。同年切斯就發行了貝瑞的〈梅比琳〉（Maybellene），這首歌在音樂上的重要性甚至超越普里斯萊的〈沒關係〉，因爲這是首原創曲，不是翻唱已經發行的歌曲，雖然靈感還是來自鄉村標準曲〈艾達瑞德〉（Ida Red）。而且還是由黑人演奏。

音樂史學家辯稱，貝瑞劃時代的作品其實不是

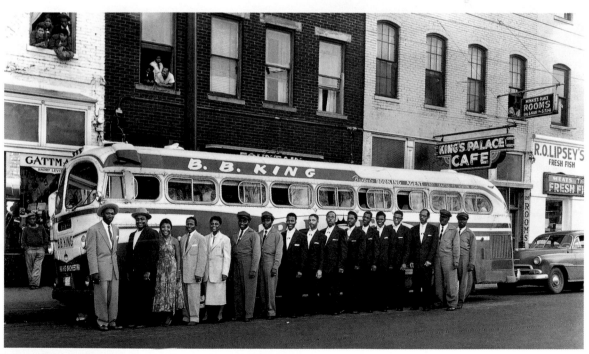

比比·金（圖左）和他的樂團從1940年代起，花了數不清的日子做巡迴。

你知道我愛你

路‧威利‧透納（Lou Willie Turner）作
（由大喬‧透納〔Big Joe Turner〕演唱）

我知道你愛我，寶貝
但你從來不說
我知道你愛我，寶貝，但你從來不說
如果你不說你愛我
我收拾包袱就要走

我住在點唱機酒吧對面，寶貝
整晚他們都在放藍調
我住在點唱機酒吧對面，寶貝
整晚他們都在放藍調
每次他們一放唱片
親愛的，我就想到你

裡面有一張唱片，寶貝
總是縈繞在我心頭
沒錯，就是那首歌
總是縈繞在我心頭
每次他們一放，寶貝
我馬上開始哭泣

寶貝請別離開我
為我播放藍調
請為我播放藍調
（薩克斯風獨奏時演唱）

現在我倒臥在床上，寶貝
一直哭到睡著
我要倒臥在床上，寶貝
一直哭到睡著
夢裡我聽到你說
「愛人，請回到我身邊」

"You Know I Love You"

By Lou Willie Turner
(As sung by Big Joe Turner)

I know you love me, baby
But you never tell me so
I know you love me, baby, but you never tell
 me so
If you don't tell me that you love me
I'm gonna pack my rags and go

I live across the street from a juke joint, baby
And all night long they play the blues
I live across the street from a juke joint, baby
And all night long they play the blues
Every time they spin the record
Honey it makes me think of you

There's one record in particular, baby
Always sticks in my mind
Yeah, there's one little song in particular
Always sticks in my mind
Every time they play it, baby,
I start right in to crying

Baby, please don't leave me
Play the blues for me
Please play the blues for me
 [sung over sax solo]

Now I'm gonna fall across my bed, baby
Cry myself to sleep
I'm gonna fall across my bed baby
And cry myself to sleep
And in my dreams I can hear you saying,
 "Lover, please come back to me"

第一名，艾克‧透納和傑克‧布蘭斯頓（Jackie Brenston）近乎四年前就在曼菲斯的太陽錄音室灌錄了一首歌叫〈火箭88〉（Rocket 88），由切斯在1951年發行。各家各派對搖滾樂的定義、搖滾是何人於何時何地所創等看法見仁見智，但透納和布藍斯頓可說是第一位不分黑人或白人的搖滾藝人。然而所有歷史學家和樂評也同意，這兩人在1951年時都沒有足夠社會或文化條件，來引發幾年後普里斯萊和貝瑞造成的旋風。有了貝瑞，切斯旗下藝人拓展到黑人搖滾藝人，和競爭者太陽唱片同樣影響了美國音樂。

除了貝瑞以外，切斯也靠鮑‧迪德利（Bo Diddley）賺了一票。這位黑人音樂家彈吉他的特色包括跳躍般的節奏，歌曲裡通常有一種「鮑‧迪德利節奏」——由一種從前叫做 "shave 'n' haircut, two bits" 的黑人節奏延伸出來。他原名奧沙‧艾拉斯‧貝茲（Otha Ellas Bates），1928年生於密西西比麥康（McComb），從小被人收養，1934年搬到芝加哥以後，改名為艾拉‧貝茲‧麥克丹尼爾（Ella Bates McDaniels）。1950年早期他在風城的藍調樂團演奏，1955

年和切斯簽了一紙合約。他的第一張專輯——同名專輯《鮑‧迪德利》，其中有藍調風的〈我是個男人〉（I'm a man），讓他成為幾乎和貝瑞一樣紅的大明星。但是貝瑞在〈梅比琳〉成功之後又在切斯發行了二十多首暢銷曲。

切斯在1950年代發行了許多搖滾專輯，但也在藍調黃金時期主導藍調音樂。沒有一家唱片公司像切斯這樣發行過那麼多重要的藍調藝人，或是對於將藍調提升到現代領域做過這麼多貢獻。穆蒂‧華特斯是該公司第一位——也是最紅的一位——藍調藝人。不過他身邊還有許多其他藝人，有的人在他的團裡演奏（小華特、吉米‧羅傑斯、小威爾斯〔Little Wells〕、詹姆斯‧柯頓、歐提斯‧史班〔Otis Spann〕），後來自己也成為明星；有些人是錄音上的競爭對手（豪林‧沃夫、「桑尼男孩」威廉森）；有些人是關鍵性的幕後樂手，是華特斯成功的重要原因（威利‧狄克森）。

切斯唱片是一家芝加哥公司，這點也很重要。1940年代黑人移居到北方，熱潮一直持續到50年代，幾百名藍調藝人在風城定居，幾十萬的黑人藍調唱片消費者也移居到此地，結果為藍調藝人提供一個沃土，切斯發行的唱片也有了廣大而熱心的聽眾。戰後時期的底特律同樣有繁榮的藍調圈子。而紐約不只成了鉛肚皮的家，還有蓋瑞‧戴維斯牧師（Reverend Gary Davis）、賈許‧懷特（Josh White）、桑尼‧泰瑞（Sonny Terry）、布朗尼‧麥基（Brownie McGhee），以及其他早在30年代和40年代，就從卡羅萊納州東邊沿海地區山麓地帶移居而來的藍調樂手。曼菲斯藍調在1950年代也持續發展，聖路易、東聖路易，以及密西西比河以東的伊利諾州幾乎所有的所有黑人社區皆然。在西岸，洛杉磯和奧克蘭出現的藍調通常比東岸還來得平順、

輕柔，代表藝人是歌手兼鋼琴手查爾斯‧布朗（Charles Brown）。但這些城市都比不上芝加哥的藍調威力。1950年代，芝加哥成為「藍調之家」，切斯唱片彷彿廚房，是音樂出爐的地方。

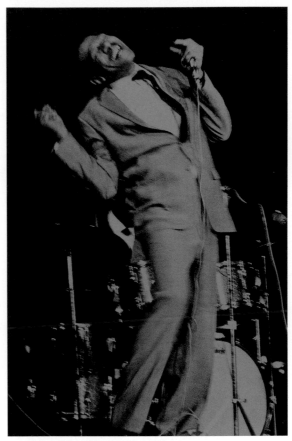

小華特在穆帝‧華特斯的樂團演奏口琴，後來以暢銷曲〈我的寶貝〉（My Babe）成為藍調明星。

而主廚就是威利‧狄克森。他在錄音室裡擔任製作，彈貝斯，寫歌也編歌，監督錄音室樂手，和藝人交朋友，給他們意見，同時也出任星探。他自己也出唱片，不過作為唱片藝人他的銷售成績比不上穆蒂‧華特斯或是豪林‧沃夫，但這兩位藝人因威利‧狄克森的才華受惠良多。華特斯和豪林‧沃夫都仰賴狄克森寫的歌曲。華特斯最好的兩首歌——〈浪蕩子〉（Hoochie Coochie Man）、〈我只想和你做愛〉（I Just Want to Make Love to You）——都出自狄克森筆下，沃夫則以狄克森所寫的〈一湯匙〉（Spoonful）、〈小紅公雞〉（Little Red Rooster）、〈我不迷信〉（I Ain't Superstitious）和〈後門的男人〉（Back Door Man）得到好成績。狄克森也為小華特寫了〈我的寶貝〉，是這位歌手兼口琴手的暢銷歌；給「桑尼男孩」威廉森的則是〈帶回家來〉（Bring it On Home）。

狄克森早在1936年就從密西西比的維克斯堡來到芝加哥，但那時不是為了演奏藍調，而是想當職業拳擊手。他贏得伊利諾州金手套重量級冠軍賽之後轉為職業選手，但只打了幾場就放棄拳擊生涯，改彈貝斯去了。後來因道德原則拒服兵役而坐牢，出獄以後在好幾個樂團裡彈貝斯——其中最有名的是三巨漢三重奏（the Big Three Trio），他們在1947年到1952年間錄製藍調和流行專輯。這段期間狄克森與菲爾和里歐納‧切斯在兩人開的一家藍調夜總會「馬康巴」（Macomba）認識，從1948年起開始在他們的廠牌工作。僱用狄克森是切斯兄弟最明智的決定之一。一直到1954年，狄克森的貢獻是切斯音樂的成功關鍵。

除了切斯，戰後藍調世界還包括很多獨立唱片公司——紐約的大西洋（Atlantic）和火焰（Fire）；之前提到曼菲斯的太陽；洛杉磯的現代、RPM、阿拉丁（Aladdin）和專長（Specialty）；休士頓的孔雀（Peacock）和公爵（Duke）；密西西比州傑克森的小號；納許維爾的最佳（Excello）和子彈；紐瓦克的甘藍（Savoy）；辛辛那提的國王（King）；還有芝加哥的維傑（Vee Jay）和眼鏡蛇（Cobra）。以上這些加上其他廠牌，讓藍調唱片比從前更容易購買。

以唱片發出令人興奮的藍調宣言的，不只是切斯旗下的藝人。除了比比‧金，電氣化藍調的黃金時期還有十多位主要的藍調藝人。約翰‧李‧胡克在1943年從密西西比搬到底特律，在哈斯丁街（Hastings）上尋找出頭的機會——哈斯丁街有如曼菲斯的畢爾街。胡克的布基藍調（boogie-blues）和他那陰暗低沉、性感的聲音讓他成為切斯唱片以外最受歡迎的藝人。胡克的註冊商標專輯《布基戰慄》（Boogie Chillen）捕捉到藍調音樂的純樸和原始活力，單一和弦的持續音有著催眠的效果。在這首歌裡面，胡克述說著他聽到「爸爸告訴媽媽，讓那個男孩去玩布基伍基吧」（Papa tell Mama, let that boy boogie-woogie）——胡克所做所為正是如此，他成了布基藍調的黑暗王子。

很多資料顯示，吉米‧瑞德（Jimmy Reed）的酒量和他唱歌、彈奏藍調的能力一樣好。大部分瑞德的唱片都是在維傑唱片錄的，他創造出一種拖曳、輕鬆的藍調，讓人完全無法抗拒。1955到1961年之間，瑞德有十八張專輯登上告示牌的節奏藍調榜，包括大家再熟悉也不過的藍調曲〈我誠心誠意〉（Honest I Do）、〈大老闆〉（Big Boss Man），還有〈燈紅酒綠〉（Bright Lights, Big City）。瑞德和小時候彈吉他的朋友艾迪‧泰勒（Eddie Taylor），以及妻子「老媽」瑪莉‧李‧瑞德（Mary Lee "Mama" Reed）一起合作，她幫助瑞德創作音樂，幫助瑞德

面對他喜好杯中物的習慣，順利完成錄音。瑞德是1950年代最受歡迎的藍調藝人之一，和穆蒂‧華特斯及豪林‧沃夫相較，穆蒂‧華特斯及豪林‧沃夫帶給聽眾的是訴說現實而急迫的藍調，瑞德則是以慵懶的藍調節奏溫柔相待，並且立刻引起觀眾共鳴。他那不具威脅性的歌聲，輕柔的口琴樂句，緩步行進的低音——瑞德本人和他的音樂很難不讓人喜愛。

在滑音吉他部分，艾摩爾‧詹姆斯（Elmore James）有創新的貢獻。自1920年代起，滑音吉他手法就成了藍調的重要部份。詹姆斯以羅伯‧強生為主要靈感來源，創造了一種固定式的滑音吉他技巧。這種技巧首次出現在1952年為小號唱片公司錄的史詩般的〈大掃除〉（Dust My Broom），重新詮釋羅伯‧強生的經典之作〈我看該大掃除了〉（I Believe I'll Dust My Broom），特點是騷動的連音，和充滿感情的吶喊。詹姆斯版本裡主要的滑音吉他樂句，之後不斷出現在這位吉他手的專輯之中，特色如此明顯，使得日後任何優秀的藍調滑音吉他手都必須學習，並將之納為自己吉他語彙的一部分。

詹姆斯和許多其他的藍調樂手一樣生於密西西比。他學了基礎吉他，和「桑尼男孩」威廉森一起表演，並在二次大戰時於海軍服役，之後回到密西西比，在許多臨時樂團表演，1952年才有機會在小號唱片錄音。詹姆斯帶著他在小號唱片的亮麗成績搬到芝加哥，成立掃帚樂團（Broomduster），為隕石（Meteor）唱片錄音。到了50年代晚期，他和巴比‧羅賓森（Bobby Robinson）與在紐約的火燄唱片簽下一紙合約，發行了他在小號唱片後期錄製的幾首優秀的歌曲，包括〈天空在哭泣〉（The Sky Is Crying）和〈對他不起〉（Done Somebody Wrong）。然而很不幸地，1963年詹姆斯死於心臟病突發，沒有機會達到如穆蒂‧華特斯、豪林‧沃夫等其他切斯藝人得到的地位。

自從「瞎檸檬」傑佛森成為1920年代最重要的鄉村藝人之一，德州就成為擁有豐富藍調傳統的一州。德克薩斯‧亞歷山大、席碧‧華勒斯（Sippie Wallace）、「丁骨」渥克（T-Bone Walker），全都來自這個孤星之州。還有「閃電」霍普金斯——20世紀最多產、並且持續受到歡迎的藍調藝人之一。霍普金斯是德克薩斯‧亞歷山大的表兄弟，他是戰前德州最好的一位藍調歌手。他最早的藍調傳承就是「瞎檸檬」傑佛森，傑佛森影響了霍普金斯逐漸嶄露頭角的藍調吉他手法。二次大戰之後，霍普金斯開始錄音生涯，到了70年代晚期結束時（霍普金斯死於1982年），在近乎二十個廠牌留下了近百張專輯。

霍普金斯的作品有獨奏，有雙人組，也有樂團形式。他擅長即興表演，當場創作歌曲，在特定時刻或為特定觀眾重塑歌曲的旋律和歌詞，或是把不同的歌拼湊在一起。根據唱片製作人克里斯‧史卓維茲（Chris Strachwitz）的說法，「閃電」霍普金斯讓人無法預料，「要看他的心情，或者那天是什麼日子，或者那天是否月圓。」霍普金斯在60年代為他的阿乎利（Arhoolie）唱片公司錄音。霍普金斯的歌曲多帶有自傳性質，幽默感是他音樂的一大特色。到後來，「閃電」霍普金斯儼然成為藍調機器，不斷推出優秀的藍調專輯。

到了1950年代，藍調成為國際音樂。爵士音樂從一開始就被歐洲人（尤其是英國與法國人）視為美國特有的音樂，因此特別吸引人。早在19世紀的後二十五年，「費斯科喜慶詩班」到英國和歐洲部分地區巡迴時，歐洲和英國藝術團體就熱切歡迎非裔美國音樂。在20世紀初，詹姆斯‧李斯‧歐洲

滑音吉他風格樂手艾摩爾‧詹姆斯。

（James Reese Europe）以及後來的歌手約瑟芬‧貝克（Josephine Baker）在海外皆聲譽卓越。路易士‧阿姆斯壯、艾靈頓公爵等其他爵士樂手也在1930年代到歐洲巡迴。二次大戰結束後，美國唱片受歡迎的程度增加。在美國唱片公司代理協議簽定之前，商船船員利用利物浦和倫敦的港口交換或是販賣唱片。當地的唱片蒐藏者和美國音樂樂迷爭相收藏珍稀切斯唱片，對於藍調造成的風潮瞭若指掌。即使他們只能藉著唱片來體驗。

最早到海外表演的鄉村藍調歌手是鉛肚皮，時間是1949年，地點在法國，正是在他死前不久，隔年去世的還有賈許‧懷特和隆尼‧強生（Lonnie Johnson）。「大個子」比爾‧布魯茲在1951年和隔年到英國和法國表演。有關布魯茲和其他非裔美國民謠藍調藝人的資訊，得自於音樂理論家亞倫‧龍馬仕以及他在英國廣播公司（BBC）電臺和電視經常播放的音樂節目。「民謠歌曲一探」（Adventures in Folk Song）和「美國音樂型態」（Patterns in American Music）是龍馬仕在BBC最受歡迎的兩個廣播節目。這些節目在英國培養了一小群、但數量逐漸成長的美國民謠和藍調樂迷。因為有龍馬仕和一位法國爵士樂迷兼《熱門爵士》（Jazz Hot）雜誌編輯雨格‧潘納西（Hugues Panassie）的努力，布魯茲做了一系列的演出，藉演唱會舞台將現場美國民謠藍調介紹給法國和英國觀眾。

二次大戰後那幾年，布魯茲在非裔美國藍調樂迷間不再像從前那般受歡迎。不過他很聰明地看出白人知識份子——尤其是住在紐約的人，把藍調視為公民權受剝奪者的珍貴民謠音樂而熱烈擁戴。鉛肚皮、賈許‧懷特等人演奏藍調民謠都非常受白人歡迎。布魯茲決定他也要照章行事。他在美國的大學咖啡店和小型民謠音樂酒吧演出；在這些地方得到的成功，讓他有信心到也有許多白人的歐洲表演。巡迴的結果大為成功，布魯茲成為1950年代美國本土以外最有名的藍調藝人。

其他藝人跟隨布魯茲的腳步，最出名的是桑尼‧泰瑞，後來在1958年有穆蒂‧華特斯，1959年有「冠軍」傑克‧杜普瑞（Champion Jack Dupree），1960年是曼菲斯‧史林（Memphis Slim）、羅斯福‧賽克斯（Roosevelt Sykes）、詹姆

斯・柯頓、「小兒弟」蒙哥馬利（Little Brother Montgomery）、威利・狄克森、和傑西・富勒（Jesse Fuller）。在這新的十年，美國黑人社區對芝加哥電氣化藍調的興趣漸減，唱片銷售數字不再上升。華特斯近乎十年來不停推出暢銷曲，終於逐漸停擺；他和豪林・沃夫的創意和精力似乎不再，雖然他們還是不斷推出代表性的專輯。儘管歌曲不算陳舊，但音樂已經乏力。

不過在1950年中期黑人社區還是有別的事情發生：他們決心開始在以白人為主的美國尋求自尊及平等。一位來自亞特蘭大的年輕牧師馬丁・路德・金恩二世，鼓吹以非暴力的方式推動改革。1955年12月1日，一個疲憊的家庭主婦羅莎・帕克斯（Rosa Parks）拒絕坐在一輛阿拉巴馬州蒙哥馬利巴士的後座，促使黑人對市區公車進行聯合抵制。忽然之間，彷彿所有的非裔美國人得到發言的勇氣，站出來發出怒吼——希望能改變什麼。對於愈來愈多的年輕黑人行動主義者來說，藍調是上個世代的音樂。

非裔美國民權運動所引發的重大改變，不只在黑人文化上，同時也是全國性的。當非裔美國人（尤其是年輕人）上街頭要求平等的時候，藍調也在旁待命。一種新的音樂忽然出現，就是所謂的靈魂音樂（soul music）。

靈魂樂的根源包括藍調和節奏藍調，不過也深受福音歌曲和流行音樂的影響。靈魂樂的旋律更為自由，傳統的A-A-B段藍調形式雖在，但不作為主要音樂來源。福音歌曲充滿力量的即興式唱腔是靈魂樂的重要成分，此外，大部分福音歌曲都有的標準策略——即呼喚與回應的表現，也是其中之一。在藍調音樂中，吉他是重要的表現手法，在靈魂樂裡則由人聲做獨一無二的表現。雷・查爾斯（Ray Charles）通常被認為是第一首暢銷靈魂樂的作者。1959年他的〈我說了什麼〉（What'd I Say）登上告示牌節奏藍調排行榜榜首。雖然這首歌裡節奏藍調的影響和標準靈魂樂一樣多，它的確揭示了黑人音樂的改變。等到一位年輕、有野心的底特律汽車工廠生產線工人成立摩城（Motown）唱片公司時，靈魂樂已準備好重新定義黑人音樂，一如一個世代前的穆蒂・華特斯和切斯唱片。對於年輕黑人聽眾而言，靈魂樂跟得上時代。人們的想法和行動往前面看，夢想忽然開始有實現的可能，世界可以被改變，事情有可能發生。對於許多年輕非裔美國人來說，靈魂音樂反應這所有的情緒。

不過藍調也沒有枯竭死亡，相反地，在發展過程中多了新的聽眾——白人。在60年代早期的英國，年輕樂手對藍調和藍調文化產生興趣，他們吸收了所有聽得到的藍調唱片。樂團開始成立，而且專注於重製藍調音樂。早期在英國提倡藍調的樂團也是美國民謠和爵士的愛好者。他們喜歡「史基佛」（skiffle），一種混雜了英美民謠和傳統音樂、接近流行樂的樂風。隆尼・多尼根（Lonnie Donegan）是史基佛樂風中最受歡迎的唱片藝人，他於1954年灌錄了鉛肚皮的〈搖滾島線〉（Rock Island Line），在英國成為暢銷歌曲。克里斯・巴伯（Chris Barber）和亞利克斯・科納（Alexis Korner）也蒐集爵士和藍調唱片並做演出。巴伯安排了桑尼・泰瑞及布朗尼・麥基（Brownie McGhee）在英國巡迴演出，不久之後穆蒂・華特斯也成行。巴伯和西瑞・戴維斯（Cyril Davies）、約翰・梅爾（John Mayll）及科納為60年代的英國藍調運動奠下了基礎，啟發許多年輕樂手——如動物合唱團（the Animals）的艾力克・伯頓（Eric Burdon）；庭鳥合唱團（Yardbirds）的艾力克・克萊普頓；奶油合唱團（Cream）的傑

克‧布魯斯（Jack Bruce）；藍調有限公司（Blues Incorporated）的葛拉漢‧邦德（Graham Bond）和朗‧強‧巴德利（Long John Baldry）；滾石合唱團的米克‧傑格（Mick Jagger）、凱斯‧理查（Keith Richards）、布萊恩‧瓊斯（Brian Jones）、比爾‧懷曼（Bill Wyman）、查理‧瓦茲（Charlie Watts）；佛利伍麥克（Fleetwood Mac）的米克‧佛利伍（Mick Fleetwood）和彼得‧格林（Peter Green）……除此之外還有許多以藍調為基礎的樂團成立，為藍調開拓新的道路。

1961年發行的《鄉村藍調歌手之王》專輯，讓藍調樂迷和樂手得以聽到羅伯‧強生的音樂。大西洋兩岸新進吉他手一頭栽進《鄉村藍調歌手之王》，彷彿它揭露了藍調最大的祕密。嘗試的人很多，但很少人能習得強生吉他的精髓。後來年輕英國藍調樂手終於學會足夠的吉他樂句，可以適當詮釋藍調音樂。當然，他們缺少的是正統性。因為不是美國人，他們的生活經驗沒有同樣的文化和種族基礎來表現藍調的細微處。藍調因而從獨特的黑人傳統分化出來，甚至白種美國人都無法辨識。身為英國人，又是白種，儼然是雙重不利條件。

不過，如1962年成軍的滾石合唱團等樂團還是存留下來了。他們的團名取自穆蒂‧華特斯的一首名曲，每個團員都極度熱愛藍調音樂。滾石於1960年代早期的演出，可能就會包括重新詮釋美國藍調佳作，如艾摩爾‧詹姆斯的〈大掃除〉、穆蒂‧華特斯的〈我想被愛〉（I want to be Loved）和〈老虎在你家水槽〉（Tiger in Your Tank）、和吉米‧瑞德的〈燈紅酒綠〉。

歐洲的藍調樂迷很幸運，兩位德國人霍斯特‧利普曼（Horst Lippman）和佛列茲‧勞（Fritz Rau），決定在1962年於歐洲大陸辦一場美國藍調巡迴演唱會，演出藝人包括「丁骨」渥克、威利‧狄克森、約翰‧李‧胡克等人。活動名稱一開始為「美國黑人藍調音樂節」（American Negro Blues Festival），後更名為「美國民謠藍調音樂節」（American Folk Blues Festival），一直到1971年每年都舉辦。對英國和歐洲之有志藍調樂手而言，參加這個音樂節有如去上藍調大學。音樂節仍存在的時候，幾十位重要藍調樂手都曾參與巡迴，並且有了新的觀眾群，美國之外的藍調樂迷因此有機會親自去體驗並享受藍調。

「美國民謠藍調音樂節」也在英國和歐洲開啟藍調其他的可能性。當「桑尼男孩」威廉森於1963年巡迴英國時，他戴一頂英式圓頂小禮帽，穿細條紋西裝，站在庭鳥合唱團前演出，台上的吉他手是艾力克‧克萊普頓。威廉森不太重視那個樂團或是英國觀眾，但樂意接受酬勞演出。在當時，這比在美國能賺得還多很多。「大個子」喬‧威廉斯在英國巡迴結束，拿到演出酬勞時哭了。那筆錢是他有史以來賺過最多的。

然而回到家鄉，黑人聽眾——尤其是年輕人，持續把注意力轉移到靈魂樂。除了鄉村藍調之外其他的都被摒棄，因為它包涵了太多痛苦的回憶——種族歧視、佃農制和絞刑。拯救藍調的反而是白人青年聽眾——大部分是大學生，因為當下同質性高的搖滾樂和青春偶像讓他們厭煩。巴比‧勞代（Bobby Rydell）、法比安（Fabian）、鮑比‧威（Bobby Vee）等以有如白麵包一樣平淡的青少年音樂，避開先鋒搖滾藝人如普里斯萊、恰克‧貝瑞、傑利‧李‧路易斯（Jerry Lee Lewis）、艾迪‧考克倫（Eddie Cochran）、金‧文生（Gene Vincent）等人那種叛逆、公然挑逗的音樂風格。

60年代早期的美國大學校園裡，民謠音樂以其

富有內容的歌詞和原創旋律，席捲迫切想要得到有意義的音樂經驗的聽眾。大眾對草根歌謠、山歌（hillbilly）、卡瓊、傳統音樂等來自阿帕拉契山區和奧扎克的音樂愈來愈有興趣，鄉村藍調恰好屬於這個範疇。忽然之間，美國的民謠音樂復興運動已然展開。

民謠歌手不喜歡「民謠復興運動」這個名詞，因為他們認為民謠從未消失，不過首次主要民謠音樂節是發生在羅德島州（Rhode Island）的新港（New Port）。表面上來看，這裡不太像是會產生民謠活動的地方，因為它是有錢人的渡假勝地。但表演經紀人喬治‧溫（George Wein）利用當時已經存在的爵士音樂節架構，在1959年新港爵士音樂節結束後的第一個周末，推出了民謠音樂節的原型。

除了其他草根樂手以外，新港民謠音樂節還請來羅伯‧彼特‧威廉斯（Robert Pete Williams）──一位來自路易西安那州的鄉村藍調歌手，是民俗研究家哈利‧阿斯特博士（Dr. Harry Oster）依龍馬

1950年代，「大個子」比爾‧布魯茲在咖啡館找到新的聽眾群。

仕的模式將他從安哥拉監獄農場所發掘出來的。當時龍馬仕在美國民謠樂界仍是影響力很大的人物，其他人起而效尤前往美國山區、海灣、田間和監獄去尋找不爲人知的音樂天才，是遲早的事。阿斯特有博士學位來佐證自己作爲民俗研究家的身分。另一位草根音樂愛好者兼樂手，是在史密森尼（Smithsonian）博物館工作的拉夫‧林茲勒（Ralph Linzler）。然還有其他業餘者在60年代早期和中期，本著自己對民謠的熱愛，也做了民俗研究家應做的工作。喜歡鄉村藍調的年輕白人樂迷，如狄克‧華特曼（Dick Waterman）、菲爾‧史畢洛（Phil Spiro）、尼克‧佩爾斯（Nick Perls）、吉他手約翰‧費（John Fahey）及後來的克里斯‧史卓維茲，帶著錄音機，跳上車，向南至密西西比、田納西等州，去採音樂界的金礦。他們也真的採到了。在紐約州（而且竟然還是羅徹斯特〔Rochester〕），他們重新發現桑‧豪斯；其他還有「蹦蹦跳」詹姆斯、密西西比約翰‧赫特、密西西比佛萊德‧麥可道威爾、席碧‧華勒斯、小兄弟蒙哥馬利、「瞌睡蟲」約翰‧艾斯特斯、布卡‧懷特、弗利‧路易斯、曼斯‧利斯康（Mance Lipscomb）等等。他們從貧窮隱匿的處境被找出來，很多人早已不再表演或是出唱片了。現在這些鄉村藍調藝人到美國最富有的社區之一，在新港民謠音樂節爲北方的白人觀眾表演，他們的正宗民謠之聲讓這些人非常心儀。雖然這些藍調樂手之中大部分人並不在意現場明顯宛如馬戲團的氣氛，新樂迷確實以好奇的眼光看待他們，彷彿看待古蹟。豪斯和詹姆斯等人因爲民謠復興運動而重新開始錄音生涯。其他許多60年代在新港表演的藍調藝人，也在城市裡的演唱會場地和大學咖啡館的圈子，或是其他在全國各地竄起的民謠音樂節找到演出機會。

電子藍調也因白人而起死回生。1960年，穆蒂‧華特斯帶他的樂團到新港爵士音樂節表演。正如羅伯‧戈登（Robert Gordon）在《我無法滿足：穆蒂‧華特斯的生命與時代》（I Can't Be Satisfied: The Life and Times of Muddy Waters）一書中所提到的，「穆蒂和白種美國人的熟悉度是在新港爵士音樂節建立的……他切入民謠音樂圈，有如來自蠻荒地區的博物館展覽——由叢林男子親自演出的叢林音樂。華特斯和他的樂團震撼了新港，證明電子藍調的熱情和威力仍在，雖然對年輕黑人的吸引力不再，但它所擁有的生命力是靈魂或搖滾樂都比不上的。

芝加哥的黑人並未像其他城市一樣摒棄藍調，這種音樂更加融入當地文化和日常生活裡。在城市南區，如胡椒（Pepper's）和泰瑞莎（Theresa's）這類的黑人夜總會和酒吧持續演出藍調，讓老一輩的樂手有地方能夠表演和交流，而年輕樂手能夠學習。到了60年代中期，芝加哥藍調圈製造出許多新的樂手，確保電子藍調持續發展。吉他手巴第‧蓋、佛萊迪‧金（Freddie King）、歐提斯‧羅許（Otis Rush）、厄爾‧胡克（Earl Hooker）、魔術山姆（Magic Sam）冶鍊出更現代的吉他手法。他們才華之高，讓人在聽的時候，會認爲只有藍調音樂才能吸引有才華的年輕黑人樂手投入。這五個吉他手都是在芝加哥的夜總會練就藍調技巧，然後從切斯藍調大師身上學習，卻又能創造出自己獨特的風格；鄉村藍調雖爲其必然之靈感，但聽起來完全不同。蓋和羅許等藍調樂手是首批不具二次大戰戰前記憶的世代——當年原音吉他還是藍調的主角。對他們而言，電子化是表現藍調最好的方式。

奇怪的是，啓發眾人拿起電吉他的穆蒂‧華特斯，卻在60年代初重回原音吉他的根源。穆蒂希望

能利用民謠和鄉村藍調復興運動賺些錢，因此在1964年錄了令人信服的《民謠歌手》（Folk Singer）專輯，隨後還有《眞實的民謠藍調》（Real Folk Blues）以及《更多眞實的民謠藍調》（More Real Folk Blues）專輯，兩張都包括穆蒂音樂事業早期錄製的歌曲。切斯唱片也以同樣的兩個專輯名稱，爲豪林·沃夫發行兩張鄉村藍調專輯。不過沃夫和華特斯在芝加哥夜總會的現場演出仍然爲電子藍調，讓想成爲藍調吉他手的年輕白人深入黑人貧民區，領略大師風範。有些人成了吸收很快的學生。他們的學習終於有了成果。

芝加哥本地人、同時也是口琴手的保羅·巴特費爾（Paul Butterfield），經常到南區的藍調夜總會，藉著現場觀看小華特和其他藍調口琴手，來磨練自己的技巧。在全爲黑人的夜總會中並非所有前來搜尋正宗藍調的白人青年都受到歡迎，不過巴特費爾是其中之一，他也盡量利用這項優勢。他很快地成爲全城最好的白人藍調口琴手。他在1963年成立保羅巴特費爾藍調樂團（Paul Butterfield Blues Band）；團裡有年輕的猶太白人吉他手麥克·布倫費爾（Mike Bloomfield），他

囚犯談論藍調
羅伯·彼特·威廉斯

（口語）主啊，有時我覺得很難熬
好像一天比一天虛弱
自從來了這裡以後，我頭髮開始變白
因為擔心的事情太多
但我感覺得到我越來越虛弱
我過得不好
病懨懨的
我吃很多藥，但好像對我沒用
我只能祈禱，這是唯一能幫助我的
看來我一腳已經踏入棺材了
有時我覺得自己的末日指日可待
有時我覺得再也見不著我的小孩
如果我再也見不著他們，把他們交由上帝處置
你知道，我的姊姊，她就像我的母親
她會盡她所能
我這次的事情，她一直站在我身邊
有時候我還慶幸我可憐的母親已經辭世
因為她有心臟的毛病
而我造成的麻煩一定讓她難以承受
不過如果她還活著，我還可以打電話給她
但我的老父也死了
我無父也無母
我有六個姐妹，三個兄弟
家族成員越來越少，一個個都走了
我也不知道，不過老天對我們還算好
因為好久沒人過世了

（歌唱）主啊，我的憂慮讓我消沉
主啊，我的憂慮讓我消沉
有時候我覺得，天啊，想自我了斷（重複）
如果有辦法的話我會做的
我要完蛋了，我一定是有問題（重複）
一定要趁我還年輕的時候做些什麼
如果不的話，我可沒機會變老

"Prisoner's Talking Blues"
By Robert Pete Williams

[Spoken:] Lord I feel so bad sometime,
Seem like that I'm weakenin' every day
You know I begin to get gray since I got here
Well, a whole lot of worry cause that.
But I can feel myself weakenin',
I don't keep well no more
I keeps sickly.
I takes a lot of medicine, but it look like it don't do no good.
All I have to do is pray, that's the only thing that'll help me here,
One foot in the grave look like
And the other one out.
Sometime it look like my best day gotta be my last day
Sometime I feel like I never see my little ole kids anymore
But if I don't never see 'em no more, leave 'em in the hands of God.
You know, my sister, she like a mother to me
She do all in the world that she can
She went all the way along with me in this trouble 'til the end.
In a way, I was glad my poor mother had [de]ceased
Because she suffered with heart trouble,
And trouble behind me sho' woulda went hard with her.
But if she was livin', I could call on her sometime.
But my old father's dead, too,
That make me be motherless and fatherless.
It's six of us sisters, three boys
Family done got smaller now, look like they're dyin' out fast.
I don't know, but God been good to us in a way,
'Cause ole death have stayed away a long time.

[Sung:] Lord, my worry sure carryin' me down,
Lord, my worry sure is carryin' me down.
Sometime I feel like, baby, committin' suicide. [repeat]
I got the nerve if I just had somethin' to do it with.
I'm goin' down slow, somethin' wrong with me [repeat]
I got to make a change whilst that I'm young,
If I don't, I won't never get old.

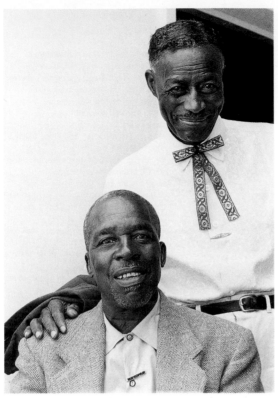

密西西比偉大的藍調歌手，「蹦蹦跳」詹姆斯（圖左）和桑·豪斯在1964年重新被發掘。

和巴特費爾對藍調有一樣的熱情，才華也相當；還有第二吉他手艾文·比夏（Elvin Bishop）；以及黑人組成的節奏組──鼓手山姆·雷（Sam Lay）、貝斯手傑隆·阿諾（Jerome Arnold），這兩位曾待過豪林·沃夫的樂團。如此組合讓巴特費爾的樂團成為一個黑白混合的團隊，不止在芝加哥少見，在任何黑人音樂裡亦然。（在曼菲斯，布克T和MG〔Booker T. and the MGs〕樂團也是黑白組合；鍵盤手布克·T·瓊斯〔Booker T. Jones〕和鼓手艾爾·傑克森〔Al Jackson〕是黑人；吉他手史提夫·古柏〔Steve Cropper〕和貝斯手「鴨子」唐諾·當〔Donald "Duck" Dunn〕是白人）。

1965年保羅巴特費爾藍調樂團發行第一張專輯，證明大部分成員為白人的樂團也能把藍調彈好。專輯的成功讓其他白人藍調樂團得以出現，並使芝加哥成為向大師學習藍調的城市。年輕的吉他手柏茲·史蓋茲（Boz Scaggs）和史提夫·米勒（Steve Miller）前往芝加哥，想聽他們只在唱片裡才聽過的藍調，在接下來的十年內，兩人在舊金山享有盛名。口琴手查理·墨索懷特（Charlie Musselwhite）於1962年從曼菲斯來到芝加哥，後來他的口琴技巧和巴特費爾一樣純熟，也同為芝加哥藍調圈所接受。滾石合唱團從英國來到芝加哥，他們夢想和芝加哥藍調英雄見面，也如願以償在切斯唱片錄音。

60年代，白人青年成為鄉村藍調新的聽眾，電氣化藍調的聽眾由原本的黑人轉為白人也只是時間早晚的問題。保羅巴特費爾藍調樂團的成功當然功不可沒，讓白人樂迷也有少數幾位自己的藍調英雄。不過真正的推動力來自英國和舊金山。在英國，倫敦等城市裡最優秀的樂手不僅喜愛黑人藍調，連鄉村和城市藍調也全盤接收，將藍調和搖滾結合的實驗，是當時音樂圈最令人興奮的事情。1966~67年舊金山的樂手也同樣對藍調和搖滾混合感興趣，如史提夫米勒藍調樂團（the Steve Miller Blues Band）、水銀快遞（Quicksilver Messenger Service）、死之華（Grateful Dead）、大哥樂團（Big Brother and the Holding Company，團裡有珍妮絲·賈普林〔Janis Joplin〕，一位驚人的歌手，才剛由德州奧斯汀搬來）。這些樂團把藍調用在長段、充

滿藥物影響的即興段落，讓藍調進入迷幻的新高潮。

　　1968年英國樂團開始第二次向美國湧進，第一次是四年前，當時有披頭四和滾石造成的風潮。60年代晚期，幾乎所有的英國樂團都以藍調為基礎，或至少組團之初是如此。佛利伍麥克、鮮奶油、平克佛洛伊德（Pink Floyd）（該團團名取自兩位美國藍調樂手——平克·安德森〔Pink Anderson〕和佛洛伊德·康索〔Floyd Council〕）、十年後（Ten Years After）、薩沃·布朗（Savoy Brown）、傑叟圖（Jethro Tull）和齊柏林飛船（Lez Zeppelin）都以藍調樂團起家，後來才因在千里之外的舊金山搖滾音樂界藥物革命影響之下成為迷幻樂團，或是走向藝術搖滾的領域。在德州，白化症患者強尼·溫特（Johnny Winter）是白人藍調界的厚望。在喬治亞州，歐曼兄弟樂團（the Allman Brothers Band）以加長版本詮釋藍調經典曲，激起一陣藍調風潮，葛雷格·歐曼（Gregg Allman）噑啕般的歌聲以及他弟弟杜安·歐曼（Duane Allman）極度熟練的滑音吉他獨奏，是最主要的原因。在加州，煤油合唱團（Canned Heat）的布基藍調很受歡迎。一位出生於西雅圖的黑人吉他手吉米·罕醉克斯（Jimi Hendrix），到了倫敦才被挖掘組成吉米·罕醉克斯經驗樂團（Jimi Hendrix Experience），他的音樂既藍調又迷幻。

　　藍調、搖滾和藍調搖滾樂團在美國、英國和歐洲爭取同樣的白人聽眾，因此毫不令人意外，巡迴的藍調團也想從黑人夜總會和音樂節的舞台，移轉到搖滾殿堂如費爾摩廳（Fillmore Auditorium）——後來在舊金山的費爾摩西廳、紐約的費爾摩東廳，以及在奧斯汀的犰狳世界總部（Armadillo World Headquarters）。60年代晚期和70年代早期，這些地點的表演節目通常同時有傳統黑人藍調樂團，也有白人藍調搖滾樂團。穆蒂·華特斯、比比·金、豪林·沃夫和曼菲斯的艾伯特·金（Albert King）、「大媽」松頓（Big Mama Thornton）（她在1939年錄了後來為普里斯萊翻唱的〈獵犬〉〔Houng Dog〕）都希望在白人搖滾場地演出，一邊賺取合理的酬勞，同時也是給渴望聽正宗藍調的白人小孩一點藍調教育。滾石合唱團因為很想和他們的藍調英雄同台，邀請了一些人為他們做開場表演，因此讓華特

保羅·巴特費爾（圖左）和麥克·布倫費爾同為保羅巴特費爾藍調樂團的團員。

根據恰克·D的說法，「罕醉克斯把類固醇放入藍調之中」。

斯、比比·金、艾克和蒂娜·透娜（Tina Turner）得以在原本沒機會看到他們的觀眾面前演出。滾石甚至讓豪林·沃夫上了全國電視——原先他們拒絕上「社交」（Shingdig!）節目，除非豪林·沃夫也能一起出現在節目裡。

60年代末期是藍調音樂的顛峰。超過二十年來，藍調在藝術上和商業上從來沒有過這樣的成長。藍調的韌性這麼地強；藍調的樂迷層就這樣交接了，沒有發生斷層。藍調最重要的樂手——穆蒂·華特斯、豪林·沃夫、威利·狄克森、小華特、「桑尼男孩」威廉斯、艾摩爾·詹姆斯、吉米·瑞德、比比·金、艾伯特·金、「大媽」松頓等等，已經為新一代有遠見者鋪好路。藍調是60年代——也許是搖滾樂最富創意的時期——不可或缺的一部分，也影響了那個時期英、美每一位重要的搖滾藝人。藍調甚至還差點上了流行榜冠軍——1970年，比比·金的〈激情已逝〉（The Thrill Is Gone）登上告示牌流行榜第十五名。簡而言之，藍調音樂似乎有一個遠大光明的未來。

結果卻不然。搖滾樂和藍調在60年代晚期的激情雖延續到70年代初，但之後搖滾樂界對藍調的興趣開始衰退。到了1973年，藍調搖滾混合的音樂新鮮感不再，許多以藍調起家的搖滾樂團不是解散就是另外發展。奶油合唱團錄了幾張錄音室專輯以後就解散。水銀快遞銷聲匿跡。史提夫米勒樂團和佛利伍麥克往流行樂發展。齊柏林飛船，還有好幾個其他60年代藍調搖滾團，一頭栽進重金屬。藥物和酒精奪走幾位藍調搖滾最好的表演者和代言人：珍妮絲·賈普林、吉米·罕醉克斯、吉姆·莫理森（Jim Morrison）、滾石合唱團的布萊恩·瓊斯，都在很年輕的時候過世。艾力克·克萊普頓、強尼·溫特、麥克·布倫費爾和保羅·巴特費爾都對抗過

藥癮。克萊普頓和溫特成功了，但布倫費爾和巴特費爾沒有。

　　藍調樂界也失去幾位關鍵人物，主要是因為艱苦的生活環境，而非70年代在搖滾樂界猖狂的海洛因。小華特死於1968年的一場街頭惡鬥；魔術山姆在1969年死於心臟病，當時他才32歲。「蹦蹦跳」詹姆斯和里歐納·切斯也在同年辭世。1970年厄爾·胡克死於肺結核，享年40歲。密西西比佛萊德·麥可道威爾在1972年死於癌症。豪林·沃夫、吉米·瑞德和佛萊迪·金都死於1976年。

　　1968年切斯唱片轉手給他人經營，菲爾·切斯進軍廣播界。里歐納的兒子馬歇爾（Marshall）到了另一家唱片公司——滾石唱片。錄製藍調唱片已沒什麼利益可言。藍調搖滾團體不再創作令人興奮的音樂，年輕白人觀眾開始游移，最後也放棄了藍調。年輕黑人觀眾現在聽倦了靈魂，改聽一種新的音樂——放克。60年代民權運動的成功大幅度地改變非裔美國人的生活，沒有人想再回頭看了。

　　雖然藍調在1970年代的處境岌岌可危，但還是撐了下去，某些地區仍繁榮發展。從德州到喬治亞州，在混雜了黑人夜總會、點唱機酒吧、酒吧和旅館的黑人娛樂劇場（chitlin' circuit）[9]裡，還是有藍調樂團做單個晚上的演出。觀眾也許不太多，酬勞也只是過得去，但奉獻於藍調音樂的黑人歌手和樂手繼續演出，只為了求個溫飽。老樂迷覺得藍調音樂的情感張力還是感動他們，因此依然出現在這些地方欣賞樂手演奏。在歐洲，那裡對美國音樂（尤其是黑人音樂）的興趣彷彿永不會減弱，藍調藝人得以找到工作機會。不過這也只是零星的機會，而且只提供給最出名的幾位。藍調和藍調樂界到1973畫上句點。經過二十五年空前的成長和聲譽，藍調靜悄悄的離開鎂光燈下，在芝加哥南區一些剩下的

藍調夜總會和其他城市老藍調樂迷聚集的地方，以及偶爾舉辦的夏日藍調音樂節生存下來。

　　不過藍調也不是全盤盡失。在芝加哥有位年輕的藍調迷布魯斯·伊格勞爾（Bruce Iglauer），成立了藍調廠牌鱷魚（Alligator）唱片公司。他以傳統方式來銷售他的音樂產品——用卡車載著四處賣。伊格勞爾原先和另一個芝加哥爵士與藍調廠牌德馬（Delmark）合作，德馬在60年代中期曾發行過芝加哥最偉大的藍調專輯——小威爾斯（Junior Wells）的《倒楣鬼藍調》（*Hoodoo Man Blues*），以及魔術山姆的經典作《西區靈魂》（*West Side Soul*）。伊格勞爾在芝加哥一家小型夜總會「佛羅倫絲」（Florence's），聽到有六隻指頭的滑音吉他手「獵犬」泰勒（Hound Dog Taylor）演出後，懇求德馬

「大媽」松頓教給白人觀眾原版的〈獵犬〉。

可可‧泰勒最早在60年代為切斯唱片錄音，70年代轉投
鱷魚唱片旗下。

唱片老闆鮑伯‧科斯特（Bob Koester）為他錄音。但長期以來推動黑人音樂的科斯特卻拒絕了，他評估當時的藍調唱片市場，認為這不是明智之舉。一直夢想開一家唱片公司的伊格勞爾，於是在1971年用自己的錢錄下泰勒和他的樂團「房屋搖滾客」（Houserockers）的音樂。這張同名專輯成為鱷魚唱片最早發行的一張唱片。

泰勒和他的專輯得到正面評價，銷售也創佳績。伊格勞爾因為這次的成功，決定把鱷魚變成正式的實體公司，開始去找更多藍調藝人來錄音。到了1977年末，他才發行了九張專輯。但他不懈的努力，到了1978年發行老藍調吉他手艾伯特‧柯林斯（Albert Collins）的《鑽冰》（Ice Pickin'）之後有了

回報。艾伯特於1950年代展開他的事業，逐漸發展出「酷派」（Cool）藍調的聲譽。1950晚期以《冰凍》（The Freeze）專輯得到不錯的成績，後來還有《結霜》（Frosty）、《凍傷》（Frost-Bite），以及其他曲名相似的歌。雖然《鑽冰》延續了艾伯特一貫的酷派連結，這張專輯還有「寒派」（chilling）吉他手法和特殊的唱腔。《鑽冰》讓艾伯特重振他的事業，並讓伊格勞爾的鱷魚唱片更上一層樓。這張專輯得到葛萊美獎提名，另一張專輯——老藍調歌手可可‧泰勒（Koko Taylor）的《地動者》（Earthshaker）也受到大家的矚目。泰勒在1960年代由威利‧狄克森所發掘，1966年在切斯唱片錄過一張暢銷曲〈狂歡派對〉（Wang Dang Doodle），由狄克森製作編寫。可可是一位工作勤奮的藝人，有著咆哮式的藍調唱腔，在70年代經常做巡迴演出，伊格勞爾給她許多協助，讓她逐漸建立起自己的事業。

1978年是鱷魚唱片發展的轉捩點。除了《鑽冰》以外他們還囊括另外三項葛萊美獎，鱷魚唱片因此成為自從將近十年前切斯唱片轉手之後，芝加哥當地最重要的藍調廠牌。伊格勞爾的策略很簡單：簽下還能創作優秀音樂的老牌藍調藝人。到了80年代初期，鱷魚唱片旗下已經有強尼‧溫特和詹姆斯‧柯頓，以及柴迪科（Zydeco）❿音樂之王克里夫頓‧夏尼爾（Clifton Chenier），還有阿肯色州吉他手洛依‧布肯南（Roy Buchanan）和桑‧席爾斯（Son Seals）。伊格勞爾的成功讓他能夠去尋找並培養藍調新星，如洛基‧彼得生（Lucky Peterson）、威廉‧克拉克（William Clarke）和女子藍調樂團「莎法爾」（Saffire），鱷魚唱片遂成為美國第一藍調廠牌。

鱷魚唱片不是70年代和80年代初期唯一發行藍

調唱片的小型獨立廠牌。德馬繼續穩定地發行優質藍調唱片。高音（Hightone）、見證（Testament）和番茄（Tomato）都發行了一些頗為成功的藍調唱片。主流唱片公司有時也會發行藍調或是受藍調影響的專輯。華納兄弟旗下有德州布基藍調團「ZZ Top」，和才華洋溢的紅髮滑音吉他手邦妮·瑞特（Bonnie Raitt）來接續藍調傳承。華納也簽下泰基·馬哈（Taj Mahal）。泰基·馬哈在60年代從哥倫比亞唱片開始自己的事業，創作出當時最有新意的藍調，70年代繼續以藍調融合加勒比海音樂等來找尋藍調的新面貌。強尼·溫特在轉投鱷魚唱片之前，曾在哥倫比亞的子公司藍天唱片（Blue Sky）為穆蒂·華特斯製作了一系列非常受好評的專輯，是華特斯自50年代切斯唱片高峰期之後的最佳代表作。

雖然如此，在整個70年代和80年代初，藍調唱片業的生意仍持續下滑。暢銷的藍調專輯，是意外而非常態。藍調若要成長，需要的不只是一小群死忠的唱片消費者。藍調音樂界也需要一個新的藝人，像搖滾藝人一樣引起大眾興趣和媒體的注意，還要一個相當於芝加哥的簇新的音樂圈子。這些條件在80年代都出現了，甚至猶有過之。

德州很幸運地一直擁有許多優秀的藍調藝人。藍調形成之初，達拉斯（尤其是下艾倫〔Deep Ellum〕地區）培養出繁榮的藍調圈，如在街頭表演的「瞎檸檬」傑佛森。後來休士頓也成為重要的藍調城市，包括藝人強尼·「吉他」·華生（Johnny "Guitar" Watson）、艾伯特·柯林斯、強尼·柯普蘭（Johnny Copeland）、「大嘴」克萊倫斯·布朗（Clarence "Gatemouth" Brown），以及其他在當地藍調夜總會的表演，還有唐·羅比（Don Robey）的孔雀唱片和公爵唱片在該地錄音室

所錄製的本地和外地藍調藝人的作品。到了60年代，德州大學校本部所在地奧斯汀也發展起來。不過一直要到70年代末和80年代初，奧斯汀才真正成為可與芝加哥抗衡的重要藍調都市。

因為大學生不斷湧入，奧斯汀一直都有熱鬧的現場演出，其中有不少場所樂意邀請巡迴藍調樂團來表演。年輕的珍妮絲就在「施瑞德基爾」（Threadgill）表演。犰狳世界總部模仿費爾摩廳簽下演出藝人的方式，讓著名藍調藝人和主場搖滾團在同一晚演出。70年代中期，藍調樂迷克理福·安東（Clifford Antone）開始邀請穆蒂·華特斯和其他四處巡迴演出的偉大藍調藝人，到自己開設的安東俱樂部表演，後來並成立唱片公司和巡迴經紀公

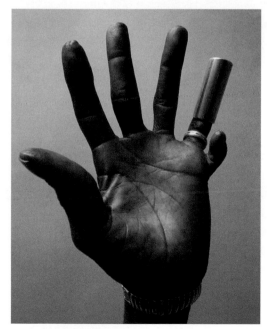

「獵犬」泰勒有六根指頭的手。

司。樂迷的強力支持讓安東得以請本地藝人表演，結果培養出當地的藍調圈子，不久之後並擴散到全國。

神奇雷鳥（the Fabulous Thunderbirds）由吉他手吉米‧范（Jimmie Vaughan）和歌手兼口琴手金‧威爾森（Kim Wilson）組成，是第一個從奧斯汀成功打出名號、以藍調為基礎的樂團。神奇雷鳥於1974年成立，1979年在蕃茄唱片發行第一張同名專輯。隔年他們轉到蟲繭（Chrysalis）唱片旗下，很快地發行三張叫好不叫座的專輯：1980年的《該說什麼》（*What's the Word*）；1981年的《搖屁股》（*Butt Rockin'*）；1982年的《雷鳥節奏》（*T-Bird Rhythm*）。1986在史詩（Epic）唱片發行的第一張專輯《悍得很》（*Tuff Enuff*）讓他們一炮而紅。專輯同名曲登上告示牌流行榜前十名，不僅讓雷鳥在藍調和搖滾圈裡穩穩立足，也讓奧斯汀受到重視。

不過范的弟弟才是真正讓奧斯汀站上藍調版圖的人。史提夫‧雷‧范（Stevie Ray Vaughan）跟隨大哥的腳步從家鄉達拉斯來到奧斯汀，1972年加入蚯蚓（the Nightcrawlers），然後是眼鏡蛇（Cobra），後來成立三倍滑稽劇（Triple Threat Revue），由盧‧安‧巴頓（Lou Ann Barton）擔任主唱。1978年巴頓離團，范將樂團重組為雙重麻煩（Double Trouble）。史提夫‧雷現在自彈自唱，以充滿熱情的吉他手法演奏經典藍調曲以及愈來愈多的自創曲，這個三人組（包括了待過強尼‧溫特樂團的貝斯手湯米‧夏農〔Tommy Shannon〕和鼓手克里斯‧雷頓〔Chris Layton〕）在奧斯汀引爆熱潮。大西洋（Atlantic）唱片公司製作人傑瑞‧魏斯勒（Jerry Wexler）邀請史提夫‧雷‧范和「雙重麻煩」到瑞士的蒙特魯爵士音樂節（Montreux Jazz Festival）表演，在當地受歡迎的程度和在家鄉一樣。不久之後，范和他的樂團與史詩唱片簽下合

約。范終於準備好要寫下藍調歷史。

范在史詩唱片的第一張專輯《德州洪水》（*Texas Flood*）是1983年發行的，同年偉大的穆蒂‧華特斯在芝加哥過世。范延續了傳承，以出神入化的吉他演奏以及對藍調的掌握讓樂評驚嘆。他的現場演出繼續凝聚歌迷，他對吉米‧罕醉克斯的〈巫毒孩子〉（*Voodoo Chile*）魄力十足的詮釋，讓樂迷人數暴增。他與罕醉克斯這層連結吸引了急於尋找另一個吉他之神的搖滾樂迷，而80年代中排行榜上充斥的是電子合成樂器流行曲，和麥克‧傑克森及瑪丹娜的舞曲。

范的成功為藍調帶來新的樂迷，並建立新的意義。忽然之間，《滾石》（*Rolling Stone*）雜誌和《音樂人》（*Musician*）雜誌又開始注意到這種音樂形式。在《德州洪水》成功後，范繼續推出一樣叫好又叫座的幾張專輯：1984年是《受不了天氣》（*Couldn't Stand the Weather*），1985年有《靈魂對靈魂》（*Soul to Soul*），1986是《現場》（*Live Alive*），1989年有《齊步走》（*In Step*）。他經年累月做巡迴演出，每次上台時他的吉他才華彷彿又更上一層樓，樂迷也越來越多。范是後現代藍調時期的第一位藍調巨星。他雖然是白人，唱片消費者或甚至支持黑人藍調者並不在意。他是藍調音樂等待已久的強心針，不僅保留了藍調的全貌，而且又不侷限在藍調多采多姿的過去。

這段藍調復興時期的另一位重要藝人是來自太平洋岸美國西北部的勞伯‧克雷（Robert Cray）。他曾經在約翰‧貝魯西（John Belushi）主演的1978年喜劇片《動物屋》（*National Lampoon's Animal House*）客串過一角。勞伯加入鱷魚旗下之前曾發行過兩張受節奏藍調影響的藍調專輯，其中《攤牌》（*Showdown!*）專輯除了勞伯‧克雷，還有

吉他手艾伯特‧柯林斯和強尼‧科普蘭。1958年發行的《攤牌》是該十年內最重要的藍調專輯。克雷因此接觸到更多觀眾，科普蘭的事業也因而起死回生，鱷魚唱片更得以繼續重塑柯林斯的事業。這張專輯賣了將近二十五萬張，藍調專輯銷售史上從來沒見過這個數字，而且它還獲得葛萊美藍調獎項。

克雷把柯林斯和科普蘭視為啓蒙教師，而他本身是因《攤牌》成功而受益最多的一個。因該張專輯而來的曝光率和好評，讓樂評人對於隔年的《強力說服者》（*Strong Persuader*）專輯注意有加。專輯裡的暢銷單曲〈當場活逮〉（Smoking Gun）讓他在次年又拿下了第二座葛萊美獎。

到80年代中期，這兩位新近出道的重要藍調藝人，以及兩位資深藍調藝人——艾伯特‧柯林斯和可可‧泰勒（現在已被稱為「藍調女王」〔Queen of the Blues〕），成為復興藍調音樂的先鋒部隊。不過還有另外一項元素讓唱片銷售數字提高，並且重新喚回60年代的樂迷——科技以CD的形式出現，是藍調需要的救星。到了80年代末期，CD是取代唱片和卡帶的完美產品。老唱片上累積的刮傷和裂痕，讓樂迷們不想再聽唱片，開始買CD來取代它們。

唱片公司發現這種新的消費趨勢以後，大多開始重新發行已經絕版的專輯。這個錢賺得容易；不必再錄新的東西，只要把音樂從母帶轉錄到新的媒介上就可以。即使只賣幾千張的專輯也是收益。藍調藝人自1920年代就開始錄製唱片，因此和爵士一樣，有很多專輯可以重發。大大小小的唱片公司開始翻箱倒櫃想找出老藍調音樂。從1980年代末到1990年代初，好幾千張的老藍調專輯以CD的形式重見天日。唱片公司除了發行舊專輯，也推出合輯，然後盒裝專輯這種新的概念也出爐，任何唱片

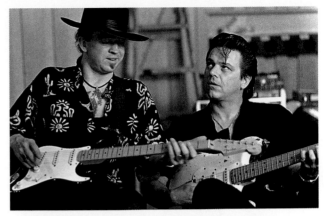

兄弟檔史提夫‧雷。（圖左）和吉米‧范重新復甦國內藍調界。

公司只要握有舊專輯目錄，都能穩定地賺一票。

哥倫比亞唱片公司裡有位喜愛藍調的宣傳，名叫羅倫斯‧柯恩（Lawrence Cohn），他說服唱片公司把所有羅伯‧強生的專輯收錄在一個特別的盒裝中銷售。雖然重發CD銷售量不錯，唱片公司老闆還是擔心，到底把半個世紀前的錄音全數重發是否為明智之舉。有誰會想買這些CD？尤其是羅伯‧強生的音樂，他的母帶根本就不見了。錄音工程師只能找來七十八轉的羅伯‧強生專輯把音樂複製下來，即使有刮傷也沒辦法。柯恩堅持認為發行這個盒裝是符合經濟效益的，因為羅伯‧強生是20世紀最重要的美國藝人之一，樂迷們都想買他的專輯。哥倫比亞公司希望能夠賣出一萬套，成本回收以後就算了。當盒裝專輯賣了五十萬套，贏得一座葛萊美獎，並引發無數的雜誌報導時，全唱片公司的人——包括柯恩自己，都呆掉了。

這就是藍調在1990年的狀態。大眾對藍調的興趣，是十年間美國草根音樂持續發揮的吸引力之

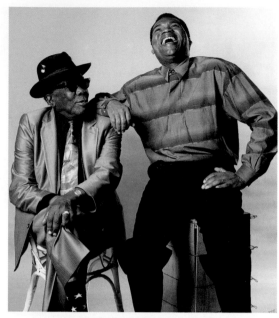

約翰・李・胡克（圖左）在1940年代將藍調電子化，以及在30年後共襄盛舉的勞伯・克雷。

一。因爲幾乎所有唱片公司都在做CD重發，市面上的藍調專輯數量比從前都要來得多。同樣重要的是，這些唱片公司也開始尋找新藝人，自從1960年代以來就沒有出現過這麼熱烈的情況。傳統鄉村藍調藝人如凱柏・莫、科瑞・哈里斯、艾文・揚布拉德・哈特（Alvin Youngblood Hart）都在90年代中期發行首張專輯，如果不是草根音樂的全面復興，他們的事業不可能發展起來。年輕的白人吉他手如肯尼・韋恩・薛佛（Kenny Wayne Shepherd）、強尼・藍（Johnny Lang）和蘇珊・泰德斯基（Susan Tedeschi），和唱片公司簽下合約，不止吸引了藍調

樂迷，還有草根搖滾樂迷。強尼・藍甚至與滾石合唱團一同巡迴，爲他們做開場演出。

1991年，巴第・蓋以《沒錯！我就是藍調》（Damn Right, I've Got the Blues）獲葛萊美獎，多年之後他終於得到商業上的成功和好評。巴弟在90年代的卓越藍調地位，意味著他和比比・金、約翰・李・胡克等其他長期以來的藍調中堅份子平起平坐。艾力克・克萊普頓十五年來涉足於流行和搖滾樂界，以1994年的《來自搖籃》（From the Cradle）重回藍調懷抱，這是他自60年代中期參與約翰・梅耶的藍調突破者樂團（Bluesbreaker）之後第一張完整的藍調專輯。隨後他並舉辦了受到許多好評的巡迴演唱。到90年代結束時，他和比比・金合作的《天王競飆》（Riding With the King）在2000年發行，並獲得葛萊美獎。

那個時候，比比已然成爲藍調音樂領導人和大使，一位眞正的心靈導師。90年代時他幾乎一年舉辦兩百多場演唱會，不斷推出專輯，拍攝電視廣告，而藍調就是背景音樂。約翰・李・胡克也沒有被藍調復興所遺漏。1989年，一家小唱片公司「變色龍」（Chameleon）爲胡克發行《治療者》（The Healer），專輯裡客串的樂手包括卡洛斯・山塔那（Carlos Santana）、勞伯・克雷、邦妮・瑞特等人。這張專輯得了一座葛萊美獎，並且爲接下來在1991年發行的專輯《幸運先生》（Mr. Lucky）鋪路。這次的客串樂手包括本身就是胡克樂迷的范・莫里森（Van Morrison）、凱斯・理查、雷・庫德（Ry Cooder）。雖然胡克的表達能力比不上金，但一直到2000年他過世爲止，胡克在藍調和美國草根音樂界還是享有大老的地位。

然而十年前，藍調復興時期的初期，史提夫・雷・范悲劇性的意外死亡也震驚藍調界。在他成功

對抗藥癮和酒癮、與哥哥吉米合作了一張眾所矚目的專輯《家庭風格》（Family Style）之後，在一場直升機空難中罹難。那時他剛完成一場演唱會，參與的人有吉米、艾力克·克萊普頓、勞伯·克雷，還有巴第·蓋。他死於1990年8月27日，整個音樂界都為之震驚。范是振興藍調與開啟藍調復興的第一人。雖然1990年代的藍調活力十足，范的貢獻仍讓人十分懷念。

到本世紀末，藍調發展就接近百年了。各領域的藍調彷彿都已被挖掘，可能出現的人才都已經出現。90年代初，密西西比州牛津一家叫做肥負鼠（Fat Possom）的獨立唱片公司，發行當地藝人R·L·布恩賽（R.L. Burnside）和小金柏洛（Junior Kimbrough）的作品。雖然伯恩賽很早之前就錄過音，但除了少數忠實藍調樂迷，很少人注意到他獨特的藍調風格。他和金柏洛一樣，都是從密西西三角洲東部低地的山間鄉村來的。他倆的藍調風格雖不完全相似，卻有一些相同的元素，例如兩人都受到密西西比佛萊德·麥可道威爾的影響。密西西比北方的山間鄉村成了藍調最後邊疆。金柏洛的藍調極具催眠效果，連綿不斷的嗡嗡聲讓聽眾和舞者都進入一種恍神狀態，而布恩賽激動的唱腔和亢奮的節奏，則讓人想起穆蒂·華特斯和約翰·李·胡克最優秀的原音吉他專輯。布恩賽和金柏洛都出現在羅伯·幕吉（Robert Mugge）介紹山間鄉村藍調的紀錄片——《深沈藍調》（Deep Blues）之中。音樂理論者、作者、樂手羅伯·帕瑪為本片編劇兼旁白敘述，因為他對該音樂類型的熱情，才會促使肥負鼠發行這些唱片。

布恩賽和金柏洛在銷售與評價兩方面皆獲得成功，肥負鼠受到鼓勵而更深入挖掘密西西比藍調音樂圈，在1990年發行更多長久以來不為人知的藍調藝人作品。結果，肥負鼠成了新一代的鱷魚唱片，發行一系列未受訓練、新鮮而引人注目的有趣藍調作品。肥負鼠旗下藝人沒有人比布恩賽或是金柏洛成功，但T型福特（T-Model Ford）、羅伯·貝佛（Robert Belfour）和塞德·戴維斯（CeDell Davis）等人，尤其是塞德，都為老藍調風格注入新血。同一個時期，山間鄉村藍調樂手歐薩·透納在他的年度野宴加音樂節中，演奏有幾世紀歷史的非洲直笛和鼓。年輕白人樂手如路瑟和柯蒂·迪金森（Luther and Cody Dickinson），製作人兼錄音室樂手吉姆·迪金森〔Jim Dickinson〕的兩個兒子），受這類音樂的影響而組團。迪金森的北密西西比明星團（The Dickinsons' North Mississippi All-Stars）是90年代末最優秀的藍調搖滾樂團之一。

千禧年過後，20世紀——也是美國音樂的世紀——邁入21世紀，藍調和差不多所有草根音樂形式在流行音樂界開闢了很大一塊領域。以藍調、卡瓊、柴迪科、爵士、鄉村和藍調草根音樂為誘因的夏日音樂節比比皆是。三角洲藍調博物館於密西西比克拉克斯德開幕。位於曼菲斯，贊助藍調教育計畫和藍調代言人的藍調基金會（the Blues Foundation）每年頒發「W.C.漢第獎」，等同於藍調界的葛萊美獎。麥迪遜大道（Madison Avenue）也發現了藍調，這種音樂現在可以用來賣啤酒、車子、牛仔褲，甚至還有糖尿病藥物。

「我年輕的時候都在棉花田裏和黑人一起採棉花。我們家是農場上唯一的白人佃農家庭。我記得在傍晚稍晚的時候，太陽快要下山，美妙的歌聲就會響起。那些人唱的歌很快就充斥在空氣裡。一直到今天，我還是可以在我的靈魂裡聽到那個音樂，那個節奏，和那種感覺。」

——卡爾·柏金斯（Karl Perkins）

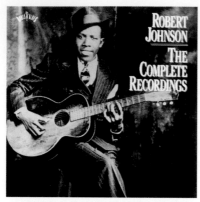

這套盒裝專輯獲得葛萊美獎並成為金唱片，讓
羅伯‧強生如搖滾明星一樣受歡迎。

藍調繼續保持它的關鍵角色，不管流行音樂如何改
變、音樂界的運作如何的難以預料——網路免費歌
曲下載的出現，以及其他娛樂形式的競爭（電動玩
具、DVD）。2002年國會通過一項決議案，將2003
年訂為藍調年，這是官方對藍調音樂遲來的認證。
一個世紀以前，W.C.漢第碰到一個巡迴表演的藍調
樂手，馬上就令他心神嚮往。一百年後，藍調還是
具有感動人心、影響國家豐富音樂傳承的力量。就
如比比‧金某次若有所思地說，「藍調？藍調就是
美國音樂之母。美國音樂的泉源。」

然而藍調還是缺少三樣東西。其中一個就是史
提夫‧雷‧范之死而留下的空缺。雖然90年代新藝
人如雨後春筍出現，但沒有人能取代史提夫的地
位，藍調界少了一位具領袖氣質的超級巨星，只能
由衰老的比比‧金來獨撐大局。第二是藍調無法重
新吸引黑人樂迷。嘻哈音樂是20世紀後二十年最主
要的流行音樂形式，它完全吸收了所有黑人唱片消
費者，藍調復興根本無法影響他們。1990年代要在
藍調演唱會上看到年輕黑人，是件不尋常的事。最
後，雖然這十年來藍調相當成功，並重新與白人嬰
兒潮的一代產生連結，年輕白人樂迷還是沒有接受
藍調。90年代販售出去的藍調唱片，大多是三十五
歲以上的白人藍調樂迷購買的。如果藍調界沒有新
的唱片消費者，藍調唱片銷售數字下跌也只是時間
早晚的問題。藍調音樂界在21世紀初就面臨險境。

雖然有這幾個弱點，藍調還是繼續向前行。它
是美國草根音樂形式中最老、也最有韌性的一種。

註釋：

❶美國19世紀晚期流行的一種江湖賣藥的行業。這些賣藥團通常
會提供一些表演娛樂觀眾，內容包括音樂、喜劇、變戲法等，並
以誇大的言辭保證和特技進行藥品的推銷和示範。

❷在爵士樂這個名詞被正式稱為Jazz以前，散拍樂（ragtime）是
當時最為流行的音樂型態。」Ragtime」詞意是「參差不齊的拍
子」，故稱為「散拍樂」（又稱繁音拍子、複音旋律）。「散拍樂」
是1890年代及1900年初一種由黑人所創的美國音樂形式，它的特
色在於左右手所彈奏的方法不同，左手演奏的是正拍，而右手
所演奏的多半為切分音，重音放在左右兩個強拍之間，形成巧妙
的對位關係。這種強調切分音、且風格略為呆板的音樂演奏，仍
以寫譜演奏為主，即興演奏的成份很少。

❸1890年代中期至1930年代初期在美國流行的一種輕鬆娛樂節
目。它包括十到十五個彼此互不相關的單獨表演，其中有魔術、
特技、喜劇、耍把戲、歌舞等。相當於英格蘭的雜要表演。這種
表演曾在美國各城市和新開墾的邊遠地區廣泛流行。

❹音樂詩人湯姆‧威茲，出生於1949年，有一副粗糙、沙啞的嗓
子。他黑暗、粗糙的嗓音經常帶給人一種獨特的傷感。

❺經濟大蕭條時期在哈林盛行的一種收費舞會，起因是為了應付
昂貴的房租，有人開始在自己的公寓辦派對並酌收費用。

❻鄉村音樂中一種重要的歌唱技巧，即真假音來回轉換的山歌唱
法。

❼民歌研究學者。曾出版第一本將歌曲的旋律和歌詞同時發表的
民歌研究專著——同時也是第一本向全世界介紹美國本土民歌的

書。在此之前，世界上有關民歌的書籍都只關心歌詞，而美國的民歌研究（還包括美國的流行音樂）一直被來自歐洲的音樂所壟斷，大多數美國人根本就不知道美國還有屬於自己的民歌。經濟大蕭條後，他用贊助來的錢買了一台重達315磅（143公斤）的攜帶式電動錄音設備，和十八歲的兒子一塊兒上路，父子倆人帶著它走遍了美國南方的田野鄉鎮、教堂和監獄，錄下了許多老百姓口耳相傳的民歌。

❽身為一名白人，亞倫·龍馬仕卻特別注意蒐集美國黑人的民間音樂，因為他覺得當時黑人的社會地位低下，不受重視，來自黑人的音樂傳統更容易流失。40年代初，亞倫利用國會圖書館提供的經費多次南下採歌，錄到了被稱為黑人藍調之父的桑·豪斯親自演唱的歌曲。在他的領導下，美國國會圖書館的民歌檔案館多次派人到美國各地的鄉村城鎮採集民歌，保存了一大批黑人藍調、爵士樂、白人鄉村民謠和民間舞曲。鮑伯·狄倫在一篇訪談中稱他是「民歌傳教士」。

❾一種非正式的說法，指專由非裔美國樂手表演給非裔美國人看的夜總會或戲院。

❿美國路易斯安那州南部流行的黑人舞曲。

宛若歸鄉路

馬丁·史柯西斯 執導

Martin Scorsese

音樂在我小時候似乎就無所不在了。它從街上傳來；從行駛過的車輛廣播中漫開；從餐館和街角的商店，或從對街公寓的窗口中流洩而出。在家裡，母親總愛自己哼著歌——記憶中她邊洗碗邊唱歌的景象仍然非常清晰。父親很喜歡彈曼陀林，而我的哥哥法蘭克則會彈吉他。其實父親才是真正對吉他有著一股狂熱的人，而我記得我所聽到的第一首音樂是狄亞哥‧藍哈特（Django Reinhardt）和他的法國熱門俱樂部五重奏（Hot Club of France Quintet）所演奏的。在那個年代，電台會播放各種不同類型的音樂，從義大利民謠到鄉村和西部音樂等。而我的舅舅喬——也就是我母親的兄弟，他所擁有的唱片收藏實在是驚人，從「吉爾伯特與蘇利文」（Gilbert and Sullivan）❶到搖擺樂一應俱全。他是我第一個真正可以談得來的人，我想這是因為我們對音樂都同樣抱持著一份熱愛。

我記得大概是在1958年的某一天，我聽到了一種我從來沒有聽過的音樂——我永遠記得我第一次聽到那種吉他聲的感受，那音樂就彷彿是在命令我似地：「給我仔細聽著！」於是我趕緊跑去拿了紙筆記下它的名字。那首歌叫〈看那騎士〉，我以前曾經聽過恰克‧威利斯（Chuck Willis）翻唱的版本。唱歌的人名字叫鉛肚皮*。我馬上飛奔到第49街上的山姆顧迪唱片行（Sam Goody's），找到了一張由民風唱片（Folkways）出版的鉛肚皮老唱片，裡面有〈看那騎士〉、〈蘿貝塔〉、〈黑蛇哀歌〉和其它幾首歌。我像著了魔似地不斷聽著這張唱片，鉛肚皮的音樂為我開啓了另一個天地。假如我當初會彈吉他，我是說真的能彈的話，如今我就不會是一個電影導演了。

* 近年來，鉛肚皮（Lead Belly）的名字常常被寫成一個單字 "Leadbelly"；由於他的家人比較希望大家把他的名字寫成兩個字，所以此書中他的名字都使用這種拼法。

LEADBELLY'S
EARLY RECORDINGS
LEGACY VOLUME 3
PIGMEAT · BLACK SNAKE MOAN ·
ROBERTA PARTS 1 and 2 ·
FORT WORTH AND DALLAS BLUES ·
SEE SEE RIDER · DADDY I'M COMING BACK TO YOU ·
Edited by FREDERIC RAMSEY JR. FOLKWAYS RECORDS N.Y. FA 2024

1950年代，這張民風唱片所出版的鉛肚皮錄音選輯讓馬丁‧史柯西斯和其他年輕人見識了藍調音樂的魅力。

差不多就在那同時，我和朋友一起去看鮑‧迪德利的演唱。那是我另一個重要的里程碑。那次是在布魯克林派拉蒙劇院（Brooklyn Paramount），一個搖滾樂聯合演出的場合。他的舞台動作總是那麼地引人矚目，他的表演也總是那麼地令人著迷。我還記得有一段是負責搖響葫蘆（maracas）的傑若‧格林（Jerome Green）從舞台的一邊跳著舞出來，而鮑‧迪德利則從另一邊，然後他們在舞台中央交錯而過。除此之外鮑‧迪德利還做了一項很特別的事：他向觀眾解釋了不同的打鼓節奏之間的差別，而且還說明這些節奏是源自於非洲何處。經過他這麼一說，我們才大概知道音樂的歷史背景和它

的根源爲何。我們都覺得這很有趣，並且也渴望對這方面能有更多認識。我們想了解得更深入。

在60年代初我喜歡的是菲爾・史培德（Phil Spector）、摩城和女子團體的音樂，像是洛尼特（the Ronettes）、驚豔（the Marvelettes）和雪莉兒（the Shirelles）等合唱團。然後就出現了所謂的「英倫入侵」。就像所有的人一樣，我被這種音樂深深迷住，感受到它那股源於藍調風格所帶來的震撼。我愈是了解搖滾樂背後的歷史根源，我就愈能聽到它所隱藏的藍調內涵。藍調因爲這些新英國音樂的部分樂團而受到矚目，而樂團們則以此向他們的大師致敬，這景像就有如法國新浪潮電影的導演，以他們的作品向美國電影導演大師致敬一般。像是約翰・梅耶和他的藍調突破者樂團。由彼得・格林擔任吉他手的第一代佛利伍麥克樂團，基本上就是一個藍調樂團；還有滾石合唱團，他們的音樂一開始就有著濃濃的藍調味，而且他們還翻唱了〈小紅公雞〉、〈我是蜂王〉（I'm a King Bee）、〈愛成空〉（Love in Vain）等歌曲。當然，奶油樂團是絕對不能不提的。我到現在還是很喜歡獨自坐在房裡，任憑他們的音樂將我完全包圍的感覺。他們創造了一種融合了藍調和硬式搖滾的奇特樂風，而且他們有些最好聽的歌曲就是翻唱的；如三角洲藍調中的經典曲〈跌跌撞撞〉（Rollin' and Tumblin'），我就是從《奶油現場》（Live Cream）專輯第一輯中第一次聽到的；而羅伯・強生的〈十字路口〉（Crossroads）則是他們最有名的歌曲之一；還有《再見奶油》（Goodbye Cream）專輯中的〈坐在世界之巔〉（Sitting on Top of the World），聽了這首歌之後，我還回過頭去把偉大的密西西比酋長（Mississippi Sheiks）樂團所演唱的原曲給找了出來。

60年代末期，這種對音樂追根溯源的慾望開始流行起來。國內有愈來愈多的人漸漸發現藍調音樂，它不再只是小眾音樂了。那時候，藍調音樂的取得並不像現在這麼方便，你爲了某首歌得四處去翻找，其他的就試試再版或是合輯。藍調就是有這種強烈的神祕力量，帶有某種氛圍，當你突然聽到某個名字之後，你就會一定要擁有他的唱片。這讓我想起我們在剪輯《伍士托》（Woodstock）那部片時，導演麥克・魏得利（Mike Wadleigh）把桑・豪斯的唱片帶來放，那是我第一次聽到這個人的音樂。曾經有個聽過義大利男高音卡羅素（Caruso）唱歌的人說過，他被歌聲感動得心都在顫抖了。當我第一次聽到桑・豪斯的音樂時正是這種感覺。那種聲音和風格似乎是從很遠很遠的某處，另一個更早的時空翩然而來。大概一年之後吧，出現了另一個名字：羅伯・強生。又一個古老的聲音，又一個激動人心的體會。

由於我對音樂有著持續不斷的熱愛，才會拍出《最後華爾茲》（The Last Waltz）這部片。我一開始就不希望它只是The Band合唱團最後一場演唱會的記錄片而已。因爲它不單單只是一個音樂上的致敬，音樂史在此妝點出燦爛的一頁，屬於The Band的音樂史。而那場演唱會中的每一位表演者——一個又一個的傳奇人物——都是那頁歷史上不可或缺的存在。不過當穆蒂・華特斯走上台唱著〈大男孩〉（Mannish Boy）的那一刻，當下那音樂、演唱會，和那歷史，一切都在轉瞬間被他完全掌握了。觀眾因他而激動不已，像是同時身處在另一個境界和最原始的狀態似的。他的演出簡直是超凡入聖，我會永遠慶幸自己當時能在現場目睹這一切，還能把它拍下來並且把完成的影片回饋給數百萬的樂迷們。

「藍調就有如一種宗教信仰一樣。」

——彼得・格林

「在藍調之中沒有黑白之分，只有真理的存在。」

——范・莫里森

那是我人生中具有決定性的一刻。

　　近十年來，追尋歷史根源這事漸漸地影響了我
拍電影的態度。我拍了兩部關於電影歷史的紀錄
片；一部是關於美國電影的，另一部則是關於義大
利電影業。我很早以前就決定要依照我個人的觀點
來拍攝，而不只是去呈現歷史資料。對我來說這才
是最好的方式——因爲那些曾經教過我最多的人
們，都是對自己的工作具有最強烈的熱情、對題材
懷有個人情感的人。我決定依此來製作藍調系列。

　　這個計畫，始於卡帕製作公司的製作人瑪格麗
特・布迪與我，以及艾力克・克萊普頓三人共同製
作一部叫做《唯有藍調》（*Nothing but the Blues*）的
記錄片之時。我們在這部片中，把艾力克演奏藍調
經典曲目的畫面和早期藍調樂手演奏的檔案畫面剪
在一起。結果我們都被這兩者並置而引發的巨大能
量和詩意所打動——用這種方式來傳達藍調的永
恆，竟如此簡單卻又具有說服力。因此，我們也對
用電影來描述藍調音樂歷史有了更進一步的想法。
接著很自然地，我邀請了幾位我所仰慕的、而且有
著深厚音樂背景的導演們，各自拍出他們探索藍調
歷史的電影。由於他們對這個主題各有各的獨特見
解，我知道我們最後所呈現出來的東西將會是非常
特別的，不是那種乾燥無味的條列式紀實片，而是
一幅最眞誠最熱情的馬賽克拼畫。

　　至於我自己拍攝的部份，也就是這個系列中的
第一部影片，主要是想讓觀眾伴隨著一個很棒的年
輕藍調樂手科瑞・哈里斯，一起前往密西西比州以
及非洲進行一段朝聖之旅。科瑞不只是一個了不起
的樂手，他對藍調歷史也非常地熟悉。我們拍攝
了他在密西西比州與幾位碩果僅存的傳奇老樂手們

在一起聊天的畫面，也拜訪了一些當年錄音的現
場。影片中的這一部份，就數和頂頂大名的歐薩・
透納的會面最令人難忘。他就坐在塞納托比
（Senatobia）的家門前吹著竹笛，他的家人則陪在
一旁。另外，我們也很幸運地拍到了2001年11月，
歐薩在布魯克林的聖安藝術倉庫（St. Ann's）所舉
行的一場精彩絕倫的現場演唱。我相信這是最後一
次他的演出能留下影像記錄。從密西西比州一路追
溯著音樂的源頭直達西非，怎麼說都是再自然不過
的事了。科瑞在那裡見到了獨一無二的沙利・基塔
（Salif Keita）、阿比・科堤（Habib Koité）和阿
里・法可・圖日（Ali Farka Toure）這些音樂家，
而且還一起演奏。我覺得能夠聽到非洲音樂和美國
音樂之間的關聯，還看到兩者之間的交互影響絲毫
不受時空的限制，眞是一件非常美妙的事。

　　非洲與藍調之間的關係對亞倫・龍馬仕而言一
直是非常重要的，這是我想在影片中提到他的原因
之一。我非常認同龍馬仕的想法，他認爲在音樂的
源頭消逝之前，要儘快地找出它們、並且將它們最
眞實的聲音和音樂給記錄下來。而他的成就所帶來
的影響之深，恐怕是無法言喻的——假如沒有他，
許多東西可能根本就不會存在了。

　　歐薩・透納的音樂就是其中一個和非洲的連結
點，也是龍馬仕曾經花了很多時間追尋的目標。那
種原始的音樂型態，只用橫笛和鼓所創造出來的聲
音，總是讓我著迷不已。我是在剪輯《蠻牛》
（*Raging Bull*）的某個夜晚第一次聽到他的音樂，
然後就完全完全被吸引住了——它聽起來就像是某
種18世紀時期的美洲音樂，可是卻偏偏有著非洲式
的節奏。我從來無法想像竟會有這種音樂的存在。
後來我去找到了一捲歐薩的錄音帶，而多年來已經
聽了不知有多少遍了。我老早以前就認定他的音樂
會在《紐約黑幫》（*Gangs of New York*）中扮演著

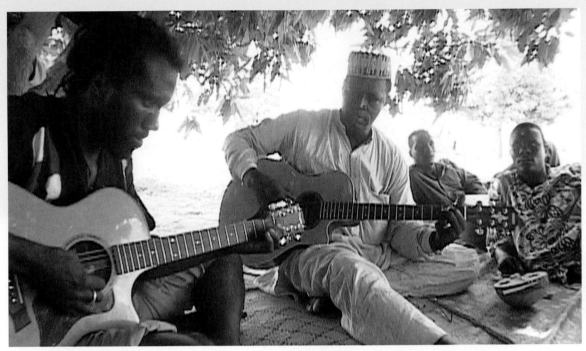

科瑞·哈里斯（圖左）和阿里·法可·圖日一起演奏，地點是馬利（Mali）的尼亞峰可（Niafunké）。

一個很重要的角色。這部電影在製作初期總不能如願動工，而且幾年下來也有了許多更動，但自始至終都沒改變的，就是歐薩的音樂一定會出現在影片當中。當我終於開拍之後，我們很幸運地能夠用上歐薩和他的上升之星樂團（Rising Star Band）所演奏的一首曲子，我還把它拿來在拍攝現場播放，用以激發情緒──若沒有它，這部電影就不會有這麼獨特的能量可以展現，而藉著這首曲子的幫助，我們得以創造一個我們從未見過的世界。影片推出之後，很多人都以為他們所聽到的是居爾特（Celtic）音樂，之後才很訝異地發現原來是歐薩·透納，從密西西比北部來的音樂。

藍調音樂那種不斷延續和不斷變化的特性，以及它古早的過去、現在和未來所融合成的這整個創造性個體，總是不停地讓我為之讚嘆。不久前，紐約市舉行了一場「向藍調致敬」（Salute to the Blues）的演唱會，安東尼·法奎（Antoine Fuqua）為我們這個系列將它拍攝了下來。這是我永遠不會忘記的一場演唱會，露絲·布朗（Ruth Brown）為那天晚上的氣氛做了個令人難忘的總結，她說：「今天我們能夠在此相聚實在是太美好了，而且這次可不是為了參加喪禮哦！」那晚的演出涵概範圍之廣著實

「藍調可以快樂，可以悲傷，可以寂寞，可以熱烈，可以瘋狂，可以深情。藍調是整個人生的見證。」

──科瑞·哈里斯

歐薩‧透納的小孫女夏蒂‧湯瑪斯（Sharde Thomas）繼承了百年來丘陵之鄉的音樂傳統，吹著她祖父親手做給她的竹製橫笛。

令人驚喜萬分，而音樂和歌聲的美妙則更是無與倫比。有些音樂家們把藍調的音樂型態徹底的改變後，轉化出一種可稱之為21世紀藍調的作品。像克里斯‧湯瑪斯‧金（Chris Thomas King）就用電子鼓和合成貝斯翻唱了桑‧豪斯的〈先知約翰〉（John the Revelator）這首歌。他藉著一層又一層不斷堆疊的手法創造出一種充滿現代感、令人驚奇、但同時卻仍舊保有了藍調的聲音。

這種不斷延續和不斷變化的特質在這個系列的影片中無所不在。查爾斯‧伯奈特極富詩意的個人故事電影，就是透過一個男孩的眼光去看藍調生活。文‧溫德斯的作品則以如夢般的方式在過去、現在和未來之間穿梭，以「召喚」三位藍調樂手的到來。理查‧皮爾斯聯合了巴比‧羅許（Bobby Rush）以及偉大的比比‧金拍了一部以曼菲斯為主題的絕佳電影。馬克‧李文的電影是以芝加哥藍調

「穆蒂‧華特斯所賦予我們的一切，正是我們所應該賦予他人的。這是老生常談，也是身為一位音樂家的墓誌銘上應寫的：他將薪火傳予後人。」
　　　　　　　　　　　　　　　　　　　——凱斯‧理查

為基調，找來了恰克‧D和馬歇爾‧切斯進錄音室，和《電子穆蒂》（Elactric Mud）的原始演奏班底共同錄製了幾首很棒的新歌——再一次，你可以深深地感受到藍調不斷演進的過程。麥可‧費吉斯自己本身就是一個樂手，他讓英國藍調的創造者們來訴說屬於英國的藍調故事。克林‧伊斯威特（Clint Eastwood）以其優雅的方式向偉大的藍調鋼琴樂手傑伊‧麥克沙恩（Jay McShann）、派恩塔普‧柏金斯（Pinetop Perkins）等人致敬。這些美好的電影每一部都像是馬賽克拼畫中的一片小磁磚，合力拼貼出一幅關於一個了不起的美國藝術形式的生動寫照。

人們總是以為偉大的藍調歌手是毫不修飾、天生自然的，而且他們的天份和才華都是唾手可得的。但是像約翰‧李‧胡克、貝西‧史密斯、穆蒂‧華特斯、豪林‧沃夫、「瞎檸檬」傑佛森以及其他許許多多才華洋溢的人，在此族繁不及備載，卻都是美國最為珍貴的國寶級藝術家。當你聽著鉛肚皮，或者桑‧豪斯、羅伯‧強生、約翰‧李‧胡克、查理‧帕頓、穆蒂‧華特斯這些人的音樂時，你會深深地被打動，你的心會因而顫抖，你會被它那發自內心深處的力量和它那如岩石般堅定的真誠情感所擄獲、所啟發。你會看見人類的核心，人之所以為人的必要條件。這就是藍調。

　　　　　　　　　　　　　　　　　　　——馬丁‧史柯西斯

註釋：

❶19世紀輕歌劇音樂家。其中吉爾伯特負責歌詞創作，蘇利文負責旋律創作。

桑・豪斯：星期六的夜晚和星期天的早晨
克里斯多福・約翰・法利

桑・豪斯在星期六晚上的派對中殺了一個人。

無論如何，故事是這麼說的。事情發生在1928年密西西比州里昂（Lyon）的一個聚會。豪斯在幾個月前才剛學會彈吉他，但他已經在點唱機小酒吧中演唱過好幾回了。豪斯的主要聽眾是整天在炎熱的天氣裡在田間為白人地主辛苦工作的黑人勞工們，他們需要的是疏解身心壓力、放鬆一下，因此星期六晚上的酒館狂歡有時也會有危險性。在某個星期六夜晚的某個小酒館中，有個男人開槍了。歷史上並未記載他的名字，我們也不知道他為什麼開槍，又或者是向誰開槍。但據說豪斯的腿因此中彈，所以他也回敬一槍，把對方給殺了。

據說桑・豪斯——他的本名是小艾迪・詹姆斯・豪斯二世（Eddie James House Jr.）——辯稱這是出於自衛，但結果他還是以殺人罪被判刑十五年，並於帕啓門（Parchman）州立農場監獄中服刑。自從帕啓門於1904年設立以來，直到1970年代的改革時期為止，它的主要功能從來就不是要輔導犯人們改邪歸正，甚至也不在於對他們的懲罰——帕啓門是個面積一萬七千英畝的州立棉花農場，因犯們就是它的賺錢工具，而所賺來的錢就直接進到州議會的口袋。根據多項記載，帕啓門州立農場監獄就像是美國南北戰爭前的大農場一樣，只是奴隸的角色換成了囚犯罷了。只要有人不遵守獄方規定，很快地他就會被帶到「黑安妮」（Black Annie）的面前——一條專門用來整肅紀律的四呎長皮鞭。據說豪斯很幸運地因為某位法官重新審理他的案件，所以不到兩年就被放出來了——但他被警告說

從此不能再踏進克拉克斯德一步。

依照密西西比州立監獄的記錄看來，那段期間只有一位姓豪斯的犯人被監禁在此——一位名叫愛德・豪斯（Ed House）的人因為在克拉克郡釀造私酒，於1930年9月8日判刑，1930年9月16日被移送到帕啓門州立農場監獄服刑，直到1932年4月28日才被釋放。這個愛德・豪斯是不是就是桑・豪斯本人呢？桑・豪斯他到底是個殺人兇手或者只是個小小的私酒販子？桑・豪斯從來都不願多談他在農場監獄的那段日子，若是有人問起，他也大多不予理會。只有一件事是確定的：桑・豪斯那陰鬱不清的前科往事只會為他的藝術成就更增添一股神祕和難以捉摸的魅力。再者，它也為後代的藍調樂手、搖滾樂手以及嘻哈樂手們建立了一個可以效法的生平事蹟典範——這種音樂不是為了循規蹈矩的人而存在，它是給敢突破傳統的人聽的。

桑・豪斯從小就和宗教信仰脫不了關係，按照他的說法是已經被「教堂化」了。他出生於密西西比州，就如他所說的，「在里佛頓（Riverton）再過去一點點的地方，」他的出生證明上的寫的生日是1902年3月21日，可是他很有可能是在那之前出生。他曾向負責打理他後期事業的民俗學研究者狄克・華特曼表示，他是在1886年出生的。華特曼還說他有張桑・豪斯在1943年填寫的社會福利申請表，上頭的出生年寫的是1894年。也許桑・豪斯在晚年也曾藉著更改自己的出生日期來規避鐵路局的工作年齡上限吧。

豪斯小時候就讀的是晨星浸信教會所辦的主日

學校，不過當時年輕的他對信仰並不太在意，或者說宗教對他的影響並不深。他的確是看過老人們因為受聖靈感動而大聲叫喊著的樣子，但是豪斯並沒有這樣的感受，他也不想假裝有這回事。於是他開始祈禱——一而再，再而三地不斷祈禱，試圖透過這個方式來體會其他人所受到的感動。一天晚上，他走到了一個到處是蛇和雜草的老紫花苜蓿田當中跪了下來，伸出雙手向神祈求——終於他感受到了，於是他大聲的叫喊著，「沒錯！這是必要的，因為我現在已經感受到了！」

豪斯在青少年時期很努力地想成為一個既愛教會又愛家的男人。他十五歲開始佈道，二十歲時就已經是個牧師了。二十出頭時，他和當時三十出頭的凱莉・馬丁（Carrie Martin）結婚。豪斯的母親瑪姬（Maggie）和他的父親老艾迪・詹姆斯・豪斯在他年紀還小的時候就離異了，所以當他「夠大」時——大概二十或二十一歲左右——他就得開始工作了。他在路易西安那州的阿爾及爾（Algiers）收集一種叫做西班牙苔的植物維生，他的工作內容是把樹幹上附生的灰色西班牙苔長鬚扯下來（以用來出口製造床墊）。他也做過其他的工作——像是和一個朋友一起飼養馬匹、在田裡採棉花，或是當剷雪機的駕駛。薪水很低。「那個年代的人多多少少都吃過點苦吧，」他說，「要吃的苦頭可多著呢。」所以人們只好藉音樂讓日子好過一點。豪斯的生活中總是音樂聲不斷，像是棉花田裡工人們的工作歌、黃昏時騎騾工人在田野間迴響的大嗓門，唱著豪斯稱之為「老玉米歌、老四行韻歌」的曲子。同時他也聽到了藍調——從街頭吉他藝人或類似的演奏中聽到的。但剛開始，至少他並不喜歡這種音樂。豪斯說，「那時候我覺得這算是世界上最不該去做的事情之一了，想要上天堂的話——不要去搞這玩意兒。對我來說，就算只是把手擺在老吉他

上，看起來也就是一種罪惡。」但藍調還是不斷地呼喚著他。豪斯的父親和他的七個兄弟們同屬一個樂團，雖然老豪斯不彈藍調，但他的兒子卻從小就近距離地接觸音樂。「他是吹低音號角喇叭的，」豪斯回憶著他的父親說，「他曾經是個虔誠的教徒，有段時期他脫離了教會，不過後來還是重返教會的懷抱，放下一切還把酒給戒了，然後當上了教會的執事。自此以後他就不太會亂來了。」

桑・豪斯在1920年代後期才真正開始彈奏音樂。之前他一直住在路易西安那州，但在一段只維持了幾年的婚姻之後，他決定拋開一切回到克拉克斯德。一年之後，在1927年，街旁的一景讓他頓時如獲天啓。豪斯是這麼說的，「我見到了威利・威爾森（Willie Wilson）和另一個叫魯賓・雷西（Rubin Lacy）的人，在那之前，我非常討厭看到有人拿著吉他，我可是虔誠的教徒呢！我去到了一個叫麥特森（Mattson）的小地方，它就在克拉克斯德再往下走一點。當時是星期六，這兩個人就坐街邊演奏著，圍觀的人潮讓我停下腳步。這個叫威利・威爾森的男孩在他的手指上套了個像小藥罐似的東西，還用它彈出一種奇怪的聲音。我就想『老天！他手上那個到底是什麼東西？』因為我知道一般吉他聽起來不是這個樣子的，所以我挪近一點好看個仔細，然後我就看到他手上拿的到底是什麼了。『聽起來真不賴，』我這麼想著，『老天！這個我喜歡！』就在那一刻我突然覺得，『我想要彈那種東西。』」

豪斯花了1.5美元買了一個只有五條弦、「勉強算得上是把吉他」的東西。豪斯說，「它看起來挺像一回事的，反正我也不知道有什麼差別。」於是威爾森幫豪斯把那東西用膠布貼好，並補上遺失的第六條弦，還教了他幾個吉他和弦。就這樣豪斯便立刻開始著手發展他日後聞名於世的滑音吉他絕

招，也就是把玻璃瓶頸套在他的無名指上延著琴弦製造滑音。豪斯說，「我拿了個舊瓶子來練，為了讓它看起來像那個人用的工具，我的手被割破了好幾次。但後來還是成功了。」不過就算經過了一番整修之後，那把吉他所彈出來的聲音，豪斯還是怎麼聽都覺得不對勁。他想起當初在教會當唱詩班領隊的時候唱著「do-re-mi」的情景，然後他把吉他弦的音準調成了他腦中記得的唱詩班音準。幾個星期之後，他就無師自通地學會了之前聽過威利‧威爾森彈的一首歌，〈等等莎莉，快把妳的腿移開〉（Hold Up Sally, Take Your Big Legs Offa Mine）。他那時一定興奮得不得了，因為當他再次見到威爾森時，他就把這首歌彈了出來。

星期六晚上，威爾森突然靈機一動，「今晚你和我一起表演吧，」威爾森說。

「我彈得不夠好啦，」豪斯說。

「不！你彈得太好了，你只要彈你的，其他的我幫你。」

就這樣，豪斯僅僅憑著一首曲子便開始了他的音樂事業。後來威爾森離開了當地，豪斯則仍然不停地練習著，專注在加強彈吉他和寫詞押韻的功力。他發現他不用再去學彈任何人的曲子了。豪斯說，「我可以自己寫歌。」雖然他輝煌的音樂成就之路中途被帕啓門監獄強迫中斷了一些時日，不過當他一離開監獄，便馬上動身前往密西西比的瓊斯鎮（Jonestown），搭便車到盧拉（Lula）火車站。在他的表演開始對群眾產生吸引力之後，一位名叫莎拉‧奈特（Sara Knight）的女子邀請他到她的餐館前廊演唱，還介紹他和查理‧帕頓認識。帕頓那時已經錄製了兩張78轉唱片，在那附近算是頗有名氣。沒多久豪斯和帕頓彼此就變成了酒友，並且和另一個當地的藍調樂手威利‧布朗一起合作演唱。布朗的個子矮小，臉上滿是皺紋，褐色皮膚，還有

一對水汪汪的眼睛。於是這個三人組便開始在附近的幾個點唱機小酒吧中演唱。

這三個人可是挺瘋的。他們會背著吉他走上四、五哩的路到下一場表演的地方去。星期六晚上最好賺——他們會把三張直背椅並排放在酒吧中，然後就開始不停地演奏，太熱了就到外頭讓滿身汗風乾冷卻一下，之後再回到酒吧中繼續演奏。帕頓會拿吉他玩把戲——像是甩轉吉他、把吉他舉到後腦勺彈、把吉他拋上空中再接住。布朗則有時會隨著音樂用他的光腳踱地，並且用手拍打吉他琴身來打拍子。他們三人會輪著唱一首歌，而且只要透過眼神就可以心領神會接下來該誰唱。一般唱片中的藍調曲子差不多都是三分鐘左右的長度，但在他們的場子裡，豪斯和他的夥伴們有時可以把同一首歌唱上快半個小時不停。觀眾們也就隨著他們的音樂跳起了慢步舞、兩步舞，「整夜跳個不停，」豪斯說。觀眾們一聽到喜歡的歌詞就會熱切地大喊著「再唱一次！」而如果他們聽到喜歡的音樂，也就會叫著「這就對了！」在人群中你不但唱歌的音量要大，還得要有厚實的聲音，這樣才不會被群眾的聲音蓋過去。豪斯和他的朋友們會為了三、四、五美元而唱，「錢是不多，」但在那時候已經算是不錯的了。有時桑會跑到生日派對上表演，賺取個兩、三美元的收入和一塊蛋糕。其他的時候，他就唱到威士忌喝完為止。

豪斯——他的音樂特質就在這種市井聚會當中漸漸形成——把藍調變成一種精神上的體驗。有時他演奏的神情看起來就像是處於出神的狀態一樣——他會搖晃著腦袋、兩眼翻白、不停地彈著同一個和弦。他使用滑棒的方式前無古人，也使得他的吉他音色獨樹一幟——誘惑著人心，使其為之騷動，心靈也因之渴望，並且還帶有一種赤裸裸的性感。豪斯的歌聲涵蓋了各式各樣的歌唱技巧，許多後來

的藍調樂手、靈魂歌手和搖滾明星們都紛紛加以倣效——他恰到好處的花腔使用；他以自然流暢的假聲運用突顯出某句歌詞的方式；以及他的咆哮、吶喊和悲吟。豪斯的演唱看起來是如此的發自內心，有如他不是為了觀眾而是為了他自己而唱。像是〈乾季藍調〉（Dry Spell Blues）這樣的曲子，就讓聽眾恍如走進痛苦和磨難的場景一般。他的歌聲是如此地接近人性——不像那種雜耍戲辛辣之流，也不像小丑般地向觀眾猛獻殷勤，更不會像農工們一樣對著老闆阿諛奉承。豪斯厚重、暗沉的聲音是一種向世界宣告自身的聲音——沒有任何妥協，與他激進的吉他聲恰恰連成一氣。豪斯最經典的歌曲——那首不朽的〈死亡書信藍調〉（Death Letter Blues）和那令人心痛〈波爾萊〉（Pearline）——當中所包含的情感張力已使得它們流傳了數十年，就算是在21世紀的今天，也仍是眾多歌手翻唱的經典曲目之一。

豪斯的音樂對他同時代的音樂家也有著顯著的影響。他注意到有個年輕男孩時常來看他星期六晚上的演唱，那個男孩——有時候叫他小羅伯（Little Robert）——還挺會吹口琴的，但他其實真正想玩的是吉他。他的母親和繼父都不喜歡他在酒吧這種龍蛇雜處的地方廝混，可是每個星期六晚上小羅伯還是會從窗戶溜出去，出現在豪斯和他的同伴演奏之處。他會坐在地板上，兩眼輪流盯著豪斯、布朗和帕頓直瞧。每當這幾個人中場休息到外頭去吹吹風的時候，小羅伯就會跑上前去玩他們的吉他。不過他彈出來的東西可是一點也不好聽。

「你們怎麼不進去叫他別玩你們的吉他」，人們說，「他真是吵死人了。」

所以桑·豪斯就進去和小羅伯談談。

「羅伯，你別再彈了，」他說，「你彈得那麼爛，客人都快被你逼瘋了。你可以改吹口琴給他們

地獄惡犬窮追不捨
羅伯·強生

我得繼續上路
我得繼續上路
藍調如冰雹落下
藍調如冰雹落下
嗯

藍調如冰雹落下
藍調如冰雹落下

日子仍然令我擔憂
在我身後地獄惡犬窮追不捨
地獄惡犬窮追不捨
地獄惡犬窮追不捨

如果今天是聖誕夜
如果今天是聖誕夜
明天就是聖誕節
如果今天是聖誕夜
明天就是聖誕節
（啊，我們會是多麼愉快，寶貝）
我只需要我的小坐騎，伴我度過這段時光
度過這段時光

你把燙腳粉末
嗯，灑在我的門口，灑在我的門口
你把燙腳粉末灑在你爹地的門口
嗯嗯嗯
它讓我頭暈目眩，騎士，不管我到哪兒去

我看到風開始刮
樹葉在枝頭顫動
在枝頭顫動
我看到風開始刮
樹葉在枝頭顫動
嗯嗯嗯嗯
我只要我可愛女人
來陪伴我
嗯嗯嘿嘿嘿
我的同伴

"HELLHOUND ON MY TRAIL"
By Robert Johnson

I got to keep movin'
I got to keep movin'
Blues fallin' down like hail
Blues fallin' down like hail.

Ummmmmmmmmmmmmmmmmmmm

Blues fallin' down like hail.
Blues fallin' down like hail.

And the days keeps on worryin' me
There's a hellhound on my trail
Hellhound on my trail
Hellhound on my trail.

If today was Christmas Eve
If today was Christmas Eve
and tomorrow was Christmas Day
If today was Christmas Eve
and tomorrow was Christmas Day
(Aw, wouldn't we have a time baby)
All I would need my little sweet rider just to pass the time away
Uh huh to pass the time away.

You sprinkled hot foot powder
Mmmmm, around my door, all around my door
You sprinkled hot foot powder all around your daddy's door
Mmmmmm mmmm mmmm
It keep me with a ramblin' mind, rider, every old place I go.
Every old place I go.

I can tell the wind is risin'
The leaves tremblin' on the trees
Tremblin' on the trees
I can tell the wind is risin'
Leaves tremblin' on the trees
ummm hmmm hmmm hmmm
All I need my little sweet woman
And to keep my company
Mmm hmm hey hey hey
My company

聽啊？」

　　不久之後，小羅伯大概有一年的時間不見蹤影。在某個星期六夜晚，布朗和豪斯在密西西比州羅賓森市（Robinsonville）東邊一個叫班克斯（Banks）的小地方演唱，那個男孩——現在是個男人了——又再次出現，他大搖大擺的走進門，寬腰帶上插著四、五把口琴，身後還背了一把吉他。

　　「比爾！」桑‧豪斯說，「你快看是誰來了。」

　　「原來是小羅伯啊。」

　　「他還帶了把吉他呢，」豪斯說。

　　就在這兩個人取笑他時，他穿過人群走過來。

　　「喂，小子！你還在玩吉他嗎？」豪斯說，「你都拿它來做什麼啊？你又不會彈。」

　　那男人回答說，「讓我告訴你吧。」

　　豪斯說，「什麼？」

　　「你的位子借我坐一下。」

　　「好啊，你可別坐在這發呆哦，」豪斯邊說還邊向布朗眨了眨眼。

　　接下來小羅伯做了一場讓豪斯和布朗為之目瞪口呆的演出。小羅伯——他的全名叫羅伯‧強生——終於展露出他真正的才華。豪斯後來總是說，「那小子可是彈的比『任何人』都要藍調。」

　　強生在那附近待了大約一個星期左右，豪斯給了他「一點點」的指導——大概是關於滑棒吉他技巧這類的，就像數年前威利‧威爾森教給豪斯的幾個小提示一樣。豪斯同時也建議強生，他告訴他

「羅伯‧強生的音樂會讓你感受到既豐富又複雜的特性。他實在太神奇了，而且他總是能激發我的想像。我簡直就像是可以看到他是怎麼過生活的。他讓你把那段從農田到生活的景像具體化，而那正是藍調的起源。」

　　　　　　　　——卡珊卓‧威爾森（Cassandra Wilson）

說，只要是和女人有關的事他就會有點瘋瘋的；威士忌加上星期六晚上的舞池再加上女人對他說著，「爹地，再彈一次嘛，爹地」這種情況簡直是太危險了。豪斯說，「可別讓它牽著鼻子走，要不然你可能會小命不保呢。」強生對此一笑置之。沒多久之後，豪斯就聽到了強生的幾首唱片錄音。第一首是〈老爺車藍調〉（Terraplane Blues），桑‧豪斯心想，「天啊，這真是好聽極了。」而接下來發行的幾首歌也都陸陸續續地成為後來的經典之作，例如〈我看該大掃除了〉、〈地獄惡犬窮追不捨〉、〈愛成空〉、〈進我廚房來〉（Come On in My Kitchen）、〈從四點到夜晚〉（From Four Until Late）、〈32-20藍調〉（32-20 Blues）。豪斯以為強生這時一定忙著四處巡迴演唱，但沒想到他的旅程竟是這麼地短。豪斯說，「我們是透過他的母親才再次聽到有關於他的消息，她說他已經死了。我們一直都不清楚到底發生了什麼事，剛開始聽說他是被刺死的，後來又有人說他是被女人下了毒，但之後又有各種其他的說法，總之就是無法知道真相是怎麼一回事。」

　　自此之後，死亡似乎就如影隨形地跟著豪斯。他的伙伴帕頓長久以來心臟一直都不太好，四處巡迴演唱和持續地飲酒或許更讓他雪上加霜，於是，1934年他死在密西西比州的印第亞諾拉（Indianola）。1943年豪斯搬到紐約州的羅徹斯特，試圖和他老婆艾薇（Evie）就此安定下來。他的好友布朗也跟著他搬到羅徹斯特住，但終究又搬回了南方，死於1952年。豪斯從布朗的女友寫來的信中得知他已過世的消息——他死了，她說，「都是酒的關係。」豪斯因此非常消沉沮喪，並懷疑自己的生活方式是否就是他身旁這一切悲劇的罪魁禍首，於是他幾乎從此不再碰觸藍調，但酒還是照喝。他在羅徹斯特附近四處打零工：當霍華強生大飯店的

烤肉師傅、紐約市鐵路局的搬運工，或是幫忙替手術前的動物剃毛的獸醫助手。

現在，桑‧豪斯的音樂早已經歷了被發掘，又再次被發掘的過程。1930年，H.C.史貝爾「發掘」了桑‧豪斯，並把他介紹給派拉蒙唱片公司；豪斯從密西西比河三角洲一路旅行到威斯康辛州的葛拉夫頓（Grafton），只爲了要和他的同伴布朗和帕頓一起錄音，而這一趟下來他所得到的酬勞是四十美元。1941年，亞倫‧龍馬仕找到了當時以駕駛拖拉機維生的桑‧豪斯，並把他一系列的歌曲錄起來存放在美國國會圖書館裡，其中還包含了〈死亡書信藍調〉這首歌；而豪斯得到的代價是一罐冰的可口可樂。1964年，三個民俗研究者，狄克‧華特曼、菲爾‧史畢洛和尼克‧佩爾斯從密西西比河三角洲開車到羅徹斯特，再次地發掘了豪斯，當時正好趕上了1960年代中期的民謠熱潮。大部份的人都以爲豪斯──和那些其他的三角洲藍調創始人一樣──已經死了。他已經五年沒碰吉他，而他的雙手也因爲年老而無法停止顫抖，但他仍然可以歌唱。1965年，豪斯的復出計劃正在進行中，哥倫比亞唱片公司也正準備要發行他的錄音作品。但藍調樂手並不是那種能任人遺忘又再次發掘的物品，擁有莫大的才能而懷才不遇是要付出代價的。1966年的某一個冬天早晨，一個羅徹斯特的除雪工作人員發現醉得不醒人事的豪斯躺在雪堆中動也不動，幾乎快要沒有生命跡象。1976年，他搬到底特律；1988年他默默地離開了人間。他可能活了八十六歲，也或許他已經九十四歲，又或者他其實有一百零二歲之多。

然而只有一件是確定的──他的存在並不是一個悲劇。豪斯的徒弟羅伯‧強生唱著來到十字路口的歌，是因爲豪斯替他指引了未來的方向。豪斯，在他的音樂和生活之中融合了神聖與世俗的一面；他在星期六晚上和星期日早晨之間找到了音樂的片刻。豪斯的歌詞既私人又情緒化，讓藍調不單單只是一個講述受苦或用來慶祝的歌──他以一種內省的姿態深深地影響了藍調的形式，探索著靈魂深處的苦痛而不用去作任何的選擇或者草率地評斷。「沒有天堂，沒有燃燒的地獄／當我離開人世後要去的地方，沒有人能夠告訴我」（Ain't no heaven, ain't no burning hell/Where I'm going when I die, can't nobody tell）豪斯在〈我的黑色母親〉（My Black Mama）中唱道。許多教會人士和藍調樂手眼中的世界非黑即白；而桑‧豪斯卻以深藍色的歌聲唱著──他那深沉、濃豔、多變的色調足以用來捕捉人生的種種過程。「我真希望能擁有一個屬於自己的天堂」（I wish I had me a heaven of my own）他在〈傳道藍調〉（Preachin' the Blues）中唱著。每當豪斯彈著他的吉他，他就能感受到一點點天堂的存在。

聆賞推薦：

桑‧豪斯，《正宗三角洲藍調》（*The Original Delta Blues*）（哥倫比亞／經典傳承系列〔Legacy〕，1998）藍調形式的定義。

羅伯‧強生，《三角洲藍調之王》（*King of the Delta Blues*）（哥倫比亞／經典傳承系列，1997）這張唱片中的每一首歌都是經典之作。

樂手合輯，《羅伯‧強生的音樂之源》（*Roots of Robert Johnson*）（亞述，1990）概觀影響羅伯‧強生的各個音樂家。

樂手合輯，《桑豪斯與偉大的三角洲藍調歌手》（*Son House and the Great Delta Blues Singers*）（文獻唱片〔Document〕，1994）一個概括早期藍調歌曲的選輯。

白線條樂團（The White Stripes），《音樂風格》（*Der Stijl Original Recording Remastered*）（V2／BMG，2002）另類搖滾二人組重新翻唱了桑‧豪斯的〈死亡書信藍調〉，替藍調注入了一股新的活力。

藍調先鋒　盧克・桑提

　　鄉村藍調的起源來自於美國一些最邊陲、最不現代化，且最不受世界潮流影響的南方腹地區域，通常只存在於囤墾農場或小城鎮這類的環境之中，是一種由奴隸的後代所創造出來的音樂形態。正因為如此，以近代聽眾對它一知半解的態度來看，縱使不認為這種音樂原始，通常也會將它視為較傳統、民俗的一類，除了它的情感內涵之外，它的一切都只不過是一種工藝作品，而不被認為是一種藝術形式的呈現。但藍調特有的表現手法本身就已是非常地前衛——正如來自巴黎或柏林或紐約所醞釀出的任何事物一般，都是現代化發展的表徵之一——在這些藍調樂手當中，包含了許多致力於發展藍調音樂之無數形貌的音樂家，他們對藍調進行了各式各樣的和聲、節奏、結構、人聲、形態和組合的實驗。這些20世紀初期勇於創新的人們理所當然地應被尊為藍調音樂的先鋒，尤其在當時的時代背景之下，每一座城市中的每一種藝術形式皆盛行著一股極力求新求變的風潮。不過他們全都沒有受過正規的教育，其中有許多人目不識丁，還有許多人居無定所——他們在種種不利的環境之中進行創作——而彼此間的意見交流也僅限於口頭上的傳播。

　　我們對藍調的起源一無所知，歷史上第一次出現關於它的記載是在西元1900年後不久，流傳於密西西比河下游的鄰近地區，而這些將藍調音樂記錄下來的精湛觀察家們——漢第、雷妮老媽和「果凍捲」摩頓（Jelly Roll Morton），無不覺得它既不可思議又難以忘懷，著實令人訝異。它不只是早期非裔美洲音樂演化出來的成果。其中有某種突發的變化產生：就在發現的那一瞬間、一個概念的轉換——除此之外，關於它的一切則仍舊是個謎。直到1920年，第一首藍調的錄音作品才終於正式出現（由梅米・史密斯所演唱的〈瘋狂藍調〉〔Crazy Blues〕），而第一首鄉村藍調則大約在五年之後錄製，這些事實更是為藍調的出身增添了許多不必要的神祕性。以民俗學的觀點來看，四分之一世紀只不過是轉眼之間，但是對現代化發展來說卻有如亙古之久。舉例來說，在同一個二十五年之間（1903-1928），立體派的繪畫曾經興起並已沒落。因此現今若不具備一些1913到1922年間的繪畫知識，將很難去對1926年的繪畫作出評斷——這情形就像是中途才加入的人，錯過了前兩個鐘頭的熱烈討論卻得去推想之前所發生的細節一樣。這就是藍調所面臨的狀況。

　　以唱片業一向漫無規劃的天性來說，1924年前後到1930年代初期所出版的鄉村藍調，能在一片因為經濟大蕭條導致出片量大幅縮減的情況下，仍然留給後人如此多元化的錄音作品，真是令人吃驚。想當然地，我們擁有了當時最受歡迎、最有野心的音樂家們的錄音作品，不過其餘的部份則都是運氣使然。我們可以因此假定，當時也有等量的重要音樂家們被這一套運氣法則給排除掉了。你可以想見，在一個相當有限的時間框架內，為某種普遍的音樂騷動現象做歷史紀錄，會是非常幾何學、非常級數式的：在一系列主要的影響者之後，為數眾多的追隨者於是相繼出現，而邊緣地帶上的少數特立獨行者也同時存在。然而，若將當時的藍調歷史平鋪在格狀繪紙上來看的話，我們看到的將會是一群各不相干的區塊——有如一個被眾多空白所區隔開來的龐大拼圖。另一種可能且不至於失真的說法，則是當時創新者的比例高得讓人無法想像。

　　查理・帕頓於1929年開始錄製唱片的時候，已經足足有二十年的演唱經歷了。當時他是密西西比

三角洲的名人，但那或許是因為他古怪的舞台動作，而非音樂本身。無論如何，他的音樂不僅極端複雜而且形式大膽創新。不只是因為他可以同時以一把吉他彈奏出包含主旋律、節奏和低音的部份，有如一個單人樂團一般；他還擅長將歌曲互相切割交疊、重新拼貼並組織歌曲中的片段；還有他歌詞中令人眼花撩亂的角色變化手法，（在〈一湯匙藍調〉〔A Spoonful Blues〕中每一句歌詞的述敘者都不一樣）；再加上，從一組未曾發行的備用版錄音中的證據顯示，同一首歌他幾乎每次彈都不盡相同。他的錄音作品就有如是他音樂生涯中期的一種回顧──是他二十年來的實驗成果，而且這個過程仍然持續進行；但不幸地，此一過程卻於1934年被他的死所打斷。

帕頓是一顆閃亮的巨星，所帶給後人的影響只會隨著歲月而更見其重要性──他終究是三角洲藍調之王。而喬‧霍姆斯（Joe Holmes）這個人則有著相當不同於帕頓的人生經歷，一個來自路易斯安那州的流浪者，化名為「所羅門王之丘」（King Solomon Hill）。他只留下了兩張唱片錄音（他的第三張唱片最近才被發掘出來，不過尚未公諸於世），而它們可說是最怪異的藍調音樂之一。以〈死亡列車〉（The Gone Dead Train）一曲為例，它的節奏不停地在變換──歌唱的聲線每一句都長短不一，連吉他的間奏也是如此──整首歌聽起來似乎隨時會演變成一個毫無章法的局面。但它還是有自己一套同時兼顧音樂和口語的邏輯概念（間奏與歌聲的變化相當一致，不過卻沒有單純地重複其旋律）；又或者，他的用詞極富詩意──他那失序的詩韻，赫然出現於流行歌曲之中，不禁讓人想起一種在最不精確的詩句中才能存在的音樂，雖然無韻但聽起來卻充滿活力。此外，霍姆斯還是一個遊民。你不得不相信他能進得了錄音室根本就是出於上天保佑的結果。

霍姆斯的例子也許過於極端，一個出自於無法辨識的流派的個人主義者，沒有留下立即的後續傳承之人。但早期藍調的原創性經常是極端主觀的。「瞎檸檬」傑佛森的獨創性就時而為人所忽略，這大概是因為他現存的錄音作品已經老舊毀損不堪的緣故，不過真正的原因還是出於他巨大的影響力──他毫無疑問地是早期田園藍調中最受歡迎的樂手。另一方面，同在德州達拉斯市迪普艾倫區（Deep Ellum）發展的盲眼威利‧強森和他比起來則較少被人所仿效，也因此得以歷久不衰。他在〈夜色如此黑暗〉（Dark Was the Night）中的無言悲嘆沒有其他的音樂可以與之比擬，千真萬確。至於強森的註冊商標，他那充滿喉音的嘶吼聲，又有誰能夠在這物換星移且毫無其他線索的情況下說出，他到底是自創了如此的聲音，還是承襲了某種傳統的元素呢？我們幾乎可以確知除了那特異又雅緻的福音藍調樂手華盛頓‧菲利浦（Washington Phillips）之外，再無他人使用道西歐拉琴（dulceola）了──一種厚重、類似豎琴的樂器，常以「撥弦鋼琴」稱之──因為這種樂器並沒有其他的錄音紀錄留下。也可以相當地肯定沒有任何藍調樂手留下的錄音作品會像阿拉巴馬州的街頭歌手霍金斯「老弟」（Buddy Boy Hawkins）一樣，不但將吉他調成西班牙式音準，還在他八次的錄音中每一次都加以轉調。而無論我們如何地百般尋覓，也找不出其他像「怪老爹」史密斯（Funny Papa Smith）這般超現實的歌詞意境了。

不過話說回來，我們同樣也無法得知他們的朋友、競爭對手和啟蒙者為何。然而，這些人在當時很可能就是這麼地獨一無二了，如此眾多的自發性音樂及意識的探索家，這些在傳統的慣用手法當中不斷地嘗試，並且為流行音樂開啟了現代化契機的人們，一定也自覺到自己正在為某種全然未知的新發展貢獻一己之力吧。🎸

築堤營吶喊歌　亞倫・龍馬仕
（節錄自《藍調誕生的土地》〔*The Land Where the Blues Began*〕，1993年）

　　雖然修築提防的工作有（某種）風險，但還是吸引著三角洲的人們。多年犁田的經驗，讓他們可以在任何天氣狀況下，駕著騾車工作。在河邊工作每週發一至兩次薪，而不是一年一次，只消一個月，一個人能賺的酒錢和賭本比他在農場上工作一季還多。這些流動的趕騾人遠離朋友和家園，他們了解疏離和失序狀態帶來的痛苦，然而他們也享受換工作和換女人的自由。若是他們對惡霸老闆卑躬屈膝，還是可以把氣出在較弱的同事身上。同時，他們也創造了自己的種族隱語、幽默感、荒誕不經的故事、習俗和歌曲，他們好交遊和熱情的非洲氣質從中而發展。沼澤地和駐紮城市的骯髒街道，就是非裔美國人剛揭幕的舞台，他們在那裡測試自己的男子氣概，堅定同伴間的友誼，並將集體的文化放大。他們唱著多重旋律，直到自己的騾子——每一頭都有自己的名字——也開始合唱，有時是那麼的令人興奮，真的還有人因過度勞累而死。

　　在30年代，我父親約翰・A.・龍馬仕帶著我到南方各處錄音，密西西比河沿岸都有築堤營，連阿肯色州的白河（White River）、路易西安那州的紅河（Red River）、德州的布拉左斯河（Brazos River）和特令尼提河（Trinity River），以及更南方的沖積土平原上的一堆小河旁都有。在這些顯然會氾濫的沼澤低地，他們立下地基，或運走土壤，趕騾的黑人帶著自己的鏟子、駕著由一群健壯的騾子所拉的騾車出現，寂寞的築堤歌就會大聲充斥在空中。

　　一大清早，該死的就要起來
　　真該死的早

　　我什麼都看不見，伙伴
　　除了星星和月亮之外——
　　喔喔喔喔喔，除了星星和月亮之外

Got up in the mornin, so doggone soon,
So doggone soon,
I couldn see nothin, good podner,
But the stars and moon—
Oh-oh-oh-oh-oh, but the stars and moon.

　　歌手解釋他為何上工會遲到，但就像一個好的工人，他也抱怨工作環境讓所有的騾子肩膀都生了膿瘡。人道的法律禁止肩膀受傷的騾子繼續工作，以免傷口直接在硬皮馬軛上摩擦。大部分的工作小組都忽視這項法律，這種經常發生、知法犯法的行為，就是趕騾人常年的抱怨。

　　唉，我看了看整個畜欄
　　一整個畜欄
　　我找不到一隻騾子，伙伴
　　肩膀是好的
　　喔喔喔喔喔，肩膀是好的

Well, I looked all over the whole corral,
The whole corral,
And I couldn find a mule, good podner,
With his shoulder well—
Oh-oh-oh-oh-oh, with his shoulder well.

這首歌，我們不只在密西西比河谷德州西部氾濫的土地上聽過，在南方每個州也都聽過。最近我查了一下那些不是來自密西西比築堤吶喊歌的版本，發現每一首不是密西西比人唱的，就是向來自三角洲的人學的。

查爾斯‧畢保德（Charles Peabody）是一位在三角洲某處工作的年輕考古學家，也是第一位報導築堤營吶喊歌的人。在1903年的日誌裡，他寫到描述趕騾人所唱的奇怪歌曲時遇到的困難：

這種土生土長、沒有伴奏的音樂，很難確切去說明。有關於此我們碰到最好的一個範例，是一個住在附近的勤奮黑人，我們的人叫他作「五塊錢」（Five Dollars）（這是一種賭博方法），而我們叫他「哈曼的手下」（Haman's Man），因為他從日出到日落，都跟在那隻叫哈曼的騾子後面。他用歌聲和說話聲填滿這十五個小時，對著哈曼唱讚美詩或是發出頗為可怕的詛咒。其他的吟唱方式融合了明顯為非洲的音樂，有時候包含字句，有時候沒有。如果是長的句子也沒有明確整齊的節奏，沒辦法用音符一個個寫下來。如果把他以及其他人唱的這些歌以形式來區分，可以歸納出幾個動機樂句（motives），抄寫下來之後通常都很單純，大部分都是大調或小調三和弦。農場上長段、寂寞的單調節奏和其他東西都很不一樣，歌手們都很有技巧地從讚美詩的動機樂句轉為本土的吟唱。

畢保德也抄寫下哈曼之歌自然流暢的旋律，毫無疑問這些曲子的抑揚頓挫，就和30年代和40年代時，我和父親在南方腹地各處經常錄到的築堤營吶喊歌的特色一樣。

因此築堤營吶喊歌一定是起源於三角洲，或至少來自於西部。我們多次前往南方錄音，也在三角洲區域發現某種類型的歌曲數量龐大，就叫做吶喊歌。例如，我們發現監獄裡的每個黑人囚犯，都能唱帶有個

亞倫‧龍馬仕為普萊契（Pratcher）兄弟（邁爾斯〔Miles〕和鮑伯〔Bob〕）錄音，地點是密西西比的科木（Como），1959年。

人特色的吶喊歌。如果從遠處聽，某個囚犯可能會說，「你聽那某某人。他今天早上聽起來真是寂寞。」

這些吶喊歌都有一種共同的特色。全都是獨唱曲，速度慢，節奏自由（相對於團體的工作歌），包含了長段、流暢、單音節的句子，其小調音程和藍調或是曲折的音色讓歌曲聽起來有憂鬱的感覺，像是啜泣或呻吟，或是充滿痛苦的哭聲，雖然歌者演唱時，在田裡聽來是那麼地壯烈。由於除了在工作以外他們不太唱這些歌曲，即使是黑人音樂迷，也很少聽到這種有如吟誦的嗓音，藉著這些吟唱，黑人勞工說出他們悲慘可怖的工作環境。「長官，你可別像對可憐的尚一樣對我／你把他操得那麼累，害他都瞎了」（Cap'n, doncha do me like you do po Shine/Drove him so hard till he went stone blind.）

這些憂鬱吶喊歌的風格是無伴奏的獨唱，很有特色，和南方以及加勒比海一帶主流的黑人歌曲背道而馳，後者大多拍子準確，活潑、歡樂，強調感官，曲式完整，有合唱也有伴奏，若不是鼓就是其他樂器，

至少也會拍手或踩腳。在南北戰爭之前的黑人歌曲，就算曲子一開始是憂鬱和嚴肅的，通常在唱完之前也會加快速度，然後變成可以跳舞的音樂。說實話，不像通常為抒情的歐洲歌曲，大部分的黑人歌曲都可以跳舞——除了工作歌以外，唱起工作歌的時候，他們把勞動本身當成是跳舞。

在這樣的規則下，兩個主要的例外就是：長拍的讚美詩，以及西南部三角洲和低地的工作吶喊歌。這兩種形式後來都受到矚目，其時農場總體式微，三角洲的黑人也開始以自力更生為謀生方式。這兩項轉變，使得早期非裔美國歌曲中有穩定節奏的歌曲類型，被更個人化的獨唱風格所取代。最受歡迎的長拍讚美詩，是一首從自我出發，向上帝求救的歌曲：「主啊，我在煩惱中向你伸出手／主啊，我煩惱的事沒有別人能幫助我。」（Lord, in my trouble I stretch my hand to thee,/Lord, in my trouble no other help I know.）

通常，一首吶喊歌說的是向柯利先生（Mister Cholly）懇求，他是一個白人老闆，他雇用或開除勞工，有時有付錢給他，有時沒有：「柯利先生，柯利先生，再給我一些時間／走開，惡霸，你太遲了」（Mister Cholly, Mister Cholly, just gimme my time./Gwan, old bully, you are time behind.）

黑人是在三角洲加入築堤和搬土的工作隊，通常被強迫分組，這是他們第一次成為一群無名的勞工，而不是某人或某個農場和家族擁有的財產。在這種新的情況下，他們清楚看到自己被剝削利用然後扔在一旁，經常就是工作到死，而且死在自己剛才騎著的騾子旁。在早期農場的工作狀況下，從奴隸制度到後來的佃戶和農夫身分，他們對於雇主以及工作和住家都還有一些認同感。這種關係在築堤營和監獄農場變得很微弱。在那些地方，「一個黑鬼比一匹騾子還不值。」在大部分的社會裡，個體可以尋求有組織的當權者，來為他們謀福利或是保護他們，在困苦的時候要求一點預期中可以得到的憐憫和協助。然而在愈來愈多的情況下，南方內地的勞工從營地到營地、監獄到監獄，開始覺得自己根本沒有地方可去。

在黑人的傳統裡，音樂就是一種回應。突然出現的寂寞吶喊歌就是一例，再來就是人類的藝術創作中，以深刻的絕望而為人所知的藍調。這些音樂讓疏離的心情，和南方建築工地營的失序狀態有了聲音，美國黑人創造出這些嶄新而關鍵的類型時，汲取古老的非洲元素，因為這類的抗議就存在於非洲王國的傳統裡。根據我們所作的音韻分析，在西北非、中北部的三州（密西根、明尼蘇達、威斯康辛）、烏洛夫（Wolof）、瓦土西（Watusi），都找到很類似的歌曲。更廣泛地來看，這種使用大量裝飾音、沒有伴奏的歌唱方式，在北非的王國和帝國，或是南地中海以及中東都有。看起來彷彿這種歌曲形式，我們先姑且稱之激昂的寂寞之嘆，就是整個文明歐亞大陸的音樂潛流——古老世界的種性制度、帝國、被剝削的農人、被禁閉在後宮的女人，還有至高無上的權力——從近東一直延伸到愛爾蘭。一種與這一切息息相關、後來衍生轉變為以弦樂伴奏的獨唱形式也出現在這個區域。它出現在西非，然後在美國，藍調因它而誕生。

「如果它要說的不是真實的事，不是現在發生的事，那它就不是藍調。」

——克理斯・湯馬斯・金

穆蒂‧華特斯：1941年8月31日

羅伯‧戈登

（節錄自《我無法滿足：穆蒂‧華特斯的生命與時代》，2002年）

到了1940年代，穆蒂〔華特斯〕在他所謂的「我們常去的圈子」已經相當出名，他指的是三角洲上一塊狹長的地區，從克拉克斯德到密西西比河，沿1號公路的那一帶。那邊的小路有許多點唱機酒吧──他靠音樂可以不需工作──但他也還不是全國聞名的歌手。

穆蒂‧華特斯首次在當地以外的世界受到矚目是1941年的夏天，當時他為一個錄音計畫錄音，該計畫由納許維爾的費斯科大學和華盛頓特區的國會圖書館共同贊助。那年夏天他第一次作錄音，等到團隊回來以後，隔年夏天他又錄了幾次；一年之後，在一位錄音前輩的鼓勵下，他離開三角洲到芝加哥去。這幾次錄音大概對他未來事業帶來最具決定性的影響……

費斯科大學為了籌措錄音之旅的經費而連絡國會圖書館。隸屬國會圖書館的「美國民謠資料庫」（American Folk Song Archive）由民俗學研究者亞倫‧龍馬仕負責，他因為明白這個計畫的重要性而同意參與。他的父親是約翰‧龍馬仕，從資料庫於1928年建立以來，就一直負責相關事務。亞倫在1937年成為資料庫的第一位全職員工。費斯科大學對「民俗」的看法可說是純粹派，但龍馬仕父子對這個名詞有更彈性的見解，和傳統上認為只有未經改變的老歌（在工業革命之前，當然也在印刷發明之前）才算民俗的看法不同；亞倫和他的父親相信現今的民謠以及任何的改良，都和原始材料一樣極其重要……

在1941年8月31日，龍馬仕和來自費斯科大學的約翰‧沃克教授，在沒有預警之下，一大清早就來到史多沃農場（Stovall Plantation）。他們尋找一個抽著煙斗、很友善的工頭，叫做霍特長官（Captain Holt），在他的允許之下和黑人打成一片，尤其是一個叫「穆蒂‧華特斯」的。這位歌手擔心某個私酒商要來逮他，在這些陌生人到他家之前就先溜到雜貨店裡了。龍馬仕彈奏吉他並請他喝威士忌，建立起兩人之間的信任，然後龍馬仕開始架設錄音設備，這也是穆蒂幫忙搬過來的。龍馬仕其實不希望沃克來操作機器。酒瓶剛打開的時候，桑‧席姆斯（Son Sims）剛好也出現，於是他和穆蒂一起演奏了〈苜蓿刺果藍調〉（Burr Clover Blues），以設定錄音的音量。龍馬仕在做最後調整時，約翰‧沃克和兩位樂手做了一個訪問。穆蒂被問到如何稱呼時，他說他叫「麥金利‧摩根菲爾，綽號穆蒂‧華特斯，」然後補了一句，「史多沃有名的吉他手」。

因此，在中餐和晚餐之間，穆蒂‧華特斯錄了一首他在三角洲聞名的歌，後來也讓他站上世界舞台。龍馬仕附加上的歌名是〈鄉村藍調〉（Country Blues）；約翰‧沃克的筆記裡則是〈我想回家〉（I Feel Like Going Home）──幾年後這首歌以此名席捲芝加哥。這些最早的錄音版本，和華特後來錄製的電吉他版本非常不同。在這裡，人聲所造成的原音空間和木吉他結合。「空心吉他可以彈出比較純粹的東西，」穆蒂事後如此回想。「我比較喜歡空心吉他。」穆蒂的音樂產生的力量，就像田地被犁出一道道痕跡；他的音樂傳達出許多訊息，從他穩健的撥弦可以看出，以及他對於聲音將如何影響周圍空氣的了解。

穆蒂彈完〈鄉村藍調〉之後，錄音機還錄到他靠

攝影師桃樂絲·蓮（Dorothea Lange）的鏡頭，捕捉了這個密西西比農場上的工頭和佃農，時間是1994年。

回椅子的吱嘎聲，還有一陣低音的隆隆聲，可以聽出到底是什麼：那是木板地上的腳步聲。龍馬仕走到穆蒂面前而沒有停下來；麥克風錄下他說，「不曉得你是否可以告訴我，如果你還記得的話，你是什麼時候寫出這首藍調的，穆蒂·華特斯？」

穆蒂立刻回答，稍嫌急促，幾乎快要打斷龍馬仕的問話。「我是1938年做出來的。」

「你記得是那年的什麼時候嗎？」

「大概是1938年的10月8號。」穆蒂把話連在一起講，中間緊張的頓住了一次。

龍馬仕用一種使人舒適的、幾乎算是親密的聲調說話。到了這個時刻，他本人還有沃克，和穆蒂在一起已經有幾個小時，在這段期間，穆蒂看著這個無人知曉的夢，在他的眼前實現，就在他自己的客廳裡。龍馬仕明白他還可以讓穆蒂在興頭上說更多話，因此隨意走近了一點。

「我記得摩根菲爾很壓抑，嚴肅到算是害羞，」龍馬仕在他的筆記裡這樣寫著。

「但我為他的藝術才華所折服。他的表演非常有自信。他的歌唱和彈奏如此細緻，歌聲和吉他之間的關係如此迅捷又敏感，他在唱出歌詞時又是如此溫柔，大大超越了前人——「瞎檸檬」、查理·帕頓、羅伯·強生、桑·豪斯，還有威利·布朗。他自己的音樂超越了藍調，這些是南方腹地的情歌，溫柔地搧情，非常多愁善感。」

龍馬仕繼續問：「你記得你是在哪裡唱出來的嗎？」

「——不記得，我——」

「我是說你是坐在哪裡，心裡在想些什麼？」

「我在修理車外殼破掉的地方，然後有一個女孩子傷了我的心，我大概當時就想到要唱這首歌。」

「如果你不介意的話，告訴我這個故事，還是你覺得這太私人了？我想聽聽事實經過，你當時的感覺，以及為何會有這些感覺。這首歌真的很美。」

這個白人稱讚一個農人，而他的回答就像一位藝術家：「嗯，我覺得很憂鬱，這首歌就跑到我的腦袋裡，就是這麼一首歌，我就繼續唱下去。」

穆蒂當時的樣子，也許不像週六做炸魚三明治時和朋友嬉鬧時的態度，不過他開始放鬆。事情進行得很順利。🎸

閱讀史特林・普朗波詩作的即興反覆
約翰・艾德加・懷德曼

　　藍調宣告了世界的終結——那個你知道或以為知道的舊世界，直到藍調蹦出來嘟嘟嚷嚷，「哈哈、不不不」——好傢伙，根本就不是這樣。這裡有更多的東西讓你去學習、去悲傷流淚、去微笑，抑或去慶祝或哀悼。你可千萬別忘了，永遠都有停頓，有遲疑，有一拍、一個字、一個音符、一句歌詞、一口氣與下一口氣之間的連繫。我的朋友，盡你所能地滑行漫步，你還有無可預知的事物要打理——向下掉、向上掉，合法、不合法。咕嘎一姆嘎妙極了（Great googa-mooga）❶——教我爽、教我滾、教我暈頭轉向、教我放鬆銷魂。這世界不是從前的樣子，該有的樣子，只不過是這隻大壞野狼想要的樣子——所以給我聽清楚了，別太逞強，嗯哼。

　　這裡沒有長篇大論——相反的，只是一段即興反覆——對於閱讀史特林・普朗波（Sterling Plumpp）的詩作，閱讀到想要歌誦藍調的頁面上的任何字句，任何渴望達到藍調音樂那種隱喻性、靈性與物質性複雜深度的文字寫作，所作的回應。

　　使得普朗波最好的作品與眾不同的，有三項始終不變的特性（他們也可以用來概述藍調傳統）。專注——緊密、壓縮（在他最近的寫作中變得更加片段、難解、濃稠，且神祕），藍調是他凝視的一個中心點或目光焦點，以觀看整個宇宙。紀律——他將規模宏大的創作理念涵蓋在有關非裔美國人音樂風格的單一文風之中。多樣性——儘管兼具嚴謹的紀律與專注，他還是有辦法自在搖擺——廣闊、自由地延伸，並且如同藍調一般，在他選擇領域的

調性、主旨、形式、場景、風格中達到一種驚人的暗示性、包容性。藍調樂手與古典作曲家都曾得到靈感將他的詩詞化為音樂。

　　一拍——以藍調男女樂手、歌曲、主題與態度，作為了解、模擬、重現詩所尋求傳達現實的方式。

　　二拍——藉著藍調，努力從音樂中淬取出一種哲理追求，當作世界觀，當作慰藉與反思，一種與神或無神的長篇爭論和試探性和解。藍調（經由釋義、分析、反駁、對話）做為與存在達成協議的路徑。

　　三拍——藍調的形式，透過文字詩作的技巧加以轉化、並置，或暗示；以藍調為詩／以詩為藍調；它們的結構與修辭可相互理解到何種程度——它們是彼此提防、相容，抑或水乳交融——如何／為何／何時。想想多面向的歌唱空間——它如何牽動所有的感官，如何運用時間作為長度與韻律節拍以及親密共享的實在存有，來表演一首歌。在閱讀中，在文字詩句斷句、詩句長度、詩節模式、反覆疊誦、當面陳述、方言模擬中，時間如何具體呈現？字型排版是否能捕捉一段花腔、含糊發音、嘈雜噪音、眼珠子翻轉、呼喚與回應、搭配和聲、舞台上的表演精神與裝瘋賣傻？

　　開始唱吧——不過就是個派對，所以就讓我們表演吧——表演藍調——藍調一向是傳統、夢想、不可能性和發明的賦格曲❷——改變有時成功，有時慘敗。普朗波試圖用文字形式表現出藍調的基本特徵——譬如重複的、累積的急迫「喊叫」——他

用一個不變的字（但因上下文不同而不一樣）或者一個疊句來當作每一句詩的開頭。他描述的方式開門見山，而不管說的是多麼個人的主題，他都使用極簡的列舉方式，以此代表肯定，並以整體共同形成的戲劇效果作為回音。有沒有人附議，阿門。

技術上的才藝與冒險豐富了史特林・普朗波在藍調這個創作形式中的作品。同樣重要的還有他那令人敬畏的自我感。無論是在密西西比或是在南非的開普敦，這個詩人以一種安然自若的沈著自信寫作。他完全知道自己是什麼樣的人，與來自何方——即便是（特別是）當他假扮他人的時候。他並非毫無判斷力地贊同或美化。抑或吹噓。抑或麻木不仁。他並非全無誇耀或側寫或賣弄或感到自滿。重點是他不逆來順受。他坦白承認其自相矛盾與善變，以及他的心、靈、身、智之間全面的爭戰。自相矛盾：當然，他知道一部份的自己是藍調——這首藍調永遠神祕、無可簡化、結局開放、勇於創新、持續不斷、發問而非回答。你永遠不會感覺到詩作或詩人聲稱自己知道接下來會出現什麼，也不會感覺到過去（前面出現的）是拍板定案的東西——

「1965年，當時身為一個住在匹茲堡出租房間的二十歲詩人的我，發現了貝西・史密斯與藍調。那是我人生中的分水嶺。它給了我歷史。它提供我一種對世界以及知識的文化回應，告訴我，我的人生文本與內容值得最高的禮讚與藝術的慶典。它也給予我一個探索其生長傳統的基本架構與審美哲學。我展開一場不間斷的追尋，尋覓表達非裔美國人文化之靈性衝力的方式，這種文化孕育並認可了我的人生，並且最終賦予它意義。就如同所有的藝術家一樣，我尋尋覓覓自身與這個居住的世界之間的一種定義方式。藍調賦予我一處堅定而牢靠的地基。它變成是——如今依然——我藝術創作的泉源。

——奧古斯特・威爾森（August Wilson）

——而這可真令人心驚。表演體現了張力——吟遊詩人沿路發揮，繼續他的旅程。藍調的「發現模式」在於「試試看這一次能做出點什麼」。詩人或歌手與讀者或聽眾都心知肚明，他（她）先前達到的狀態只不過是短暫的停火協定，從而追求再次喚回那個經驗所帶來的感覺。

雖然藍調倚賴一種既成的傳統，而且我們能夠預先知悉（預先品味）那四四拍、敲打的複拍節奏、粗啞的酒肆調性、假聲的尖叫、田野的叫喊，預測表演曲目的旋律與慣用詞句、開始或收尾歌曲的音樂，如果他們問你歌是誰唱的，告訴他們，是史特林，他來過又走了，每一次我們登上藍調的甲板，我們的目的地總是難以預料。我們懸宕在這項媒介中，被這項媒介所懸宕。我們去了才知道。

沒錯，許多常用的對句，熟悉的模式、聲音。然後來了「蹦蹦跳」詹姆斯、桑・豪斯、羅伯・強生，扭曲延伸那些音符直到它們聽來駭人而幽魅；破壞性的入侵逐漸變得牢實成形，宛如抓住老舊犁耙把手緊握不放的拳頭，必須揮舞著工具與騾子往他們不想去或知道最好別去的方向前進，除非老闆逼著否則不會去。開挖、堅守，只為一片漫長不斷的犁田，只為一種爽快的體驗深深進入心坎裡，那不是由人或騾子或犁耙所主導，而是土地說：「好，這次我讓你去。」藍調的歌聲雕塑聲音就像傑克梅第（Alberto Giacometti）[3]拉長人體一樣，撕齧族人古銅色的肌膚，戳刺、挖鑿、扭曲、擠壓出一個新的粗糙表面，來承載自身歷史的遺跡。

普朗波的詩作對藍調傳統的主體進行一種研究——在這種研究中，他測驗自己、測試自己的身體以決定它如何回應藍調傳遞的知識與挑戰。放手。開始。當我進入他的詩的時候，我覺得讀到了更大的東西。一個在紙頁上顯得空蕩而不足的簡單表達，卻捉住了我的注意；它的簡約與直接讓我相信

他要我聽聽他說的東西。文字表面上的簡單使得它要傳遞的東西更爲複雜。這件事情比我們兩人都還要重大而具體。一種分享共同基礎的感受顯而易見。同心協力，我們會找到很重要的東西。

> 那
> 混沌的誕生
> 是我歌曲的胚胎
>
> 我收藏的聲音，夜晚的碎塊
> 被盲目的風給吹皺
>
> The
> birth of chaos
> is the embryo of my songs
>
> voices I collect bits of nights
> crushed by blind winds
> [from Plumpp's Blues Inside His
> Breathing (1997)]
>
> （節錄自《他呼吸中的藍調》
> 〔*Blues Inside His Breathing*〕，普朗波著，1997年）

我是個散文作者，因此當我談論史特林·普朗波的詩時，我同時也思索著我從各種好作品中要求的東西：驚奇、微妙、風格、一種對語言這種媒介的自我意識。我找尋文字能夠被重新教育、被重新賦予生命、被拯救的證明。最好的寫作，或含蓄或露骨地暗示讀者必須參與文字／世界的創造。許多的證據都顯示普朗波的寫作達成這些任務，舉例來說：〈地盤之歌〉（Turf Song）、〈來自血籽的藍調〉（Blues From the Bloodseed），或是〈桑德的底部〉（Sander's Bottoms）（出自《約翰尼斯堡與其他詩選》〔Johannesburg and Other Poems〕）。

普朗波使我感受到他的感受——強烈地感受到一種他願意且能夠流暢表達的東西。我一次又一次被他對於靈性的探索擊中，那是他專心致志的追求，是他孜孜矻矻的表達——他要告訴大家，對他來說，在他的藍調背景（根源）裡辨認、捕捉並擠出眞理和歡愉，是一件多麼重要而急迫的任務。一面閱讀之際，我一面認識到一個人、一種立場、一條底線——承襲、內化、重現、延伸到詩作中。

他作了許多詩獻給著名的藍調藝人，其他的獻給不知名的藍調樂手。有些讚頌各個第三世界與本國的解放奮鬥中的知名英雄，許多寫給家人、朋友，以及點頭之交，少數是爲藍調藝術本身所作。奉獻是慷慨的徵兆。詩成爲一種表達謝意的工具，以恩報恩，爲這個源頭、這項傳統注入活力。說穿了，詩是有政治性的，因爲它們敬重情義，良心的奮鬥是必要的；給別人他們應得的東西是必要的；自己得過了好處就要回報，也是必要的。對於他如何取用和給予這份天賦——受普朗波截至日前爲止的作品所陶醉、吸引、啓發——我心懷感激。

最後，或許也是最重要的，他的藍調詩作使我想要寫作。🎸

註釋：

❶賦格曲是利用一個旋律，加以不斷的發展延續，把短短不到幾秒鐘的旋律發展成高達數分鐘甚至半小時以上的大樂曲。在這個旋律不斷發展的同時，另一個旋律會同時出現、彷彿來幫它伴奏。另一個旋律常常就是原來的旋律，只是比原來旋律慢一點出現。

❷超現實主義藝術家，1901-1966。

❸50年代黑人的街頭俚語，用來指火辣的妙齡女子，延伸有「妙極了」的意思。

感謝老天爺賜給我們羅伯・強生　艾摩爾・李歐納

桑・豪斯說世界上只有一種藍調：介於男女之間的情事，一個欺騙或離開另一個。任何與之不同的情境，桑・豪斯說，都是「沒用的垃圾」。我的藍調經驗要回溯到1930年代早期，當時我還是個住在曼菲斯的小孩，蜜兒瑞德・貝利（Midred Bailey）與比莉・哈樂黛（Bille Holiday）吸引了我的聽覺。我一直到差不多十年前才知道貝利是白人，我不敢相信。她在我記憶中的歌喉與用語，聽起來一點兒都不像白人女性。

1941年，我們付給伍迪・賀曼（Woody Herman）七百美金，請他帶著他的團到底特律大學附中的歡樂之夜演出。他以他的主題曲作為結尾，那首如輓歌一般的〈藍色火焰〉（Blue Flame），從此這首歌成為我最喜愛的大樂團藍調，在厄爾・海斯（Earl Hines）的〈大夜〉（After Hours）與貝西大樂團（Basie Orchestra）幫喬・威廉斯伴奏的〈我每天有藍調〉（Every Day I Have the Blues）之上。高中時期我幾乎只熱衷黑人樂團，我欣賞厄爾・海斯、吉米・魯斯福特（Jimmie Lunceford）、佛萊徹・韓德森、「幸運兒」米蘭德（Lucky Millinder）、安迪・柯克（Andy Kirk）與他的歡樂雲朵（Clouds of Joy）搭配瑪麗・露・威廉斯（Mary Lou Williams）——全部都是

在底特律的天堂戲院——在他們往返紐約阿波羅戲院的路上。從前的天堂戲院是現在底特律交響樂團的團址。

1946年1月，我在金銀島（Treasure Island）下了海軍船艦，喝了超過一年來的第一杯牛奶——沒有喝完，太濃了——然後快馬加鞭趕往奧克蘭的一家舞廳看史坦・肯頓（Stan Kenton）的演出。當晚的高潮是靠近舞台望眼凝視瓊・克莉絲蒂（June Christy）表演〈打電話給我〉（Buzz Me）。

到了戰爭結束後的40年代末期，在底特律，我最愛的爵士與藍調地點有火焰秀酒吧（Flame Show Bar）、史柏翠（Sportree's）、還有其他一、兩家。我看過安妮塔・歐黛（Anita O'Day）、瑞德・艾倫（Red Allen）、J.J.強生（J.J. Johnson）與凱・懷汀（Kai Winding）。我就是在史柏翠遇見「丁骨」渥克的，然後跟他到一家大夜酒吧喝酒。

1955年在紐約時，我告訴「狂野」比爾・戴維森（Wild Bill Davison）我一直想吹小喇叭，但到了三十歲，我覺得自己已經老得學不會了。「狂野」比爾說：「我十分鐘之內就可以教你怎麼吹他媽的小喇叭。」我回家後買了一把二手小喇叭，不過從來沒學會。當時一位跟我一起去旅行的朋友買了一把新的小喇叭，也學會吹，不過始終

不成氣候。

到了大概1985年，我在一個戶外場地從很近的距離聆聽迪吉・葛利斯比（Dizzy Gillespie），我深受感動到回家寫作，練習我的才藝。其他的爵士表演者對我也有同樣的影響。有一次我聽著班・韋伯斯特（Ben Webster），然後將我正在寫的故事中的一個角色以他命名——一個成為好萊塢特技演員的馴牛騎士。我寫進這些爵士的典故乃是因為——根據貝西伯爵（Count Basie）所說——藍調是爵士的出處，是爵士的一切。

我最後一次欣賞貝西的演出是1969年在洛杉磯的威士忌俱樂部，與卡門・麥克蕾（Carmen McRae）同坐，她在「鋼牙」艾迪・戴維斯（Eddie "Lockjaw" Davis）表演獨奏時鼓譟：「加油，鋼牙，加油！」後來，在另一個俱樂部聽蘿瑞茲・亞麗珊德莉雅（Lorez Alexandria）時，我們坐得離表演舞台很近，我看見卡門跟著拍子點頭，隨著蘿瑞茲的節奏嚼她的口香糖。

1987年在底特律一個叫做爵士春秋（All That Jazz）的俱樂部，克莉絲・林（Kris Lynn）在她的旋轉鋼琴秀中轉進爵士樂，邀請一位年長的黑人男性接下麥克風，然後我第一次聽見〈提夏明溝藍調〉（Tishamingo Blues）。

我要到提夏明溝去
使我的漢蹦（hambone）●沸騰
這些亞特蘭大的女人
壞了我的漢蹦

I'm going to Tishamin
go to have my hambone boiled
These Atlanta women done
let my hambone spoil.

這首歌是「豬腳」豪威爾（Peg Leg Howell）於1926年11月8日在亞特蘭大錄製的。在1988年出版的《怪胎狄奇》（Freaky Deaky）中，我把這首歌寫進一個爵士俱樂部的場景。兩年後我開始寫一本以密西西比為背景的書，看到用《提夏明溝藍調》作書名的機會；主要的原因是因為我喜歡這個發音——提夏——明溝。

一開始的根據是：書中的內戰戰役差不多是以布理斯十字路口戰役（Battle of Brice's Cross Roads）為基礎，那是南方邦聯（Confederate）發生在提夏明溝溪附近的一場勝利，離密西西比州的提夏明溝郡不遠。但是由於書中的場景需要一個能夠吸引犯罪活動的城鎮，所以我選擇了突尼卡這個「南方賭場之都」，差不多是曼菲斯沿著61號公路往南四十英哩之處。我當時不了解的是——直到跟我工作了二十年的研究員葛雷格·蘇特（Gregg Sutter）指出——這個故事發生在密西西比三角州的中心，那裡藍調樂風廣為演奏、大受歡迎，一直到1930年代鄉村藍調成為一項傳統、美國的一個大宗。

葛雷格說：「而你要書中最酷的傢伙羅伯·泰勒（Robert Taylor）開著他的積架跑車聽爵士？」他說的對。我告訴葛雷格我最好加進一些藍調增添特色，或許再加一些藍調的歷史。

下一步是熟悉譜系：查理·帕頓的即興反覆如何影響了桑·豪斯，而桑·豪斯身居要角，直到羅伯·強生「把靈魂賣給魔鬼」然後搞出一種讓每個人都興奮不已的聲音，不僅影響了接下來的藍調樂手，還有滾石合唱團、齊柏林飛船、艾力克·克萊普頓。聽著羅伯·強生的〈愛成空〉，然後聽滾石合唱團在他們三十年前熱門專輯《讓你的小傢伙滾出去！》（Get Yer Ya-Ya's Out!）中的翻唱版本，還有克萊普頓跟奶油合唱團唱著強生的〈十字路口藍調〉。

我突然想起羅伯·強生的傳說，說他在克拉克斯德著名的十字路口出賣了他的靈魂，那是61號與49號公路的交叉口，離突尼卡不遠。在寫到第三十七本小說以來第一次，我察覺到一個主題。一直到目前為止，我都在等好萊塢的一線劇作家史考特·法蘭克（Scott Frank）來告訴我，我的小說——「即將改編成影壇的鉅作」——是關於什麼。這次，在實際寫書的過程中，《提夏明溝藍調》的主題在面前瞪著我。

羅伯·強生的〈我看該大掃除了〉的這個典故，讓艾爾摩·詹姆斯清理他的，我則賦予主角羅伯·

泰勒一個叫做布魯姆·泰勒（Broom Tylor）的祖父，他是個藍調樂手，跟著約翰·李·胡克把全家大小搬到底特律。

寫這本書讓我花了大半年的時間浸淫在三角洲藍調中。在一支1960年代叫做《滑音藍調吉他傳奇》（Legends of Bottleneck Blues Guitar）的紀錄片中，我見識到桑·豪斯與密西西比佛萊德·麥可道威爾的獨特風格，還有強尼·夏恩、傑西·富勒、曼斯·利斯康、「毛毛」路易斯。我聽的唱片包括「豬腳」豪威爾、查理·帕頓、羅伯·強生、艾爾摩·詹姆斯、比比·金、穆蒂·華特斯、豪林·沃夫、威利·狄克森、巴第·蓋。這些藍調樂手用靈魂演奏，你可以感覺得到並且點頭，「好啊」——隨著那令人著迷的即興反覆組合。

這些是我腦海中播放的靈感樂音之演進過程。安妮塔·歐黛在市郊讓我下來，或者迪吉·葛利斯比的酷咆勃，或戴夫·布魯貝克（Dave Brubeck）的〈來個五拍〉（Take Five），他的鋼琴引誘著鼓聲開鈸，或者是貝西的樂團在〈甜蜜蘿瑞恩〉（Sweet Lorraine）低聲進來，接著一聲陡然提高，把你椅子上震下來。

註釋：

● 這是一種以非洲奴隸的舞蹈節拍為基礎的節奏。表演者以手掌拍打身體各部位發出節奏聲，同時配合吟唱旋律。

豪林・沃夫　葛雷格・泰特

他的聲音是不屬於城市的那種聲音。他從來不是那種可以輕易被馴養或者奪去天性本質的人。他這個人從來不曾受到大都市的魅惑而看不見荒野的真理或農家的豐饒性愛。因此，他的藍調歌曲顯現出一艘無道德標準之方舟最卑劣的特色——一個情慾橫流的動物農莊，裡面滿載公雞、狗、雞姦者，以及醉醺醺的黑鬼。一個道德與死亡的鄉土版。我要的是水，她給我的是汽油。的確，他這樣談及那種可以輕易執行邊疆正義的邊疆羅曼史。而那狼嗥似的呼喊，那種放蕩不羈的宣洩嘆息，實際上正反映出一種信念，它僅存於一種能夠在這個世界上感到絕對自在的才華之中。那是人類在墮落之後唯一留下的信念，也因此應當承受隨之而來的所有災難，譬如說，偷嚐人妻禁果的災難。如同牧師所說的：你的墓碑上將會刻上兩個日期與一個破折號，重要的是你怎麼處理那一個破折號。因此，切思特・亞瑟・伯奈特（Chester Arthur Burnett）這個男人——也就是眾所周知的豪林・沃夫——乘著歌聲的翅膀起飛，或低聲咕噥，或大聲叫喊罵，要讓全

世界知道他曾經是個怎樣的壞胚子，知道他愛的是怎樣的女人——不管她們與他有沒有婚約；知道他如何從已婚女子的床第一躍而起，朝最近的窗口往外跳，次次都能脫身。

有各式各樣的藍調給各式各樣的人，有的長度形式中規中矩，有的則否，可能比其他曲子都更盤旋繞梁。沃夫偏好的，是你能夠永遠與之馳騁的形式，就像一輛精心打造的車輛，並且永遠不會感到被一種惡性循環、反覆情緒或愚蠢重複所困住。他的歌曲中有空間可以呼吸，而在兩把吉他與輕快跳躍的貝斯、爆炸性的鼓聲和他肺部的海綿體中，交換著各種的男性私祕。

為了找尋其他人可能認為對人類喉嚨來說過於粗糙的音符，據稱他會不顧一切。在我們面前的是一位受到暗夜月光所驅使的歌手，做出其他人連想都無法想像的魔鬼行徑。因此有時你聽他的演唱有一種尼采的氣息——一個人獨力進行，任性地肩負起重擔，要精準地從人類靈魂中抽取出迎向地獄之門的慾望，其結果只是迫使我們恣意享受他對於禁忌、俗麗、不信上帝和僭越的激渴想望。

「他們開始叫我『野狼』（Wolf）的時候，我才三歲。這個名稱是我祖父給的。從前他會坐下來告訴我有關野狼作為的漫天大謊。因為我是個壞孩子，你曉得，我向來素行不良。我問：『野狼會怎麼樣？』他會說：『嚎叫。』你曉得，來嚇嚇我，而我會對這件事情發飆。我不知道這會成為一個很棒的名字。」

——豪林・沃夫（原文之意為：嚎叫的狼）

吉姆・迪金森與其子路瑟
談論於北密西西比州山丘郡成長之歷程

製作人、錄音鍵盤手、歌手、兼詞曲創作者吉姆・迪金森於1950年代開始他的音樂生涯，在曼菲斯的搖滾樂團演奏。1960年代，他成為大西洋唱片公司廣受敬重的節奏組（rhythm section）❶之一員，並且曾在滾石合唱團、艾瑞莎・富蘭克林（Aretha Franklin）與鮑伯・狄倫的唱片錄音中彈奏鋼琴。他曾製作Big Star、The Replacements以及其他樂團的專輯，並與雷・庫德合作錄音企畫，也發行過數張個人專輯。他的兩個兒子——吉他手路瑟與鼓手柯蒂，在1997年組成一個藍調搖滾的小型樂團「北密西西比群星會」（North Mississippi All Stars）。路瑟並曾製作兩張歐薩・透納的專輯，後者在2002年11月這次訪談的幾個月後辭世（就在佛萊德・羅傑斯〔Frd Rogers〕逝世的前一天）。

吉姆・迪金森：我猜你的記憶全都從「羅傑斯先生的街坊四鄰」（Mister Rogers' Neighborhood）節目中看見歐薩・透納開始。

路瑟・迪金森：那是我記得的第一件事。我們每天都會看「羅傑斯先生」的電視節目，有一天，他們宣布歐薩・透納與明日之星橫笛鼓打樂團（Rising Star Fife and Drum Band）即將登場。

吉姆：而我說，「哇！這個我們一定得看！這些人就住在同一條街上。」

路瑟：我們在東曼菲斯長大，那是田納西州的農村，就在州界上，再過去的鄰居已經屬於密西西比州的馬歇爾郡（Marshall County）。那裡很棒，因為那裡有個破破爛爛的場子——帕克斯小窩（Parks' Spot）——就在過去一點的地方。

吉姆：我夢想著你們全都能聽到晚上從帕克斯小窩傳來的音樂。

路瑟：的確可以。我記得。但我真希望我能說我曾

吉姆・迪金森，1956年；路瑟・迪金森，2001年。

經溜到那裡在窗口偷看。對街有個湖，有人會在裡面舉行受洗儀式。

吉姆：嘈雜低級酒吧旁的教堂。他們全身穿著袍子走下教堂的石子路進行受洗禮。他們會在田納西州羅斯維爾（Rossville）一個農場湖的蓄水池中舉行洗禮，那是佛萊德・麥可道威爾出生的地方。

路瑟：我記得早在我對鄉村藍調有任何一點認識之前，我就一直很喜歡佛萊德，麥可道威爾，因為我在你的唱片背面讀到他在羅斯維爾出生。我們搬到密西西比州時，我大概十三歲，柯蒂十歲。那個夏天，我們開始熱衷音樂，柯蒂得到他第一套鼓具就是在那時候。爸從史岱克斯（Stax）唱片借來一套舊鼓具——這是屬於〔Booker T. and the MGs樂團的〕艾爾・傑克森的第二套鼓具。而從此以後，我們便不停地搖滾下去。

吉姆：我在我們家有過一次精彩的藍調體驗。我們的屋子相當偏僻，座落在一條石子路上。有一次我們受到大雪困在家中，也沒有人來清理路面。我在前面的庭院裡剷雪，然後我聽到有個人在唱歌，某個黑人，聲音越來越靠近。終於，我見到一位老黑人在雪地中從路中間走過來，自顧自地唱著歌。而

我站在那裡，他沒什麼注意到我。那真是個充滿存在感的一刻，就像沙特獨自靜坐，感受到單獨存在的負荷。然後他轉過頭，看見有人正看著他。我並未踰越那個人的空間。但我全然地享受他所歌唱的每個音符。而我心想，我們來對地方了。這是我想居住的地方，這是我想養兒育女的地方。至於你學彈吉他這件事，那是你無師自通的。就如同你小時候我告訴你的，我認為搖滾樂必須自學。

路瑟：我記得。你示範和弦給我看，但你告訴我自己學。我認識歐薩·透納的時候大概十八、九歲，我們街上有小金布羅（Junior Kimbrough）開的酒館，曼菲斯的龐克俱樂部裡有R.L.布恩賽的表演，整個世界對我敞開大門。當然，佛萊德·麥可道威爾是山區這一帶的教父。他對R.L.布恩賽、歐薩以及小金布羅都影響深遠。那時候，我才剛剛被收編。有很長的一段時間，我們有自己的搖滾樂團，但一切我演奏的、學習的，都是山地鄉村吉他的音樂。

吉姆：如果你想演奏藍調，你必須從其他人——某個黑人——身上學會的東西，就是如何「感受」它。那正是歐薩·透納教導你的東西。我聽過那些你演奏給歐薩聽的卡帶，他只是說：「不對、不對、不對。」然後他會把帽子扔到地上說：「就是這樣！就是這樣！」這其中沒有顯著的差異，除了他聽得出來你感受到音樂。那就是他教你的東西。你演奏佛萊德·麥可道威爾的歌曲——他是你的朋友——而你可以聽見他聲音中的欣喜。那是你得到的東西，沒有人可以從你身上奪走——那就是歐薩教你的東西。我所擁有的有限才能，也是從某個黑人學來的。

路瑟：是和「瞌睡蟲」約翰·艾斯特斯以及布卡·懷特演奏時……？

吉姆：還要更早以前。蝴蝶與抹布（Butterfly &

Dish Rag）在我還是小孩子的時候教我的。那就像魔術一樣。我的母親是個很棒的鋼琴老師，她試著要教我，但她無法教我我想知道的東西。「他們」可以。雖然非常有限。但那正是我所需要的東西，讓我知道我想做什麼。

路瑟：跟你一起長大的園丁艾雷克（Alec）帶他朋友來教你。

吉姆：他不會演奏任何樂器，但卻是個很棒的歌手。當他知道我想演奏音樂時，他帶了樂手來。

路瑟：我記得我拿到第一把吉他的時候。你把它調到E弦，然後為我示範鮑·迪德利。你說：「就這樣，拿去。」

吉姆：鮑·迪德利是山地鄉村旋律的中心。他來自密西西比比州的葛林維爾。就我而言，鮑·迪德利以及約翰·李·胡克之所以演奏山地鄉村音樂，是因為他們並不受和弦變化的限制。而鮑·迪德利——如果說那不算催眠性的美妙樂音，或如同潔西·梅·漢菲爾（Jessie Mae Hamphill）所說「無盡的強勁節奏」的話，我不知道那還算什麼。

路瑟：這特色甚至存在於橫弦與鼓打的旋律中。他們有一套響弦鼓搭配響葫蘆。

吉姆：橫笛與鼓打的山地鄉村旋律已經有所改變並現代化。歐薩的樂團中有三代樂手共同演出，當老一輩的人打鼓的時候，他們演奏的是第二線的老鄉村版本——鮑·迪德利的旋律，如漢蹦、拍打身體，這種方式可以回溯到非洲大陸。但是當那些年輕人演奏的時候，他們引進他們在高中橄欖球比賽時聽到的當代布加洛（boogaloo）❷節奏形式。然而那還是一樣的東西，雖然節奏加強的方式不同，但仍舊是複節奏（polyrhythmic），一趟回溯到非洲的旅程。

路瑟：歐薩的孫子有點受到嘻哈的影響，還有他吹奏橫笛的孫女夏德（Sharde）——未來的山區鄉村

藤笛皇后。而當她打鼓時，她帶進自己的東西。這個地方的藍調——酒館、家庭派對的蹬腳藍調——就是這麼一回事，就是要自己玩得開心。

吉姆： 讚頌生命。傳統的音樂若不是崇敬造物主的崇拜音樂，就是對生命的禮讚。

路瑟： 山地鄉村藍調就是這麼一回事。R.L.布恩賽說藍調什麼都不是，就是舞曲。而這正是最終目的：你從前爲了歐薩・透納演奏，或是星期天晚上在小金布羅的店裡幫人代打，以及在R.L.布恩賽的太太舉辦生日派對時於門廊上的演奏——都是如此。

吉姆： 酒館的音樂是爲了要讓人喝酒搖屁股。第一次聽見R.L.布恩賽的音樂時，真的是一件很美好的事。他表演〈借酒澆愁〉（Bottle Up and Go）。那絕對是一首瘋狂藍調——什麼都沒有，只有電吉他和唱腔。我心想，這很棒，但或許世界上只有十個人有機會聽到這首歌。然而從那時候起，R.L.布恩賽幫野獸男孩合唱團（Beastie Boys）的演唱會開場，一晚有一萬元美金的演出身價。那是個奇蹟。雖說我不同意他的唱片廠牌「肥負鼠」的行銷哲學，但無論如何他們所做的還是個奇蹟。而且不管強・史班瑟（Jon Spencer）願不願意接受這個功勞，他和這一切關係匪淺。還有羅伯・帕瑪，我們從青少年時期就認識。當他搬到多青泉（Holly Spring）時，我還以爲他發神經。但是他知道那裡有事情在醞釀；他第一個感覺到。而在他的電影《深沈藍調》中，有許多人都說藍調已死。那是鬼扯。藍調在山地裡活得好好的。那正是羅伯・帕瑪發現的事。在曼菲斯有一陣風氣來了又去了。如今這個風氣在北密西西比。

路瑟： 對。歐薩是個老師。他很會鼓舞人——把它傳下去、讓它興旺起來。他的音樂不是酒館藍調。它是勞動歌曲，是騾子背後的玉米田藍調，是田野上的吶喊。但他絕對有辦法炒熱派對。我一直到在

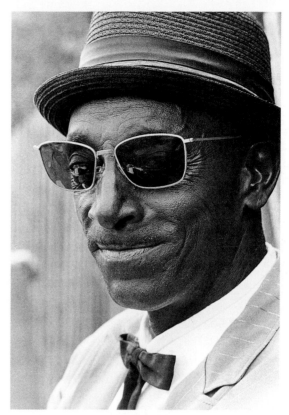

密西西比山地鄉村藍調的教父，佛萊德・麥可道威爾。

歐薩家裡或他的門廊上彈奏吉他，才明白木吉他的酒館派對是怎麼來的。在任何現代的環境中，木吉他死路一條，但如果你是在一棟老式的房子裡……

吉姆： 一棟地板下面架空的木造的房子……

路瑟： 架在空心磚上，還有洋鐵皮屋頂。

吉姆： 在酒館裡你聽不見歌詞。你聽見最大聲的聲音就是蹬腳聲。在那裡你不能用手指彈吉他，你得要猛力鞭打——像桑・豪斯或布卡・懷特一樣，他們真的把吉他當鼓來打。

吉姆： 你和歐薩的關係……他覺得他生命中必須做

的事情之一就是教導年輕的白人小伙子，這種信念是直接從農場生活來的。在這個世紀，一個南方的年輕白人小伙子，能夠和可說是來自另一個世紀的年長黑人男性有這種關係，對我來說是一種奇蹟。也許這樣不好，但對我而言是一件很美好的事。我知道沒有它，我的生命可以說是毫無意義。這讓我想起雷穆斯叔叔（Uncle Remus）❸，毫無疑問，有些人會覺得被冒犯了。

路瑟：我告訴你什麼東西會得罪歐薩‧透納：農用牽引機。現代化。

吉姆：讓三角洲的生活變得困苦的，是那些該死的機械採棉機，使得所有人都失業。

路瑟：歐薩說當你用手栽種時，你的腳牢牢踏進地裡，而土壤變得濕潤而肥沃，但是當牽引機引進後，大家就開始搞壞土質。他痛恨牽引機。他還記得他第一部看見的牽引機。那是約翰‧亨利牌——就像華盛頓特區的決戰一樣。一個人、一頭騾子和一把釘耙對抗一台牽引機。他們展開殊死戰。他親眼目睹。他說，在牽引機出現以前，騾子不是你最好的朋友——它是你的伴侶。你們什麼事都一塊兒。你照顧你的騾子。然而一旦牽引機出現後，他們把騾子放牧，那是他見過最悲哀的事。一個滿滿是棄養騾子的國家。

吉姆：歐薩‧透納是一位大師。我相信他是我所認識最完整健全的人，因為他的藝術與他的生活、他的家庭，以及他身為一位農夫的存在——完全合為一體。

路瑟：我們自小長大的時候，許多偉大的藍調樂手都還健在。我還記得前往曼菲斯藍調音樂節，欣賞泥小子與中子樂團（Mud Boy and the Neutrons），裡面有你和李‧貝克（Lee Baker），貝克是很棒的吉他手，同時也是「毛毛」路易斯的門徒；還有席德‧賽維吉（Sid Selvidge）這位了不起的歌手；以

及吉米‧考斯衛特（Jimmy Crosthwait），出神入化的洗衣板演奏者。

吉姆：我們是來自曼菲斯鄉村藍調音樂節的白人小伙子。我們接觸到這些偉人。我以前一天到晚和「瞌睡蟲」約翰一起演奏，「毛毛」則是沒有李就無法演奏。在曼菲斯波西米亞式的地下族群與這些老人間，絕對有一種真切特殊的象徵性關係。我以前常與布卡‧懷特演奏。我們經常幫對方的表演開場……如果只有我們兩個，他會彈鋼琴然後要我彈吉他，因為他覺得這樣很好玩。到後來，泥小子一開始表演是在一家嘈雜廉價的摩托車酒吧——一個叫做火辣美人兒（Hot Mama's）的地方。我從前定期與布卡在那裡表演。我們教他演奏〈你的愛之光〉（Sunshine of Your Love）還有〈生性狂野〉（Born to Be Wild）。

路瑟：泥小子與中子樂團這四個年輕人之間建立的關係，與我後來和R.L.布恩賽以及歐薩‧透納的關係一樣。

吉姆：早了二十年……但是回到「羅傑斯先生」節目。和歐薩一同上節目的是潔西‧梅‧漢菲爾，這頭「母狼」打低音鼓——他們是藍調樂的傳奇人物。既紳士又有才華的佛萊德‧羅傑斯進行訪問。他稱呼歐薩為透納先生。假使要找到一個介紹方式，作為示範給我兒子看我對藍調的感受——這次的節目完美無瑕。這是來自羅傑斯先生的一份禮物。從他的街坊四鄰來到我們的。🎸

註釋：

❶ 通常包括鼓、鋼琴和貝斯。

❷ 70年代由Boogaloo Sam所創的舞蹈，以腰部旋轉為主。在當時大受歡迎。

❸ 迪士尼公司於1946年推出的真人動畫電影。片中敘述一個父母離異的男孩強尼來到了美國南方的農場，成天卻悶悶不樂，一位慈祥樂觀的黑人雷穆斯叔叔講述寓言故事給強尼聽，教他如何放寬胸懷，以克服人生中的逆境。

我爲何帶著我的魔法袋（mojo hand）[1] 羅伯・帕瑪
（節錄自《牛津美國大全》〔*Oxford American*〕音樂專刊，1997年）

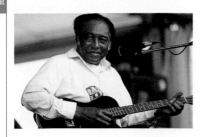

藍調與麻煩，這是老生常談。但實情是：藍調與混亂。藍調應該是——什麼？「孕育自」麻煩？大多數深入內在並要求誠實無欺的藝術皆是如此。藍調就是「關於」麻煩嗎？但它同樣也關於美好的週末時光，以及消滅最醜陋的佃農奴役狀態，同時也有關甜蜜家園芝加哥。藍調是麻煩的「成因」嗎？不直接是。但有哪種事情在我們這受壓迫統治的世界中幾乎是無可避免地招來麻煩？你猜對了：混亂。

這個藍調與混亂的方程式第一次出現在我面前，是在60年代中期的時候，當時我們一群人——樂手、藝術創作者，還有只懂雞毛蒜皮的走私者和藥頭——在奧佛頓公園的蚌殼舞台組織並開辦了第一屆的曼菲斯藍調音樂節。有許多年我一直相信，一切與這些音樂節有那麼一點關連的驚人混亂程度，乃是源自於一群嬉皮試圖將這些年長的藍調歌手轉變為無政府主義者的長老們。如今我不那麼確定。無論如何，那是在我認識R.L.布恩賽之前。

R.L.是密西西佛萊德・麥可道威爾的得意門生，後者是最偉大的藍調樂手之一，也是曼菲斯藍調音樂節的常客。到了1970年代，R.L.確實開始能夠獨當一面。他在北密西西比州山地鄉村經營的廉價場子上傳出的暴力事件之聲名遠播，足以媲美R.L.的傑出音樂——從他那震耳欲聾的吉他擴大器中如同闇黑、洶湧的波濤流洩而出的音樂。但這音樂屢屢為槍響所打斷，尤其是在週六的夜晚。事實上，有人通報過R.L.曾在至少一處擠滿人的場子中揮舞一把（應該是上膛的）手槍。如果這讓你覺得等同在一間滿座的戲院中大喊「失火了！」這個嘛，這就是R.L.。這個人是混亂的行家；他招致混亂、讚賞混亂、然後吸收混亂，有如一個黑洞將現實本身吸進虛無的混亂之中。

話說1993年，當我發現自己正在為《糟糕了，吉姆》（*Too Bad Jim*）這張專輯製作布恩賽的錄音，而一連串爆發的混亂眼看就要威脅到整個案子。一把低音大提琴在錄音間跌成碎片。接著鼓具在輕輕一敲後整個崩解成灰燼。一扇玻璃門從底座掉出來，在我腦袋瓜上敲了嘎嘎作響的一記。我用眼角朝R.L.瞥了一眼——他可是像個看著迪士尼電影的小朋友一樣樂不可支。當天他所錄製的表演成為專輯中最精彩的部分。

出於幾近絕望，我因而決定要以毒攻毒。我使用自任何優良法術店鋪可以找到的物品與材料，將它們施以一個我認為適當的簡單、杜撰的儀式獻祭，我為自己創造了一個混亂終結者，一只「後海森堡測不準原理[2]」的魔法袋。下次我和R.L.到錄音室的時候，魔法祕密地附著在我身上。錄音進行得相當順利。將近結束之際、我們休息的時候又發生了：一扇高聳的紗門又倒了下來，跟以往一樣無緣無故。紗門倒下來正好打在錄音工程師羅比・諾利斯（Robbie Norris）的頭上。這一次，我滿面笑容。「成功了！」我歡呼，迷信地摸了我的魔法護身符一把。羅比小心翼翼地按摩頭頂。他說：「對。『對你』來說成功了。」

不過當然了，這正是你期待法術達成的目的：假使它以一種施行者期望的方式影響現實，它便「成功」了。混沌理論是解釋其中涉及的技術性手法的方式。另一個方式，較為詩意，或許也較睿智的解釋方式稱為「藍調」。混亂與不確定鮮少能夠如此「動聽」；而我幾乎可以確定我下半輩子都會這麼聽下去。假使我選擇收起我的魔法，再一次地，藍調說的最好：「如果我這麼做，那不關別人的事。」（Ain't Nobody's Business If I Do.）

註釋：

[1] 一種非裔美國人用來遠離不幸的護身方法。大都是一只法蘭絨製的袋子，裡頭裝者一項以上具有魔法的東西。"hand"在這裡指的是不同成份的連結，既比喻袋中多項物品的混合效果，也是源於魔法袋中的死人手骨本有多種目的之意。

[2] 海森堡測不準原理是現代物理學中的一個原理——我們不可能同時明確界定粒子的位置和運動速度。

阿里‧法可‧圖日：樂音飄揚　克里斯多福‧約翰‧法利

在西非，史官歌手乃是附身於音樂的歷史。他們涵蓋每個曾經傳頌的故事，或者值得為人所知的故事，總而言之，他們是所有的傳奇與寓言；他們受到君王傳說與征戰記述的訓育。當然同時，也有一個故事描述這一族系的說書人如何誕生。史官歌手唱道，在先知穆罕默德生存的年代，有一名叫做蘇拉卡塔（Sourakata）的人聽了穆罕默德的預言後嘲弄他。但是每次當蘇拉卡塔邪惡的言語脫口而出時，他就會發現自己在路上動彈不得。他三次嘲笑先知，三次都被困在原地。蘇拉卡塔這才明白穆罕默德的力量，並讚美他的預言，而他的奚落言語變成了禮讚的歌曲。後來，每當穆罕默德造訪一處新的地方時，蘇拉卡塔會與他同行並請求：「出來吧！出來吧！各位村民們，神的先知已經到了！」

時間過去了，穆罕默德的預言散佈開來，而先知與他的門徒們繼續他們的旅程。故事說，蘇拉卡塔受到先知的寵愛，使得穆罕默德其他的門徒感到妒忌。他們開始質疑，當兩人來到村落並接受餽贈時，為何先知總是在分贈禮時賜給蘇拉卡塔最大的一份。

「您為什麼偏愛蘇拉卡塔？」嫉妒的門徒們詢問穆罕默德。

「我們收到贈禮都是蘇拉卡塔的功勞。」先知回答說：「如果你們什麼贈禮都不要，我就教他不要出聲。」

因此，當他們來到下個村莊時，蘇拉卡塔沈默不語。他沒有歌唱對先知的讚美，沒有宣告他們到達鎮上，也沒有呼叫人們出來。而因為他什麼都沒有做，什麼都沒有唱，沒有人前來聆聽先知講道，也沒有贈與任何禮物。馬上，穆罕默德的門徒明白他們的錯誤，而要求蘇拉卡塔再度召喚人們。

「各位村民們，神的先知已經到來！」因此，這就是史官歌手族系的開始。

被許多人視為「非洲藍調樂手」的阿里‧法可‧圖日生於1939年，不過他當初不叫這個名字，也不屬於這項職業。他的出生地是位於馬利共和國尼日河畔的卡農（Kanau）村，就位在尼亞方克（Niafunké）的北方，那是他四歲時搬過去的城鎮，也是他現在定居的地方。他是母親所生的第十個兒子，而在他之前，每個男孩都在嬰兒時期便夭折。他活了下來，這是一件值得記載的事件。當時給他取的名字是阿里‧伊柏拉罕（Ali Ibrahim），但如果這個孩子的雙親有其他的孩子夭折的話，依照當地的習俗會給這個小孩一個不尋常的暱稱。選擇給阿里的外號是法可，意思是驢子——這種動物以其耐力與固執而聞名，而這也是從他緊緊抓住生命所表現出來的特質得來。「不過讓我把話說清楚，」圖日日後會告訴一名訪問人：「我可是沒有人可以駕馭的驢子！」

從小時候開始，圖日便受到音樂的召喚。他來自一個高尚的家庭，家族中的成員都是農人——耐心耕種田地，祈求有良好的天候與豐收。但有個東西越過田野叫喚著他。他在尼日河畔聽著當地的樂手在神靈儀式中演唱，他欣賞著，深深著迷。那些

樂手會演唱並彈奏各種不同的樂器：njurkle（一種單弦吉他）、ngoni（四弦琴），以及njaka（單弦小提琴）。圖日內心感到一種加入他們的渴望，但他家庭的成員並不認爲音樂是一種適當的行業。

在馬利，音樂是一個封閉的行業。有的人生下來就是，有的人則非如此。這個區域的史官歌手——也稱做"jelis"——有點像個神性的工會：只有會員才會受到培訓以及鼓勵來執業。史官歌手的歷史相當長遠，從13世紀一直橫跨到21世紀。一位史官歌手就像一所帶著樂器——一把kora❶——的圖書館，述說著他們民族的故事，並配以音樂。史官歌手——就如同那些後繼的美國藍調樂手一樣——經常地在流浪，從一個地方到另一個地方，從一個村莊到另一個村莊。他們的歌曲沒有文字記載，而是從一代傳給下一代。有些歌曲很簡單；有些則相當複雜，要花上兩天或更多時間表演。不是生於史官歌手家庭卻想成爲一名史官歌手，就好比想成爲律師卻沒上過法學院一樣。有的人或許有天分，但在精通這項傳統之前，必須先熟習整個歷史；在可以靠它討生活之前，必須先建立人脈；在被人認眞對待之前，必須先獲得資格認可。而這個被命名爲驢子的男孩生長在這一切之外。不過，當圖日十二歲時，他製作了第一個樂器——一把njurkle吉他，並教會自己如何演奏。圖日說：「我並非生長在史官歌手的世襲家族，所以我從未接受任何訓練。但這是一項我所擁有的天賦；神並未將演奏樂器的能力賜給每一個人。音樂是一種神性的東西——聲音的力量來自於神靈。

就如同他九成的國人一樣，圖日是個虔誠的穆斯林。但馬利還有另一項傳統，據說還有其他的力量支配著這個區域的人民。尼口河是其中之一，有些人相信在兩側河岸之間，在水面之下，存在著一個神靈的世界，這些超自然的存在擁有影響事件的力量——從患疾病害，到地震水災。透過神靈儀式，神靈受到召喚，而人類世界可以透過音樂與舞蹈的方式與他們的世界溝通。

當圖日十三歲時，他在尼亞方克遭遇一次神靈交會。他獨自行走彈著他的njurkle吉他。當時大概凌晨兩點鐘。突然間，他看見眼前有三個小女孩，一個比一個高。他們並排站好，就像樓梯的階梯一樣。他發覺自己當場動彈不得，再也無法往前移動。他站在那裡，動也不動，直到凌晨四點鐘。

隔天圖日又外出在路上走著，這次沿著田野的邊緣，沒有帶他的樂器。他看見眼前有一條黑白相間的蛇，頭上有奇特的記號。那條蛇纏住圖日的頭。圖日掙扎脫困，蛇掉入一個窪洞中。圖日逃走，但這件事還沒結束。不久之後，他開始「發病」，他後來說，說他感覺到自己進入一個新世界。他再也不是從前的自己。他覺得自己可以抵擋苦痛，他產生一種新的信念，相信自己甚至可以承受火焰。他已經超越了肉體的世界。他被送往漢伯利（Hombori）村治療，在那裡住了一年。後來他終於回到尼亞方克，但已經成爲一名樂手。他或許並非與生俱來的樂手，但如今他已經重生。他開始以一種全新的熱情與專注表演他的樂器，並展開他的樂手生涯。他能感到神靈歡迎著他。圖日說：「我擁有所有的神靈，我引來神靈，我與神靈一同工作。我從他們之中誕生也從他們之中成長。」他並非生下來就是史官歌手，但就像一名史官歌手一樣，他開始在非洲各處旅行。

1968年時，他聽到一張約翰・李・胡克的唱片，並深受吸引。一開始，他以爲胡克演奏的音樂

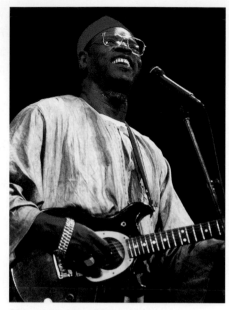

阿里‧法可‧圖日，攝於2000年。

緣起於馬利。許多馬利歌曲的形式——包括班巴拉族（Bambara）、桑海族（Songhai），以及富拉尼族（Fulani）的族群——仰賴小調五聲音階，這與藍調的音階相似。日後圖日將更深刻地了解到非洲音樂與美國藍調之間的關連。同樣也是在1968年，圖日買了一把六弦的電吉他。配備著這把樂器，圖日從此行遍世界各地——美國、英國、法國、日本，以及許多其他國家。他曾與美國的藍調表演者合作，如泰基‧馬哈、雷‧庫德，與英籍印度裔樂手尼汀‧索尼（Nitin Sawhney），並曾獲得葛萊美獎。如今定居於他長大的小鎮，感到沒有再度離開的理由。2001年，他宣布他將不再巡迴演出。

　　近年來，圖日不再離家遠遊。尼亞方克是個小

村落，那裡的漁夫在尼日河中撒網，牛群漫步於鄉間，那裡有些樓房是用泥磚搭建的。圖日說：「我知道世界上的每個地方，而我偏愛這裡。」圖日的家裡沒有電話，而且他喜歡這個樣子。他說：「這裡什麼都沒有——這就是為什麼我住在這裡。如果我有電話的話，你得聽別人說：『對、對、對、對、對。』」

　　圖日藉由將他1999年的專輯命名為《尼亞方克》再次確定他對家鄉的認同。他不想製作純然為商業投資的音樂——他希望他所做的一切是取材自他的環境，並反映他的社會與靈性價值觀。「音樂在非洲不僅是單純的享樂，」圖日說，「它是一種文化。它是我們誕生於其中的文化。我們在音樂中成長，我們親身體驗音樂，這是我們知道的東西。對我而言，音樂不是某個來自於大專院校或音樂學院的東西。神給你的東西遠比人能給你的東西更有價值。」他在尼亞方克一棟廢棄的建物中裝了一套錄音設備；白天時，圖日在他廣大的稻田中工作，到了晚上，他和他的朋友以及樂團成員坐下來錄音。圖日說：「從前我灌錄的專輯是在滿是各種機器的房間裡錄製的。這張專輯不是。我是在自己的村莊裡錄製這張專輯。這張更為純正，就像蜂蜜一樣。糖與蜜兩者我都嚐過，我更喜歡蜜。」

　　圖日被西方媒體稱為「非洲藍調樂手」，但他不認為自己彈奏的是藍調。他說美國的藍調表演者演奏的是非洲音樂。他說，藍調是美國人給非洲音樂取的誤稱，那是由奴隸帶到美國的音樂。圖日覺得美國人迷失了，他們斷絕於自己的文化以及語言之外，他們不知道他們已遺失事物的正確名稱，而在新的土地上半知半解。由於圖日是非洲人，由於他仍保持與黑人文化根源的接觸，他覺得他與其他

的非洲樂手同儕知道這些事物正確的名稱。當他聽見藍調時，他聽見尼日河的汩汩流水；他聽見河畔的神靈儀式；他聽見市場上買家與賣家的叫賣聲；以及司贊（muezzin）❷叫喚著人們前往清眞寺祈禱。當他聽見藍調時，他聽見非洲。

　　美國黑人的確大量從非洲取材他們的音樂文化。早自1810年的法國文獻中便記載著被引進西方的非洲音樂。文獻上寫著：「至於吉他，黑人們稱之爲banza，看看它是怎麼做的：他們將大葫蘆沿著長的一邊對半剖開……這種果實的直徑約有八吋寬或更大。他們上面用羊皮撐開，在邊緣上用小釘子調整；皮面上他們開兩個洞；接著放上一塊木板條或扁木塊當作吉他的把手，他們接著拉上三條pitre❸……然後樂器便完成了。他們用這個樂器演奏由三、四個音符組成的曲調，不斷地反覆重奏；這就是葛雷葛華主教（Bishop Grégoire）所說的感傷憂鬱音樂，我們稱之爲野蠻人的音樂。」

　　將近兩百年後，非洲人聽見美國音樂並且聽見自己的音樂，而美國人聽見非洲音樂並聽見藍調。呼喚與回應。這是黑人音樂最古老的元素之一。河流中的神靈呼喚河岸上的小男孩。在奴隸船的船艙中，受困的人通過狹長的中央走道彼此哭喊。在棉花田中，工人們在每一個酷熱漫長的工作天喊叫對方。吉他手歌唱而他的吉他以弦音回話。宣道者勸說他的教徒而他們以甜美的歡呼聲回答。非洲召喚著北美洲，而後者以約翰・李・胡克、羅伯・強生、桑・豪斯與貝西・史密斯回應前者。當曼努・狄邦哥（Manu Dibango）聽見邁爾士・戴維斯（Miles Davis）的音樂時，全世界都傾耳聆聽並回應；而沙利・基塔聽見古巴的亞拉岡樂隊（Orquesta Aragón）；米莉安・馬凱巴（Miriam

Makeba）聽見哈利・貝拉方提（Harry Belafonte）；而紮根合唱團聽見費拉・安尼庫拉波・庫替（Fela Anikulapo Kuti）；所有的音樂混和搭配，到底誰是呼喚者而誰又是回應者這件事，已經迷失在一曲藍色樂音的探戈中。

　　非洲給予美國一種如今稱爲藍調的東西，然而美國回饋給非洲與整個世界別的東西：一種比它原來更加豐富的音樂。美國回饋出的聲音乃受到數百年來的監禁所調和，這種音樂經由電吉他的琴弦賦予能量，這種文化受到鮮血、汗水與密西西比泥土的洗禮。非洲人也許聽見這種音樂並稱它爲自己的音樂，然而它卻不是。藍調如今由非洲人與美國人共享。圖日當然了解音樂的流通——它的分享與散播——非常重要。圖日說：「當只有一張嘴巴品嚐蜂蜜時，它不是甜的。我生平只有一個志向……我所做的一切，我所有的一切，都必須與他人共享。」

註釋：

❶kora是非洲最有特色的樂器之一，它是以大葫蘆橫剖爲共鳴箱的二十一弦豎琴。在西非塞內加爾、甘比亞、幾內亞、馬利等地都十分普遍。

❷伊斯蘭教中每天五次在清真寺尖塔上宣告報導的人。

❸Pitre是一種用龍舌蘭纖維製造的繩索。

法國人談藍調　凱薩琳‧南道切爾（Catherine Nedonchelle）

　　法國對於非裔美國人音樂的喜愛，如何轉變成爲對非洲音樂的熱情——從藍調轉向世界音樂？

　　詹姆斯‧布朗與威爾森‧皮克特（Wilson Pickett）那粗啞的嗓音，馬文‧蓋（Marvin Gaye）那誘人的歌喉，曾爲我們青少年時代的派對增添熱力。我們慢步跳舞，鮮少移動，留心注意波西‧史雷吉（Percy Sledge）唱著〈當男人愛上女人〉（When a Man Loves a Woman）與所羅門‧柏克（Solomon Purke）唱著〈對著我哭泣〉（Cry to Me）。我們緊緊擁住彼此，抱得越來越緊，聽著歐提斯‧瑞丁唱著〈我的這雙手〉（This Arms of Mine）的第一段音符。在60與70年代，藍調、節奏藍調、靈魂樂迷醉我們：〈搖、搖、搖〉（Shake, Shake, Shake）、〈鏈、鏈、鏈〉（Chain, Chain, Chain）。非裔美國人的音樂令我們神魂顛倒。它爲我們的政治反叛賦予一種深度，一種存在主義式的啓發。突然間，到了80年代早期，一股新浪潮把我們嚇了一跳：海外非洲人——雄偉的音樂，無論快樂或憂鬱，在巴黎陰雨綿綿的日子裡放了一把火。

　　我們大受感動，但同時無法決定我們比較喜歡何者：非裔美國人的音樂或者非洲音樂？尤蘇‧安多爾（Youssou N'Dour）、伊斯梅爾‧羅（Ismael Lo）、沙利‧基塔那充滿哀怨的假聲唱腔，或者史提夫‧汪達那柔滑的歌聲，代溝樂團（Gap Band）、梅茲（Maze）那敲敲打打的重放克，亦或者南非曼波合唱團（Ladysmith Black Mambazo）那發人深省的祈禱咒語？但漸漸地，我們可以看出一些關係，一些聯繫；我們終究無須抉擇，我們可以全部通吃。

　　美國黑人的音樂就某方面來說幫我們作了精神分析。詹姆斯‧布朗尖聲叫著：「我是黑人，我很自豪。」而在一種自我強加的命運逆轉中，一種形而上的自我仇視中，我們將受壓迫者的苦難與掙扎理想化。對舒適安逸感到作嘔，我們想要當黑人。隨著他最終的音符沈入潮浪的悲傷耳語，我們在歐提斯‧瑞丁戲劇性又簡化的

〈港灣碼頭〉（Dock of the Bay）中，發現自己對流亡與苦難的迷戀。

　　回憶起80年代的巴黎：一本怪異、大膽的雜誌《當下》（Actuel），爲我們定義那十個年頭。快速、放肆、打破沙鍋問到底的《當下》就像神諭一般，它的直覺洞察爲它在當時留下印記。創立《當下》的尚‧法杭蘇瓦‧畢左（Jean-Francois Bizot）是個粗野的大塊頭，充滿了粗野的大點子，他是個活生生的百科全書，狂戀爵士與藍調，這個人毫不遲疑地擁戴不假修飾、與其他音樂格格不入的非洲音樂。

　　就如同快樂或者悲傷從不單獨降臨，隨著非洲音樂浪潮的到來，地下電台的運動於焉展開。畢左是個從來不會錯失一拍的人，他成立自己的電台——新星廣播電台（Radio Nova）。這是一個眞正原創的電台，它聯合並促進聲音的多重世界。我在那裡工作，在「當下雜誌—新星電台」高雅的七層樓大樓裡。我們目睹許多有吸引力的人來來去去，他們讓我們很難專心。這本雜誌與這個電台支持西印度群島、牙買加與非洲樂手，這裡是一個支柱、一種認可之地——他們在這裡感到賓至如歸。有一位來自瓜德盧普（Guadeloupe）的DJ蘇格拉底（Socrates），他的藍調與靈魂樂唱片收藏讓我們特別印象深刻。他使我們愛上史代普斯歌者（Staples Singers）具有象徵意義的〈我要帶你去那裡〉（I'll Take You There），還有喬‧特克斯（Joe Tex）、巴比‧伍麥克（Bobby Womack）、厄尼‧凱道（Ernie K-Doe）、艾迪‧佛洛伊德（Eddie Floyd）、亞瑟‧康利（Arthur Conley）的音樂。還有來自於布吉納法索的DJ班圖（Bintou）充滿美麗、威風凜凜的風采，策劃了無數次熱鬧滾滾的聚會，使得新星電台的錄音室內與走廊上笑聲不斷、香煙裊裊。我們以爲歷史就在這裡發生，發生並旋轉向上、向全世界、向全宇宙，一個將會永恆不變的未來，而我們正從前排座椅上被踢下來。

　　在那些日子裡，我們永遠計畫著以狂放的夜晚作

為一天的總結。當然，這個最佳地點也是最祕密的地方：我們會偷溜出去前往位於賽巴斯托波大道（Boulevard Sebastopol）上國王（Rex）俱樂部的派對，非洲與西印度群島的藝人會在那裡碰頭，在那裡我們可以指望五彩繽紛的音樂、舞蹈和奇遇。那裡有油嘴滑舌的馬馬度（Mamadou），他會在那些精心打扮的「工兵」（sapeur）之間舉辦笑果十足的比賽，那些剛果的花花公子們喜歡炫耀他們的漆皮鞋，和穿戴設計簡潔俐落的亞曼尼或三宅一生服飾。對了，我不會忘記那個名叫希尼（Sydney）、充滿活力的西印度群島DJ，他會在國王俱樂部的轉盤上聯播放克與非洲音樂。

《當代》雜誌暱稱我們為「摩登年輕人」。那真的是一場文藝復興，一種新興成立的人道主義。我們信仰多元文化主義，文化交互孕育、拼貼、融合、世界公民、世界音樂、地球村。事情就這麼發生，就像戀愛或一見鍾情一樣，我們不能沒有它，不能沒有非洲音樂或非裔美國人音樂；然而，這兩者之間的交互作用令我們困惑。在法國的非洲人對非裔美國藝人有意見，後者廣泛的人氣惹惱了非洲人，同時也挑戰他們。流派與派系之間有許多口角，有些是真實的，有些純粹誇大。

透過90年代，我們親眼目睹可逆性（reversibility）❶與雜交化（hybridization）❷的重大課題：溫巴「老爹」（Papa Wemba）以及他那活潑動人的非洲版歐提斯·瑞丁歌曲〈發發發發發（悲歌）〉（Fa-Fa-Fa-Fa-Fa〔Sad Song〕）；阿里·法可·圖日以及他在曼菲斯錄製的藍調；尤蘇·安多爾與懷克里夫·金（Wyclef Jean）的二重唱。

時至今日，我們的愛情故事還剩下什麼？我們的導師、前驅者到哪裡去了？崩嘎（Bonga），崩勾（Bongo）或者噪（Zao）怎麼樣了？來自於前薩伊共和國的噪是一名先知，嚴肅而搞笑，他在1985年寫了一首偉大的反戰歌曲〈退伍老兵〉（The Veterans）——我們真的曾經相信一首歌夠改變世界嗎？去愛別人的歌曲就是去愛他們歌曲中的人嗎？我們是傻子嗎？在陡然之間和解的差異性中崇敬差異是假的嗎？世界音樂讓我們失望了嗎？

當我們在法國——以及世界各地——等待著答案的到來之際，我們重新播放起藍調，連同各種全球化的版本，重新錄製過一千遍、電子化、非洲化、阿拉伯化、濃縮化、網路化，並且歷經各種研磨——迪斯可、叫花子福音（ragamuffin）、科技電音（techno）、環境（ambience）、浩室（house）、車庫（garage）、迷幻（acid）、迷幻嘻哈（trip-hop）。藍調也被我們懷舊的法國歌手法國化——貝納·拉維耶（Bernard Lavilliers）、亞蘭·蘇匈（Alain Souchon），或者是派翠西亞·卡斯（Patricia Kaas），她以伊迪絲·琵雅芙（Edith Piaf）的唱腔演唱藍調，抑或法蘭西斯·凱布瑞爾（Francis Cabrel）在他的歌曲〈再過一百年〉（100 More Years）中，以一種充滿尊嚴的方式談論奴隸制度與藍調：「桑·豪斯與查理·帕頓，盲眼布雷克與威利·狄克森，雷妮老媽與羅伯·強生，豪林·沃夫與『瞎檸檬』」。

至於那些海外非洲與西印度群島移民的下一代，努比亞公主（Princesses Nubiennes）、好動媽媽（Zap Mama）、愛莉卡公主（Princess Erika）、奧西摩·普其諾（Oxymo Puccino）、索拉（MC Solaar），以及在法國的其他許多人，遭遇這一切的趨勢與風潮，從嘻哈到非裔歐洲流行樂，對他們來說，要知道他們的立場並非易事。

「當我聆聽藍調，在夜半醒著，我找到自己。」（When I get the blues, awake at night, I find myself）「努比亞公主」這麼唱著。或許，這就是藍調的意圖之一，回歸到根本，聆聽聲波的海洋，當你「坐在港灣的碼頭上」（sitting on the dock of the bay）。（布麗姬·安格勒〔Brigitte Engler〕翻譯）🎸

註釋：

❶在兩個相反的方向中可以前進也可以後退的特性。

❷這裡指來自兩種不同的文化或傳統。

在惡魔的火旁取暖

查爾斯・柏奈特 執導

Charles Burnett

就歷史上來看，在黑人社區裡，藍調——惡魔的音樂、撒旦的音樂——和教會一直存在複雜甚至敵對的關係。許多藍調樂手，尤其是女性，為發展藍調事業而離開教會，晚年時才又回去。在《在惡魔的火旁取暖》一片中，提到一度是牧師的桑·豪斯，他因自衛殺人而入獄，出獄以後想重拾牧師生涯，最後又彈起藍調。本名為湯瑪斯·A·朵西（Thomas A. Dorsey）的喬治亞·湯姆（Georgia Tom）為貝西·史密斯等人寫下有露骨性暗示的歌曲，後來又寫了一些優美而抒情的宗教曲。蘿賽塔·薩普姐妹（Sister Rosetta Tharpe）和蓋瑞·戴維斯牧師都做過一樣的事。

世俗與神聖之間的關係就是《在惡魔的火旁取暖》一片的主題。本片敘述一個年輕人，在十二歲前回到密西西比去受洗，為求得到救贖。然而他卻被藍調樂手舅舅巴第綁架。舅舅帶著年輕人到處遊覽，讓他體驗所謂救贖到底是把他從哪裡救出來。最後年輕人的另一個舅舅找到他，這位名叫富蘭（Flem）的牧師把他送上懺悔者的長凳。多年以後，巴第舅舅也成為牧師。

開始計畫這部片子時，我看了許多藍調影片；如果沒有的話，我可能會拍出一部較為傳統的紀錄片。看過了那麼多片子之後，我開始思考到底還能貢獻什麼？這部影片怎樣才能與眾不同？我也必須考慮如何設定本片的架構——藍調包含了這麼多，該收錄什麼，又該剔除什麼？我花了不少時間解決這些問題，馬丁·史柯西斯一定覺得很灰心。

我為《在惡魔的火旁取暖》所選擇的故事，不完全算是自傳故事，不過本片中發生的事在某種程度上都的確發生過，我以這些經驗當做指標，發展出一個可以讓大家認同的故事。我有個舅舅，他很

像巴第。巴第好像民間故事裡愛惡作劇的精靈，喚醒了外甥內心的一些念頭，給了他一些經驗，幫助他日後成為完整的人。同時，我想說一個能夠與形式呼應的藍調故事。故事素材本身就有玄機；越鬆散越好。而湯米·希克斯（Tommy Hicks）扮演的角色——巴第舅舅——把藍調的感覺擬人化，把一切衝突都具象化。

本片以敘述者的觀點來說故事，一個年輕人回到密西西比，開始注意到藍調這種藝術形式。我們身為觀眾，藉由他的眼睛來認識藍調。我們藉由他的耳朵來聽藍調，進而喜歡上藍調。本片還包含許多其他音樂，從「酒館現場藍調」（gutbucket blues）❶到較為世故的節奏藍調，以及男女藍調歌手。

我也想把音樂放進故事脈絡裡。藍調來自南方，南方自有其長期奮鬥的歷史，對我而言，要把藍調從歷史脈絡分離出來是不可能的。那裡的人如何生活、他們所面對的艱苦、他們日常生活的樣貌——這些全部有關。我想找的是可以和那段時間有所交流，能夠傳達當時的艱苦、幽默和衝突的事物。例如，我們用了許多水災片段，當時它摧殘過密西西比的那個地區。許多人喪失生命。整體經濟受損。結果就是出現許多在影片裡可以看到的築堤營地，這是黑人勞工的另一段血淚史。我們用了被鏈條鎖在一起做苦工的囚犯的照片。在當時的南方，若是身為黑人，入獄是件稀鬆平常的事。不必犯下重罪，只要眼珠子亂轉就足以把你關起來了。藍調的元素是從這些經驗發展出來的。

藍調包含了各種情感；人們聽藍調音樂，因為它讓人直覺受到感動。它讓早年的黑人能夠面對環境。如果你去檢視藍調的氛圍——種族歧視，辛苦工作但報酬不公，剝削、羞辱，以及點唱機酒吧裡

常見的槍擊事件、拔刀相向等暴力衝突的生活──
你會了解何謂生存，同時也了解求生意志和自我毀
滅同時存在。

　　我也想收進動人、栩栩如生、富電影感的影
像。找本身非常喜愛詹姆斯‧艾吉的一部作品，叫
做《讓我們來歌頌那些著名的人們》。他和渥克‧
艾凡斯（Walker Evans）在經濟大恐慌時期走遍南
方，紀錄勞工生活──不管是黑人或是白人。這本
書了不起的地方在於，它提供了一種觀看歷史的角
度。不過艾吉也擔心自己是否剝削了他所記錄的對
象；他希望能儘可能的保持客觀。結果就是如果沒
有這部紀錄片，對於那個時期的某些觀感也許就這
樣不見了。這是我試圖達成的目標之一──超越資
訊，傳達出某種感覺，這些人是怎麼過的，他們的
感覺又是什麼。

　　我是吹小喇叭長大的，因此最早接觸的是W.C.
漢第的音樂；我最早會吹奏的藍調是向他學的。漢
第可不是隨便一個流浪漢藍調樂手，像羅伯‧強生
或是「瞎檸檬」傑佛森，背著吉他在街頭討生活。
漢第來自中產階級家庭，在當時十分罕見。他父親
希望他進大學，不認為音樂算是謀生方法。但漢第
做了不少事情──他是第一位出版自己創作的非裔
美國人。他跟隨自己的夢想，違背父母的心願，結
果出人頭地。

　　漢第曾經失明，後來視力恢復，最後終於永久
性的失明。我總是很好奇視障人士如何克服這項殘
疾，例如「瞎檸檬」傑佛森；他生存下來，換搭火
車在不同築堤營演唱──那是一個危險的工作場
所，幾乎毫無法治可言。但他卻充滿想像力和創造
力，在那樣的情況下竟還保持詩意，真是令人佩
服。他的音樂和歌詞極度動人，但他所唱的東西，

年輕的W.C.漢第，約1898年。

最好只從歌詞裡去體會。

　　在片中的一個場景，巴第放露西兒‧柏根
（Lucille Bogan）的唱片，她的歌詞有露骨的性暗
示。她的專輯應當被分類為限制級。（她的第一張

在本片中，伯奈特描繪藍調裡艱苦的生活。照片裡是敘述者在童年時期，和他的舅舅同睡一張床。

專輯的確因為太過粗糙而沒有發行。）當她唱到「我奶子上的乳頭大得像你的大拇指尖一樣」（nipples on my titties as big as the end of your thumb），再三反覆，你清楚地了解為何教會如此反對藍調。從另一方面來看，柏根也可以被視為是重要人物，因為早在所謂的「性革命」發生以前，她就可以毫不害臊地談論自己的性慾。柏根、梅米‧史密斯、雷妮老媽、貝西‧史密斯等，這些女人在自己的領域都是創意十足的人物，開放地面對關於女人的主題和議題。

選擇音樂是最難的一步，因為可供選擇的好音樂太多了。每當我回到這部片子的工作上，就又選了不一樣的音樂。若是要真正表達藍調，就要做不可能的任務，什麼都要放一點。例如我選了一首「桑尼男孩」威廉森的歌，當然是因為他是個優秀的歌手兼口琴手──不過也因為他是個奇人，很適合放在大螢幕上。拍電影時，一定要時時考慮到選角的重要性。我們也可以選擇其他優秀的樂手，然而很不幸的，放在電影裡面時他們可能不夠吸引人。從歷史的角度來看，這段時期還有很多重要的人都應該被包括在本片裡，但為了戲劇的考量，我只有把他們刪除了。角色個性很重要，要挑選適合

伯奈特片中的敘述者回憶他去密西西比受洗，或者說是得到「救贖」。巴第舅舅讓他看到救贖到底是把他從哪裡救出來。

出現在電影裡的人。

　　我還想放更多貝西‧史密斯和比莉‧哈樂黛的片段在電影裡，或者該說是所有人我都想多拍一點。尤其是女性，她們的背景是雜藝團，表示她們有更多的專業訓練，不若羅伯‧強生，他到處移居，哪裡有什麼就學什麼。早期女歌手深深影響了藍調，主要是因為她們的唱片銷售成績很好。她們有廣大樂迷，並且幫助散播藍調。女性的角色非常獨特。

——查爾斯‧柏奈特

註釋：

❶指在廉價的小酒館裡現場演出的藍調。

貝西・史密斯：是誰殺了女皇？
克里斯多福・約翰・法利

有關於那個九月的夜晚，除了確實有這麼一個晚上之外，一切都弄不清楚。那時幾乎已是凌晨兩點，地點是密西西比州克拉克斯德以北十哩。那天沒有下雨，只有開放的空氣和星星，61號公路如一條黝暗的帶子延伸到三角洲的遠處。

貝西・史密斯就在那條路上，坐在一輛有著木製骨架的派克（Packard）汽車裡。那天是1937年的9月26日。有「藍調女皇」之稱的貝西，在那段時間的運氣不是太好，雖不至於一文不名，但已不再是音樂貴族。就某種程度而言，她所過的生活就像她的歌曲一樣——〈落魄的時候沒有人認識你〉（Nobody Knows You When You're Down and Out）。過去她曾風光蒞臨演唱的小鎮，坐著私家轎車，黑人報紙如《匹茲堡信使報》和《芝加哥衛報》（Chicago Defender）刊登崇拜的文章預告她的到來，眾多擁護者散播傳單，宣布女皇的來臨。現在她在較小的場地表演，有一些還坐不滿一半——但這還算是她運氣好才有的工作。她的司機叫做理查・摩根（Richard Morgan），根據大部分的紀錄顯示，他也是她的愛人。那天稍晚貝西在密西西比州的達令（Darling）有一場表演，貝西和摩根為了比別人早點動身，早早就離開曼菲斯。他們大概開時速七十五哩，估計先在克拉克斯德過夜，然後再繼續前進。

貝西一直沒有到達演出的場地，不過有關她的死因倒是傳了千里之遠。就像在黑暗公路上行駛的一輛車子，沿途搭載了事實、半真半假或是誇張的

說法，還有全然子虛烏有之事。兩個月後在《強拍》（Down Beat）雜誌登出的一篇文章，標題是「貝西・史密斯是否在等待醫護人員時流血致死？」一個月後，《強拍》刊出另一篇文章收回該項說法，並且宣稱「南方白人並未拒絕照料貝西・史密斯」，然而之前的指控已經成為流傳民間的說法。有關某家醫院裡種族歧視的白人拒絕照料貝西・史密斯的版本，在愛德華・艾爾比（Edward Albee）1959年的劇作《貝西・史密斯之死》（The Death of Bessie Smith）中得到更多的支持。1972年，克里斯・艾柏森（Chris Albertson）出版的傳記書《貝西》（Bessie）被許多人認為是在平反該項說法，即貝西・史密斯不是因為種族隔離和偏見而死。雖然如此，若說奪走藍調女皇的生命不只是壞運氣，還有人的偏見，仍不為過。

❋ ❋ ❋ ❋ ❋

貝西・史密斯的生命從一開始就是失落。她生於1893年4月15日（也可能是1895年），田納西州查塔諾加的藍鵝谷地區（Blue Goose Hollow）；她的父親是浸信會兼職牧師，在她還小的時候就去世了，而她的母親蘿拉也在她十歲前過世。貝西的哥哥克萊倫斯（Clarence）是家中倖存最年長的男孩，他加入一個巡迴歌唱團當喜劇演員和舞者。1912年克萊倫斯和摩斯史托克斯劇團經過鎮上時，貝西把握機會，參加試鏡，後來以舞者的身分和劇團一起離開。

當時劇團裏第一把交椅的歌手就是雷妮老媽，她是最早、也是影響最深遠的藍調歌手之一。她是美國音樂史上一個最多采多姿的人物（這代表許多意義），她喜愛穿著瘋狂的舞台裝，我行我素，而且是公開的雙性戀者。有些音樂評論家將雷妮對年輕貝西的影響打折扣，不過那段時期的黑人報紙見證了她的影響力。1926年4月10日的《巴爾的摩非裔美國報》（*Baltimore Afro-American*）寫到「……是（雷妮老媽）幫助這幾位功成名就〔成為雜耍劇團明星〕，他們包括「奶油豆和蘇西」（Butterbeans and Susie）……還有貝西・史密斯。」貝西的嫂子茉德・史密斯・法金斯（Maud Smith Faggins）說，貝西離開雷妮的劇團之後，兩人還是保持友誼往來。法金斯說：「雷妮老媽會到我們的表演車廂，我們聊起從前她打貝西的屁股，叫她唱歌的事。雷妮老媽和雷妮老爹是真正幫助貝西上路的人。」

貝西和雷妮老媽一起巡迴，但她的事業發展到後者望塵莫及的地位。一開始，唱片公司以「太粗糙」為理由，拒絕發行貝西早期的錄音。但是哥倫比亞唱片決定冒險一試，在1923年為她發行第一張專輯《傷心藍調》（*Down Hearted Blues*），唱片另一面則是《灣岸藍調》（*Gulf Coast Blues*）。這張專輯大為暢銷，賣了七十八萬張。根據一篇1937年《匹茲堡信使報》文章的報導，她在1924年和1929年之間，總共賣出四百萬張唱片。她也影響了幫她伴奏的整個世代的的藍調、爵士樂手，包括路易士・阿姆斯壯和班尼・固德曼（Benny Goodman）。

貝西・史密斯有褐色皮膚，骨架很大，是個孤兒。她不但遭受這些打擊，又活在一個只垂涎纖細、淡色皮膚、有良好出身的淑女的世界，到底她是如何成為巨星的？答案當然就在她的歌聲裡。貝西唱出音符的方式像個拳擊手——不，說拳擊也許太不優雅，無法形容出她唱歌時那種旋律的精準度。拳擊有時也稱「甜蜜的科學」（sweet science），這個富詩意的委婉詞語更適切地捕捉了她音樂風格的精髓——她不是個會唱歌的街頭混混或是肌肉強健的拳擊手；她刺擊的方式很簡約、很優雅、很有力量，還帶個眼色和一個吻。右鉤拳，上鉤拳，咆哮聲和曲折的語調，可以讓你心碎。路易士・阿姆斯壯曾說，「她總是讓我激動，她用她特別的唱腔唱一個音的方式，沒有任何藍調歌手做得到。她的靈魂裡有音樂，她對任何事情都有感應。她對音樂真摯的感覺給我許多啟發。」

她的音樂也有一種誇張的特質。聽完一首貝西・史密斯的歌曲，不僅讓人知道她來自何方，彷彿讓你也明白自己來自何方。尤其是如果你曾經談過一場傷心的戀愛，或是愛人曾經出軌——只要你曾經戀愛過。貝西和她的前輩雷妮老媽一樣，唱的歌是關於煩惱的女人，有需要的女人，受男人吸引或是被男人拒絕的女人。她也唱有關反抗的歌，去槍殺、砍殺或者獵殺傷害她的男人。有些歌曲的對象是其他女性——彷彿她想藉著表演來建立起關懷團體。

「當我還是個小女孩，」歌手瑪哈利亞・傑克森（Mahalia Jackson）曾經回憶說，「我覺得她（貝西）和我好像有一樣的問題。因此南方人聽她的歌覺得很感安慰。她表現出他們無法用文字形容的東西。」當時絞刑還很常見（1926年3月7日的《非裔美國報》報導說，「1925年據報發生有17件絞刑，比前年多一件」），皮膚漂白乳液的廣告也隨

雷妮老媽

史特林・布朗

I

當雷妮老媽
到鎮上來的時候
所有的人
從四面八方來
有從傑哈德海角來的
有從楊木懸崖來的
全都聚集在這裡
來聽老媽唱拿手戲
他們坐汽車來
或騎騾子來
或擠火車來
來野餐的傻子……
就是這樣的光景
從紐奧良三角洲
和底特律
綿延好幾哩長
當老媽來的時候
到處都是人

II

他們從小河殖民地來聽雷妮老媽
從南方的玉米田來，從伐木營來
他們在大堂裡絆倒，大聲笑鬧
歡欣鼓舞像水流轟轟，像吹入沼
澤地的風

有些傢伙在擁擠的走道上笑鬧
有些人坐在這裡等，背負自己的
傷痛和苦難
一直到雷妮老媽出現在面前，露
出金牙的笑容
長腿小子在黃黑色的鍵盤前彈著
小調

III

喔 雷妮老媽
唱妳的歌
妳現在回來了
回到妳的地方
到我們身邊
讓我們堅強起來……
喔 雷妮老媽
低聲慢吟
給我們唱首關於我們不幸生活的歌曲
給我們唱首關於我們非走不可的寂寞公
路之歌

IV

我跟一個傢伙說話，這個傢伙說，
「她就掌握了我們，以某種方式
某天她唱了首洪水藍調；

> 下了四天的雨，天空像夜晚一樣黑
> 暗
> 低地的夜晚發生事情
>
> 閃電打雷還有暴風雨開始下來了
> 幾千人沒有地方可去
>
> 然後我去站在一個寂寞的山嶺
> 往下看著我從前的住所

然後這些人，他們當然低頭開始哭泣
低著重重的頭，嘴巴緊閉開始哭泣
老媽離開舞台，跟著人群出去

就這樣了，那個傢伙說：
她就這樣掌握了我們

"Ma Rainey"

By Sterling Brown
[1932]

I

When Ma Rainey
Comes to town,
Folks from anyplace
Miles aroun',
From Cape Girardeau,
Poplar Bluff,
Flocks in to hear
Ma do her stuff;
Comes flivverin' in,
Or ridin' mules,
Or packed in trains,
Picknickin' fools. . . .
That's what it's like,
Fo' miles on down,
To New Orleans delta
An' Mobile town,
When Ma hits
Anywheres aroun'.

II

Dey comes to hear Ma Rainey
 from de little river
 settlements,
From blackbottom cornrows
 and from lumber camps;
Dey stumble in de hall, jes a-
 laughin' an' a-cacklin',
Cheerin' lak roarin' water, lak
 wind in river swamps.

An' some jokers keeps deir
 laughs a-goin' in de crowded
 aisles,
An' some folks sits dere waitin'
 wid deir aches an' miseries,
Till Ma comes out before dem,
 a-smilin' goldtoofed smiles
An' Long Boy ripples minors
 on de black an'
 yellow keys.

III

O Ma Rainey,
Sing yo' song;
Now you's back

Whah you belong,
Git way inside us,
Keep us strong. . . .
O Ma Rainey,
Li'l an' low;
Sing us 'bout de hard luck
Roun' our do';
Sing us 'bout de lonesome road
We mus' go. . . .

IV

I talked to a fellow, an' the fellow
 say,
"She jes' catch hold of us,
 somekindaway.
She sang Backwater Blues one
 day:

> 'It rained fo' days an' de
> skies was dark as night,
> Trouble taken place in de
> lowlands at night.
>
> 'Thundered an' lightened
> an' the storm begin to
> roll
> Thousan's of people ain't
> got no place to go.
>
> 'Den I went an' stood
> upon some high ol'
> lonesome hill,
> An' looked down on the
> place where I used to
> live.'

An' den de folks, dey natchally
 bowed dey heads an' cried,
Bowed dey heavy heads, shet dey
 moufs up tight an' cried,
An' Ma lef' de stage, an' followed
 some de folks outside."

Dere wasn't much more de fellow
 say:
She jes' gits hold of us
 dataway.

處可見（同期《非裔美國報》有一則娜丁諾拉漂白乳液的廣告，根據廠商的說法，「是絕對有效的皮膚漂白乳液……讓男人崇拜你——女人嫉妒你。」）貝西·史密斯為黑人站出來，特別是褐色皮膚的女性，也為各地落魄的男男女女代言。（她在歌曲〈窮人藍調〉〔Poor Man's Blues〕裡感嘆有錢人如何虐待窮人），她只消提起聲調，就能為受壓迫的人打氣。

根據部分人士的觀察，史密斯是個大嗓門的粗俗歌手，不過1920年代黑人媒體的報導並不是如此。1926年3月27日《非裔美國報》上一篇貝西·史密斯的專訪裡寫道，「史密斯小姐說她最大的野心是，把她美好的歌聲帶到小鎮和村莊，希望可以啟發我們族群的年輕人，讓他們發揮自己的才華。」文章裡還描述她的打扮風格，「史密斯小姐算是體態豐滿。她穿著訂做的衣服，非常合身。她脂粉未施的褐色皮膚非常光華，讓她看來非常可人。」在同期一篇評論她在皇家戲院的文章裡，樂評人寫道，「我一定得描述或是重述史密斯小姐『藍調』唱腔裡神祕的悲嘆特質。」樂評後面還提到，「的確，整場表演沒有粗話，應該不會像以前一樣冒犯那麼多人。」史密斯是藍調女皇，不過她不需悲慘地工作。

✦ ✦ ✦ ✦ ✦

然而才過了十年，大眾的口味就改變了。帝國大廈開幕，黑幫老大卡邦（Al Capone）被捕；有聲片開始氾濫，喬·路易斯（Joe Louis）是新出爐的重量級冠軍。禁酒令執行過，也廢除了。納粹正在歐洲肆虐，二次世界大戰正在醞釀當中。在音樂界，藍調漸趨衰退，而搖擺樂如日當中。

到了1930年末期，年輕的爵士新星取代了年華老去的藍調皇后們。1937年10月23日，距離貝西·史密斯的死不到一個月，《非裔美國報》刊登了專訪下一位新星比莉·哈樂黛的文章，忠實地記載了這位年輕歌手自己梳理頭髮、打理指甲，並且穿了一件「黑色緞子的連身襯裙，領口鑲著水晶假鑽。」同期另一篇文章寫道，比莉·哈樂黛如此年輕就成功，令人刮目相看——「二十一歲能如此，是很大的成就，比莉·哈樂黛很聰明，她的氣質出眾，不裝腔作勢，賭十比一她將來還會更有成就。」媒體找到新寵兒；她的歌喉和貝西一樣好，而且大家關心她穿什麼樣的內衣。

不過當史密斯過世時，黑人媒體和音樂媒體還是把注意力轉回女皇身上。有關她的死因的謠言——種族歧視和拒絕照料，南方社會混沌不清的可疑舉動，一位藍調女伶在61號公路旁流血致死——是從1937年11月的《強拍》雜誌刊登的一篇文章開始，該文是由非常受推崇的音樂記者兼製作人約翰·哈蒙所為。哈蒙寫道，「奇柯·韋伯（Chick Webb）管弦樂團的成員剛傳來關於貝西之死的一些細節，和報導的版本有很大出入，災難發生不久他們就到了曼菲斯……貝西終於被送到醫院以後，醫院以她是有色人種為由拒絕照料她，致使她在等候醫護時流血致死。」

這個部分是《強拍》雜誌這篇報導貝西之死的文章，最常被重複的一段。事實上，哈蒙在同一篇文章裡還說到，「我明白這樣的故事在傳誦時可能被極度誇張，因此我希望當時人在該地的曼菲斯市民，可以提供確切證據。如果這個故事為真，那麼這又是我國部分地區一種可恥狀態的惡例。1937年12月，《強拍》雜誌在頭版登出後續文章，聲明

「貝西‧史密斯並未因缺乏醫護照料而流血致死。」

關於貝西‧史密斯的意外，一般說法如下：摩根載著史密斯，撞上路邊的卡車，卡車司機當時停在61號公路旁檢查輪胎，正要開回公路上。白人外科醫生休‧史密斯（Hugh Smith）和一個叫亨利‧布洛頓（Henry Broughton）的人正好開在同一條路上（兩人去釣魚），他們看到貝西撞壞的車子；摩根揮手要他們停車，當時大約是凌晨兩點。

史密斯醫生在1957年9月26日的《克拉克斯德媒體報》（Clarksdale Press Register）做了以下的回憶，距離意外發生有二十年：「我和我的同伴很快下車，我用我的帽燈檢查那位有色女子。她的左臂手肘處關節已經完全脫離……基本上，是損傷性截肢，不過主動脈還連著。她大量出血。我用了止血帶。很明顯的這位女子的胸部或是腹部也有嚴重內傷，不過她的意識還算清醒。」

史密斯醫生和他的同伴下車幫助貝西，另一輛由一對白人男女所開的車撞上他們的車子。史密斯醫生在1957年10月3日的一篇訪問告訴《克拉克斯德媒體報》：「現在我手上有三位傷患，全都躺在草地上，就在撞毀的三輛車子旁邊。大概在這個時候開始有點兒塞車，不過也就在同時救護車出現，三位傷患很快就由兩台救護車送到克拉克斯德。」

艾柏森在《貝西》一書裡認為醫院拒絕照料貝西‧史密斯一事應為虛構，主要是根據史密斯醫生的說法。他引用史密斯醫生的話，「貝西‧史密斯的救護車不可能去白人醫院的，別懷疑了。在南方腹地的棉花田鄉村，不可能有黑人或白人救護車司機會想到把有色人種送到白人醫院去的。1937年的克拉克斯德有一萬兩千至一萬五千的人口，鎮上有兩間醫院──一間白人醫院，一間黑人醫院──兩家相差不到半哩路。我想司機是儘快開到黑人醫院去的。」事實上，根據1937年10月2日《防衛報》及其他同時期報紙的報導，貝西‧史密斯是被送到G.T.湯瑪斯非裔美國人醫院（G.T. Thomas Afro-American Hospital）；該院於1940年關閉，幾年後以河邊醫院（Riverside Hospital）為名重新開張。醫院所有人法蘭克‧雷特里夫（Frank Ratliff）說院內一樓有一間貝西‧史密斯房，是為了紀念這位歌手，並向她致敬。不過他們沒有關於她入院時間的記錄──如果曾經有人記過的話。

法蘭克‧柏登（Frank Bolden）是30年代末期《匹茲堡信使報》的記者，現在被認為是有關黑人媒體議題的專家，他說黑人報紙經常報導白人醫院拒絕照料黑人病患的故事，從當時一直到好幾年後亦然。查爾斯‧史博枕‧強生（Charles Spurgeon Johnson）所著的《黑人種族隔離模式》（Patterns of Negro Segregation）也提到，當時不論是農村或小鎮，黑人被有系統地排除於白人醫院，以及白人圖書館、游泳池和飲水機之外。《傑克森代言者》（Jackson Advocate）是密西西比州傑克森市的黑人報紙，該報長期以來的發行人查爾斯‧提斯德（Charles Tisdale）在2003年2月的一篇訪問說，「在1930年代的克拉克斯德，黑人根本不能進入白人醫院。

✸ ✸ ✸ ✸ ✸

史密斯醫生的回憶顯示至少有一名「善心人士」沒有幫助貝西。在1957年9月26日的《克拉克斯德媒體報》上，史密斯醫生表示，那輛停在路邊造成連環車禍的卡車在事發後離開，沒有幫助受傷的歌手。史密斯醫生說，「卡車司機告訴受傷的人說車

上載的是郵局信件，還有禮拜天的《商業報》（Commercial），為了趕上時間他必須離開。不過他告訴黑人說他會去克拉克斯德叫救護車來接他們。我們到達的時候，他大概剛離開兩、三分鐘。」種族因素是不是造成卡車司機離開現場、打理自己事情的原因？如果那個卡車司機看到的是一個白種女人躺在路邊，左臂幾乎斷掉，他是否會送她去求助？一車的週日報紙和郵局信件會不會比一個白種女性傷患重要？假如卡車司機帶貝西去醫院，而不是急著去送信，她是不是就可能會活下來？

貝西·史密斯的繼子小傑克·基（Jack Gee Jr.）和她已分居的丈夫傑克·基（Jack Gee），在1938年的《巴爾的摩非裔美國報》上指控說，他聽說史密斯醫生告訴一位現場目擊者，他沒有用自己的車（一輛全新的雪佛蘭）送貝西·史密斯去醫院，是因為他不希望自己的車弄得「都是血」。小傑克敘述救護車到達時的事情發生經過如下：「這個時候摩根和救護車一起回來。當他們拿出擔架準備抬走我母親時，人群裡有人說『等等，我們先看這個白種女人怎麼了。』於是醫生幫白種女人做緊急護理，把她抬進救護車，送到鎮上。雖然摩根抗議，但沒有結果。」

小傑克·基在另一篇文章裡，支持他母親被拒絕照料的說法：「我們一直不知道我母親是怎麼被送回鎮上的，但我們知道她先是被送到一間白人醫院，他們拒絕幫她做急救或是收容她。然後她被送到非裔美國人醫院，一間有色人種的機構。這家醫院沒有適當的手術設備。醫生到鎮上到處找才找到適當設備。」

小傑克·基繼續說：「大約到了早上十一點半他們才給她乙醚。她死於十一點四十五分。沒有人

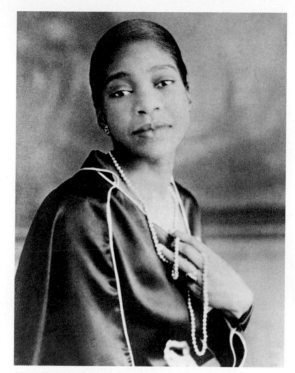

貝西·史密斯，藍調女皇。

告訴我們她的死因，但我們很清楚她是因為失血過多以及忽視而死。我相信如果派去接我母親的救護車載她回鎮上——就如醫生應該囑咐司機的，也許她還能活到今日。」

傑克·基的版本部分地方和其他目擊者的說法有些出入。1957年，事件發生的二十年後，《克拉克斯德媒體報》找到當年去接貝西的救護車司機。他是威利·喬治·米勒（Willie George Miller），在克拉克斯德的L.P.吉布森殯儀館（L.P. Gibson

Funeral Home）工作。（根據克拉克斯德當地歷史學家兼導遊羅伯・柏茲松〔Robert Birdsong〕的說法，當時的黑人意外傷患不准坐救護車，而是要由殯儀館派遣靈車來接送。）米勒說，有關那個意外事件他的記憶「模糊」，但他相信史密斯是在前往黑人醫院的路上「過世」的，而且她沒有被送到白人醫院。

當晚事件的另外一位主角的說法也和小傑克・基的說法有衝突。簽署貝西・史密斯死亡證書的W.H.布蘭登醫生（Dr. W.H. Brandon），在1941年告訴龍馬仕有關史密斯被拒絕醫護照料「絕對不是事實」。布蘭登也做出指控，宣稱她的司機「明顯地是醉醺醺的」。然而人在意外現場的史密斯醫生告訴記者說，貝西・史密斯的司機看起來沒有喝醉。

史密斯醫生死於1989年，他的遺孀咪咪・史密斯（Mimi Smith）在2003年初告訴我，她過世的丈夫相信貝西・史密斯受的是致命傷，不管她接受到什麼樣的照料，或醫護人員多麼迅速地到達現場，都沒有用。咪咪・史密斯說，「他希望大家能夠了解，即使意外是發生在市立醫院旁邊，她也不會活下來。她的傷勢就是那麼嚴重。」但當時有關這場意外的新聞報導，至少有一篇反對貝西・史密斯的傷勢是無法救助的。1937年10月2日的《芝加哥衛報》上，一篇報導說「即使是在生命的最後一分鐘，史密斯小姐還是保持身為一名專業藝人的精神。她英勇地對抗死亡，微笑地告訴床邊的朋友，她肯定晚上可以出現在曼菲斯，出席溫斯德百老匯拉斯特斯（Winsted Broadway Rastus）滑稽說唱秀的表演。」

如果《芝加哥衛報》的祕辛為真，或者部份為真（一個手臂快斷掉的女人還能談到要做表演，的

確有偽造之嫌），如果貝西發生意外之後真的一息尚存，那麼關於她應該得到卻沒有得到救助（也許因為她的種族）的論證就更有份量了——造成意外的卡車司機沒有幫她，史密斯醫生擔心他的雪佛蘭染血而沒有載她（不過公平一點來說，他的車可能已經毀壞而無法駕駛），或者可能先到場的白人救護車沒有幫她，她雖然可能沒有被送到白人醫院，但那裡會有較好的設備，比後來她被送去的黑人醫院要好——以上這些可能發生的事和應該發生的事也許可以救她一命。

不過那個晚上還是有東西存活下來。比貝西或是音樂都偉大的東西。美國社會一直存在的種族歧視並沒有因此而得到確認，反而顯示出畢竟在未來，種族和諧是有可能的。自從19世紀末起，黑人女性和白人女性之間就開始建構同盟關係，廢除主義者（abolitionist）和行動主義者（activist）終將建立起20世紀女性主義運動的核心。兩邊人馬都有同理心。就如同19世紀兩位著名的白人廢除主義者，安吉莉娜・格林凱（Angelina Grimké）和她的姊姊莎拉（Sarah）在1837年所說的，「她們是我們國家的女性——她們是我們的姊妹——而對我們女人而言，她們有權因為自己的悲痛去尋求同情，要求並祈求救助。」幾十年後，在1960年代，白種女性社會行動主義者在策劃人權運動時，把她們在南方看到的精力和策略轉移到北方日漸成長的女性主義。莎拉・艾凡斯（Sara Evans）的《私人政治：民權運動裡的女性解放運動以及新左派的根源》（*Personal Politics: The Roots of Women's Liberation in the Civil Rights Movement and the New Left*）一書裡，有一個章節標題為「黑人力量——女性主義的催化劑」，她寫道，「民權運動裡自覺

的女性主義最全面的表達，是從黑人力量的憤怒反彈而來的，在北方白人新左派造成極大迴響。」

在藍調女樂手之中，貝西·史密斯就是領袖，是她創造了20世紀的行動主義女性。貝西·史密斯以自己的方式過生活，唱著關於勞動階級女性的歌，關於她們的愛恨情仇，以及在公共場合的奮鬥，她給了女性一個發聲筒——她的聲音又大又篤定，不怕觸及任何議題，從臥房到酒吧，從救濟院到監獄。而她的死——尤其也許是她的死亡所引起的爭議和矚目——是一項確認，那就是女性也可以過著無拘束的生活，自訂規矩，自訂性方面的尺度，然後在歷史上成為舉足輕重的女性，受到大家注意。她成了一個偶像，一個目標，從黑人女性到後來不分種族的女性都可以追隨。黛芙妮·杜瓦·哈利森（Daphne Duval Harrison）在她所著的《黑珍珠：1920年代的藍調女皇》（*Black Pearls: Blues Queens of the 1920s*）裡聲稱，藍調女伶們幫助建立了「勞工女性的新模範——她們擁有性自主，自給自足，富有創造力，很有自信，並且帶領潮流。」行動主義者安琪拉·戴維斯（Angela Davis），也是《藍調傳承和黑人女性主義》（*Black Legacies and Black Feminism*）一書的作者，也說幾位藍調女藝人先驅如貝西·史密斯、雷妮老媽、比莉·哈樂黛等人的作品，是女性主義思想中心價值成形時的重要人物。幾十年來，貝西的聲音回音裊繞，比奪去她性命的那場意外還要大聲，還要持久。

聆賞推薦：

貝西·史密斯，《貝西·史密斯：精選輯》（*Bessie Smith: The Collection*）（哥倫比亞，1989）史密斯作品的最佳選輯。

貝西·史密斯，《貝西·史密斯作品精華選輯》（*The Essential Bessie Smith*）（哥倫比亞，1997）收錄史密斯最有名的歌曲之雙CD專輯。如果你想擁有眾多貝西·史密斯作品，可以購買這套專輯。

貝西·史密斯，《馬丁·史柯西斯藍調系列：貝西·史密斯終極精選》（*Bessie Smith, Martin Scorsese Presents the Blues: The Definitive Bessie Smith*）（哥倫比亞／經典傳承系列，2003）配合紀錄片發行的專輯。

珍妮絲·賈普林，《馬丁·史柯西斯藍調系列：珍妮絲·賈普林終極精選》（*Martin Scorsese Presents the Blues: The Definitive Janis Joplin*）（哥倫比亞／經典傳承系列，2003）這張配合紀錄片發行的CD讓我們聽到搖滾年代裡，史密斯最有力的接班人。

與貝西・史密斯共度一晚

卡爾・凡・維克騰（Karl Van Vechten）

（節錄自〈黑人藍調歌手〉〔Negro 'Blues' Singers〕，《浮華世界》〔*Vanity Fair*〕，1926年）

到紐瓦克去一趟是件工程浩大的事，假使我想在十點十五分趕到紐澤西奧芬戲院（Orpheum Theatre）聽貝西・史密斯唱歌的話，就不得不在八點剛剛過立刻離開感恩節晚餐的餐桌。但我滿懷期待，我的客人也是。貝西・史密斯是「藍調女皇」，她的專輯銷售數字可以和《周六晚郵報》（*Saturday Evening Post*）發行量相較。貝西・史密斯要在紐瓦克演唱，她在南方長期的巡迴，在那裡她渾厚的聲音傳到廣大同族同胞的耳裡，而在紐約一帶，除了留聲機的喇叭，已經有超過一年沒有聽到她的聲音了。

路標和地鐵代幣的表現都令人滿意。當我們在公園路告訴計程車上的白人司機開車的方向，他問說，「要去聽貝西・史密斯嗎？」「對，」我們回答他。「沒有用的，」他向我們保證。「你們進不去的。人多到要掛在吊燈上了。」雖然如此，我們還是堅持並懷抱著希望，因為管理部的人說幫我們保留了一個包廂。我們到了以後，卻發現他們並未遵守諾言。根本不可能保留一個包廂——人實在太多了。「他們很自然的就擠到包廂裡去，」一個帶位人員漫不經心的說。不過那位有魄力的劇場經理李・惠柏（Leigh Whipper），又把他們引了出去。

坐定了之後，我們看出去，看到一片開心的黑面孔——台上兩個喜劇演員正在說笑話。現場聽著猥藝笑話大聲笑著叫好的人裡，少有黑白混血或是淡色皮膚黑人。這些人到底是打哪兒來的？在哈林區，黑人的膚色有各種濃淡，但這些人都是巧克力般的棕色，或是「藍調」的黑。我從來沒見過這樣的群眾，除了在南方典型的露天聚會以外。

喜劇演員下來了。燈光暗下來。一個上面寫著貝西・史密斯的新招牌出現在鏡框舞台的兩旁。帷幕拉起來時，紫紅色背景前一個爵士樂團佔了整個舞台。薩克斯風開始低吟；鼓手拋起鼓棒。觀眾不由自主地被帶到一間哈林酒館。現在，樂團開始演奏一首更慢，更憂傷的歌。背景退到兩旁，一個高大的棕色皮膚女子出現——她就像是費・鄧波頓（Fay Templeton）演出「韋伯和菲爾茲」（Weber and Fields）那樣壯，她甚至做了類似的打扮，穿了一件玫瑰緞子的洋裝，上面的金屬亮片裝飾在她的腳踝旁邊掃動。她

的臉孔很美麗，有著南方那種濃豔的黝黑，深深的棕色，像她裸露的手臂。

她慢慢走向腳燈。

接著，隨著管樂悲傷柔聲的伴奏，鼓敲著單調的非洲節奏，鋼琴手的手指像單峰駱駝滑過敏感的琴鍵，她以充滿了呼喊、嗚咽、祈求、受難的聲音，開始她奇異的儀式，那狂野、粗糙的衣索比亞歌喉，刺耳又充滿爆發力，從紅唇白齒間釋放出來。歌手慢慢唱出節奏。

你對我不好
我對你那麼好
我為你日夜辛勞
你對別的女人炫耀
說我是你的傻子
讓我有這些啜泣和憎恨的藍調

Yo' treated me wrong;
I treated yo' right;
I wo'k fo' yo' full day an' night.
Yo' brag to women
I was yo' fool,
So den I got dose sobbin' h'ahted blues.

而現在，因為這幾行歌詞，斷斷續續的伴奏，以及這位原始的召靈女子的力量和吸引人的個性，還有她悲切的非洲歌喉，顫抖地唱出痛苦和熱情，使得傳出來的聲音彷彿來自於尼羅河的源頭，群眾爆發出歇斯底里的尖叫和慟哭聲。到處都有人在說阿門。小聲而緊張的傻笑聲像抖動的威尼斯玻璃，刺激我們的神經。

我是真的愛你，但我不要再忍受你的虐待

It's true I loves yo',
but I won't take mistreatments any mo'.

「沒錯，」我們包廂底面下有個女孩大叫出來。

我只要把你的照片放在相框裡
我只要把你的照片放在相框裡
你離開以後我還是能看到你

All I wants is yo' pitcher in a frame;
All I wants is yo' pitcher in a frame;
When yo' gone I kin see yo' jes' duh same.

「主啊！主啊！」那個女孩搖著頭，抽搐地哭泣。

我要繼續走下去
我有一雙木鞋
我要繼續走下去，因為我有一雙木鞋
一直走到我甩掉這些啜泣和憎恨的藍調為止

I'se gwine to staht walkin' cause
I got a wooden pah o' shoes;
Gwine to staht walkin' cause I got
a wooden pah o' shoes;
Gwine to keep on walkin' till I lose
dese sobbin' h' hted blues.

歌手消失在舞台，她的魔力也跟著離開。咒語打破
了，觀眾放輕鬆開始攀談。樂團演奏一首比較歡樂的歌曲。
貝西·史密斯又走上台，現在穿的衣服上裝飾了珠子
和銀條。這讓她更像個非洲女皇，更像個召靈女子。
「我要唱一首生氣的歌叫做〈工作坊藍調〉（Wo'
khouse Blues）」她大聲說。

大家整天都在哭著工作坊藍調
一整天
一整天……

Everybody's cryin' de wo'khouse
Blues all day,
All 'ong,
All 'ong . . .

劇場裡傳出長長的嘆息聲。

工作了三十天鉤久了
好久，好久
好久，好久……

Been wo'k in' so hard-hirty days
is long,
long, long,
long, long . . .

咒語又悄悄施展魔力，邪惡複雜的非洲巫毒，苦棟樹
的香氣，滿月之下閃爍著銀光的棉花田，悲傷的咒語：苦
難，貧窮，和煉獄。

我定要離開這裡
搭上下一班火車回家

在那裡，在寂寞公路的那頭；
工作坊就在寂寞公路的那頭……

爸爸以前是我的，但你看現在誰擁有了他
爸爸以前是我的，但你看現在誰擁有了他
如果你抓住他留住他，他就沒什麼用了

I gotta leab heah,
Gotta git du nex' train home . . .

Way up dere, way up on a long lonesome
road;
Duh wo'k house ez up on a long lonesome road . . .

Daddy used ter be mine, but look who'se got
him now;
Daddy used ter be mine, but look who'se got
him now;
Ef yo' took him keep him, he don't mean no
good nohow.

比莉·哈樂黛　希爾頓·艾爾斯（Hilton Als）

我們該怎麼做才能補償她的人生故事被再三誤傳的遺憾？大眾將之庸俗化；對音樂沒有鑑賞力、也毫無同情心的無聊作家寫出枯燥的八股文章；而那些自以為是的傳記作者，不過是與這位脾氣出了名的壞、風格無人可比的女士有一面之緣，當她離開房間消失之後，對她沒有留下任何印象，竟只記得自己的主觀感覺？

她的一生波折不斷，與個性有關。她像是傳說裡的苦命醜小鴨，在災難籠罩之下找回自己真正的樣貌。她堅持己見，因為這是一個藝術家所知唯一可行的方法——我行我素，直接，絕不允許任何一點端莊優雅來玷污她的歌聲和舞臺表演，因為那代表了布爾喬亞和潔癖，如果一個人決定以行動來證明什麼，發揮自己的才能，這些通通要丟在一邊。

「這個女人從來都不是基督徒，」伊麗莎白·哈維克（Elizabeth Hardwick）在她1977年的小說《無眠的夜》（*Sleepless Ninghts*）裡這麼寫著，一直到今日這都是對於這位「奇異的女神」

的最佳記載。是什麼讓她如此古怪？嗯，她從不妥協——妥協比較能讓更多人喜歡你。她根本不吃美國大眾對個人事務品頭論足的那一套，也為此吃了不少苦頭。

她把自己變成了神話。不管在什麼情況下她總是那麼地機智——意思是說不管她演唱的的歌有多麼老套，也不管歌詞多麼令人無力。但女人不該是這付德行。社會將女人馴化，她們應當對險惡的一面裝聾作啞，粉飾太平，而不是搧風點火。

然而她無法對於錯誤的事情視而不見，或者避而不談。她不能停止思考。她生於1915年，死於四十四年之後。她到過南方，去過歐洲，她在國外受到愛戴，她應該住在國外的；但真正對生命有熱情的人不會以受人愛戴為滿足。儘管人生令她恐懼，令她飽受摧殘，她還是繼續以幽默的態度面對生活帶來的威脅，但對自己卻不能這樣一笑置之。也許，有的時候，她對於這樣的矛盾也感到好奇吧。

她像是一份文件，最想記錄

的是自己所看到的事實。她把自己的歌喉變成了神話。她說路易士·阿姆斯壯和貝西·史密斯影響了她的唱腔。不過在她的早期錄音作品裡，可以聽出她深受伊瑟·華特斯（Ethel Waters）的影響——在高頻的哀訴聲裡，有著濃濃的自作聰明的味道。有時候，你只能一邊聽一邊憋住不和她一起笑。她嘲弄我們的故作正經。我們的愚蠢和保守的人生，在她嚴酷的眼光之下暴露出來，讓我們知道所謂愛和尊重就像很多別的東西一樣，只是幻覺。這就是她想說的故事。而她也的確說出來了。

我們可以從她參與過的電影和電視看出來，她知道攝影機的功用。在攝影機前，她以細緻的手法和才智把火燄般的熱情按捺下來。這一位電影明星，挑戰我們是否能一邊看著她的人，還能一邊聽她的歌聲。我們之中一部分的人做到了。一直到今日還繼續在聽。

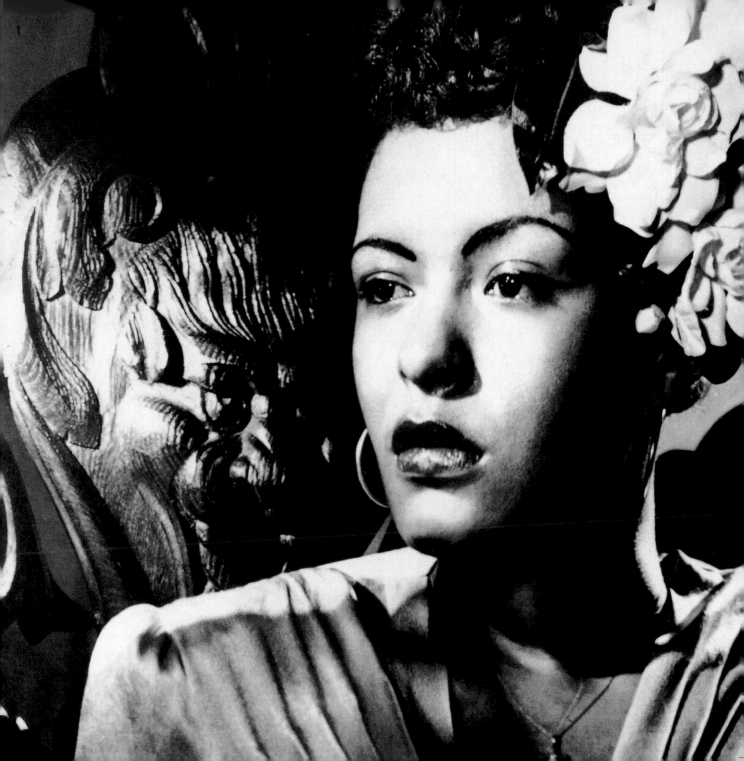

早期南方鄉村藍調唱片
傑夫·陶德·提頓（Jeff Todd Titon）

（節錄自《早期南方鄉村藍調唱片：音樂上與文化上的分析》
〔*Early Downhome Blues: A Musical and Cultural Analysis*〕，1977年）

早在1923年黑天鵝（Black Swan）唱片和歐可（Okeh）唱片就認為，（南方）鄉村藍調或是比雜藝團的歌曲簡單一點的藍調會有市場，而雜藝團的部份他們已經開始發行。黑天鵝唱片為喬絲·邁爾斯（Josie Miles）的〈用你老派的方式愛我〉（Love Me in Your Old Time Way）所做的廣告如下：「您是否聽過由黑人護路工所演唱有關南方鐵路的歌曲？您還記得他們憂鬱的旋律是如何觸動您的心弦嗎？這些發自勞工們靈魂深處的歌曲也稱藍調，然而與我們熟悉的普通藍調舞曲可大不相同。〈用你老派的方式愛我〉是屬於勞工的歌曲。」

邁爾絲是雜藝團歌手出身，她的歌僅僅「屬於」「發自勞工靈魂深處的歌曲」……（她的）專輯在1923年由歐可唱片發行，一年後派拉蒙買下歐可唱片之後重新發行，很明顯地是因為銷售成績不錯，不過並未造成風潮。1923年，歐可唱片的音樂總監拉夫·皮爾攜帶手提錄音設備到亞特蘭大，表面上是為了幫山地鄉村歌手「拉小提琴的」約翰·卡森（Fiddlin' John Carson）錄音。歐可唱片在亞特蘭大的批發商波可·布洛克曼（Polk Brockman）認為卡森的唱片可以在當地賣出好成績。結果確是如此。然而不管是皮爾或是布洛克曼，都沒有預料到後來發生的事——卡森的唱片開發出一個有利可圖的山地鄉村唱片市場，一如種族唱片市場。雖然皮爾到亞特蘭大這一趟，也順道錄了伯明罕藍調歌手路易絲·柏根（Louise Bogan）的歌曲，然而為了趕緊在山地鄉村市場大撈一票，到南方做錄音之旅的想法很快就被淡忘。

派拉蒙唱片將雷妮老媽當作具有南方風格的歌手來行銷，肯定是因為當時南方鄉村歌曲熱賣的緣故。

同樣的大環境影響因素，也可從派拉蒙「挖掘」查理·傑克森老爸的宣傳手法上看出來——「他是藍調唱片界唯一仍然健在、可以自彈自唱的歌手」——以上刊登在《衛報》的廣告，把他說得彷彿是過去留下來的遺蹟一樣。他的唱片既然銷售成績不錯，應該有機會榮登第一位鄉村藍調歌手的寶座，然而因為在他的歌唱曲目（有一些的確是藍調歌）中大都是以六弦斑鳩作為伴奏樂器，這使得音樂聽起來就像說唱秀一樣，因此其他人把他歸類為雜藝團歌手。雖然他是說唱秀的老手，但還是很有資格被稱作鄉村藍調歌手，至少，也和有幸在「瞎檸檬」傑佛森之後灌錄唱片的吉姆·傑克森（Jim Jackson）差不多……

早在山姆·普萊斯（Sam Price）寄信給派拉蒙唱片，向他們推薦在德州相當出名的傑佛森之前，南方的唱片經銷商就已經開始建議唱片公司推出鄉村藍調藝人的作品。派拉蒙唱片錄音部門經理A.C.萊比利（A.C. Laibley）宣稱，傑佛森是在達拉斯的街頭被挖掘的，而後在1925年被邀請到芝加哥。雜藝團藍調歌手的音樂近似錫盤巷（Tin Pan Alley）[1]作曲家的音樂，讓唱片公司覺得有親切感；而諸如查理·傑克森老爸以及煙囪老爹等人的音樂，則近似於20世紀末白人和黑人都聽的一般民謠和說唱音樂，這一點唱片公司也聽得出來。因此不可避免地，結果就是傑佛森的音樂讓他們摸不著頭腦。派拉蒙一開始不知該拿這位盲眼歌手如何是好，讓他以假名「迪肯L.J.貝茲」（Deacon L.J. Bates）發行了一張靈歌專輯，不過專輯的發行日期被延後。1926年3月，傑佛森錄了四首藍調歌曲。第一張發行的專輯中收錄的是〈精力藍調〉（Booster Blues）和〈乾旱南方藍調〉（Dry Southern Blues），

派拉蒙在1926年4月8號的《衛報》刊登的廣告如下：「一位真正的老派藍調歌手」唱著「真正的老派藍調。」重複的字句就是欲強調的重點，傑佛森的歌曲被稱之為「老歌」，而他的吉他彈奏技巧是「真正的南方手法」。只有一個字可以形容派拉蒙對於傑佛森歌曲的看法，那也就是他們為傑佛森做宣傳時重複用來形容他的字：怪。唱片公司不了解他的歌詞；他們也從未聽過有人像他這樣彈吉他。甚至是他的外表也可能令人吃驚──一個瞎眼的黑人街頭歌手，肚子很大，鼻樑上架著細金屬框的眼鏡。他的外表如此引人注目，以致於廣告插畫家在製作他的廣告時，忘了不能把歌手的外貌用諷刺畫來表現的規定。

然而幾乎每一個黑人群居地裡的成員，都很熟悉傑佛森的鄉村歌曲風格。他的第一張專輯賣得差強人意，不過第二張專輯中的〈我有藍調〉（Got the Blues）和〈寂寞藍調〉（Long Lonesome Blues）就成了暢銷曲。派拉蒙從傑佛森身上得到的成功，促使其他唱片公司也朝這個方向發展，他們很快地派星探到南方去尋找鄉村藍調藝人。唱片公司天真的做法顯示出他們對於這種音樂的陌生──他們把星探派到達拉斯，也就是傑佛森的家鄉。達拉斯鋼琴手亞力斯‧摩爾（Alex Moore）描述當時的情況：「專長唱片（Specialty Records）、歐可唱片、有聲唱片（Vocalion Records）、笛卡唱片（Decca Records）、哥倫比亞唱片，都派星探到達拉斯，每隔十五或三十天就有唱片公司的人到城裡來。你無法想像他們是什麼樣子，野蠻地為唱片公司搜刮歌曲。達拉斯這個城市以它的鋼琴手、吉他手、藍調和布基歌手而聞名，優秀藝人如『瞎檸檬』傑佛森……」

⊕ ⊕ ⊕ ⊕ ⊕

鄉村藍調的第一個重要時期是從1926年一直到1930年。（第二則是從1947年到1955年。）星探找來的地方性和區域性藍調歌手，大多在點唱機酒吧、廉

20年代初期，歐可唱片為販售鄉村藍調培養出一群新的唱片消費者，這些唱片被稱為「種族唱片」。

價酒吧、晚餐會、野宴以及郡所舉辦的舞會上表演。這些表演者大部分都是歌手，他們演唱的曲目除了藍調以外，還包括很多其他種類的歌曲，但星探們要找的是原創的藍調歌。在這些歌手之中有許多人只在南方的城市臨時架設起來的錄音室裡錄過一次音。而有些人如盲眼布雷克，因為唱片銷售成績很好，經常被邀請回錄音室錄製專輯。

這一個十年接近尾聲的時候，種族唱片的銷售也開始向下滑。雖然從1927年到1930年之間，每年藍調和福音唱片發行總量大約有五百張，在這段時期快結束前每張專輯的發行量急劇下滑。有人將銷售下跌歸因於經濟大蕭條時期黑人普遍的貧窮現象，不過這個解釋並不夠有說服力，因為至少在1929年股票崩盤的

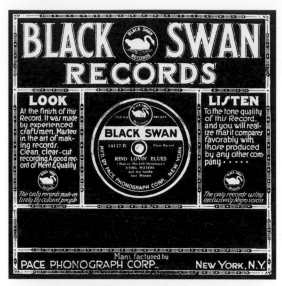

黑天鵝唱片的行銷手法比歐可唱片較為精緻，還將城市的搖擺樂行話放在廣告裡。

前六年，黑人群居地的農村就已經感受到經濟大蕭條的壓力。較有可能的因素，應該是當唱片公司緊縮時，因為經濟的考量，決定不再持續發行鄉村藍調歌手的唱片──這個決定造成唱片公司日後自食惡果的局面。尋找藝人的南方之旅因為花費甚鉅，已經大為減少。當錄音室逐漸朝向類似生產線一般的技術，不花多少時間就可以處理完一首歌曲的時候，專業、能夠演唱多樣化曲目、有效率的歌手，才是達到最高生產力的保證。在如此情況下，舉例來說，錄兩次自然不如只錄一次，只錄一次已成了常規。只要某些歌手的唱片銷售還算令人滿意──李洛依·卡爾、「拳手」布拉克威爾、坦帕·瑞德、喬治亞·湯姆、朵西、曼菲斯·蜜妮·堪薩斯·喬等人在1930年代早期一直維持很好的銷量──冒險發行沒人聽過的歌手，或是繼續發行已成名但專輯銷量下降的歌手的作品（例如盲眼布

雷克的專輯銷量忽然下降），簡直就是做傻事。雖然唱片工業繼續發行鄉村藍調唱片，而新出道的歌手如「大個子」比爾·布魯茲、「瘦蜜蜂」艾莫斯·依斯頓（Bumble Bee Slim〔Amos Easton〕）、約翰·李·胡克、「桑尼男孩」威廉斯等人也在1930年代建立起聲譽，但當年積極的活動業已結束。

當年輕歌手開始感覺到唱片的影響力，以及在點唱機酒吧裡，逐漸由點唱機取代現場演出時，鄉村藍調又重新被定義。獨唱歌手自談自唱彷彿已經過時，不過有些人還是繼續錄音（如盲眼威利·強生），其他人則打入種族唱片市場（如羅伯·強生、湯米·麥克勒能、和羅伯·派特威〔Robert Petway〕）。若說吉他是1920年代鄉村藍調唱片的主要樂器，在接下來的十年裡，則是由鋼琴取代它的地位。貝西·史密斯那一代的雜藝歌手逐漸老去，他們曾經佔據的主要地位被伴奏的爵士樂團取代，歌手成了樂團的附屬品，不像從前是剛好相反。種族唱片的發行數量，以及在所有發行唱片中所佔的比例，皆急劇下降。不過在黑人群居地，點唱機酒吧還是照開，這些地方還是需要擁有可攜式樂器的藝人來提供餘興節目。二次大戰結束之後，小型唱片公司開始出現，打破大唱片公司可說是壟斷市場的情形。這些小公司找到許多彈吉他自彈自唱的藝人。其中幾位較為成功藝人的音樂，如「閃電」霍普金斯以及約翰·李·胡克，熱衷民謠的樂迷認為他們的吉他若是不插電，聽起來非常像他們二十年前的對手。

註釋：

❶錫盤巷（Tin Pan Alley）位於紐約第28街（第五大道與百老匯街之間），是美國流行音樂的主要發源地，許多音樂人在這裡創作了大量聞名於世的作品。錫盤巷不僅是流行音樂出版中心，也成為流行音樂史上一個時代的象徵、一種風格的代表。它差不多延續了半個多世紀，從19世紀末直到20世紀50年代末。

喝給他醉，好好搞搞：派對藍調入門
詹姆斯·馬歇爾（James Marshal）

自從1927年那決定性的一天，當「瞎檸檬」傑佛森立下主意，覺得與自己的生殖器官長得最像的一種生物是黑蛇——因而創作出音樂生涯中最暢銷的作品〈黑蛇哀歌〉（Black Snake Moan）——性，幫藍調賣了不少專輯。在二次大戰前幾年，有關性的藍調唱片（也稱「派對藍調」〔party blues〕），在所有藍調唱片裡為最大宗。（社會學家提出的一個理論是，這些藍調歌手中許多人的父母可能頗好性愛之道——不過這也只是一個假設。）

1920年代最受歡迎的藍調歌曲，是坦帕·瑞德（哈德森·衛特克）和喬治亞·湯姆（也叫湯瑪斯·A·朵西）所演唱的一首生動地讚美女人陰部的歌曲——〈那麼地緊〉（沒過幾年，湯瑪斯·A·朵西決定為耶穌拉上褲頭，創立了當代福音音樂，寫下如〈摯愛的主〉等非常珍貴、同時也免稅的版權音樂。）數十位藍調和爵士藝人都翻唱過〈那麼地緊〉，從路易士·阿姆斯壯到男扮女裝的「半品脫」法藍基·傑克森（Frankie "Half-pint" Jaxon）。除此之外，這首歌還引發許多共鳴歌曲，例如密西西比酋長樂團的〈那麼地鬆〉（It's Loose Like That, 1930），以及坦帕自己創作的〈那麼地緊第二號〉（It's Tigt Like That #2, 1929）。同一年，喬治亞·湯姆和珍·盧卡斯（Jane Lucas）合作了〈可怕手術藍調〉（Terrible Operation Blues），至今仍是最奇怪也最猥褻的派對藍調歌曲。

生於紐奧爾良的吉他好手隆尼·強生一直都懂得賺錢的方法，在他60年樂手生涯的早期，曾錄了〈感覺真好〉（It Feel So Good）和〈擦掉吧〉（Wipe It Off），兩首歌的內容都如歌名一樣猥褻。伯·卡特（Bo Carter）（別名查特曼〔Chatmon〕）是密西西比酋長樂團的成員之一（他的〈坐在世界之頂〉〔Sitting on Top of the World〕是有史以來最暢銷的藍調歌曲之一），他為酋長寫了〈通條藍調〉（Ramrod Blues, 1930）以及〈床墊彈簧撲克〉（Bed Spring Poker, 1931）。離開

酋長之後，他以白話的淫穢歌曲名建立自己的聲譽，例如〈你水果籃裡的香蕉〉（Banana in Your Fruit Baske, 1931）、〈你針插上的針〉（Pin in Your Cushion, 1934）、〈我的鉛筆不能寫了〉（My Pencial Won't Write No More, 1935）、〈小貓咪藍調〉（Pussy Cat Blues, 1936）、〈你的小麵包對我來說不會太大〉（Your Biscuits Are Big Enough For M, 1930），當然還有〈摸清楚我的女孩〉（The Ins and Outs of My Girl, 1936）。這傢伙簡直就是不知廉恥！

瞎男孩富勒是鄉村藍調界非常優秀、也很受歡迎的歌手，他錄了〈把我的藍調帶走〉（Truckin' My Blues Away, 1936）和〈她只是個小娃兒〉（She's a Truckin' Little Baby, 1938），創造出聰明的雙關語（以英文的truckin'，用卡車運貨之意，來取代fuckin' 做愛）。富勒也錄過直截了當的〈我要吃一點你的派〉（I Want Some of Your Pie, 1929），以及使用修辭學的歌曲〈那聞起來像魚的東西是什麼〉（What's That Smells Like Fish, 1938），以及其他同樣關注腰圍以下部位的歌曲。甚至是靈魂深受折磨的羅伯·強生也暫時停下和惡魔躲迷藏，在〈河邊旅遊藍調〉（Traveling Riverside Blues, 1937）裡邀請他的甜心來「擠我的檸檬，直到汁液沿著我的腿留下來」（squeeze my lemon, baby, till the juice runs down my leg）；這句歌詞後來被齊柏林飛船的羅伯·「普西」·普藍特（Robert "Percy" Plant）改唱，然由他來唱聽起來頗為愚蠢。

可可墨·阿諾（Kokomo Arnnold）是個私酒販，也是個吉他手，他錄過幾首淫穢歌曲的佳作，包括在歌裡面唸了一段「數一打」（the dozens），這是一種非裔美國人的民俗遊戲，內容是侮辱對手的家人。他把自己1935年的單曲命名為〈淫穢數一打全錄〉（Dirty Dozens）。更早之前，在1929年時，類似的歌曲〈淫穢數一打〉（The Dirty Dozen）是「斑點」瑞德（Speckled Red）的暢銷作品，接下來的兩年他還錄了〈淫穢數一

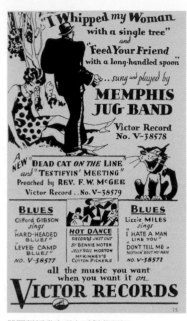

雙關語經常出現在派對藍調裡。

打再版）（The Dirty Dozen No. 2）和「淫穢數一打三版」（The Dirty Dozen No. 3）。李洛依・卡爾和「拳手」布拉克威爾及隆尼・強生都在1930年錄過〈淫穢數一打〉，曼菲斯・蜜妮錄了〈淫穢數一打新版〉（New Dirty Dozen），不過沒有一個比得上阿諾後來的版本。阿諾事業的顛峰期——也可說是他品味最拙劣的時期——當數1935年他錄製〈忙著爽〉（Busy Bootin'）一曲；這首歌後來因為小理查（Little Richard）的關係成為搖滾樂曲目，他在1958年把這首歌淨化，改為〈繼續敲〉（Keep a Knockin'）。阿諾的版本包括了以下的歌詞：「大約十二點時我聽到你在敲門／但我把你媽媽按在砧板上／你繼續敲，但你進不來／我正忙著爽，你不能進來。」（I heard you knockin' about twelve o'clock/But I had your mammie on the choppin' block/Keep a knockin' but you can't come in/I'm busy bootin' and you can't come in.）

女性也無法避免不錄派對藍調歌曲，尤其是20年

代和30年代的經典藍調歌手。貝西・史密斯在一場經典演出裡，嘆息唱到「我的碗裡需要一點糖」（I need a little sugar for my bowl），邀請男人來攪和一下她那碗果醬（〈我的碗裡需要一點糖〉，1931）。她也為哥倫比亞唱片錄了〈做你該做的功課〉（Do Your Duty）以及〈我為那東西瘋狂〉（I'm Wild About That Thing），兩首歌都非常不受拘束。1929年，克拉拉・史密斯錄下她演唱〈那麼地緊〉的版本，以及另一首叫〈沒人來磨我的咖啡〉（Ain't Got Nobody to Grind My Coffee）的小品。「倉庫」安妮（Barrel House Annie）的〈如果放不進去（就別勉強）〉（If It Don't Fit〔Don't Force It〕）就不須多費脣舌說明了。

小強生（Lil Johnson）錄下多首淫穢的作品，光是〈熱花生（跟賣花生的人要）〉（Hot Nuts〔Get 'Em From the Peanut Man〕）一曲就錄了好幾個版本，更別提1929年至1937年間一系列的情色歌曲經典，如〈搖那個東西〉（Rock That Thing）、〈賣熱狗的男子山姆〉（Sam the Hotdog Man）、〈我那時醉了嗎？〉（Was I Drunk?）、〈喝給他醉，好好搞搞〉（Let's Get Drunk and Truck）、〈地毯剪裁器的功能〉（Rug Cutter's Function）、〈肉丸〉（Meat Balls）、〈慢慢來，滑溜溜的二號〔你還有很遠的路要滑呢〕〉（Take It East Greasy No. 2〔You Got a Long Way to Slide〕）、〈你偷走我的櫻桃〉（You Stole My Cherry），以及〈我的爐子狀況很好〉（My Stove's in Good Condition）。

根據統計，20年代和30年代購買藍調唱片的消費者大多是女性，有這麼多的唱片是向「特種營業從業女性」推銷的，我們可以假設這些專輯大概是被買到妓院裡。幾首有關妓院的歌如下：小蘿拉・杜克斯（Little Laura Dukes）的〈賣果醬的女人〉（Jelly Sellin' Woman，1929）；前面提到的小強生錄了〈有人要買我的甘藍菜嗎？〉（Anybody Want To Buy My Cabbage? 1935）；喬治亞・懷特（Georgia White）錄過〈我就繼續坐在上面（如果賣不出去的話）〉（I'll Keep Sittin' on It〔If I Can't Sell It〕，1936），以及〈你不能叫五個的話，叫三個〉（If You Can't Get Five, Take Two, 1936）。貝西・史密斯也添上一筆，錄了兩首有關皮條客的歌曲：〈我的皮條客〉（My Sportin' Man, 1936）、〈名叫

丹的混混〉（Hustlin＇Dan，1936）。

　　我個人覺得最有力，最能代表經典藍調形式和派
對藍調風格的歌曲，是露西兒‧柏根（或是貝西‧傑
克森〔Bessie Jackson〕，這是歌手的別名）未在當年發
行的單曲〈幫我刮乾〉（Shave Em＇Dry）（這首歌一直
到70年代中期才發行）。這首歌錄於1935年，歌詞包括
以下非常有啓發性的對句：

　　　　我雙峰上的奶頭
　　　　像你的大拇指端一樣大
　　　　我的雙腿間有個東西
　　　　可以讓死人達到性高潮
　　　　喔 老爹
　　　　寶貝，快來幫我刮乾
　　　　做愛讓我欲仙欲死
　　　　我要在街上做愛，直到鐘敲了11下
　　　　來搞我，搞到我掉下眼淚
　　　　你的卵蛋像金鐘一樣掛著
　　　　你的老二像教堂屋頂高聳著
　　　　你的屁眼像教堂的門開著
　　　　陰蝨如人潮洶湧
　　　　喔 該死
　　　　寶貝，快來幫我刮乾
　　　　母豬吃玉米就肥起來
　　　　牛吸奶就長胖
　　　　如果你看到這頭豬
　　　　跟我一樣胖
　　　　該死，我是做愛變胖的
　　　　喔 快來幫我刮乾
　　　　我的背像鯨魚骨架一樣
　　　　我的陰部是黃銅做的
　　　　我是為了工人的兩毛錢而做愛
　　　　老天啊，你可以到後面來親我的屁股

I got nipples on my titties
As big as the end of your thumb
I got something between my legs
Make a dead man come.

Oh daddy
Baby won't you shave 'em dry
Won't you grind me baby
Grind me till I cry
I fucked all night and the night before
And I feel like I want to fuck some more . . .
Oooh daddy
Baby won't you shave 'em dry
Ohhh fuckin' is the thing that takes me to heaven
I'll be fuckin' in the street till the clock strikes eleven
Baby, shave 'em dry
Grind me, daddy, grind me til I cry
Now your nuts hang down like a damn bell clapper
And your dick stands up like a steeple
Your goddamn asshole stands open like a church door
And the crabs crawls in like people
Ooooww . . . shit!
Baby won't you shave 'em dry
A big sow gets fat from feedin' corn

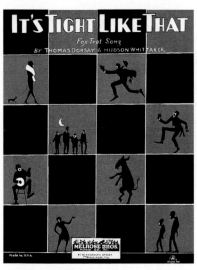

1920年代最受歡迎的派對藍調是〈那麼地緊〉，
由喬治亞‧湯姆和坦帕‧瑞德於1928年寫成。

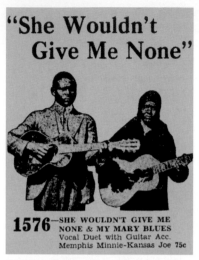

1576—SHE WOULDN'T GIVE ME NONE & MY MARY BLUES
Vocal Duet with Guitar Acc.
Memphis Minnie-Kansas Joe 75c

曼菲斯·蜜妮和她的先生堪薩斯·喬為另一種難題而哀嘆，以上是他們的唱片《她不讓我上》（She Wouldn't Give Me None）封面。

And a cow gets fat from suckin'
If you see this pork
Fat like I am
Goddamn I got fat from fuckin'
Weeoow—shave 'em dry
My back is made of whalebone
And my cock* is made of brass
And my fuckin' is made for workin' men's
Two dollars
Great God you can come around and kiss my ass!

〔*cock在當年的方言裡代表女性生殖器〕

柏根彷彿只想著這一件事，她另外還灌錄了〈床上翻滾藍調〉（Bed Rolling Blues）、〈肌膚遊戲藍調〉（Skin Game Blues）（兩首歌皆錄於1935年），以及關於女同性戀的〈女人不需要男人〉（Women Won't Need No Man, 1927）。

二次世界大戰結束後的數年間，隨著藍調唱片市場由種族唱片市場演變為節奏藍調，再加上約翰·李·胡克和穆蒂·華特斯在北方的城市冶煉電子藍調，派對藍調的本質從喧鬧變成覗腆；從1946到1954年，正好在搖滾樂（一種淨化了的節奏藍調）興起之前，是雙關語歌曲的黃金時期。

搖滾樂的年代終結了甚至是最隱諱的淫穢藍調歌曲——這個情形維持了至少有一陣子——因為唱片公司不希望這些新的聽眾（主要為中產階級的白人青少年）聽到和貧民窟如此息息相關的歌曲。例如在1955年，小理查把描寫雞姦的老歌〈什錦水果冰〉（Tutti Frutti）（原始歌詞為：「什錦水果冰／好一個屁股／如果放不進去／不要勉強／塗一點潤滑油／比較好放」（Tutti Frutti/Good Bootie/If it don't fit/Don't force it/Just grease it/And make it easy），一改而成喧鬧但不失純真的青少年兒歌，開啓了一個新的時代。

雖然派對藍調在搖滾樂時代轉入地下，它還是生存到60年代和70年代，偶而也會浮出檯面，例如奇克·威利斯（Chick Willis）的〈彎下腰來，寶貝〉（Stoop Down Baby, 1971），和威利·狄克森的〈愛撫寶貝〉（Pettin' the Baby, 1972）。

80年代它以絕地大反攻的聲勢出現，克萊倫斯·卡特（Clarence Carter）的〈撫摸〉（Strokin'）狂賣百萬張，那時正當CD逐漸取代四十五轉唱片之際。嘻哈與有榮焉地接續派對藍調的地位，較出名的幾首如兩人現場小組（2 Live Crew）的〈我們想找些騷屄〉（We Want Some Pussy, 1987）和〈我慾火焚身〉（Me So Horny, 1988），奇亞（Khia）的〈我的脖子，我的背〉（My Neck My Back），以及Too $hort的〈我的卵蛋，我那一袋〉（My Balls My Sack）（後面兩首歌都是2002年的作品）。

今日我們仍可在還有運作的黑人娛樂劇場和南方的廣播電台聽到派對藍調，例如位於紐奧爾良，只播放淫穢藍調歌曲的WODT電台。然而不幸的是，清新頻道（Clear Channel）企業集團買下WODT以及幾個南方的小型電台，讓人不禁懷疑這些土氣親切的歌曲還能被播放多久。有一件事情是可以肯定的——只要人們不停止做愛，唱片藝人就會繼續唱下去。

懷念羅伯・強生 強尼・夏恩
（節錄自《美國民謠音樂》〔*The American Folk Music Occasional*〕，1970年）

我和羅伯・強生是於1935年在阿肯色州的赫勒拿（Helena）認識的，當時是透過一個在阿肯色州休斯（Hughes）和我一起彈鋼琴的朋友介紹。我一直不知道這個朋友真正的名字是什麼，不過大家都叫他「M&O」。他常常提起羅伯，說他有多厲害，他希望我們三個人可以聚一聚，一起玩音樂。因此我們去了赫勒拿。M&O聽說羅伯在那裡。

那趟旅途很值得——我認識了一個新朋友，他和我一樣喜歡旅行和玩音樂。和羅伯第一次見面時我是二十歲，我想他大概是二十二或二十三歲。

我們倒是沒有決定要組團。我們只是一起去一些地方，一起演奏。因為我是個討人厭的傢伙。我跟著羅伯，那時我會跟隨任何有個人音樂手法的人——不管是一個樂句、一段即興演奏，或是一個和弦——直到我學會為止。如果他還算友善的話。

經由M&O的介紹，我們建立起良好的友誼，不過我們還在那裡的時候，羅伯卻離開鎮上。他去了密西西比，要不是M&O清楚他的為人，我可能還會繼續等他回來！

後來我在曼菲斯又見到他。那裡是我的家鄉，不過我一點也不想留在那裡。羅伯告訴我他得去達拉斯錄一張唱片，我說「我們走吧」，但他有車票，我可沒有。我們一直同行到克薩卡那（Texarkana），我叫他繼續上路，我很快會再和他碰面，結果的確是如此。我們在德州一個叫紅水（Red Water）的地方碰上，羅伯已經錄完唱片（註：時間應該是1937年，這一年的6月19日和20日，羅伯在達拉斯錄下唱片），我們一起玩得很開心。他彈他專輯裡的歌，我跟著學。

我們在德州走唱，一直到天氣開始變冷，然後我們就到德州南部去。那時我才發現德州到處都是棉花田；我本來以為德州都是牧場。羅伯和我又回到阿肯色州，最遠到了小岩城（Little Rock）。我不記得到底是怎麼回事，但我媽也住在阿肯色州，離休斯不遠，因此我去了她那裡。羅伯又繼續旅行，我則待在休斯。一天晚上我回家以後，正要把吉他收好，一個女孩到我跟前對我說，有個傢伙躺在我的床上，說他跟我很熟，而且他彈奏的技巧是她前所未見的。我問她，「他彈什麼東西？」當她說吉他的時候，我就明白了！肯定是羅伯。

我們在當地一起表演，大部分的時間都是獨奏。我的意思是指，很少有什麼歌是羅伯願意和別人一起彈的，所以我們大多是輪流表演。休斯是個小地方，不過有趣的事情不少。我們在司徒加（Stuttgart）、棉花廠（Cotton Plant）、雪湖（Snow Lake）等地，以及許多其他地方賺錢演出，有時候一起表演，有時各自表演。如果我們同時出現在休斯，就同住一個房間，或者由星期一出現的那個人付房租……

因為羅伯是這麼個奇怪的人，你也只好說他的愛情生活很隨便，或是很開放。從來沒有一個女人真正拴住他。當他想走的時候，他說走就走。我沒見過誰可以這麼沒感情。我看過女人對他死心塌地，你以為他絕不會離開這個好心腸的女人，她可以為了他付出一切。但你可就大錯特錯了！

有兩個要去紐澤西的人聽說我和強生在紐約，很神奇地找到我們，希望我們一起同行到紐澤西表演。這正合羅伯的心意。那時候我和羅伯在紐約都有女友。

所以我們——羅伯與我——離開紐約，和那兩人一

起去紐澤西表演。前兩個星期我們都沒想到要寫信，但又很神奇地，竟然被那兩個女孩找到了。女孩們就是這麼傻，想要我們跟她們一起回去。羅伯不肯，他準備好去南部、北部或是西部，就是不會回紐約——而且以我們那時的狀況，只有腦筋不正常的人才會想回去。但你可別誤會。我們賺的錢還不少；大家喜歡我們的音樂，然而我們的錢也花得差不多。這兩個女孩很有錢，她們給我們任何想要的東西；雖然如此，羅伯對待她們的方式，卻好像她們只是從前認識的老朋友。

請不要讓這些話破壞你對羅伯的印象。他絕對不是沒用的男人，有時候還太直接了。甚至是別人的老婆也可以是他的對象。

我們把場景再拉回阿肯色州。

我們在這個小鎮過得很快活，每天晚上人們聚在這裡賭博、喝酒、跳舞，或是從事任何他們有興趣的休閒娛樂。我們經常在這家酒吧表演，某個晚上羅伯看到一個女孩，想認識她。他找到另一個認識她的女孩，請她幫忙介紹。

羅伯絲毫不浪費時間，雖然她告訴他自己已經結婚了。羅伯整晚都不讓她離開他的視線。我們在那裡待了幾天，她常常和我們在一起。她叫做露意絲（Louise），是羅伯的夢中情人：她會唱歌、跳舞，能喝酒，也能吵架。喔，對了，她還能彈一點吉他。她和羅伯的感情很好，一直到她拿爐架打他為止。我想羅伯沒有料到這點，他們後來就沒那麼和睦了。

我只認識兩個女人有可能和他親近，一個是薛基·霍頓（Shakey Horton）的妹妹，另一個是小羅伯·拉克伍德的媽媽。羅伯最常提到的人就是薛基·霍頓的妹妹。另外小羅伯的母親對他而言一定也很重要，因為他稱呼她為老婆。你一定注意到我都稱呼這些女士為「女孩」，不過這只是一種說話方式，這裡面

其實只有一個可被稱為女孩，那就是霍頓的妹妹，她才十多歲。其他的女士大概都超過三十歲。羅伯自己不知道，但他花很多時間去引起女孩注意，然後用剩下的時間試著從她們身邊逃開。

羅伯旅行的路線是：田納西州曼菲斯、密西西比州、阿肯色州赫勒拿，有時候他也去德州。他是那種可以把一首歌用滑音吉他手法彈得很好聽的人，不管歌的內容是什麼或原本是什麼樣子。他的吉他好像會說話——跟著他一起覆誦，沒有別人可以做到這點。我說他的吉他會說話，很多人同意我的看法。

這樣的音樂感動了許多女人，我一直都不明白是為什麼。有一次在聖路易，我們一起表演一首歌，是羅伯偶爾會願意和別人一起演奏的〈進我廚房來〉（Come On in My Kitchen）。他彈得很慢，極富感情，等我們彈完以後，我發現沒有一個人在說話。然後我才明白原來他們都在哭——男男女女都是。

這種事情常常發生，我覺得羅伯也像大家一樣，想放聲哭泣。在我看來，就是這種情形讓羅伯想要獨處，而他也很快會自己消失。我想兩者不同的地方在於，羅伯是在內心哭泣。沒錯，他是心裡在淌血。

我剛說過，羅伯決不是個軟弱的男人，而且他不費吹灰之力就可以證明。女人對羅伯來說就像汽車旅館或旅社的房間：即使他經常使用某一個房間，總還是原封不動地離開它。羅伯就像個水手——除了有一點不同：水手在每個港口都有個女人，羅伯卻是在每個城鎮。上天保佑，他對人一視同仁——也許有一點像耶穌基督。他每一個都愛——老的，年輕的，胖的，瘦的，或是矮的。對羅伯來說，全都沒什麼兩樣。

我們那時在阿肯色的西曼菲斯，住在杭特旅館（Hunt Hotel），為一個叫城市（City）的人做表演。同住在旅館的還有一個比侏儒高不了多少的女孩，我們都沒把她當一回事，因為她常替我們三人或是鄰近地

區裡的任何人跑腿。每當她幫我們辦事，我們總是把剩下來的零錢給她，因為她實在很親切。

有一天晚上我們找不到羅伯，還以為他到第八街去找一個他最近非常注意的女孩。我們以為大概是如此，直到那個女孩拿食物過來給羅伯還有我們，她找不到羅伯，我們只好趕緊編一個藉口，沒有透露出我們真正的猜測。我們說羅伯去曼菲斯了，但她不肯相信，還發起脾氣。我們只好去找他。我知道剛提到的那個小女孩總是到處跑，她大概會知道羅伯到哪裡去——她果然知道。你猜猜看，一定不會猜錯的！羅伯就是和她一起在她的房裡。她只有一個房間，如果我叫她離開好讓我跟羅伯說話，那一定很蠢，因此我只好告訴她發生了什麼事，結果她對事情很諒解。她把事情再重複一次給羅伯聽，就好像他之前沒在聽一樣。她告訴他怎麼樣可以偷偷離開旅館而不讓別人發現，結果很順利。之後，羅伯常常利用這個出口，但不一定是從那個女孩的房間出來！

有一回我們在肯塔基的威克利夫（Wickliffe），認識了幾個我很喜歡的女孩子。她們是一個舞團，還沒去過幾個地方，很希望能夠打開知名度。我應該說她們是一個四人組合的歌舞團。她們的表演真的不錯，我希望當我們離開的時候可以帶著她們一起走，事情都安排好了。但羅伯從一個女孩轉到另一個女孩身邊，到了最後，她們全都為了他而爭風吃醋。現在他準備好從她們身邊溜走，我們只好走了。

羅伯真的愛過任何人嗎？有的，就像流浪漢愛火車一樣——從一節車廂再到另一節車廂。

羅伯有各種情緒——唱歌，嬉鬧，喝酒，打架，閒晃，有時候說話（這是他為時最短的情緒，除了和其他人一起嬉鬧地演奏時）。我的感覺是，如果附近沒什麼女人，羅伯還是會挑出他最喜歡的一個，費盡力氣要得到她。他總是會成功。

羅伯和我在芝加哥分道揚鑣。他去了聖路易，到了州際——阿肯色州和密蘇里州的交界——然後前往阿肯色州布萊斯維（Blytheville），後來到田納西州曼菲斯，再回到阿肯色州的休斯。我和他在阿肯色赫勒拿又會合。

如果你猜一猜，你可以得一百分：沒錯，他又和羅伯·拉克伍德的媽媽在一起。他經常穿梭於她家和另一個女人的家，在此我先不提她的名字。是的，羅伯是個很受女人歡迎的男人，但他總要離開她們，去認識一個新歡，或是回到某一個舊愛的身邊。然後羅伯去了密西西比。我不喜歡密西西比，因以沒有跟去，後來我再也沒見過他。

這就是我所認識的羅伯·強生，以及關於他的優良事蹟。

惡魔的女婿

拉夫・埃利森

（節錄自《隱形人》〔*Invisible Man*〕，1952年）

我出去那天天氣晴朗無雲，太陽照著我的眼睛感覺暖暖的。早晨蔚藍的天空只有幾片雲，有一個女人已經在屋頂上晾衣服了。我自己一個人走路感覺比較好一些。自信心開始回復。遠處島上的摩天大樓，高聳在神祕如粉蠟筆般的朦朧裡。一輛牛奶車開過去。我想到學校。現在他們在校園裡做什麼呢？月亮是否落下，而太陽升起了？已經吹了早餐號了嗎？今天早上宿舍裡的女孩們，是否像我還在那裡時大部分春天的早晨一樣，被那隻壯碩公牛的吼聲吵醒──清晰的吼聲比鈴聲、號角聲或是早晨工作的噪音都還響亮？我快步走，受到回憶的鼓勵，忽然我發現到今天就是那個日子。某件事情會發生。我拍拍我的公事包，想著裡面那封信。最後一件事就是頭一件事──這個跡象挺好。

靠近前面路邊的欄杆有個男人，他推著的小車子上堆著成捲藍色的紙，我聽到他用清脆的聲音在唱歌。他唱的是一首藍調，我跟在他身後走，想起我在家鄉也聽過別人這樣唱歌。彷彿就在這裡，我生命中的某些記憶悄悄在校園繞了一圈，回到更久遠之前，我已經完全忘記的事情上。我無法不想起這些事。

> 她的腳像猴子
> 腿像青蛙──主啊，主啊！
> 但她開始愛我的時候
> 我大叫呼，上帝──狗子！
> 因為我愛我的寶貝
> 超過愛我自己
>
> She's got feet like a monkey
> Legs like a frog-Lawd, Lawd!
> But when she starts to loving me

I holler Whoooo, God-dog!
Cause I loves my baabay,
Better than I do myself . . .

走到他身邊的時候，我聽到他叫我：

「你看這邊，老兄……」

「什麼事，」我說，停下來看著他通紅的眼睛。

「就在今天早晨告訴我──嘿！等等，老爹，我跟你同路。」

「什麼事？」我說。

「我想知道的是，」他說，「你有狗嗎？」

「狗？什麼狗？」

「那麼，」他說，把推車停靠在腳架上。「就是這樣。誰──」他停了一停，把一隻腳跨在欄杆上，好像鄉村牧師正準備拍他的聖經──「有……狗，」他的頭隨著每個音節晃動，活像隻憤怒的公雞。

我緊張地笑笑，後退一步。他用精明的眼神望著我。「喔，上帝狗子，老爹，」他氣勢洶洶地說，「誰有那隻該死的狗？我知道你是鄉下來的，為什麼假裝你從來都沒聽過一樣！該死，今天早上這附近沒什麼人，只有我們兩個有色人種──你為什麼要拒絕我？」

忽然之間我又窘又生氣，「拒絕你？你是什麼意思？」

「你就回答問題。你有嗎，還是沒有？」

「一隻狗？」

「對，那隻狗。」

我很憤怒。「沒有，今天早上沒有，」我說，我看到他咧嘴微笑。

「等等，老爹。你可別生氣。該死，老兄！我還以為你有，」他說，假裝不相信我。忽然我覺得很不自在。

他就好像「黃金歲月」（Golden Day）裡的退伍軍人……

「嗯，也許是另一種情況，」他說。「也許是牠擁有你。」

「也許吧，」我說。

「如果是的話，你很幸運牠只是條狗──因為，老兄，我相信擁有我的是一隻熊……」

「一隻熊？」

「沒錯！那隻熊。你看不出我屁股上讓牠劃出來的痕跡？」

他把卓別林式褲子的屁股部份拉到旁邊，開始大笑。

「老兄，哈林區就是個熊穴。不過我告訴你，」他說話時臉迅速冷靜下來，「那是全世界最適合你和我的地方，如果時機不改變的話，我要把那隻熊抓起來，哪兒也不讓牠去！」

「別讓牠擊敗你了，」我說。

「不會的，老爹，我會挑個跟自己身材差不多的打架！」

我試著想回答其他和熊有關的事，但只記得傑克兔（Jack the Rabbit），傑克熊（Jack the Bear）……我好久都沒想到他們了，現在想起來只讓我有股濃濃的鄉愁。我想離開這個人，但和他並肩走又讓我感到愉快，好像整個早晨在別的地方我都是和他一起走的……

「你那裡面是什麼？」我說，指著堆在推車上的藍色捲紙。

「藍圖，老兄。我這裡有大概一百磅的藍圖，我要來蓋東西！」

「藍圖是用來作什麼的？」

「我知道才怪──什麼都蓋。城市，小鎮，鄉村俱樂部。有的就只是建築物和房子。這些多到可以蓋一座房子，如果我可以像日本人一樣，住在紙屋裡。可能有人改變計畫了吧。」他笑了笑接著說。「我問那個人他們幹嘛把這些東西丟掉，他說佔地方，所以每隔一陣子他們丟一些，好留空間放新的。這裡面有很多還沒用過，

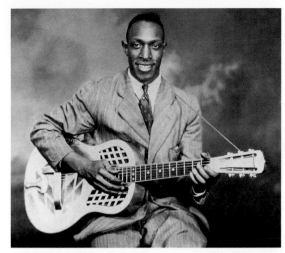

彼得·威史卓唯一留下來的照片，攝於1935年。

你知道。」

「你那裡有一大堆，」我說。

「對，而且還有更多。我還有好幾堆。運這些就要一天的時間。大家總是在作計畫，然後又改變計畫。」

「對，沒錯。」我說，心裡想著我那些信，「不過那是一個錯誤。人不該改變計畫。」

他看著我，忽然嚴肅起來。「你還蠻年輕的，老爹，」他說。

我沒有作答。我們走到山坡的轉角。

「嗯，老爹，跟一個老家來的小子談話很愉快，不過我要走了。這是一條下坡路。我可以沿著下滑，不必累一整天。我會累才怪──讓他們帶我到我的墳墓裡去吧。我們改天見──還有你知道嗎？」

「什麼？」

「一開始我以為你在拒絕我，但我現在很高興碰上你……」

「希望如此，」我說。「你慢慢來。」

「喔，我會的。要在這裡生存只需要一點狗屁，一點膽量，一點常識。還有老兄，我生來三者都具備。事實上，我是第七個兒子生的第七個兒子生來兩眼顏色一樣從小吃黑貓骨頭征服者至高約翰還有油膩甘藍長大——」他流利地講，眨著眼，嘴唇快速地動。「你懂嗎，老爸？」

「你說太快了，」我說，開始笑了起來。

「好，我慢慢講。我讀給你聽，但我不會詛咒你——我叫彼得·威史卓（Peter Wheatstraw），我是惡魔唯一的女婿。慢慢滾吧！你是個南方小子，不是嗎？」他說，頭偏向一邊像隻熊一樣。

「是的，」我說。

「嗯，那你接招！我的名字是藍色，我拿把乾草叉來捅你。非－匹－佛－放。誰要射惡魔，主啊，刺啊！」

他害我笑個不停。我喜歡他說的字句，不過我不太記得答案。我小時候知道的，但已經忘了；是在學校裡學的……

「你懂嗎，老爹？」他笑著。「哈，有空來找我，我是鋼琴手，也是巡迴樂手，喝威士忌的人，鋪路工人。我可以教你一些好的壞習慣。你會需要它們的。祝你好運。」他說。

「再見，」說完後我看著他走。我看著他往山坡頂的

轉角走，身子斜斜地對著把手，聽到他的聲音傳過來，隨著他下山，現在比較沈了。

她的腳像猴子
腿
腿，腿像隻瘋狂的
牛頭犬……

She's got feet like a monkeeee
Legs
Legs, Legs like a maaad
Bulldog . . .

那到底是什麼意思，我在想。我從小就聽過，但忽然感覺陌生起來。到底是有關一個女人，還是奇怪的像獅身羊頭般的動物？他的女人或任何一個女人都不可能符合這樣的描述。為什麼要用這樣矛盾的字眼來形容一個人？她是個獅身羊頭的動物嗎？穿著卓別林褲的，這個髒屁股的傢伙，到底愛她還是恨她；或許他只是在唱歌？哪有女人可以愛這麼個骯髒傢伙？而如果她真如歌詞裡面描述的那麼令人厭惡，他又怎麼可能愛她？我繼續走。也許每個人都有所愛的人；我不知道。我沒辦法想太多關於愛的事情。要作遠程旅行，一定要疏離，我還有好長的路才能回學校。我跨大步走，耳中那推車人的聲音已經變成一首寂寞的、從遼闊處傳來的呼嘯聲，每一句歌詞的結尾都綻放成顫抖、憂鬱聲調的和弦。在這個聲音飄動俯衝之間，我聽到火車汽笛聲表示開始加速了，寂寞地穿過寂寞的夜。他是惡魔的女婿沒錯，而且他還可以用口哨吹三和弦……該死的，我想，他們真是了不起的人！我不知道這突如其來的感覺到底是驕傲還是嫌惡。

「你可以聽得出……雁伯·強生音樂之豐富和複雜性……他是個了不起的人，總是激起我的想像力……我深深為他彈奏吉他的複雜性而吸引。他其實是在打鼓。心裡這樣想之後再來聽，真是很不可思議的經驗。我想像他的手法，從有鼓到沒鼓，沒有鼓還能什麼都彈，包括他音樂裡才剛開始產生的多重旋律。而且他還唱歌，更增加了一個層次。他的音樂就是我所謂的『豐厚』。

——卡珊卓·威爾森

和大個子喬一起流浪

「蜜糖男孩」大衛‧愛德華（David "Honeyboy" Edwards）口述
（珍妮絲‧馬丁森〔Janis Martinson〕和麥克‧羅伯‧法蘭克〔Michael Robert Frank〕撰文）
（節錄自《世界沒欠我什麼》〔The World Don't Owe Me Nothing〕，1997年）

檔案室

我和我老爸住了一陣子，有一天「大個子」喬‧威廉斯流浪到這裡。我們住的羅林堡（Fort Loring）農場上有一個叫做黑蘿絲（Black Rosie）的女人，她開了一家點唱機酒吧。黑蘿絲每個禮拜六都會辦舞會。那時是1932年，快到聖誕節的時候。「大個子」喬‧威廉斯就在黑蘿絲的舞會上表演。喬那時不過是個流浪漢，在街頭維生。我到蘿絲的店，他就在那裡表演。他大概三十歲，脖子上圍著一條紅手帕，彈著一把珍珠琴頸的史特拉（Stella）吉他；他正在彈藍調。他彈了〈49號公路〉（Highway 49），我就站在那裡看著他。我從來沒聽過其他人把藍調彈成那樣！我站在角落看著，他說，「你幹嘛那麼認真看我？你會彈嗎？」我說，「一點點！」他拿了一杯威士忌，然後說，「彈給我看。」我很感到羞愧也很不好意思，但我彈了一點。我大概彈了一兩首歌給他聽。他說，「我可以教你。」就這樣！於是我和他在一起，因為我真的很想學。那天晚上我和他待了一整夜。直到凌晨。

我在星期日早上的時候回家，喬跟我一起走，他把吉他背在肩上。我爸爸曾是樂手，他可以接納別的樂手。我帶喬到他面前，說「這是我父親。」我說，「他以前也彈吉他。」喬就坐下來彈藍調給我父親聽，我姊姊替他煮了一隻肥雞當晚餐。吃完以後，喬想去綠林塢〔密西西比〕，他可以去那邊的威士忌酒吧，在私酒商的酒吧賺點錢。他問我爸，「那麼，亨利先生，我可以帶『蜜糖』跟我一起去嗎？看來他還蠻喜

歡我的。」我爸說，「如果他想去的話可以去。農場上沒什麼事好做。天氣變冷的時候再回來就好了。」我姊姊的男友——我們叫他做桑（Son）的那個，有一把琴頸壞掉的吉他。我們把它修好，我就是用那把吉他和喬一起彈的。「『蜜糖』，帶著吧。」喬幫我把音調好。我彈的是低的E調，他彈高的E調。

因此我就跟他去了綠林塢，我們在F大道上一家生意很好的酒吧表演。老天，我們真是受歡迎。女人聚集過來，給我們五角、十分或是二十五分錢，酒吧因為有我們而熱鬧得很。

週五和週六，我們會到卡羅頓街（Carrolton Street）上一個叫羅素先生（Mr. Russell）的白人開的雜貨店。鄉下的人都會騎著馬車來這裡買雜貨。大家就是在這裡做交易；人們也約在這裡碰面。我和喬就坐在後面棉花種子的袋子上彈吉他。那些從鄉下到鎮上買雜貨的人都會賞我們幾個錢。

週六晚上我們到不同的威士忌酒吧。我們會帶著吉他，好好喝一杯透明的威士忌，讓自己開心。然後我們就開始盡情彈藍調。人潮一直湧進。我們在那裡非常開心。

然後有一天，我們沿著河往下游走，我和喬離開那裡，搭便車流浪。那時如果一個樂手帶著吉他走在路上，人們會停車載你。「你們要去哪裡？彈點音樂來聽聽！」於是我們就在後座彈起藍調。有時候他們還會停車請我們喝酒，或是買三明治給我們吃。

喬‧威廉斯也會偷搭火車。他是貨真價實的流浪

漢！他連自己的名字都不會寫。但他很有見識，有天生的智慧。他可以隨便到一個鎮上，走到街角到處看看。他會說，「好吧，我們到某某地方去。」然後我們又回到那裡，你心裡想著，「該死，我們之前不是來過這裡嗎？」他會說，「對，再往下走。」他知道的。他不會讀書或寫字，連自己的名字也看不懂。沒錯！不過他知道自己曾經過何處。而且他總是對的。

我和喬在一起大概八、九個月。我們去密西西比的傑克森市，也去了維克斯堡。我認識了不少樂手。法藍克·海因斯（Frank Haines）是吉他手，他住在傑克森市。強尼·楊（Johnny Young）在下面的維克斯堡，他彈曼陀林。他很年輕，和一個叫「藍外套」（Blue Coat）拉小提琴的人一起表演。我們和一個開船賣威士忌的人住一起，他的店生意也很好。我們離開維克斯堡，渡過密西西比河到塔路拉（Tallulah）。然後去了雷維爾（Rayville），一個從早到晚都在喝酒狂歡的小鎮。再來是西門羅（West Monroe），在那裡表演。那邊有一個很大的造紙廠，我們去造紙廠那一帶表演。後來我們離開那裡，去了紐奧良。

我一直待在喬身邊，直到我學成為止。喬·威廉斯會在吉他上夾個移調夾，彈高把位的西班牙式音階，讓我彈空弦E調。我用沒移調過的吉他配合他高音的西班牙式音階，聽起來就像貝斯搭配曼陀林在演奏還是什麼的，因為他用了移調夾以後產生了高音。我用E調彈出低音，但還是同一個調。他的吉他總是有九根弦，那是他自己的發明。他在琴頸上鑽洞，給自己做了把九弦吉他。他都是那樣彈的。

他彈的是〈詹姆斯弟兄〉（Brother James）那類的老歌。〈詹姆斯弟兄〉（Brother James）、〈49號公路〉、〈一堆鈔票〉（Stack O' Dollars）。「一堆鈔票，繼續敲門，你不能進來，一堆鈔票，你不能進來。」（Stack O' Dollars, keep a-knockin', you can't come

in. Stack O' Dollars, you can't come in.）。〈寶貝別走〉（Baby, Please Don't Go），〈乳牛藍調〉（Milkcow Blues）。他都彈老歌。有的歌是他想出來的，我就跟著他彈第二吉他。他會當場即興彈出歌來，而且都是好歌。我們做得不錯，賺了點錢。因為那時候還沒有很多街頭藍調藝人。他們分散在各處；找到一個好的藍調樂手並不容易。要找到一個人坐下來彈，很簡單，但要彈得有生命力又好聽，就不是每天都可以碰得到的。

喬是第一個教我如何混江湖的人。他可以到任何地方去，他知道如何用吉他來混江湖。我跟著喬，因為他就像一條狗。他每個地方都知道，對火車清楚得很。他是你見過最懶惰的人；他絕對不想工作。假如你讓他在麵包店工作，每回烤盤從烤箱拿出來都給他一個蛋糕，他也不會願意。他就彈吉他，靠吉他賺夠支付住宿費的銅板。

那時，只要有三塊錢就可以付一個星期的房錢。雖然不是太乾淨或有格調的房間，不過總是能吃飯睡覺的地方。有時候我們一個星期付六塊美元，連伙食費一起。某個女人一天煮兩頓飯給我吃。早餐有熱的小麵包和培根。大部分的人都有養豬，因此總有火腿掛在燻製房。那些老女人會切幾個大塊的放在平底鍋裡煎，煮米飯，把火腿的肉汁淋在飯上。有培根、米飯和小麵包。六塊錢一個禮拜。她們準備食物不用花多少錢，因為豬是自己養的。

我們星期五晚上出去，在小的鄉村舞會上一人賺個兩塊錢。白天的時候，我們一起到街上，把帽子傳給人群，有時候一人可以賺五或六美元。這個錢賺得容易。在那種鄉下小鎮，身上只要有個幾塊錢，就可以過得不錯。把五角十分湊一湊，拿去換綠花花的鈔票。我們就是這樣混江湖的——用吉他來賭博。

他教我在路上怎麼走，在街上怎麼站，才能賺個

五角十分，他教我在低級酒吧怎麼謀生。我在「大個子」喬的手下學習。他帶我去一些地方，我年紀還太小不能進去，不過別人還是讓他帶我進去。

他不彈琴的時候，就和女人調情，喝醉酒，胡鬧一場。我記得有一次他跟一個女人在房裡，竟然把她的床給弄壞了！那個女人說，「先生，別把我的床拆了，」他說，「哎呀，這床根本不夠牢！」喬，他不太賭博，但是喝很多酒，跟女人嬉鬧。我只好在外面跟路上的小孩玩丟石頭。我喜歡彈吉他，但我還年輕，有時候會很孩子氣。他會說，「來吧，『蜜糖』，去拿你的吉他。我們走了。」他把我餵飽，給我一點錢放口袋裡。他帶我出去見世面，我對此很感激。他改變我的生命，我感到很開心。

在紐奧良，混江湖很容易。我也一直都想到大城市去。我們跟喬的一個克理奧（Creole）❶女友住在一起，那是在法國區。要看五光十色的景緻，就要到那裡去。路上有電車，那時還有運河渡輪，男人在河邊裝載香蕉船，到處都有人搭乘馬車，開老車，或是騎馬。那裡真是美。

那時我們倆是當地唯一彈藍調的人。紐奧良一直都是爵士之都。不過大家也很喜歡我們彈的藍調。我和喬會在藍帕街（Rampart）上的幾個小酒吧表演，進到酒吧裡，拉兩張椅子，坐下來開始彈。在紐奧良的酒吧，人們不喝透明的威士忌。他們找有桌子的座位，叫一加侖的葡萄酒和一罐冰塊。雖然我只是個小男孩，他們也讓我在酒吧表演。那裡不是很嚴格，我就坐在喬的旁邊。我們在酒吧演奏，在街上合奏，彈給妓女聽，在火車站彈，去了紐奧良不同的地方。

喬到了紐奧良開始嚴重酗酒，一杯杯的喝。我還年輕，不過一百一十磅重，喬開始想找我打架。所以我溜出去，漫無目的地走路。有一天我趁喬睡覺的時候溜走。我離開紐奧良，走到沿著海岸往南的90號公路。我把吉他背在肩上，不知該往哪裡去，因為我從來都沒有一個人過。我搭了便車往聖路易士灣（Bay St. Louis）去，到了一條橋之後下車，那裡有人在抓螃蟹。有人叫住找。他說，「你會彈吉他嗎？」我說，「會啊，」然後我就開始彈一點點。「你好厲害！」我不知道有多厲害，但我只是想彈得和喬一樣。那人開始丟十分錢給我，我心想，該死，我其實不需要喬。

我到了格夫波特（Gulfport）後，進了一家樂器行買了個舊口琴架。我開始邊吹口琴邊彈吉他，聽起來也還不錯。

我從格夫波特搭了一輛由兩個白人開的黑色老福特便車到密西西比的哥倫比亞。到了星期五，我就到工廠區去彈吉他，那些女人喝醉了就開始大叫，胡鬧，把銅板一把一把丟給我。我在那裡待了大概一個星期，賺一點錢，終於啟程回家。

我搭便車離開那裡，在幾天內到了綠林塢。我到了以後，所有的人，我姊姊她們，全都站在我身邊，好像我是個陌生人一樣。她們說，「『蜜糖』現在會彈吉他了！」🎸

註釋：

❶ 美國紐奧良一帶的黑白混血後裔，原意特指早期法國白人與女黑奴的子女。

小教堂
威廉·福克納
（節錄自《士兵的報酬》〔*Soldier's Pay*〕，1926年）

……那條路在紅色的窪地之間又往下陡，從一片月光照亮著的平靜空間，穿過幾叢樹苗，傳來一個顫抖的和弦，無語而遙遠。

「他們正在舉辦禮拜式，是黑人，」牧師告訴我。他們走在泥巴路上，穿過整齊的房子，房子因為靜止而陰鬱。有一群黑人走過房子前面，手上提著的燈籠冒出小火熖，對著月光顯得徒然。「沒有人知道他們為何這樣做，」牧師回答吉利根（Gilligan）的問題。「也許是要點亮他們的教堂用的。」

歌聲越來越近；最後，就蜷伏在路後面的一堆樹叢裡。那些樹遙望破舊教堂上的尖塔，尖塔像是偽善的滑稽模仿。樹叢裡微弱的煤油燈讓暗夜和熱氣都更加濃郁，辛苦工作一天之後，這片月亮照亮的大地更加挑起人們的性慾；從這片地面湧出的是深膚色種族隱匿低吟的熱情。它不算什麼，它卻也代表了一切；然後它漲到一個狂喜的狀態，立即把白人的語言和遙遠的上帝結合，給他造了一個私人的父親。

餵你的羔羊，喔，耶穌。人類渴望與某處的某種東西結合為一。餵你的羔羊，喔，耶穌……牧師和吉利根一起站在泥土路旁。在月光之下，路繼續延伸，看不見盡頭，朦朧地消失不見。經常被使用的紅土農田，現在是一塊塊的柔黑和銀色；每棵樹都有銀色的光輪，除了那些面向月亮的鮮明如青銅。

餵你的羔羊，喔，耶穌。聲音聽得清楚了，還是很輕柔。他們沒用風琴；風琴是不需要的，在低音與男中音和諧的熱情之上，清楚的女聲如金色的天堂之鳥展翅而飛。他們一起站在泥土路上，牧師穿了一件看不出形狀的黑色衣服，吉利根則是新的嗶嘰料衣物，他們聽著，看著那破舊的教堂因為柔和的渴望而變得美麗，帶有熱情而又哀傷。然後歌聲靜止，在月光照亮的大地上消逝不見，無可避免的是明日和汗水，性慾，死亡，還有詛咒；然後他們在月光下往城鎮前進，感覺到鞋子裡踢進的沙。

十字架下 詹姆斯‧鮑德溫

（節錄自《下一次的烈火》〔*The Fire Next Time*〕，1962年）

我得到拯救了。但在同時，因為某種我無意假裝明白的幼稚的狡猾，我忽然了解，我不可能再以一個祈禱者的身分待在教堂裡。我一定要替自己找到什麼事來做，以免太無聊而發現自己身處這群可悲的、沒有受到拯救的人之中……

教堂裡很令人興奮。我花了很長的時間，才讓自己脫離這種激昂的情緒，在最盲目、最發自內心的層面上，我從來都不是真正的有過、也再也不會有那種激情。沒有什麼音樂像那種音樂一樣，沒有一種戲劇像這樣，有歡欣的聖人，悲歎的罪人，手鼓打個不

停，所有的聲音一齊向上帝呼喊。對我來說，仍然沒有一種激情像這些各種膚色的、耗弱的、但又是勝利而容光煥發的臉孔，表達出一種對上帝之良善持續的絕望，而這種絕望，是可以看得見、可以碰觸得到的。在沒有預警之下，忽然就充滿在教堂裡的那烈火與刺激，我還沒見過有任何事物可以與之比擬，它讓教堂「搖起來」，就像「鉛肚皮」或是其他人見證過的。我還沒有見識過別的事情，能夠像我有時感覺到的，那種佈道進行時的力量和榮耀，奇蹟式地真正傳達出人們口中的「福音」——那時我和教堂便合而為

密西西比蕭城（Shaw）的母親節當天，攝於1974年。

一。人們的痛苦和歡笑就是我的痛苦和歡笑，反之亦然——人們持續吶喊出來的「阿們！」和「哈雷路亞！」以及「是的，主啊！」還有「讚美他的名！」和「弟兄，請講道！」像鞭子一樣抽擊著我自己的聲音，直到我們都是平等的，直到我們都溼透，憤怒又歡愉地在聖壇下唱著跳著……

站在講道壇上就像是身處劇院裡；我站在佈景之後，知道幻覺是怎麼產生的。我認識其他的教士，知道他們過的是什麼樣的生活。我不是暗示這有如《孽海痴魂》（Elmer Gantry）❶ 描述的那種虛偽感官；這是一種更深沈、更致命，也更細緻的虛偽，只要一點點的感官刺激（或許是很多），就會像水出現在極端乾旱的沙漠中。我知道要怎麼與會眾應對，讓他們把最後一毛錢都捐出來——這並不困難——我也知道那些「獻給上帝」的金錢最後到了哪裡去，雖然我寧願自己不知道，我對那些和我共事的人一點尊敬也沒有。我那時無法說出口，但我知道若是我繼續做下去，不久之後我也不能再尊重自己……

雖然如此，我所逃離的生活還是有種熱情和喜悅的能量，可以用來面對和應付災難，那是很動人、也很少見的。也許我們所有人——皮條客，妓女，騙子，教堂會眾，和孩子們——都因為受壓迫而聚在一起，因為各自所面對的特別又奇特的風險；如果是這樣的話，我們在界限裡和他人共同成就的自由，也許非常接近愛。不管怎樣，我記得教堂的晚餐和出遊，後來我離開以後，記得的是籌租派對和腰圍派對❷，在那裡，憤怒和悲傷坐在陰暗的角落裡，不露痕跡，我們就吃東西，喝酒，談笑跳舞，全然把「那個人」拋諸腦後。我們有酒，雞肉，音樂，還有彼此，不須假裝自己是另外一個人。這種自由可以在福音歌曲裡聽得到，這是一例，或是爵士。在所有的爵士樂裡，尤其是藍調，都有一種尖酸和諷刺在裡面，帶有權威性，又是雙面利刃。白種美國人彷彿認為快樂的歌就是快樂的，悲傷的歌就是悲傷的——拜託，那就是白種美國人唱歌的方式——在兩種例子裡聽起來都那麼無藥可救、毫無招架之力地愚蠢到家，讓人不忍去想是什麼樣冰冷的溫度，讓他們發出那麼大膽而沒有性別的聲音。只有經歷過「低潮」的人，如同那首歌的歌詞，才知道這種音樂是怎麼回事。好像是「大個子」比爾・布魯茲唱過〈我感覺真好〉（I feel so good），一首真正歡欣的歌曲，說的是一個人要去火車站和他的女友碰面。她正要回家。歌手不可思議的動人唱腔，讓聽者明白當女孩不在的時候，他過得有多麼陰鬱。這次她仍然不一定會留下，歌手很清楚，而且事實上她也還沒到。今晚，明天，或是再五分鐘，他乾脆唱〈寂寞的臥房〉（Lonesome in My Bedroom）算了，或是堅持著，「我們到底，到底會不會在一起？如果今天不行，就等明天晚上。」（Ain't we, ain't we, going to make it all right? Well, if we don't today, we will tomorrow night.）白種美國人不了解這樣的深度，一種諷刺的韌性就是由此而來，不過他們懷疑那個力量是感官上的，他們怕極了感官刺激，因而再也無法了解。感官這個字眼讓人想到的不是黑勖勖的少女，或是強壯的性感黑種男人。我指的東西要單純許多，沒有那麼多遐想。享受感官，在我認為，就是去尊重生命的力量並為它感到歡欣，為生命本身，做任何事都全心以赴，不管是為愛了而付出，或是掰一塊麵包。順帶一提，等到有一天，我們又可以再吃麵包，而不是拿來取而代之的藝瀆而無味的泡沫橡膠，對美國來說一定是很棒的一天。而我現在的態度也不是輕薄。當一個國家的人堅決不再相信自己的反應，然後變得非常沈悶時，極大的不幸就要發生了。就是美國白人男女個人的這些不確定性，無力在自己的生命之泉重拾活力，使得有關於謎題的討論和說明——換言之，就是任何現實——極端的困難。不信任自己的人，無法擁有現實的試金石——因為這顆試金石只能是他自己。這樣的

人在現實和自己之間，插入的不過是錯綜複雜的姿態。更何況這些姿態，雖然這個人自己可能沒有察覺（他沒有察覺的事物是那麼地多），而這只是歷史上的以及公眾所持有的姿態。和現在沒有關連，和那個人也沒有關連。因此，白人不知道，但黑人所展露出來的，很無情的，就是他們所不了解自己的地方。🎸

我（也）聽到美國在唱歌
（I〔TOO〕HEAR AMERICA SINGING）

朱利安·龐德 （Julian Bond）
（1960年）

我，也聽到了，美國在唱歌
但從我站著的地方
我只能聽到小理查
和費茲·多明諾
但有些時候
我聽到雷·查爾斯
淹沒在他自己的眼淚裡
或是菜鳥帕克
在卡馬利洛酒吧輕鬆待著
或是霍瑞斯·席佛即興演奏
那麼我就不介意再多站一會兒

救贖之歌

W.E.B. 杜博斯

一首偉大的歌響起，最為可愛的東西在海的這一面誕生。那是一首新歌。不是來自非洲，雖然其中確實有古老的黑暗悸動和節奏。不是來自白種的美國——絕不會是來自這麼蒼白細瘦的東西，不管這些粗俗和環繞的聲效帶它到什麼樣的深處……這是首新的歌曲，深沈帶有憂鬱之美，其抑揚頓挫和狂野的吸引力呼喊著，悸動著，在世界的耳邊如雷般響起一個很少由人類發出的訊息……這是美國對於美的獻禮；對奴隸來說是一個救贖，從糞便的渣滓中精練而出。

"I (TOO) Hear America Singing"

By Julian Bond

[1960]

I, too, hear America singing
But from where I stand
I can only hear Little Richard
And Fats Domino.
But sometimes,
I hear Ray Charles
Drowning in his own tears
or Bird
Relaxing at Camarillo
or Horace Silver doodling,
Then I don't mind standing a little longer.

曼菲斯之路
理查・皮爾斯 執導
Richard Pearce

拍攝一部關於曼菲斯的電影，有趣的地方在於，對起緣於密西西比三角洲的整個音樂風格的發展來說，曼菲斯是一個無與倫比的豐饒沃壤。藝人們來到曼菲斯，上了電台，突然之間便有了廣大的聽眾——最初是黑人聽眾——為這些上路表演的人開創出一片天地。黑人娛樂劇場就是這樣形成的。他們就這麼成為明星——突然之間，三角洲的觀眾認識了他們，然後他們開始到各個俱樂部去表演。比比‧金代表了這樣一個世代，出身於棉花田，進而變成了世界舞台的主要角色、主要明星。而他們這一代不久將銷聲匿跡。能夠描述比比‧金的故事是一件非常奇妙的事——這個人本來是個愛聽音樂的鐵牛司機，卻來到曼菲斯，成為他原本只敢夢想的世界之一員。

比比‧金前進到更廣闊的舞台演出。巴比‧羅許則仍在比比‧金於50年代早期演出的地方表演。

巴比‧羅許不能算是曼菲斯出身的，但他是豪林‧沃夫以及所有走過50年代那一群人的鮮活代

巴比‧羅許和他的伴舞女郎。

表。拍攝巴比是一個向全世界展現這個圈子的機會，而且是用現在式來處理。我們的電影工作人員愛極了巴比。我們設法和他的樂團搭上線，還搭上他們的巴士，而我們根本不曉得會拍到什麼。我們事前只有幾次電話溝通。我們來到密西西比的一個加油站，然後就這麼擠上巴士，開始上路，而他開始講故事並介紹我們給樂團成員認識。在接觸過被經紀人和助理們隔絕的樂手後，這教人鬆一口氣。這個人全靠自己，掌管自己的演出，而他喜歡跟我們一起搭巴士。

這是一個我從來沒有經歷過的世界。我在肯塔基州的路易士維爾（Louisville）長大。跟很多小孩一樣，十三歲開始玩吉他，跟其他白人男孩學藍調。巴比‧羅許表演給黑人觀眾看，穿越南方一個又一個的城鎮——事實上現在已經不侷限在南方。他從一個俱樂部到另一個俱樂部，觀眾都喜愛他；他每晚的表演他們都會回來看。他擁有廣大的忠實樂迷基礎。這與現存的錄音唱片工業毫無瓜葛。

有一次我們和巴比在密西西比州的傑克森市郊外碰頭，一起搭巴士到密西西比州的突尼卡去。假使我們開車走州際公路，只要花兩個鐘頭，但我們問巴比能不能走61號公路（Highway 61），他說沒問題，而這麼做讓我們多花了六、七個鐘頭。我們在演唱會應該開始前約五分鐘抵達。巴比毫不介意。他說61號公路是正道，是我們該走的路。如果我們遲到了，觀眾還是會在那裡等。我們搭上巴士一、兩個小時以後，我們看著彼此心想，「這」就是我們為什麼要拍這部電影。這太棒了；這勝過與經紀人打交道。我們身處實實在在的歷史中。教人興奮不已。

就我個人來說，記得1963年我還是個大學生的

時候，跟著一大票朋友開著一台敞篷車到墨西哥去，我們在草坪市（Bowling Green）外的某個地方被攔下來開了張罰單，結果上了法院等著被判處罰金。法院的後方是一座看守所，接近我們枯坐了好幾個鐘頭的地方，而突然間從看守所的窗口傳來一陣歌聲。我永遠也不會忘記——某個被拘留的人高聲唱出他的心聲。

我向來喜愛藍調：吉米·瑞德，豪林·沃夫。我還記得60年代中期時聽過吉米·瑞德演唱。我記得我們看了傑夫·薛夫泰（Jeff Scheftel）的電影《曼菲斯之音》（Sounds of Memphis）之後說：「啊，這已經有人拍過了。我們怎樣才能拍出不同於述說曼菲斯歷史的電影？」這是為什麼我們決定試著將一切盡可能維持在現在式。這就是為什麼巴比這麼棒。你覺得你可以回溯過去談論歷史，但同時間巴比今日依然活在其中。還有像洛斯可·戈登這樣的人回到曼菲斯來領取W.C.韓第藍調音樂獎——他在50年代是個明星，然後在紐約當了二十年的乾洗工人。透過他的雙眼來看今天的藍調世界——這是我們的意圖，試圖以不同於大多歷史性影片慣常說故事的方式來講述這個故事。

就比比·金來說，他的故事涵蓋他如何成為一個美國的重量級人物。部分的問題在於：你如何直入核心？你如何超越那些助理、經紀人、超越一年兩百五十場演唱會來看見這個人？比比是個很可愛的人，他喜歡取悅他人。我們確實試著挖掘出比比內在的聲音，但這不容易，因為比比已經被人問相同的問題問了五十年。有時候你記得怎麼說這些故事勝於你記得故事本身。挖掘比比的內在是一項艱難的突破，但我想我們的堅持有所回報。

另一個挑戰在於：你如何克制你將要說的故

洛斯柯·戈登在曼菲斯為W.C.韓第藍調音樂獎頒獎典禮上的演出彩排，攝於2002年。

事？終究，你只能說這麼多。藍調音樂，實際上，的確述說了50年代早期的故事，因此那是我們主要關注的時期。就某方面來說，藍調驚人地簡單。使它複雜的是那些吟唱者的性格與他們的人生體驗。

——理查·皮爾斯

「我已經做這個做了四十九年：一年250,300場演出。我想，在四十一年的時間裡，我休息過六個星期。這樣看來我要不是飢渴、瘋狂，就是深愛著音樂。」

——巴比·羅許

「毛毛」的藍調（1966）

史丹利・布斯

（節錄自《節奏油》〔*Rythm Oil*〕，1991年）

南北戰爭之後，許多從前的黑奴自鄉村進城來，試圖尋找他們的家人。1860年曼菲斯只有大約四千名黑人，但是到了1870年已經成長到一萬五千人。畢爾街將他們吸引而來，如同大家所說的，「像個天然磁石一樣」。

鄉村黑人帶來的音樂，有著鏗鏘的節奏、非正統的和聲，以及質樸的歌詞，結合城市樂手更純熟的技巧與正規的形式，產生全世界眾所周知的「畢爾街藍調」。「毛毛」（路易斯）不記得他第一次聽到藍調是什麼時候，也不確定他什麼時候開始演奏藍調。

「給自己弄一把吉他來的念頭，」他說：「我想是出現在我八歲或九歲的時候。」現在我們坐在一間名為苦檸檬的餐廳裡，「毛毛」、佛西（他太太）、查理（我朋友）、還有我，等著群眾的到來。有著直順長髮的漂亮女服務生們正在點小圓桌上的蠟燭。我們坐在暗處，喝著從轉角酒莊買來的波本，聽著「毛毛」談著往昔時光。

他沒穿外套，穿著白襯衫和深藍色的領帶，而且抽著木質濾嘴的雪茄。「我找了個雪茄盒，在上面挖了個孔，然後釘了一塊兩吋寬四吋長的木條當作琴頭。接著我拿了一些細鐵絲當作弦，我把它們釘到盒子上然後把它們扭在木條底端的彎鐵釘上。像這樣我可以轉動鐵釘調整弦的音調。我拿它胡搞了一陣，到了我能彈出一些音符的地步，不過只有一條弦有聲音。根本彈不出和弦。我第一把真正的吉他，是虔・費爾茲先生（Mr. Cham Fields）——他開了一家酒店、賭場——和W.C.漢第給我的。他們送到我母親家，

而我好驕傲拿到它，我哭了一星期。那個年頭的小孩不像現在的小孩。」他的雪茄熄了；他用我們桌上的蠟燭再次點燃，呼出灰色雲霧狀的煙。「那是一把馬丁（Martin）牌吉他，我留了二十年。」

「那把吉他怎麼了？」查理問。

「死了。」

「毛毛」放下蠟燭，往後靠在他的椅子上。「當我十八、九歲的時候，」他說：「我已經很不賴。而當我二十歲的時候，我有了自己的樂團，我們所有人都會演奏。有個男孩叫『火腿』（Ham），他的樂器是空罐子。威利・波克（Willie Polk）拉小提琴，還有另一個叫『鞋子臉』（Shoefus）的男孩子彈吉他，跟我一樣。我們全都是北曼菲斯人。我們會在我家碰面，然後走布林克利街（Brinkley）到白楊大道（Poplar），然後走白楊大道到登雷普街（Dunlap），或者一直走下去到大街（Main）。人們會在路上攔住我們說：『這首什麼什麼的歌你們會不會？』然後我們就會表演那首歌，而他們會給我們幾塊錢。有時候在到達畢爾街前，我們會賺個十五或二十塊錢。我們不搭輕軌電車。只要你用走的，你就會賺錢；但如果你搭電車，你一毛都賺不到而且還得花五分錢坐車。」

「那是『毛毛』年少不羈的日子，」佛西說，「喝酒、整夜不睡覺。如果我不管的話，他現在還是會這樣。」

「毛毛」微笑。「我們通常大概在星期六中午離開，然後一直到星期一晚上才回家。所有我們表演的地方——皮威的店（Pee Wee's）、大嘴巴（Big

Grundy)、費爾茲、比比‧安德森（B.B. Anderson）
——當他們開始營業，他們會把鑰匙綁在兔子的頸子
上，叫牠跑到樹林裡，因為他們永遠不打算關店。」

我問「毛毛」他是否常常旅行。

「一天到晚，」他說：「不過那是後來的事，當我
和斑鳩琴樂手葛斯‧卡農以及威爾‧謝德一起表演的
時候。那時的畢爾街開始有所轉變。得到別的地方找
工作。」他沿著煙灰缸滾掉雪茄灰。「不過，景氣好
的時候，你可以在畢爾街上找到任何你叫得出名字的
東西。賭博、女人：你花個一角就能買到私酒，店裡
面賣的威士忌只要兩角五分。我們從一個場子唱到下
一個場子，表演音樂，而我們去的每個地方，人們都
很高興看到我們。我們表演一會兒之後，有人會把帽
子傳出去。我們沒賺多少錢，不過那時我們花的也不
多。在那個年代，你用五分錢就能買到兩條麵包。有
的晚上，當河下游的人進城來的時候，我們會賺上一
把鈔票。來自蒸汽船，還有凱特‧亞當斯號（Kate
Adams）、浪蕩子號（Idlewild）、維尼搖擺號（Viney
Swing）的碼頭工人——這些船我全都搭過，沿著河往
上到聖路易斯演出、往下到紐奧爾良——白人和有色人
種，他們全都到畢爾街。大家相處也挺愉快，就像我
們現在一樣。當然了，有些人會有口角，就像現在一
樣，你曉得。我見過兩、三個人被殺。」

當時的口角爭執多到足以使曼菲斯成為全國的謀
殺之都。20世紀的前十年，共有五百五十六件兇殺案
發生，大多數涉及黑人。改革的訴求只有那些提出的
人才認真當作一回事。當E.H.克朗伯（E.H.Crump）以
一套改革政見競選市長的時候，W.C.漢第記錄下當時
畢爾街人的反應，「我們不管克朗伯先生不准幹嘛，
我們還是要去廉價爵士樂酒吧。」

但是隨著自以為是的克朗伯集團大權在握，這條
街慢慢地改變了。年復一年，紅燈區愈來愈小；年復

一年，賭場愈來愈少，酒館愈來愈少，能讓樂手們表
演的地方也愈來愈少。

接著大蕭條來臨。地方報紙記載著挨餓的黑人群
集到垃圾場的報導，他們甚至連河流崖壁上的黏土都
吃。許多人離開城裡，但「毛毛」留了下來。「沒別
的事情可做，」他說：「大蕭條不只發生在曼菲斯，
全國各地都一樣。我很多朋友離開，不知道他們要到
哪裡去。那個我們叫『火腿』的男孩，我們樂團裡
的，他離開了，然後沒有人知道他後來怎麼樣。我還
有份市政府的工作，我堅持留守。當我沒有任何地方
表演的時候，我斷斷續續一直跟著他們工作。他們那
時甚至連卡車都沒有。只有騾子來拉垃圾車。沒有任
何焚化爐；都是把垃圾載到海街（High Street）的路
底，到火車鐵軌的對面，然後把它燒掉。」

在畢爾街自大蕭條恢復前，第二次世界大戰帶來
成千上百名穿著制服的男孩來到曼菲斯；然後，為了
保護他們，克朗伯老大關閉最後幾家酒館和妓院。那
是最後的致命一擊。

「毛毛」坐著盯著他的雪茄煙蒂看。過了一會兒，
他說：「畢爾街真的沒落了。你曉得，老人家們說，
長巷沒有盡頭，壞酒永不改變。但是有一天，當胡佛
當總統的時候，我開著垃圾車走在畢爾街上，我看見
一隻耗子坐在一只垃圾桶上，吃著洋蔥，哭泣。」

　　　　✥　✥　✥　✥　✥

「毛毛」從1923年就開始為曼菲斯市的衛生局工
作。每週清晨兩點一過，他便起床，綁上他的人工義
腿，穿上衣服，然後泡一壺新鮮咖啡，一邊喝一邊讀
著《曼菲斯彎刀報》（Memphis Press-Scimitar）。報紙
下午送到，但「毛毛」一直到清晨才會打開。佛西還
在睡覺，報紙陪伴著他坐在餐廳刺眼的天花板燈泡
下，喝著又熱又甜的咖啡。他不吃早餐；當咖啡喝完

「毛毛」路易斯在他曼菲斯家中閒坐。

之後，他便起身上工……

　　咖啡館、酒館、洗衣店、修鞋店、酒莊都還關著。樹蔭底下的房屋看起來瑟縮成一團。克雷伯堂非裔衛裡公會（Clayborn Temple A.M.E. Church）的彩繪玻璃窗閃爍著微光，像珠寶一樣映襯著一片薰黑的石牆。一個穿著女僕制服的女人路經對街。「毛毛」道早安而她也回以早安，他們的聲音緩緩地消散。史克拉兄弟雜貨店（Scola Brothers' Gorcery）旁有一棵

美洲梧桐，樹幹在白牆上映照出黑色的輪廓。「毛毛」走得很慢，身子往前彎曲，彷彿肩上壓著睡意。凡斯大道（Vance Avenue）超市前的手繪海報寫著：去腿全雞，每磅一角兩分半；豬肚，一角半；牛臀肉，一角九分。

　　貝莎美容院的後方，在淺色葉片的高大榆樹下有十二個垃圾桶和兩輛手推車。「毛毛」將其中一個垃圾桶抬到推車內，把推車推到街上，接著拿起旁邊的寬掃帚，開始掃路旁的水溝。一名身穿紫色浴衣和金色室內脫鞋、頭上包著大手帕的胖女人走過人行道。「毛毛」跟她道早安，她也點頭問好。

　　當他掃到凡斯大道時，「毛毛」把垃圾掃在一塊堆在角落，然後推著擺放空垃圾桶的手推車來到畢爾街。天空灰濛濛的，在荒涼公園裡修剪過的樹木下，W.C.漢第挺拔的銅像矗立，一腳微微向前，他的喇叭口朝下。排水溝裡積著厚厚的垃圾、空酒瓶、西曼菲斯賽狗場破爛的下注單、壓扁的香菸盒、碎紙片，還有一個白底黑點的小骰子，「毛毛」撿起來放進口袋。一輛車尾用黃色油漆寫著「別讓你的心操煩」的老巴士轆轆駛過；上面載滿棉花採集人，他們深色嚴肅的面容朝著骯髒的車窗向外望。「毛毛」掃帚底下的瓶瓶罐罐鏗鏘作響。在漢第俱樂部（Club Handy）樓上的屋子裡，兩個男人站在敞開的窗前朝下望著大街。其中一人抽著菸，發亮的菸頭可以在黑夜中看見。俱樂部的門上貼著一張廣告傳單：藍調群星會，市政府大禮堂：吉米·瑞德、約翰·李·胡克、豪林·沃夫……

　　當「毛毛」打掃完整條街時，垃圾桶已經裝滿，他回到貝莎美容院換另一個。另一輛手推車已經不在原地，路邊停了一輛黑色的別克轎車。「毛毛」推著車到街角，運回他留在那裡的垃圾。一輛市公車開過去，司機按了一下喇叭問好，「毛毛」揮揮手。他穿

過街開始打掃清潔寢具公司前的人行道。一隻女人的高跟鞋擺在人行道上。「毛毛」將它丟到垃圾桶中。他說：「我會把它給我看到的第一個獨腳女人。」當天第一次，他笑了。

在巴特勒（Butler），下一條交叉路口，有一排老式的大房子座落在柵欄和闊葉樹木之後。如今天空已經轉成淺淺的藍，飄著粉紅的雲朵，老先生老太太已經出來在迴廊上閒坐。有些人跟「毛毛」聊兩句，有些人沒搭理他。街上車子愈來愈多，「毛毛」趕忙抓起他的掃帚追趕一張被風吹走的紙片。當他來到克爾紅街（Calhoun）時，他又換了一次垃圾桶，走過一條街廓——經過蒂娜美容院、一家叫做區域劇院（Secrion Playhouse）、還有另一家叫做靈魂天堂（Soul Heaven）的酒館——來到第四街。他將手推車停在角落，開始將垃圾掃過去。

一棟覆蓋著紅磚圖案防水紙的出租公寓的二樓窗戶中，傳來一陣藍調口琴的樂音。敞開大門前的台階上，坐著兩位老人。「毛毛」跟他們道早安。「你什麼時候要錄另一張唱片？」其中一個人問。「唱片？」另一個戴著草帽的人說。「沒錯。」第一個人說，「他以前的唱片可是大大暢銷呢。」

「毛毛」把一桶垃圾倒進手推車，靠在推車上，用一條藍色印花大手帕擦拭他的臉和頸後。

吹口琴的人穿過大門走下階梯（台階上的老人避開身子讓他過，因為他一點兒也沒有慢下腳步）。他站在人行道中央，雙眼緊閉，頭偏向一邊，雙手握著口琴。一名戴著深色墨鏡、將手中白色手杖像魔杖一般拿在前面的男人轉過街角，朝著音樂的方向，愉悅地說：「讓一讓！別擋著人行道！」然後朝吹口琴的人撞過去，後者旋身讓開，如一名優秀的四分衛，然後繼續吹奏。

「毛毛」將印花手帕放進口袋繼續工作，走在手推車後方。行經凱莉太太手工辣墨西哥粽（tamale）的攤子，空氣中充滿一股強烈的氣味。攤販門口的招牌寫著「天天有鮮魚」。

現在天空已是炎熱清澈的藍，車子從巴特勒沿著路邊排到凡斯大道。「毛毛」在它們四周打掃。街道對面的平價國宅，兒童們在公寓的大樓方塊外面遊戲。一個小女孩面朝下倒臥在草地上，毫無動靜。「毛毛」看著她。她一動也不動。附近有兩隻狗吠叫著。其中一隻黑色可卡小獵犬，小跑步來到小女孩身邊，嗅著她的頭；然後她突然抓住牠的前腳，一起翻來滾去。「毛毛」開始打掃，一直到街角都沒有停手或抬頭。他將垃圾倒入桶中，旁邊等紅綠燈。

這天早上他的工作已經做完。他推著手推車走下第四街，穿過龐托托克街（Pontotoc）和林登街（Linden），走到他自己的街廓，將推車停在路邊的兩輛車之間。然後他穿過馬路朝著羅斯西爾的雜貨店（Rothschild's）走去，想跟他賒幾瓶啤酒。✎

重溫畢爾街的光輝年代
曼菲斯酒壺樂團（Memphis Jug Band）的威爾‧謝德
（節錄自1965年《與藍調對話》〔*Conversation with the Blues*〕
咸爾‧謝德口述，保羅‧奧立佛〔Paul Oliver〕撰文）

曼菲斯，畢爾街：那時曾有個紅燈區，差不多類似的東西。那時到處都是敞開門做生意的地方。在20世紀初那個時候你會在街上走著走著，然後發現有人的喉嚨被人從左耳到右耳一刀割斷。你也會見到死人躺在地上，不但喉嚨被割斷，錢和口袋裡的所有東西都被洗劫一空……還被丟到屋外。

……有時候你發現他們被人從窗戶扔出來之類的，就在畢爾街上。街上整晚群鶯亂飛……有的蠢蛋被人用磚塊或短斧或鐵鎚敲破頭。也有被人用短刀或剃刀或什麼亂七八糟的東西刺傷。這些傢伙沿著畢爾街逃到街尾，有的人就這麼掉進河裡淹死。

⊕　⊕　⊕　⊕　⊕

皮威的店是一個地方的名字──這種場所他們從前叫做
場子；有的人稱作夜總會──我就是在那裡學會演奏藍
調，在那些原本被稱為「場子」的夜總會裡。有些人說
成酒吧。皮威的店在那個年代門庭大開，有骰子桌和違
法賭局、私酒和諸如此類的東西。畢爾街上次一等的地
方叫做「大王」（Monarch），那是個賭骰子的場子。

從前有個男人，大家叫他「壞蛋山姆」（Bad
Sam）。他有次拿手槍跟人決鬥。掏槍射了一個闖
了點禍的傢伙，那人摔到樓梯下。但是他勉強撐起
身子回擊山姆，所以兩個傢伙一人一邊都倒下了，
結果兩個都死了。我不曉得，畢爾街以往的傳奇故
事多到我得花上三百六十五加一天才能跟你講完這
所有刺激的事情。✏

背景：
曼菲斯酒壺樂團。勞伯‧況繪圖。

「憂鬱」巴比・布藍德：藍調的愛之喉　羅伯・戈登

曼菲斯像從農耕機後方鬆脫的棉花莢一樣滾進1947年，「憂鬱」巴比・布藍德則是個準備好接受精雕細琢的璞玉。農村村民——白人黑人都有——好幾代以來不斷晃進曼菲斯。有些，就像他們種的莊稼一樣，期望著被釀成好酒；其他的，則是來找酒的。

在曼菲斯東北方三十哩外，田納西州的羅斯馬克（Rosemark），巴比・布藍德在黑人靈歌和田野吶喊中成長。他們家的一個朋友時常在布藍德家的迴廊上喝著檸檬水雞尾酒，有一搭沒一搭地彈奏著吉他，唱著「瞎檸檬」傑佛森、「大男孩」克魯達、華特・戴維斯（Walter Davis）、「大個子」喬・威廉斯的歌。收音機放著鄉村音樂——洛伊・亞克夫（Roy Acuff）、艾迪・阿諾（Eddie Arnold）、厄尼斯特・塔布（Ernest Tubb）的〈漫步走向你〉（Walking the Floor Over You），還有瑞德・佛勒（Red Foley）的聖歌。拿著口簧琴和一只錫罐子，巴比就在鄉村商店唱歌。「我媽媽說：『不行，我不要讓你待在這種地方。我們要去曼菲斯市。』」巴比回憶說。「這就是我為什麼有這個機會。」

曼菲斯擁有羅斯馬克所沒有的一切。巴比的母親在史特林燒烤店的廚房裡工作，這家店就在畢爾街的岔路上。巴比當時十七歲，慢慢醞釀出一種表面安靜、內心火熱的性情，他學會了那裡點唱機中的每一首歌。巴比說：「所有經過畢爾街的樂手都會來布藍德太太的店停一下。」他的聲音柔和而深沈，不管是說話或唱歌。比比・金是那裡的常客。「我把他當作偶像。」巴比接著說：「現在還是一樣。那是在比比的第一張唱片發行之前。我們一起參加畢爾街的『業餘新秀夜』（Amateur Night）。」

畢爾街的業餘新秀夜是許多明星嶄露頭角的場合——比比、洛斯可・戈登、強尼・艾斯，以及巴比。路弗斯・湯瑪斯（Rufus Thomas）是主持人。他們全都在學習自己的舞台表演方式。

1948年，曼菲斯的WDIA電台開始為黑人聽眾安排黑人音樂節目，進一步為非裔美國人的娛樂世界注入了能量。比比・金是最早期的電台主持人之一，他受歡迎的程度與日俱增，愈來愈多的聽眾自距離曼菲斯愈來愈遠的俱樂部而來，他的吸引力可見一斑。

「我說：『比，何不讓我幫你做事？』開車或什麼的。」巴比微笑著回憶，「所以如果我沒別的事做——基本上我是從早到晚都沒事做——他就帶我跟著他到曼菲斯附近的小鎮去。光是在他身邊開晃就讓我學到很多東西。」

巴比去找洛斯柯・戈登，然後是小派克。巴比是他們的司機、貼身男僕、朋友——一個喜歡開車又不喝酒的傢伙——他不斷善加利用他的機會。「在所有那些唱歌的場子，洛斯柯會從舞台上下場後就直接走進後面的賭場。拿骰子耍點老千——骰子擲了出去之後還是貼在一塊，跟阿兵哥一樣排排站。如果被人逮到就危險了。我會站在角落，不擋到跳舞的人。如果你需要喝一杯的話，拿著玉米威士忌的人會在那裡。莊家叫喊著下注並收取賭金。他們找了人高馬大的傢伙來擺平任何可能發生的爭執。我們不過是鄉下人。」

洛斯柯說：「我也是棉花田出身。」他在2002年過世。「你以為是誰打電話給廣播電台，想知道我是誰、我會不會再上節目？那些是我來自棉花田的歌迷。」洛斯柯透過WDIA電台的小試身手奠定他的聽眾群——他是從業餘新秀夜招募來的。他和

比比兩個人都在一個當地樂團團長「高手」理查‧葛林（Richard "Tuff" Green）家裡錄完他們的第一張唱片。「高手」葛林在牆壁掛上毯子，為他的火箭人樂團（Rocketeers）數拍子，然後幫比比灌錄了〈三點鐘藍調〉（Three O' Clock Blues），也和洛斯柯合作〈不再跟隨〉（No More Doggin'）。這兩首歌都在廣大的地區受到歡迎。

洛斯柯描述有一晚巴比載他到阿肯色州的一場演出。「巴比開始唱歌，然後說：『我的嗓子不錯，但是我的節奏感很差。』我說：『你只需要數一、二、三、四、唱，二、三、四、閉嘴，二……』所以那一晚，我玩骰子——如果你沒錢跟我玩骰子，我會給你一點錢——然後我把巴比帶到舞台上。當晚沒有人來找我去，因為巴比唱了一整晚。」

巴比有次向比比吹牛說他會唱他朋友所錄過的每一首歌。「比比說：『很好，巴比，我很欣賞，但是你得找出一點自己的特色。』所以我採用金‧艾蒙斯（Gene Ammons）和納京高的柔軟，以及一些比利‧艾克斯坦（Billy Eckstine）的東西，然後從中創造出別的。在鄉村沒有像這樣的音樂。在曼菲斯，我叫人把那些唱片放進我母親的點唱機。我聽東尼‧班奈特（Tony Bennett）；他的感情如此豐沛，會使你想起一個曾經受過傷的黑人。還有派瑞‧柯摩（Perry Como）的〈上主的祈禱〉（The Lord's Prayer）——沒有人有他那樣的唱腔。我徹底地研究納京高，以提升我的口語能力與歌唱音色。我不是說現在完美無缺，但我已經從羅斯馬克前進了一大步。」

當巴比在1950年代認識艾克‧透納時，艾克已經灌錄了搖滾樂里程碑的單曲〈八十八號火箭〉（Rocket 88）。透納經常替洛杉磯的摩登唱片公司（Modern Records）尋找藝人並錄製唱片，他們在

南方佔有一席之地。艾克說：「『憂鬱』巴比‧布藍德的母親開了一家南方靈魂料理的餐廳，她告訴我們她兒子會唱歌。於是我們帶他到『高手』葛林的家裡錄音。」1952年，布藍德與位於曼菲斯、由WDIA電台經理經營的公爵唱片簽約。在他找出自己的風格之前，他被徵召入伍。當他1955年退役時，他前往休士頓——公爵唱片新的落腳處。他在那裡認識喇叭手兼編曲家喬‧史考特（Joe Scott），喬成了他的音樂「裁縫」。「喬‧史考特教導我如何處理音符、如何找出應該強調之處，也就是一首歌的賣點。每字每句都必須正確無誤。喬‧史考特說：『如果你想引起任何注意，你必須讓他們知道你的情感，並且使他們感受到跟你一樣的東西。』他說：『每個人都跟你一樣有問題要面題，如果你能在歌聲之中克服那個特別的東西，那麼，剩下一切就交給聽眾了。』」

受到這份鼓舞，「憂鬱」巴比‧布藍德錄製了1957年的〈道路的遠方〉（Farther Up the Road），1959年的〈我將照顧你〉（I'll Take Care of You），以及1961年的專輯《離藍調兩步》（*Two Steps From the Blues*）與歌曲〈點亮你的愛情燈〉（Turn On Your Love Light）。一位體面又酷的情聖，發展出他的招牌標記「愛之喉」（love thorat）——一種運用不規則的呻吟、叫喊、打嗝的高聲喉音喊叫——來突出他的歌曲。「我從艾瑞莎的父親C.L.富蘭克林牧師（Reverend C.L. Franklin）身上得到運用這種嗓音的主意。我一次又一次地重複他在『老鷹攪

河流的邀請

柏西・梅菲爾德 作

我走過
全國各地
也在大小鄉鎮演出過
就為了找到我的心上人
但是沒有人見過她
如今你知道我要到哪裡去
假若我的心上人不見蹤影

我告訴
潺潺流水
而潺潺流水
給我回應
它說：「你看來寂寞無比
你看來充滿苦難抑鬱

假若你找不到你的心上人
來吧讓我做你的伴侶。」

我不願
棄她而去
因為我知道
她仍在這天地
而有一天我將找到她
我將帶著她去旅行
我們將共度人生美景
在潮浪中的家園裡

"The River's Invitation"
By Percy Mayfield

I've been
All across the country
And I've played in every town
Cause I'm trying to find my baby
But no one has seen her around
Now you know which way I'm
　headed
If my baby can't be found.

I spoke
To the river
And the river
Spoke back to me
And it said, "You look so lonely

You look so full of misery
And if you can't find your baby
Come and make your home with
　me."

I don't
Want to leave her
Cause I know
She's still alive
And someday I'm gonna find her
Then I'll take her for a ride
Then we'll live our life forever
In a home among the tide.

「憂鬱」巴比・布藍德（中），大約攝於1957年。

動她的巢穴』（The Eagle Stirreth Her Nest）佈道會上的演出。隨著老鷹長大，他們建造越來越大的籠子，但當她的羽翼碰撞到鳥籠之際，他們必須放她走。」這是個震撼人心的景象，典型的佈道會高潮時刻。這個故事是對漸增的力量在其所居的更大世界中遭遇限制的沈思。每克服一道限制，世界便展現出一個更新更大的遠景。富蘭克林宣講的是成長的痛苦與喜悅、機會與障礙。

巴比將注意力集中在更豐富的靈魂遭遇更強大的牢籠所發出的震撼性聲音。這是一種人聲的噴射，既是身體的也是心靈的，超出人類同時也低於人類。這是非裔美國人佈道會常見的標記——或許是因為美國黑人比大多數人更常遭遇更大的牢籠，而他們已經高飛了。

如同許多藍調樂手一樣，巴比・布藍德從教堂吸取精華賦予藍調。對他而言，愛之喉成為一種性與靈的偶遇，現實與理想的聯繫。從田納西州羅斯馬克狹小的棲身之處，他攀登到藍調大師與明星的高度，藉著良師益友的幫助，征服他羽翼所及的所有酒吧。愛之喉歌詠這種高昇，但還有另一個更實際的理由讓他保持這種唱腔：這種奇怪的嗓音教女士們為之瘋狂。而只要有狂野女人的地方，也就會有男人。「憂鬱」巴比・布藍德吸引我們每一個人。👈

聆賞推薦：

巴比・布藍德，《公爵唱片生涯精選》（*The Duke Recordings, Volumes 1-3*）（MCA, 1992, 1994, 1996）。從1952年到1972年，所有巴比最精選的錄音作品。

比比・金，《經典大師》（*Classic Masters*）（Capitol, 2002）。注意這張——或者任何一張——比比早年精彩唱片的合輯。

比比・金與巴比・布藍德，《首度攜手》（*Together for the First Time…Live*）（MCA, 1974）。從他們的二重唱中聆聽他們終身的友誼。

洛斯柯・戈登，《洛斯柯的節奏》（*Rosco's Rhythm*）（Charly, 1997）。收錄他在太陽唱片公司時期大部分最好的作品。

與路易士‧阿姆斯壯一起上路　大衛‧赫伯斯坦

1955年的夏天，我開著一輛1946年的雪佛蘭從麻州的劍橋出發，展開我在密西西比州的記者生涯。我帶著一皮箱的衣服，和一個新的電唱機（假使沒記錯的話，花了我三十八塊錢買的），還有四張的LP黑膠唱片（long-playing record）❶——我收藏唱片的濫觴——以及我對某一種爵士與藍調的熱愛（這在當時當然很熱門，不過現在算是無可救藥的老古板）。時至今日，音樂與情感的因素都有，裡面有兩張專輯對我來說仍然特別重要：《路易士‧阿姆斯壯演奏W.C.漢第》（*Louis Armstrong Plays W.C. Handy*）以及一張席尼‧貝雪（Sidney Bechet）和馬格西‧斯帕尼爾（Muggsy Spanier）的雙重奏。到了密西西比，我沒有如原先預期的一樣在傑克森市的都會性報社工作，而是成了全州最小的日報中唯一的記者，位於東北方丘陵村莊的西點（West Point）。那裡沒什麼夜生活，下班後我便不停地放唱片來聽。到現在我還知道唱片中哪首歌接著哪一首。我在密西西比待了將近一年，在那裡的時間使得我更加深入地欣賞藍調的根源。然後我

前往納許維爾一個比較大也比較好的報社上班，在那裡，經由吉巴書籍唱片行（Zibart's）工作人員的幫助，我的路易士‧阿姆斯壯收藏以指數方式倍增。

那時候，我幫《報導者》（*The Reporter*）雜誌寫很多特約稿，這個雜誌現在已經停刊，不過在當時是個頗具獨立性、活躍的自由派雙週刊，對像我這種年輕的獨立記者而言也是一個很棒的曝光機會——確實，後來終於為人所知的「新新聞」潮流，有些種子已經在《報導者》中被播下。（事實上，那是我以自由撰稿身份所撰寫的有關密西西比種族危機的幾篇文章，同時也是迫使我離開西點原因；那裡的編輯亨利‧哈里斯〔Henry Harris〕告訴我如果不停止幫其他雜誌撰寫有關種族的文章，我就得離開報社。因為我拒絕他的提議，他便將我開除。）

1957年3月的某一天，當時我在納許維爾工作，剛度過二十三歲生日，我注意到阿姆斯壯將進城來停留一晚作演出。我心想和路易士‧阿姆斯壯與他的樂團一起出遊或許可以寫成很好的《報導者》文章。我向雜誌社詢

問這個想法，得到許可，然後與阿姆斯壯的人安排好與他在亞特蘭大會面，一同前往納許維爾。

這剛好是偉大民權運動抗爭的早期階段，隨之而來的是最高法院在1954年作出判決，終結了州政府批准的校園種族隔離。馬丁‧路德‧金恩二世正在凝聚力量，協助創造後來為人所知的「運動」，並在黑人（blacks）（當時還沒人使用「黑人」這種說法）的合法權益之外，為他們挹注了道德、經濟與精神上的力量。我是一名很積極的民權運動記者——對我來說種族是當時的大題材——在那時候假使《田納西人報》（*The Tennessean*）沒有派我寫有關種族的報導，我便常常自我指派去為《報導者》寫稿，利用我休假的時間來做採訪（我早先在田納西州的柯林頓〔Clinton〕就是這麼做，那是田納西州第一個處理種族融合的城鎮）。但我並未將阿姆斯壯的報導視為一篇民權運動的文章，當時我還年輕，那一次，我錯失了故事的重要部分。我並不是完全搞砸這篇報導——我盡力完成，而《報導者》在1957年的5月加以刊載。文章還可以，但並不是我的傑作之

一；我算有點兒跨足到陌生地盤運作，因為我是個社會政治記者，不是個樂評。

這點應該先強調，在1957年，路易士·阿姆斯壯大概是我們國境外最受尊崇也最被喜愛的美國人。他遊歷過世界各地，為廣大而熱忱的群眾演出，而且他總是迷住他的外國觀眾，就像他迷住本國觀眾一樣——他的才華、他對自己所做之事全然的喜樂，以及他的音樂之平易近人，都同樣顯而易見。我記得，當時甚至有一張專輯叫《爵士親善大使》（Ambassador Satch），描繪他穿著全套外交禮服。不過那一天從亞特蘭大到納許維爾，長達六個小時、兩百五十英哩的路程當中，由於他的巴士沒有洗手間，我們一度必須在路邊停下，在一個落葉特別厚密的地方，讓這個最卓越也最樂天的美國人晃進樹叢中去小便。然後我們繼續上路。而我未曾在我的文章中提及這個最痛苦的時刻，雖說當時我對於自己所報導的每一件事情都非常注意以尋找種族的切入點。我仍然不知道我為何略去這個部分。或許我認為那屬於壞品味。或許就某方面而言我認為這對他來說太難堪，又一個微小卻殘酷的羞辱強加於他，來自於他所熱愛的母國。因此基於某種想

保護他的誤導意圖，我拉回未談。

但直到今天，每當我想起那篇報導與那趟旅程，想起我與他和他的樂團共度的時光，這是我第一件記得的事情：路易士·阿姆斯壯下車去方便，因為沿路沒有一家餐廳可以讓黑人停留，而停在加油站也大有問題——你當然可以買汽油，但你能否使用洗手間則是完全另外一回事。路易士顯然早就學到，伴隨著借廁所不可避免接踵而來的醜陋爭執，可是一點都不值得。

與自己的偶像之一同行，對我這樣年輕人而言真是永誌難忘。我依然記得和他聊天有多麼愉快；他一直將瑞士克里斯通便劑推銷給我，說是讓我保持正常排便，他對每個認識的人都這麼推薦。另外，他還一直告誡我，每次當你長途旅行之後返家時，永遠要先打電話給你的同居女友，千萬不要直接回家讓她措手不及。我也記得他優雅的伸縮長號手「喇叭」小楊（"Trummy" Young）對我有多麼慷慨大方。

所以經過四十六年多以後，這篇文章可說是來賠罪的，也是記下當我聽他唱著（收錄在《費茲華勒名曲集》（Satch Plays Fats）——另一張我最愛的專輯之一）「我造了什麼孽／既是黑人又如

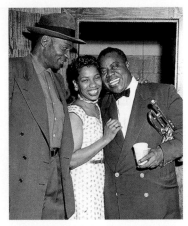

路易士·阿姆斯壯與兩名田納西的樂迷合照，約攝於1957年。

此憂鬱」（What did I do/to be so black and blue）的時候，我仍然思索著這兩句歌詞的意義，以及當天我在藍調中學到的第一手教誨，還有他處理這一切的方式。而我也記得他愉悅喜樂的代價與複雜。🎸

註釋：

❶LP黑膠唱片是1948年推出的新唱片格式，以十二英吋黑膠唱片承載每一面十七分鐘的音樂。LP黑膠唱片成為從1940年代開始到1980年代數位錄音崛起之前主流的錄音格式。

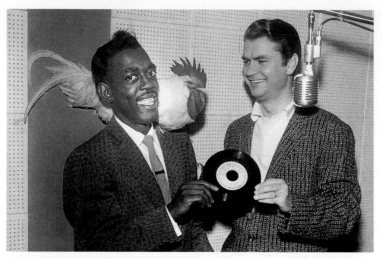

山姆・菲利浦（右）在1950年1月成立他的曼菲斯錄音室（Memphis Recording Service），提供機會給「中南部一些偉大的黑鬼（Negro）藝人」。洛斯柯・戈登（左）與艾克・透納是第一批擁有冠軍節奏藍調熱門歌曲的藝人。菲利浦也錄製了豪林・沃夫、比比・金、路弗斯・湯瑪斯，還有「憂鬱」巴比・布藍德，以及其他人的唱片。後來十九歲的艾維斯・普里斯萊在1954年7月為菲利浦的太陽唱片灌錄個人的第一支單曲。

「你知道，我從來不覺得音樂的種類作為一個整體是絕對好或絕對壞。鄉村音樂、交響樂、流行音樂都很好——我不太在意聽起來是什麼樣子或者可能會歸入哪個種類。如果你有什麼別的話要說，要不要說出來由你決定。但是『酒館現場藍調』——是我想聽的那種音樂。也是我最開始錄製的那種音樂。

當我開始的時候，我必須獨自進行這件事，因為沒人要支持我這種帶一群老黑來這兒幫他們錄音的想法。但那是我下定決心要做的事。而我準備好為它賭上一切代價——我的工作、我家人未來的福利、我自己他媽的健全心智——因為它是伴隨著我的一種絕對的啟發。我『熟知』那個我在棉花田裡聽見的聲音，而我也知道如果我不試上一試，我可能就是有史以來上帝在這地球上所創造的人類當中最該死的大懦夫。

沒有其他東西像酒館現場藍調這樣說出真理。我是說，你有吉米・羅傑斯——你要知道，我熱愛吉米・羅傑斯——還有漢克・威廉斯（Hank Williams），但連他也不像豪林・沃夫一樣鞭辟入裡。而聆聽豪林・沃夫以及其他幾個偉大的藍調歌手時，你聽到某種絕對真實的東西，如此貼近我們許多南方人——無論黑白——都經歷過的生活，當這些經驗如影隨形地提醒你一些最根本的事情的時候——那些在當初如此艱辛、對活過的人如此艱辛，對為之高歌的人來說也如此艱辛的事情，人類的靈魂他媽的怎麼會滅亡？這些事情你無法從書裡買到。事情發生的時候你得在場才會懂。而我想我應該要知道。它將永遠留在那裡。你不會忘記。絕不會忘記。」

——山姆・菲利浦

六五年之狼 羅伯·帕瑪
（節錄自《深沈藍調》，1982年）

我永遠不會忘記1965年豪林·沃夫在曼菲斯一場藍調藝人群星會中的演出。那是藍調復興運動在當地白人圈中造成轟動的前幾年，所以那裡只有我們三、四個白人，就擠在劇院前方最昂貴的座位上⋯⋯主持人宣告豪林·沃夫的大名，然後廉幕拉開，他的樂團露出來，用力演奏出一段無疑是原汁原味的家鄉舞曲⋯⋯豪林·沃夫在哪裡？突然間，他從側翼旋身跳上舞台。高頭大馬的他，以瞬間爆發出的速度在舞台上前進，他的腦袋不斷左右轉動，眼睛大而白，眼珠子瘋狂地轉啊轉的。他看起來好像得了癲癇痙攣，不過不是，他猛然撲向麥克風，吹出一段不加修飾又饒富旋律的口琴樂音，然後開始呻吟。他擁有我所聽過最宏亮的聲音——這聲音似乎盈滿廳堂然後直竄進你的耳朵，而當他以假聲低哼呻吟之際，你脖子上的每一根汗毛都因電流而霹啪作響。這段三十分鐘的表演如同高速列車般飛逝，豪林·沃夫自口琴換成吉他（他一邊彈一邊用背部翻滾，而且還一度表演後空翻），然後跳起來徘徊於舞台的邊緣。他是全能之狼，無庸置疑。最後，來自側翼一個不耐煩的信號告訴他，他在這場演出的部分已經結束。豪林·沃夫毫不讓步，他數著拍子帶出一首銷魂蝕骨的搖滾歌曲，開始有節奏地唱起歌來，假裝要退場，接著突然縱身飛躍跳到舞台一側的廉幕上。他將麥克風塞在健壯的右臂下且一刻不停地對著它歌唱，他開始爬上廉幕，愈來愈高直到遠遠置身於舞台上方，厚重的廉幕似乎將被扯破，觀眾興奮地尖叫不已。接著他鬆開手，然後以一個簡單的動作，順著廉幕滑下，碰著舞台，結束曲調，伴隨著當天晚上最興奮狂喜的叫好聲悄然退場。那年他五十五歲。

豪林·沃夫攝於他令人難忘的曼菲斯演出兩年之後。

一個人的靈魂
文・溫德斯 執導
Wim Wenders

馬丁・史柯西斯有個想法要製作一系列關於藍調的電影。以前從來沒有過這樣的企畫，讓七個導演每人確實鑽研一個題目然後製作七部電影長片。每一部影片都有一個非常獨特的觀點。每個導演自己選擇藍調史上的一個領域。沒有任何風格或內容上的限制。我想馬丁開始著手這件事時，他的點子確實妙不可言。

我知道他是個藍調樂迷，而他不確定我是否也是，所以我們一開始先談論我們最喜歡的藍調樂手。我認為終於能夠為我的藍調英雄們奉獻一點時間是一件很有吸引力的事。畢竟，我對他們的認識不多。當然了，我擁有所有我能找到的「蹦蹦跳」詹姆斯的唱片，但是我對他的生平所知不多。而雖然我聽J.B.雷諾瓦（J.B. Lenoir）聽了三十年，我瞭解到假使我必須告訴任何人他的生平，我會不曉得該怎麼說。但我知道這些音樂而且熱愛這些音樂。因此這部影片是個確實潛心鑽研這些人的事蹟並讓我自己更加認識他們的大好機會。

我想我對藍調剛開始的記憶，應該說是對黑人靈歌的記憶。小時候家裡面連電唱機都沒有，而電台只播放德國音樂和古典音樂。但有一次我在學校裡聽到一張所謂「黑奴」的靈歌唱片。那是一種我從來不曾聽過的聲音，其感情之誠摯著實讓我嚇了一跳。我不斷地反覆聆聽，不消多久便牢記幾首歌曲；雖然我不會說英文，所以也不知道其中的意思。我只是瞎猜。那是我的第一次接觸。

後來，我真的知道名字的第一個藍調樂手是約翰・李・胡克，我買的前幾張藍調唱片都是約翰・李・胡克的，因為他讓我第一次聽就驚為天人。「瞎檸檬」傑佛森也是，比比・金……我很快地更加認識這種音樂。但是一直到60年代英國樂團開始翻唱所有這些老藍調樂手，並使用電子樂器演奏這些歌曲時，我才逐漸有比較深入的了解。我受到范・莫里森、美麗東西合唱團（Pretty Things）、動物合唱團、滾石合唱團的引領，並且發現了激發他們的歌曲原始的樣貌。

藍調是一種十足的情緒性音樂，其中的模式非常簡單，樂手能夠非常盡情地發揮。我喜歡這種結構的假定是很簡單的，而其中又有許多自由發揮的空間。藍調確實論及各式各樣的問題，有各式各樣的擔慮、哀愁與艱辛，所以甚至像我這樣的一個白人小伙子都能輕易地認同它的主旨。這是當你憂鬱不振、當你需要安慰時，最適合聆聽的音樂。它的節奏感非常強，確實是爵士樂與搖滾樂的根源。我十六、八歲時是個爵士樂迷，我吹高音薩克斯風，強烈受到約翰・柯川（John Coltrane）的影響，直到後來才熱衷起搖滾樂和藍調。

音樂在我對電影製作這一行的熱忱中扮演著至高無上的角色。這一切都始於我拍第一支十六釐米無聲短片的時候。我沒有錢去錄任何聲音，所以當我第一次在電影學校的剪接室裡坐下來，要把這些鏡頭剪在一起的時候，有的只是這些無聲的影像。我身上帶著我的卡帶錄音機。於是我搭配影像播放我最喜歡的樂曲，那是有史以來我玩得最開心的時候。就電影製作上來說，那是我最偉大的發現：如何結合影像和音樂！一旦你開始這麼做，即便你覺得很了解那個影像或音樂，當你把他們放在一起，一個超過兩者總和的第三個東西就誕生了。而從那部短片開始——當你第一次看見你的影像並同時聽見音樂伴隨的那個時刻——對我來說，正是我為什麼喜歡拍電影的原因——就為了要達到那一刻的歡愉。有的時候我想那是我為何開始涉足電影製作行業的所有原因。我就是不能明白有任何導演會任由他人將這種樂趣奪去。

我的音樂品味相當廣泛：我熱愛古典音樂，也喜歡拉丁與非洲音樂。但真要說的話，我最喜愛的音樂其實是藍調和搖滾樂。我之所以這麼愛戀美國音樂——從20年代末的早期藍調錄音一直到60年代——或許是與我自己發掘這些音樂有很大的關係。這是屬於我的一件事，一個我自己發現的領域，沒有人曾經指示給我看，也沒有人強加在我身上。這是我自己作的選擇！接著當我十六、七歲的時候，這些英倫小子不知打哪兒冒出來。像滾石合唱團或披頭四這些樂團，很快地家喻戶曉；但是在我看來，更好的樂團是較不為人知的他們樂團（Them）（偕同凡·莫里森），或者動物合唱團、美麗東西，或者我一直以來最喜愛的——奇想合唱團（the Kinks）。這些小毛頭他們——套句「誰」合唱團（the Who）的說法——是「我的世代」。他們年紀跟我一樣大，其中幾個也許大我一、兩歲，大多數人是藝術科系的學生，他們從一無所有開始發明出這種音樂。我認同他們——那是我自己的世代，而他們創作的音樂真正是我的音樂。

　　我在60年代某個時候，在一張合輯唱片裡聽過「蹦蹦跳」詹姆斯的一首歌——就這麼一首，但它脫穎而出。它比前後任何一首都繞樑三日，我知道我必須更加了解這個歌手，他的音樂我只知道這麼一首歌。我花了一點時間才找到另一張專輯。他其他的歌曲都有相同的質地，與其他任何人的歌喉都不相同。他的吉他與鋼琴演奏也是，非常精心繁複，聽起來也跟我所知道的其他人不一樣。所以我想他是我頭一位英雄。我覺得這是我第一個自己挑選的人，而我真的對他非常眷戀。

　　然後我記得在1967年時，約翰·梅爾這位英倫藍調運動的教父發行一張新的專輯。我有他所有的黑膠唱片。梅爾的樂團就像個英國藍調樂手的繁殖場一樣。我很愛這張新專輯——《聖戰》（Crusade），特別是其中一首叫做〈J.B.雷諾瓦之死〉（The Death of J.B. Lenoir）的歌。當我第一次聽的時候，我就是禁不住打顫。這首歌非常令人動容且非常私人，其中有一種強烈的失落之情。他在哀悼一位朋友之死，而我卻從來沒聽過他歌詠的這個人：J.B.雷諾瓦。所以再一次，我試圖找出所有我能找到的東西，而我挖到一張他的唱片。事實上這張唱片還在德國發行過。唱片收錄的是原聲藍調，關於美國南方的歌曲。非常強而有力的歌曲，非常現代；舉例來說，論及越戰，那是我第一次聽見有人唱出關於那場戰爭的歌。其他的歌曲則探討美國黑人為爭取平等的鬥爭。當我一開始聽見J.B.雷諾瓦本人第一張專輯的第一個音符時，我心想我搞錯了——這一定是個女人，我一開始這麼想，但過了一會兒我才了解這顯然不是個女人。這是個以一種最獨一無二的高音唱腔唱著歌的男人，但他又不完全是假聲唱法。此外，他的情感也非常豐沛。那時我的英文已經有進步，我能夠了解更多歌詞。我了解到這個人所唱的東西沒有其他人唱過。過了幾年，我發現到他在50年代時在芝加哥與大樂團創作音樂，採用電子吉他和大樂團的樂風。我蒐集了J.B.雷諾瓦這段時期中五、六、七張隱晦無名的專輯，而在我心中，他成為所有人中我最喜愛的藍調樂手。每隔一陣子，我會遇上某個知道他的人。舉例來說，我記得幾年後我和山姆·薛弗（Sam Shepard）❶開著他的小貨車橫越美國，我們當時在共同編寫《巴黎德州》（Paris Texas）。山姆有幾卷卡帶，有一次他放進一卷新的卡帶說：「我打賭你一定不知道這個人。」而那正是J.B.雷諾瓦。所以他也是伯樂之一。所有這些J.B.的樂迷都有一個共通之處：他們深信這個人是有史以來最偉大的歌手

之一，但卻仍不明所以地鮮為人知。我發現我在德國買的第一批他的唱片從來沒有在美國發行過。而他那些關於越戰的歌曲、50年代時題獻給艾森豪總統的歌，和那些關於密西西比與阿拉巴馬的歌曲，美國人根本就不知道。難怪他一直是這麼隱晦且默默無聞。

但是音樂人就認識他，比方說吉米·罕醉克斯。J.B.最有名的曲子〈媽媽跟你的女兒談一談〉（Mama Talk to Your Daughter）是一首節奏藍調的中等暢銷歌曲。但沒有人真的對這個人的生平有多少了解。所以當馬丁給我機會讓我選擇藍調的故事領域時，我知道我選的一定會是關於J.B.雷諾瓦與「蹦蹦跳」詹姆斯。後來我想到，只挑選兩個我最喜愛的樂手有一點怪，我甚至不曉得該怎麼串連他們，所以我明白我需要多一點「主題」。我突然想起來他們兩人的生平中有一個題目也正是藍調整體上的議題：許多的藍調樂手都在他們音樂的世俗面與精神面之間感到左右為難。這在藍調歷史上似乎是個重要的主題——關於「聖」與「俗」之間的隔閡。福音歌曲與藍調之間的緊張關係是一道奇特的分界線，它貫串整個藍調的歷史。許多的藍調樂手在兩種身份間奔波穿梭，其他人則只過其中一種生活，然後在他們人生的某一刻與這種生活決裂。比方說「蹦蹦跳」詹姆斯，他有一天跨出了藍調的歷史成了一名牧師，此後三十年不曾再碰過藍調。而且不只是他，許多藍調樂手都感到他們必須揚棄惡魔的音樂來演奏上帝的樂音。因此到了要為我的電影寫下某種劇情大綱的時候，我寫下這是關於聖與俗的電影。聽起來或許很抽象，不過其實就是關於兩個人。

而當我在準備這部電影的時候，我了解到他們

兩人都有一位先驅，有一位我應該一定要囊括在內的第三位樂手——盲眼威利·強生。我對他的了解比起其他兩位更少。這個人連一張照片也沒有，只有一幅相當生動的畫像，那是他1920年代晚期一張唱片的廣告，但沒辦法真的用來判定他到底長什麼樣子。所以盲眼威利完全是個謎。但他寫過一些很精彩的歌曲，特別是其中一首〈夜深沈〉（Dark Was the Night）。當我第一次放《巴黎德州》給雷·庫德看的時候，我曾一度選用這首歌來當作試用音樂。我向雷表明我在電影裡想要聽到的，差不多是這種滑弦吉他風格。這個想法深得雷的心。他非常熟悉這首歌，事實上，他自己還灌錄過這首歌曲。〈夜深沈〉的主旋律最後成為《巴黎德州》主要的音樂旋律。盲眼威利·強生只唱聖樂，從來不碰俗世的歌曲，雖說他的技巧——尤其是他的滑弦風格——可說是藍調歷史中最精湛者之一——這句話是艾力克·克萊普頓這等高手說的。而當然就吉他演奏、韻律或者演唱而言，聖樂和藍調是同一種音樂。一直到後來，盲眼威利才成為我電影的「敘述者」。這聽起來有點怪異，因為盲眼威利1947年就死了，但他的確拯救了我的片子。我一度迷惑於我能從什麼觀點來講這個故事，直到我記起盲眼威利的歌〈夜深沈〉，和其他幾首被挑選收錄在飛向外太空的航海家號（Voyager）太空船上、用來代表20世紀當代音樂唱片中的歌曲。

馬丁已經與導演們討論過，整套系列從頭到尾要使用數位技術來拍攝。我們所有人多少都同意相當輕便也易於攜帶的數位攝影機（DV-Cam），是拍攝此一系列最為理想的器材。所以我知道影片中大部分（或至少任何當代的部分）會使用數位攝影機來拍攝，這一點我沒有問題。我們用過類似的器材

拍攝過一部份的《樂士浮生錄》（*Buena Vista Social Club*），所以我知道它的品質在最後放大到影片的時候綽綽有餘。但是我的影片的時代從20代晚期就開始，而「蹦蹦跳」詹姆斯生平最輝煌的時刻，就是發生在1931年的一次傳奇性錄音。當然了，這完全沒有任何的影像紀錄，只有幾張刮花的七十八轉賽璐璐老唱片。「蹦蹦跳」詹姆斯那場錄音甚至沒有留下任何一幅影像。因此為了呈現我的英雄，我決定重新演繹他們的部分生平：1927年的盲眼威利與1931年的「蹦蹦跳」詹姆斯。而我覺得回歸到20代或30代早期，卻使用數位攝影機來拍攝，並不是個好方法。為了重新演繹「蹦蹦跳」詹姆斯或盲眼威利‧強生的部分生平，我需要找到不同的媒材。我選擇用20年代早期的手搖攝影機來拍攝——一台德布里‧帕佛（Debrie Parvo）。我從前用這台攝影機拍過一次，我知道它的效果相當好。我很愛這種手搖攝影機搖動的不規則效果。那是一種非常美麗又逼真的效果，馬上將你傳送到過去——事實上，這個效果如此之成功，以至於當我們放映影片的初次剪輯時，大多數看片子的人相信我們找到這些原版的資料影片，不太看得出我們是自己拍出來的。手搖攝影機讓你可以造成這種時空跳躍，並且可以說創造出那個時代的氛圍。而且用這麼老舊的攝影機工作樂趣無窮。但也是一大挑戰。你完全無法同步，因為手的動作永遠不可能規律，再加上我們是以每秒十六格❷拍攝。我們拍攝的多數場景都涉及聲軌播放！我一開始認為與這些從1927年到1931年的錄音唱片同步配樂是個荒唐的點子，而且大概絕對不可能。但我們做了一次測試，好像還是有辦法將我們的手搖影像素材與音樂作成同步，不過這很不容易。我們的影片差不多是用每秒十六格拍攝

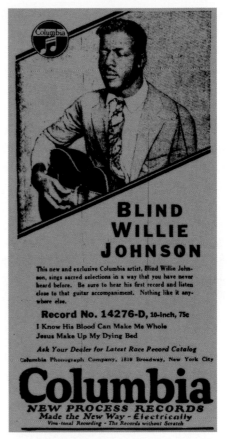

唯一一幅盲眼威利‧強生的圖片出現在這張早期的哥倫比亞唱片廣告中。

的，每兩格就必須重複一格，好增加到二十四格左右，然後你仍然必須絞盡腦汁加以操縱才能達成一點同步的效果。基本上，你必須找出每個字、每次吉他撥奏的同步點，所以得一秒一秒地進展，然後抽一格或增一格，這個你只能靠現今的數位科技才辦得到。因此我們的想法運用到可能找到的最老技

術與最尖端數位科技的結合，從而使我們能夠攝製出看起來彷彿是當時拍攝下來的場景。

影片的後半段專注在J.B.雷諾瓦的生平，在50和60年代的時候，我覺得這個時候手搖攝影機已經不再適用。為了進入那個時期的精神，我決定我們應該使用十六釐米來拍攝，好讓它看起來非常不一樣。後來我們發現了從來沒有人見過的驚人素材，在60年代早期事實上就有兩部拍攝J.B.雷諾瓦的影片。這兩部十六釐米的電影是由一對在芝加哥的藝術科系學生所拍攝——史提夫·席伯格（Steve Seaberg）和他的太太蓉諾（Rönnog）。他們從來沒拍過電影，對電影製作也所知不多。但是他們與J.B.雷諾瓦為友、喜愛他的音樂，並且也十分喜愛這個人，以至於他們認為：我們得做點事讓別的聽眾認識他。蓉諾來自瑞典，而史提夫是美國人。蓉諾想出一個絕妙的點子，就是假使他們攝製一個關於J.B.的短片，然後帶到瑞典去，那麼就可以在瑞典電視台播放這支片子。所以他們開始著手拍了第一部影片，事實上就在一個攝影師的棚內拍攝。他們將J.B.放在一幅背景前，從頭到尾不移動攝影機，用這個單一角度拍了四首歌。然後他們把這差不多十分鐘的影片拿到瑞典電視台。瑞典人看了這支片子後嚇壞了——席伯格呈現給他們看的是完全未經剪接的素材，而聲音只有一道光學聲軌，品質不是非常好，所以瑞典電視台的高層乾脆地說：「我們不能放這支片子，還有你們應該要知道，我們瑞典這裡只有黑白電視，沒有彩色，所以如果你們要拍東西，必須要拍黑白片。」蓉諾和史提夫懷著失望的心情回到芝加哥，然後把他們十分鐘的十六釐米影片收到架子上。

但是一年後，當他們又要再度到瑞典時，他們拍了第二部電影。這一次是黑白的，同時製作上精緻許多。片子大約二十分鐘長，是在J.B.家的客廳拍的，有許多不同的場面設計，雖然每首歌都是一鏡到底。他們涵蓋了約十二首J.B.的歌，而且因為他們是打算拍給瑞典的觀眾看的，所以無論J.B.說什麼，蓉諾與史提夫都同步翻譯——甚至連他唱的歌也如此。蓉諾會在一首歌的中間說明歌曲的內容，這一點相當獨特且不尋常。在那個時候有誰會這麼做——跑到某個人的家裡去拍一部他的電影？他們再度將它拿給瑞典電視台，這一次他們有十足的把握。他們製作的場面經過精心設計，影片也是黑白的，而且如今聲音的品質好多了。但是瑞典電視台再度地回絕。如今他們已經有了彩色電視，而且不久前才有人幫他們採訪過芝加哥的藍調界，不過當然沒有包括J.B.雷諾瓦。蓉諾與史提夫再度傷心地回到芝加哥，將第二部電影收到架子上，而他們的電影製作生涯就此告終，令人非常失望，而再也沒有人見過這兩部電影。

我們怎麼會發現席伯格？透過網路與研究，我們開始蒐集任何現存有關J.B.雷諾瓦的照片與影片。有人知道從前某個時候有年輕的藝術科系學生拍過一些影片，但是沒有人知道他們是誰，然後我們終於找到某個知道他們姓名的人。彼時席伯格夫婦住在喬治亞州的亞特蘭大，早已不在芝加哥，四十年的歲月已經流逝。他們仍然是藝術家，從事「特技詩作朗讀」（acrobatic poetry）❷，一種顯然令人費解的藝術派別。他們在兩次災難之後再也沒有從事電影製作，但他們仍然保有那兩部電影，而且對J.B.充滿回憶。他們真的對他認識很深，並且成為他和他的家人的摯友。J.B.很早就過世了，而他們仍然與他的妻兒保持聯絡，所以我們終於有了關於J.B.雷諾瓦的第一手資料。因此席伯格夫婦與他們的兩部電影成為我電影後半部的骨架。

但由於《一個人的靈魂》其實是關於音樂與歌曲，而不算是談論我個人的英雄之生平事蹟的電影，我真的想讓音樂自己說話。我對於製作一部滿是訪談大頭照以及J.B.友人的電影不甚感興趣。一開始我拍了很多東西，關於「蹦蹦跳」和J.B.兩人的訪談，但是在剪接的過程中我決定一個鏡頭都不用。我只用極為簡約的評論。基本上唯一談到「蹦蹦跳」詹姆斯的人只有他的經紀人狄克‧華特曼；他在「蹦蹦跳」詹姆斯生前最後兩年和他一起工作，同時他也是一位攝影師。我覺得觀眾單就一個來源聽到有關「蹦蹦跳」與J.B.的事會比較好。比起聽到一大堆人談論他們，這種作法比較親密，可以更深入了解這些藍調樂手。我也拍攝了大量有關J.B.的妻子與子女的東西，但很遺憾這些都沒能剪接進去，不過那樣的話電影就會大不相同。我還是可以把這些訪談以及有關「蹦蹦跳」與J.B.生平的見證弄成整個章節放進DVD。舉例來說，我們有段非常精彩的訪談，關於一位住在密西西比州班托尼亞（Bentonia）的老太太，「蹦蹦跳」就在那裡長大。她八十多歲了，而她記得當她還是個少女的時候曾暗戀過「蹦蹦跳」。在拍攝的時候，我十分肯定這一定會放到電影裡面；但即使連這也沒有放進去。我也找到一些在50年代時認識「蹦蹦跳」的人；當時「蹦蹦跳」在一個農場工作，已經不再演奏藍調了。我們還找到50和60年代在芝加哥認識J.B.的人。但最後我還是淘汰掉所有這些訪談，它們沒有存在的必要。

　　拍紀錄片，就算你在拍攝你的素材之際對這部片子大概有個清晰的輪廓，不過當你進了剪接室，你還是得從頭開始。不知怎麼地，影片依舊隱身其中，你還是得找出裡面暗藏的故事。我們花了將近一年的時間才找出《一個人的靈魂》的故事。有兩次我們走錯了方向。我的剪接師瑪悌兒‧波訥佛依（Mathilde Bonnefoy）和我基本上完成過整整兩個版本，才設法找到我們現在採用的這個好版本。我們一開始的問題在於：我們有三位素未謀面的藍調樂手，他們各自生活在不同的年代，並且演奏差異性很大的音樂。他們之間的連結基本上只是由於我喜愛他們勝過任何20、30、已迄60年代的任何其他藍調樂手。我們後來痛苦地察覺，這算不上是個紮實的連結。我們剪的第一個影片版本由我講述旁白。我們從頭到尾剪完，同時錄製並安插我的口白，然後我們觀看整部電影，而我恨死它了——由這個德國佬來談他的三位美國藍調英雄根本就不對。所有我想要達成的一切，所有我喜愛他們的東西，都消失無蹤。可以這麼說，我用「我自己」的聲音來真情告白這件事，使得整部電影怪異地成效不彰又虛偽矯情。我想要讓它成為一部只講音樂的電影，但卻不知怎麼地摧毀了我自己唯一的目標。突然之間，我自己的經驗成了電影的主軸，這是我最不願見到的。

　　因此我們把整個版本丟掉然後從頭再來一次。如今我們朝相反的方向走；我們不用任何旁白，而只用歌曲的內容來說故事。我們所做的，委實大費周章。但還是行不通。所以我們也把這個丟掉然後重新開始第三次。這次我們成功了。我了解到這部電影暗藏的敘述者一直都在那裡，我們只是沒有注意到他。他就是我們三位人物的第一位：盲眼威利‧強生。他的聲音在外太空的航海家號上這件事——如今已經在太陽系的外圍——使得他成為敘述我們影片的完美工具。可以這麼說，他具有必要的距離，他具有美好的「客觀」觀點。再者，這個早就過世的人如今成為他身後兩位同行之生平的評論者這件事，有一種出乎意料的效果。這個旁白的觀

蓉諾‧席伯格（操作攝影機者）與「瘦子」桑尼連、史提夫‧席伯格、聖路易‧吉米（St. Louis Jimmy），以及J.B.雷諾瓦。

點確實在整部電影上運用得很流暢。它給予影片一種顯然我的聲音從來沒有的輕盈。然後我知道我需要一個好聲音來完成這件事！我第一個想到的人是勞倫斯‧費許朋（Laurence Fishburne）。他當然有一副美妙的嗓音，我早在70年代末期當勞倫斯在拍《現代啟示錄》（*Apocalypse Now*）時就認識他，那時他還是個年輕人。我用不著扭著他的手去簽約，他馬上就接受這項邀請。有了他的聲音，從一個置身外太空的人這樣不可思議的觀點來敘述，一切都塵埃落定，而從前我們在結構上以及如何找出統一影片的故事所遭遇的一切問題全都迎刃而解。所有我希望達到的一切都在裡面。拍紀錄片，你往往得

撞進死胡同、迴轉，然後回頭，才能看清影片的正確途徑。你必須從素材內部塑造出故事，而故事可能會是什麼，並不是一開始就一清二楚的。

　　一旦盲眼威利現身成為敘述者，電影的片名自己就出現了。盲眼威利寫過並灌錄過一首歌，叫做〈一個人的靈魂〉（The Soul of a Man），而就某方面來說，這首歌為整趟旅程作總結──「蹦蹦跳」的和J.B.的，還有他自己的。它以非常簡潔的文字界定了藍調一直在追尋的東西。同時它終於以某種方式帶出影片中所要表達之「聖」與「俗」的主題。簡而言之，這是一首天賜的，或者可以說是外太空賜予的完美歌曲。一個人的靈魂是什麼？關於這些

卡珊卓・威爾森重新詮釋J.B.雷諾瓦的作品。

人你能談多少，你能試圖瞭解他們多少，接著假使你認識了他們的音樂與生平之後，你了解到的是什麼？你了解這些人的靈魂嗎？他們是否在這些歌曲中表達出來？藍調是一種非常關乎存在性的媒介，它深入事物的核心。

為了要讓音樂成為影片的中心，我很快明白要讓音樂自己說話，最好的方法就是重新錄製這些老歌，並且找當代的樂手挑一首「蹦蹦跳」或J.B.或盲眼威利的歌曲重新加以詮釋。這麼做也使這三位藍調英雄具現代感，並且使得2003年的觀眾用心聆聽他們的音樂。我希望能吸引一群有興趣的樂手或樂團來演奏這些歌曲。我尋找那些已經對這些作品表現出興趣，或許已經翻唱過「蹦蹦跳」或J.B.的歌曲的樂手或樂團。但我同時也洽詢我的一些朋友，如尼克・凱夫（Nick Cave）還有路・瑞德（Lou Reed），我知道他們會有興趣，因為他們熱愛藍調。我想最後共有十二首曲子由當今活躍的歌手、詞曲創作者以及樂團加以詮釋。在我們拍攝樂手的片段時，他們全都現場錄音，因此不是對嘴播放。其中一次最精彩的拍攝是貝克（Beck），因為他不以相同方式演奏同一首歌。他翻唱兩首「蹦蹦

跳」詹姆斯的歌曲，〈好開心〉（I'm So Glad）和〈絲柏樹林〉（Cypress Grove），而他每一次重來，就會用不同的吉他和不同的韻律演唱，同時也有不同的詮釋方式。我想他也演唱了十二個版本的〈好開心〉，但每一次都不一樣。而且你完全沒辦法拿不同版本交互剪接。那次經驗既刺激又嚇人。

所有的演出都精彩萬分，真的。差不多有一年的時間，我們到洛杉磯、紐約、芝加哥和倫敦去拍攝他們。邦妮・瑞特非常慷慨——她為我們演出兩首歌。她獨自演奏的那一首，難度非常高，她確實演奏出「蹦蹦跳」的旋律。這麼做真的會把你的手指頭搞斷，因為「蹦蹦跳」彈D大調，這種彈法非常不尋常也很不容易運轉手指。因此邦妮可以說是勇氣可嘉。我也深受卡珊卓・威爾森的表演所感動。事實上她唱了三首歌，其中兩首已收錄進影片中。〈越南藍調〉（Vietnam Blues）是我最愛的J.B.歌曲。卡珊卓演唱的版本真的非常、非常令人動容，但又奇特地富有現代感。「鷹眼」傑利（Eagle-Eye Cherry）集結樂手組成一個最不可思議的樂團，團員包括詹姆斯・「熱血」・烏莫

邦妮・瑞特挑戰「蹦蹦跳」詹姆斯的奇特曲調。

（James "Blood" Ulmer）——他本身就是極為出色的吉他手兼歌手。「丁骨」柏奈特（T-Bone Burnett）組了一個大型樂團，並表演了令人驚艷的銅管樂段；由金·凱特納（Jim Keltner）擔任鼓手，再加上兩位打擊樂器手。「丁骨」柏奈特則以J.B.高亢的男高音演唱，由一位女歌手來唱較低沈的聲部。

　　最有趣的大概算是我們和路·瑞德拍片那一次。他表演一首「蹦蹦跳」鮮為人知的曲子，還有一首十二分鐘版本的〈確定我的墳墓掃乾淨〉。他從頭到尾都開心地微笑著。樂團則是在一種無比喜悅的狀態下演奏整首歌。錄一次就成功！我不知道這種情形在路的生命中發生過幾次，但好幾次我拍到他充滿喜悅的笑著時，我感到很自豪也很幸運。

　　我們在芝加哥拍片時有一個令人悲傷的時刻，因為我們到達之際正好親眼目睹麥斯威爾街（Maxwell Street）露天市集的摧毀。當推土機進入拆除一切的時候，我們就在旁拍攝記錄。這裡面沒有任何片段真的放到電影中，因為使用這些影像說不通，但那真的是個令人心碎的時刻；眼見這個美國爵士與藍調史上的傳奇場景就這麼被抹滅——被轉變成辦公室、銀行、餐廳。就某種意義上來說，這件事使得這些影像對我個人而言更加重要，因為它們顯現出音樂本身充滿無限生機。所以就算那種幼稚無知的冷漠造成像麥斯威爾街這樣的殿堂無法留存，音樂還是會繼續流傳下去。而對於音樂如何在我們今日的文化中依舊活力充沛、依舊開花結果，我個人的體認確實讓我可以對於失去麥斯威爾街不致感到那麼憂鬱——因為無疑地，那些在當時使得麥斯威爾街如此不同凡響的東西現在一定也正在發生，發生在某個別的地方。

<div style="text-align: right">——文·溫德斯</div>

註釋：

❶美國劇作家、電影編劇、演員，作品包括《巴黎德州》、《玻璃玫瑰》、《黑鷹計畫》等。

❷現在一般電影攝影機是以每秒二十四格拍攝，也以每秒二十四格放映。但在早期的攝影機多是以每秒十六格拍攝，因此放到後來每秒二十四格的放映機時，會造成一種快動作的效果。

❸由席伯格夫婦於1996年發明的一種藝術形式，結合文學與視覺表演藝術。由蓉諾一邊朗誦她創作的詩，一邊與史提夫表演特技身體姿勢，史提夫有時也在扭曲的姿勢下表演薩克斯風。他們經常到世界各地作演出。

2000年芝加哥麥斯威爾街上的些許遺跡。

有遠見的盲：
「瞎檸檬」傑佛森以及其他視力受損的藍調樂手
克里斯多福・約翰・法利

在大眾的想像中，眼盲與藍調似乎搭在一起。當人們被要求設想一名藍調樂手的樣子時，許多人心目中想像的是穿著一套皺巴巴西裝的老黑人，也許戴著一頂有帽沿的帽子和一副墨鏡，吹著口琴或彈著吉他。舉例來說，1986年的電影《十字路口》（*Crossroads*）是一個關於藍調及其歷史的虛構故事。主要角色是一名老黑人，他有時穿戴著一套皺巴巴的西裝和一頂有帽沿的帽子，吹奏著一支口琴，而他的暱稱就叫「瞎狗」富頓（Blind Dog Fulton）。他沒有瞎，但他招搖地戴著一副大眼鏡，坐著輪椅，而且才剛剛離開一家安養院。1980年的電影《福祿雙霸天》（*The Blues Brothers*）中，兩名主角充滿象徵性地向雷・查爾斯飾演的店家老闆購買樂器，來重新開始他們的藍調樂團。而在文・溫德斯的紀錄片《一個人的靈魂》中，電影敘述者的角色及其三位中心人物之一，都給了偉大的德州藍調樂手盲眼威利・強生，由克里斯・湯瑪斯・金恩（Chris Thomas King）詮釋。

音樂往往與文化暴動連在一起——奴隸們透過它來溝通，50年代的民權運動用它來遊行抗議，而50與70年代社會性愛觀的劇變更是建基其上。成為一名樂手就是擁有權力——支配文字、支配韻律、支配貫穿其歌詞的文化歷史、同時支配它的聽眾的情感。或許，將一位樂手設想成一個盲眼黑人，是剝奪一小部分他或她的權力之方法，讓樂手保有其才華即使其在文化上安全無虞。眼盲在西方思考中往往（錯誤且不公平地）被牽連上困惑與無能，一長串慣用的詞句突顯出這種態度：死胡同（blind alley）、盲從（blind faith）、盲目之怒（blind rage）、三隻瞎老鼠（three blind mice）、盲目約會（blind date），以及其他種種。另一方面，愛情是盲目的，而正義的化身也戴著一副眼罩（blindfold），而且一次又一次地，政客要求選民們想像社會對膚色視而不見的那一天。對眼明的人來說，眼盲既是一種殘障，也是在道德、社會與美感和諧的路途上阻絕外在世界的潛在手段。

「瞎檸檬」傑佛森是有史以來最重要的藍調人物之一——但他絕非唯一的重量級盲眼藍調表演者。除了盲眼威利・強生之外，還有其他的偉人：盲眼威利・麥特爾、盲眼蓋瑞・戴維斯牧師、盲眼布雷克、瞎男孩富勒和松尼・泰瑞。眼盲的女性表演者也在音樂中找到一席之地，包括藍調福音歌手亞利桑納・德瑞恩斯（Arizona Dranes）。隨著藍調轉變成節奏藍調，其他的盲眼表演者也浮出檯面，包括靈魂樂手雷・查爾斯，及其傳人史提夫・汪達。長久以來，藍調圈內對於到底為什麼好像有這麼多眼盲的藍調表演者有許多臆測。其中一個不甚令人滿意的回答是：當一個人既是瞎了眼、又是黑人，而且還住在南方鄉下，就職業上來說，除了表演音樂之外沒有多少選擇。另一個大概算是其中最具說服力的說法認為：就先天上來說，盲眼表演者的專注力集中在他們所剩餘的感官上，使他們更加適合於掌握聽覺與口語的訓練項目，比方說藍調。

傑佛森的唱片公司——派拉蒙唱片利用他的眼盲作為一種行銷手段。1927年左右發行的《派拉蒙藍調書》（*The Paramount book of Blues*）中刊有他

全然政治不正確的傳記，寫著：「有誰能想像比發現自己雙眼全盲更悲慘的宿命？了解到那些你聽說的美麗事物——你永遠也看不到？這便是『瞎檸檬』傑佛森令人心碎的宿命。他生下來便看不見，小時候他就了解到，生命從他身上剝奪了一項極其美好的喜悅——視力。接著，環境開始在他的命運中扮演要角。他聽得見，而他聽見故鄉達拉斯那些滿心傷悲、憂慮的故人，在工作或玩樂之際唱著奇異、悲傷的旋律，他無意識地開始模仿他們——在歌曲中悲嘆他的宿命。他學會彈吉他，有許多年的時光他免費表演娛樂他的友人，他把哼著奇特的歌曲當作一種忘卻憂傷的方法。有些看出他絕佳潛力的朋友們建議他將自己的才華商品化；由於聽從他們忠告的緣故，如今可以在派拉蒙獨家聽見他的歌聲。」

　　是否「瞎檸檬」傑佛森所擁有的特殊才華不但不是超越了他的視覺損害，反而正是因為如此？眼盲與洞察力在民間傳說中向來被連在一起。埃及古墓的壁畫中經常描繪出大腹便便、童山濯濯的盲眼豎琴師。他們與盲眼人的負面形象相去甚遠，大腹便便代表這些樂師吃得飽因而過得好，禿頂代表肉體的純淨——咸認為這些樂師受到高度的社會敬重。在古代北歐人的神話中，天神奧丁（Odin）將他的一隻眼睛丟進米爾米爾（Mirmir）的泉水中，來交換一小口泉水，以及伴隨而來的大智慧。羅馬詩人奧維德（Ovid）描寫的泰瑞修斯（Tiresias）在解決朱彼特（Jove）與朱諾（Juno）的爭端時支持前者，後來雙眼遭到後者弄瞎；朱彼特因而打開泰瑞西亞斯的「內在之眼」來彌補他。❶

　　相較於其他所有的藝術形式，藍調是否有某種特別的東西吸引著盲眼藝術家，或者因此讓視力受損的表演者出類拔萃？或許如此，但是盲眼藝術家當然也在其他的藝術努力上成就卓越。創作《伊利

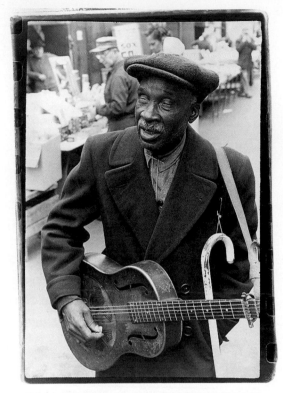

這位不知名的盲眼街頭歌手在1960年代時徘徊在芝加哥的麥斯威爾街。

亞德》（*The Iliad*）與《奧德賽》（*The Odyssey*）的詩人荷馬（Homer）據說是盲人；有些學者相信他把他所有的史詩鉅作全都記在腦中，隨時可以吟誦。荷馬的現代傳人詹姆斯・喬伊斯（James Joyce），這位《尤利西斯》（*Ulysses*）的作者也遭受嚴重的視力損害之苦；作家詹姆斯・桑伯（James Thurber）與赫胥黎（Aldous Huxley）亦然。事實上，赫胥黎堅信意志力與想像力能改善受損的視力，並且在他的《看的藝術》（*The Art of Seeing*）一書中寫道：「對於弱視的人來說，其正

盲眼威利‧麥特爾

鮑伯‧狄倫
（1983）

看見門柱上的箭頭
寫著「這是塊受詛咒的土地
打從紐奧爾良一直到
耶路撒冷」
我遊遍東德州
許多烈士倒下的地方
而我知道沒有人能
唱出像盲眼威利‧麥特爾
那樣的藍調

我聽見貓頭鷹吟唱的叫聲
當他們拆除帳棚之際
光禿禿樹枝上的星星
是他唯一的聽眾
那些灰撲撲的吉普賽少女
可以熟練賣弄他們的羽毛
但沒有人能唱出
像盲眼威利‧麥特爾那樣的藍調

看見那些巨大的莊園燃燒
聽見鞭子碎裂的聲響
聞到甜美的木蘭花綻放
（同時）看見奴隸船的鬼影
我能聽見他們的部落在悲吟
（我能）聽見承辦人的搖鈴
（對），沒有人能唱出
像盲眼威利‧麥特爾那樣的藍調

河邊有個女人
身邊有個英俊的年輕人
他打扮得像個鄉紳
手中拿著私釀的威士忌
公路上有群被鐵鍊鎖在一起當苦力的囚犯
我能聽見他們反叛的叫囂
而我知道沒有人能唱出
像盲眼威利‧麥特爾那樣的藍調

上帝在天國
而我們全都想要他的所有
但權力與貪婪與墮落的種子
似乎正是僅有的一切
我凝望著
聖詹姆斯旅店的窗外
而我知道沒有人能唱出
像盲眼威利‧麥特爾那樣的藍調

"Blind Willie McTell"

By Bob Dylan
[1983]

Seen the arrow on the doorpost
Saying, "This land is condemned
All the way from New Orleans
　　To Jerusalem."
I traveled through East Texas
Where many martyrs fell
And I know no one can
　　sing the blues
Like Blind Willie McTell

Well, I heard the hoot
　　owl singing
As they were taking down the tents
The stars above the barren trees
Were his only audience
Them charcoal gypsy maidens
Can strut their feathers well
But nobody can sing the blues
Like Blind Willie McTell

See them big plantations burning
Hear the cracking of the whips
Smell that sweet magnolia blooming
(And) see the ghosts of slavery ships
I can hear them tribes a-moaning
(I can) hear the undertaker's bell
(Yeah), nobody can sing the blues
Like Blind Willie McTell

There's a woman by the river
With some fine young handsome man
He's dressed up like a squire
Bootlegged whiskey in his hand
There's a chain gang on the highway
I can hear them rebels yell
And I know no one can sing the blues
Like Blind Willie McTell

Well, God is in heaven
And we all want what's his
But power and greed and corruptible seed
Seem to be all that there is
I'm gazing out the window
Of the St. James Hotel
And I know no one can sing the blues
Like Blind Willie McTell

背景：盲眼威利‧麥特爾，由藝術家兼藍調迷羅伯‧克朗伯（Robert Crumb）所描繪。

確的心態可以用以下的文字來表達。『我知道理論上有缺陷的視力能夠改善。我有把握，如果我學會看的藝術，我就可以改善視力。』」

<p style="text-align:center">✼ ✼ ✼ ✼ ✼</p>

傑佛森——根據人口普查的紀錄，他的名字是萊蒙（Lemmon）——於1893年的9月24日在考區曼（Couchman）出生，那是一個達拉斯南方七十英哩左右的小社區。（他的生日有時記錄為1897年7月11日，這個記載較不可信。）他的雙親——艾力克（Alec）與克萊西・傑佛森（Classie Jefferson），在鎮上的農場當佃農。傑佛森有六個兄弟姊妹；他的哥哥約翰跌落緩行火車的輪下，死於1907年左右。一般普遍認為傑佛森生下來就看不見，但是沒有任何醫療紀錄證實這項說法。唯一確認他殘疾的已知官方原始資料是1900年的人口普查，他在上面被登錄為BS，代表“blind son”（盲眼兒）。他的家庭活躍於塞羅原始浸信教會（Shiloh Primitive Baptist Church）。當地人記得傑佛森的母親有副好歌喉，而且經常在塞羅以及那一帶附近的其他教會獻唱。傑佛森顯然在青少年時期就是吉他高手，而且很快開始前往鄰近的城鎮華頓（Wortham），在當地商家門口為顧客與路人演出。他會坐在一張長椅上，附近放個錫罐讓人給小費（有人說他用帽子）；有時演奏到凌晨一點，才走回考區曼的家。

傑佛森身形相當健壯，他有五呎八吋高（約173公分）。根據不同的資料來源，他重約一百八十磅（約81公斤）到二百五十磅（約113公斤）。為了溫飽，傑佛森有一度做過短期職業摔角選手的工作。山謬・查特斯（Samuel Charters）在1950年代訪問過幾位傑佛森的家人，他寫道，「（傑佛森）為了賺錢，在達拉斯的劇場表演摔角。因為他眼睛失明，所以被當作一名新奇摔角選手來宣傳。他體重近二百五十磅，因此他從未受過傷，不過這種討生活的方式相當辛苦。一旦他開始靠著唱歌賺了點錢以後，他就離開了劇場。」

傑佛森通常打扮得很整潔，註冊商標是一頂牛仔帽和一套藍色嗶嘰西裝；有人也偶爾看過他抽雪茄。他在用錢方面很節儉，根據一篇報導，他把錫罐用鐵絲綁在吉他的琴頸上。他在週六夜晚的派對上演唱，尋歡作樂的人跳著黑底（the Black Bottom）、查理斯敦舞（the Charleston）、二步舞（the two-step）、舊式踢踏舞（the Buck Dance），喝著玉米威士忌、啤酒和自家釀的酒。雖然這些派對往往玩得很瘋，但是根據一位旁觀者觀察，沒有人見過傑佛森喝醉酒。聽說當他演奏時，他流汗流得很兇；他也常常說笑話。而他雖然演奏藍調，但他似乎從未顯出沮喪或憂鬱的樣子。當人們叫喊著要點歌時，他會告訴他們：「等一下就好。別沒耐性。」

華頓的居民亞瑟・卡特（Arthur Carter）後來回想起，他見過傑佛森在鎮上附近的一次野餐會上表演。在這場聚會中，傑佛森和一位聖潔會的牧師之間發生爭執；牧師主張演唱藍調是一種罪孽深重的行為。傑佛森等到牧師的佈道達到其高潮時才展開行動，他開始彈奏吉他並歌唱。群眾離開牧師而來聆聽傑佛森演唱。傑佛森彷彿透過他的音樂在說，他的作品必然是受到上帝的感動，因為顯然它對於那些信念忠誠的人們有所影響。

的確，傑佛森的演奏是一種近乎超自然的東西。同輩的藍調樂手湯姆・蕭（Tom Shaw）在1920年代時隨著傑佛森到達拉斯附近各地，有一次談到他這一點：「『檸檬』完完全全是個藍調樂手……他是至尊。無論他在哪裡拿出他的吉他，他就是那裡的王。任何其他人前來要對抗他的演奏都沒

有用，因爲他們甚至做不到他做的事——他們所能做的只有瞪大眼睛納悶著他到底怎麼辦到的。」

傑佛森的音樂找到了聽眾，而他成爲大概是他的年代中最受歡迎的藍調樂手。他的巡迴方式——他遊遍東德州的許多小鎮，包括華頓、克爾文（Kirvin）、葛羅斯貝（Groesbeck）——大大地宣傳並美化了他盲眼藍調樂手的形象。後來，當傑佛森搬到芝加哥並開始灌錄唱片時，他給自己一項奢侈品：他買了一輛價值七百二十五美元的福特汽車，並雇用了一名司機。

傑佛森將街頭樂音帶到了全世界。在他之前，藍調演奏者大多來自於遊唱劇團。傑佛森豐富多變的音樂本來就是大聲演奏出來壓過行人、奔馳馬匹、市場交談的聲音——這是能夠與生命本身抗衡的音樂。他也能演奏舞曲，但傑佛森留存在唱片的歌曲並非派對曲調。他常常用吉他來跳脫一首歌曲的主旋律，並用自己的嗓音來對襯即興的吉他樂句。他或許是同時代中最高竿的吉他手，而他的樂器能唱、能吼、能打拍子、能低語，或是像教堂的鐘一樣鏗鏘作響。當其他的街頭歌手安於拿自己的窮困大發牢騷試圖博取廉價同情之際，傑佛森的歌曲卻涉及廣泛的題材，並使用會心的隱喻。〈黑蛇哀歌〉與〈熱狗藍調〉（Hot Dogs Blues）都充滿頑皮的性暗示。〈電椅藍調〉（Lectric Chair Blues）、〈戰爭年代藍調〉（Wartime Blues）、〈一毛錢藍調〉（One Dime Blues）可以解讀爲早期的社會抗議歌曲。〈確定我的墳墓掃乾淨〉捕捉到某種永恆並與存有相關的東西：所有人對於「死後遺留傳承些什麼？」未知的恐懼，與希望將它保存的期許。

關於「瞎檸檬」傑佛森之死的實際情形有許多疑點。他是什麼時候死的？多數的說法是在1929年的12月，但有人說他可能遲至1930年的2月才過世。他是怎麼死的？有種說法說他被襲擊搶劫然後遭到遺棄凍死。桑‧豪斯相信傑佛森死於一起車禍。另一個揣測是傑佛森死於心臟病發作。他的製作人之一梅約‧威廉斯（Mayo Williams）則說，他聽說傑佛森在他的車上體力衰竭並被司機遺棄。但許多——如果稱不上是大多數——編年史學者說傑佛森在一場芝加哥的暴風雪中，因爲眼睛失明找不到安全的地方而被凍死。

然而實情是：「瞎檸檬」傑佛森也許並非眞的全然看不見。在傑佛森現有僅存的兩張照片中，其中一張是他拿著一把吉他，身穿一件西裝外套、打著有圓點花樣的領帶，還戴著一副金屬框的眼鏡。他的眼睛是閉上的。我們不知道爲什麼一個被認爲是眼盲的人要引人注目地戴著眼鏡。在另一張傑佛森的照片中，他戴著另一副不同的眼鏡。許多樂手，包括「丁骨」渥克、賈許‧懷特、「閃電」霍普金斯、鉛肚皮，聲稱曾經引導過傑佛森過街前往不同的地方，但也有其他報導說傑佛森自己找到路。他似乎也有一種辨識鈔票面額的方式：有一次，有人借了傑佛森一張一塊錢的鈔票，而非他所要求的五塊錢，傑佛森便向那個人抱怨。他常常會告訴那些塞錢到他杯中或他帽子裡的人「別看扁我」。如果人們丟進一分錢，也許因爲聲音的關係，他分辨得出來；他會把那個冒犯他的銅板給丟回去。聽說傑佛森也配戴著一把六發式左輪手槍——這是另一個證據，顯示他至少有足夠的視力可以看見要朝哪裡開槍。

魯吉‧蒙各（Luigi Monge），一位義大利熱那亞（Genoa）的兼任老師與譯者分析了所有傑佛森爲人所知的作品，並在2000年春季版的《黑人音樂研究季刊》（Black Music Research Journal）中發表研究成果。蒙各的研究發現，「以第一、第二或第三人稱，或可以從上下文推理出的直接或間接視覺指涉不下二百四十一項，遍佈在傑佛森現存的九十

七首原版錄音中；其中包括備用版本。只有七首作品沒有任何的視覺指涉。」包括「她是個好看的美麗黑女人」（She's a fine-looking fair brown）以及「駛離維修站的火車後方閃著紅色與藍色的車燈／藍燈是藍調，紅燈是憂愁的心」（one train left the depot with a red and blue light behind/We'll be seldom seen）。其他直接論及視力的有：「我們很少被看見」（We'll be seldom seen）、「我有你的照片，我要將它裱起來」（I've got your picture, and I'm going to put it in a frame），以及「男人所見過最美麗的女子們」（Some of the finest young women that a man most ever seen）。

　　傑佛森歌曲中的視覺指涉是否暗示他能夠看見，或者不過是一種修辭？蒙各的研究顯示，傑佛森的歌不僅比其他視力受損的樂手──如盲眼布雷克與瞎男孩佛勒（雖然盲眼威利·麥特爾歌曲中的視覺指涉則和傑佛森差不多）──有更多的視覺指涉；而且比起其他看得見的同輩，如查理·帕頓，也高出一倍。傑佛森的眼盲是否是他表演的一部分？或許在歌曲中想像視覺是他彌補現實中欠缺事物的方式。藉著他的藍調歌曲，傑佛森開創了一個全新的世界；一個可以想像但卻無法被看見的世界，一個有韻律但未必有舞動節奏的世界，一個被創造來謀生計但卻比真實生活還要宏大的世界。在他的音樂中，傑佛森甚至比他同輩的藍調偉人看得還清楚。他或許在風城❷中迷了路，但在演奏樂器上，他從未迷途。傳說中，傑佛森被人發現凍死時，他的手還放在吉他琴頸上。

聆賞推薦：

「瞎檸檬」傑佛森，《最好的「瞎檸檬」傑佛森》（*The Best of Blind Lemon Jefferson*）（亞述，2000）。是對傑佛森的精選歌曲相當好的概觀。

「閃電」霍普金斯，《德州藍調》（*Texas Blues*）（阿乎利，1990）。霍普金斯是傑佛森生前的護衛之一，且受到其作品的影響。

鮑伯·狄倫，同名專輯《鮑伯·狄倫》（哥倫比亞，1962）。其中收錄可以說是傑佛森〈確定我的填墓掃乾淨〉一曲最好的翻唱版本。

披頭四，《昔日大師》（*Past Masters, Vol. 1*）（Capitol, 1988）。驚奇四人組（Fab Four）❸早期的錄音，包括卡爾·柏金（Carl Perkin）〈火柴盒〉（Matchbox）一曲的搖滾重唱版本，而卡爾是翻唱自傑佛森的〈火柴盒藍調〉（Matchbox Blues）。

超脫合唱團（Nirvana），《MTV紐約不插電音樂會》（*MTV Unplugged in New York*）（Geffen, 1994）。傑佛森影響了鉛肚皮，鉛肚皮則鼓舞了「超脫」主唱科特·寇本（Kurt Cobain）版本的〈昨夜你在哪裡過夜？〉（Where Did You Sleep Last Night?），又名〈在松樹林裡〉（In the Pines）。

註釋：

❶天帝朱彼特某次與天后朱諾的聊天之中，不經意說出「妳們女人在床上獲得的快感比男人多了。」朱諾不同意，於是找來同時具有男身與女身的泰瑞修斯問個明白。泰瑞修斯同意朱彼特的看法，卻引來朱諾的盛怒，詛咒他成為瞎子，此後活在永恆的黑暗中。過意不去的朱彼特無法撤銷其他天神的命令，於是賜予泰瑞修斯預知未來的能力作為補償。泰瑞修斯因此成為希臘提比斯（Thebes）知名的預言家。

❷風城是芝加哥的別名，因其以風大聞名。

❸披頭四又被稱為 Fab Four（Fab是fabulous的縮寫，絕妙之意）。

「閃電」的下落 山謬‧查特斯
（節錄自《鄉村藍調》〔*The Country Blues*〕，1959年）

「閃電」霍普金斯，1965年。

　　在休士頓黑人區一間破舊寒酸的屋子裡，坐著一位瘦長、疲倦的男人，他拿著一把吉他，撥弄幾下弦，看看窗外。這是一個陰沈的冬日，強勁的風捲起庭院裡的塵埃。屋子的後方有一條鐵路，幾個兒童在鐵道上玩耍，他們在單薄的外衣下顫抖。

　　「這是我表哥在農場工作時學到的歌。」他有點兒對著我、也對著坐在他背後陰影裡的朋友說。「史莫基霍格（Smokey Hogg）唱出那麼點味道，不過還沒有人真正能抓到它的精髓。」然後他開始唱：

> 你該在1910年時
> 到布拉索斯河上，
> 巴德‧羅素開船載著
> 美麗的女人
> 一如他也載著醜陋的男人。
>
> You ought to been on the
> Brazos in 1910,
> Bud Russell drove pretty women
> like he done ugly men.

　　他唱的是德州農場監獄最有名的工作歌之一：〈布拉索斯河上再也沒有甘蔗〉（Ain't No More Cane on This Brazos），他的雙眼闔上，輕聲地唱著：

> 我的媽媽叫我，我
> 回答：「媽媽？」
> 她說：「兒子，你幹活
> 累了嗎？」
> 我說：「媽媽，當然累了。」
>
> My mama called me,
> I answered, "Mam?"
> She said, "Son,
> you tired of working?"
> I said, "Mama, I sure am."

　　他坐了一會兒，想起布拉索斯河沿岸平坦的棉花田裡那炙熱、塵土瀰漫的夏天。想起那些囚犯隊伍邊工作邊唱歌；看守人緩緩地環繞著他們移動，馬鞍上擱著獵槍。

> 你該在1904年時
> 到布拉索斯河上，
> 每划一下你就會發現
> 一具死屍。
>
> You ought to been on the
> Brazos in 1904,
> You could find a dead
> man on every turnin' row.

　　他搖搖頭；接著開始重唱一部分的歌曲、彈一點吉他。他停下來，把椅子下的琴酒拿出來喝。他喝掉將近半品脫的純琴酒，用酒瓶的金屬蓋當作酒杯。他的朋友看著我笑說：「他準備好了。」歌手重新彈了兩、三回的吉他；然後他點點頭開始唱：

> 嗚，布拉索斯大河，我來了，
> 嗚，布拉索斯大河，我來了。
> 為另一個人頂罪坐牢
> 太苦了
> 其實可憐的閃電什麼
> 都沒做……
> 嗚，布拉索斯大河，沒錯，
> 我來了。
> 料想不到會替
> 另一個人蹲苦窯，
> 其實可憐的閃電什麼
> 都沒做。
> 我的媽媽叫我，我
> 回答：「媽媽？」
> 她說：「兒子，你幹活累了嗎？」
> 我說：「媽媽，當然累了。」
> 我的爸爸叫我，我
> 回答：「老大？」
> 「如果你幹活累了
> 還留在這裡到底要
> 做什麼？」
> 我不能……嗚……

> 我就是沒辦法。
> 你知道人沒辦法）
> 不難過，
> 當他替別人
> 蹲苦窯的時候。
>
> Uumh, big Brazos, here I come,
> Uumh, big Brazos, here I come.
> It' hard doing time for another man
> When there ain't a thing
> poor Lightnin' done. . . .
> Uumh, big Brazos,
> oh lord yes, here I come.
> Figure on doing time for
> someone else,
> When there ain't
> a thing poor Lightnin' done.
> My mama called me,
> I answered, "Mam?"
> She said,
> "Son, you tired of workin'?"
> I said, "Mama, I sure am."
> My Pappa called me,
> I answered, "Sir?"
> "If you' e tired of workin'
> What the hell you going to
> stay here for?"
> I couldn't . . . uumh . . .
> I just couldn't help myself.
> You know a man can't help
> but feel bad,
> When he's doing time for
> someone else.

　　這個人的名字是「閃電」霍普金斯，來自德州的仙特維爾（Centerville）鎮外。〈布拉索斯河上再也沒有甘蔗〉是一首他年輕時在農場上聽過的歌曲。他將原來的工作歌改造修訂成為一種很私人且充滿感情的作品——他將它改成了一首藍調歌曲。

亨利‧湯瑪斯：我們對根源最深刻的一瞥

梅克‧麥科密克（Mack McCormick）

（節錄自亨利‧湯瑪斯〔Henry Thomas〕所作〈德州散拍〉〔Ragtime Texas〕的註解：錄音作品大全，1927-1929〔Complete Recorded Works 1927-1929〕，1974年）

那是在1949年一個明亮的冬日午後。當時我站在休士頓市中心的街角等著號誌燈變色，我注意到一位拿著吉他的老人走在對街的人行道上。他令人一看就心生畏懼，龐大的身軀戴著一頂爛帽子，筆直地穿越人群。人們抬頭看他，很快再看了第二眼，然後讓路給他。

當時我立刻放下手邊的事跟著他，並且在克勞福（Crawford）和凱比托（Capitol）的轉角追上他。我出聲叫了他兩次才喚起他的注意。他停下腳步轉過身來面對我，吉他緊握在胸前——一個風塵僕僕的彪形大漢。他一定足足有六呎三吋高（約190公分），他的體積因為身上包裹著無數件衣服而更形巨大。一共有三件外套，一件搭著一件，全都沒扣扣子，在街上吹過來的一陣強風翻飛下敞開。外面的外套上沾有泥土與油漬的痕跡。裡面的衣物因磨損與洗刷而變薄變軟。稍後，當他為了一個問題要找某樣東西而翻遍所有的口袋時，那就像有人在自己家裡翻箱倒櫃一樣。

他是個街頭歌手，或許是個乞丐，但沒有一點兒畢恭畢敬的樣子。他先用粗啞的嗓音對我咕噥抱怨了一陣，好像又要繼續向前。然後他停下來，忽然綻開令人詫異的開朗笑容。他有許多牙齒都掉了，很難聽懂他在說什麼。只有幾個字三不五時硬生生地吐出來。但他的確讓我明白了他幾分鐘前才搭著停在聯合車站的火車來到休士頓。他說他前一晚在德州巴勒斯坦（Palestine）的橋下過夜。

他同意演唱一段，但接下來的音樂叫人失望。他的吉他弦已經沒有彈性而且徹底走音。他幾乎是漠不關心地敲打著它們，彷彿他已經失去辨識音色的能力。他的聲音有一種輕快的調子，但他偶然才能唱出一句。儘管如此，他的表演有一種引人注目的活力。他用一支平板金屬片做的、像玩具笛子般的樂器抓在嘴邊吹奏，用它吹出一種奇怪的嗡嗡聲響——一種充滿活力、流動在人行道上的聲音。他在街角演奏了好幾首歌曲，一度吸引一小群行人聚集，他們擲了幾個銅板到他放在人行道上的爛帽子裡。

我晚了幾年碰到他。他已經老到不該當遊民睡在橋墩下。他已經老到無法有力地演奏。你會想知道在年歲把他消磨殆盡以前，他聽起來是什麼樣子。

隨著時間過去，有好幾件事的出現都使人聯想到，街上的那個男人事實上就是「德州散拍」亨利‧湯瑪斯。亨利‧史密斯（Henry Smith）那個有點魯莽的老式七十八轉唱片合輯《美國民間音樂選集》，收錄了一個叫亨利‧湯瑪斯的人在1928年的兩段錄音。亨利‧湯瑪斯是個令人著迷的表演者，似乎有豐富的音樂能夠靈活運用，並且對於在19世紀成形的黑人傳統提供深入觀察。等到我在50年代早期注意到這些唱片時，我早已忘了在街上聽到的那個人的姓名。只有一點模糊的印象是他聲稱灌錄過唱片，而那些唱片我曾經發現被登錄在《爵士索引》（Index to Jazz）中。更清晰的記憶是那個粗啞、高大的人告訴我他來自東德州，還有他充滿驕傲地說：「從我十一歲離開家以後，就一直浪跡天涯。」〈德州散拍〉的錄音和我叫住的那個人之間有許多驚人的相似之處。除了顯而易見的德州關連之外，兩個人都相當倚賴D調的和弦，以及運用移調夾做不尋常的暫停，且都把它推高到琴頸上

三到七格的地方。他們無疑是同年紀、同時代的人，同時在這些錄音中有一種率直的誠實，與那個冬日午後在街角演奏、滿身灰塵的彪形大漢完全一致，甚至可以說是直指後者。

隨著更多這些過往的錄音作品重見天日，我們愈來愈清楚亨利・湯瑪斯顯然是個奇特且重要的人物。他身後共留下二十三張發行過的選集，呈現出我們的音樂文化中最豐富的貢獻之一。這是來自另一個年代的黃金時期音樂：里爾舞曲（reel）、讚美詩、頓足爵士舞曲（stomp）、福音歌曲、舞曲、民謠、藍調，以及壓縮成黑人音樂模糊一瞥的片段，就和他們存在於五個世代之前一樣。身為一個置身於年輕錄音藝人間的老人，對於我們的根源，〈德州散拍〉留下無人能及的觀看。這些歌曲，來自被解放的人民及其子孫，在一個充滿敵意的國家重塑生活的動盪時代。

亨利・湯瑪斯的吉他技巧發展尚未完全，但他演奏時有一種驅動力足以喚起一場鄉村舞蹈。他使用最老的樂器——排笛（或如現今所知的不同名稱——蘆笛或排簫）來強化旋律。他的歌曲一直強調一種持續不斷的嘲諷——亦即我們最充滿感情且大快人心的詩歌，向來都是由一群文盲且沒有受過教育的人所創作。而在這個過程中，對於藍調的由來這個環繞不去的謎團，亨利・湯瑪斯投下一道新的朦朧的光。他沒有提出快速的解答，而是在提供了藍調特色在早期發展階段的不同範例之後，留給我們自己去設想。他不止一次回歸到可說是最古老的形式：

看太陽去了哪裡
看太陽去了哪裡
看太陽去了哪裡，可憐的女孩
看太陽去了哪裡。

Look where the sun done gone
Look where the sun done gone
Look where the sun done gone, poor girl
Look where the sun done gone.

對我來說，1949年那天在街上叫住的人到底是誰這個問題，一直沒有完全滿意的答案。這個問題沒辦法解決；雖說自從我看過他的唱片《約翰・亨利》（*John Henry*）與《德州輕鬆街藍調》（*Texas Easy Street Blues*）首度發行時，刊登在黑人報紙上原版廣告的複製品之後，疑惑已經減少——縱然沒有完結。其中一個廣告中有一幀斑駁的照片，另一個則有一幅線條勾畫的人像，這個人像有著與我一開始在休士頓聯合車站附近見到的人相同的體格與蛋形頭。

無論如何，透過他在1920年代晚期灌錄的二十三首錄音作品這個偶然事件，亨利・湯瑪斯成為過往留下的一件瑰寶，是我們必須學會珍藏的一批殘存事物之一；不然就必須加以摒棄，因為它們充塞我們的世界。如同任何遺寶一樣，了解它的來龍去脈及其在同時代中的位置，是會有所幫助的。但終究，遺寶必須要靠自身的力量——它之所以能夠攫住我們的注意，是因為它是一項持續不斷使我們喜悅滿足的豐饒人性證明。🎸

「因為在德州長大，我聽說過許多藍調歌手——採棉花的黑人都唱著藍調。我向來喜愛藍調也演奏許多藍調。它與鄉村音樂如此接近——許多鄉村歌曲都是三和弦藍調。」

——威利・尼爾森（Willie Nelson）

珍妮與茶點[1] 佐拉·尼爾·賀絲頓

（節錄自《他們的眼睛仰望上帝》，1937年）

珍妮打著瞌睡睡著了，但她及時醒過來，在太陽派遣先發密探早他一步在黑暗中照亮出路徑之前。他偷偷跨過這個世界的門檻窺探，而且因為沾染了紅色弄得有些愚蠢。但很快地，他將一切放到一旁，全身穿著白色放手幹他的事。但是對珍妮來說，如果「茶點」（Tea Cake）還不趕快回來，一切永遠是黑暗。她下了床但卻坐不住椅子，她滑落到地板上，只有頭還靠著搖椅。

過了一會兒，有人在她門外彈吉他。彈了好一陣子。聽起來也很優美。但聽在憂鬱如珍妮的耳中，是很哀傷的。接著這個不管是誰的人開始唱著「按下慈悲的鈴，召喚有罪的人回家」（Ring de bells of mercy. Call de sinner man home.）。她的心讓她透不過氣來。

「『茶點』，是你嗎？」

「妳明明知道是我，珍妮。妳為何不開門？」

但他從來不等。他拿著吉他露齒微笑地走進來。吉他用一條紅色絲繩掛在他的脖子上，而微笑掛在他的兩頰。

「不用問我整晚到什麼地方去，因為我會用一整天來告訴妳。」

「『茶點』，我——」

「老天爺，珍妮，妳就坐在地上做什麼？」

他用手抬起她的頭然後自己坐到椅子上。她還是什麼也沒說。他坐著撫弄她的頭並低頭望著她的臉。

「我知道怎麼回事了。妳因為錢的事懷疑我，以為我拿了錢跑掉了。我不怪妳，不過事情不是妳想的那樣。那個女嬰沒生出來，她媽媽也死了，讓我可以把我們的錢花在她身上。我告訴過妳，妳擁有通往王國的鑰匙。這一點妳可以相信我。」

「雖說如此，你還是出門去，留我一個人整天整夜在這兒。」

「不是因為我想這樣躲著妳，何況老天，沒有別的女人。如果妳沒有能力抓住我而且我抓得緊緊的，我現在就不會叫妳伍茲太太了。在我認識妳以前，我遇過很多女人。妳是全世界唯一讓我求婚的女人。妳大我幾歲沒有什麼。連想都不用去想。如果我真的去和另一個女人胡搞，那不會是由於她的年紀。那會是因為她迷住我的方式和妳迷住我一樣——所以讓我無法自拔。」

他坐到地板上，坐在她的身邊，親吻她，然後逗弄地挑起她的嘴角直到她微笑。

「各位，請看這裡。」他對著一群假想的觀眾宣佈：「伍茲姊妹要離開她的丈夫！」

珍妮笑了出來然後任自己靠在他身上。接著她對同一群觀眾宣佈：「伍茲太太給自己找了個新的小男孩，但他跑去了別的地方，而且不肯告訴她。」

「但是首先，珍妮，我們得一起吃點東西。然後我們才能談談。」

「有件事說清楚，我以後不會讓你出去買魚了。」

他捏了她一下，假裝沒聽到。

「今早沒必要由我們兩個幹活。叫山謬太太過來，讓她準備你想吃的東西。」

「『茶點』，如果你不趕快告訴我，我就要動手把你的頭打得跟銅板一樣扁。」

「茶點」一直捱到吃了點早餐，然後才比手劃腳把故事講出來。

他打領帶的時候瞥見了那些錢。出於好奇，他把錢拿起來看了看，放到口袋裡，趁著出門找魚來煎的時候數一數。當數完的時候，他興奮不已，覺得應該讓其他人知道他是什麼來歷。在到達魚市場之前，他遇見從前在鐵路調度場工作的同事。一句話接著另一句，很快地他便打定主意把一部分的錢花掉。他這輩子手裡從來沒有過這麼多錢，所以他打定主意要看看當百萬富翁的感覺如何。他們到鐵路商店附近的「卡拉漢」去，他決定要請大家吃炸雞和通心粉當晚餐，全部免費。

他把東西買齊，他們找人去拿了一把吉他，好讓大家都可以跳舞。然後他們把消息傳出去，邀大家來。他們也都來了。一張大桌子上擺滿了炸雞、比司吉，以及滿滿一大缸的通心粉，裡面放上大量的乳酪。當那個人開始彈吉他，人們開始從東、西、

北方和澳洲進門來。而他站在門口，給那些醜女人兩塊錢叫她們「不要」進來。一個肥胖的混血黑女人醜到值得花上五塊錢叫她別進來，所以他給了五塊錢。

他們玩得很痛快，直到有個男人上門，他認為「茶點」是壞人。他試圖搶奪那些炸雞，並且專挑雞肝和雞胗吃。沒有人能安撫他，所以他們叫「茶點」過來，看他能否阻止這個人。因此「茶點」走過去問他：「你是怎麼回事？」

「我不要別人拿東西給我。更不要有人跟我講道理。我自有我的道理。」他馬上繼續朝那一堆炸雞進攻。使得「茶點」發火。

「你比一隻潑猴還膽大包天。告訴我，你在哪家郵局撒過尿？我想知道。」

那個傢伙問：「你現在說這是什麼意思？」

「我的意思就是：跑來這裡大吃大喝我付錢買的炸雞，就跟在美國政府的郵局裡惡作劇一樣大膽。馬上給我滾。如果今天我不教訓你，我就活該。」

所以他們都到外面去看「茶點」能否對付這個惡棍。「茶點」打落他兩顆牙齒，那個人就跑了。然後有兩個人想要打架，「茶點」說他們得吻頰和好。他們不想這麼做，他們寧可去坐牢。但其他人都很喜歡這個點子，所以逼這兩個人順從。後來，他們兩個都吐口水打嗝，用手背抹嘴巴。其中一個跑到外面像隻瘋狗一樣嚼著草，他說不這樣做他會把另一個人給殺了。

接著每個人都開始抱怨音樂，因為那個人沒有其他人伴奏不肯表演。所以「茶點」拿了吉他，自己開始彈奏。他很高興有這個機會，因為，他認識珍妮不久之後，他把吉他送進當鋪換錢來為珍妮雇一輛汽車，此後就不曾碰過吉他。他想念他的音樂。所以這讓他想到他該有把吉他。他當場買下那把吉他，付了十五塊錢的現金。這把吉他平常其實要價六十五元。

天快要亮以前派對結束了。所以「茶點」加快腳步回到他新婚妻子的身邊。他已經體驗過有錢人的感受。他手裡有一把好吉他，口袋裡還剩下二十元，如今他唯一需要的，就是珍妮一個熟悉的大擁抱和親吻。

「你一定認為你太太醜得可以。醜到你要在門口付兩塊錢讓她別進來。連靠近一步都不肯。」她噘起嘴說。

「珍妮，我願意付出傑克森維爾（Jacksonville）和坦帕（Tampa）[2]，好讓妳馬上來跟我在一起。有兩、三次我都已經打算要回來叫妳去。」

「那麼你為什麼沒有回來找我？」

「珍妮，如果我來的話，妳會跟我去嗎？」

「我當然會去。我跟你一樣喜歡出去玩呀。」

「珍妮，我真的很想回來叫妳，但我害怕。怕我可能會失去妳。」

「為什麼？」

「那些人不是什麼高尚體面的大人物。他們是鐵路局的黑手和他們的女人。你不習慣和這種人來往，而我

怕妳會大發脾氣離開我，因為我讓妳跟他們『攪和』。我想要妳和從前一樣跟我在一起。我們結婚以前，我下定決心不讓妳看見我平凡庸俗的一面。當我有什麼壞習慣的時候，我會走開不讓妳看見。我不想拖累『妳』。」

「『茶點』，你聽好了，如果你膽敢再離開我像那樣去享樂，然後回過頭來說我有多好的話，我會殺了你。你聽見沒有？」

「所以妳打算參與我所有的事情，是嗎？」

「對，『茶點』，我不在乎是什麼樣的事。」

「我只想要知道這一點。從現在起，妳就是我的新娘、我的女人、這個世界上我所需要的一切。」

註釋：

❶《他們的眼睛仰望上帝》講述珍妮‧克勞佛（Janie Crawford）的故事。她生長在南北戰爭二十年後的佛州，由祖母帶大。珍妮的祖母是個愛寵的黑人奴隸，生下白種主人的兒女，而珍妮的母親亦然。珍妮的祖母在白人家庭幫傭，並安排珍妮嫁給一個年長許多的富人。後來珍妮與另一個人私奔到一個黑人小鎮上，並在丈夫死後繼承他的財產。她的財富吸引了許多追求者，但她選擇與來自傑克森維爾的「茶點」相戀結婚。「茶點」不但比她小上十二歲，同時還是個窮小子。「茶點」說服珍妮與他搬到鄉下務農，卻在一次颱風來襲之際被瘋狗咬傷。「茶點」狂犬病發作攻擊珍妮，最後珍妮為求自保將他一槍擊斃。珍妮後來雖無罪開釋，但卻在也無法被黑人社群所接受。赫斯頓用珍妮的故事來描寫美國南方黑人對於種族與社會階級微妙的掙扎。

❷傑克森維爾（Jacksonville）和坦帕（Tampa）是美國佛羅里達州的兩大港口。

攝影師彼得・嚴福特　談J.B.雷諾瓦

攝影師彼得・嚴福特（Peter Amft），在其土生土長的芝加哥於60年代早期發生民謠復興運動時，開始對音樂產生興趣。大約同一時期，他開始為水星（Mercury）唱片公司以及芝加哥的藍調唱片廠牌德馬拍攝唱片封面。他成為麥克・布倫費爾的好朋友，他幫後者拍過許多照片，另外還有豪林・沃夫、穆蒂・華特斯、比比・金、「大個子」喬・威廉斯、威利・狄克森，以及其他的藍調藝人。

話說在1963年，那時候在芝加哥到處都有民謠歌唱聚會。我就是在那時第一次見到史提夫・席伯格，就在「無路可出咖啡館」（No Exit Café）。他會一腳跪在地上然後彈奏尤庫里里琴（ukulele）❶唱歌。他的表演真的非常像歌舞雜耍——一種包含佛朗明哥舞與藍調、任何古怪東西的融合。我當時的工作是全職的商業攝影助理。我們什麼都拍，從《花花公子》（Playboy）的裸女到賀美爾火腿罐頭的廣告都有，常常還排在同一天。我們一個星期工作七天，不分日夜，但對我而言那是個很棒的學習經驗。工作多得不得了，其中有很多攝影師會讓我操作，而且我可以自由使用攝影棚。

史提夫和他太太蓉諾知道我是個攝影師，他們邀我跟他們一起拍一支有關J.B.雷諾瓦的短片。他們只租得起一台十六釐米的歐瑞康（Auricon）攝影機——就是一只附有鏡頭的雪茄盒。錄音機是個有把手的小手提箱，就跟小孩子的玩具一樣，只是多了個開關的按鈕——非常簡單、原始，大概是50年代製造的。

我之前沒見過J.B.。他出現時穿著斑馬條紋的禮服，還有一把怪怪的吉他。我們就把歐瑞康架在固定的腳架上，請J.B.坐在白色背景前的一張椅子上，讓他放輕鬆。我們沒有什麼事先計畫或製作。「瘦子」桑尼連以及聖路易・吉米和J.B.一塊兒過來當觀眾。

我們把外套脫掉，拍攝電影。然後，就這樣子搞定了。

我們把影片送出去沖印，當我去拿的時候一共有兩捲，我把它們接在一起。然後我借了我叔叔的龐大笨重的放映機——一台舊的貝爾與豪爾（Bell & Howell）。我當時二十二歲，我太太和我住在密西根大道上的一個大公寓中。J.B.帶了他全家大小一起來看影片放映，他們好愛這部電影。電影是彩色的，還有聲音。這完全是前所未見——黑人家庭到白人家裡去，他們有叔叔或兒子——J.B.——在白人的彩色有聲電影裡演唱。簡直令人吃驚。

我們家是樓中樓；當其他人反覆一遍又一遍地看影片的時候，我和J.B.到樓上去。他告訴我他幾乎每天都寫一首歌，他給我看一本有關他的歌曲的筆記本。談及他死在韓戰的朋友時，他的臉上有一種沈痛的表情。他寫了幾首比方像〈艾森豪藍調〉（Eisenhower Blues）的歌曲描述他的經驗。

我們下樓，我讓他坐在窗邊有光線的地方。用我架在腳架上的羅萊（Rolleiflex）相機，我拍了一張刻意雙重曝光的照片，有他看起來快樂的樣子——一如他平常一樣——以及悲傷的樣子。J.B.身上有一種非常天使般的特質，一種純真。他就像你去搭紐約中央火車時，會遇到的那種替你服務的老派黑人。你是那個笨笨的白人，而那個替你服務的人比你更有尊嚴。他身上有一種老一輩的派頭。他用非常高的假音唱歌，這有一點奇特。他是個很特別的人。

註釋：

❶尤庫里里琴（又名「尤庫里里琴小吉他」，英文名稱ukulele或ukelele）是一款源於葡萄牙，形如小吉他的弦樂器，不同於吉他的是它只有四條弦（吉他有六條弦）。較古老的一款在1870年代由葡萄牙海員帶至夏威夷群島，後來發展成為今天的尤庫里里琴。

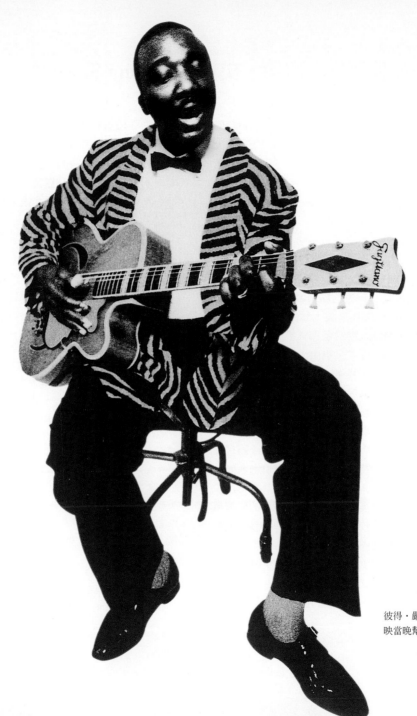

彼得・嚴福特在席伯格影片放
映當晚幫J.B.雷諾瓦拍的照片。

接送詹姆斯先生　約翰・史威茲（John Szwed）

1967年9月：北越的轟炸剛剛開始；海軍陸戰隊還占領著多明尼加共和國；城市依然悶燒在夏天的暴動中；靜坐抗議在校園裡蔓延；〈愛麗斯的餐廳〉（Alice's Restaurant）這首歌還在廣播電台播放；藍尼・布魯斯（Lenny Bruce）已經死了；而我呢？我正陷於我的不滿中，在賓州艾倫鎮（Allentown）的理海大學（Lehigh University）教書，同時迫切地想與外面的世界連結。不曉得爲什麼，我說服了學校讓我舉辦一場小型的民謠音樂節。主要演出者是「新失落城市歌者」（New Lost City Ramblers）。但對我來說，私底下我心目中的明星是幾乎算是傳奇人物的藍調樂手「蹦蹦跳」詹姆斯。「蹦蹦跳」最近才又重出江湖，而且住在五十英哩外的費城北邊。我第一次聽到他的音樂是他幫梅洛迪恩（Melodeon）灌錄的新專輯，這張唱片古董風味的封套讓它看起來好像是在1920年代錄製的。他的聲音高亢而模糊，他的吉他精確而經典。對我而言，那張唱片與亨利・史密斯的《美國民間音樂選集》一樣奇特而美麗——一種來自密西西比三角洲的室內樂。

音樂節的當天早晨，我開著一輛福斯的廂型車南下到他家去接他。我發現他在前廊等著我，整整齊齊地穿戴著帽子與西裝，褲頭的第一個扣子很性格地不扣上。車子開出市外，「蹦蹦跳」話說的很少，而且他說什麼都是輕聲細語。他太太蘿倫佐（Lorenzo，密西西比約翰・赫特的姪女）代表他們兩人發言。

等我們一到了理海，我將詹姆斯先生介紹給一小群坐在山坡松樹下的學生們。他隨意地拿出吉他，低下頭，然後慢慢進入〈伊利諾藍調〉（Illinois Blues）奇特的低沈嘶喊。在那斑斕的午後陽光下，沒有麥克風和擴音器，他就這麼文風不動地一首歌接著一首唱下去。後來有人告訴我那天是夏至。

後來，他和太太坐在一起，分食他們帶來的籃子裡的炸雞和幾罐冰紅茶，直到晚上音樂會的時間。輪到他上台演唱的時候，「蹦蹦跳」變了一個人。他坐在一張聚光燈下的餐椅上，在每首歌之前簡單說幾句話，解釋他晦澀難懂的曲調，而學生們——大多數人從來沒聽過他的音樂——爲他歡呼鼓

「作爲一名聽眾的時候，我傾向於去聽那些不太尋常的演奏：怪誕一點的穆蒂・華特斯和『桑尼男孩』威廉森的曲目（〈少不更事〉〔Too Young to Know〕和〈你的葬禮與我的審判〉〔Your Funeral and My Trail〕），以及所有吉米・瑞德的歌，和歐提斯・羅許在眼鏡蛇（Cobra）唱片出的那些瘋瘋癲癲的歌（尤其是〈三度傻瓜〉〔Three Times a Fool〕和〈時間會過去〉〔It Takes Time〕），還有三角洲大師中的大師：湯米・強生與羅伯・強生、查理・帕頓，以及「蹦蹦跳」詹姆斯。我從未想過試著唱其中任何一首歌（除了偶爾小試一下桑尼男孩的〈救救我〉〔Help Me〕和幾首小威利・約翰〔Little Willie John〕的歌以外）。我連從哪裡開始都不知道。欣賞一幅詹姆斯・恩索爾（James Ensor）的畫作不會讓我想拿起畫筆。我只是滿懷驚奇。但我就是不知道要如何進到裡面。或者說是「外面」？大部分的時候，「蹦蹦跳」詹姆斯聽起來就像是來自金星的樂音。」

——皇帝艾維斯（Elvis Costello）

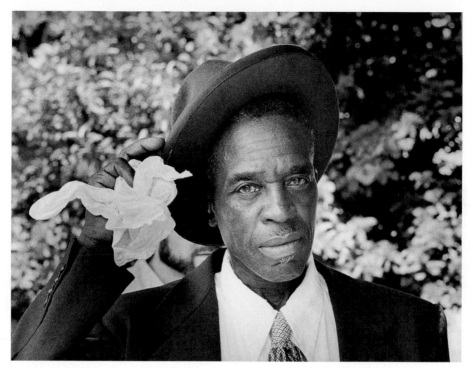

「蹦蹦跳」詹姆斯攝於1964年的新港民歌音樂節。

掌，特別是當他們明白奶油合唱團的〈眞開心〉（I'm So Glad）是他的作品之後。所以表演從一個小時，然後到兩個小時，隨著他賣力演出他所有的曲目，學生們一路跟上去。接近午夜時，「新失落城市歌者」在後台等得不耐煩起來，他們告訴我得去叫他下台。我建議他們就這麼直接上台，他們不理會，提醒我說，是我這個司機得去中斷這個老人的演出，並承受將要降臨在我身上的噓聲。回到後台，我試著向「蹦蹦跳」詹姆斯道歉，付給他現金，慢慢地數給他看——但「蹦蹦跳」花了一些心思地讓我明白沒有關係，而他太太補充說我應該老早就叫他下台了。

過了一年左右，我聽說「蹦蹦跳」信了耶穌，將他的吉他束之高閣，正在某個地方佈道。我也在一本書上讀到他是個殺人犯——一名隨身攜帶手槍的冷血神經病。也許這些都是眞的，也許都不是，但是在理海山谷的那些時刻，一位純藝術家手中流洩出的澄澈美麗音樂的面前，時間已然靜止。🎸

克理福‧安東　論藍調之生與愛

克理福‧安東創立美國最卓越的藍調俱樂部之一——在德
州奧斯汀的安東之家，當時藍調還被摒除於公眾意識之
外。安東的熱忱協助創造了德州藍調樂派，其中產生了神
奇雷鳥樂團和史提夫‧雷‧范這些轟動全國的人物——在
艾伯特‧金和穆蒂‧華特斯這些偉大的藍調樂手在安東之
家駐唱演出時，他們經由與這些英雄們一起在俱樂部演出
吸取經驗。

　　青少年時期的我，在德州波蒙特（Beaumont）
的國民兵訓練中心見到「憂鬱」巴比‧布藍德與詹
姆斯‧布朗（James Brown），改變了我的一生。在
我住的地方，你會聽到所有這些音樂：路易西安那
藍調；像「瘦子」哈波（Slim Harpo）、「閃電瘦
皮猴」（Lightnin' Slim）、凱蒂‧韋伯斯特（Katie
Webster）、「懶鬼」萊斯特（Lazy Lester）、吉他瘦
皮猴（Guitar Slim）。還有德州藍調；小派克、巴
比‧布藍德、強尼‧艾斯。但是我一直到青少年晚
期才聽到芝加哥藍調。當我聽見它的時候，我知道
就是這個——它成了我的最愛。

　　在嬉皮年代時期，我聽佛利伍麥克。當時它還
是個純藍調樂團，裡面有藍調吉他手彼得‧格林和
吉米‧史賓塞（Jimmy Spencer）。有個唱片行的人
說：「我剛拿到這張進口的怪東西，《佛利伍麥克
在芝加哥》（Fleetwood Mac in Chicago），是雙唱
片。拿去吧。」我把唱片放來聽，裡面是佛利伍麥
克合唱團跟威利‧狄克森和歐提斯‧史班。我說，
我要找出這些人是什麼來路，所以我去了唱片行。
唱片行裡有一張歐提斯‧史班的唱片，還有一張艾
爾摩‧詹姆斯的。我聽了歐提斯‧史班彈鋼琴，還
有艾爾摩‧詹姆斯。那是我頭一次真正認識我自
己。我說：「我的心就是這個樣子！」我永遠也沒
辦法解釋給別人聽。這種音樂就是我——我是這麼

想的。收音機裡其他的東西不過是音樂。所有的東
西都是好的；沒有不好的音樂。但這是我自己的東
西！當我聽到這些人的聲音——歐提斯‧史班和艾
爾摩‧詹姆斯——那就好像，這正是我一直試著要
解釋給別人、給學校老師聽的。我沒法子說明自己
為什麼這樣；「為什麼你上課不聽課？」「我不曉
得。」那種音樂總是可以支配我；但當我聽著它、
聽著那些聲音的時候，它是我的。到現在都是。我
唯一聽的東西只有藍調。沒有爵士、沒有搖滾樂。
我一直很納悶，為什麼是我？

　　從前那個時候還有午夜十二點的禁酒令。到了
1975年，他們把限酒時間改成凌晨兩點。一等到禁
令改變，我馬上知道開一家藍調俱樂部是我想做的
事。第一家安東之家便在1975年7月15日開張。店
開在第六街上，當時還是一條黑漆漆、杳無人跡的
街道。那是一棟六千平方英呎的建築，每個月六百
塊美金的租金，如今應該是要一萬塊。我做這行一
直備受恩寵。我們還是小毛頭，口袋空空就開了這
家俱樂部。人們開始上門來並帶東西給我們：一個
水電工進來說：「我來幫你們做這個。」裝空調設
備的人帶來舊機器說：「我幫你們把這個裝上去，
以後再付我錢。」結果他的夥伴在鄉下買了一間教
堂，有一些老木頭；他們進來把後面的牆面設計成
木頭和鏡子。就這樣搬來給我們，讓我們使用。

　　我們開幕的第一個星期，我們請到克里夫頓‧
夏尼爾和嗆紅路易西安那樂團（the Red Hot
Louisiana Band）——克里夫頓和他的兄弟克里夫蘭
（Cleveland），他是有史以來最好的「洗衣板」演奏
者，還有吹薩克斯風的盲眼約翰‧哈特（Blind
John Hart）。一個不可思議的樂團。讓我們有個好
的開始。接下來一個星期我們請了柏西‧梅菲爾德

（Percy Mayfield）和雷・查爾斯。在開幕的第三週則請到鋼琴家「瘦子」桑尼連和口琴演奏者「大個子」華特・霍頓。然後桑尼連回到芝加哥，跟所有人講我們的情形。吉米・羅傑斯、艾迪・泰勒、穆蒂・華特斯、巴第・蓋──每個人都開始打電話給我們。桑尼把每個人都介紹到我們這裡，他就像你的祖父加教父。

同時在1975年，雷鳥成立了。口琴演奏者金・威爾森加入，主唱盧・安・巴頓是雷鳥的原始團員。吉米・范以及史提夫・雷・范兩人是吉他手，那時候史提夫完全不唱歌。史提夫所演奏的東西有三成要歸功於亞伯特・金。史提夫好得沒話說，但他的一切都是──以很棒的方式，從亞伯特・金那裡借來的。

德州藍調的音樂和芝加哥藍調不一樣。你沒辦法讓巴第・蓋和艾伯特・柯林斯一起即興演出，這行不通。德州的滑步節奏很難解釋──一般說來，這些德州的鼓手沒辦法支援那些芝加哥幫的。有一個例外是曼菲斯口琴演奏者小派克。他這傢伙可以演奏德州曲風、曼菲斯曲風（太陽唱片旗下的小派克和藍色火焰〔Blue Flames〕），以及芝加哥曲風。這很罕見，沒有多少人做得到。

有一回我請了吉他手巴第・蓋、歐提斯・羅許和艾伯特・柯林斯同台演出。他們一起即興演出，可是〔德州佬〕艾伯特搭不起來。他還是會演奏，但是不甚自在。那是我頭一次了解到芝加哥和德州曲風有多麼不同──尤其是在鼓的部分。芝加哥鼓手如S.P.李瑞（S.P. Leary）演奏出的感覺，就是和德州滑步節奏不一樣。

親眼看見穆蒂在台上很教人振奮──那就像一種宗教性的經驗，就像看見上帝一樣。我當時如此年輕，而且對藍調全然投入。那是我生命中唯一的事。穆蒂會到我家，我媽媽會作飯給他吃。亞伯

幾位來自德州的偉大藍調樂手。

特・金也是，人好得不得了。他們就像我的家人一樣。我們的表演都是五天，從星期二到星期六。所以我有機會慢慢認識樂手，當地人也有機會和老手們一起消磨時間。你不能想像在1975年，吉米和史提夫同台的演出賺不到一百塊。但史提夫有機會和他的英雄亞伯特・金一起表演；而吉米、金・威爾森得以和穆蒂・華特斯一起演出。對我來說這就好像──我們一定得辦到。這一定要錄音下來。我們要到哪裡找錢？這些傢伙都行將就木了！我們從來沒有資金讓我們用自己想要的方式錄下這些音樂，現在還是沒有。我什麼都沒有。我把我所有的一切都拋棄了。但是沒有關係，我擁有他們的友誼。這點我可以告訴你──無論我到哪裡，穆蒂・華特斯都會跟我在一起。🎸

吉米・范：生於藍調

吉他手吉米・范在他十五歲的時候離家演奏藍調。他的弟弟史提夫・雷，到奧斯汀加入他；兩兄弟把這個地方變成新的藍調首都。

我小的時候，爸媽常常帶著我們搬家；整個德州一城一鎮地快搬遍了。我的弟弟史提夫和我坐在後座，看著世界在我們面前流過。我們停下來買可樂，有個拿著吉他的黑人，嘔心瀝血地彈奏著。我晃過去看他彈，深深地被迷住了。我想知道他怎麼讓那個東西說話。它聽起來那麼地私密，彷彿揭露他自己所有的祕密一樣。

我問媽媽：「他是怎麼辦到的？」

她說：「他有上天所賜的才華。」

我問我爸爸：「他在唱什麼？」

「唱藍調，兒子。那個人唱的是藍調。」

「我在洛杉磯有機會和『閃電』霍普金斯一起工作。是華納音樂安排的。他們知道他是我的大英雄。那時候我的〈波克沙拉安妮〉（Polk Salad Annie）剛剛發行。我要在他的《洛杉磯土石流》（L.A. Mudslide）專輯中彈木吉他。他跟他太太一起到錄音室來，我已經坐在麥克風旁。他拿著裡面裝有一大瓶酒的紙袋。他把紙袋交給太太，走到我身邊說：『你跟我一起演奏嗎，小伙子？』我說：『是。』然後我彈下幾段他的即興樂曲，他說：『嘿，不錯不錯。』他朝錄音師看了看，說：『開始吧。』接著他演奏十二首歌，歌曲之間幾乎沒有停頓，除了啜飲一小口酒以外。他甚至沒看我。我只能『感覺』該彈什麼。如果感覺不到，就安安靜靜等到有感覺為止。然後他站起來跟我握手說：『我真的喜歡你彈奏的方式，老兄。』走進錄音室裡，伸出他的手，一個穿著西裝的人把十張一百美金的鈔票放到他手上。他把那一千塊放到紙袋中，然後和他太太走了出去。沒有版稅、沒有文書作業——現在就付我錢，再見。」

——東尼・喬・懷特（Tony Joe White）

那時候我了解到藍調就是一種恩賜。後來，我也了解到在達拉斯長大是一種額外的神恩，因為那裡的藍調相當興盛。我的周遭充滿天賜恩典。達拉斯是「瞎檸檬」傑佛森和「小子」傑克森（Lil' Son Jackson）的家鄉。發明大都市電子藍調吉他的「丁骨」渥克帶著「瞎檸檬」穿梭在城裡，被稱做「橡木崖丁骨」（Oak Cliff T-Bone）❶。橡木崖是我在達拉斯長大的區域——吉他之鄉。

我每天晚上都躺在床上聽吉姆・洛威（Jim Lowe）的「野貓車隊」（Kat's Karavan）——一個會放吉米・瑞德音樂的當地廣播節目。在達拉斯，吉米・瑞德就是上帝。他口琴的聲音、他歌唱的聲音，和艾迪・泰勒吉他的聲音——這些聲音塑造了我的童年。吉米・瑞德涵蓋了一切——他身段卑微，他簡單明瞭，他感情豐沛，他容易模仿，並且他很受歡迎。

「閃電」霍普金斯是另一個巨大的影響。「閃電」簡單得很美麗同時又有難以捉摸地狡猾。我感受到他手法中的優雅。「閃電」穿透我的靈魂，並幫助我塑造了我的音樂性格。還有佛萊迪・金也是。在達拉斯，電台播放佛萊迪〈躲藏〉（Hide Away）的次數比披頭四還頻繁。我買了一大堆唱片——唱片行中所有比比・金的唱片。我把這些倒楣鬼帶回家然後把他們聽到爛掉。我研究他們，直到我了解他們為止。榨乾最後一滴。

史提夫坐在我旁邊的床上，看著我的每個動作。就像所有的小弟弟一樣，他巴不得做所有大哥哥能做的事。每次我一帶回家隆尼・梅克（Lonnie Mack）或吉米・罕醉克斯的唱片時，史提夫就在那裡等著我，在我研究那些音樂時他就研究我。我們兩個就是這樣學會演奏的。從唱片中學。沒讀書、沒寫字、沒受訓練。全都靠耳朵。🎸

註釋：

❶ 因為當時「丁骨」和他媽媽住在達拉斯市的橡木崖・（Oak Cliff）區。

回歸到你生命中的東西 約翰·李·胡克
（節錄自《與藍調對話》，約翰·李·胡克口述，保羅·奧立佛撰文，1965年）

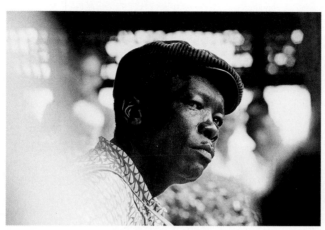

約翰·李·胡克，大約攝於1965年

　　早在你和大家所有人出生之前，靈歌就存在了。沒有人能夠往回追溯找出它何時誕生。但是當靈歌誕生時，它誕生於藍調這一邊。你幾乎可以把靈歌和藍調擺在一起比較，因為他們兩者都有一種非常、非常哀傷的特質。那就是為什麼你可以拿幾首靈歌和幾首藍調互相比較，然後你從兩者身上都會得到一種哀傷的情感。我唱藍調就是為了這個原因。以前我唱過靈歌。但我從藍調那裡得到一種與靈歌相同深刻的情感，因為我悲傷時唱著它，把它唱到心滿意足，直到所有一切傳達給我——那些發生在別人身上的事，我產生一種真實深刻的悲傷情感。

　　許許多多使你憂鬱、使我憂鬱、使任何人憂鬱的事情：那是指在某個層次上曾經讓你受了傷。我是說，那不是一種特定形式的傷害，但你某處曾受過傷，而你得以演奏能夠打動人心的藍調。因此這是為什麼當我演唱藍調時，我懷著強大的感情來演唱。我確實是那個意思，並不是說整個南方和全國各地其他城市的人所經歷過的苦楚我都親自嘗過，但是我確實明白他們經歷過的事蹟。我媽媽、我爸爸，以及我的繼父，他們告訴我的這些事情，我知道他們必定親身經歷過。因此當你感受到那些不只是發生在你身上的情感——那也是發生在你的先祖與其他人身上的事。那正是創造出藍調的東西。

✦ ✦ ✦ ✦ ✦

教父與教子

馬克・李文 執導

Marc Levin

恰克・D（右）與凡夫俗子

這個系列紀錄片的獨到之處在於它有一個藍調的綜觀歷史論述，但與傳統手法不同的是，我們所有的導演各自挑選故事的一部分，然後加以深入探討並予以個人化。

從我小時候開始，芝加哥藍調與切斯唱片向來都是我的最愛。最初，保羅巴特費爾藍調樂團的第一張專輯在1965年的夏天引領我進入芝加哥藍調。我們從前經常看著這第一個團員橫跨黑白種族的樂團唱片封套。黑人鼓手山姆・雷最酷了——好像在說：「我們就想變成那個樣子。」所以因為這部紀錄片電影，我必須回到原點並且追溯一切濫觴之處。

對我而言，搖滾樂起源於切斯唱片的音樂——穆蒂・華特斯、豪林・沃夫、小華特、可可・泰勒、恰克・貝瑞、鮑・迪德利。那整個世界對我來說是一種啟示。我當時十三、四歲，聽搖滾樂，卻不明白它是打哪兒來的。搖滾樂有一種危險的元素；它是性、它狂放不羈、它很波西米亞，可是我不清楚它是從芝加哥來的。

馬歇爾・切斯是切斯唱片創立人之一里歐納・切斯的兒子，他因為自幼置身於所有這些偉大藍調的藝人之間，而顯然接收到他們超強的輻射影響力——他得去幫滾石合唱團當十年經紀人才能平靜下來。我們在這部電影中講述切斯的故事，其實就是他個人的故事——也是他的家族故事。我們決定拿他的個人故事——其中圍繞著所有這些偉大的音樂——並將它與當今年輕的世代連結起來。我們希望這樣的音樂活生生地重臨人世，而不是以陳年舊事的形式出現。這種音樂是當下的；你感覺得到節拍，感覺到它就在你的五臟六腑當中。

有天馬歇爾打電話給我說：「你一定不相信，不過我剛剛接到一封恰克・D的電子郵件。他讀了娜汀・科何達斯（Nadine Cohodas）寫的有關卻斯家族的那本《點藍（調）成金》（Spinning Blues Into Gold），那是一本很精彩的書。恰克・D說：『我會進這一行都是因為《電子穆蒂》（穆蒂・華特斯在1968年由馬歇爾製作的藍調搖滾專輯）的關係。聽說你要拍一部電影試著把藍調和嘻哈串在一起，算我一份。』」這活脫是宿命的安排，而它成為《教父與弟子》電影中的啟動事件。使這部影片個人化的是它的概念，它不僅是個跨世代的故事，而且還是個家族故事；它有黑有白、也有黑人和猶太人，和所有的這些關連；但它以一種非常真實、自然的方式完成，事情就這樣發生了。我們沒有編寫腳本。我們找尋故事，想像電影會是什麼樣子。但有一天恰克・D剛好坐到電腦鍵盤前，然後將這個訊息送進網路世界，就這麼開啟了這部電影。

當我們開始討論這部電影時，我們對藍調與嘻哈之間的關連仍有疑慮。搖滾樂和藍調的關係很容易明白，有許多電影和書籍都描述過其中關連。藍調樂手是父親，而搖滾樂手則是兒子；但不曉得為什麼孫子不見了。因為嘻哈是個全新的東西，它不是環繞著電吉他發展，而是奠基於唱機轉盤和節拍。它是奠基於數位科技，不是電吉他的擴音科技——那是之前藍調和節奏藍調的東西。因此，看著這十二小節形式的結構，我納悶著：「到底關連在哪裡？」但是後來，電影中有一個場景是在「藍調與爵士唱片行」（Blues and Jazz Record Mart），嘻哈藝人果汁女孩（Juice）在裡面翻看老專輯封面——你開始看著這些名人，你開始看著所敘述的故事以及整個氛圍。然後你明白它就跟現今的饒舌音樂一

樣。當路易士·薩特菲爾（Louis Satterfield）❶說：「我祖母不希望我玩音樂，因爲她不要我唱藍調給他們聽。」那是惡魔的音樂，那是性，那是一切你爸媽不希望你做的事，就跟嘻哈與饒舌音樂一樣。你開始看見不同種類音樂間的相似之處，而你了解到每個世代都必須找出屬於自己的聲音。我們今天生活的這個世界如此瞬息萬變，外面有很多小鬼連恰克·D是誰都不曉得，他們以爲阿姆（Eminem）是發明饒舌音樂的人。進展如此之快，可以讓人失去歷史感。

我從前不明白恰克·D是一名音樂學暨歷史學者，他對於發現藍調與嘻哈、饒舌的相似之處懷有高度的興趣。而且還有一個獨立唱片廠牌的關連：切斯是個獨立唱片廠牌，而嘻哈與饒舌音樂則是誕生自新世代的獨立唱片廠牌，它同樣也是奠基在一項新的科技──數位科技。因此基本的相似點在於，每個世代都試圖發掘出所謂屬於街頭、不加琢磨、眞實的聲音。芝加哥藍調所擁有的就是那樣。那是點燃我這一代人想像力的東西，而每一個世代都必須找到自己的方式來扭開並點燃火光──這才是根源所在。「這個世界可能會令你失望，但是不行，你無法打倒我。今晚不行，你辦不到！」可可·泰勒說了這段話，這很有意思，因爲我們在她的俱樂部裡拍攝了好長一段，而我認爲這是個很有趣的見解。她說：「人們說『藍調』，而你以爲它是關於你生命中的哀愁、艱難與麻煩──顯然地，有很多這樣的音樂。但我的藍調鼓舞你。我的藍調使你想站起來跳舞。」而我認爲這是一個共通的聯繫，你希望能創造這樣的連結。馬歇爾在1968年製作的專輯《父與子》（Fathers and Sons）中，有保羅巴特菲爾藍調樂團的團員──保羅·巴特菲爾、麥克·布倫菲爾，還有山姆·雷，和穆蒂·華特斯以及歐提斯·史班一起演奏。這些人投身這張專輯並與之連結。而這一代才剛剛開始，有點像是回過頭來倒著進行，它已經找到了放克和靈魂樂，如今它要開始發掘藍調這個源頭。

這整件事的另一個層面在於，這項偉大的藝術、偉大的文化、偉大的音樂，是有時候以最瘋狂的、最自發性的、最精神錯亂的方式創造出來的。我一向深信藍調與爵士有一種美學，那就是：你在混亂中找出連貫性，找到靈感，然後放手。這點對我當一名電影工作者影響至鉅。它使一切純正眞實。跟著馬歇爾與恰克一起認識許多這類人物只是加強了這樣的信念。換句話說，那就是每個人試圖找到的東西：何謂眞實？或如同恰克所說：「何謂切斯之聲？」那是一種不加潤飾、眞實的聲音。爲什麼滾石合唱團想在切斯唱片的錄音室錄音？它有那種純正性，那種「確實就是這個東西」的感受。而那種感受就是沒辦法事先設計安排。到最後，會有某個充滿自發性與活力的東西感動你。如同威利·狄克森所言：「藍調是根，其他的一切是果。」（The blues are the roots and everything is the fruits.）

──馬克·李文

註釋：

❶70到80年代演唱流行節奏藍調的「球風火合唱團」（Earth, Wind & Fire）的團員。

「無疑的（藍調與嘻哈）其中有所關連。嘻哈音樂絕對是藍調的後代。而我認為你必須要了解根源才能真的成長。這就（像）是認識你的父母親、認識你的文化，如此你才能對那個文化感到自豪，並把它帶到全世界。」

──嘻哈樂手凡夫俗子（Common）

穆蒂、沃夫與我：藍調一行大冒險
彼得‧沃夫（Peter Wolf）

這一切發生在多年之前，當時我還是個波士頓美術館學院（Boston Museum School of Fine Arts）的學生，期望成為一名走德國表現主義這類路線的畫家。但我讓藍調給分了心。

我很小的時候就入了門。十二歲的時候，經過一連串見怪不怪的前青春期疏離以及個人的紛亂情境，我開始前往52街饒富傳奇性的爵士俱樂部「鳥園」（Birdland）。從前那個時候，你只要有一名成人（任何超過十八歲的人）陪同就進得去。因此，我聽過亞特布雷基與爵士信使樂團（Art Blakey and the Jazz Messengers），還有表演過「非常」雙關語歌曲的蒂娜‧華盛頓（Dinah Washington），以及加農砲‧艾得雷（Cannonball Adderley），和其他一大群人。很自然地，接下來我開始去哈林區的阿波羅戲院（Apollo Theater）看星期三晚上的表演（除了整場演出節目外還有業餘新秀夜），我整個高中時代都是這樣。

我第一次聽見穆蒂‧華特斯就是在那裡。那是一場叫做藍調大會串（Blues Cavalcade）的演出，有吉米‧瑞德、「憂鬱」巴比‧布藍德、吉米‧威瑟史堡（Jimmy Witherspoon）、穆蒂、還有比比‧金，那個時候正值年輕黑人對藍調提出反動。有人在比比的念白表演中大叫：「我們沒有人採棉花了！」而這種情緒在穆蒂上台時達到高峰。只不過他並沒有默默承受，他「加以操控」。當他開始搖頭晃腦隨著音樂跳起舞來——那種你後來幾年絕對沒見過，但是可以從1960年的紐波特爵士音樂節（Newport Jazz Festival）的影片中看到——群眾為之瘋狂。雖然他的音樂是節目單上南方鄉土味最濃的東西，穆蒂不談採棉花——他說的是「別跟我說這些廢話，我要爭取眾人的尊敬。」他沒有用這麼多字，而且暗示這一切可以樂趣無窮，但其下又有一股暗流破除這個魔咒，帶著所有觀眾回歸到藍調裏。那正是穆蒂音樂的力量。

我再度見到他時，我已經靠著搭便車在全國各地流浪過一陣子，開始上波士頓的藝術學院，也剛剛開始和志同道合的藝術學院同學鬼混，試圖組成一個小小的藍調樂團，也就是後來的「幻覺」（Hallucinations），並最終蛻變成為「J.蓋爾斯樂團」（J. Geils Band）。我當時嘗試學吹口琴，我們到爵士工作坊（Jazz Workshop）見穆蒂，那算是個時髦講究的高尚場所，常常會看見瑟隆尼斯‧孟克（Thelonious Monk）或查爾斯‧明格斯（Charles Mingus），我的另外兩位英雄。

穆蒂一如以往，打扮得完美無缺，穿著一套優雅的灰西裝搭配一件非純白的白襯衫，打得很完美的細長領帶，修剪過的指甲，以及擦得光可鑑人的皮鞋——當他以緩慢莊嚴的步伐邁向舞台時，你無法將眼光從他身上移開。在他上台之前，他的樂團早已為他暖好舞台，演奏幾首樂曲和一、兩首歌曲來展現「他們」的精湛技藝。裡面有吹口琴的詹姆斯‧柯頓，他聽起來像是小華特和「桑尼男孩」威廉森的混合體。歐提斯‧史班一邊彈奏一些你所聽過最繁複、深刻的鋼琴曲調，一邊吞雲吐霧得抽著

煙喝著琴酒，甚至轉頭跟坐在他身旁的妙齡女郎談天。還有吉他手山米・洛宏（Sammy Lawhorn）、皮威・麥迪森（Pee Wee Madison），和「喬治亞小公蛇」路瑟・強生（Luther "Georgia Boy Snake" Johnson）、貝斯手凱文・「毛頭」凱文・瓊斯（Calvin "Fuzzy" Jones），以及鼓手法蘭西斯・克雷（Francis Clay）。每一個人無論在音樂上或衣著上，都有其獨特的個人風格。但接著主秀時間上場，樂隊會繼續演奏到它的開場主題曲，柯頓引介主秀明星穆蒂，而從穆蒂上台的那一刻開始，這個頭銜他當之無愧。

他舉起手，隨著他的手緩緩放下，樂團立即靜止無聲。彷彿他握有某個主要開關，只要最輕微的動作——一點頭、一眨眼、舉起或放下他的手——他便能控制這個技藝高超樂團的所有能量、所有精力以及所有的音樂性。此時穆蒂微笑，抬起手，當他的手降下時，音樂已然開始。起初節拍非常非常緩慢，幾乎是一種緩慢的行進，要拉你進入他將要述說的故事中。這個故事似乎來自於深深的內在，而當穆蒂閉上他的雙眼開始歌唱時，就彷彿他即將前往某個遙遠神祕的遠方，而你將與他同行。樂團的目光未曾閃爍猶疑；雖說顯然一切就如同艾靈頓〔公爵〕的音詩（tone poem）[1]編曲那樣繁複，他們的目光不曾離開他身上，彷彿他們全都是第一次演奏這首歌曲——當然，除了史班以外，他依舊跟身邊的妙齡女郎聊著天。

在每段樂章之間，我和一個朋友試圖弄明白詹姆斯・柯頓怎麼吹出如此獨特的聲音。我們兩人都是狂熱的小華特迷，這是我們兩個頭一次，和一位能夠發出和小華特有些許神似音色的人，坐得如此接近。我們試著搞清楚那樣的聲音是怎麼來的。我

穆蒂・華特斯與年輕的彼得・沃夫，攝於1964年。

們知道不是麥克風的關係，那不過就是個電器行裡標準型的圓頭麥克風。所以我們猜想一定是柯頓擴音器裡的某種祕密裝置幫他製造出那些陡降、扭曲、高昇的特效。我們一直等到樂團下台，然後我們決定上前繞到後面看那台老舊的紅色擴音器。我們沒有意識到正在侵入他們的私有領域，我們連想都沒想過自己可能會被當作賊，無論是音樂上或其他方面的賊。接著突然間我們感覺到背後赫然逼近的實在感，伴隨著濃重的威士忌氣味和週遭的一股熱氣。

「你們在台上搞什麼東西？」

人高馬大、怒氣沖沖的詹姆斯・柯頓質問我們，一雙不饒人的大眼往下瞪著我們。「我們只是在看你的擴音器。」我回答道，想不出還能說什麼。他更生氣了，說：「你們搞什麼鬼要看我的擴

穆蒂·華特斯與他的大家庭一同慶祝父親節，1973年攝於芝加哥。

音器？」「我們只是想看看你……你曉得……你怎麼弄出那種聲音。你怎麼搞出來的。你後面有哪種器材。」他說：「那和這台該死的擴音器扯不上邊。」如今他比較是氣惱而非發飆，不過他的態度表明我和我的朋友應該滾下台去——「馬上就下去」。我不確定我們全然相信他的話——我們知道裡面還是涉及到一些魔法——但是我們未再提出任何問題，我們趁著情勢還不錯的時候趕快走人。

我再度見到柯頓的時候，情況沒有那麼難受，那成為我與穆蒂以及這個樂團終身友誼的基礎。劍橋的一間民謠俱樂部有一週的黃金檔期排定穆蒂來演出，俱樂部經理事先知會我他會在傍晚的時候到達。那時我已經開始和我自己的樂團在鎮上作一些表演，但這不過是讓我更迷他們，所以我下午就到俱樂部去，坐在階梯上等候他們的到來。終於在好幾個小時以後，一輛又長又大的凱迪拉克駛進停車，後面跟著一台旅行車，裡面塞滿樂手和器材。

穆蒂的司機波（Bo）是個一臉凶相的大塊頭，整天懷疑其他人要佔他老闆便宜。他走下車來繞到乘客座位這一邊，然後開門等著那兩隻完美光亮的皮鞋安放到人行道上。我趕忙迎上前去說道：「華特斯先生您好，我不久之前在爵士工作坊看過您的表演，我是您的大樂迷。」他和藹可親地點點頭，就好像他真的記得一樣，接著將我介紹給樂團的其他成員，並且讓我協助他們把器材搬進去——當然，其中包括那個我相信藏有詹姆斯·柯頓樂音祕密的老舊紅色擴音器。樂團接著開始裝台，穆蒂這時候到小更衣室去，我則走進洗手間，在裡面我偶然聽見詹姆斯·柯頓與歐提斯·史班的對話。他們正在算錢，然後史班跟柯頓說：「老兄，你知道他們把這個地方叫做咖啡館。」柯頓說：「這是說他們只提供咖啡嗎？」「我不曉得。」歐提斯說：「不過我剛剛發現他們沒賣酒。」柯頓說：「沒酒？老兄，我們最好找個地方弄瓶酒來。」這句話在我聽來就像是機會敲門的聲音。「我去弄瓶酒來。」我說，無視於自己還差兩年才到合法喝酒的年紀，而且外表看起來就唬不了人。所以我趕忙跑到酒莊去幫我的英雄們買威士忌，不過先找了一個願意上門去幫我買的人。

這就是我成為樂團臨時小弟的緣由。突然間每個人都跑來找找，彷彿我是他們最好的朋友，我匆忙地跑來跑去買威士忌、跑腿，努力讓事情順利進行。後來那天晚上在表演場次之間，團員們走到外面去喝酒，因為穆蒂佔據了狹小的更衣室而洗手間已經擁擠不堪。我告訴他們我在幾條街外有間公寓，因此史班、柯頓和山米·洛宏全都跟著我回家。那是個窄小的單人房，幾乎可說是家徒四壁的空間，床墊放在地板上，一片板子上放著一塊泡棉

當作長沙發，還有好幾大疊的四十五轉唱片。歐提斯說：「我們該讓穆蒂知道這個地方。」然後隔天晚上穆蒂大駕光臨，波當作前導，他們團團圍圍坐著抽煙喝酒，放鬆休息。突然之間，我的公寓好像成了泰姬瑪哈陵。

沒幾天詹姆斯‧柯頓就搬了進來，在接下來的十到十二年間，每當穆蒂和他的樂團成員進城表演時，這個模式會以各種設定型態不斷重複，我們很快地協調出一種例行方式，我帶柯頓到市場去為樂團的晚餐買菜，然後下午時波帶著穆蒂閒逛，而柯頓開始準備盛大的南方家鄉餐宴。這時我會離開讓他們享有自己的隱私，但是當我回去時一定會有場牌局在進行，伴隨著一陣陣的笑聲和大聲討論太陽下所有的新鮮事。要是酒喝多了，偶爾也有爭執甚至吵到亮刀相向，不過總是在穆蒂的一個眼神或一點頭就平息下來。我對於穆蒂出現在我公寓中這種不太真實的景象一直無法忘懷。他脫了鞋，襯衫和西裝外套整整齊齊地掛好，身穿一件T恤，頭上綁著一條頭巾（保護他小心翼翼弄直塑型的頭髮）。有時我會放些他早期的單曲給他聽，他會要我播放某些他多年不曾聽過的曲子，我們坐著聊音樂和早期的錄音過程。我會讀一些我家裡的藍調書或雜誌給他聽──社會對藍調重新產生興趣之類的一切事情讓他相當著迷。我倆之間有一種無言的默契，那就是要大聲唸什麼特別有趣的東西給他聽取決於我。但最重要的，讓我高興的是很顯然他感到非常自在。有時候我們只是坐著而沒有交談。我們也會聊些無關緊要的事。穆蒂可能會談起棒球排名，或者他會描述一個他認識的女人。感覺都對。

我也變得和詹姆斯‧柯頓非常熟稔，但模式不太一樣。他出身自西曼菲斯的「桑尼男孩」威廉森門下，青少年時期就為太陽唱片公司錄過音，但他從來沒有表演過比較都會、以大樂團為主的小華特風格，直到後來他在穆蒂的樂團中接替小威爾斯（Junior Wells），更早之前小華特已經離團單飛❷。他告訴我要接替這麼重要的角色他有多緊張，但最主要是因為必須試著重現小華特在樂團建立起來的開創性樂音。有一次他甚至在一家俱樂部試圖向華特求教，但華特只是從他手裡拿過口琴，轉身背對他，吹奏一段他典型的李斯特‧楊（Lester Young）❸搖擺樂風格的即興片段，然後轉身面向詹姆斯說：「你看？就是這麼容易。」當然，這只不過讓這位年輕的代打者更加沒有安全感。

然後，在詹姆斯跟穆蒂一起工作僅僅幾個月後的一天晚上，小華特來到他們演出的俱樂部，從他手中接下麥克風和口琴，在整個場子掀起一陣旋風。詹姆斯退到屋子的後面，真的是哭了出來。他心想乾脆當下立刻離團算了，但就在那一刻「桑尼男孩」威廉森走了進來，看見他年輕的門徒那麼難過，便問他發生了什麼事。詹姆斯說：「他們全都為華特而瘋狂，我就是沒辦法吹出那種聲音。」桑尼男孩這個驕傲又急躁、外表看來像個朝廷大臣、有點兒深不可測的老人，起身站得筆直然後說：「我教給你我的樂風，如果你照著我教你的去做的話，不會有問題。」接著他告訴詹姆斯：「我要教你一個東西，你要永遠記住。」他站上舞台，連麥克風都沒有用就開始吹奏他稱之為「鄉村風格」的曲調。詹姆斯記得，當他結束的時候同時吹有三把口琴，兩把在嘴邊而另一把他用鼻子吹奏。整個俱樂部的人徹底為之瘋狂，而華特怒氣沖沖地踱步離開。然後桑尼男孩回頭告訴柯頓說：「『絕對』別再懷疑你自己。」我了解到，因為詹姆斯知道我一

直在努力找尋屬於我自己的口琴風格，他跟我說這個故事是要告訴我他自己年輕時的困境。而我心想，哇，詹姆斯有一度也在尋找那個祕密機器，就跟我一樣！

豪林·沃夫緊接著穆蒂之後進來，而穆蒂試著告誡我別搭理他。他告訴我：「那隻狼，瘋瘋的。你離他遠一點。」但是當然了，我知道他們兩人之間長久以來有種瑜亮情結，更何況沒有人能夠嚇阻我，使我對一個音樂如此有力量、同時對我發揮這麼巨大影響的人敬而遠之。不過，穆蒂有一點說的沒錯：豪林·沃夫『是』不一樣。儘管我盡可能想跟他維持我和穆蒂一樣的關係，儘管多少次他和不同的樂團成員來過我的公寓，兩人的情況還是相當不同。

你就是沒辦法跟豪林·沃夫那麼親近。他隨時保持著一股刻意的深不可測的感覺，幾乎可說是牢不可破。我記得有一次在俱樂部裡，有個小傢伙說：「我們有兩隻狼（Wolf）❹在同一個城市裡是不是很棒？」雖然這話不是我說的，豪林·沃夫以冰冷銳利得足以刺穿一個人的眼神瞪了我一眼，然後說：「就我所知，這裡只有一隻狼。」他瞪我的那個眼神是什麼意思，我連想都不敢想。

相對於穆蒂既酷又優雅，充滿好萊塢電影明星的魅力，豪林·沃夫則發送出一種訊息給所有的旁觀者——「警告！小心行進」。穆蒂的音樂總是巧妙地影射掩上的門後面有好戲進行，但豪林·沃夫的表演則是另一回事——他比較像是：「嘿，寶貝，搗毀房門、砸爛窗戶，今晚你要跟著我深入黑暗之心。」我記得有一次，一名年輕的女大學生和她的兩個朋友坐在前面的桌子，豪林·沃夫大步走向她，直接把臉貼在她的臉旁邊，把麥克風垂擺在

兩腿間，而且不是暗示性地搖晃著——根本就是明目張膽。然後他賣弄地在舞台上走來走去，兩眼往後翻，直到他陡然之間完全靜止，朝他的團員們看了怪異催眠般的一眼，雙手在空中揮舞了一下，接著他高大的身軀碰一聲重重跌跪在雙膝上。我想屋子裡的每個人都盡其可能地把椅子往後傾——我不知道我還能不能想起一個像這樣的場景，觀眾既入迷又恐懼。但這就是豪林·沃夫，無論台上台下。

組了「J.蓋爾斯樂團」後，我有機會跟著穆蒂一起演出巡迴。但每當穆蒂進城時，我還是他的波士頓侍從。他在1969年時出了一場嚴重的車禍，之後他再也無法和樂團一起長途搭車奔波。於是他會搭飛機進城，在表演過後我會帶他去吃點東西，然後我們到機場去等他早上要搭的飛機。我們會聊一聊，有時候他會在冰冷的日光燈下打個盹，而我發現自己懷著驚奇注視著他，不僅是因為我在一個寂寥的航空站坐在這位偉大的穆蒂·華特斯身邊，也因為這一切居然如此「平凡無常」，他音樂中所有的宏偉華麗，他性格中的高貴尊嚴，全都被包圍在這麼可悲、乏味的環境裡。

有時我思索著他走過的人生旅程，他認識年輕的羅伯·強生和桑·豪斯，也見過路易士·喬登，以及所有偉大的跳舞藍調樂團，吸取超過一個世紀之久的傳統。他來自於另一個世界但找到了自己的聲音，這個聲音超越了時間與空間，不但趕上當下的時代，而且一直到最後依然生氣勃勃，就跟他在史多沃農場灌錄的第一張錄音唱片一樣。最後一次見到他，我們在羅根機場（Logan Airport）枯坐一整夜，到了早上，我陪他走到登機門。那個時候他的腳已經跛得很厲害，他彷彿知道我們可能再也無法相見了。他說，「小狼，」使用那個豪林·沃夫

一定會馬上拒絕的熟悉稱呼，「小狼彼得，」他
說，「謝謝你，謝謝你，謝謝你，我的朋友。」他
又重複了一、兩次，然後，他走下空橋，帶著那種
讓你絕對不會忘記你面對的是一位「君王」的高貴
儀態，轉過身來揮了揮手，便消失在我的視線之
外。

註釋：

❶ 音詩，同交響詩（symphony poem），是單樂章的標題性作品，
多以文學作品或是故事做為題材，富有描寫性的標題，由李斯特
倡導成功，如李斯特的〈前奏曲〉（Les Preludes）。

❷ 穆蒂‧華特斯樂團的口琴手一開始是小華特，1952年由十九歲
的小威爾斯取代，小威爾斯於1954年離團，穆蒂找了來自曼菲斯
的詹姆斯‧柯頓接替。

❸ 1909-1959，美國爵士樂手，演奏次中音薩克斯風，風格鮮明，
即興流暢，對後世樂手影響甚劇。

❹ 指的是本文作者彼得‧沃夫（Peter Wolf）和豪林‧沃夫
（Howlin' Wolf）。

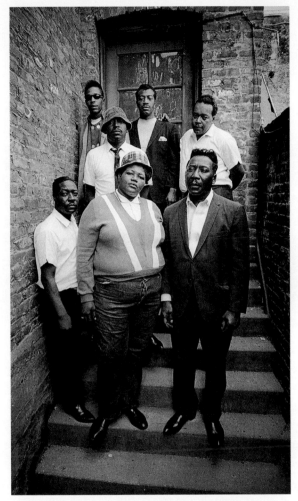

（反時針從左下角起）歐提斯‧史班、「大媽」薇琍‧梅‧松藤
（Willie Mae "Big Mama" Thornton）、穆蒂‧華特斯、詹姆斯‧柯
頓、路瑟、「喬治亞小公蛇」路瑟‧強生、法蘭西斯‧克雷，以及
山謬‧洛宏。1965年攝於舊金山。

芝加哥活力 羅伯・帕瑪
（節錄自《深沈藍調》，1982年）

1978年5月一個濕氣濃重的夜晚，我開車到位於〔芝加哥〕南區61街和卡魯美（Calumet）街交叉口的摩根酒莊（Morgen's Liquors）去聽「瘦子」桑尼連表演。摩根位於一個高架捷運站的陰影下，你進門的時候，它看起來完全像是個平常的貧民區酒莊。但是在後面的一道幕簾後，你原本以為是儲藏室的地方其實是一個狹長、擁擠、昏暗的酒吧，而在那後方，在一道沈重的門扉之後，是一個樸素方正的音樂廳，裡面有廉價三夾板做成的牆壁鑲板、光禿禿的燈泡，和幾張貼壁紙用的蒸汽機。桑尼連又高又瘦，一付歷盡滄桑的樣子。他坐在一台老舊的紅色烏利澤（Wurlitzer）電子琴後方的一個小表演舞台上，兩側是來自密西西比州拜哈利亞（Byhalia）的路易士・麥爾斯（Louis Myers）以及一群年輕許多的節奏組樂手。他縮回雙臂，扮了個鬼臉，然後乾下一小杯烈酒——在1968年南區的一場搶案中，他的雙臂都被刺傷，聽說從此他的手變得不大靈活——接著麥爾斯擊出了一段清脆的連音節奏，然後走到麥克風前。「今早起床，到處找我的鞋／你知道我會唱那種貧賤古老的走唱藍調。」（Woke up this mornin', lookin' round for my shoes/You know I had them mean old walkin' blues.）如同穆蒂所說，這是「主題曲」，密西西比三角洲的國歌。而除了我和我的朋友之外，觀眾全都是黑人，他們是年紀中等的密西西比人。節奏也不一樣——貝斯手透露出一絲放克，鼓手傳達活潑的配樂——但路易士和桑尼連表演〈走唱藍調〉（Walkin' Blues）這首歌的方式跟他們在30年代表演的差不多。

「瘦子」聽起來好極了，用高音繞出好幾串音族❶，以一位演奏藍調六十多年的人該有的權威領著貝斯走。「我不再喜歡在這種地方表演。」他在中場休息時這麼說，把臉靠得很近好讓聲音壓過嘈雜的交談聲和點唱機中比比・金的唱片。「我很快就要七十二歲了。我才剛去過加州，在歐洲演出……我只是過來幫忙路易士的表演。」穆蒂的名字浮現。「我和穆蒂同時開始。」他說：「當我在1947年接到電話要灌錄唱片的時候，我帶他進來幫我彈吉他。我們錄了幾首我的歌，然後有人問我：『你說，你那邊那個小子怎麼樣？會不會唱歌？』他指的是穆蒂，你曉得。然後我說：『唱得跟鳥兒一樣。』」

⊕ ⊕ ⊕ ⊕ ⊕

桑尼連在40年代中期的時候，在芝加哥南區的火焰俱樂部遇見穆蒂・華特斯。那是穆蒂第一份真正稱頭的音樂差事，每週五十二元幫他的老朋友艾迪・博伊德（Eddie Boyd）擔任吉他伴奏。他白天還有一份工作。直到那個時候為止，他在芝加哥的音樂演出機會包括和吉他手吉米・羅傑斯以及李・布朗（Lee Brown）去家庭派對，還有偶爾和「桑尼男孩」威廉森出城去表演（後者酒喝得越來越多，似乎很感激穆蒂有輛車，可以開到鄰近像是蓋瑞這種小鎮，然後深夜開回芝加哥），以及在西區幾個非正式的酒館裡那種一晚付你五塊錢的演出——由羅傑斯吹口琴，而「藍色」史密提（Blue Smitty）（原名克勞德・史密斯〔Claude Smith〕，來自阿肯色州三角洲的瑪莉安那市〔Marianna〕）演奏第二把吉他。在這些工作的歷練過程中，穆蒂從史密提身上學會基本但足夠的吉他風格知識，這些風格在當時被視為「現代」。當他來到芝加哥時，他受限於三角洲風格的滑弦演奏，而史密提那種比較都會的風格被形容為……「一種東拼西湊的笨拙統合，學習了『大男孩』克魯達（〔Big Boy〕

Crudup）、楊克・雷歐爾，以及『爵士吉他手』查理・克理斯汀等人。」那是一種單弦為主的吉他風格，與那種爵士吉他手在歌手背後演奏的旋律性演奏和搭配相較，是一種較基本的演奏方式。

成熟圓融的強節奏藍調是黑人流行音樂的最新潮流，演奏者如路易士・喬丹，以及由查爾斯・布朗、納京高（Nat "King" Cole），以及其他加州藝人所演唱的輕柔藍調歌謠，而這些正是艾迪・博伊德在火焰俱樂部散播的樂音。儘管有史密提的指導，穆蒂就是無法融入。他說：「艾迪要我彈得像強尼・摩爾（Johnny Moore）一樣。」他指的是那位流暢、充滿爵士味的吉他手，他相當優美地在查爾斯・布朗身後伴奏。「他要的是那種甜美型的藍調。」但接下來「桑尼男孩」威廉森給了博伊德一份薪水更高的工作，讓他為蓋瑞鎮鋼鐵廠的工人表演，於是他離開了火焰俱樂部；「瘦子」桑尼連取而代之。與桑尼連一起表演，穆蒂彈奏強勁的三角洲貝斯類型，「藍色」史密提則加入現代風格的主旋律，然後三個人全部都演唱，他們有了一個強節奏的小型樂隊。但是當史密提本該站在舞台上時，他卻不斷地不同的女人甜言蜜語接著消失在鄰近的旅館中。然後有一晚他喝得太多，不慎和桑尼連幹了一架。結果，樂團丟了他們的工作，以及接下來他們在棉花俱樂部（Cotton Club）的演出。

到了這個時候，桑尼連已經受夠了史密提，但是他喜歡穆蒂。他們兩個都來自於三角洲，兩個人的年紀都大到足以對他們的音樂維持認真且專業的態度（穆蒂當時三十出頭，桑尼連接近四十），兩個人都很自尊自重，來工作時衣冠筆挺、神智清醒——雖說他們未必整晚都能維持那個樣子。穆蒂承認：「有次我喝醉了酒和艾迪・博伊德在工作時打了一架。我和他的其中一個小女生打情罵俏。她錢賺得不少，付了車資，是她開始的。我把他們放在桌上的威士忌酒瓶全扔出去。當我躲過一劫時，我跑到酒吧後方開始朝『他們』扔威士忌酒瓶。他

們把我關了一夜。但總的來說，你曉得，我不做這種事。我想要成為全國知名的人物，所以我朝這方面下功夫。」桑尼連和他保持聯絡。

1946年9月，雷思特・梅洛斯為哥倫比亞唱片公司安排了一場錄音檔期，主要由三位不知名的藍調歌手擔綱。桑尼連受邀在錄音時彈奏鋼琴，他要確保其中一位是穆蒂。（另外兩位——荷馬・哈理斯〔Homer Harris〕以及「畢爾街」詹姆斯・克拉克〔James "Beale Street" Clark〕，很快地就銷聲匿跡了。）穆蒂與哈理斯彈奏吉他，桑尼連以其滔滔不絕的顫抖高音演唱音樂，一位不知名的貝斯手與鼓手帶出節奏。穆蒂盡其可能地演奏出現代樂風。在他的三首歌唱自選曲上，他挑選簡約的單弦主旋律音型與厚重的強節奏貝斯，完全撇開了他的滑弦指法。他的歌聲強勁但自制。與穆蒂真正的能力相較，結果是一套聽起來圓滑但淺薄的唱片；但對於哥倫比亞唱片來說，卻似乎還是太過南方。唱片公司沒有發行這次錄音的任何東西，而雷思特・梅洛斯這位縱橫芝加哥藍調唱片界超過十年的大老，讓本市下一位、也是最偉大的一位藍調明星從他的指縫間溜走。

此時穆蒂在白天從事他「有生以來最棒的工作」——為生產百葉窗的公司開送貨卡車。他說：「在我記下市內所有的送貨通知後，我會在八點半把貨載出來，而到下午一點我已經回到家裡——上床休息。下午四點半左右我會起床，將郵件送到郵局——碰！——我就交差了。我得睡個覺，因為我一週表演五個晚上。」

1947年的時候，桑尼連安排為「貴族」（Aristocrat）

唱片錄製一個檔期,這個公司當年稍早才由兩位波蘭出生的猶太人里歐納與菲爾・切斯,以及一位叫做艾芙琳・艾隆(Evelyn Aron)的女士共同創立。切斯兄弟在1928年來到美國,他們非常努力地工作;到了1947年,他們已經在南區擁有數家酒吧與俱樂部,其中包括馬康巴(Macomba)——許多流行爵士與節奏藍調的藝人都在這裡表演。貴族發行的首批唱片清一色都是爵士與城市節奏藍調,然而公司的星探山米・葛德斯坦(Sammy Goldstein)認為貴族唱片在藍調領域應該會做得不錯,所以他找來桑尼連安排錄音檔期。本來的安排是一組二重奏,由大克勞馥彈貝斯,但是發展到後來,有人——大概是葛德斯坦——建議再加入一個吉他手,於是桑尼連想到穆蒂。這位鋼琴師回憶道:「我搭了那裡的街車去穆蒂家,而〔他的同居女友〕安妮梅(Annie Mae)告訴我他開卡車出去了。錄音的檔期是兩點。」穆蒂的朋友安特拉・伯頓(Antra Bolton)剛好也在場,於是自告奮勇要去把穆蒂找回來;而既然他的送貨路線極少更動,沒花多久時間就找到人。穆蒂對哥倫比亞的經驗感到很沮喪,不願讓另一個灌錄唱片的機會從他身邊溜走。他打電話給他的老闆,用充滿感情的顫抖聲音解釋,他的表兄弟在貧民窟的暗巷裡被謀害了,於是把卡車交給伯頓幫他送完貨。接著趕忙回家拿他的吉他,然後及時趕到位於芝加哥市中心北偉克大道(North Wacker Drive)上的環球錄音室(Universal Studios)去灌唱片。

首先桑尼連錄了兩首歌,包括他最好的一首〈強生機關槍〉(Johnson Machine Gun),這是一首帶著一點惡毒幽默的暴力都會狂想曲。他唱著:「我要給自己買一把強生機關槍。」(I'm gonna buy me a Johnson machine gun.)用一種高音、稍稍擠壓的聲音,有歌手克雷頓博士(Dr. Clayton)的味道。「還有一整車的炸彈/我要當個活生生的龍捲風,從賽吉諾吹到尼加拉瀑布」(and a carload of explosion balls/I'm gonna be a walkin' cyclone, from Saginaw to the Niagara Falls.)。這首歌以

自誇為開始,以恐嚇做結束:「現在,小妞,葬儀社已經來過,妞兒,我給了他你的身高體重/如果明天此時你不與惡魔樂一樂的話,寶貝兒,上天為鑑你可是要大吃一驚了。」(Now, little girl, the undertaker's been here, girl, and I gave him your height and size/Now if you don't be makin' whoopee with the Devil tomorrow this time, baby, God knows you'll be surprised.)接下來他錄了比較傳統的〈好好飛,小妞〉(Fly Right, Little Girl),有人——大概又是葛德斯坦——問穆蒂會不會唱歌。不改其性,穆蒂果然有備而來,這次準備了兩首緊湊編寫的原創藍調,比起他幫哥倫比亞灌錄那些多半是傳統的素材要好得多。他灌錄的第二首曲子〈小安妮梅〉(Little Annie Mae),是他與同居女友一些煩惱的私人表述;〈吉普賽女郎〉(Gypsy Woman)更加令人好奇:「……現在你知道我去找吉普賽女郎算命/她說小子,你最好回家,透過你的鑰匙孔偷看一下/你知道那吉普賽女郎告訴我,你是你媽倒楣的結果/現在你尋歡作樂,可是不久你的麻煩就要臨頭……」(...Well now you know I went to a gypsy home, son, and peek through your, your keyhole/You know the gypsy woman told me that you your mother's bad luck child/Well you're havin' a good time now, but that'll be trouble after while...)

穆蒂還是以為人們想聽現代吉他的彈法,而不是他的三角洲滑弦藍調,所以再一次地,他彈奏單弦的主旋律樂句。但是他的作品大有進步——他聽起來有點喬・威利・威金斯(Joe Willie Wilkins)或者威利・強生的味道。這兩位三角洲的吉他手和他有相似的背景,他們幾年後也在曼菲斯開始灌唱片。而他唱歌強而有力,讓他有些像「吉普賽耶」(gypsaay)的這種三角洲發音自然流露,改變他的音色並調整音高來暗示情感與意義的微妙漸層。歌詞大概是受到芝加哥麥斯威爾街一帶的吉普賽算命館所啓發,應該對當時的黑人藍調聽眾來說十分適合。但里歐納・切斯並不看好這張唱片。他任它放在

架上好幾個月才發行，而且顯然連那個時候也不去推它。

後來，到了1948年初，貴族唱片叫穆蒂再去錄一次音……在錄音開始之前的排練中，穆蒂唱遍他所有的曲目。這一次，在他嘗試兩次當代都會藍調都不幸敗北之後，他帶來他的滑弦管，然後嘗試一些他的舊三角洲藍調，包括好幾首他為國會圖書館灌錄的曲子。「他在唱什麼？我聽不懂他唱什麼東西。」據說切斯這麼抗議著……

儘管切斯有這些疑慮，穆蒂還是灌錄了〈我無法滿足〉以及〈我想回家〉。1948年4月的星期六早晨，唱片拷貝出廠到貴族的南區通路商，包括理髮廳和美容院、百貨行，還有其他家庭式商店，以及幾家唱片行。過了十二個鐘頭多一點，第一版已經全部賣完。

隔天早上，穆蒂起個大早前往麥斯威爾電台唱片公司。這間擁擠、雜亂的小店是由獨眼的伯納·亞布蘭斯（Bernard Abrams）所經營，他是另一個麥斯威爾街上的東歐猶太移民。亞布蘭斯在店後面有個簡易的錄音設備，曾幫好幾個麥斯威爾街的藍調表演者製作過唱片。1947年時亞布蘭斯曾經短暫地嘗試過踏入唱片業，但並不成功；亞布蘭斯發行過兩張唱片，穆蒂曾在店門口表演，幫忙宣傳其中一張——由口琴手小華特·傑可布斯和吉他手奧森·布朗（Othum Brown）演奏的〈我就是繼續愛著她〉（I Just Keep Loving Her）以及〈奧拉·聶爾藍調〉（Ora Nelle Blues）。穆蒂已經好幾年斷斷續續地和小華特一起演出，但說他自己：「有一陣子有點兒在迴避小華特，因為他的脾氣又壞又苛，老是在打架。」他也不常到麥斯威爾街來，但這個星期天早晨，他想買兩張特定的唱片——「他的」唱片。老奸巨猾的亞布蘭斯早已囤積了幾張，以每張一元一角賣出，每個人只能買一張（標價是七角九分錢）。穆蒂抱怨說唱片標籤上是他的名字，但亞布蘭斯堅持不願多賣一張給他或是降價。穆蒂忿忿然地買了一張回家，讓安妮梅再出去買另一張。

里歐納·切斯對於〈我無法滿足〉／〈我想回家〉的成功大吃一驚，但是就如同任何優秀的生意人一樣，他看到好東西的時候有能力判斷。很快地，有更多的拷貝壓製完成，不久這張唱片在芝加哥和南方各地都有穩定的銷售量。穆蒂說：「哈，我出了一張熱門藍調唱片。」過了這麼多年依然感到很驕傲。「我開著卡車，每當我看見啤酒招牌的霓虹燈，我就停車，走進去，察看一下點唱機，然後看見我的唱片在裡面。我可能會幫自己買杯啤酒，放那張唱片，然後離開。沒有跟別人說一個字。不久，只要有藍調的場子，點唱機裡就有那張唱片。而如果你進門稍坐一下，如果裡面有人的話，他們一定會點這首歌。很快地我在街上走的時候聽得到。我在街上『開車』的時候聽得到。到了差不多6月或7月的時候，這張唱片變得『炙手可熱』。凌晨兩、三點的時候，我表演完開車回家，我開著敞篷車，車頂放下來，因為天氣很暖和。我可以聽到樓上的人都在放這張唱片。真的是綿延不絕，老天。我到處都聽得到。有一次我聽到它從遠遠的樓上某處傳來，把我嚇了一跳。我還以為我死了。」

「老兄，我是猶太人，你曉得，我當了一輩子的猶太人。媽的，嘿，我不是桑·豪斯。我沒被惹毛過、踐踏過、踩躪過。但〔保羅〕巴特費爾是另一回事。他身上沒有一點白人的狗屁。不管他是綠的、或是一條渦蟲、或是一個鮪魚三明治都沒關係，巴特費爾還是會一樣熱愛藍調。」

——麥克·布倫費爾

註釋：

❶和弦之一種。由多個音以半音連續疊置而成。在記譜上，其符頭形成一簇，故名。現代派作曲家常用之。在鋼琴上演奏的方法是用手臂猛壓鍵盤。

曼菲斯‧蜜妮與割喉戰
克里斯多福‧約翰‧法利

早在電視節目「阿波羅戲院好戲上場」（It's Showtime at the Apollo）和「美國偶像」（American Idol）之前，更早於阿姆在底特律挑戰競爭的饒舌歌手之前，藍調樂手就已經常常在一種稱為「割喉戰」的場合中彼此較勁。依照「大個子」比爾‧布魯茲自傳中的說法，1933年6月26日——他四十歲的生日那一天——標記著他與曼菲斯‧蜜妮在一場他形容為「美國有史以來首次藍調歌手比賽」中交手。蜜妮是在1930年時搬到芝加哥。「大個子」比爾與曼菲斯‧蜜妮較量的那一晚，也許是所有割喉戰中最著名的一場。

這個傳說從芝加哥的一間酒吧開始。當晚是藍調大豐收的一夜：大廳裡爆滿的樂迷、喝不完的酒，還有相當多的與會樂手們也一起飲酒作樂，包括「大個子」比爾和曼菲斯‧蜜妮。比爾和蜜妮已經認識很久；他們在許多相同的場子演出、有很多共同的朋友。根據「大個子」比爾的說法，有一陣子，有另一個女人在芝加哥到處聲稱她是曼菲斯‧蜜妮。當「大個子」比爾遇上這個冒牌貨的時候，他讓她吃足了苦頭，說：「媽的，那是曼菲斯‧蜜妮才怪。真正的曼菲斯‧蜜妮拿起吉他唱起歌來，就跟我所聽過的任何一個男人一樣棒。這個女人彈得像個女吉他手。」

「大個子」比爾對蜜妮敬重有加。因此，在芝加哥俱樂部的那個6月晚上，當有人提議一場割喉戰的時候，「大個子」比爾對於要和曼菲斯‧蜜妮對打感到有點擔心。獎品是一瓶威士忌和一瓶琴酒。觀眾開始鼓譟：女人想跟男人鬥？「大個子」

比爾當然贏定囉！有一個顧客走到這名藍調樂手身邊，說他相信他一定會勝出。「大個子」比爾告訴那個人說：「這個我不曉得。但是我會盡力贏得那兩瓶酒，好讓我能躲到角落裡喝個過癮。」

被推選出來的評審是「瞌睡蟲」約翰‧艾斯特斯、坦帕‧瑞德以及理查‧瓊斯（Richard Jones）。琴酒和威士忌也準備好了。其他的樂手結束各自的演出，到了凌晨一點半，割喉戰蓄勢待發。

⊕ ⊕ ⊕ ⊕ ⊕

講到曼菲斯‧蜜妮，有幾件事大家應該要知道：她不是在曼菲斯出生的，她的真名也不是蜜妮。她的原名是麗茲‧道格拉斯（Lizzie Douglas），她是1897年6月3日在路易西安那州的阿爾及爾鎮出生的，就在紐奧爾良市外。她是十三個小孩中的老大，但她從小就很突出。八歲的時候，父親買了一把吉他給她當作聖誕禮物，她很快地就學會彈奏。道格拉斯家族其他人都在田裡工作當佃農，但年幼的麗茲——那時候每個人都叫她小鬼——不怎麼喜歡這種勞動工作，因此，到了十三歲的時候，她便帶著吉他離開了家。想當然爾，她直奔曼菲斯市。更正確地說，是畢爾街。

現在的人往往會覺得藍調是某種充滿悲劇性、悲觀憂鬱的東西，像一件濕答答的外套覆蓋在你周遭讓你喘不過氣來的音樂。曼菲斯‧蜜妮表演的藍調可不是那一種，她身體力行的藍調也不是那一套。曼菲斯‧蜜妮的藍調鮮紅火熱。大約在1916年，她與玲玲馬戲團（Ringling Brothers circus）搭

曼菲斯‧蜜妮，攝於1946年左右。

上線，並且在南方巡迴演出。當她為觀眾表演吉他的時候，她會站上一張椅子，將吉他放在後腦勺。只要聽眾有回應，她怎麼樣都有辦法彈。認識她的男人都了解，她在私生活上也差不多一樣任性。在保羅與貝絲‧蓋隆（Paul & Beth Garon）撰寫的傳記《彈吉他的女人：曼菲斯‧蜜妮的藍調》（Woman With Guitar: Memphis Minnie's Blues）一書中，樂手強尼‧史恩回憶道：「只要有男人敢調戲她，她會馬上還以顏色。一丁點虧都不吃。吉他、短摺刀、手槍，任何拿得到的東西她都會拿來使用。」她的朋友「思鄉病」詹姆斯（Homesick James）對她有這個評價：「那個女人比男人還剽悍。沒有哪個男人強悍到敢跟她胡來。」

任何想和曼菲斯‧蜜妮一起過日子的男人，都得會玩樂器。她一生有過三任丈夫，他們每一個都是樂手。1929年，一位星探發現她和她第二任丈夫喬‧麥考伊（Joe McCoy）在畢爾街上表演賺小

費，便邀請他們去灌唱片。唱片公司將他們重新命名為堪薩斯‧喬與曼菲斯‧蜜妮，而她開始弄出一堆暢銷歌曲，包括〈潰堤時分〉（When the Levee Breaks）和〈蜜蜂嗡嗡叫〉（Bumble Bee）。她的歌聲充滿歡樂，充塞性暗示，也裝滿機靈慧點；她的吉他演奏純熟而活潑，使得旋律似乎在耳中跳躍。許多人都會彈吉他，但曼菲斯‧蜜妮能讓你相信是她的樂器自己在演奏，它是個活生生的東西，而且它跟你玩得一樣開心。「大個子」比爾說：「曼菲斯‧蜜妮能使吉他開口說話，她能使吉他哭泣、呻吟、說話、吹出藍調的口哨。」

✧ ✧ ✧ ✧ ✧

因此要跟曼菲斯‧蜜妮在割喉戰一較高下，「大個子」比爾知道他要面對的是什麼角色。但戰帖已經發出去了，他必須盡全力來面對它。到了凌晨一點半，其中一位評審坦帕‧瑞德叫喚「大個子」比爾上台。由他先表演。那是一群好觀眾——當他們看見「大個子」比爾的身影，連第一首歌都還沒唱之前，他們就為他歡呼了十分鐘。接著他便開始：他表演他最拿手的曲目之一，一首他的招牌歌，叫做〈只是一場夢〉（Just a Dream）。然後他接著演唱〈我的逃亡〉（Make My Getaway）。這首歌之後，他便結束。他已經盡了他的全力。接下來輪到曼菲斯‧蜜妮。

坦帕‧瑞德叫喚曼菲斯‧蜜妮上台表演兩首自選曲。當她開始的時候觀眾一片悄然。她表演的第一首歌是〈我和我司機的藍調〉（Me and My Chauffeur Blues），如同車子開在充滿陽光的週六午後一般，穩健前進的一首歡愉曲目。這是一首挑動觀眾的最佳歌曲；歌詞淫蕩卻機智詼諧（在歌曲中，她唱到要她的司機「開往下面去」），帶著一丁

點暴力的暗示（她也唱到假如他敢載別的女孩子的話，她會槍斃她的司機）。後來「大個子」比爾說，她表演結束後，觀眾歡呼了二十分鐘。曼菲斯・蜜妮的第二首歌也是一首厲害的歌：〈看遍全世界〉（Looking the World Over）。伴隨著「嘟呼」的叫聲以及歌曲中間可親的吉他獨奏，這是另一首人見人愛的歌。

雖然曼菲斯・蜜妮的音樂根基於她自己的人生，但她的關懷與經歷如此廣泛且具共通性，以至於她的歌曲變得與一切都相關，這也是人們之所以能感受她的歌的原因。在她的歌曲〈看遍全世界〉中，她甚至誇耀自己「除了海底之外」什麼都見過。在某種意義上，曼菲斯・蜜妮就是凡夫俗子，只不過比其他人大膽了一點、強悍了一點，也性感了一點。她的歌詞記錄下你在教科書上找不到的小我歷史與大我歷史。〈潰堤時分〉是根據這首歌灌錄前兩年，密西西比遭受的一場著名水患而寫成；〈法蘭基・珍（那個跑來跑去的蠢蛋）〉（Frankie Jean〔That Trottin' Fool〕）這首關於馬的歌，是根據蜜妮小時候養的一頭騾子寫的；〈他在拳擊台上〉（He's in the Ring）以及〈喬・路易斯・史楚特〉（Joe Louis Strut）則是她對重量級拳王的禮讚；而〈雷妮老媽〉（Ma Rainey）則是她獻給這位藍調女前鋒的輓歌。

因此曼菲斯・蜜妮贏了這場比賽，就如同「大個子」比爾一開始所擔心、同時也隱隱約約預期到的一樣。她是眾人的吟遊詩人，而眾人予以回應。艾斯特斯與瓊斯這兩位評審來到蜜妮身邊，將她抬起來坐在他們肩膀上遊行。但「大個子」比爾最後至少贏了一點東西，趁著群眾慶祝之際，「大個子」比爾搶到那瓶威士忌灌了下去。畢竟，那天是他的生日。

現在，我應該要說明這個傳說的出處至少有一部分可能有疑慮。根據許多藍調專家指出，「大個子」比爾的記憶力並非總是精確無誤，而且他在說故事時免不了加油添醋也是眾所周知。但是其他與曼菲斯・蜜妮同輩的藍調樂手們也見證她在割喉戰時的英勇事蹟。詹姆斯・瓦特（James Watt）這位藍調搖滾樂手記得蜜妮與偉大的穆蒂・華特斯旗鼓相當。瓦特說：「從前他們常有這種比賽，贏得比賽的人可以得到五分之一加侖一瓶的威士忌。而曼菲斯・蜜妮會告訴穆蒂說：『這瓶威士忌我拿定了。』不過，她也都會拿到手。她每一次都會到手。穆蒂對曼菲斯一點辦法也沒有，不行，那時候不行……我見過她一個晚上打敗十個不同的藝人。」

女性歌手如雷妮老媽、貝西・史密斯、比莉・哈樂黛等人，都曾協助創造藍調並使之臻於完善。但曼菲斯・蜜妮幫助女性完全地掌控這個形式。歌手往往——錯誤地——被視為不過是詮釋者，而非真正的創作者。很多時候這是真的，因為他們不是詞曲創作者；但藝術家會在其他人的作品中發現新的藝術。樂器演奏者——吉他手、鋼琴師、管樂手等等——有些人將他們視為真正的創作者，因為他們以手上的工具將想法與啟發演奏成新的形式。曼菲斯・蜜妮就是其中之一。無論你從那個角度看，她都是一位創作者。如果有人懷疑的話，她證明了女性也能夠演唱並演奏歌曲。

雖然在她的音樂生涯開始時，她彈的是木吉他，後來她也使用電吉他，並成為這項樂器的先鋒。她的表演根據那些看過的人所說，似乎是搖滾樂世代那些吉他壯舉的前身。可悲的是，曼菲斯・蜜妮演奏電吉他沒有留下任何錄音作品，我們只能夠憑空想像她充滿能量且狂放展演的電吉他演奏，

聽起來會是什麼樣子。

到了1950年代，曼菲斯·蜜妮開始慢慢走下坡。1960年時，她經歷第一次中風，並且在旅居芝加哥三十年以後，搬回曼菲斯與她的妹妹黛西同住。1961年，她的第三任丈夫，「小伙子」喬（Son Joe）（蜜妮和他灌錄了〈我和我司機的藍調〉以及其他歌曲）過世。他的死讓蜜妮悲痛萬分，以至於她的中風再度發作而必須搬進一家安養院。她過世前幾年生活得非常窮困，被迫賣掉吉他並領取社會福利金和當地教會的捐助。當她七十幾歲的時候，一家小的藍調雜誌訴請大眾救濟：「每個人都享受過她的音樂，但真正的感謝應該用小禮物或甚至是幾封信來表達好讓她開心。我們不能光因為她無法再演出，便忘記這個可憐的女人，所以請伸出援手。」

曼菲斯·蜜妮不是當今大多數搖滾、饒舌或流行樂迷熟悉的名字，在21世紀，她豐功偉業的漣漪鮮少蕩漾超出藍調的圈子。由於蜜妮在六十幾歲時遇到健康問題，使得她無法花上大量的時間上路巡迴或者重新進入錄音室，好好利用1960年代的藍調榮景。當時她的許多同儕都再度受到音樂產業與一般大眾的發掘，因此，當那些在與曼菲斯·蜜妮的割喉戰中敗下陣來的男性重新回到聚光燈下時，當有些與她一起表演過的藍調樂手們巡迴歐洲並受到歡欣鼓舞的觀眾尖叫聲擁戴之際，蜜妮依舊被摒除在外，甚而被遺忘在安養院的暗影之中。

假使一位樂手的演唱沒有人聽過，她算不算作過音樂？我們都有一些童年回憶，或許在五、六歲以前，全部都被遺忘。然而這些片段，無論遺忘與否，可能依然奠定了我們的人格、抉擇與偏好，以及成功與失敗。許多人花了大把的鈔票做心理治療，試圖回想起他們已經遺忘、但仍主導著他們人生的東西。曼菲斯·蜜妮有點像是一種人格形成期的音樂記憶。無論記得與否，她的影響依舊，將來亦然，留下印記。她的生活方式與她的吉他演奏已經匯入了美國流行音樂的血脈。「齊柏林飛船合唱團」（Led Zeppeli）將她的〈潰堤時分〉一曲改編為鏗鏘有力的搖滾歌曲。露辛達·威廉斯（Lucinda Williams）錄製過〈閒散無事〉（Nothin' in Rambling）以及〈我和我司機的藍調〉。所有女性搖滾樂手都欠蜜妮一份人情，不管她們知不知道。其他的樂手或許暢飲了成功的威士忌，但曼菲斯·蜜妮依舊是冠軍。🎸

聆賞推薦：

曼菲斯·蜜妮，《藍調女王》（Queen of the Blues）（哥倫比亞，1997）。包含〈潰堤時分〉等經典名曲。

曼菲斯·蜜妮，《本質》（The Essential, Classic Blues, 2001）。主打歌包括〈雷妮老媽〉和〈我的少女時代〉（In My Girlish Days）。

蘿賽塔·薩普姊妹，《珍貴回憶》（Precious Mem0ries）（甘藍唱片，1997）。這位傳聞中的歌手／吉他手暨福音與藍調妖姬的精彩專輯。

群星獻藝（Various Artists），《饒舌歌曲的根源：20到30年代的經典錄音》（The Roots of Rap: Classic Recordings From the 1920s and '30s）（亞述，1996）。很有趣的合輯，囊括一首曼菲斯·蜜妮的說唱藍調熱門單曲〈法蘭基·珍（那個跑來跑去的蠢蛋）〉。

新年快樂！與曼菲斯·蜜妮共度 藍斯頓·休斯
（節錄自《芝加哥衛報》，1943年1月9日）

檔案室

曼菲斯·蜜妮坐在芝加哥「230俱樂部」（230 Club）的冰櫃上，用一把電吉他演奏藍調。一臉大便的小個子鼓手跟著拍嚼著口香糖替她伴奏；隨著1942年的年尾搖曳閃爍，然後像一盞融化的蠟燭一樣熄滅。

子夜。電吉他很大聲，機器放大的聲音裡毫無溫潤柔軟可言。曼菲斯·蜜妮透過一支麥克風唱歌，而她的聲音——就一個嬌小的女人來說相當強悍雄壯——也被機器放大得更硬實、更雄壯。歌聲、電吉他、鼓聲，一切如此堅硬響亮，被放在冰櫃上的通用電器擴大到現在這樣，以至於有時候，歌聲、詞句、旋律都失落在它們的雜音中，只剩下節奏清楚地傳遞過來。這個節奏使230俱樂部充斥著一種低沉幽黯的心跳聲，掩蓋過所有的現代擴音。這個韻律就和曼菲斯·蜜妮最久遠的祖先一般古老。

曼菲斯·蜜妮穿著高跟鞋的腳隨著電吉他的音樂打拍子。她細瘦的腿如同樂器活塞一樣擺動。她是個苗條、淺棕膚色的女人，看起來像個老派家政學校的老師，帶著一種淘氣的幽默感。她戴的眼鏡無法掩藏她鳥兒般的明亮雙眼。她打扮得很整潔，正襟危坐的椅子擺放在儲存啤酒的冰櫃上。開始表演前，她把頭像小鳥一樣側向一邊，從她在冰櫃上的位置放眼望著下面擁擠的酒吧，不懷好意地皺著眉頭，看起來更像是一所正經南方學校的黑人老師，正要開口說：「小朋友們，今天要上的是第十四頁第二段。」

但是曼菲斯·蜜妮說的話完全不是這麼回事。相反的，她抓起麥克風大喊：「嘿，來吧！」接著她隨意敲了幾下低音弦，極輕地傾身向前靠在吉他上方，點頭鞠躬，然後開始在琴弦上彈奏出一首悅耳平穩的老南方韻律——這韻律相當有感染力，往往使得群眾出聲大叫。

接著，透過嘈雜芝加哥酒吧的煙霧與喧嚷，浮動著路易西安那的潺潺流水、泥濘沼澤、密西西比的塵土與陽光、棉花田、荒涼道路、夜晚的火車氣笛、清晨的飛蚊、還有永遠送錯信的農村免費投遞服務（Rural Free Delivery）❶。這一切事物透過曼菲斯·蜜妮電吉他上的琴弦叫喊出來，經由機器等比例擴大出來——一種電子焊接機加上運轉磨坊的音樂版本。

三角洲上既龐大又原始的老城市也浮動在煙霧裡。還有邊界的城市、北方的城市、紓困方案、工作改進組織（WPA）❷、慕索灣（Muscle Shoals）❸，和鄉間小酒吧。〈有人看到我線上的豬肉嗎〉（Has Anybody Seen My Pigmeat on the Line）、〈C.C.騎士〉（C.C. Rider）、聖路易、安通街（Antoine）、楊柳路（Willow Run）；不斷遷徙的人們離去且不在乎。帶著方形戒指的手彈奏出這樣的樂音。這音樂裡面蘊含這麼多人們的記憶，以至於有時使得他們出聲大喊。

去年，也就是1941年，戰爭爆發，不是嗎？在那之前沒有什麼防禦的工作。而總統也沒有告訴工廠的老闆必須雇用黑人。在那之前，是工作改進組織，還有紓困。那是1939年然後1935年然後1932年然後1928年，以及許多年前——你已記不得了，那時你的衣服破破爛爛，而保險也失效。如今，1942年的現在——事情不一樣了。人們有工作。金錢再度流通。軍隊中親朋好友如果殉職會有大筆的保險金。

曼菲斯·蜜妮在年終之際，拾起那些細微之處，將它們譜成吉他琴弦的旋律，將它們織入急奏和顫音以及深刻沈穩的合弦，透過擴大器如同黑人的心跳混合著鋼鐵傳送出來。曼菲斯·蜜妮搖擺演奏的方式，有時使得人們彈起指來，女人則起身舞動身軀。男人

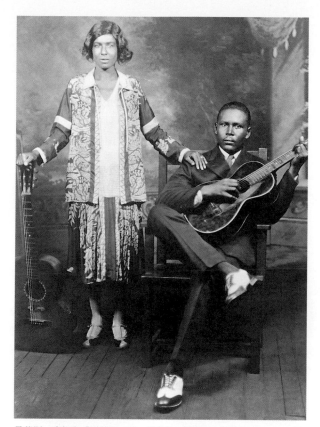

曼菲斯·蜜妮與「堪薩斯」喬·麥考伊，攝於1929年。

叫喊著：「就是這樣！」當他們這麼做的時候，蜜妮便微笑了。

　　但那些經營這個地方的人——他們不是黑人——從來不笑。他們從不彈指、拍手，或配合著音樂節拍擺動。他們只是站在櫃臺前面忙著賺錢。在這一年的年終，營業額比平常要好得多。但曼菲斯·蜜妮的音樂比滾過櫃臺的銅板還要來得響亮。這表示她明白一切嗎？抑或這不過是機械科技使得吉他聲如此硬實？🎸

註釋：

❶郵件直接送到農場的居民家中。在這項服務開辦前，農村的居民必須自己到很遠的郵局去領信，或者付錢給私人快遞公司投遞。

❷WPA是Works Progress Administration的縮寫，後來更名為Work Projects Administration，簡寫沒有改變。美國1930年代遭逢經濟大蕭條，羅斯福總統提出新政（New Deal），WPA是其中的一項。由聯邦政府出資資助藝術家從事創作，目的在於藉由文化來激發美國人民對於國家的認同。

❸美國阿拉巴馬州西北方田納西河的區段淺灘。

「大個子」比爾與史達：時代的友誼
史達・特柯／傑夫・謝夫托

傑夫・謝夫托（Jeff Scheftel）最近訪問史達・特柯，談到了他的老朋友「大個子」比爾・布魯茲。史達・特柯自己就已經是個傳奇人物了，他曾經獲得普利茲獎，是一位受歡迎的廣播與電視主持人、出色的說故事者。他留連在芝加哥的大街小巷中，尋找打從靈魂深處感動人的音樂。史達茲和許多樂手為友，並且以行動支持他們；他說「大個子」比爾・布魯茲是有史以來最偉大的鄉村藍調歌手。

　　有一天我在買唱片的時候聽見「大個子」比爾・布魯茲的音樂，在芝加哥黑帶區（Black Belt），一張一角錢的那種。在搭街車去芝加哥法律學院上學的途中，我會在這裡停一下。在黑人社區你可以聽到音樂從門後傳出來，而我一輩子都沒聽過這種音樂。有藍調、鄉村藍調、「大個子」比爾、坦帕・瑞德、曼菲斯・蜜妮、羅斯福・賽克斯，和很多其他的。但「大個子」比爾有一種特別的嗓音和更加特別的吉他彈奏。如果有所謂的音樂大師的話，他就是一個。

　　「大個子」比爾是穆蒂・華特斯的恩師。他是老師。比爾是最早從南方來的藍調樂手之一。他來自阿肯色州密西西比河流域，八歲就開始當佃農。其他年輕歌手來到芝加哥的時候，他會幫他們看看有沒有被合約騙了。對許多人來說，他像個爸爸一樣——穆蒂・華特斯、曼菲斯・蜜妮、「桑尼男孩」威廉森、羅斯福・賽克斯；你還可以列舉出很多人來。

　　我在我的廣播節目播放「大個子」比爾的歌，後來當民俗音樂復興風潮興起的時候，我有一陣子

也是巡迴團體的一員。我們有個節目叫做「我來是要唱歌的」（I Come for to Sing），這也是一首老民謠的歌名。我們到大專院校巡迴，也到中西部任何願意邀請我們的學校去演出。「大個子」比爾唱鄉村藍調，大多數是他自己的歌，但也有一些他朋友的。比爾不缺好聽的歌——他寫了好幾百首。溫・史特拉克（Win Stracke）唱男低音，演的是美國拓荒時期的歌曲；而拉瑞・連（Larry Lane）則獻唱伊麗莎白時期的民謠。他們表演的東西可說是一樣的，人類三段不同的史詩；可能是變幻莫測的愛情，那麼伊麗莎白歌手便演唱〈綠袖子〉（Greensleeves），而溫則演唱〈冰凍殉道者〉（The Frozen Martyr）——一首關於年長殉道者與一段偉大忠貞愛情的夏日歌曲。而「大個子」比爾則以〈威莉梅〉（Willie Mae）獲得如雷掌聲。我負責串場講話兼啦啦隊長。

　　1948年，我們四個人開著一輛破老爺車穿越一個幾乎杳無人煙的印第安那州小鎮，往普渡大學（Purdue University）前進。我們差不多開了有十天的路。當時他們沒有現在這些高速公路。我們是三個白人和一個黑人。比爾和溫的身高大約各是六呎二、六呎三。溫看起來像個摩托車騎士，拉瑞不高，我是最矮的一個。我們提早兩個鐘頭到了拉法葉（Lafayette）鎮，一個普渡附近的勞工小鎮。我們都餓了，然後我們看見一家大酒館。那天天氣很暖和，大門敞開著，我們可以看見那些美味的肝醬香腸洋蔥三明治。於是溫說：「我們四個人進去吃點肝醬洋蔥配威士忌和啤酒。」而比爾說：「何不

你們三個進去，幫我買點東西帶出來。」當然了，我和溫說：「不行。要不四個人進去，不然就不要吃。」比爾說：「好吧，如果你們堅持的話。」當我們一踏進門，他們看見比爾的黑面孔──「碰！」一片死寂。他們瞪著我們，你可以感覺到裡面的敵意沈重到可以用刀子切開，我們走到吧檯前，就像《日正當中》（*High Noon*）裡面的賈利‧古柏一樣：一行三個白人和一個黑人。接著溫開口說：「我們想點肝醬洋蔥和香腸三明治，當然還有啤酒和威士忌。」酒保很親切地說：「我替你們三位服務。」而溫說：「你好大的膽子。」同時我心想，這些人會把我們給殺了。接著我傾身向前，用盡我五呎六吋的身高，說：「你好大的膽子。」然後突然間比爾開始輕聲地笑了笑。「我到外面去。」他說，所以我們四個人全部都匆匆離去就此罷手。

但重要的是比爾的低聲輕笑。而我發現到，當你聽一個黑人在講述某個遭受羞辱的時刻時，他常會低聲輕笑，因為那是個安全閥。就如同藍調歌詞所說的，「笑一笑以免哭出來」（laughin' to keep from cryin'）。所以就這樣，笑一笑以免發火，如今我們這麼說。我有一次問比爾，為什麼在羞辱的時刻要笑，他說：「沒有笑聲，我們撐不下去。笑聲是解藥。」噢，他有一種特別的智慧。他在民權運動發生之前過世了，這是個悲劇。他原本應該會被奉為「偉大的藝人比爾」來尊敬。

我們時常與曼菲斯‧蜜妮和羅斯福‧賽克斯組團出現，甚至在芝加哥的一個爵士俱樂部「藍調」（Blue Note）演出過。藍調的老闆法蘭克‧霍茲分德（Frank Holzfiend）在人少的晚上會邀請這些偉大的藝人到那裡；包括比莉‧哈樂黛、路易士‧阿姆斯壯四重奏，和艾靈頓公爵搭配小樂團。我們會去那裡，老闆讓我們主唱，而我們也開發出一群忠實樂迷──就是我們四個。那就是鄉村藍調為人知

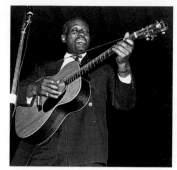

「大個子」比爾‧布魯茲。

曉的地方。鄉村藍調第一次在一個一流爵士場地演出，就是在星期一晚上的「我來是要唱歌的」節目。

比爾去過歐洲好幾次，和亞倫‧龍馬仕一起去。比爾是一位具有崇高地位的藍調藝人──他的地位超越了所謂芝加哥藍調的侷限。英國人首次聽到由真正的藍調歌手演唱的藍調，就是比爾將穆蒂‧華特斯引介到英國那一次；當時也是比爾說服英國觀眾去喜愛穆蒂的，因為他們一開始並不欣賞電吉他。

比爾很有智慧。50年代早期，有一晚我們在一個俱樂部演出。我是當天的節目主持人，而比爾唱著〈務農手藍調〉（Plough Hand Blues）──我永遠也不會忘記──而當他在唱歌時，你聽他彈奏吉他，簡直可以感覺得到田野、感應到那些佃農的心聲。那是關於騾子在他面前活活累死的歌。

在歌唱到一半時，有幾個觀眾很無禮地離席；是一個白人小鬼和一個黑人小鬼，我因為沒注意到而大發雷霆，不然我會像節目主持人該做的一樣，把他們碎屍萬段。當我們中場休息坐在酒吧時，我還是頗為光火。比爾說：「幹嘛這麼氣？」我說：「這些小鬼歌唱到一半離席。」而比爾說：「何必呢？這不是他們的錯，不要怪他們──這是關於騾子的歌，他們哪裡知道騾子是什麼東西？」這就是我所熟知且熱愛的「大個子」比爾‧布魯茲。

芝加哥藍調，60年代風
山謬·查特斯

（節錄自《芝加哥／藍調／今天！》〔*Chicago/The Blues/Today!*〕第一輯封套的說明文字，1966年）

要前往南區，你可以在環狀快速路某個地方上高架鐵路，或者走到政府街（State Street）上的地鐵入口。這些線路成扇形展開在芝加哥攤平的掌心——就像皮膚的血管。在屋頂上，你可以看見這些火車在街道上鏽蝕的金屬支架上方移動。在底下的商業區，都市更新計畫中的大樓從地面上崛起延伸二十條街。但在高架捷運往南過了這一區之後，你開始看見貧民區，芝加哥蔓延擴散的黑人貧民窟。大樓的背後排列著鐵軌，成排的木造門廊，風吹雨打、弱不禁風，漆著一種黯淡的灰藍色調。門廊與鐵軌之間一塊小小的庭院覆蓋著黑黑的煤灰，鬆脫的廢棄物與垃圾到處亂丟。往湖的方向你可以看見石造的公寓樓房沿著南方公園路（South Parkway）與草原大道（Prairie Avenue）聳立。在一場春雨過後，或者在徐緩漸暗的日落午後，南區有一種矇矓的優雅。磚塊與石頭有種柔和的溫暖，而因為樓房低矮，你可以看見天空橫跨在你頭頂上方。但是當你下了火車，步上了上漆的鐵製階梯，你可以看見窗框和門口上脫落的油漆、人行道上破裂的路面，和樓房前殘破的遊樂場，這代表著有太多的兒童但卻沒有場地讓他們嬉戲。

但你到南區來是為了聽藍調，不是為了髒亂的街道或是破舊的公寓樓房。南區是全國唯一僅存、仍然有活生生的音樂在當地酒吧與社區的俱樂部上上演的地方。這是紐奧爾良在30年代有過的樣子、曼菲斯在20年代的樣子。在芝加哥，在南區，對藍調來說，今天還是這樣。

如果你想找到音樂，你可以從兩、三個站下車。

「透納藍色酒吧」（Turner's Blue Lounge）就在40街和南印第安那街的鐵軌下。那是棟一層樓的平房，裡面有幾張桌子，酒吧貼著牆面，一台點唱機，還有一個小舞台。透納的音樂就跟他這個地方一樣，粗糙而直率，每個人無論先後都在這裡表演過。一天晚上，社區有一陣吵鬧，因為有個新樂手剛從密西西比上來。一位年輕有決心的歌手，彈奏著一把滑音電吉他。他為觀眾調了兩、三次音，大家注視著他的手指，而他唱著：「當我到了芝加哥，我無路可走／當我到了芝加哥，我無路可走／離開了我的家鄉，我認識的每一個人。」（When I get to Chicago nowhere for me to go/When I get to Chicago nowhere for me to go/Left my hometown, everyone I know.）

如果你在43街下車，離「佩波酒吧」（Pepper's Lounge）只有幾條街。俱樂部外牆上的壁畫還畫著其中一位藍調樂手的巨幅畫像——「老闆，佩波」、「歐提斯·羅許……偉大的穆蒂·華特斯……」通常門上的看板會列出當週表演的名單。啤酒三毛半一瓶，在靠近舞台的地方會有張空椅子；所以你可以坐著聽藍調音樂，直到深夜過了大半。

「泰瑞莎的店」（Theresa's）離高架鐵路47街車站只有一條街叫西門弄就好拉位於48街與印第安那街路口，一棟磚牆樓房內的一間老舊地下室公寓。你走下短短的階梯來到門口，經過階梯旁鐵柵欄上綁著的看板。「啤酒廉售……內有現場音樂……女士們有免費禮物」。一張破破爛爛的告示：「每週五、六、日，小威爾斯」，一間狹窄、昏暗的房間。表演台在遠遠的一

端，與桌子間空出一小塊地方，留給想利用水泥地跳舞的人。離泰瑞莎不遠之處的47街上，有家「J與C酒吧」（J and C Lounge），繪製的連環漫畫在吧檯上方徐徐轉動，多疑的門房用一條鍊子緊閉著大門，直到你能證明你已經足齡可以喝酒。裡面人很多，表演台前摩肩擦踵的舞客頭頂上，音樂正敲打著狹窄的牆面。吉他手與鼓手留在台上，但來自社區裡的口琴手把麥克風線盡可能地拉長到可以跟他的女朋友坐在同一桌，蓋過嘈雜喧鬧的聲音為她吹奏藍調。你把外套穿在身上聽個一、兩場，然後喝完一瓶啤酒後回到街上。藍調依舊是南區的音樂，如果你留得太久，注視你的目光便開始產生敵意。但那音樂將伴隨著你搭著高架鐵路回到環狀快速路，用它那粗糙的勁道摩擦著你的皮膚。

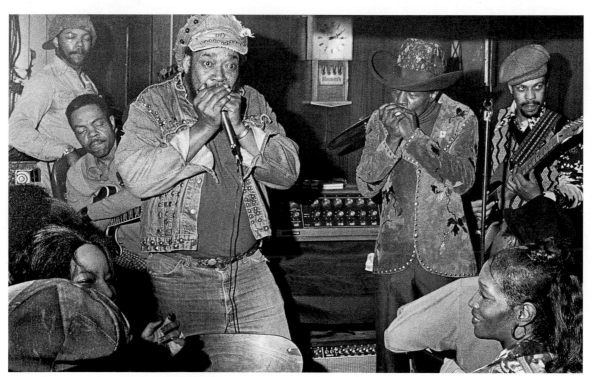

小威爾斯（右）與詹姆斯·柯頓在泰瑞莎的一場深夜口琴雙重奏——或決鬥，攝於1976年，在山謬·查特斯第一次造訪這家芝加哥俱樂部的十年後。

創造一張熱門藍調唱片

威利・狄克森（與唐・史諾登〔Don Snowdon〕）

（節錄自《我就是藍調》〔*I Am the Blues*〕，1989年）

切斯給了我一份合約，這紙合約上沒有多少條件。他們堅持要我每一件事都得幫忙。當時，切斯唱片位於49街與農舍林（Cottage Grove）的西北角。後來他們搬到48街與農舍林上一個比較大的地方。

當我一開始認識切斯兄弟的時候，我以為這將會是一件美事，讓我去執行一些我以為我知道的事情。他們差不多每件事都讓我自己作主，因為里歐納以前說過，他的了解不如我來得多。他待我以禮——就跟一般黑人得到的禮遇一樣多，而那不管到哪裡都是不怎麼樣的。

我的工作是從旁協助。從打包唱片到掃地到接電話到處理訂單全部都包，但他們沒付我多少錢。他們承諾一個星期給我多少加入我的版稅中，但是每個星期，我他媽的簡直還是得又打又討才能要到錢⋯⋯

我告訴過里歐納・切斯我有好幾首歌，但他一開始並不要太多。在那裡工作幾年後，我告訴他這首特別的歌〈浪蕩子〉（Hoochie Coochie Man）。

我說：「老兄，這首歌穆蒂可以唱。」

他說：「如果穆蒂喜歡的話，這首歌就給他。」然後告訴我穆蒂在哪裡工作。穆蒂和我在幾個場合聊過這首歌。當我還有大三重奏樂團（Big Three Trio）的時候，我在南區從前我們常出去跟他碰面、演奏的地方表演過〈浪蕩子〉。

我前往位於14街與艾許蘭街（Ashland）的占吉巴俱樂部（Club Zanzibar）。中場休息時，我叫穆蒂下台來，告訴他：「兄弟，這首歌再適合你也不過。」

穆蒂說：「我得花一陣子才能學會。」

「不用，這首歌正合你的胃口。我有個點子是一小段即興反覆樂段，每個人都會演奏。」

你知道事情是怎麼樣，很多人覺得如果你把一首歌弄得很繁複，就會更有吸引力。我向來試著說明，東西越簡單，它就越能傳達給大眾。

他跟我討論了一下，然後我說：「去拿你的吉他。」我們走到洗手間外的正門口邊站著。人們不時地從我們身邊經過，我說：「好，這就是你的反覆樂段——『答一噠一噠一噠一答』。」

「噢，狄克森，這樣沒東西可以搭。」

「好好記住了：吉普賽女郎告訴過我媽媽／答一噠一噠一噠一答／在我出生以前／答一噠一噠一噠一答／你會生個兒子／答一噠一噠一噠一答／他會是條漢子。」（The gypsy woman told my mother/Da-da-da-da-Da/Before I was born/ Da-da-da-da-Da/You got a boy child coming/ Da-da-da-da-Da/He's gonna be a sonuvagun.）

他記得住那些歌詞，因為那是任何人都可以輕易記住的字。貫穿人類歷史，一直以來都有一些可以在未來成為過去之前就加以預測的人。人們都覺得能當這種人一定很棒——「這傢伙是個巫師，這個女人是個女巫，那個傢伙是個浪蕩子，她是某種巫毒的人。」（This guy is a hoodoo man, this lady is a witch, this other guy's a hoochie coochie man, she's some kind of voodoo person.）

在南方，吉普賽人會到處流浪算命。當我還是個小男孩的時候，你會看見一輛蓬車沿路駛來，而這些穿著寬大衣服的女人——天曉得他們身上穿了幾件——而且他們所有人衣服底下都有暗袋。那時候我不知道

這些人裡面有的會偷東西，你曉得。像我這種小孩子在那裡走來走去，沒有人會注意，而這些吉普賽人會從屋子裡拿些小東西。

自然而然，如果有人想要你的錢、想要利用你，就會跟你編故事，他們必須告訴你你想聽的東西。如果吉普賽人來到某個女人的屋前，而這個女人正好懷孕的話，他們說的第一句話就是：「哇，你會生個漂亮的胖兒子。他能預測未來，在未來成為過去之前。」

一般人都想自吹自擂，因為那使人感到自己很重要。「吉普賽女郎告訴過我媽媽／在我出生以前」──這表示我從一開始就很聰明。「會生個兒子／他會是條漢子」──就是現在的我。總之，這些歌曲受人喜愛是因為他們心裡面就是這麼想。只不過他們沒說出口，所以你替他們說。

就像那首歌〈我只想與你做愛〉，很多時候人們在心裡這麼說或這麼想。你用不著說出口，但反正每個人都曉得你的感覺是這樣，因為別人也是。你知道自己的感受，所以你明白別人的感受和你相同，因為他的生活就跟你一樣。

要了解藍調，就是要藉由感受並體會他人的艱困處境，將自己置身他們的情境之中，去了解人們心裡的感情與領會。你並不一定會從生活中獲得藍調歌曲中的體驗，因為有時候這種體驗是屬於某些特定的人的。

一個人不需要餓得半死才能知道什麼是飢餓。他只需要知道一、兩餐不吃東西是什麼感覺，就會知道那些生活處境更加困苦的人的感受。但是假使一個人沒有感情、沒有想像力或理解力，你無法與他共創一種情感，因為他聽不見你說的話。

我們在洗手間前面東搞西搞〈浪蕩子〉這條歌搞了有十五、二十分鐘。穆蒂說：「我要先表演這首歌，這樣我才不會忘記。」當晚他馬上回到台上，教

威利‧狄克森，1989年攝於芝加哥。

導團員我秀給他看的一小段即興反覆。他第一個曲目就唱這首，觀眾果然為之瘋狂。從此這首歌他一直唱到他死的那一天……

在〈浪蕩子〉之前，我真的不算是個知名的詞曲創作者。當我去他們那裡的時候，我一定寫了有一百五十首歌之多，滿滿一整袋，不過我推銷不出去……

〔然後〕〈浪蕩子〉賣得不得了，里歐納要我馬上再寫一首。我們錄了〈跟我做愛〉（Make Love to Me）（〈我只想與你做愛〉），然後我告訴他〈蓄勢待發〉（I'm Ready）這首歌，所以我們又錄下那一首，接下來一切進行得很順利……

我幫別人寫歌可以說相當地幸運，但很多時候，如果我來挑歌，對方通常不想要。穆蒂不要我給他的歌，豪林·沃夫也不要我給他的歌。豪林·沃夫最痛恨的歌就是〈狂歡派對〉。他痛恨「告訴機械瘦皮猴和帶刀吉姆」（Tell Automatic Slim and Razor-Toting Jim）那句。他說：「老兄，這實在太過氣了，聽起來好像河畔露營的老歌。」

我為穆蒂寫了好幾首歌，不過在那第一首之後，我不用怎麼去說服他接受一首歌。至於小華特，基於他的表演風格，我一直試著要給他〈我的寶貝〉（My Babe）一曲，但前後花了近兩年該死的時間他才錄了這首歌。

每當我為藝人或團體寫歌的時候，我希望聽他們的音樂，感受一下人們喜歡聽他們演唱的風格。有時候光是看一個人的動作，我就可以當場馬上作一首適合那個人的歌。人們動作有某些特定的方式，而音樂剛好符合他們所做的。

一般的藍調歌曲一定要有某種情感，不然不會被世人接受。你必須有大量的靈感，而且你必須讓其他人接受這個靈感。假使藝人能夠用靈感來表達這首歌，它便能鼓舞大眾，因為音樂有這種觸發的作用。假使它觸及你，而你能感受到它，你也可以鼓舞其他人。它就像電流從一個人流到另一個人身上。

情感一直都與此攸關甚大。如果某個人對你說髒話，你知道那個人是認真的還是在開玩笑。達斯蒂·佛萊徹（Dusty Fletcher）是個喜劇演員，他從前到處上台表演《開開門，理查》（Open the door, Richard）的老戲碼。他會到芝加哥的皇家戲院來，在台上又幹譙又破口大罵又說一大堆髒話，但大家笑得連眼淚都流出來。有的人在台上光說一句「去死」，所有人都覺得被侮辱。

我覺得小華特喜歡〈我的寶貝〉這首歌。他這種人會想要吹噓某個馬子、某個他愛的人、某件他做過或躲掉的事。他與它對抗長達兩年，而我就是不把這首歌給別人，除了他之外。

他說過好幾次，他就是不喜歡這首歌。但是到了1955年，切斯的人對我有了足夠的信心，他們覺得假使我要他唱這首歌，這首歌絕對適合他。等到他一去錄音，碰！這首歌立刻登上排行榜榜首。🎸

「我覺得藍調事實上是一種過去與現在的紀錄影片，能提供我們對未來的啟發。」

——威利·狄克森

而且還很深呢　圖瑞

在腦袋下方，可以說沒有哪一個器官對美國的歷史比黑人的陰莖影響更加巨大。只有戀腳癖的人會有不同的看法。以其巨大尺寸與滿意保證的永恆承諾，黑人的陰莖如同棒球與蘋果派一樣，是這個國家基本架構不可或缺的圖像。

在奴隸制度下的老南方，這是另一種使之非人化的方式，黑人男性——以及女性——被描繪成具有獸性，而且與原始、野生的性慾同義。但黑人男性這種露骨的性能力對於當時的父權主義來說是一種挑戰。許多因黑人男性對白人女性或真或假的親暱而引發的的私刑，最後會把被處死男性的性器官塞到他的嘴裡。1955年夏天，一名十四歲的芝加哥男孩艾密特·提爾（Emmett Till）在密西西比州遭到殺害，大概就因為他對一名白人女性吹口哨。對於黑人男性性慾的恐懼，導致實際存在的法律就有將黑人男性與白人女性隔離這一項——無論多麼微不足道的踰越都會被強制執行。

有人或許會認為這種充滿血腥與死亡的圖像學將會自行滅絕，但奴隸制度以來多年，這種「黑人大屌」（Big Black Dick）的迷思反而被黑人男性所擁戴，依舊在我們與美國的關係中居中心地位。這種性慾過盛、酷斃了、不可思議自大的黑人超級種馬，他們走路時像是口袋裡攜帶重裝武器。自吹自擂說他們天賦異稟的人，就活生生地走在我們的街上，以及我們文化的自我表達中——從原版的《殺戮戰警》（Shaft），到王子（Prince）、貝瑞·懷特（Barry White）、山謬·傑克森（Samuel L. Jackson），到吐派克（2Pac）的演藝扮相，到遍佈嘻哈樂界那種陽具中心的狂妄自大。理查·普萊爾（Richard Pryor）最喜歡講一個笑話，這個笑話顯然比他還要老上一截。故事是兩個黑人到河邊撒尿，

其中一人對另一人說：「水真的很冷。」另一個說：「而且還很深呢。」這個笑話對於普萊爾的創作生涯影響如此重大，以至於他九張一套的回顧專輯就叫做《而且還很深呢》（And It's Deep, Too）！

這一長串的傳奇黑人好色之徒中，最精彩的角色之一就是由穆蒂·華特斯在他兩首名曲〈浪蕩子〉以及〈大男孩〉中所描繪的浪蕩子。

1954年，艾密特·提爾十三歲，當時他跟母親住在芝加哥，麥金利·摩根菲爾——也就是眾所周知的穆蒂·華特斯——同樣也住在芝加哥，正準備要灌錄他事業生涯中最暢銷的熱門歌曲。威利·狄克森寫了〈浪蕩子〉，而1954年1月穆蒂錄了這首歌，由狄克森彈奏貝斯。這首歌馬上造成轟動。穆蒂的唱片在一星期內賣出四千張，攻上告示牌節奏藍調排行榜的第八名，並使穆蒂有能力在芝加哥南區買下房子。一年後，就在提爾的謀殺案震驚全國的前幾個月，穆蒂寫了〈大男孩〉。這首歌基本上是〈浪蕩子〉的第二章；兩者運用相同的韻律，述說相同的故事，兩首歌的架構都像短篇小說一樣。而當這兩個故事放在一起，講述的是一個有史以來最偉大好色之徒其中之一的傳說。

這個由穆蒂·華特斯所述說的故事，是從浪蕩子出生前開始，一位吉普賽女郎告訴他的母親，她將要生下一名小男嬰，而他將會是個了不起的人物。穆蒂告訴我們這個還沒誕生的小孩「將會使美女們跳腳尖叫」。當這個浪蕩子五歲的時候（根據〈大男孩〉）他的母親告訴他，他將來會成為世界上最偉大的人。在這兩首歌中，穆蒂的發聲方式極為挑釁，他的怒吼幾乎就像在暗示一頭性野獸，因此他根本無須證明這些敘事預言將會成真。

在〈大男孩〉中，穆蒂在美妙的音樂表演中狂

妄自大地吹噓，而在他的身後，宛如後宮女眷的合唱隊則無比歡愉銷魂似地高聲尖叫。

在這兩首歌中，大多數的歌詞都與性無關，而是關於確立浪蕩子的巫毒可信度，因為如今歌詞正急起直追穆蒂的怒吼藍調唱腔中固有的承諾。我們了解到他是在第七個月的第七週的第七天，由七位醫生所接生，以及他有黑貓骨頭❶和征服者約翰❷（John the Conqueror）的根莖護身符。我們接受其巫毒可信度（而不是說，他技巧的描述）是由於這強化了他的性愛神祕性，並點出說故事的人正確講述這種傳說時所仰賴的魔幻寫實主義與顯著的誇大。

對我來說，〈大男孩〉最主要的段落在於穆蒂描繪一場簡潔的情景來表現浪蕩子到底變得有多威猛：

閒坐在戶外
只有我和我的伴
我讓月亮
晚兩個鐘頭升上來
看，這是不是男子漢？

Sittin' on the outside
Just me and my mate
I made the moon
Come up two hours late
Well, isn't that a man?

他在性愛上威猛無比，充滿戲劇效果且驚天動地；如果他和他的女人到了戶外，將對每個人、每件事都造成影響，包括月亮在內。月亮延後升起是因為不好意思見到他陽剛的高超本領呢？或者是因為看得太過入迷而忘了升起？兩種解讀都可以。

我愛這個浪蕩子，因為他開懷接納「勇猛性愛本領乃黑人男性天賦人權」的想法。但這種天賦人權並非透過基因而傳遞。黑人男性集體的自信特質

始於自家，由家中的男人或街角的好漢引發。我自己的父親一向對性慾旺盛這件事洋洋自得（雖說他對我母親忠實得跟狗一樣）。他是他家裡最矮的男人，但有著寬闊的胸膛與金色的肌膚，並散發出一種無限的性自信，使得任何一點戀母情結衝突的想法在我學步之前就被粉碎殆盡。光是看著他昂首闊步的樣子（就如同許多黑人男性一樣），你會以為他相當高大。透過耳濡目染，我學到性自信心。

然而，在黑人大屌這項傳奇的背後，其中蘊含著未曾透露的祕密。當然，每個單身的黑人男性都大到足以不辜負這種既定形象的期望。但是黑人男性，比方說浪蕩子，以其性愛雄獅之姿，巨大堅挺地跨越美國時代精神的原因，乃是由於黑人男性心中那象徵性的「屌」，心理學家可能稱為性自我（sexual ego）的東西，這一副心靈盔甲幫助我們涉過所謂的美國白人至上這片爛泥。在一個不斷說我們一無是處的世界裡，我們告訴自己我們很棒，特別是在那最關鍵的場域──床上。無論我們是否真有身體構造上的優勢，這種性自我賦予我們優勢。這可不是毫無根據的吹噓──當我們彷彿胯間配備重裝武器走在街上時，那是心理生存戰略的一環；在這個似乎是打造出來要摧毀我們的社會中，賦予我們盔甲。這副盔甲是由種族歧視刻板印象的碎屑打造而成。我們又再一次的從一無所有當中創造出不容小覷的東西。「你看，藍調難道不正是這樣？」🎸

註釋：

❶ 非裔美國人民間巫術使用的元素之一。

❷ 同上，也是民間巫術中用來施法的一種藥草，是一種牽牛花類的植物根莖。使用方式不是服用，而是把整塊根莖戴在身上或放在魔法袋中。據說可以招來財運，或在比賽或賭博中帶來好運；最重要的是，可以增加性能力。不過只有男性可以使用。

穆蒂與沃夫之間：吉他手休伯特‧宋林

保羅‧特林卡（Paul Trynka）

（節錄自《藍調肖像》〔*Portrait of the Blues*〕，1996年）

休伯特‧宋林（Hubert Sumlin）會成為豪林‧沃夫最偉大的合作夥伴。豪林‧沃夫根本是把這年輕自負的傻小子當成乾兒子看待。宋林一直在曼菲斯和詹姆斯‧柯頓以及派特‧海爾（Pat Hare）混在一起，一直到他接到豪林‧沃夫的電話。

如今休伯特差不多算是退休了，也已經搬離了芝加哥的噪音與犯罪，來到密爾瓦基寧靜的郊區街道。休伯特與碧‧宋林（Bee Sumlin）的屋子漆著明亮的顏色，看起來彷彿是用薑餅蓋成似的。屋外有裝飾花園的矮人石像，而屋內有許多填充玩具和蕾絲裝飾。休伯特自己就像泰迪熊般的友善、坦誠，而且將他的故事用自我調侃的笑話與狡黠的比喻串連起來──這一切都讓你想起他那怪異、多變的吉他演奏。他像個老朋友一樣迎接你，接著，在碧不斷塞給你咖啡和蛋糕後，他帶你走到他的密室，是他彈奏吉他和聽唱片聽到半夜的地方；陪伴他的只有他那懶洋洋又毛茸茸到有點滑稽的貓咪，幸運（Lucky）。他已經好幾年沒機會暢談豪林‧沃夫了，他很喜歡說這個故事，還拍著你的膝蓋強調精彩之處。

「那時我只是個丁點兒大的小子，碰巧在舊垃圾堆裡發現一張扭曲變形的老唱片，我把這張唱片放出來聽，唱片變形得很嚴重，真的是『哇啊』作響。我說：『糟糕。』但後來聽起來還可以。我問我爸爸那是誰，他說：『這個人在你出生前就死了──查理‧帕頓。』後來，豪林‧沃夫告訴我他也是這樣起步的，也是一個聽著查理‧帕頓的少年。」

「我和詹姆斯‧柯頓一起演奏；他在西曼菲斯的阿肯色有個小樂團。豪林沃夫已經成名了，我不過只是

個去聽他音樂的小鬼，他把我嚇得要死。然後有一天當我和柯頓住在一家老旅館時，我接到豪林‧沃夫的電話。他說：『休伯特，我要離開這個樂團，到芝加哥去組新團體。因為這些團員，他們以為他們很行，他們不想表演……有的沒的。』我說：『好。』就像這樣，我不相信他。真的不信。所以柯頓說：『老弟，你知道他可是說話算話？』我說：『嘿，我還真希望如此。』」

「果然，兩個星期後他打電話到旅館來，告訴我火車要在幾點幾分開，然後歐提斯‧史班──也就是穆蒂‧華特斯的鋼琴師──會去接你。事情的經過就是這樣。我打包好我的小行李箱，上了火車，然後終於抵達12街上又大又舊的伊利諾斯車站。歐提斯‧史班來接我。老天，我看到所有這些大燈，我嚇到了，所以我們直接回到里歐納‧切斯他老爸的公寓大樓。豪林‧沃夫在那裡有間自己的公寓，他也幫我在那裡找了間公寓，又幫我辦好工會卡和所有的東西。第二天，我和豪林‧沃夫吃完午餐後，他開始告訴我這個怎麼回事、那個怎麼回事，然後我們坐在公寓裡練習一遍所有的曲目，然後，我開始喜歡起這個老傢伙。一開始我有點怕他，他又高又壯，你知道我的意思，但那沒有維持多久──如果有人認識他，他就像個小嬰兒一樣，老兄。」

豪林‧沃夫把他的樂團當機器一樣操控，規定他們該穿什麼衣服、繳他們的工會會費，幫他們找住處，還有，以宋林的例子來說，還安排吉他課。「我才剛開始跟他一起演奏，老兄，我的經驗還不夠，而豪林‧沃夫說：『嘿，休伯特，我要你明天跟我走一

趟。我要給你看一個我想你會喜歡的東西。」果真，他帶我到市中心的芝加哥音樂學院（Chicago Conservatory of Music），他自己在那裡上過課。他幫我付了兩年的學費。老師是一位歌劇的吉他演奏家，名字是哥沃斯基（Gowalski）。他從前在歐洲各地演奏交響樂，但現在他來教我音階和別的！不過我只上了半年的課，因為這傢伙當著我的面心臟病發作掛掉了。但是呢，有了他教我的東西加上我所會的玩意兒，我出頭了。」

雖說豪林·沃夫在芝加哥是出了名的會痛整任何不服從他管理的樂手，但大多數跟他共事過的樂手公認他是芝加哥市最好的團長。穆蒂·華特斯長期合作的吉他手吉米·羅傑斯還記得：「豪林·沃夫在管理一群人這方面，比穆蒂或其他人都來得好。穆蒂會附和切斯唱片，豪林·沃夫則會為他自己爭取——當你為自己爭取時，你自然也會為樂團爭取。」如同芝加哥俱樂部界的常客比利男孩·阿諾（Billy Boy Arnold）所說的：「豪林·沃夫的不同之處在於，假使你在豪林·沃夫的樂團演奏然後被開除或辭職，你可以領失業救濟金。假使你去跟穆蒂說失業救濟金這種事，他們會以為你瘋了——『那是什麼鬼東西？』中場休息時豪林·沃夫會戴上眼鏡坐在角落讀他的書；他上夜校、上音樂課，他永遠試著要進步。」

「我永遠無法說明到底看豪林沃夫表演是什麼樣子。我有他的唱片，七十八轉的，然後我走進一家俱樂部，見到這個大個子跪在地上爬，拖著尾巴，像隻野狼一樣嗥叫！然後你和他交談，這傢伙的嗓音不是裝出來的，是天生的，而我說：『我的老天爺──我算什麼東西？』因為我知道他是誰，而我算什麼東西有幸和他說話？就好像，我置身天堂而自己甚至不明白。」

——巴第·蓋

「他是那種事必躬親的人。你去看豪林·沃夫演出的時候，他會整晚在舞台上頤指氣使。我在50年代晚期時常與穆蒂在俱樂部演出，穆蒂通常讓柯頓幫他主導大局──他只會進來演出最後幾首曲目。穆蒂是個偉大的藝人，但他在芝加哥俱樂部的吸引力變得不如豪林·沃夫，直到白人觀眾的出現拯救了他。」

身為在以激烈音樂競爭而聞名的城市中的兩位樂團領導，華特斯與豪林·沃夫間的較量無可避免地發展成公開的敵意。華特斯原本很歡迎豪林·沃夫，但是到了50年代中期，這位「芝加哥藍調之王」愈來愈害怕豪林·沃夫會奪走他的冠冕。宋林說：「穆蒂與豪林沃夫之間有仇。他們兩人就像麥考伊家族（McCoys）❶一樣，老天爺！」這種敵對關係延續到爭執誰拿到切斯當家詞曲創作威利·狄克森最好的曲子，以及不斷企圖挖角彼此最強的樂手。1956年，穆蒂成功達成一次特別令人滿意的出擊。「我們在尚吉巴俱樂部演出，」宋林說：「穆蒂派他的司機開著凱迪拉克轎車過來，司機身上戴著鑽戒還有什麼的，而我眼看著這一大捆的鈔票。我一輩子沒見過這麼多錢。穆蒂派他過來賄賂我啊！他告訴我：『穆蒂說他會付你三倍豪林·沃夫付給你的錢。你打算怎麼辦？』」

「當然了，當你年輕的時候，你以為金錢就是一切，所以我說好吧，然後我思索著該怎麼告訴豪林·沃夫。我拿了這些錢──四百多塊錢，離我們準備一下回表演台上還有十分鐘。那個場地擠滿了人、水洩不通，所以我走進洗手間數我的錢，想著我將告訴他的事。媽的，老兄，豪林·沃夫就這麼走進來，而且他的臉色大變，老天──他的臉更黑了！這傢伙臉色瞬息萬變，我從沒在別人身上見過。我說：『媽的，他會把我給殺了，老天爺！』我不用告訴他我要去跟穆蒂的事，這傢伙早就知道了。他告訴我說：『給我滾出去，現在就把你的家當從台上撤下來。』」在演出進行

到一半的時候！我把我的傢伙搬下來，驚恐、發抖、只曉得我隨時可能被修理，然後盡快地離開那個地方。穆蒂的司機一定早就料想到裡面的情況，他在外面等著我，幫我把我的擴大器放進後車廂，然後載我到西維歐（Sylvio's），穆蒂就在那裡。老天，我沿途一路哭著過去。」

從他加入華特斯陣營的那一刻起，宋林開始懷念起豪林‧沃夫相較之下組織更加精良的團隊，特別是當華特斯的樂團要前往南方開始一段艱辛的巡迴時。「穆蒂告訴我我們要出城，我們正在打包準備離開時他問我衣服夠不夠。我說，沒問題，我帶了一套西裝。他說：『你只有這麼一件？只有一套西裝？你知道我們要離開四十天嗎？』我脫口說：『去他……這個人沒有跟我說過半句四十天的事。』老天爺，那四十天整死我了。這些工作邀約有的相距千里，老兄，沒有一個是在五百哩以內的。四十天中有二十天大家都沒機會洗澡，因為當我們抵達下個城鎮之際，也就是該上台表演的時候。老兄，我們坐那麼多車，坐到我的痔瘡嚴重到沒辦法坐下！他們拿羽毛枕頭給我，讓我可以坐在上面。」

「我們開了差不多一千四百英哩回到芝加哥，一回到市內那一刻，我馬上打電話給豪林‧沃夫；我說：『我長了痔瘡，這傢伙把我操了四十天四十夜。我要離開穆蒂，回你那裡。』他說：『你是說你要回來？』我說：『老兄，我三分鐘就到。』」

註釋：

❶ 這裡指的是麥考伊（McCoy）家族與哈特菲爾德（Hatfield）家族間的世仇。這兩大家族都是19世紀初美國西部拓荒時期的先驅。兩家人原本就有嫌隙，到了19世紀末期，嫌隙演變成流血衝突；幾乎兩家所有的男性不是在衝突中喪命，就是後來遭到聯邦政府處死。

「大個子」喬與我

麥克・布倫費爾（與S.桑莫維爾〔S. SUMMERVILLE〕）

（〔節錄自《大個子喬與我》，1980年〕）

我第一次遇到喬・李・威廉斯（Joe Lee Williams）是在60年代早期在芝加哥一家叫做「瞎豬」（Blind Pig）的夜總會。他是個矮小肥胖、胸膛厚實的人，就算在那時，也已經年紀不小了。他穿戴著牛仔靴和牛仔帽，還有拉得很高的格子褲，幾乎拉到他的腋下。褲子上面只看得見乾淨雪白的襯衫，一個小小的藍色領結點綴著他壯如牛的脖子。他演奏一把有九條弦的銀調牌（Silvertone）吉他，而為了防止其他人模仿他的風格，他會把吉他的音調得很怪。我對於所有的弦樂器都相當熟悉，最後也以各種可能的方法研究這把吉他，但我永遠學不會怎麼彈這把吉他，時至今日還搞不懂他調的弦。

「大個子」喬——是他的暱稱，他是一位30、40年代相當知名的藝人，而且寫過藍調界真正的標準曲之一的〈（寶貝）不要走〉（〔Baby〕Please Don't Go），一首被許多人灌錄過的歌曲，其中包括摩斯・艾利森（Mose Allison）與穆蒂・華特斯。在我認識喬・李的那個時候，我正試圖盡可能認識所有美國現存的藍調藝人，因為音樂是我最想追尋的領域，而藍調是我最想學習的音樂。所以在當晚每段演奏之間我跟喬聊天，或者至少說我試著跟他聊。喬的牙掉光了，而且他有一種濃重的派尼伍茲（piney-woods）❶口音，一開始的時候我發現他的話幾乎無法解讀。我得請他一再重複，但他似乎並不介意，然後過了一會兒我抓到他說的一些東西。他告訴我他的出生地在密西西比的克勞馥，從30年代早期開始他就沒做過別的事，只是帶著吉他在全國各地流浪。好，大多數我認識的藍調樂手有兩份工作——他們在晚上的時候演奏唱歌，但是在白天他們有一份正常的工作；但是喬從沒這麼做——他旅行並且演奏，就只有這樣。

當晚喬和我聊得很愉快，當他唱完最後一場收拾他的吉他時，他邀我改天再去拜訪他。

✳ ✳ ✳ ✳ ✳

有一天，喬說：「開車帶我去蓋瑞，我帶你去看『閃電』霍普金斯——他和我是老朋友。」所以喬和我還有（口琴手）查理・墨索懷特、羅依・魯比（Roy Ruby）——他有一陣子和巴瑞・戈伯（Barry Goldberg）以及史提夫・米勒演奏過貝斯——鑽進羅依的車，朝東開往印第安那州。事實上，我們得開過了蓋瑞到鄉下去，然後終於來到一個烤肉營地，或者說是公路酒吧。這種地方也就是眾所週知的廉價酒館或爛醉酒吧，在北方似乎已經絕跡，南方大概也差不多。這家公路酒吧是由一對年長的黑人夫婦所經營，前方有塊烤肉區，後方是一個沒有裝潢的大房間。這個後面的房間只能靠人體的體溫取暖——當屋裡人夠多的時候，這個地方就會暖和起來。而當天晚上裡面熱得很。

喬自己找了個中間的位置，幫大家買酒並且呷喝著。同時，開場表演的J.B.雷諾瓦與他的大樂隊上台。J.B.是個矮個兒，穿著一件斑馬條紋的外套長長地垂在身後。他有一頭直髮，但沒有吹成高高的雞冠頭，而是滑溜平整地貼在頭上。他看起來有點像隻海豹。幫他伴奏的樂團有三名年紀大得不得了而且又醉得一塌糊塗的管樂手，他們得靠在彼此身上以免跌倒。J.B.彈

吉他並透過架在脖子上的麥克風唱歌。他有一種尖聲、幾乎是女性化的歌喉，是個不錯的歌手。他又彈又唱地在人群中跳舞，而喬坐著點頭表示讚許——他相當喜歡J.B.。接著老「閃電」上台，他極端地狡猾、伶俐，又邪惡。他頭上頂著高聳的鬈髮，還戴著一付黑色的環邊包住眼睛的墨鏡。他身後只有一名鼓手，而當藍色的光照在那顆鬈髮上——老天，那是唯一的目光焦點。「閃電」演唱他的曲目，一切都很棒。

當表演結束後，喬過去和「閃電」打招呼，但在他開口之前，「閃電」說：「你在這裡做什麼？你要知道，我是這場的明星。」「我知道你是明星，」喬回答：「我們不是來找碴的。今晚我帶了這些白人小鬼來看你的表演，我只是想向你致意。」因此「閃電」和緩下來並請喬喝酒，不過那是個錯誤，喬喝不得。果真，喬喝醉酒並和「閃電」起了爭執，我們全都被趕出那個地方。我們到了車子旁，查理趕忙躲進後座然後裝睡。我坐在前座的乘客席也假裝睡著。羅依開車所以喬坐在我們兩個中間，試著指揮羅依載他去別的地方。喬清醒的時候就已經夠難搞懂他在說什麼，而當他喝醉的時候，你一點機會也沒有——那不過是一些有音節的噪音。

當喬喝醉的時候，他有一種癖好是開始尋找他的遠房親戚，嫂子弟妹什麼的，看看她們的丈夫是不是在上大夜班，這樣他可以搞他們的女人。因此他強迫我們開車找遍所有的貧民窟，蓋瑞、漢蒙、東芝加哥，還對著羅依大呼小叫。他說的話羅依根本聽不懂一個字——他可能根本就說著菲律賓土話。然後羅依轉過頭來說：「麥克！我知道你沒睡著——你得告訴我怎麼回家！」而當我沒反應的時候，他轉過頭對查理說：「查理，天殺的，起來——你得告訴我們怎麼離開這裡！」但查理也只是躺著不動。喬的眼睛只剩下兩道又小又斜的紅色小縫，而我們不打算挑戰這個不斷

「我注意到滾石、巴特費爾、布倫費爾以及其他人，全都一樣：如果他們可以有個願望的話，他們會許願當黑人，讓自己和那些他們在台上翻唱的切斯唱片聽起來一模一樣。但他們唱出自己的方式。他們只是稍加漂白，而那一點點他們的方式確實使它（拓展）進入白人的市場。」
——馬歇爾·切斯

「大個子」喬·威廉斯擺好姿勢拍照，差不多是他挾持布倫費爾和他的朋友當「俘虜」的時候。攝於1967年。

麥克‧布倫費爾熱愛演奏藍調，以及書寫與藍調有關的文章。

呻吟咒罵、抱怨連連、龐大笨重、不可理喻的大怒魔。如果喬還不打算回芝加哥，那就只好這樣——我們不能回去。而我們的確沒回去——反正當晚沒有。等到曙光終於在北印第安那的煙囪、鐵道與破敗的大樓間瀰漫開來時，喬幫羅依指路回家。

等到7月4日國慶日快到時，喬的腦袋裡迸出到南方聖路易拜訪一些親友的想法。唱片行（喬住在他們地下室）老闆認為這是個好主意。他說：「對，喬，

你去南部當星探。你帶個錄音機去，說你代表我的公司。找一些人錄音，看我們能簽下哪些人，然後帶些錄音帶回來。」

喬需要有人載他一程，問我要不要一起下去。我對於和喬一起進行實地考察開始感到懷疑與不安，因為一旦出了芝加哥，我和我的朋友全都任憑喬擺佈；而且跟這傢伙在一起，你可能涉入一些怪異的情境。但聖路易對我來說是個新領域，我知道應該有些著名的藍調樂手住在那裡，所以我答應了。我打電話給另一個朋友喬治‧米契爾（George Mitchell），邀他加入我們。喬治是個大學生，來自亞特蘭大，曾一度在（喬居住的那家）唱片行打工。他穿著那種京斯頓三重唱（Kingston Trio）類型的排扣襯衫，有著一頭非常整潔的長春藤髮型。他很認真挖掘藍調，當他還是青少年的時候就已經認識許多南方的藝人。他和年長的黑人相處融洽，特別是「大個子」喬，所以我想他是一同出遊的理想夥伴。

往聖路易的車程相當愉快。事實上，非常的棒。喬告訴我和喬治三十幾年前的舊事，彷彿當天早上才發生。他回想起羅伯‧強生、威利‧麥特爾，和瞎男孩富勒，他說到「瘦子」桑尼連怎樣幫穆蒂‧華特斯爭取到一紙唱片合同，又談到「大個子」比爾‧布魯茲是如何致富。與喬相處就等於與一頁藍調歷史相處——你可以把他當作一般人，你也可以把他當作一則傳奇。他一個英文字都看不懂也不會寫，但是他把美國記在腦子裡。他在許多方面都很有智慧——四十年來走公路搭火車使他對這個國家的每條公路、小路和車道都牢記在心，它們到達的每個城市、鄉村和城鎮他都一清二楚。喬屬於一種已經滅絕的稀有品種——他是個流浪者、遊民，以及藍調歌手；他是一個了不起的人。

我們到達聖路易的時候天已經黑了。那是國慶日

的週末，天氣很炎熱──我無法想像白天會是如何。我們停留的第一個地方是喬的姊妹或者嫂子還是繼妹什麼的家裡。當我們進門的時候，每塊可用的空間都睡著小孩子，我們只好全都到餐廳裡坐。喬告訴他的親戚：「好，你知道我彈吉他，這個小子麥克也是，所以我們造訪的同時會表演一下。」他拿出他的吉他，佐以一瓶舒耐波甜酒。我把喬治拉到一旁說：「老天，我們最好別讓他喝酒。這是個長週末，如果他現在開始喝，他的腦袋就扔到九霄雲外去了──接下來的日子我們身邊只剩下一個瘋子。」但是喬已經開始喝了，所以當他說：「麥克，你何不喝一點？」我便放手一搏喝了一些。我想如果喬要喝個爛醉發酒瘋，我也要跟他一起喝個爛醉發酒瘋。所以那個晚上我盡可能地灌下琴酒和舒耐波和啤酒和葡萄酒，然後我和喬坐在一起彈奏藍調。然後老天，我開始不舒服。有生以來第一次，我喝到酩酊大醉、爛醉如泥、不省人事。我在屋子裡到處嘔吐。我吐在廚房裡、我吐在走廊上、我吐在沙發上，我還吐到牆壁上。我根本就是在穢物中打滾──我難過得要死、要死、要死。

隔天早晨我在床上醒來，發現喬站在我床邊。他整晚沒睡光喝酒，他已經不只是醉了──他根本就是喝茫了。他的鼻孔張大，他的雙眼通紅有淚液。他的手上拿著一支烤肉叉，上面有一塊豬鼻子，豬鼻子上的熱油正滴到我胸膛上。他開口說話，而他那酒氣沖天的鼻息朝我迎面襲來。「鼻子、鼻子，」，他大吼：「我答應要請你吃烤肉，現在我們有鼻子吃。」我頭痛欲裂而我的胃還在翻騰，當我抬頭看見這又肥又油的可怕豬鼻子就在我的鼻尖時，我跌跌撞撞滾下床去又開始吐。喬開始咒罵：「老天，你一整晚他媽的吐個沒完吐到早上，現在你又開始吐！你就不能控制一下你的胃嗎？！」我和喬治偷偷摸摸逃到屋外，喬治自己也不是太好過，試著找個東西舒緩我的胃。我們出

門的時候，喬對著我們大吼：「你以為你在什麼地方，在你芝加哥的家裡嗎？你『並不是』在芝加哥家裡，外面那些黑鬼會要了你的命！」不過我的頭和我的胃已經要了我半條命，所以我冒險上街一試。那是我見過最古怪的街道……但我們沒惹上麻煩就找到了藥局，買了些阿斯匹靈和小蘇打片和可口可樂。它們似乎有點幫助，但實在沒有多大作用。

當喬治和我回去的時候，喬和他的親戚以及他們的朋友坐在門廊上，撥弄著他的吉他。而且他瘋瘋癲癲。每個經過的女人他都要抓一把，而每個經過的男人他都要跟人家吵架。如果街上有女人，他會大喊：「喂，美人兒──過來啊，美人兒，過來坐在你老爹的大腿上！」然後當女人轉頭看見一個七十高齡、三百磅重的男人對她喊叫的時候，她的臉上會出現一種滑稽的神情並繼續往前走，只不過可能走得更快。終於我說：「喬，我以為我們是下來物色一些新人，找一些歌手的。我們該動手了！」但喬只是說：「聽著，你別催我──今天是國慶日，我要花點時間跟我家人相處。」

但是他的家人被他粗暴無禮的舉止給惹火了，一位年長的教會女士終於把他趕了出去。「你在這裡不能這樣亂來。」她說：「你以為你在什麼地方？你什麼都不是，只不過是個該被關到籠子裡的該死瘋畜生！聽好，你何不起身離開，別來煩我們這些好人？！」🎸

註釋：
❶密西西比州的地名。

攝影師彼得·嚴福特
談芝加哥藍調樂手

我認識「大個子」喬·威廉斯的時候他正在車上睡覺——一輛破舊的別克泰拉普蘭古董車。我的雇主喬爾·哈利伯（Joel Harlib）是麥克·布倫菲爾的經理，也是菲可皮可俱樂部（Fickle Pickle）的老闆。他有個點子是把星期三晚上安排為「藍調之夜」，而他讓布倫菲爾擔任那個高度熱情又過動的節目主持人。麥克是駐場吉他手，他安排「大個子」喬擔綱表演，表演之後他會在俱樂部的地下室過夜。我幫「大個子」喬拍照做為演出的海報。

當比比·金首次在「今夜」（The Tonight Show）演出時——大約在1969年——強尼·卡森（Johnny Carson）訪問他，比比·金說，「如果不是因為芝加哥這個叫做麥克·布倫菲爾的白人小子，你們不會認識我。」有一天，麥克要我跟他一起去麥斯威爾街，他要買一個裡面裝有黑貓骨頭的小皮袋。從前那個時候，那些小幸運符你差不多都可以在麥斯威爾街上買到，譬如征服者約翰根莖護身符之類的。然後我們到穆蒂的姑媽家裡去找他。我們進了廚房，裡面有一大鍋熱騰騰的紅豆和米飯——裡面熱得很。麥克走過去拿了穆蒂的泰樂凱斯特（Telecaster）電吉他。穆蒂穿著內衣，像君王一樣坐在那裡。他剛把頭髮梳開放下，他頂著一頭黑色瀑布般閃亮的大鬈髮，看起來像個埃及的王子；強壯有肌肉，留著一道像鉛筆畫出來那麼細的鬍鬚。他有一種仁君聖王的樣子。他看著麥克，接著「鐺」，麥克彈一下E弦，而穆蒂微笑。他們是朋友，麥克是黑人與白人世界之間的聯絡人。

如果沒有切斯唱片，有好多事情都不會發生。但是藍調樂手錄製唱片時，並沒有從唱片上賺多少錢。他們只少量生產，也僅能勉強餬口。當布魯斯·伊格勞爾創立鱷魚唱片公司時，他發行「獵犬」泰勒的第一張專輯。布魯斯當過德馬唱片公司的出貨員，因為他熱愛這種音樂。他曾到過威斯康辛，而且非常喜愛「獵犬」的音樂，但德馬唱片的老闆鮑伯·寇斯特（Bob Koester）沒興趣替「獵犬」出唱片。所以當布魯斯的一個姑媽過世，留給他五千塊錢的時候，布魯斯說：「我自己來幫他出唱片。」大約在1971年，布魯斯請我拍攝「獵犬」泰勒的第一張唱片封套。「獵犬」出生時每隻手有六根手指頭。但有一晚在泰瑞莎的俱樂部，他喝醉了酒說，「那個東西一直卡在琴弦裡！」所以他用刀片切下他右手的第六根手指頭，差點流血致死。當我見到他時，他非常害羞，也不希望我拍他六根手指頭的照片，但我告訴他我等到他死後才會發表。如今，這麼多年以後，唱片中的他穿著襯衫，他的手在背景中，照片背面上寫著：「當我死後，他們會說他什麼屁也不會表演，不過他還真能弄出好聽的聲音！」🎸

「獵犬」泰勒，攝於1971年。

巴第・蓋抵達芝加哥
（節錄自《藍調肖像》，保羅・特林卡著，1996年）

當我還小的時候，我會聽廣播電台的音樂，來自田納西州曼菲斯的漫遊（Rambling）唱片公司，他們會播放約翰・李・胡克、穆蒂・華特斯、還有早期的豪林沃夫──而這一切似乎都來自芝加哥。如果你想演奏藍調的話，你似乎沒有別的地方可去。

我是路易西安那一名佃農的兒子，而那時候的光景很差。我們負擔不起任何空調或這一類的東西，但是我母親在門上裝了一扇紗窗來防止蚊蟲進入，而我就用它來作我的吉他琴絃。我拿了一個煤油罐，打了一根釘子進去，然後將鐵絲從那裡拉緊。你沒辦法彈，但我照舊拿起敲敲打打。我老爸和他的朋友見到我玩這個東西，然後他們對自己說，如果這小鬼有把吉他，我敢說他一定會學著彈。然後到我快十六歲的時候，我爸爸去見一個親戚，那個人賣給他一把上頭只剩下兩根絃的吉他，差不多兩塊錢……

從此之後，我和許多來到路易西安那的人一起演奏過，「懶鬼」萊斯特、「瘦子」哈波，還有更多其他人，但我知道我得去做更棒的事。所以我對爸媽說明，我要離家到芝加哥去。那裡對我來說似乎比較好。

所以我搭上火車，當我下車時，我身上只有一把吉他和兩個行李箱的衣物。那裡我一個人也不認識。所以我四處遊走，沒有東西可吃，餓肚子過了三天，餓到我差點哭出來的時候……有個陌生人走到我面前說：「你拿了一把吉他──你會彈嗎？」我說會，然後他說：「如果你彈首歌給我聽，我們可以去喝點酒。」我說：「如果你能買個漢堡或什麼的給我吃，我願意整晚為你演奏。」而他說：「我不買吃的，老弟──我不曉得你打哪兒來的，但是現在我們只去喝酒！」

所以我帶著我的皮箱，然後試著不要哭出來，我知道如果我媽媽曉得我現在的情形，她會很擔心。但我看過那些西部老片，而我心想，好吧，如果我喝下這杯威士忌，至少我會有些力氣，有點東西讓我可以撐過另一天。所以我喝下有生以來的第一杯威士忌，然後老天，我的眼睛翻了四、五次，接著我所知道的每一首歌，還有些我不知道的，我都彈得出來。所以我們待在這個人家裡，就這樣即興彈奏，然後這傢伙說：「老天爺，兄弟，我們得到別的地方讓別人聽到我們彈。」所以我們走到四、五條街外的一家俱樂部。這一晚剛好是歐提斯・羅許之夜，而這傢伙顯然認識歐提斯。這時候，這間俱樂部的老闆進來幫客人點酒，他要出去時，我彈「吉他瘦皮猴」那首〈我從前常做的事〉（The Things I Used to Do）給他聽，然後這傢伙轉過身來對經理說，「不管這傢伙是誰，雇用他。」於是經理說，「你可以星期二、星期三和星期四的時候來──你有樂團嗎？」我說：「那當然。」我迫不及待想表演，以至於第二天早上我必須回去告訴經理說：「告訴你，我才剛剛從路易西安那上來，我沒有樂團。」他回答我：「我們會幫你找個，你人到就好。」然後他帶著鼓手弗雷德・比洛（Fred Below）過來。我沒有貝斯手或別的。

我在那裡表演的第二個晚上，我看著台下的觀眾，裡面有穆蒂・華特斯和小華特，然後我心想，老天爺，現在我該怎麼辦？但是我知道我一定得表演一點精彩的東西，因為如今我已經見過這些人物，我再也不回路易西安那了。🎸

禮物[1]　保羅・歐榭（Paul Oscher）

50年代晚期的時候，我還是個布魯克林的小鬼，並且在一家雜貨店打工。我放學後就過來晃，等著去送貨。我叔叔給了我一把馬林牌（Marine Band）口琴，有一天，在店門外，我試圖照著隨口琴附贈的說明書吹出〈紅河谷〉（Red River Valley）。吉米・強生（Jimmy Johnson）當時在店裡當補貨員。他年紀不很輕了──大概二十八歲左右，是一個矮小結實、皮膚黝黑的男人，來自喬治亞州，頂著一頭精心處理過的髮型。我當時十二歲。他告訴我：「讓我看看你的哨子，小子。」我說：「這是一把口琴。」他拿了我的口琴試著吹奏。發不出什麼聲音。他作弄我，假裝他不會吹。接著他把口琴轉過來，使上面的孔次序顛倒，然後開始吹。哇！哇！哇！一些酷斃了的藍調樂句，我不敢相信從口琴會傳出這樣的聲音！那些曲調如此響亮而強勁，你幾乎可以碰觸得到。他會演奏像〈獵狐〉（The Fox Chase）和〈火車〉（The Train）這類所有的鄉村歌曲，但聲音很大。他吹奏的時候會跳一點舞，而且他還會一招，就是同時吹兩首曲子，各用一邊的嘴角吹奏。他是個專家。原來他在南方時，曾經在賣藥的場子上表演。

我曾在唱片上聽過口琴演奏，但這是我第一次真的聽到真人吹奏。我就這樣愛上藍調口琴的樂音。我得學會怎麼演奏。吉米教我很多東西，也介紹許多藍調唱片給我。我總是說所謂天賦才華，就是你愛上音樂這件事情；你對音樂那份瘋狂的熱愛，就是使你學習的動力。它能帶你渡過難關。熱愛──才是真正的天賦。對我而言，那是一輩子的禮物。

當時在布魯克林區有兩家黑人俱樂部──「賽維爾」（Seville）和「睡帽」（Nite Cap），我一天到晚經過。賽維爾比較豪華，圓形酒吧中間有個裝飾著五彩燈泡的噴泉。賽維爾供餐，有個貨真價實的舞台，還有貨真價實的表演。查理・盧卡斯（Charlie Lucas）和戰慄者（Thrillers）是駐場樂團。他們有管樂組；樂團所有的人都穿著金色西裝，而當他們演奏時，整個樂團都隨著音樂節拍前前後後搖擺。

睡帽有一點沒落的氣味。沒有噴泉──只有藍帶啤酒。聖誕吊飾一年到頭掛在牆上。睡帽不提供餐點，除非有人開生日派對，自己帶食物進來，例如家常馬鈴薯沙拉、豬腳、甘藍菜、玉米麵包、炸雞、黑豆。睡帽有個樂團，但他們穿著打扮不盡相同。樂團的團長是吉他手兼歌手小吉米・梅（Little Jimmy May）。這些人比賽維爾的人演奏更多藍調，然後大約凌晨三、四點樂團表演結束後，他們會前往另一個大夜場子再演奏一些。「笑臉帥哥」艾迪（Smilin' Pretty Eddie）是節目主持人，也是俱樂部的主人。這家俱樂部是我開始為現場觀眾演奏的起點。有天晚上「帥哥」艾迪站在俱樂部門外，我問他我能不能為觀眾吹奏口琴。他帶我進門，把我帶到舞台上，說：「各位先生女士，請掌聲歡迎我們年輕的藍眼靈魂弟兄。」然後我吹了一首藍調──樂團在後面幫我伴奏，大家都很喜歡。

當晚有個伴舞女郎小埃及（Little Egypt）在那裡工作，她要求我幫她壓住她的小可愛胸罩。老

天，我被這個地方、這些人、這個場景給迷住了。我開始和小吉米‧梅走得很近，我們常一起到不同的俱樂部幫人代打賺點小費。吉米熟知所有的藍調俱樂部與本地的樂手：小巴斯特（Little Buster）、艾爾摩‧帕克（Elmore Parker）、鮑‧迪德利二世。吉米‧梅就是1965年在阿波羅戲院介紹穆蒂‧華特斯給我認識的人，那場藍調表演非常精彩。吉米‧瑞德、「閃電」霍普金斯、約翰‧李‧胡克、「憂鬱」巴比‧布藍德、「丁骨」渥克，還有穆蒂‧華特斯。

吉米和我有包廂的座位。我想我是全場唯一的白人。當晚風頭都被「丁骨」搶光了。他帶來一個大樂隊，而他身穿白色西裝出場。他用吉他演奏了幾首曲子，接著開始唱〈風暴星期一〉（Stormy Monday）。他用一隻手握著吉他，並且單手彈奏。觀眾為之瘋狂。「丁骨」是個道地的藝人。他不但表演劈腿，還把吉他放到背後演奏。表演結束後，吉米和我到後台去。吉米認識歐提斯‧史班，他邀請我們一起回到泰瑞莎旅社，樂團就住在那裡。我們和這些傢伙一起打發時間，喝酒、玩骰子。我就是在那時認識穆蒂。我在阿波羅戲院的樓梯間吹了一小段給他聽，他說他喜歡我的樂音。

一天，我接到一通電話而徹底改變了我的人生。穆蒂吉他手之一的「喬治亞小公蛇」路瑟‧強生打電話到紐約找我，穆蒂需要一名口琴手，要我過去參與一場演出。「大個子」華特本應參與演出，但他們要離開芝加哥時，他始終沒有出現。我去代打，吹了兩首曲子，然後穆蒂問我：「你能巡迴嗎？」我說：「可以。」穆蒂接著說：「你被雇用了！」

在那之後不久，我搭了火車來到芝加哥，然後在火車站叫了輛計程車前往南區。當我在穆蒂家門前下車時，計程車司機叫我最好自己小心點。我打開屋子的大門，南湖公園大道4339號，看見紗門上有「穆蒂‧華特斯」的名字。我按了門鈴，穆蒂的孫女庫琪來應門。我告訴她我是誰，然後對著屋裡大叫：「老爹，你的樂團團員來了。」穆蒂穿著一件袍子來到門口，他的頭上繫著一條頭巾。他叫我進門，並把我介紹給他太太琴妮娃。「這是我太太，我們都叫她婆婆。」我們都進到餐廳裡面去。穆蒂的繼子查爾斯在喝酒，而穆蒂和查爾斯在吵架。當我進去的時候，爭執停止了。穆蒂指著我告訴所有人：「這是我的白人兒子。」然後他指著查爾斯告訴我：「這是你哥哥。」我坐下來，婆婆從爐子上的一口大鍋弄了一盤雞肉和餃子給我吃。接著她從水槽上上方的櫥櫃拿下一瓶J&B威士忌，給自己倒了一小杯，並告訴查爾斯他得去店裡再買一些。

穆蒂進房裡躺下休息。我那天接下來的時間就坐在他的門廊，和庫琪與查爾斯消磨時間，觀察這個社區和路過的人，而他們也在看我。

「公蛇」住在穆蒂對街的南湖公園大道4340號二樓。他有一間房間，與同一樓層的其他四個人共用走廊上的浴室。你要拜訪「公蛇」的時候，要按第二號的門鈴兩次。「公蛇」應門的時候，右手永遠拿著一把槍。「公蛇」骨架很大，不過卻瘦得要命。他長臂大掌，整個人看起來就像混幫派的。他穿著鯊魚皮做的西裝，不表演的時候，他頭上永遠綁著一條頭巾。他永遠戴著墨鏡，而且喜歡從墨鏡底下低頭看著你——眼白的部分永遠充滿血絲又黃濁。他喝酒精濃度50%的老祖父波本或愛爾蘭野玫瑰葡萄酒，他永遠藏著一瓶酒或半瓶的威士忌。他

什麼都可以配著喝——可樂、橘子汽水、葡萄氣泡果汁。「公蛇」往往以灌下一瓶布魯莫蘇打水和一杯威士忌作爲一天的開始。你無法靠他靠得太近，因爲他口中的氣味跟垃圾桶一樣臭。

「公蛇」的吉他有一種強悍、冷峻又粗獷的聲音，而他的歌喉也同樣粗獷。他的藍調感情豐沛而孤寂。他的演奏中有一種迫切性；很顯然這是唯一要緊的事。他打從心裡面就是個藍調樂手。穆蒂喜歡他感情豐沛的演奏方式。穆蒂對於受迫害者及社會邊緣人充滿敬意。他給他們的錢不多，但足以讓他們無須睡在車子裡或什麼的。他們有藍調。

歐提斯·史班走出他所居住的穆蒂的地下室，他跟我打招呼，叫我「保羅小弟」。史班告訴我說這個週末要到聖路易，然後問我是否有衣服可以穿去表演。他說我他可以借我一些錢好打扮得拉風一點。史班帶著我到43街，幫我買了一條赭色鯊魚皮類的長褲、一頂軟氈帽，還有一件黑襯衫。他還拿給我一條非洲頭部雕像的項鍊說：「這會保佑你不遇上惡狼。」

我們回到穆蒂家時，吉他手皮威·麥迪森和「公蛇」在那裡，兩個人都拿著裝衣服的衣物袋。他們跟我打招呼，然後說：「我們馬上要出發了。」不久貝斯手桑尼·溫伯利（Sonny Wimberly）從一輛野雞車裡出來。他住在政府街那邊的國宅。鼓手S.P.李瑞正提著他的鐃鈸和衣物袋從街上走過來。他從西區搭高架鐵路火車過來。我們全都準備好要出發。我們先到穆蒂的地下室搬器材。穆蒂的司機兼男僕波，就住在地下室前面的房間，史班和他太太露西兒（Lucille）住在後面。

波開一輛福斯小巴士過來停下，我們把東西搬上車，往聖路易前進。車程大約六個鐘頭，這段時間我們都一起喝酒講故事。S.P.曾經和豪林·沃夫工作過一陣子，說了一個有關豪林·沃夫和桑尼男孩二世的故事。他們一起在南方一家俱樂部工作表演，賺點小費。桑尼男孩用他的帽子收取小費之後，走出門去，一去不回——留下豪林·沃夫一個人承擔一切。豪林·沃夫一輩子都沒有原諒他。史班說：「桑尼男孩真是了得。從前我們叫他『老大腳』（Ol' Bigfoot）。他的腳大到他得剪開腳趾頭附近的鞋面。」史班還聊起所有偉大的口琴手：小華特、「森林鎮」喬·帕（Forest City Joe Pugh）、「鍋子」亨利·史鍾（Pots Henry Strong）、詹姆斯·柯頓、還有「大個子」華特。S.P.叫柯頓「大紅」（Big Red），史班則叫「大個子」華特是「甩頭老華特」，因爲華特演奏完一首熱門曲後會不斷甩頭，就像要把水從耳朵裡甩出來一樣。史班告訴我，「你們這些吹口琴的都瘋瘋癲癲的，口琴把你們的腦子搞壞了。」我笑了。他說，「有一次小華特要樂團停在一塊西瓜田旁邊，好讓他可以偷點西瓜。我們就直接把它們給開腸破肚吃個精光。」

我們到達聖路易時，太陽已經要下山了。我們在旅館前停車，而站在街角的妓女們撩起她們的裙子，大喊著打招呼：「穆蒂·華特斯樂團到了！」樂團在第8街這家小旅館訂了房間。旅社裡有個賣肋排的地方，我們買了好幾袋肋排到酒吧去，又喝了點酒，然後出門前往古德街（Goode）上「赫伯小姐的月光酒吧」（Miss Herb's Moonlight Lounge）。窗上有個巨幅告示宣傳今晚的演出——「穆蒂·華特斯與他的浪蕩男孩們」。前往赫伯小姐店的路上，S.P.指著「大篷車俱樂部」（Club Caravan）告訴我：「那是豪林·沃夫表演的地方。」

月光酒吧的大小適中，裡面有個圓形吧檯，桌子在屋內一邊。牆上有紅鶴的照片。樂團的區域在屋內後方，用鍊子隔開。我們將器材架設好，史班替鋼琴調音；爲此他隨身攜帶一個調音扳手。我們回到旅館爲今天的演出作準備。「公蛇」和一名妓女談好條件讓她用他的房間搞點花招，用來交換一點魚水之歡。

我們的樂團以〈雞舍〉（Chicken Shack）作爲開場，還有幾首演奏曲。「公蛇」有唱，史班也有唱。艾伯特・金跑來客串。穆蒂第一段沒有表演，只是坐在附近的一張桌子娛樂一些女性同伴。當穆蒂表演第二段的時候，全場都瘋了。他演唱〈長途電話〉（Long Distance Call）、〈浪蕩子〉、還有〈我只想與你做愛〉。當我表演這首歌的口琴獨奏時，我雙膝跪下。觀眾群中有個女人咧著嘴露出金牙笑著，大叫：「寶貝，別停下來，我的內褲都濕了。」我們表演〈大男孩〉當作結尾曲；這首歌開

始前，穆蒂在褲子裡藏了一只長頸的百威啤酒瓶。唱這首歌時他努力煽動群眾，像個被附身的牧師一樣大叫，然後當他把觀眾煽動得夠熱的時候，他大叫：「我要讓你見識什麼是男子漢。」接著他移動褲子裡的酒瓶，就像他有個巨型勃起一樣。觀眾尖叫。

隔天晚上，樂隊表演得更起勁。穆蒂遊走酒吧，唱著〈我的魔法大顯神通〉（Got My Mojo Workin'）。觀眾爲之瘋狂。我不敢相信這件事會降臨在我身上。這些人是我的英雄。我正過著夢寐以求的生活。🎸

註釋：

❶作者在這裡使用gift這個字的雙重意義；gift可以指天賦的才華，也可以指實質的禮物。

我如何認識我丈夫　蘇珊・羅莉・帕克絲

我第一次看到保羅・歐榭的臉，是在他的一張CD封面上：《敲天堂的門》（Knocking on Heaven's Door）。一個好看的男人，好看的白種男人——而我是個正在學口琴的藍調愛好者。我的口琴老師介紹歐榭的專輯給我，他有天就這樣拿給我。「這又是個迷失在藍調中的白小子嗎？」我問。

「才不是，這傢伙可是眞材實料。」我的口琴老師賈斯柏（Jasper）告訴我。賈斯柏是黑人。他也熟悉藍調。我聽了那張專輯之後相當喜愛。

幾年過去，我正要換口琴老師。意外地接到一通電話。

一個男人問：「你要上口琴課？」他的嗓音由於過多的啤酒與香菸而粗啞性感。打電話給我的正是保羅・歐榭本人。有個朋友把我的電話給保羅，說：「這個可愛的馬子想上口琴課。」所以差不多已經晚上十一點，他還打電話給我。

「你眞的是保羅・歐榭？」我問道。

他說：「正是。」「那個跟著穆蒂展開表演生

涯的傢伙？」我說。

「對。」他說：「我聽說你要找口琴老師。」

我想說好，但我故意裝酷。「或許我下星期打電話給你。」我說。

大概一星期後他又打來，這次已經快要半夜。我心想，這傢伙節奏感很好。他問我會用口琴吹什麼，然後透過電話幫我免費授課。接下來我們開始聊其他的東西。六、七個鐘頭過去，我們還在聊。

「我明天晚上在『法蘭克的酒吧』（Frank's Lounge）表演，」他說，「妳可以來聽我演奏，再決定妳要不要上課。我會把妳列在貴賓名單上。」

我和兩位女性友人到法蘭克的店。那是位於布魯克林市中心富頓街（Fulton）上一個不起眼的酒吧，法蘭克與露比是出資者兼老闆。他們一年到頭都掛著聖誕燈泡，牆上還有藍調與爵士傳奇人物的照片。因為這個地方的南方傳統，它有一種小巷的舒適，整潔又親密——友善同時又有一點點危險。這個地方的氛圍足以把你從街上拉進門，把你留在酒吧，久到超過可能對你有益的長度。大多數的客人都是黑人。這是個老派江湖浪子常來的地方。

我站在門邊。台上有個人在調吉他。那是保羅。他的能量很強。而他連表演都還沒開始。

「那是我要找的人。」我告訴我的友人，暗地希望他還沒結婚或訂婚。我站在門口揮揮手，我們在屋內碰頭。他領我們到一張桌子，上面蓋著紅色格子的防水桌布。我們坐下來，他幫我們點了飲料，然後告訴他的樂團不必等他直接開始演奏，因為他得跟我聊天。他的手臂搭在我身上，撫摸我的腰背。

他其實是在偷瞄我的屁股，但他說：「很美的背。」

「我特地為你洗了澡，」我說。

帕克絲生命中的男人——保羅·歐榭（右）——與穆蒂·華特斯於赫伯小姐的月光酒吧同台演出，攝於1967年。

他在第二段演出時上台加入樂團。保羅演唱〈錫盤街〉（Tin Pan Alley）、〈惡毒交易的女人〉（Dirty Dealing Mama），還有他唱片中其他的歌曲。〈惡毒交易的女人〉唱到一半，有個傢伙跳起來大叫說：「老天，這聽起來像在說我的女人！就是這麼一回事！」當他表演〈錫盤街〉時，他走到觀眾群中，雙膝下跪，還在一個女孩子的大腿上吹口琴獨奏。觀眾為之瘋狂。我被迷住了。

我們安排在隔天下午上一堂口琴課。我來到他家裡。他住在布魯克林市中心一棟房間出租的屋子，看起來像是個貧民區的旅館。我始終沒上成口琴課，但我們從此之後便長相廝守。

保羅說歐提斯·史班曾經告訴過他：「每個在這世界上誕生的孩子，總有一天會接觸到藍調。我不管他們是什麼顏色——紅色、黃色、橘色、綠色或紫色——每個人都會接觸到藍調。」

保羅·歐榭是個藍調樂手。他努力過活。他教導我許多事——從怎麼彈吉他到三張紙牌賭博遊戲——但我還在等著上我的口琴課。🎸

紅，白，藍調
麥克・費吉斯 執導
Mike Figgis

我父親是個超級爵士樂和藍調迷。我的成長過程中最早的記憶，就是唱片——七十八轉的唱盤——因為我老爸繼承了全套簡明而又內容廣泛的藍調和爵士樂專輯；包括路易士‧阿姆斯壯、「果凍捲」摩頓、比莉‧哈樂黛、貝西‧史密斯等。我對音樂的所有知識，都是從聆聽這些專輯而來的。至於我父親，他常放這些30、40年代芝加哥白人藍調樂手的唱片，好比說艾迪‧康登（Eddie Condon），他會一邊聆聽一邊說：「聽聽這個鼓手。他可能是有史以來最好的鼓手了，因為他完全隱藏融入音樂之中。不過如果你仔細聽，你就會聽到他的聲音，那簡直太美妙了。」所以經過父親的調教，我學會只聽貝斯手或是鼓手演奏，從中了解節奏的段落還有其他的細節。在製作《紅，白，藍調》的過程中，我有幸見到那些音樂家，並且在跟他們聊天的過程中，發現大家原來都有相同的經驗。關鍵就在於聽演奏專輯——不管是在倫敦、伯明罕、或者新堡、曼徹斯特都一樣。所有的人聚在一間屋子裡，吸著大麻，喝點啤酒或什麼的，聽整晚的唱片。

　　我父親彈鋼琴，所以我十歲就開始打鼓，十一歲吹小喇叭，十四就開始玩吉他，後來也學了鋼琴。就藍調音樂來說，我其實很早了解了它的整個結構。後來我漸漸接觸即興爵士、古典音樂和其他那一類的東西，但有一種感覺是從來沒變的，那就是我覺得我所喜歡的樂手，像是查理‧派克（Charlie Parker）或是約翰‧柯川，他們的藍調根基都不錯，而對於不含一點藍調元素的音樂，我是一點興趣也沒有的。所以我認為那是一種天生的喜好，根深蒂固的。你去聽貝西‧史密斯，就會知道什麼是藍調音樂。

　　當我開始學吹小喇叭的時候，我父親做的第一件事，就是放一張路易士‧阿姆斯壯的唱片，要我「跟著他一起吹」，為的是藉著聆聽和跟著練習訓練我的耳力。

　　我有一個宏願，就是成為一位像阿姆斯壯或是畢克斯‧畢德貝克（Bix Beiderbecke）那樣的爵士小喇叭手。十六、七歲以後，我開始聽咆勃音樂——邁爾士‧戴維斯（Miles Davis）和迪西‧葛拉斯比（Dizzy Gillespie）。其後大約在60年代中期，流行音樂大行其道，甚至擴及我們的家鄉英國北部一帶。那時我發現有一個流行樂團在徵小喇叭手，這個團體演奏的大部分是戴爾‧夏農（Del Shannon）、暗影樂團（The Shadows）、披頭四之類的流行曲。我就這麼開始表演，而且發現自己非常喜歡參與流行樂團的公開演出。之後，新堡當地一所大學裡有個樂團叫做「紅，白，藍調樂團」；主唱是布萊恩‧費瑞（Bryan Ferry），吉他手是約翰‧波特（John Porter）。他們在找銅管樂器組，因為他們剛開始演出歐提斯‧瑞丁（Otis Redding）和巴比‧布藍德的歌曲。我發現自己很受歡迎，因為當時了解這種類型音樂的小號手並不多，所以我就進了一個藍調樂團，而且十分投入；開始彈一點吉他，也偶爾演唱。有趣的是——也涵蓋在這部紀錄片裡——常常你進入樂團，玩的是歐提斯‧瑞丁、巴比‧布藍德的音樂，然後你開始聽鮑伯‧狄倫和披頭四，或是柏茲合唱團（Byrds）的一些偏離主流的作品——接著你會把這些概念和文化上的變革加以融合。我覺得那樣的擴張方式並不損害藍調音樂的內涵。

　　那段時期，也就是60年代中晚期，以及70年代早期，是對音樂、文化，以及種族的態度非常開放的時期。以英國為例，這裡與種族問題有相當的距

離，不像在美國以及藍調樂手常面臨膚色的難題，在這裡你可以聽各式各樣的音樂，從雷・查爾斯到吉他手史提夫・古柏（Steve Cropper），再到披頭四，你可以認為他們的音樂都是同出一源，因為這些不同表演文化當中並不存在著藩籬。

聽人們談起60年代，我總覺得有某種選擇性的失憶症，和某種選擇性的觀點在作祟，以致於那些論調都成了陳年老套，毫無新意。我自己走過那個年代——以某個有限的範圍來說，也曾是其中的一部分，若說身為一個觀察者，那則更是熱切地參與其中。我總覺得那個年代的故事並沒有被好好地敘述。我還有些樂團的專輯，也還聽這些音樂，現今它們帶給我的震撼更甚從前。典型的例子譬如史提夫・溫伍德（Steve Winwood），他可以同時演唱〈喬治亞在我心〉（Georgia on my Mind），一邊彈奏鋼琴，彷彿是雷・查爾斯和奧斯卡・彼得森（Oscar Peterson）的混合體，還彈著精湛的吉他，而他的歌聲簡直就如一場夢。在與史提夫的談話中，我發現他的成長背景與我極為相似。你會發現，關於藍調音樂以及其再詮釋的方式，當中有非常有趣的觀點和故事。

我們所談的黑人音樂的演變，其實與錄音技術的發明和進展關係密切。沒錯，這部紀錄片就是在討論這個現象：錄音音樂的故事。艾力克・杜菲（Eric Dolphy）曾說，音樂演奏不應該被錄音，它應該被聆聽然後保存在記憶裡。嗯，如果你在烏茲塔克（Woodstock）那當然沒問題，或是能參加著名的新港艾靈頓公爵音樂會，或者雷・查爾斯的發表會；但是那些演出若沒能錄音下來，會是多麼令人扼腕的損失啊。

我原先就不希望只是找來一個爵士即興演奏團體在艾比路錄音室拍攝，那樣只是做給自己高興。雖然樂手玩得很開心、有些段落很精彩，但是那種過於放縱的感覺會驟然浮現，把觀眾隔離在外。拍攝很棒的樂手最吸引人的是，可以讓他們變得很華麗奪目，不過那不是我想要的。我一開始的原則就是，這部影片應該是用聽的，但是不用耳機；強調的吉他演奏部分音量僅止於適中範圍，不能太搶；低音大提琴、打擊樂器、鋼琴也止於聽得見，不要高分貝。我要一個很棒的房間裡有很棒的聲音，每一個人都現場演唱。我覺得如果那可以變成原則，大家就不會玩得過火。玩得過火的情況，通常是有兩把電吉他開始提高音量，而且聲音持續加大，直到你完全聽不見旋律段落，除非有人用指揮棒。我覺得這套規則可以讓他們收斂下來，注意聽對方的聲音。每次只要發現情況又快要有點接近失控，我就會說：「我想要再簡單一點，我希望你們全部再減少一點。」

至於我怎麼選擇參與影片的那些樂手呢？多年來我看湯姆・瓊斯（Tom Jones）和他偶而在電視上的一些演出，也聽過他的專輯什麼的——這個人的聲音實在太棒了！我也知道在60年代他是侍衛樂團（Squire）的成員，是個很好的藍調歌手；你永遠不可能忘記怎麼唱藍調的。我也曾經和露露一起做過現場表演，那時我還是陪襯樂團，她則是愛人合唱團（Lovers）的主唱。她真是個有個性的小妞！當時她十八歲，唱得棒極了。我一直知道她有兩把刷子。范・莫里森，無庸置疑。傑夫・貝克，自從在庭鳥（Yardbird）時代，還有與史提夫・汪德（Stevie Wonder）一起合作的那些東西之後，就毫無疑問是樂壇上一個不世出的樂手。

在我跟湯姆・瓊斯的最初幾次談話中，我們聊

到辛納屈，和「甜心」哈利・艾迪森（Harry "Sweets" Edison）與辛納屈一起合作的演出，湯姆說那幾次演出最精彩的是，伴奏的樂手們演奏得極為自由奔放，但是從來沒有截斷歌手的聲線。那也是艾比路錄音室成為大家推崇的表演場所的原因，因為那裡有歷史，而且聲音空間非常的好。使用鼓刷和低音大提琴的原因是，要讓每個人都能安靜地聆聽以及演奏。然後歌手再出場，我只是盡全力讓一切都按照規則、謹守原位，好讓歌手能運用整個房間的空間從容地表達自己，不用和任何一個樂手抗衡、比大聲。

我還邀請薩克斯風手彼得・金（Peter King），因為我認為他是一個了不起的音樂人和藍調樂手，他幾乎什麼都能演奏。他是當今世上最受尊崇的幾位英國爵士音樂家之一。我多年來一直是他的樂迷，如今終於有機會跟他一起演奏，也是為了製作他的專題。我發現加入一位有爵士樂背景的藍調樂手會讓傑夫・貝克的演出更加細膩，使他們會聆聽對方的演奏，因為他們對彼此的表演風格都不熟悉。他們以前也從未同台演出過；可能彼得曾經和范・莫里森一起表演過一次，但是范和彼得都不是很了解對方的音樂風格。我知道范非常喜歡爵士

樂，所以他喜歡爵士藍調，吉米・威瑟史堡那種蹦蹦跳跳又喊又叫又說笑的藍調。范進場的時候，每個人都說：「范真的非常特立獨行。他可能走進來，說他不喜歡這個音樂，然後就離開了。」我說：「那正是他的特權。我的任務只是讓樂團先預演一個小時。」於是我們就玩了一個小時的藍調，然後定案；那場聽起來真的很棒。在拍其中一場的時候，范走進來，說：「這是什麼調名？有吉他嗎？」他就直接插進來表演。那天他只待了幾個小時，直接加入演出，演奏完那些曲子，做了影片的訪談，然後就走了。他喜歡這種調調。

我個人一直很喜歡聽音樂家們一起工作、討論音樂的過程。要辨識哪些是頂尖樂手的方法，就是放一張專輯，他們會在某一時間點同時產生反應，那是一個外行人根本無法會意的地方；有可能是某個重複的段落，他們會在同一時間全都發出「啊！」的聲音，完全一致的動作。這次的過程就像把所有能同時產生集體反應的音樂家們全集合起來的一個嘗試。真是其樂無比。

某一次即興演出，由我來操作一台攝影機。因為有時候我會對其他不敢、或者其實沒有被授權近距離拍攝范・莫里森或湯姆・瓊斯的攝影師態度比較嚴厲。而我在場、並且我在導演，我想音樂家會對我比較容忍，我可以直接拍他們的臉。有時候要拍攝他們就是得靠那麼近。我也感覺有時候攝影師太有禮貌，他們會站得遠遠的，拍攝「很有禮貌的寬鏡頭」，可是有時候你就是想拍得近一點，想看他們的手在做什麼動作，而不是只用長鏡頭拍攝。我想要的效果是參與其中的感覺。

我拍大成本的電影，也拍預算很小的獨立製片，我拍紀錄片，也攝影、錄音，我對於錄影、製

「我們被帶到芝加哥市的深處，到切斯錄音室錄音——J.T.布朗（J.T. Brown）、威利・狄克森，巴第・蓋，薛基・何頓（Shakey Horton）在裡面，那簡直就像不可能的幻想竟然成真——簡直興奮極了。在他們錄製這些音樂的地方演奏他們的音樂……有可能發生什麼離譜的大錯，但事實上沒有。有一段試音，切斯錄音室的樂手們簡直不敢相信，這幾個英國年輕小夥子怎麼可能演奏得如此……我們這群人都心魂懾服。J.T.布朗轉過頭說：『真棒。』」

——米克・佛利伍

作紀錄片，和捕捉自認為特別的時刻這些事十分著
迷。經過這麼久的時間，我想我的眼睛已經發展出
非常值得我信賴的一種獨特性了。假設我看到一樣
東西，我不需要別人的認同，我常常會說「走，我
們去拍吧」，我靠的是我自己的本能。剛開始的時
候，我常聽別人的話放棄一些嘗試，但是之後卻頗
為後悔。

　　拍攝這部紀錄片令我得到一個感想：那裡的音
樂真的太豐富了。我想到紐約去，整個週末坐著聽
艾文・瓊斯（Elvin Jones）打鼓，看他如何用他的
鼓改變了世界。幾年前我列了一張清單，上面是我
想製作訪談的人物——也包括現在已經不在的幾
位，例如迪吉・葛拉斯比，但是也有許多人還在世
——只想讓他們在隨興自在的氣氛下演奏，也不需
要對外公開，只是個私密的事件，就像文・溫德斯
的電影音樂紀錄片《樂士浮生錄》一樣。

　　這部紀錄片的成品十分感人，結很令我訝異，
因為當時我正在一部影片的後製階段，同時也在籌
備拍攝另一部片子，所以當我趕到這些訪談現場拍
攝時，是在完全沒有先做功課的狀況下——不過重
點都在我的腦子裡了。我知道我要什麼，所以每次
都像進行一次一、兩個小時的對話，從頭到尾。我
知道我要問什麼問題，我非常清楚——不過不是答
案，否則就太自以為是了。我對樂手們瞭若指掌，
所以感覺上能如數家珍地用我的所知引導他們展現
出自己最有趣的一面。我腦子裡很清楚的知道這些
東西將來要怎麼剪輯出來。我唯一沒有準備的，是
對這群盡興狂歡、熱愛自己演出的英國佬感到無比
的驕傲。這次嘗試也許可以用艾力克・克萊普頓的
一段話來做個總結：尊重音樂，不讓它被摻入任何
雜質，這彷彿就是他的使命；他不能讓音樂變成像

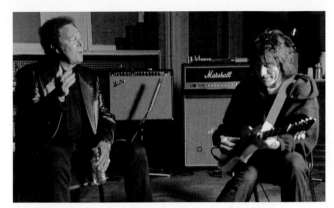

湯姆・瓊斯和傑夫・貝克在艾比路錄音室排練。

重金屬那類的東西，而是要用最純粹的演奏去呈現
它的原貌，同時對這種音樂的源頭懷著深深的崇
敬，也在談論音樂發源處的同時，將所有讚美歸諸
於此一源頭——也就是一群在我們眼中等同神聖的
黑人音樂家，這些英雄，並沒有人頌揚他們的名。
在他們那裡有種無私和奉獻的精神，當這部影片第
一次剪輯出來的時候，我確實相當感動。而當面得
到偶像巨星比比・金的肯定，更是令人成就感十
足。他說：「謝謝你。如果不是你們，我想我今天
不會站在這裡跟你說話。」還有其他類似的讚賞，
實在太令我感動了。因此我認為拍這部片子真的非
常值得，我非常的驕傲。這是很值得做的一件事。
沒有理由不拍這部片，而我也很高興我真的拍了。

　　　　　　　　　　　　　　　——麥克・費吉斯

與艾力克・克萊普頓對談（1990） 彼得・格羅尼克

在拿到那張專輯之前，我想我從沒聽過羅伯・強生這個名字；那張唱片才剛上市而已。當時我才十五、六歲，聽到這張專輯時簡直不敢相信，竟然會有這麼震撼力十足的東西。送我這張專輯的，是學校裡一個非常要好的朋友，我們都是收集藍調音樂的狂熱份子。這個傢伙似乎——不知道為什麼——總是比我搶先一步。你知道，就好像他是故意要把我比下去似的，不管我喜歡什麼，他總會找到更棒的東西。有天他來找我，給了我這張專輯，說：「看你能不能學到幾招。」你知道嗎，我拿回去聽，結果簡直嚇呆了，因為它有一種——似乎跟想要吸引什麼人一點兒關係也沒有的感覺，就好像，我在那之前聽的所有的演奏某種程度來說都是為錄音而設計的，然而羅伯・強生的專輯之所以震撼我，在於他彷彿不是為了表演給任何一位觀眾聽的。他不遵循時間、和弦，或其他任何規則。所以以我認為這個人似乎並不想為別人表演，他的音樂對他而言是難以忍受的，以至於他幾乎，就像是，為它感到羞恥似的，你知道。這個形象，真的，給我印象太深，太深了。

羅伯・強生最初吸引你的是什麼？是歌詞，還是音樂……？

當初那張專輯發行的時候，我還是個工人階級家庭的小孩，不過就好像有某種雷達探測器……單純用機運來解釋似乎太神奇了。究竟為什麼這張專輯對我意義重大？或者對凱斯・理查來說，天下這麼大，為什麼他會在英國聽到這張專輯呢？為什麼我們成長過程中聽的不是歐洲或是英國的音樂？而偏偏非洲藍調這麼對我的胃口？我不知道……

告訴我你第一次聽藍調音樂的情況？

我想大約應該是1963年，每年在英格蘭舉辦的藍調音樂節中「桑尼男孩」威廉森的演唱，或是曼菲斯・史林。我第一次看到有人那樣現場演奏——當時和曼菲斯・史林在一起的「吉他」麥特・莫非（Matt "Guitar" Murphy）。表演完畢後，我試圖去找他聊聊。我還記得是在「馬其俱樂部」（Marquee Club）。不過他讓我蠻失望的，因為他說他根本不管什麼藍調，他做那份工作只為了餬口。他覺得自己實際上是爵士音樂家。那真是了不起的覺醒啊！不過，你知道，我那時候已經開始選擇自己崇拜的對象了，那些不斷出現的傢伙並不一定成為我的偶像。我的偶像是穆蒂和小華特。我自己認定的第一個偶像是小華特。他總會設法到英國巡迴演出。他實在不是個好相處的人，所以天知道是怎麼發生的，我愛死這傢伙了。我的意思是，我看過他和馬其俱樂部臨時組成的樂團一起演出；他每次開始演奏一首歌，馬上又告訴樂隊說他們演奏的完全不對，然後重新來過。真是一團混亂。然後俱樂部的經紀人就會說：「啊，我在這裡搞什麼？這傢伙喝醉了。他一天之中已經喝了兩瓶酒了。」但對我來說那簡直是魔術——那些迎向耳畔的聲音——我是說，他不能不演奏。你懂我的意思嗎？雖然他不會在一首曲子裡演奏太久，不過每次只要他開始吹奏，也許只是三十秒，對我來說就是天籟。而我總想，嗯，這些人不可能——他們不會懂的。就是這樣，你泰然接受。能在這裡看到這個人，他還活著而且願意為我演出，已經算你幸運了。我怎麼能再有抱怨？不可能。我以為那是魔術呢。

那時倫敦的藍調現場演出情形如何？

當時我在倫敦近郊的京斯頓（Kingston）唸書，所以二十歲以前的我有很多機會到倫敦閒逛。那時表演的有亞利克斯‧科納、西瑞‧戴維斯，當然後來還有滾石合唱團。我真的覺得非常非常令人興奮。除了亞利克斯‧科納有點兒爵士調調，他的器樂部分有時摻點加農砲‧艾得雷式的演奏，而他的歌喉也不算頂好，不過他的音樂確實很棒。你知道，對我來說，藍調音樂的簡單純粹，幾乎是無人能駕馭自如的。所以就算樂手們演奏的是藍調，通常也會稍微傾向一點爵士曲風，對藍調保有某種敬意。當時唯一一位能夠純粹直接地演奏藍調的樂手，只有約翰‧梅爾，即使他仍帶一點爵士風。約翰吸引我的就是這一點，你知道。他是個十足的藍調樂手。

你自己呢？你剛開始表演的時候，對自己音樂的真確性有沒有任何的疑慮？以及對你自己演奏這種音樂的能力？

完全沒有。事實上，正因為這種分離主義的觀點在英國十分盛行，我其實很正統教條派，並且我自認是某種傳承薪火的人物，你知道。我對自己做的事非常驕傲，完全沒有任何懷疑。

關於膚色的問題呢？

我想是我的自尊讓我覺得自己完全沒有這方面的問題，但是別人可就不一定。你了解我的意思嗎？因此我並不喜歡任何白人樂手的表演。除了我自己。就是有某種原因，我相信自己是得天獨厚的。

對於演出你的偶像歐提斯‧羅許的曲子，你也絲毫不卻步？

不會，我會直接表演。那時我們演出的是〈你全部的愛〉（All your Loving）。當時我在那個階段做的，就是拿歐提斯‧羅許，或是巴第‧蓋、比比‧金，或是佛萊迪‧金演出的骨架，然後用我自己的方式表演。例如〈躲避〉（Hideaway），就完全不像佛萊迪‧金的版本，真的。當時我就已經有信心演奏我自己的版本了，而且當我真的去做，得到迴響的時候，我就知道我沒有做錯。

你和「桑尼男孩」威廉森等樂團一起表演的時候，這個方式有沒有受到挑戰？

有啊，當然。我是說，你得像是放棄那樣。特別是和桑尼男孩合作的時候。我之前和庭鳥合唱團合作，當桑尼男孩加入的時候，我們已經變得像是流行樂團了。你可以想見他並不很看好我們。他讓我們很清楚地知道自己的缺點在哪兒。

對此你如何回應？

我盡全力按照我認為他會喜歡的方式演奏。有些時候他也真的像是能接受了。雖然可能有點不情願，你知道。我後來才發現他不是很會鼓勵人。他用很具攻擊性的方式激出你的能力。

這件事是否削弱你對藍調音樂的愛戀？

完全沒有。不會。因為我認為他是對的，我們是錯的。我知道他的曲子，我都聽過，不過當時我還不明白「知道」一首歌和「熟悉」一首歌是完全不一樣的。我想一首曲子就是一個調，再來就是節奏而已，我沒想到細節也是很重要的。我從來沒想到必須緊跟著吉他、前奏，還有獨奏。而從他那裡我很快學會這些。他不是那種得過且過的人，這點真的令我震撼不已，我以為我們只要隨興演奏就可

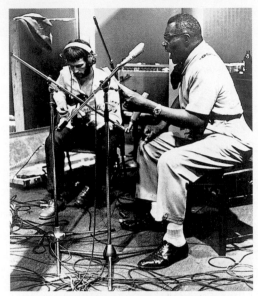

艾力克·克萊普頓與豪林·沃夫錄製1971年的〈倫敦錄音〉
（The London Sessions）。

以了，不過他卻不滿意。儘管一再排演，還是無法達到他的要求。這有點兒令人抓狂，不過到最後，當我們上台的時候，一切已不可同日而語。排練的時候他很兇，而且不管你怎麼做他都不會滿意。但是一上了舞台，他就完全忘了，他的心思都專注在觀眾身上，反而並不那麼在意你怎麼演奏。由於我當時是跟一隊還無法適應他的樂手合作，我覺得我有責任讓他和樂隊拉近距離，我就是中間橋樑。而那樣做的確以某種方式加強了我的信念，相信藍調就是我的根源所在。這樣的情形後來也發生在和其他傑出藍調樂手的合作上，他們重新點燃了我的熱情。

　　這是藍調給我上的一課。

　　沒多久，另一個令我脫胎換骨的體驗出現在與豪林·沃夫的合奏中。但我很清楚我比其他人更有

準備，再次就那層意義上來說。那令我覺得自豪，我對這種音樂的認識也令我自豪，我面對它的態度和方式可以比——例如林哥（Ringo）還好。林哥在排練的第一個晚上就說他再也不要跟豪林·沃夫這種人進同一間錄音室。因為豪林·沃夫在頭一次排練那天狀況很不好，對每個人都很苛刻——因為我們想從一種相當即興的觀點去詮釋音樂。他的態度就跟桑尼男孩一樣。你知道，就好比我們要演奏〈小紅公雞〉，結果變成「這樣」，而不是你認為它應該是的樣子。同時他也是非常難搞而且非常具有攻擊性，錄音室裡有幾個人很受不了，隔天就沒再進來。我其實也很震驚，甚至是嚇到了。你了解嗎，我當時走的已經是不同的路子了，我玩搖滾樂——並不是說我已經把藍調的根源都丟了，而是我遺忘了很多過去的表演方式，要在一個晚上把那些全都找回來並不容易。不過我和從芝加哥來的專輯製作人諾曼·戴倫（Norman Dayron）談過，他說：「那就明天再來吧，應該就沒事了。」我聽他的，結果真的不錯。不過林哥卻沒有回來，他覺得沒意思，而且這對他來說也不重要。但我是真的想把事情做好，真的。你知道，這次錄音讓我真正接觸到演奏的層面，因為到當時為止，演奏對我來說都還像是種幻想，你知道，你會以為聽聽專輯，覺得有認同感就夠了。但是直到我遇到真正在表演的樂手，那種隔靴搔癢的幻想才終於有了真實感。雖然我當時覺得自己像是個局外人，但卻也因此有股強烈的慾望想把表演做好。因為你一旦得到回饋，你就會明白這個努力是有意義的。我真的行，我可以讓這些傢伙眉開眼笑。

　　你還有其他的發現嗎？比如當時還有別人也做跟你一樣的東西？

　　巴特菲爾的專輯一推出我就拿到了，是口耳相

傳推薦的。我也不記得當初怎麼會發現那張專輯，可是真的很棒，特別是巴特菲爾的演奏。我覺得布倫菲爾的表演有點太過了。直到我遇見他本人，才知道那就是他獨特的表演風格，他管不住自己。他是少數幾個熱血沸騰的典型之一。不過無論如何我都很喜歡。

你覺得他們的表演帶給你……

機會？是啊。因為他們來英國，為了找約翰·梅爾。我們湊在一起開聊演奏，當時我就知道，如果我想去美國做那種表演，一定會有市場。

這能不能解決自己演唱藍調歌曲的問題？因為到當時為止你好像還沒有什麼演唱的機會？

對啊，我認為巴特菲爾是我第一個聽到最接近藍調歌曲的東西。約翰·哈蒙似乎太「雕琢」了，那就好像音樂不是來自他自己，而比較像是……模仿。我是說，我對他的音樂不如對巴特菲爾的嘆服。我的歌聲不怎麼樣，因為我不覺得自己是歌手，我還是覺得自己是個吉他手，一直都是。

你在約翰·梅爾的專輯裡第一次演唱（羅伯·強生的〈思緒潮湧〉〔Rambling' on My Mind〕），那對你算不算是很大的突破？

嗯，我已經以那種風格演唱和演出太久了，所以其實只是必須錄音的問題而已。若要說突破，應該是在於認知到這個東西會做成帶子錄下來。而約翰花了很多功夫說服我，他一再告訴我這麼做是值得的。

你說穆蒂·華特斯對你而言就像是某種導師，好像是來拯救你的，這是就私人的方面而言嗎？

當時我們一起工作（1979年的一次密集巡迴演出），沒錯，他幫助我塑造自己的個性和風格，因為

那時我漸漸失去對自我的認知，不知往何處去。我誘使自己離開藍調音樂的路子，設法……甚至去玩鄉村音樂。那段時間我受到J.J.凱爾（J. J. Cale）的影響很深，想找出一種不同的表演方式。我們為那個問題談過很多次，穆蒂總是很簡單明白地說，「嗯，我喜歡聽你的團表演，不過我最欣賞你演出的歌曲是〈憂傷人生藍調〉（Worried Life Blues）。那是你最在行的，你應該要知道。不但要知道而且還要非常自豪。」他幫我重新灌輸了那種感覺。我從他的樂團和他的音樂裡得到的，是我從其他人身上絕對得不到的。只有跟著穆蒂一道走回來，偶爾見見巴第·蓋和其他有類似調性的人，才能再把那扇門敲開，也同時敲醒我，讓我記得自己其實是從哪裡開始的。

回到你自己的表演，你一直以來都是走一般認為是經典藍調的路線。

我一直認為所有偉大藍調音樂家的演出，都是突出音樂裡最明顯的部分，將它簡化。例如我演出〈交叉路〉（Crossroads）的方式，就是把握這個音樂的元素，讓它成為演出的焦點。也就是專注在歌曲的本質元素，而且——讓它簡單明瞭。

你的意思是，你簡化音樂，使它能被更多的聽眾接受嗎？

不，不是，只是要讓音樂對我來說變得……可以演奏。我的技巧很有限，真的。所以我的表演最重要的就是簡單、恰到好處的特質，而不是去表演每一種技巧。

但是藍調樂手裡技巧精湛的人物不多。

不多，我自己也不是。那就是我和他們的共同點。重點不是說什麼，而是說出來的方式；不是說

了多少，而是怎麼說的。那正是我會從任何能對我產生巨大影響的事物、從羅伯‧強生身上汲取的精神——那種對音樂內容和技巧形式同等重視的精神。

你如何汲取那種精神？

從我聽到的東西。

例如當你開始演奏，你會想像車子的形狀、開車的人、車裡的氣味、某個地點或場景……

沒錯，外部的感官感受會反映內在的活動。

這是不是就像「方法演技」（method acting）？這是你特定的表演公式，好藉此到達演出的核心嗎？

對，可能是。使用這個方法可以讓你達成預期的結果。表面上看來，音樂的音符似乎淹沒你整個心思，但是之後，所有的圖像一一浮上腦海。譬如假設今晚我有一場與巴第‧蓋的現場演出，我就會需要去喚起我第一次聽到羅伯‧強生或小華特的「現場」的印象——全都在我的腦子裡，在我的記憶裡，只是如何掘取而已。

在表演中你會訴諸自己的情感經驗嗎，比如對祖父母、對母親的記憶？

那些都是我的資源……並沒有被分類，而是一袋尚未被探究的情緒儲藏——我的意思是，甚至於當我已經接受過一段時間的心理治療後，我仍然保存……甚至在進行深層心理治療後，還是有個地方不曾讓人……我還是不會讓它離開。因為那是我的音樂的材料。

它使你的音樂維持自由的特性嗎？若不然，是否你的音樂就會公式化了？

沒錯，我這麼認為。這個經驗一直都是新鮮

的。雖然也許，從某個角度來看，它也讓我的生活有些混亂，我私人的生活因此飽受折磨，因為很多的……無法處理的人際關係的問題。因為，你知道，我習慣把事情藏在心裡。

令你無法完全放鬆？

無法建立完全的親密關係。沒錯。

你認為所有藝術家都是如此嗎？

我認為是。只是程度輕重而已。你的內在總會有一個地方是不想讓任何人進去的……我不認為原因在於害怕失去創造力之類的東西，而是更深層的。

你常常提到，你覺得巴第‧蓋最好的作品從來沒有被錄下來，他的音樂的精神——那種接近全然自由的藍調音樂，是無法被錄音所捕捉的。你覺得自己的音樂也是如此嗎？

就某個程度而言是的。我仍然認為我最好的演出不在於歌曲本身，而是某種有自己生命的東西。要把那種東西收進錄音裡是非常困難的，因為你會多很多規矩，變得比較嚴肅。

你想過使用活動錄音設備去捕捉那些珍貴片段嗎？

沒有，因為我好像比較喜歡保持原味。你知道，有件事很有道理——從某方面來說，有些音樂就適合在音樂會上演出，它是屬於觀眾的，也該繼續保持那樣。這音樂也屬於上帝。

「大個子」比爾‧布魯茲：往公路的鑰匙
克里斯多福‧約翰‧法利

我握著往公路的鑰匙，是的，
我整好行囊，必須上路，
我將離開，跑著離開，
因為用走的實在是太慢了

I got the key to the highway, yes,
and I' billed out and bound to go
I'm gonna leave, leave here runnin',
because walkin' is most too slow

——「大個子」比爾‧布魯茲，〈往公路的鑰匙〉

比爾從小就四處漂泊。

他的父親法蘭克、母親納蒂是佃農，之前曾受雇為奴。1893年的一個六月天裡，比爾誕生於密西西比州的史考特市，身為浸信教徒和教會助祭的法蘭克因此事第一次口出惡言。他離家數日為家人尋找食物，結果一回家，發現出生的是一對雙胞胎，比爾和他的妹妹蘭妮。這個家庭裡有十六個小孩，比爾的出生，只意味著多一張嘴等著吃飯罷了。

比爾八歲時，全家人為了更好的收成，搬到阿肯色州的朗戴爾（Langdale）。之後，在他十二歲那年，他們又搬到史考特克羅新（Scotts Crossing）。當時比爾已經開始拉小提琴了——他的第一把琴是自己用雪茄盒製作的。早年的比爾是個虔誠的基督徒，但他後來還是離開了教會，一邊打零工度日，一邊玩音樂。他曾說：「基督徒是一回事，賺錢又是一回事。」「我必須辭掉教會的工作，因為他們不付我錢傳道。」1917年他被徵召入伍，到歐洲從軍。對這個年輕人來說，完全不曾接受任何訓練和學校教育，就立即從農村生活進入世界大戰這個國際戰局，實在是段十分困惑的經驗，他一切遵循軍中的命令，卻不清楚自己在做什麼。「我完全不知道我們去過了那些地方，只知道是法國。」比爾說。

1919年戰爭結束後，布魯茲回到阿肯色州。有次一個在他入伍前就認識的人當面教訓他：「你在那裡穿的衣服，把它脫下來換件別的，因為這裡沒有黑人會穿大老美的制服在街上走來走去。」布魯茲是個大個兒，身高六呎多，體格壯碩，這場戰爭改變了他，把他變得更加強悍，更不願意聽人命令。新的比爾已經不能讓人頤指氣使，他的內心變得更大膽了。面對衝突，現在的他能夠一笑置之。他想要走自己的路，而不是別人為他規定好的路。然而戰後的這件衝突卻令他印象深刻，久久不能忘懷。對於南方瀰漫的壓迫習氣，他漸漸心生厭煩，他待在家鄉的日子，也愈來愈覺得格格不入。從那時起，只有出門在外時才他感覺自在。

我要去邊境……那裡比較多人認識我
因為，女人，你已把一個好男人趕離家園

I'm goin' down on the border... where I'm
better known
'cause you haven't done nothin', woman, but
drive a good man away from home

「布魯茲的作品非常多。他在這裡很紅——他上電視，而且魅力無窮。我想任何想進這一行的人都從他那裡獲得靈感。」

——艾力克‧克萊普頓

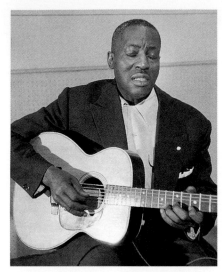

這張照片拍攝於1958年，「大個子」比爾·布魯茲數個月之後即離世。

1920年，大比爾·布魯茲離開阿肯色，到了芝加哥。「我離家最主要的原因是我不能忍受總是寅吃卯糧的日子。」布魯茲說。「在軍隊裡，我已經習慣被當成一個無足輕重的人。」他的旅途並不孤單。同時期有幾千個黑人都參與了這場大遷徙，從南部往北部移動，期待那裡能夠過更好的生活。「芝加哥甜蜜的家，」羅伯·強生曾這麼形容，這個地方是巡迴表演的藍調和爵士樂手新的集散地，其中包括查理傑克森老爸、「瞎檸檬」傑佛森、盲眼布雷克，和曼菲斯·蜜妮等，全部都是從美國南部上來的，到這個風城來尋找更好的工作，更好的音樂環境，以及更多的錄音機會。布魯茲來到了藍調世界的中心。

搬到芝加哥之後，布魯茲先後在一家鑄造廠做鑄模工，還當過廚師、雜貨包裝員、鋼琴搬運工、臥車行李搬運工；只要有工作他就做。「沒有人可以靠玩音樂維持生活。」布魯茲說。這段期間他一直沒有放棄音樂；他在酒館、俱樂部、派對、或是街角演出，最後他也錄了幾首自己的歌。很快的，布魯茲就被許多人公認為是當今最受歡迎的藍調新星。1927年，他在芝加哥錄製了第一張自己掛名的專輯；是為派拉蒙唱片錄製的《租屋打擊樂》（House Rent Stomp）。之後的表演生涯中，他繼續為數家公司錄製了一些作品，都是知名的廠商，例如：藍鳥（Bluebird）、哥倫比亞、歐可、冠軍（Champion）、美樂音（Melotone）、歐瑞奧（Oriole）等。1938年，布魯茲（接替已過世的羅伯·強生）在卡內基廳的「從靈歌到搖擺樂演唱會」中擔綱演出。

即使外界讚譽披身，布魯茲仍沒有放棄他白天的工作。他曾經算過，他作的兩百六十首曲子賺到兩千美元。他還說在1939年以前，他還沒有領過一分版稅，直到開始灌錄唱片的生涯。「我在酒館和夜總會表演賺的錢比我唱片賣的錢還多。」他說。「一個差勁的傢伙讓你工作到快吐血，他自己卻逍遙得很，把你留在原來的地方？我不知道人們為什麼是那樣？對我來說簡直太過分了。」

布魯茲有點知名度，但他並不是真正的名人，當然也不富有。其他表演者錄下他的作品，但沒有掛他的名或付他酬勞。他的唱片也有銷路，但是傳統的藍調樂迷畢竟還是小眾。白人演唱以藍調為骨幹的音樂似乎是當時真正獲利的一群。布魯茲有次提到貓王，他說：「他唱的東西和我唱的一樣，而且他也知道。因為的確，那個旋律、曲調，和幾年前我還小的時候我們之稱為「搖滾藍調」的音樂……就是他現在在做的東西……搖滾樂是從老的、原創的藍調音樂偷來的。」

布魯茲就這樣一路前行，繼續在音樂會裡表演，設法替自己打一點知名度。四處為家的生活時而混亂，充滿了性和酒精的誘惑，有時候布魯茲兩種都來者不拒。「大個子」比爾很喜歡談起他在紐約的一次現場演出。表演前，通常布魯茲習慣小酌兩杯，他發現酒精能幫他壯膽，而且讓他記住歌曲。不過新老闆卻禁止他喝酒。有天晚上，在布魯茲與朋友狂飲一晚之後，一身酒氣地出現在演出現場，他對新老闆坦承：「我喝醉了。請原諒我，這種事不會再發生。」那晚，布魯茲連著演出兩場秀，結束後老闆把薪水給他，還多加了五美元。「拿著，」老闆說：「明天喝醉了再來。你今晚表演得比之前都好。」

　　不過，布魯茲仍然渴望能有一份安定感，因為他大半生都在流浪，奔波於阿肯色之間，來去戰場，從南部到中西部再到北部。在布魯茲表演生涯的末期，他在愛城（Ames）的愛荷華州立大學舉行了一場夏日演唱會；這所學校提供給他一個管理員的職務，他接受了，並且定居於此。他認為這個工作簡直是夢想。「大個子」比爾・布魯茲，這位藍調之王，現在拿拖把的時間比拿吉他還多。

　　當月亮攀過山巔的時候
　　我就要出發
　　我要踏上這條舊時的公路，直到
　　黎明

Now when the moon creeps over the mountain,
I'll be on my way
Now I'm gonna walk this old highway,
until the break of day

　　1950年代，史塔茲・特克曾問英國演員約翰・納維爾（John Neville）是否聽過「大個子」比爾・布魯茲。納維爾的回答是：「在英國每個人都知道『大個子』比爾。誰不知道？」這句話已經傳為經典。

　　特克生長於芝加哥，他很訝異一位在他的國家、甚至在他家鄉都乏人問津的藍調藝人，竟然在國外如此知名，於是回答道：「在他的國家，一百個人有九十九個人從來沒聽過他的名字。」

　　這回驚訝的是納維爾了。怎麼可能這樣一位深受歐洲人喜愛的天才，在自己的國家會這麼默默無名？

　　布魯茲的歐洲戰績開始於他的第一次巡迴演出。他在芝加哥的朋友和崇拜者在1951年合力幫他安排了一趟歐洲演出行程，以及之後的訪問。布魯茲絲毫不擔心他那十分美式的音樂風格是否能被接受。「哭就是哭，用任何語言都一樣」，他說：「叫就是叫，用任何語言也都一樣。」果然，他的歐洲之行戰果豐碩，為他打出了遠遠超越他在美國的知名度。多年後，麥克斯・瓊斯（Max Jones）在《作樂者》（Melody Maker）一書中寫到布魯茲在倫敦金斯威廳舉行的首演：「他發現那些聽眾竟對他繁多曲目中最好的幾首反應良好，並讚賞他的吉他演奏技巧，將他視為結合了創作天才與傳奇人物的綜合體。布魯茲為年輕一代的英國樂手創造了一個新的音樂典範。他的歌曲豐富而多變，題材除了抒發痛苦，也包括狡點的社會評論。在他的演奏生涯裡，他大膽嘗試過電吉他，也曾和一位鼓手共同演出，以及與許多不同的伴奏樂團合作。不過到了表演後期，他將自己當成一項消失藝術的唯一傳人，一個南方來的真正的藍調樂手，獨自佇立，召喚舊時的鬼魂，獨力代表一種過往的華麗文化。在

價值崩亂的二次戰後時代，英國小孩極渴望依附某種文化，在布魯茲的音樂中他們找到某種逃避，不是逃到一個無憂無慮的地方，而是逃到一個事物有其意義的地方。在那裡，演奏樂器的能力受到肯定、對社會的抗議有所認同，而憂傷的痛苦能轉化成音樂的喜樂。

美國的藍調不分種族。在美國的社會背景下，聽藍調音樂很難不聽到奴隸與種族隔離的迴音，或是農地工人用自己音樂中的祕密節奏互相傳遞訊息的特色。這也是爲何當白人開始玩藍調音樂，會被視爲是某種文化上的突破，彷彿跨越了某種界線。很多歐洲人就沒有這種罪疚感，他們看不到這條界線；聽著藍調音樂，他們不會聽見一些文化和種族上的衝突。對他們而言，這種音樂裡沒有不和諧，也沒有文化隔閡，只有純粹的藝術。歐洲人演出藍調音樂說起來可能會比他們的一些美國同行更精湛，因爲他們能看到這種音樂在形式上的藝術空間，並用他們自己的語言加以詮釋，而非使用看來有些粗糙的對音樂原創者的模仿形式。藍調，作爲一種音樂，是行遍天下的。文化的包袱只留在自己的家鄉。

布魯茲的旅程對他也有所啓發，尤其是塞內加爾一行。「我看著那裡的人，心裡感覺我以前一定來過這裡，我是說，這些是我自己的人」，布魯茲說：「我的家人都很高，所以我看著這些七呎高的人們，覺得自己就像個矮子。我跑到一個姓布魯基的家庭裡了——他們說布魯基而不是布魯茲，不過是同一個名字。沒錯，我覺得我的祖先就是從這裡來的。」

在布魯茲最後的幾年裡，他飽受肺癌和喉癌的折磨，與他同期的樂手多半不是過世，就是已被世人遺忘。搖滾樂當時盛況空前，藍調已經退流行了。布魯茲的音樂被病痛所侵蝕，他開始思考身後的遺產。布魯茲說：「我不希望舊式的藍調消失，因爲如果這種音樂死了，我也死了，因爲我只能演奏也只會唱這種音樂，我愛這種老音樂。我走遍了美國，也去過墨西哥、西班牙、德國、英國、荷蘭、瑞士、義大利、非洲、比利時、法國，爲了讓這種舊時代的藍調繼續存活，而且只要「大個子」比爾還活著的一天，我就要繼續做這件事。」

布魯茲於1958年8月15日死於癌症，葬禮在芝加哥的大都會葬儀廳舉行。葬禮上播放的是「大個子」比爾演唱〈可愛的馬車，輕輕搖〉（Swing Low, Sweet Chariot）。慰問的信函從倫敦、巴黎、羅馬，和布魯塞爾各地如雪片般飛來。在往後數年至數十年間，受到布魯茲影響的英國樂手，例如滾石合唱團及艾力克・克萊普頓，將他的音樂帶回美國，感動了數個世代的藍調樂迷。藍調永遠不可能像曾經在南部那樣的熱門，不過這個藝術的形式仍在活動，就和比爾還在世的時候一樣；從這個城市到下個城市，從這塊大陸到另一塊大陸，從這十年到下一個十年。「大個子」比爾雖然已經不在，但是藍調音樂卻必將永存。 ☛

我與藍調的初次邂逅 瓦爾·威馬〔Val Wilmer〕
（節錄自較長的回憶錄，首次發表於1995年的《魔咒》〔Mojo〕雜誌）

我第一次遇見藍調時，他穿著一件寬大的黑外套和打釘的海軍長褲，打了一條手繪的領帶，一頂棕色的軟呢帽推到腦後。儘管二月的夜晚仍有寒意，風颼颼吹過泰晤士河，他脖子上繞著的蘇格蘭圍巾仍然敞開。吉他手「大個子」比爾·布魯茲從皇家音樂廳的後台深處走出，由來自密西西比的同行約翰·塞勒斯「大哥」（Brother John Sellers）和威士忌的酒氣伴隨著。他氣勢萬鈞的出場讓一堆樂評家、唱片收藏家、和其他的樂手相形失色。對一個還不清楚倫敦南岸大學（South Bank University）在哪裡——更別提芝加哥南區——的十五歲少年而言，他是個沙場英豪，一個活生生的傳奇。在1957年，他確實已經勝過隆尼·多尼根和〈岩石島鐵路〉（Rock Island Line）了。

我的印象中他是個大個子，看起來很志得意滿，總是笑著，不過他也容許那些拿著簽名簿在他鼻子下方揮舞的青少年攔截他。他對同伴投以一個挖苦的表情，靠在吉他盒上，努力在昏暗的光線中簽下他的名字。顯然寫字不是他的專長，但是他在我的書裡的那個粗大簽名，以及橫過節目單上他照片上的那句「給瓦爾最好的祝福」，使我明知隔天得早起上學卻還在舞台門外長久的等候值回票價了。這些紀念品是我珍藏的回憶，每每使我想起生命中那幾個最令人興奮的夜晚……

在當時，「大個子」比爾·布魯茲和穆蒂的到來是如何令人興奮，以及大家對於他們的生活風格的狂熱程度，是現今的藍調樂迷們根本無法想像的——就像認為這種音樂將再次復興的想法，是我們這些曾參與第一波狂潮的樂迷根本無法置信的。那種崇拜相當強烈，就像對待流行偶像一般——雖然大部分的純樂迷都不太願意承認。

我們讀過那少數曾實地到過美國南方內地、也在北貧民區聽過艾爾摩·詹姆斯演奏的幾位先鋒作家的文章，這點讓我們自認為與那些還在聽流行樂翻唱的人們截然不同。因為我們可以吹噓我們聽過雷妮老媽、「瞎檸檬」傑佛森，以及「瞌睡蟲」約翰·艾斯特斯的演唱錄音。我們認為把藍調當成一種與商業考量無關——不要去想我們的偶像是靠表演吃飯——的藝術形式來聆聽，是比較安全的。我們對那些樂手的生活實況根本一無所知。自60年代開始，這個現象也開始改變，因為我們之中已經有些人能夠真的坐下來與藍調樂手們聊聊。

當時艾維士公寓（Airways Mansions）這家小旅館曾經一度是表演中心，就在皮卡迪利廣場（Piccadilly Circus）附近。想聽音樂的時候，我們就可以去像100俱樂部（100 Club）或馬基（Marquee）這些地方，也都在牛津街上，不過總要等到深夜之後，樂手才會開始述說他們自己的故事。最早是「冠軍」傑克·杜普瑞，他在1959年來到這裡。倫敦一直穩定地有一波夜店鋼琴手不斷移入，他們在紐奧良的低級酒吧和賭場以及美國南方內地的松節油製造伐木場學了一身技藝。所有人都離鄉背景，所有人都準備好與大眾分享他們的真誠喜好。

艾維士公寓當時也是其他一些音樂家的居留地。與貝西伯爵同台過的大師級樂手，以及將為艾拉·費茲傑羅（Ella Fitgerald）伴奏的樂手們都很喜歡這家旅店的自由氣氛，而且時而在不同路數的交會中，打破了彼此的藩籬。艾維士公寓的櫃檯服務員不像那些大飯店裡有種族歧視的大廳服務員，常常抗議客人帶「同伴」，不論是男伴或女伴。艾維士公寓的櫃檯服務員其實很鼓勵客人攜伴，有時候他會走去某人的房間

「孤貓」傑西‧富勒在威馬（本文作者）的廚房。

一起喝杯酒，不管櫃檯是否沒人顧而電話鈴聲大作。這家旅店逐變成一種二十四小時的學習中心，許多午後宿醉的酒客都在這裡欣賞一段午餐後的演出，然後目光呆滯、搖搖晃晃地回去工作。

現在要回憶有多少鋼琴手曾在這裡來了又去，已經不太容易了，因為有些人的行程剛好與來這裡和克里斯‧巴伯合奏的幾位樂手重疊。我會出乎意料地成為一個作者，說起來和克里斯有很大關係；他也是帶來一些重要藝人的關鍵人物。在藍調極盛時期，他和他的樂團巡迴美國各地，常會在白人幾乎不會去的、無賴橫行的廉價酒吧找到一些藍調樂手。在哈林區，克里斯在125街上傳說中的彩虹（Rainbow）唱片公司買到珍貴的福音七十八轉錄音，並且把這位轟動一時的福音吉他手蘿賽塔‧薩普姐妹請來參與他的樂團巡演──這場演出我也趕上了，當時我十五歲。他贏得空

前的成功，使他有足夠資金投入他最初熱愛的草根音樂。各方佳評如潮，因為他的堅持，所以觀眾有機會聽到路易士‧喬登和吉米‧卡登（Jimmy Cotton），以及穆蒂和歐提斯，還有民謠常青樹的吉他／手風琴雙人組布朗尼‧麥基和桑尼‧泰瑞。

有一個人不曾待過艾維士公寓，就是一人樂隊民俗歌手傑西‧富勒（Jess Fuller）。我跟傑西有很特別的淵源。我還在唸書的時候，曾經寫給他一封信，請他告訴我他的故事。令人訝異的是，我這種厚臉皮招數竟然奏效了。幾個月之後，一封封用鉛筆寫的信陸續寄達，我就用這些素材寫成一篇文章，刊登在雜誌上。這是我的文章開始出版的經驗，這個經驗也激發了我的雄心。傑西創作了民俗流行樂曲〈舊金山灣區藍調〉（San Francisco Bay Blues），他彈吉他，也同時彈手風琴或卡祖笛（他設計的手風琴背帶後來被狄倫仿效）。他也玩「富特迪拉」（fotdella），這是他自己設計的打擊樂器，用一隻腳彈奏。我很期待這次見面。不過我發現他其實是個不好相處的人，總是在抱怨命運乖違。他在德國做一趟短程演出之後便回到倫敦，卻發現沒有工作做。我帶他回我母親的家，他跟著我們過了幾天不怎麼自在的日子。但至少，在那裡他可以自己做點類似漢堡的東西吃。不過我卻很意外地發現，我跟這個本來以為會很喜歡的人竟處不來。

滾石齊聚

（節錄自《滾石的眞實歷程》〔*The True Adventures of Rolling Stones*〕，史丹利．布斯，1984年）

「我根本就不該去念技術學院，」凱斯〔理查〕說，「搞那些手工、金屬製品。我根本連怎麼量一吋的長度都有問題，所以他們強迫我製作一套鑽子還是什麼的，要達到千分之一英吋的精準。我努力熬到被轟出去的一天。花了我四年，不過我辦到了。」

「你想辦法讓自己被轟出去？是常翹課嗎？」

「不是，翹課的話他們會找你一堆麻煩，會讓你日子很難過。我是設法讓自己日子好混一點……

「不過他們把我踢出去時，也還好心弄了一個方法，讓我到藝術學校把這個學位讀完。事實上他們那樣做是對我一個最大的恩惠了，因為英國的藝術學校簡直是怪胎，有一半的教員都在廣告公司工作，為了搞搞藝術，順便賺點外快，他們也在學校教書，大概一個星期一天。怪胎、酒鬼、大麻癮君子都有。不過也有很多年輕人。我十五歲，那裡還有十九歲的，在讀最後一年。

「藝術學校裡很多人搞音樂，我就是在那裡開時迷上吉他，因為當時有很多人都玩吉他，彈的東西從「大個子」比爾．布魯茲到伍迪．格瑟瑞（Woody Guthrie）都有。我也開始瘋恰克．貝瑞，雖然我玩的是藝術學院的東西，格瑟瑞和藍調之類的。但也不算真正的藍調，大部分都是民謠和傑西．富勒的東西。我在那裡遇到迪克．泰勒，他是個吉他手，是我第一個一起搞團的傢伙。我們用電吉他彈一點藍調和恰克．貝瑞的東西，我想我也是大約在這個時候有了一台像是有點故障的收音機揚聲器。藝術學校裡還有另外一個傢伙，叫做麥克．羅斯（Michael Ross），他決定組一個鄉村和西部音樂樂團——這是真正的業餘愛好者組的團——彈的是山福．克拉克（Sanford Clark）和強尼．凱許（Johnny Cash）的一些歌曲，像是〈肯塔基的藍月〉（Blue Moon of Kentucky）等。我第一次上台就是跟這個鄉村西部樂團一起。我還記得有一次現場演出是在艾森（Eltham）的運動舞會，距離西德卡鎮（Sidcup）不遠；我念的藝術學校就在那裡。

「我十五歲離開技術學院，之後唸了三年藝術學校，最後一年剛開始時，我在往達特福德（Dartford）站的火車上巧遇麥克。在十一到十七歲之間，人生通常會發生很多事情。所以我不知道他變成什麼樣子了。那次感覺就像遇見一個老朋友，又像遇到一個不認識的人。他已經讀完中學，正要去倫敦經濟學院唸書，很有心要到大學進修。他身上帶了幾張唱片，我問他，你手上的是什麼？結果是恰克．貝瑞的《搖滾舞會》（Rocking at the Hop）。

「他很喜歡在洗澡的時候唱歌什麼的，之前他也和一個搖滾團體一起演唱了幾年，唱巴迪．哈利（Buddy Holly）的東西和〈甜蜜十六歲〉（Sweet Little Sixteen）、艾迪．考克倫等等，在青年俱樂部和達特福德的一些地方。不過我遇到他的時候他已經一段時間沒表演了。我告訴他我正和迪克．泰勒（Dick Taylor）一起混，結果發現麥克和迪克．泰勒竟然認識，他們上同一所中學，所以，那不正好，我們為什麼不乾脆聚聚呢？我想有天晚上我們就全部跑去迪可那裡，一起排練了一段，只是爵士即興演奏。那是我們第一次一起表演；不是公開的，只是自己私下玩玩。之後我們就特別常在迪克家裡排練；在客廳，或在裡面的房間。我們開始玩類似比利男孩阿諾（Billy Boy Arnold）

查理‧瓦茲和凱斯‧理查（左起）在曼徹斯特歐登劇院（Odeon Theatre）的後台，這是他們1965年第一次全國巡迴演出的一站。

「有一條〔種族的〕界線，誰都以為不可踰越，但是滾石合唱團邀請沃夫合演的舉動，竟然突破了這場聚會的底線。我們根本想不到這種事情可能發生，我的頭髮幾乎要豎起來了。我和沃夫稍後聊起這件事情，他說隔壁的人不知道我是誰，有些英國小伙子從幾千里外來到這裡⋯⋯因為不管是唱片公司還是電視媒體或是別的什麼，我們都備受冷落，直到這群英國孩子們進來。」

——巴第‧蓋

的東西，〈騎著黃金城的凱迪拉克〉（Ride an Eldorado Cadillac），艾迪‧泰勒、吉米‧瑞德等等，我想那段時間我們還沒嘗試過穆迪‧華特斯或是鮑‧迪德利的音樂。麥克給我聽很多我從來沒聽過的東西，都是他從厄尼唱片市場（Ernie's Record Mart）採購回來的。

「當時年輕人間流行的是傳統爵士樂，有些很『放克』，有些很無味，但大部分都非常無味。搖滾樂當時已經漸漸進入流行市場，就如同在這裡一樣，因為大眾媒體必須迎合每個人的喜好；他們不會劃分區塊，讓年輕人只能在一個頻道收聽這種音樂，而是全都混在一起；所以最後一般人想聽的音樂，就變成一般水平的垃圾。總之，那個時候就是這樣，收音機裡面沒有好音樂，那些所謂的搖滾歌星也唱不出什麼好歌。什麼好東西都沒有。

「在麥克、我和迪克‧泰勒常常在一起討論，想要弄清楚一切是怎麼一回事、誰在玩什麼音樂，以及為什麼要玩那種音樂的那段時間，亞利克斯‧科納在倫敦西部易林區（Earling）的一家酒吧開始玩樂團，和他搭檔的是一位叫做西瑞‧戴維斯（Cyrill Davies）的口琴手，他是廢車場的板金工和修車廠黑手。西瑞去過芝加哥，而且和穆蒂在史密提酒吧（Smitty's Corner）一起表演，也算是個大人物。他豎琴彈得很好，夜裡也很會混，喝起波本酒就像個酒鬼一樣。亞利克斯和西瑞一起組了這個團，你猜這團的鼓手是誰？除了查理‧瓦茲之外還會有誰？！大約在開幕後兩個禮拜我們跑去那裡。據悉在全英國這個俱樂部算是唯一一玩放克音樂的。我們看到的第一個人就是亞利克斯，他站起來說：『現在，大家注意，一個電吉他手大老遠從雀登罕（Cheltenham）來參加今天晚上的演出』——突然間，該死的艾爾摩‧詹姆斯竟然出現在台上，他演奏〈大掃除〉，十分動人。而布萊恩〔瓊斯〕也在那裡。」

我的藍調樂團：滾石
理查・黑爾（Richard Hell）

「一隻輕快、至美的鶇鳥盤踞在一盤麵裡。」
——布萊恩・瓊斯談滾石 [1]

十五歲的時候，我有三張專輯：《此時此刻・滾石》（*Rolling Stone Now!*）、鮑伯・狄倫的《全部帶回家》（*Bringing it All Back Home*）、還有奇想合唱團的《特大號奇想》（*Kinks-Size*，主打歌是〈日日夜夜〉〔All Day and All the Night〕和〈不想再等你〉〔Tired of Waiting for You〕）。我真的很喜歡這三張專輯，原因何在我倒沒有想過。（我記得九年級有一次我被學校停學一個禮拜，我母親叫我去油漆房子，我接了一條電線把手提錄音機放在院子裡，在我油漆的時候不斷反覆播放這些專輯。滾石的專輯開始融化，被太陽光烤得變形，所以當天晚上我把唱盤夾在兩面平底鍋中間，放進烤箱裡烤，結果隔天播放的效果比之前還好。）

那時候我還不知道「藍調」這個音樂的分類代表什麼意義。我只有模糊的印象，覺得是非裔美洲奴隸以及他們備受壓迫的佃農後代抒發痛苦的民間音樂。不過你常聽到爵士歌手和電視歌星也常用這個詞形容自己的表演。總之，我認為這是過時且土味很重的音樂，受壓迫的黑人當時也不太聽這種音樂了，他們可能還比較常聽歐提斯・瑞丁或瑪莉・威爾斯（Mary Wells），或是馬文・蓋。

我做過一些研究，所以我知道現在人們說的藍調音樂是什麼了。滾石合唱團在60年代中期就是個藍調樂團，他們也演唱節奏藍調，而且很棒。他們

凱斯・理查、米克・傑格和布萊恩・瓊斯（左起），攝於1965年。

是我支持的藍調樂團，我會護著他們。

穆蒂・華特斯自己也曾在70年代對作家羅伯・帕瑪坦承：「現在有這麼多白人小伙子，有些人藍調彈得很不錯。他們到處表演，到哪裡你都看得到他們彈吉他。」他還說，「不過他們的歌喉趕不上黑人。」我相信這點不太能否認，不過我提到狄倫是個例外 [2]，還有，對某些人而言，米克・傑格也不錯。

當然，年約十幾歲的滾石合唱團跟那些30年代的三角洲農民不一樣，他們學會的音樂絕大部分都是從聽專輯來的——不過那對50年代中期的黑人藍調樂手來說也是一樣——而在滾石團員的成長過程中，他們就是聽當時流行的節奏藍調和芝加哥藍調樂手的演奏並加以模仿；例如穆蒂・華特斯、恰

克‧貝瑞（他玩「搖滾樂」，不過他後來被華特斯帶到切斯唱片公司）、豪林‧沃夫、鮑‧迪德利、吉米‧瑞德、亞瑟‧亞歷山大（Arthur Alexander）等人。有個說法有點誇張，不過從幾個實際的方面來看，藍調樂曲其實只有一首——幾乎任何循著1—4—5和弦順序的音樂都能叫做藍調，而且所有算是藍調的歌曲裡，大約有一半以上都離不開那三、四十句相同的歌詞。一開始的鄉村藍調樂手將這些歌詞一再重組，依據情境，不僅在不同歌曲裡，甚至在同一首歌裡也不斷加以變化。歌手在錄音過程中習慣性地改變既有歌詞裡的幾個字，這算是他們的創作。改編的過程就在演唱之中。

滾石很謹慎地不隨意改動前人作品，但是他們也確實延續藍調的精神，這個有如夢幻般的歷史。舉例來說，穆蒂‧華特斯1948年在芝加哥的第一首商業錄音〈我無法滿足〉，就造成了轟動地區的大流行。滾石將這首歌收錄在第二張專輯《滾石，第二號》（Rolling Stone No. 2）裡（英國笛卡唱片發行，1964年），過了一、兩年之後，他們發表了首次造成轟動國際的〈（我無法得到）滿足〉。〈滿足〉是一首搖滾樂，只在名稱和精神上與早期的藍調有關聯，不過也不違背藍調的歷史，甚至還延續了這個音樂傳統。當然，滾石的名字就是從華特斯的一首歌裡來的。

這是一個進程，是從最早的20世紀初、第一人稱的、從沒有被錄音下來的鄉村藍調音樂原型——曲調重複、呼喊和回應、非洲節奏，和非洲音樂標榜的草根特性（例如帕瑪曾引某句話說，早期紐奧良的號手把脖子擠進兩面煎鍋中。❸），演變成為如查理‧帕頓、桑‧豪斯和羅伯‧強生這些浪遊樂手、街頭藝人，以及週六夜晚的舞曲表演者的音樂，這些人的音樂我們有些有錄音，然而這些錄音終其一生也只在黑人之間而且主要在南部流行。接著演變到三角洲區的芝加哥電子樂團，華特斯、沃夫、瑞德，和約翰‧李‧胡克的布基音樂，以及源自德州風格的「閃電」霍普金斯；霍普金斯的唱片創下全國銷售的佳績，作為一張「種族」唱片，這還是在少了白人聽眾這一半曝光率的情況之下所達到的。接下來演變成滾石，他們的唱片發行全球（1964年的英國冠軍單曲為翻唱豪林‧沃夫的〈小紅公雞〉，這是第一也是唯一一首在海內外成為排行冠軍的形式完整的藍調歌曲）。這個過程只花了大約六年，雖然在每一個階段，藍調音樂的地方性都逐漸削弱，也不再顯得那麼特異，但總歸是藍調，直到後來揮發成一種以藍調（及其他民俗音樂）為養分的「流行」樂，例如滾石、狄倫和王子。（我原以為這種揮發的過程是由於這音樂的傳統已經遭到稀釋，以致於難免被視為強弩之末，氣數已盡。但是聽聽白線條樂團〔White Stripes〕你就會改觀。）

當我聽到50年代這些電子藍調專輯最初的版本時，我十分訝異，因為之前我聽的是滾石的重唱版。令我訝異的是，樂曲盜用的成分簡直大膽得不像話：例如，滾石不僅在編曲和吉他音色上模仿原作，而且在人聲唱法上也模仿南方黑人的口音，以及他們歌唱習慣轉音的風格，逐句模仿。相較之下，貓王翻唱的早期節奏藍調歌曲就絕對有創意多了。同時，你也可以說滾石演唱的穆蒂‧華特斯的歌曲對他本人而言就像，好比他對桑‧豪斯那樣。滾石音樂的同質性大部分在於演唱的層次，這點沒錯。羅伯‧強生、豪林‧沃夫以及穆蒂‧華特斯在各自作品裡聲音上的表現，從來沒有一個白人搖滾

歌手可以辦得到（除了鮑伯‧狄倫以外，我想）。那些偉大的藍調歌手放縱的演唱，像用棍子打什麼似的玩自己的聲音，還從頭到尾吹口哨，像號角一樣，有時又像被鬼魂附身的不斷告白，間歇穿插著看似自然流露的興奮、生氣或者痛苦的狂吠和呻吟聲……等等這些方式，在米克‧傑格的音樂裡卻保留得多。但是，傑格的好是沒話說的，他不是模仿的好，他的聲音非常清新，像個惡童似的叛逆，與一種含糊不清的陰性氣質混合——他大膽的、女孩氣的、帶著威脅感的輕蔑——完完全全就是「搖滾樂」。他成功了，而且到頭來他可能是對滾石立下的藍調樂團「道統」貢獻最大的一位。

不過滾石並不是只因為音樂才華而成為名正言順的藍調樂團。還有一些藍調——以及其衍伸的搖滾樂——的特性是藉由音樂之外的方式表達的：亦即，那種詭異，傲慢，蠻橫，憤世嫉俗——神聖的褻瀆，比如，全心的歡娛，愛情的殘酷；比如，白中之黑，快樂的憂傷；比如，節奏的藍調——這種跌跌撞撞，怪異，突變的自我雜交，融合光鮮愛炫的衣著；滾石樂團都渾然天成地發揮得淋漓盡致。他們只是幾個醜醜的瘦皮猴，下巴鬆垮垮還留女生髮型的英國工人階級小孩，穿著浪漫雅致的服裝，演唱另一個國家另一個種族的民謠，大膽猥褻地發送著咬牙切齒的嘲弄和刺激。他們就像湯米‧強生和羅伯‧強生一樣，販賣了靈魂去從事這樣的演出。能那樣玩音樂，唯一的可能就是你不在乎。販賣靈魂的意思不就是不用再費力收斂你的邪惡衝動嗎？而且你從任何角度去看，都是墮落的。這也證諸在最平凡庸俗和可悲的事情上——滾石樂團因為經理認為他們的老朋友、也是創始團員鋼琴手伊安‧史都華（Ian Stewart）的長相不太符合當時會

走紅的歌手樣子，於是立刻讓他走路。恰克‧貝瑞尤其可能是裡面最腐敗的：他的歌完全是針對迎合白人中學生的口味而寫的。而查理‧帕頓被認為同時期同區的很多人瞧不起，因為他太像演藝人員，太會譁眾取寵了。這個世界上沒有一樣東西是純淨的。

「這世界上沒有東西是純淨的。」有人就是喜歡這一套，而無往不利，但我不是他們。不過滾石剛出道的時候，我真的從他們那裡得到很多。我想我得到的應該跟羅伯‧強生從30年代的屯墾區和公路旅店裡找到的週末夜舞者是差不多的吧——一些最原始的情緒，強烈的自尊，犀利的態度，知道穿什麼衣服能吸引性感的女人，還有那一種讓你全身舒暢、想要到處跳躍、一飛沖天的舞曲。滾石對我就能產生那樣的作用，因為他們是一個真正好的藍調樂團。🎸

註釋：

❶（原註）布萊恩‧瓊斯曾做過的一個夢。

❷（原註）A場演出就是著名的1966年皇家亞伯特廳現場演出日期，當天很偶然的，狄倫表演的十四首作品裡，有三首是純藍調樂曲：〈她屬於我〉、〈就像湯姆‧桑姆的藍調〉和〈豹皮Pill-Box帽〉。

❸（原註）帕瑪並沒有真的說號角手把脖子擠在兩個平底鍋中間，他說的是他們會用幾個卡祖笛當消音器。然後談到藍調樂「史」，羅伯‧戈登在《它來自曼菲斯》（*It Came From Memphis*）一書中也有精闢的見解，套用他的朋友吉姆‧迪金森的話來說：「最好的歌都沒有錄音，最好的錄音都沒發行，最好的發行唱片都沒人演奏。」

鋼琴藍調之外

克林・伊斯威特 執導

Clint Eastwood

費茲・多明諾（Fates Domino）來到懷俄明州的大泰坦平原區（Grand Tetons）時，我們正在拍攝《任何一條路都行》（Any Which Way You Can）。他開始在平台鋼琴上演奏他自己的作品——〈我想送你回家〉（I Want to Walk You Home）。突然之間，每個人都停下來看山邊出現的大約十隻麋鹿，牠們全都站在那裡，側著頭偏往音樂來的方向——而等費茲一演奏完，牠們隨即離開。牠們對音樂聲著迷了。沒有人不喜歡藍調。

我想音樂在電影裡有很重要的功能，它能畫龍點睛，並且，音樂增強戲劇的效果，卻又不喧賓奪主。有些時候，寂靜無聲在影片中也是很重要的。對我來說，音樂主題的變化必須根據劇情需要而調配，我製作過多部電影，而且很幸運地能把爵士和藍調——美國最偉大的兩種音樂——融合運用在其中。

從小，音樂就是我生活裡的一部分。費茲・華勒死後，我母親把他一整套的專輯全帶回家，她說這些就是最後一批華勒的音樂了。我是從聽他的專輯和模仿當時其他爵士和藍調樂手，才學會彈鋼琴的。我自己學會彈一點跨步鋼琴和三合弦八拍的東西。後來我開始喜歡布基伍基、爵士、和咆勃。在我還沒開始拍電影的很久以前，我就已經開始用鋼琴講故事了。在我的電影裡，我很喜歡鋼琴手的影像：鋼琴手坐下來，彈奏，訴說他的故事，之後起身離開，讓音樂自己說下去。

在加州奧克蘭的成長期間，我對藍調的熱愛持續不減。我從廣播或唱片裡聽到偉大的鋼琴手演出，像是亞特・泰坦（Art Tatum）、喬治・謝林（George Shearing），戴夫・布魯貝克、奧斯卡・彼得森，以及艾羅・加納（Erroll Garner），還有布基伍基的鋼琴手，像是「松頂」克萊倫斯・史密斯、艾伯特・阿蒙斯、彼得・強生（Pete Johnson）、米德・拉克斯・路易斯（Meade "Lux" Lewis），和傑

傑伊・麥克沙恩（左）和派恩塔普・帕金斯，
攝於2003年。

伊・麥克沙恩。當時的環境容許各式各樣的音樂自由發展，包括福音歌曲，那也是我想像的藍調發源地，南部的教堂區。

幾年前有一回我和傑伊・麥克沙恩在卡內基廳一起製作一個節目，那是非常愉快的經驗。我表演的鋼琴曲目是艾福利・派瑞許（Avery Parrish）的〈深夜〉（After Hours），我已經有好幾年沒彈過這首曲子了。當初的構想是讓傑伊進場接替我表演。我說：「我不確定我能演奏完整首……一定要讓麥克沙恩進來接手。」所以，我就在卡內基演奏廳的舞台上表演起來，一下子已經到樂曲的盡頭了，可是傑伊還沒出現。後來，傑伊說：「你看起來還不錯，我就想應該讓你繼續吧。」

最近我問傑伊・麥克沙恩：「你會用快樂形容自己嗎？」他告訴我：「應該會，不過有時候從外表看不出事實。」在製作這部鋼琴藍調的影片時，我希望我的鏡頭能夠去看，但是不要妨礙了觀看。

——克林・伊斯威特

我們的音樂女伶：藍調及已逝的過往
克里斯多福・約翰・法利

1975年，瑪莎・波爾（Marcia Ball）生出了自己的藍調。

她來自路易西安那州，1949年出生於德州的橘郡，但成長期都是在路易西安那的凡敦（Vinton）度過，這個區在邊境附近，離紐奧良有四個小時的路程。1970年代中期她走入婚姻，餘暇時與一、兩個樂團隨興演出，住在德州的奧斯汀。她懷孕後，內心深覺有必要做些重大的改變，她還要繼續玩藍調音樂嗎？還是放棄？要組一個樂團，還是參加別人的團就好？她從小就對音樂耳濡目染，家中所有的女性——她的母親、外婆、阿姨、表姊妹——都彈鋼琴。她跟別的音樂家合作過，也曾單獨演出。因為有過一些經驗和磨練，現在她知道如果她要生養小孩——她正打算這麼做——她就必須對她的音樂生涯做最後決定，否則根本無法工作。於是，她組了自己的樂團——瑪莎波爾樂團（Marcia Ball Band），從那之後她就沒停止過。她不停地表演，幾乎直到大兒子路克（Luke）臨盆前。生下他幾天之後，瑪莎隨即又回到舞台，在當地表演。現在她是藍調之女了，沒有什麼事情可以阻擋她。也許做這個行業賺不了什麼錢，也許她一輩子都不可能離開奧斯汀，不過那是她的摯愛，那是生命，是藍調。

❀ ❀ ❀ ❀ ❀

女人——所有同姓但彼此沒有關係的史密斯小姐們：貝西、梅米、崔西（Trixie）、克拉拉，以及雷妮老媽、艾伯塔・杭特、伊瑟・華特斯、比莉・哈樂黛，還有其他一些人——她們給了藍調生命。20世紀早期，女人是最先開始進錄音室灌藍調唱片的（梅米・史密斯1920年錄製的《瘋狂藍調》是史上第一張藍調專輯），也是最先將藍調推向主流唱片市場的先鋒。在21世紀早期，女人是否為藍調復興運動背後的推手，這也許值得研究。雖然一個世紀前，女性歌手如貝西・史密斯使藍調具體成形，今天在這個樂種中各擅勝場的，卻是橫跨一兩個世代的女性演奏者，其中很多是鍵盤手，有些是吉他手，大部分則是歌手／詞曲作者。而由於這些女性樂手可能更趨向流行而非草根音樂，因而藍調——「老媽」、貝西和比莉的藍調——豐富了她們的音樂，並且在很大程度上加深了音樂的色彩與面貌。

女性演奏者——她們的指尖在鍵盤上輕巧滑過，千在吉他弦上撥弄，舉起雙臂，帶動樂團——是藍調，爵士，以及搖滾樂史上不可或缺的一環，雖然她們的貢獻也許常常並沒有受到足夠的重視。莉蓮・哈丁・阿姆斯壯（Lil Hardin Armstrong）是阿姆斯壯的第二個老婆，也是個優秀的鋼琴手及歌手，她說服阿姆斯壯離開金・奧立佛（King Oliver）的樂團、自創天地之後，在他有潛力的Hot Five和Hot Seven樂團的錄音中演奏並演唱了幾首歌。在德州蓋芬斯敦（Galveston）出生的藍調布基鋼琴手卡蜜兒・霍華（Camille Howard），以強烈、性感、雙手撞擊鍵盤的演奏風格，加上與其他表演者的合作，巧妙地在跳躍藍調和搖滾樂之間作文化及音樂上的轉換。出生於崔尼達（Trinidad）的樂手海索・史考特（Hazel Scott，曾是國會議員亞當・克

凱蒂・韋伯斯特。

來頓・包威爾二世〔Adam Clayton Powell Jr.〕的前妻），是美國有史以來第一個擁有自己的電視節目、也參與演出幾部電影，並且成功打造了一種融合藍調、爵士和古典音樂的高度複雜音樂的黑人女歌手。在藍調及爵士樂壇上，成績斐然的女性鋼琴手——這串名單中當然得包括開創藍調新頁的瑪麗・露・威廉斯、沼澤布基（swamp-boogie）天后凱蒂・韋伯斯特、將傳統日本音樂與咆勃音樂作異花授粉的秋吉敏子（Toshiko Akiyoshi），以及其他許多表演者——不勝枚舉，且持續增加中，就算一般大眾和大部分的樂手也未能完全記數。

當然，也還有非常傑出的女性藍調吉他手，包括將神聖歌詞與世俗旋律結合的空前、大膽的福音天后蘿賽塔・薩普姐妹，以及近代的邦妮・瑞特、蘿莉・布拉克（Rory Block）、蘇珊・泰德斯基、蘇・芙雷（Sue Foley），以及備受肯定的來自德州奧斯汀的年輕吉他手伊芙・蒙西斯（Eve

Monsees）。

新世代的人兼具兩種特質，他們尊重傳統，同時又願意重新塑造傳統，使其適合他們的需求。舉例而言，吉他手和歌手／作曲家黛博拉・寇曼（Deborah Coleman）演出可可・泰勒重寫穆蒂・華特斯以及鮑・迪德利的〈大男孩〉（Mannish Boy），更名為〈我是女人〉（I'm a Woman），並將其轉變為音樂與性的獨立宣言。卡珊卓・威爾森這位宗師級爵士女歌手曾灌錄過桑・豪斯和羅伯・強生的歌曲，近來漸漸轉為演唱會吉他彈唱及寫作歌曲的型態。馬德蓮・裴魯克斯（Madeleine Peyroux），這位獨特超凡的年輕爵士藍調歌手，已經開始將現場演唱表演融入民俗藍調歌曲，並用電吉他為自己伴奏。

但是在20世紀與21世紀交替的時期，藍調藝人之中，女性鋼琴手擁有最大的商業市場。加拿大的爵士鋼琴手黛安娜・克瑞兒（Diana Krall）1999年發行的專輯《深情凝視》（When I Look in Your Eyes）是二十多年來第一個被葛萊美獎提名年度最佳專輯的爵士專輯。瑪莎・波爾在2003年則完成了一項音樂創舉，亦即為國家廣播公司的「今天」節目錄製了一段表演。而雖然樂評家還在爭論諾拉・瓊斯（Norah Jones）究竟是不是爵士樂手，或者她的音樂其實接近主流派，但是對每一個曾細聽她的專輯的人而言，藍調無疑地是她創作的源頭。在她的個人網站上，她放了一段自己重唱〈貝西・史密斯〉的現場演唱，這首狄倫創作、充滿冥想氣氛的藍調歌曲，也是The Band合唱團的經典專輯《地下室錄音》（The Basement Tapes）。聽瓊斯演唱這首歌，她的聲音滑過音符，也滑進了1960年代晚期，這首歌第一次被錄成唱片的時候；也回到了1920年代，當藍調還是一種新興音樂的時候——這個經驗，也就

是聽爵士、藍調和草根音樂交融變形的過程，不是變成它們原來的面貌，而可能是變成他們應該是或必須是的樣子。

「你拿走我的藍調就消失了」（You've taken my blues and gone），藍斯頓‧休斯曾如此哀歎。當然藍調已經不再是它昔日的面貌。雷妮老媽和貝西‧史密斯、桑‧豪斯和羅伯‧強生、穆蒂‧華特斯和約翰‧李‧胡克，他們的日子早就已經不再了。甚至還在演出的早期藍調藝人，雖然仍然優秀，也仍然值得欣賞讚嘆，但是也不再是他們年輕時候那樣活力旺盛、不讓任何雜質來愚弄自己或使傳統蒙羞的藝人了。甚至米克‧傑格這位向藍調大師們習藝的樂手，他將藍調帶進以聽搖滾樂為主流的新世代，而這一位魅力十足的藝人，再也不是年輕時候那個具有戲劇效果、性感迷人的明星了。

當然，從某一個層面來說，藍調音樂永遠不死。就像有些恐龍，牠們不會絕跡，而是長出翅膀演變為鳥類。藍調——以吉米‧罕醉克斯和鮑伯‧狄倫、珍妮絲‧喬普林和艾力克‧萊普頓，以及超脫合唱團演唱鉛肚皮的經典曲目，與白線條樂團大膽演唱〈死亡書信藍調〉的形式——都在40、50以及60年代各領風騷。藍調演變為民歌，電子藍調，搖滾樂，搖滾藍調，以及嘻哈音樂，為所有後起的流行音樂形式注入活力，扮演了重要的角色。

然而，問題是：真正的藍調還存在嗎？雖然聽克里斯‧湯瑪斯‧金融合嘻哈與藍調的音樂非常有趣，而且雖然對於新科技電子音樂家如莫比（Moby）等人來說，將舊藍調唱片混音重製成更具現代感、可以隨之起舞的音樂，是有趣且有利可圖的，但是真正的藍調樂迷還是會希望聽到符合、至少較貼近於經典的藍調形式的音樂。

總之，藍調是一個動力源，所以人們轉向它，

就像登山者圍繞營火取暖一樣的自然。藍調及其相關的音樂形式不只改變了人們聆聽這個世界的方式，它還改變了人們將這個世界影像化、製造以及詮釋的方式。搖滾樂手，饒舌歌手，詩人，DJ，電影明星，畫家，甚至電腦駭客都採用過藍調的部分形象。一種古怪奇特的美國人姿態：逍遙法外酷派（outlaw-rebel cool），它的根源就是藍調。蒙德理安（Mondrian）從藍調取材的畫作，例如：1942-3年的「百老匯布基伍基音樂」（他畫中的紐約街道變成了爵士般的紅、黃、藍色的鮮明街區），而他的藝術哲學更與他對爵士的喜愛密不可分（他在1927年發表過一篇以此為題的文章〈爵士與新造型藝術〉〔Jazz and Neo-Plastic〕）。傑克森‧波拉克（Jackson Pollock）的妻子莉‧克萊斯納（Lee Krasner）曾說到她的畫家先生常常一連幾天不停地聽艾靈頓公爵、比莉‧哈樂黛，以及路易斯‧阿姆斯壯的唱片。克萊斯納說：「爵士？他覺得那是這個國家裡唯一真正有創意的第二種藝

瑪莎‧波爾在1944年曼菲斯的W.C.韓第藍調音樂頒獎典禮上演出。

術。」艾略特借用散拍音樂的旋律安排他的詩〈荒原〉（The Waste Land）中的音節；費茲傑羅將爵士時代的氣息注入他的小說《大亨小傳》（The Great Gatsby）中；拉夫‧埃利森、藍斯頓‧休斯，以及佐拉‧尼爾‧賀絲頓都將藍調化為文字。當詹姆斯‧鮑德溫去瑞士開始寫作《沒有人知道我的名字》（Nobody Knows My Name）時，他身邊帶了三樣東西：一部打字機，還有兩張貝西‧史密斯的專輯。他寫道，因為貝西，「透過她的音樂和節奏，」幫助他「記起曾經聽過、看過、感覺過的一切」，因而找到寫作的靈感。

聆聽藍調幫助我們回憶美國──不是她從前的樣子，而是她應該的樣子。文化評論家艾伯特‧莫瑞（Albert Murray）在他的書《英雄與藍調》（The Hero and Bluse）中點出，這個國家最具英雄氣概的特質就在音樂裡。「即興演出是最根本（亦即英雄式的）的人類天賦，」他寫道，並進而申論「演奏搖擺樂（或者在壓力下優雅地演奏）就是鼓舞英雄發揮自立自強之特殊領袖能力的關鍵因素……」換句話說，藍調永遠是新鮮的，它能找到跨越障礙、困境，甚至荒蕪的出路。即便它的形式是新的，藍調音樂也總是古老且備受爭戰的；創造這種音樂的英雄們，例如那些「貝西」與「比莉」們，所有人，幾乎都在乏人問津的狀況中貧苦地死去。那就是藍調。那就是一種從外面看裡面的音樂。要愛這種音樂，就像是將你的雙臂圈住外面這一層，與廣大的潮流反其道而行。因為藍調永遠不趕流行，所以愛這種音樂總是不合時宜的，就好像意味著去愛一個永遠不可能愛你的東西。那就是愛。那是生命。是藍調。

聆賞推薦：

莉蓮‧哈丁‧阿姆斯壯，《芝加哥：活生生的傳奇》（Chicago: The Living Legends）（OJC, 1961）鋼琴創意先驅的爵士與藍調。

海索‧史考特，《悠閒的鋼琴心緒》（Relaxed Piano Moods）（Debut, 1955）優雅、智慧的演奏。

瑪莎‧波爾，《河流何其多》（So Many Rivers）（鱷魚唱片，2003）頂尖藝人的歡樂好歌。

卡珊卓‧威爾森，《藍天》（Blue Skies）（Verve, 1998）美國最佳歌手解構爵士標準曲。

卡珊卓‧威爾森，《徹夜藍光》（Blue Light' Til Dawn）（Blue Note, 1993）主打歌是羅伯‧強生劇力萬鈞的作品：壯麗的〈進到我的廚房來〉和〈地獄惡犬窮追不捨〉。

諾拉‧瓊斯《遠走高飛》（Come Away With Me）（Blue Note, 2002）獻給戀愛中人，以及想要尋求和平、輕鬆感覺人士的一張優雅爵士風味專輯。

藝人合輯，《與魔鬼交易──羅伯‧強生之歌》（Dealin' With the Devil: Songs of Robert Johnson）（Cannonball, 2000）新世代藍調樂手挑戰大師作品。

蘿莉‧布拉克，《經典藍調原創曲》（Best Blues and Originals）（Rounder, 1987）優異的藍調曲目。

黛博拉‧寇曼，《靈魂如是！》（Soul Be It!）（Blind Pig, 2002）猛烈的現場電子藍調。

露辛達‧威廉斯，《無淚的世界》（World Without Tears）（Lost Highway, 2003）超越時間的藍調、民謠與搖滾珍釀。

談學演奏藍調　歐提斯‧史班

(節錄自《與藍調對話》，歐提斯‧史班口述，保羅‧奧立佛撰文，1965年)

有天晚上我父親對我說：「你想當藍調樂手是嗎？」因為他知道我一直努力學習，想跟佛萊帝‧福特（Friday Ford）演奏得一樣好。他是個好人，也是個了不起的樂手，事實上我覺得他是天才。而且直到他過世之前，他教給我所知的一切。我心裡對他真的有一份很深的感情。那時他在密西西比的貝爾索尼（Belzoni），他經常把我拉去坐在他大腿上，告訴我：「你為什麼會在這裡，就在鋼琴旁邊呢，是因為我想讓你學彈琴。」但是我沒辦法彈，因為我年紀太小，手指頭還沒有發育。等我的手指長得夠長的時候已經太遲了，他已經過世。不過我沒有忘記他教過我的……我都記在腦海裡。所以那就是我把東西都記起來、在他死後繼續演奏的方法。所以我爸爸說：「你想當藍調樂手嗎？你想唱藍調嗎？」我告訴他：「是。」他說：「嗯，我買一台鋼琴給你。」於是他就買給我一台鋼琴，送到家裡來。那天是星期五，我母親不知道，因為她是虔誠的基督徒，她不喜歡藍調。那個星期六早上我爸媽進城去了，那是他們唯一會進城的時間。我呢，就把房子鎖起來──除了我自己以外不讓任何人進來，我開始彈藍調。但是我媽忘了帶記事本，於是她又折回來。她走近屋子，開了門鎖，看到我正在彈鋼琴。她走出去告訴我父親說：「你知道嗎！你的歐提斯正在彈藍調！」我父親說：「對呀！沒錯，他在彈藍調，就讓他彈藍調吧。」他就這樣讓我彈了三個晚上的藍調！🪕

「許多年來，藍調這種音樂，曾經被借用也曾被偷盜，用各種不同的方式加以轉化和改變，不過當你聽到真正的藍調時，它是再清楚也不過了。每個人都能辨別什麼是藍調，什麼不是。藍調這種音樂永遠也不會離開，不管廣播還會不會播，或是只有多麼少的人還欣賞這種音樂。它是美國音樂最基本的根源。」

——約翰‧哈蒙

發電廠 尤朵拉·韋爾蒂

（節錄自《綠色帷幕及其他》〔*A Curtain of Green and Other Stories*〕，1941年）

「發電廠」（Powerhouse）正在演奏！

他是從城裡來表演的——「發電廠和他的鍵盤」——「發電廠和他的塔斯馬尼亞人」——想想他對自己的形容！這世界上再沒有人像他了。你無法說明他是何方神聖。「黑人？」——他看起來比較像亞洲人，猴子，猶太人，巴比倫人，祕魯人，狂人，惡魔。他的眼睛是灰白色的，沉沉的眼皮，也許像蜥蜴一樣好色，大大的眼睛睜開時閃著光亮。他的腳是非洲種族裡最大號的，兩隻腳，分別在踏板旁，同時踩著節拍。他的膚色不全然黑——像啤酒的色調——嘴巴緊閉的時候，看起來就像一個牧師，但是當它一打開——簡直又大又猥褻。他的嘴可是每分鐘都在動，像一隻正在找東西的猴子。即興演出一段輕快、孩子氣的旋律——摟抱親吻——他喜歡用嘴巴做這種表演。

他竟然可以這樣！當你看著他的表演，你真的就是這樣的感覺。你看到一個舞台上的人——一個黑人——如此的令人驚異，甚至害怕。

這是個白人的舞會。「發電廠」不像哈林區男孩那樣炫耀自己，沒有酒氣薰天，也不瘋狂——他是在半昏迷狀態；一個充滿喜樂的人，一個狂人。他聽歌的時間跟表演一樣多，臉上顯露一種可怕的、充滿力量的狂喜。濃大彎曲的眉毛不停移動，像個猶太人——不斷游走的猶太人眉毛。他表演的時候習慣用力撞擊鍵盤和座位，簡直都要把它們弄壞了。每一刻他都在動來動去——還有什麼比這更猥褻？你看看他，大大的頭，胖胖的肚子，又短又圓的小肥腿，還有指節分明、強而有力的長手指，幾乎像香蕉那麼長。你當然聽過他的表演——從專輯裡——不過你還是得親眼看到他不可。他無時無刻都在動，就像在溜冰場溜冰或是划船一樣，每個人都被他吸引過來，聚在這個滿室光亮的鋼鑄大廳裡，四周貼著尼爾森·艾迪（Nelson Eddy）的瑰麗海報，以及對那匹會讀心術的馬❶放大五百倍的手寫獎狀。然後他靜靜地把手指放在一個琴鍵上，就像一個預言者胸有成竹而安靜地翻開他的書。

「發電廠」的魅力像頭猛獸，把每個人都帶入忘我的境界。每當有團體或是藝人進城的時候，人們不是都會跑出來，試圖靠近，想側身了解，搞清楚是怎麼一回事嗎？怎麼一回事？去聽。記得運動員嗎，仔細地觀察他們，聽他們有限的談話，特別是彼此的交談，用另一種語言——不要漏掉任何一句；這是唯一能夠幻想的時刻，最後的

一刻。他們不會停留，明天此時他們就會在另一個地方了。

⊕ ⊕ ⊕ ⊕ ⊕

「發電廠」也使用很多的暗號。每個人都笑著，彷彿要隱藏自己的心虛，或早或晚，都會遞給他一張紙條，寫了想聽的歌。「發電廠」每一張紙條都會看，看字條的時候擺出一副樸克臉：這個表情就像一張面具——任何一個人的；終於，他做了決定。然後一道光掠過他的雙眼，他說：「92！」或其他某個數字——從來不說名字。在說出數字以前，整個樂團像瘋了似的，亂成一團，推推擠擠，像教室裡的孩童一樣，他則如同老師努力維持秩序。他的手在鍵盤上游走，嚴肅地說：「你們準備好了嗎？你們都準備好認真上路了嗎？」——停——然後，打拍。安靜，打拍，第二次。這真是完美。接著是一串敲打地板的節奏，傳達樂曲的律動。之後，噢上帝！從小號手那邊越過來的一雙眼說，哈囉和再見，之後所有人都回到第一個音符，像一道瀑布。

這個音符揚棄了所有已知的樂理。「發電廠」似乎把那些全拋開了——他已經完全迷失——融入樂曲之中，像一個被捲入漩渦的人一般狂叫——帶領著他們——只為他

們高歌。不過他是清醒的，真的。他大叫，但他知道他在叫什麼。「老天！……我說什麼！……沒錯！」然後開始飄移，聆聽——「那個打鼓的呢？」——吆喝他們，用最高昂的興致和最野蠻的方式再次開始。這麼甜美的歌曲，他對每個人簡直都欲罷不能，他充滿善意地看著台下的每一張臉，對我們低語歌詞。真可惜你不能在此時聽到他唱〈瑪莉，天亮了〉（Marie, the Dawn Is Breaking）！他用幾隻手指頭在鍵盤上以一種輕蔑的手法彈奏著三連音，之後逐漸加強，然後他看著鋼琴的末端，像望向一個斷崖，但不是以一種賣弄的方式，而是，他真的不由自主。

他也很喜歡他們所有人演奏的方式——在他周圍的這些人。樂隊遠處的那組人一直全神灌注，他們全都戴眼鏡，每一個——不過他們不算，只有「發電廠」附近的才是真正表演的人。他有一個電子提琴手，從維克斯堡（Vicksburg）來的，皮膚漆黑，叫做華倫泰（Valentine），他表演的時候眼睛閉著，對自己講話，年紀非常輕：「發電廠」必須不斷地鼓勵他。「繼續，繼續，好了，用力彈奏出來！」當你在他的唱片裡聽到這些的時候，你知道他其實是在請求嗎？

他把華倫泰叫出來獨奏一段。

「你要彈什麼？」

「發電廠」從鋼琴後面和藹地探出頭來；他張開嘴，吐吐舌頭，

聽著。

華倫泰低頭，靠著他的樂器，不動脣齒地說：「〈忍冬玫瑰〉（Honeysuckle Rose）。」

他還有個單簧管手叫做小弟，他聽他奏的每一首曲子。他會微笑地說：「太美了！」小弟表演時會向前一步，走到舞台最前端，眼白就像游魚一樣滑動。有次他演奏一個低音，電廠用猥褻的雙關語說：「這個音符是他從下面掏出來的！」

過了很久，他舉手比了數字，告訴樂團還有幾次合奏——通常是五次。他都用暗號指揮樂團。

當晚外面天氣很不好。這個白人的舞會裡，沒有人跳舞，除了幾個好動的小子，和兩對年紀較大的夫妻。每個人都站在樂團旁邊，看著「發電廠」。有時候這些白人會彼此互看一眼，彷彿是說，當然，你知道他們的——這些黑人——樂團團長——他們都是這樣表演，把自己所有的全掏出來，即使只有一個觀眾……當一個人，不管是誰，把自己全部給出來的時候，讓人為他感到可恥……

❈ ❈ ❈ ❈ ❈

他們演奏〈桑〉（San）（1999年）。小子們開始像地上的風車靜止在軌道上——一圈，又一圈，一個延長，一個繞彎——年長的夫妻以老年人的緩慢跳著舞，絲毫不為所動，感覺莊嚴。中場休息後「發電廠」第一次回到舞台，無疑地灌飽了啤酒，他們說，他會用自己的

方式讓樂團重新對一下音。他沒有用鋼琴調音——只張開嘴，隨便叫幾個音調——A或D調等等——他們就依他的指示調好了音。然後他開始彈琴，好像這一輩子第一次看到鋼琴似的，測試它的強度，敲擊低音部，用手肘彈一個八度，把琴頂掀開，往裡面看，用全身的力氣傾靠著它。接著坐下來，用驚人的力氣猛力彈奏幾分鐘，將它馴服——一陣深沉沙啞的低音，像一張深海漁網——然後彈奏一段花俏而脆弱的輕音，開始微笑。誰會記住他說的任何一件事？那些話語就跟他嘴裡興高采烈吐出來的煙霧一樣。

有人點〈有人愛我〉（Somebody Loves Me），那時他已經彈了十二或十四遍合奏了，連續不斷，沒有人知道他是如何辦到的，如果他彈完了，那真是奇蹟。他不時吆喝或大叫：「有人愛我！有人愛我！不知道是誰！」他的嘴已經變成一個火山口：「我想知道是誰！」

「也許……」他用右手所有的手指一起奏了一個顫音。

「也許……」他收回張開的手指，從自己的所在之處向外看。一個深遠的、與人無關的、憤怒的表情從他汗濕的臉龐透出來。

「……也許是你！」

註釋：

❶ 1930年代，在美國維吉尼亞州的利其蒙，據稱有一匹名叫Lady Wonder、會讀心術的馬。牠能把測試者心中的想法以鼻頭敲擊鍵盤的方式回答出來。

雷·查爾斯發現鋼琴　麥克·萊頓（Michael Lydon）

（節錄自《雷·查爾斯：人和音樂》〔*Ray Charles: Man and Music*〕，1998年）

　　佛羅里達州，葛林維爾以西，北大街的路面不久就印下兩行車軌，鳥叫蟬鳴籠罩著整個鋸木場四周。長春藤的綠莖和藍色的花爬滿了老朽的圍籬桿。歪歪斜斜的棚屋佔據森林和農場之間的狹小空地。從高大的新錫安浸信會木製教堂再過去，一條無名的小路往南轉進，穿過火車道，經過第二座木製教堂，是樸素的新錫羅教士浸信會。半哩之外，高大的柏樹及橡樹之下，有一群小房舍和棚屋，這是個黑人社區，人們稱之為「果凍捲」（Jellyroll）。

　　這個名字，沒錯，有點聲名狼籍❶。已經在葛林維爾居住多年的黑人們，大都住在一個叫黑窟的地方，這個城裡的黑人區一直為山丘頂上的白人所管轄。果凍捲是白人眼裡的一塊化外之地，在森林中間的一塊沙地，那裡臨時工人來來去去，當工期超過一季，他們就離開瀝青紙糊的棚屋。人們從不在果凍捲久待，也沒有人知道其他人從哪裡來，接下來又往哪裡去。果凍捲的男人和女人大部分都是農墾地的雇工，為了現金或打雜的工作而來。住在葛林維爾附近感覺比他們剛離開的佃農宿舍距離城市近一點，不過果凍捲也還是鄉下地方。每到禮拜日，人們就努力禱告，辛勤工作了一整個星期，週六晚他們會到「皮特先生的紅翼咖啡屋」（Mr. Pit's Red Wing Cafe）呼吸一點輕鬆自由的氣氛。

　　威利·皮特曼（Wiley Pitman）是個體型肥胖、和善的黑人，臉上總掛著開朗的笑，他的鋼琴表演聲名遠播，不限於果凍捲一地。他和妻子蜜姿·喬治亞（Miz Georgia）共同經營紅翼咖啡屋，這座木製的屋舍面向從北街延伸而來的路。咖啡屋同時也是一家小雜貨舖，蜜姿在這裡賣一些煤油、火柴、麵粉、鹽、冰啤酒和豬腳三明治等等。屋子中間擺滿幾張桌子，一面牆邊擺了一台留聲機和一架鋼琴。後面有幾間房間，是皮特先生為夏日蜂擁至此的採西瓜工人準備的。還有一些房間，根據一個老住民透露，「是給跟別人老婆交往的男人待的」。在住房後方有幾間棚屋。

　　（這就是年輕的雷·查爾斯·羅賓森〔每個人都叫他RC〕成長的地方。）

　　「RC若不是在彈琴，就是在聽點唱機。」——這葛林維爾人對年輕的雷·查爾斯共同的記憶，他自己日後回憶起來亦是如此。「我是個普通小孩，很頑皮，對什麼都很好奇，」多年後查爾斯回想道，「不過我喜歡音樂，那是唯一能讓我專注的東西。」在他三歲的時候，有一天他在棚屋旁邊玩耍，聽到皮特先生在紅翼的老鋼琴上突然奏起一段布基伍基，他被那陣響亮的和弦和震撼的節奏迷惑了。於是他步穿過住房前的小巷，推開幾乎朽壞的紗門，驚訝地看著皮特先生在琴鍵上飛躍的手指。皮特先生看到他，笑了笑，把男孩抱到腿上，讓他伸手觸碰琴鍵，上上下下觸摸著黑白鍵已經溫熱的質地。

　　從那時起，每次RC聽到皮特先生彈鋼琴，他就會快跑進咖啡屋。多年以後回想起這段往事，他還是充滿感激：「這個人總是讓我彈琴。」雷·查爾斯覺得，威利·皮特曼絕不是業餘的，他是個硬底子鋼琴手，要不是他自己選擇在葛林維爾過這種簡單的生活，他可能已經跟彼得·強生或「獅子」威利·史密斯（Willie "the Lion" Smith）這些大師並駕齊驅了。這可能是一個學生對老師誇張的形容，不過皮特先生

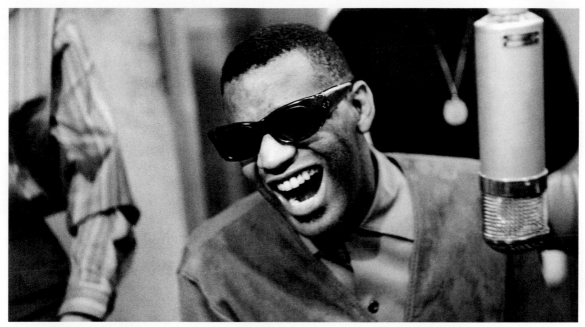

雷・查爾斯在紐約市的大西洋唱片公司錄音，攝於1962年。

無疑是位十分優秀的老師，他首先教RC如何用一根手指彈一段旋律。「噢，不對，小子，不是這樣彈，」當RC太用力敲鍵盤的時候他就會這麼說。不過只要經過一段笨拙的摸索，小男孩開始自己彈奏的時候，皮特先生就會拉大嗓門說：「對了，小子，這樣就對了。」

　　鋼琴旁邊擺了一台點唱機──一台有著炫目閃光燈並且會動的神奇機器。只要投一枚硬幣，機械手臂就會從一批唱片裡舉起一張黑色唱盤，開始播放，鋼針移入唱片凹槽，發出一聲摩擦的嘶嘶聲，整個屋子立刻就充滿魔術般的電子樂聲──那些很久以前在遠方錄製的音樂。RC很快就在點唱機旁有了一個特別的座位，他通常一坐就是幾小時，耳朵緊貼著喇叭。有時他拿到幾個買糖果的錢，就會拿去投點唱機。通常他沒有足夠的錢點自己要的歌，所以他就仔細聽別人點的每一首曲子：艾伯特・阿蒙斯的布基伍基鋼琴曲，坦帕・瑞德的酒館藍調，佛萊徹・韓德森和艾靈頓公爵的大樂團演奏。工作和音樂，在樹林間奔跑，禮拜天上教堂──RC的生活自在前行。✎

註釋：

❶「果凍捲」摩頓的綽號「果凍捲」，便是因其放蕩的生活，以及身兼賭場老千、撞球郎中、皮條客、放高利貸等多重身份而來。

尋找「長髮教授」 傑瑞・魏斯勒

（節錄自《節奏與藍調：美國音樂裡的一生》（*Rhythm and the Blues: A Life in American Music*），1993年）

阿梅特・厄特岡（Ahmet Ertegun）很有做唱片的慧眼。他的聽覺靈敏，品味高超。他的品味使他每到紐約談生意的時候，都住在麗緻・卡爾頓飯店的一間特別套房。他的品味也讓他散盡千金。很多人都以為他曾繼承遺產什麼的，但並非如此。他所擁有的只有他的本能，這些天賦使他得以與賀伯和瑪瑞安・亞布蘭森（Herb and Miriam Abramson）夫婦為友。我也認識賀伯和瑪瑞安，而且非常敬重這兩個人；他們是一對很有文化素養的夫妻，對流行音樂和左派政治有精準的直覺。賀伯是藍調專家，特別嫻熟三角洲樂派。他曾學過牙醫，也在國家（National）唱片公司工作過，製作過喬・透納、彼得・強生，和烏鴉（Ravens）合唱團的傑出作品。後來開始推出他自己的福音品牌「裘比利」（Jubilee），以及爵士品牌「品質」（Quality），雖然都壽命不長，卻帶給賀伯寶貴的經驗。阿梅特非常欣賞他，於是他們在1947年開始合夥。當時他們的顧問有唱片行老闆維西・枚西（Waxie Maxie）和傑利・布藍恩（Jerry Blaine），布藍恩是唱片宣傳，也是阿梅特的好友。經濟來源則是法第・沙比特博士（Dr. Vahdi Sabit），他是一位土耳其籍醫師。他們一起創立了大西洋（Atlantic）唱片公司。

我之所以注意到「長髮教授」（Professor Longhair），是從他在大西洋唱片早期發行的專輯《嗨，寶貝》（*Hey Now Baby*）、《嘿，小女孩》（*Hey Little Girl*）和《紐奧良的瑪地・格拉斯》（*Mardi Gras in New Orleans*）開始。費斯（Fess）——大家都這麼叫教授——對我是很大的啓發，使我初次嘗試40年代晚期路易西安那的音樂風格；包括「果凍捲」摩頓的哈瓦那風格——他的鋼琴演奏風格受到古巴探戈的影響，但是整體效果亦具驚人的原創性，是一種什錦式的加勒比海混種倫巴音樂，有著堅實的藍調基礎。在一次

亨利・羅蘭・博德（Henry Roeland Byrd），也就是我們說的「長髮教授」。

預示我自己日後也將會到紐奧良考察的種族社會學田野調查中，阿梅特描述他首次參與的經驗。

「賀伯和我一起去紐奧良看我們的發行商，也為了去發掘新人。有人提起『長髮教授』，他是個音樂的巫師，他的演奏完全只表現自己的風格。我們到處問，最後坐了一艘渡船橫過密西西比河，到達對岸的阿爾及爾，一個白人計程車司機只把我們載到平原區，他說，『現在你們得自己走了。』他一邊指著遠方村落的燈火說，『我不要進去那個黑人區。』我們被遺棄在那裡，跋涉過田野，唯一的燈光就是頭頂上的新月。我們越靠近，遠方的樂聲就愈加清晰——某個喧騰吵鬧的龐大樂團，那節奏聲使我們感到興奮而加快腳步。最後我們走到一家夜總會——或說，一間棚屋——那裡就像一部動畫，隨著節奏的律動，一切不斷膨脹擴大。門口的人帶著懷疑的眼光看我們，猜測眼前這兩個白人來這裡的企圖。「我們是《生活》（*Life*）雜誌派來的。」我撒謊。裡面的人漸漸站開，以為我們是警察。裡面沒有整齊的樂團，倒是看到一個樂手——「長髮教授」——腳踩著踏板調節拍，拉開喉嚨唱著，就像大吼大叫的老式藍調歌手。

「『我的天，』我對賀伯說，『我們發現了一個原始天才。』」

「後來，我自我介紹。『你不會相信的，』我對這位教授說，『不過我想幫你灌唱片。』」

「『說起來你可能不信，』他回答，『我剛剛跟水星（Mercury）唱片簽約了。』」

約翰和喬爾・東博士談紐奧良的鋼琴表演風格

1942年出生，原名馬爾康・約翰・瑞本那克（Malcolm John Rebennack）的約翰博士——他的朋友叫他「麥克」（Mac）——是史上知名度最高的紐奧良樂手。他十幾歲就開始闖蕩事業——錄製吉他和鋼琴演奏。之後他將對巫毒術和迷幻藥的興趣與放克音樂的興趣結合，創造了名曰「約翰博士——夜之旅行者」（Dr. John the Night Tripper）的身分。他的最早的幾首暢銷歌曲——〈地點對了，時間錯了〉（Right Place, Wrong Time）和〈這樣的夜晚〉（Such a Night）（皆發行於1973年），以及離經叛道的裝扮和舞台表演，使他在國內惡名昭彰。1960年代末期，資深製作人喬爾・東（Joel Dorn）初遇約翰博士，當時瑞本那克是大西洋唱片旗下的樂手，東則是製作人之一。東生長於費城，曾經在城裡一家電台當DJ，那是他音樂生涯的開始。除了與本土音樂家如約翰博士和許多爵士樂手合作以外，他還簽下蘿貝塔・佛萊克（Roberta Flack）（並製作她早期幾張暢銷專輯）以及其他許多流行歌手。2002年一個寒冷的十二月天，東和約翰博士相約討論「果凍捲」摩頓之後，結合三角洲藍調、散拍、爵士、柴迪科音樂和布基伍基的紐奧良鋼琴演奏風格，首開風氣的是「長髮教授」、「鋼琴」修伊・史密斯（Huey "Piano" Smith）、費茲・多明諾、亞倫・圖桑（Allen Toussiant）、詹姆斯・布克（James Booker）以及多年來約翰博士曾合作過的其他樂手。

喬爾・東：你什麼時候開始彈琴的？

約翰博士：從很小的時候。我伯父喬（Joe）和伯母安德麗（Andre）常常來我家表演布基音樂，我伯母教我彈德州布基。我很小就學會用兩手彈鋼琴，我會用兩手彈左手的部分。有一天我突然知道怎麼用一手彈，她就教我用另一手彈另外的部分，而且她還把曲子稍微修改，讓我能用兩手彈。她教我彈一段音符不同但節奏相同的右手部分，然後有天我就知道如何不需要她教就能接下去彈，於是她開始對我認真起來。從那時候起，我就學彈費茲・

多明諾的歌。我最崇拜的偶像是彼得・強生，這位從堪薩斯市來的鋼琴手——我一直夢想有天要跟他一樣。我以前常聽他跟大喬・透納的錄音，我有他們所有的唱片，以前我爸爸〔他經營一家唱片行〕經常播放——我有以前的七十八轉唱盤。

喬：我第一次聽到紐奧良的鋼琴藍調是在1955年的「美國舞台」（American Bandstand）節目，迪克・克拉克（Dick Clark）正在播放一張專輯叫做《快樂時光》（Happy Times）。還記得亞倫〔圖桑〕在RCA唱片的第一張專輯嗎？《圖桑的狂野紐奧良之聲》（The Wild Sounds of New Orleans by Tousan）？我第一次聽到那張專輯，簡直就要瘋了。那是我一輩子聽過最溫暖的鋼琴了。我當時十四歲。然後我第一次聽到搖滾肺炎樂團（Rockin' Pneumonia）——那麼讚的鋼琴手——也是在「美國舞台」。之後我再聽到其他人的唱片，我可以分辨出他們是不是去過紐奧良，或是在紐奧良錄音的，還是他們想到關於紐奧良的一切。就像你聽到雷〔查爾斯〕的東西，就知道他在那裡混過。在〔小〕理查的唱片裡你也聽得到。

約：修伊・史密斯在紐奧良最早的一些節奏藍調演出中擔任鋼琴手。之後就是〔小〕理查。他彈那種玩意。

喬：對我而言有三種鋼琴會讓我發瘋：福音、紐奧良鋼琴，和真正的布基伍基——像艾伯特・阿蒙斯和米德・拉克斯・路易斯在一起飆琴的時候。你可以聽〔爵士樂手〕巴德・包威爾（Bud Powell），或泰坦，全部都很棒。不過它給你的感覺跟布基音樂不太一樣，不像紐奧良鋼琴演奏給你的感覺那樣。當我第一次聽到修伊・史密斯的東西——（1959年的）〈高血壓〉（High Blood Pressure）和

〈你不知道約克莫〉（Don't You Know Yockomo）——那個琴音留在我腦海裡。你什麼時候開始聽紐奧良鋼琴的？

約：「長髮教授」建立了一種規格。

喬：在他之前有沒有人彈那種玩意？

約：他那種玩意，根源錯綜複雜。他總會告訴我一些從來沒聽過的傢伙。他以前常告訴我一個叫做「暴風雨週一小子」（Kid Stormy Monday），大家都知道他們玩癮君子藍調（Junker's Blues）和費斯的八小節藍調，標準紐奧良風格。大概有一百萬個人玩八小節藍調，他們都讓這些鋼琴手互相競賽。

喬：我知道「果凍捲」摩頓的音樂，之後是費斯。中間要有很多的變化，這裡要點技巧，那裡要點小詐，最後就會變成費斯了。

約：教我彈琴的安德麗伯母，通常用一種叫做「蝴蝶跨步」的方式演奏，詹姆斯・布克也那樣彈，用左手。這個技巧是你跨步的時候先彈幾個音，不是直接的跨。所有鋼琴手在他們的時期都有帶動流行的東西。蝴蝶跨步是「果凍捲」帶動的風潮，愛德華・法蘭克斯（Edward Franks）參與過許多紐奧良的錄音，有一張專輯是我和亞倫・圖桑及愛德華共同錄製的，由三個鋼琴手加（薩克斯風手）瑞德・泰勒（Red Tyler）、（薩克斯風手）李・艾倫（Lee Allen），以及（鼓手）厄爾・帕蒙（Earl Palmer）——所有我們能召集的老牌50年代錄音室樂手，全部集合起來做點東西。愛德華・法蘭克斯之前因為中風，所以只能用右手演奏。愛德華用他媽的一隻手幫我們所有人演奏。

費斯——我向你保證他從這裡開始轉換跑道——就是那種會想一些東西出來的角色。費斯看到鋼琴，就在腦子裡聽到其他的東西。他聽到加勒比海；有天他說：「我剛剛想到一張唱片——《紐奧良的瑪第・格拉斯》（Mardi Gras in New Orleans），他們

約翰博士在舊金山「旅店」（Boarding House）的試衣間，1983年。

以後每一年都會在瑪第・格拉斯播放它。」然後他又說：「天啊，我下次就想製作它。我想錄製這張專輯，並且我需要四個五弦琴手，不過我不要他們彈弦樂，我只想把它當作誘捕的鼓聲。」然後他說：「我要這張唱片中有三個能發出大象叫聲般的伸縮喇叭。」

所有我最喜歡的鋼琴手——亞特・納維爾（Art Neville）、亞倫・圖桑、修伊・史密斯、愛德華・法蘭克斯——他們彼此之間的差異簡直大得離譜，不過每個人卻都有一個共同點，就是十分敬重「長髮教授」的放克音樂。錄音的時候，我們會說：「我們把這玩意彈得稍微放克一點，」就會有人彈一點「長髮教授」的味道出來，然後我們就回去繼續，用放克的風格，彈一首曲子。那就是大多數唱片公司都跑來〔紐奧良〕的原因：畢海瑞（Bihari）兄弟（隸屬現代唱片），這些〔唱片公司的〕人全都是從加州的亞特路波（Art Rupe）那裡來的，全部。呂・查德（Lew Chudd）有製作人戴夫・巴特羅慕（Dave Bartholomew），他整個公司（帝國

〔Imperial〕唱片）就這麼兩個人，與費茲〔多明諾〕和所有那些……他們開啓了整個紐奧良節奏藍調的盛況，幾乎是赤手空拳的。他們的錄音室班底基本上是瑞德・泰勒、李・艾倫，幾個不同的鋼琴手，包括愛德華・法蘭克斯和後來的亞倫・圖桑或修伊・史密斯，和幾個吉他手。我以前常聽史麥利・路易斯（Smiley Lewis）的樂團和圖次・華盛頓（Tuts Washington）共同演出——他們當時叫他「黃老爹」（Papa Yellow）。他們環環相扣的演奏方式我從來沒在其他鋼琴或吉他手身上看到過。他們可以各自在同一首曲子裡彈不同的和弦，且彼此配合得相得益彰。他們倆人的演出簡直就像魔術。

喬：你已經演奏了五十多年，聽過一千零五個不同的樂手，不只在紐奧良，也走過世界各地，所以你用了某個招式的時候，你根本不知道自己已經用了……

約：如果你跟別人做現場，每一個人都會留下一堆東西給你。有次「長髮教授」要找一個樂團做現場演出，所以我們就找了一個變穩的樂團，結果最後我和費斯一起合作了一首歌。那個傢伙留下的東西可真夠瞧的。看「黃老爹」留下的豐功偉業，看亞倫・圖桑錄一百萬次音，看〔詹姆斯〕布客，看修伊・史密斯——在他和亞倫・圖桑兩人之間，我跟這兩個人一起工作的時間比其他任何鋼琴手都多。

喬：談談費茲・多明諾這位鋼琴手。

約：如果你仔細聽，費茲是注重樂團合作的鋼琴手：他與洛依得・普萊斯（Lloyd Price）合作的〈克勞蒂小姐〉（Lawdy Miss Clawdy），鋼琴前奏眞是了不起。費茲是傳統派，接續艾伯特・阿蒙斯下來的。如果你聽過他任何一張老錄音的話，你會發現1950年代在帝國唱片時期，他眞的錄了不少艾伯特・阿蒙斯的歌。

喬：紐奧良的人又是怎麼看待這位鋼琴手的？

約：戴夫・巴特羅慕讓他一炮而紅，戴夫和他一起寫了很多首棒翻了的歌。除了披頭四以外，沒人比得上。我挖費茲過來，因爲就我而言，費茲具有那些眞正玩藍調的傢伙之所以能夠出類拔萃的必要特質。他們很鄉村——我說的鄉村，是指鄉下人的那種鄉村。因爲費茲出身的第九區當時還沒有開發，它屬於紐奧良的一部分，但是那裡沒有街道。沒有街燈。可是費茲有才華。他可以唱。當我聽費茲唱歌的時候，我就聽到吉米・羅傑斯這位老山歌歌手。他唱那首〈等一列火車〉（Waitin' for a Train）的時候，他非常知道那種味道。費茲有相當鄉村的特質，他玩藍調，把「冠軍」傑克・杜普瑞的東西跟艾伯特・阿蒙斯的音樂混在一起。我成長過程聽過的那一大堆東西，每一種他都有一點。「冠軍」傑克・杜普瑞做了一張《癮君子藍調》（The Junker's Blues）唱片最初的版本，不過費茲第一張眞正暢銷的專輯是《胖仔》（The Fat Man, 1949年）。不過費茲演奏《胖仔》的技巧全都來自《癮君子藍調》。費茲眞的能彈。

喬：當我聽到他的音樂時，我聽到了暢銷曲。〈藍莓山丘〉（Blueberry Hill）、〈我又戀愛了〉（I'm in Love Again）。那種商業垃圾。

約：「〈回家〉（Going Home）。」就是這些歌。〔唱〕「每晚這個時候」（Every Night About This Time），〔唱〕「請不要離開我」（Please Don't Leave Me），聽起來就像山地歌曲。不過它是藍調。而且他演奏的方式：有些歌曲是酒館藍調，有些是鄉村的東西，但總之是混合這兩種音樂的怪東西。它們是很受歡迎的節奏藍調唱片。當時還沒有迪克・克拉克。也許《錢櫃》或《告示牌》雜誌有提到。那些唱片只有播放種族音樂的地方才聽得到。不過那些都專輯都不暢銷，直到他推出〔唱〕「那真可惜」（Ain't That a Shame），突然間費茲就

走紅了，而且從此人氣持續上升。但在那之前，我想他還出了一張《我的藍色天堂》（*My Blue Heaven*）。

我以前會去聽費茲的樂團，並且總是設法去，因為他的吉他手是我的老師。所以我會去看他。他常唱幾首小威利・約翰的歌曲。我去看他在一個叫「在地496號」地方的排演。我全都知道——他們演奏的拉丁歌曲。這個團非常特別，這些曲子跟錄音聽起來不一樣。

紐奧良不大，所有一切都互相重疊。這是優點，不過也是它的問題。我不在乎多少種文化會來到紐奧良，反正他們最後都會歸化為其中的一部分。

喬：在學校棒球隊裡，你只知道一件事，就是跟比你厲害的人練球，你會被修理得很慘，不過到最後你會比剛開始打的時候強多了。這是學習的不二法門。

約：我能理解這個道理。不過這些人玩的太多東西都是我不熟的，我可能聽得懂一小部分的什麼，可是對於核心的元素卻一竅不通；我可能這邊沾一點那邊沾一點，可是抓不到重點。

喬：我覺得這些人如果認為你沒有一點東西，他們是不可能讓你跟他們混在一起的。

約：他們把我趕出來很多次……不過沒關係。我喜歡跟這些人鬼混，根本不在乎。當時我住在卡悉莫・馬塔沙（Cosimo Matassa）的錄音室（這裡灌錄了很多張早期的節奏藍調和搖滾樂專輯）——因為被我老媽趕出來了。我還沒走紅就已經流落街頭，住在錄音室裡，我的人生真是一場災難。卡悉莫不讓我進去錄音室的時候，我就待在大樓裡最糟糕的角落，跟老鼠，有時還有醉鬼相伴。

喬：那會讓你奮發圖強。

約：我得等卡悉莫來開錄音室的門，然後偷溜進去，看起來不會太狼狽，走到他的浴室，洗把臉，

打起精神，然後再走回來，看起來人模人樣。

喬：經驗帶來智慧，而經驗是來自錯誤的判斷。我第一次聽你在大西洋唱片錄《格里斯，格里斯》（*Gris Gris*）專輯的時候，我簡直不相信你那麼年輕。我知道你一定做了很多事，去過很多的地方，才可能把那個曲子的味道表演得那麼透澈。

約：我也做過很多奇奇怪怪的工作，為了生存，可是你就是愛音樂，那裡有一種……有時候那音樂是哪裡來的並不重要。不管那是什麼東西。就像看「長髮教授」的現場表演一樣，他以前喜歡把一隻雞放在鋼琴上，戴白手套，穿翻折高領上衣，還戴了條項鍊上面掛一個錶。還有全套西裝。他會把雞吃掉，把手套脫掉，然後開始表演。就好像——我以前從來沒看過有人那樣表演；坐下來吃東西然後現場演出。他也會跟觀眾說很多廢話。給每個人一杯酒，不用錢！在每首歌中間。真的是老派作風。不過他的表演，他的人生態度——再多的錢，或再多的教育也不可能給我這種東西。

戴夫・巴特羅慕的團以前常在一個點表演，費斯在那裡討生活。我常看到費斯，他都跟人講話，於是我們就聊起來了，他會跟我說些殺人狂的故事。他是個偶像——你就是會想賴在這個人身邊。他會告訴我一些東西，然後帶我去某個地方，說：「我就在那裡表演。」然後我簡直，噢，老天！當時還不能習慣，不過現在已經像家常便飯了。

喬：你還是聽很多音樂？

約：只要拿到手上的東西我都聽。新的，舊的，我不喜歡聽太多。不過我會聽。不管我拿到什麼，我會想要聽聽看，不喜歡就跳過。反正有按鈕，你可以直接跳到下一首。有時候我就直接聽下一張了。🎸

瑪莎・波爾談偉大、輕鬆的藍調

我生長在一個藍調的國度，家裡就有幾個鋼琴手。首先是我奶奶，她玩散拍爵士鋼琴，對我影響很大。她有一堆錫盤街的樂譜，所以我從小就聽很多。我姑姑鋼琴彈得很好，也玩一點布基音樂。事情就是從這裡開始的。不過當時我所居住的路易西安那州南部和德州東南部，有各式各樣的音樂，包括卡瓊、柴迪科、節奏藍調以及藍調，全部混在一起。我們有紐奧良的音樂，也有費茲・多明諾。當然，每個人都會聽傑利・李・路易斯、小理查和費茲・多米諾。記得〈可琳娜，可琳娜〉（Corinna Corinna）這首歌正流行的時候，我大概十歲，或十一、二歲，我有個姑姑很喜歡藍調，住在紐奧良，她常買一些別人不會有的專輯。在我大約十三歲的時候，我看過艾瑪・湯瑪斯（Irma Thomas）在紐奧良舉行一場大型的表演，那是我第一次看到女性上台表演，而且指揮樂團，成為整個節目的焦點。我簡直呆了。

紐奧良是藍調之城，鋼琴之城。鋼琴和喇叭在紐奧良是重點樂器，相對於芝加哥的吉他和手風琴。我很愛芝加哥的樂手「松頂」柏金斯（Pinetop Perkins），「瘦子」桑尼連和歐提斯・史班——他是我的藍調之王。不過紐奧良的音樂是節奏藍調，而且重點在「節奏」二字。「長髮教授」和在他之前的圖次・華勝頓、羅斯福・賽克斯、大麥蕭（Big Maceo），以及所有紐奧良早期的鋼琴手——可以一路回溯到「果凍捲」摩頓——藍調裡有一個很好的切分音傳統，而那是紐奧良的產物。

就音樂上來說，「長髮教授」對我的影響甚深，其他受他影響的還包括：詹姆斯・布克，約翰博士等。我很愛切分音；我喜歡倫巴節奏，還有他帶進音樂裡的拉丁元素。

另一個對我影響很大的是費茲・多明諾。我相信今天任何玩音樂的人都受到費茲・多明諾的影響；他的那種六八拍的東西——那是他的標誌——到現在還充分影響我的音樂。

無數的女性走在我前面，為我打開那麼多扇門，讓我不需思考就可以直接走進去。包括貝西・史密斯在內的老牌藍調女歌手，她們付出了很多代價。還有愛塔・詹姆斯（Etta James）。我有一個真正的老師——她對我的鋼琴表演和歌手的身分都影響頗鉅，她也是從灣岸（Gulf Coast）來的，她的名字是凱蒂・韋伯斯特。她在2001年過世了。她生長於休士頓，年輕時大部分時間都在灣岸渡過，她是很偉大的鋼琴手，跟歐提斯・瑞丁一起演奏；有次她為他舉行了一場表演，他不斷慫恿她，之後她就變成他的鋼琴手，帶領他的樂團。確實，她是此類風格中最重要的女性鋼琴手之一，也是藍調樂史上最重要的樂手之一。

其他女性的音樂也贏得廣大的尊敬——不只是亮麗的演出，也是因為其樂手及歌手的身分——她們都啟發了我的音樂，包括：可可・泰勒、珍妮絲・賈普林、邦妮・瑞特。所有能列出來的名字，都是曾為我開路的先鋒；因為有她們，我才能夠順利第穿越每一道門。

克里斯·湯瑪斯·金
的21世紀藍調
約翰·史溫生（John Swenson）

克里斯·湯瑪斯·金在文·溫德斯的電影《一個人的靈魂》中飾演盲人樂手威利·強生。

2002年紐奧良的爵士及經典音樂節，藍調營地擠滿了汗流浹背、興奮期待的樂迷，許多人知道克里斯·湯瑪斯·金在《噢，兄弟，你在哪裡？》（O Brother, Where Art Thou?）中飾演的三角洲藍調巨人湯米·強生。他在音樂節中的表演滿足了所有樂迷的渴盼，也包含金特地加味的一齣重頭戲——他稱之為他的「21世紀藍調」。伴著電音節奏的鼓動，湯瑪斯決意讓嘻哈樂成為這場表演的主軸：「這是21世紀的藍調，」他唱著饒舌歌，彷彿丟下一隻手套似的，「我根本不在乎你是不是站在我這邊。」

有些樂迷離開了，口中喃喃說著對嘻哈樂的反感。留下來的人則見證了舞台上這位最前衛大膽的藍調藝人所呈現出來的未來藍調音樂。

✦ ✦ ✦ ✦ ✦

金從小就展現了他的吉他演奏天賦，在路易西安那州的巴頓魯基（Baton Rouge），他父親恩斯特·喬瑟夫·「泰比」·湯瑪斯（Ernest Joseph "Tabby" Thomas）經營的「泰比的藍調盒子」（Tabby's Blues Box）俱樂部裡，跟音樂界的幾位大師學藝。過去十年來，金一直試圖打造一個新的音樂概念，卻屢次在關鍵時刻遭到強大的阻力。諷刺的是，他能自由自在地表演他的未來風格音樂，這完全奠基於他身為一個原音藍調表演者的身分。繼《噢，兄弟》大獲成功之後，他又主演及主導了紐奧良的舞台劇《晚安，愛林：李德·貝利的遺產》（Goodnight Irene: The Legacy of Lead Belly），並且在文·溫德斯的電影《一個人的靈魂》中擔任盲眼威利·強生的角色。金對於強生的詮釋，與他將傳統藍調揉合嘻哈樂精神的概念息息相關。他覺得基本上這兩種音樂是相同的。

「嘻哈樂與藍調發源於同一個地區，」金認為，「現鈔（Cash Money）唱片和它旗下歌手Juvenile的東西，與盲眼威利·強生1925年在紐奧良的錄音，其實來自同一個地方。只差了幾條街，但其實是在同一個社區裡。很多事都改變了，但也有很多事沒有變。地下樂團，死忠的嘻哈樂，都從藍調出生的地方再生出來；它是藍調的曾孫，使用新的樂器。就好比藍調也曾經原音演出，然後穆蒂·華特斯開始玩插電音樂，我也嘗試著做，開始搞數位化。所以我的東西就出來了，華特斯把音樂通電，我把它數位化。把藍調帶進21世紀，那就是

我的方法。」

金的爸爸泰比·湯瑪斯（Tabby Thomas）是眾所周知路易西安那最偉大的藍調樂手之一，沼澤藍調之王。他1961年的暢銷曲〈巫毒派對〉（Hoodoo Party），是路易西安那藍調樂史上的珍品。那麼，克里斯·湯瑪斯·金，可說是誕生於藍調世家。克里斯·湯瑪斯出生於1964年10月14日，從小在音樂的環境中耳濡目染，小學六年級就開始學小喇叭，不過卻對父親的吉他著迷，常趁父親不在的時候偷偷彈吉他。年輕的湯瑪斯在父親的俱樂部裡向藍調樂手吉他凱利（Kelly）、希拉斯·侯根（Silas Hogan），以及亨利·蓋瑞（Henry Gary）等人學習。但是，儘管他浸潤於正統藍調之中，他的吉他風格卻受到更多當代樂手的影響，例如吉米·罕醉克斯、放客，以及早期的嘻哈。「我想要演奏的，是能反映我所存在的世界的音樂。」他說，「我當時無法真正欣賞舊時代的藍調曲式。」

他和父親的一段歐洲之行，卻讓他開了眼界，看見藍調的可能性。他親眼見到藍調音樂家備受尊敬和禮遇，這是在家鄉見不到的。他回到路易西安那，錄了一捲樣本卡帶，結果被阿胡雷（Arhoolie）唱片公司發掘。1986年，他出了第一張專輯──《開始》（The Beginning）。在搬到德州奧斯汀之後，湯瑪斯與高調（Hightone）唱片簽約，發行了這張反應十分熱烈的專輯──《先知的哭喊》（Cry of the Prophets）。接著他想要製作更具當代性的藍調音樂，但是唱片公司卻不同意發片。

金在美國唱片業遭受挫折，轉而移居歐洲，一開始先住在英國，之後終於在丹麥哥本哈根為自己的音樂和藝術理念找到了容身之地。後來他回到美國，將名字由克里斯·湯瑪斯改為克里斯·湯瑪斯·金，而他對當代藍調的見解，完全呈現在1995年《21世紀藍調》這張令人期待已久、打破窠臼的

專輯之中。近年來他的唱片由他自己的21世紀藍調唱片公司發行。在《骯髒南方嘻哈藍調》（Dirty South Hip-Hop Blues, 2002）這張專輯中，他發揮了對父親音樂的嫻熟理解，他的父親曾將比比·金的〈激情不再〉（The Thrill Is Gone）改編為〈從此激情不再〉（Da Thrill Is Gone From Here）；同時強打金的老牌原音藍調作品〈難以消磨舞池藍調〉（Hard Time Killing Floor Blues）及〈南方美眉〉（Southern Chicks），主打歌還有他的嘻哈藍調混合曲，例如〈歡迎來到叢林〉（Da Jungle）、〈密西西比十字路〉（Mississippi KKKrossroads），以及〈N字饒舌〉（N Word Rap）；緊接著〈911間奏曲〉（9/11 Interlude）的〈需要奇蹟〉（Gonna Take a Miracle）這首歌，也展現了他寫作抒情、靈性藍調歌曲的功力。這張專輯完全體現了他自己的音樂理念，也征服了唱片市場。

「藍調來自深沉的憂傷，在一種悲慘的生活深處──你質疑上帝怎麼會允許這一切，你不明白真正發生了什麼，不過總有一抹希望的微光，提醒你總會有轉機，時候到了，情況就會好轉。」金說。「那抹希望的光亮永遠都在。很多嘻哈、硬派音樂裡並不常看得到那抹希望的微光……藍調的美就在於，它有一種精神，宣示著：我不是獨自一個人面對。事情不會一直這樣。如果我能稍微忍耐，如果我能再撐一天，也許一切就會好過一點。有時候人會需要那樣的希望。〈需要奇蹟〉（It's Gonna Take a Miracle）是來自一首民謠，歌詞是「這個世界現在需要的，是某種奇蹟，某種訊號，能為我們帶路。」（What the world needs now is some kind of miracle, some kind of sign to light the way.）在這個不確定的年代中，這個世界需要一個英雄。

提到藍調音樂，克里斯·湯瑪斯·金當然夠格成為那位英雄。

契蜜基亞‧柯普蘭談她的大鎔爐藍調

二十四歲的契蜜基亞‧柯普蘭（Shemekia Copeland）是前德州藍調樂手強尼‧柯普蘭的女兒。她從十幾歲就開始表演，從小一路跟著父親四處演出，吸收各式各樣的音樂，因此她的藍調專輯充分展現了廣泛的音樂所帶給她的影響。雖然對舊時的藍調音樂懷著敬意，契蜜基亞也明白地在這種音樂中烙下自己的印記——為藍調指引新路。

　　我對音樂最早的記憶是我父親，他常坐在屋裡彈原音吉他。我三歲就會唱歌了，跟父親在家裡唱歌，聽他放的唱片。他什麼都聽——沒有界線——福音、靈魂樂、非洲音樂等等，所以我能聽到各式各樣的音樂，現在那些音樂變成了我的一部分，因為那是我一輩子都在做的事。

　　我成長的年代是嘻哈世代，所有出名的饒舌歌手當時都是從我住的哈林區來的；70年代晚期、80年代中期，簡直太多了。我周圍一直都是這樣子，我有機會聽到各種音樂。

　　我父親在我很小的時候就帶我去看女藍調歌手的演唱；我以前常去看一位名叫「大牌」莎拉（Big Time Sarah）的芝加哥女歌手，也看過可可‧泰勒和露絲‧布朗。我父親跟這些女士都是好朋友。

　　我父親是一位真正頂尖的歌手，不過他的興趣從來就不是唱歌，是到後來才唱的。他比較喜歡玩吉他。他曾說過要自己學，不接受任何訓練——所以我回想起來，發現我也沒有受過任何歌唱訓練。這個東西對我而言是天生自然的。

契蜜基亞‧柯普蘭在「向藍調致敬」音樂會上的熱力演出。2003年2月7日，紐約。

　　我想我的風格可以用大鎔爐來形容。我有我父親所有的吉他、錄影帶，還有各種能讓我記憶他的東西。他的音樂讓我們真的彼此貼近。我覺得他無時無刻都在。

Mann）這張專輯中包含重新詮釋的〈浪蕩子〉，以及扣人心弦的〈煙囪閃電〉（Smokestack Lightnin'）演唱曲，是我進入豪林‧沃夫音樂的敲門磚。雖然仍無法超越原唱，但是曼弗曼依然努力將那首十分奇異的歌曲中詭異而抽象的恐怖感詮釋得淋漓盡致。那年我在14街的舊音樂學院看到曼弗曼的現場演出，樂團主唱保羅‧瓊斯（Paul Jones）的表演就像當時的米克‧傑格一樣，結合了藍調對性的誇張炫耀與雌雄同體的嘲弄，這種風格開始逐漸風行，是當時還未成形的反文化形式。

所以，彷彿有一段時間，任何地方都有可能出現藍調。彼得和高登有一回在曼弗曼秀中的一段開場演出中，演唱小華特的〈我的寶貝〉。活死人樂團（Zombies）竟在他們於美國發行的首張專輯中演唱〈我的魔法奏效〉。最了不起的還是赫曼隱士合唱團（Herman's Hermits）在一場音樂學院的週末演出上表演同一首曲子，我也是觀眾之一。那時我雖然只有十三歲，聽到那首歌，以及「布朗太太你的女兒真可愛」，和「我是亨利八世，我是」卻也已經瞠目結舌了。要區分哪些是藍調樂團，哪些不是，也許不如看起來那麼容易。

毋庸贅言，我並不知道什麼是「魔咒」（mojo），因此那便成了我第二個緊急的藍調作業——去解開這種音樂背後的民俗傳說和文化。黑貓骨頭及特別騎士，潛水鴨和後門的人，吉普賽女人和征服者約翰，紅公雞掌管穀場，驢子踢柵欄，等等——這些東西對一個沒踏出過紐約五里路的義大利工人階級的小孩來說，簡直像天方夜譚。但還好從小信仰天主教的成長背景也幫上了點忙，因為這些信仰本身就充滿了拜物和迷信的成分，我的母親告訴我祖母曾告訴她的義大利吉普賽算命師的故事，而我開始在學校接觸的英國詩歌也像藍調歌詞一樣

「我跟約翰‧梅爾合作的那次，他要求我跟穆蒂和歐提斯‧史班一起表演，等他們到倫敦來的時候——那次真是不可思議——他們每個都如日中天，穿那種大套的銀色西裝，我被震懾住了——簡直快要無法動彈。」

——艾力克‧克萊普頓

充滿了濃厚的鄉村意象。文字可以表達字面的意思並且同時擁有更多的意涵——這個領悟就像我在生命中所學到的任何功課一樣重要，而且正從四面八方不斷朝我而來。

我的藍調之旅的下一個階段，到了親臨傳奇大師的現場演出，而不再是只聽白人翻唱了。艾力克‧克萊普頓在《滾石》雜誌專訪中說的一句話讓我開始聽比比‧金的音樂，我曾在中央公園觀賞過他的一場免費表演。那些美妙的音符從他的吉他裡不斷地掉出來，就像蠟油從一根燃燒的蠟燭上滴落一樣。我看過巴第‧蓋在東費爾摩席捲全場、演唱副歌時威力十足的炫麗風格。我也看過艾伯特‧金在同一棟表演廳裡，莊嚴地站在黑暗中，娓娓地唱出一個聽起來像是終身監禁的承諾：「我會為你演奏藍調」（I'll Play the Blues for You）。

最難忘的是，我看過穆蒂‧華特斯1968年6月6號在中央公園舉辦的薛佛音樂節（Schaefer Music Festival）。在我的一生中，我曾經看過三次讓我後來沒有辦法看完整場的開場演出：第一個是吉米‧罕醉克斯為年輕惡霸合唱團（Young Rascals）開場，第二個是齊柏林飛船替鐵蝴蝶樂團（Iron Butterfly）開場，以及這一次穆蒂‧華特斯的樂團主打歐提斯‧史班，為莫比‧葛瑞（Moby Grape）普開場。

那場表演白天的時候是戶外演出，可能是免費的，或者門票只有一、兩塊錢。穆蒂在台上真是神

勇，他的表演既兇猛又嚴格自律。他的樂團精湛的演出把觀眾都催眠了，好像整個場地轉換為煙霧彌漫的深夜俱樂部，而不是擺了幾排活動椅子的溜冰場。節目主持人是強納森·史瓦茲（Jonathan Schwartz），一位著名的紐約DJ，很明顯地，整場表演幾乎令他招架不住。「麥金利·摩根菲爾！」他大叫穆蒂·華特斯的真名。「那不是太精彩了嗎？」他幾乎必須鼓足力氣才能介紹莫比·葛瑞出場。這個在穆蒂精彩的表演之後出場的樂團，很無辜地，聽起來就只覺得蹩腳了。

隨著時間進展，我對藍調的了解日益加深，對於崇拜藍調最優秀的表演者的英雄主義，變成了我每回下筆就不得不提起的一個重點。要像這些藝人一樣將藝術提升至空前的地位，實在是種奇蹟，即使他們曾在差別待遇的環境中成長。他們克服了最艱困的環境和殘酷的種族隔離，才達到音樂上的成就，這本身就極不平凡，幾乎沒有言語可以加以表達。我也發現在三角洲－芝加哥傳統之外的藍調，例如來自密西西比北部山區的小金柏洛，他的音樂帶給我的感動，不下於其他任何的音樂。

最後我終於有機會和約翰·李·胡克、比比·金和威利·狄克森面對面訪談，也與艾伯特·金，巴第·蓋，小威爾斯，和鮑·迪德利聊過。凱斯·理查曾對我說過，他總是對藍調藝人的紳士風度印象深刻，我發現我與他們接觸的感覺也非常類似——他們非常的謙虛，幽默感十足，而且絲毫沒有刻薄的感覺。

我還記得訪談威利·狄克森之前的興奮，並且我發現他在曼哈頓中心的帕克·梅瑞狄恩（Parker Meridien）旅館有一間豪華的套房。「終於，」我想，「總算有個人待在這些值得讓他待的地方了。」「我終於有機會訪問寫下『我不迷信／但有隻黑貓橫過我的路』（I ain't superstitious/But a black cat crossed my tail）這句歌詞的人，問他那些魔術和黑貓骨頭的事情。」「你看，數十年來這些全都是人們的迷信，」他告訴我，「甚至早在聖經的時代，或是占星學。」

「我母親也相信其中幾樣，」他又說，「但是我老爸完全不接受這種東西。他總會發脾氣，老天：『你就不能學比這個好一點的東西嗎？』他會真的大發雷霆，老天，整個月你都不得安寧。如果有人開始跟他說運氣不好，他會說：『你唯一的壞運是你爸媽在這裡下了船。他們奪走你的國家，你的語言，你的宗教，你的文化，還有你的上帝——然後他們讓你討厭自己。』」

關於藍調的定義，巴第·蓋有回告訴我，「我們寫歌的素材是生活裡發生的事，日常生活，如果你生在這裡死在這裡，你骨子裡就有藍調的元素。你不得不起來做這件事，沒辦法的，那就是藍調。我想一個人只要活著，血液裡就有藍調。不過有些人不想像我們一樣把它拿出來講。」

能去述說和面對人生最深的傷痛，擁有這份能力，是藍調對一直很吸引我的原因。我記得我唸研究所的時候，有段時間跟我太太分居，因為那時我有外遇。兩段關係都很糾纏，當時我住在旅社，而且被診斷罹患非典型肺炎。每天早上我得早起去教一門重修的寫作課，那個冬天是印第安那有史以來最冷的幾個冬天之一。

有天早上，天還沒亮，定時收音機就響了，我躺在床上，聽到：「早上醒來／那些憂鬱，它們像人一樣走著／我說，早安憂鬱／讓我握你的右手。」（Woke up this morning/And the blues, they walked like a man/I said, Good morning blues/Let me shake your right hand.）那種——你的煩惱其實也是

你的某種同伴的感覺，震撼了我。所以直到今天，每當我醒來，肚子裡有一種害怕的感覺，我就會想：「早安，憂鬱。」

我還有過更深刻的體驗。幾年前我朋友因為血癌，正在死亡邊緣徘徊。我感到很羞愧的是，我發現那陣子我在躲她，因為我真的不知道見面的時候該說什麼。有天我在聽「蹦蹦跳」詹姆斯的唱片，聽到〈病床憂鬱〉（Sick Bed Blues），我感到一種前所未有的感動。詹姆斯在這首歌裡敘述他與癌症搏鬥的過程，在高潮的一段副歌裡，他唱：「嗯，嗯，我不會再哭泣／因為這條路每個旅人都該走。」（Mmm, mmm, I ain't gonna cry no more/Because down this road every traveler got to go.）這個簡單的說法，關於我們必死的共同命運，提醒了我似乎將朋友的處境看成與我自己不同，但事實上是一樣的。我們都在同一條路上，往同一個地方去，只是看起來她會比我早一點到那裡而已。一但我明白了這點，似乎就有成堆的話想告訴她了。在她死前幾個星期，我們定期地聊天，談了最有意義的事，也談那些最細瑣的小事。

國會已經宣布2003年是藍調年，在紐約的廣播市音樂廳舉辦一場「向藍調致敬」音樂會，這場表演的成績與它所應受的注目和肯定十分吻合。其中巴第·蓋與佛農·萊德共同演出吉米·罕醉克斯的〈紅屋〉，令人目眩神迷，他們把藍調轉移到外太空，又再帶回到三角洲。無人能及的馬維斯·史戴波（Mavis Staples）將「瞎檸檬」傑佛森的〈確定我的墳墓掃乾淨〉中所有的謙遜和靈性慾望詮釋得恰如其分。人民公敵（Public Enemy）樂團的恰克·D把約翰·李·胡克的〈爆炸〉（Boom Boom）轉化為一首充滿苦痛、反戰的嘲諷謾罵。

這場表演將這個發源於嚴屬壓迫中而具有反彈

含著眼淚、帶著微笑的威利·狄克森。

力量的藍調，用動人的戲劇化方式將之轉化為最祥和的一種音樂。不過就像巴第·蓋說的，這種音樂實際上是「日常生活」的音樂，它的成功無時無刻都發生在幾百萬人生活中不為人知的祕密時刻。也因此，每一年都是藍調年，每一天你都會和這種音樂和它所代表的一切意義相遇。我的歷程當然不會和你的一樣，但是，最後，每個旅人都會走上那一條路，永遠在趨近，永遠與藍調只有兩步之遙。

註釋：

❶豎琴的英文是harp，口琴是harmonica，但美國口語中也經常把口琴說成harp。

藍調是血　大衛・里茲

智慧越深，矛盾越深。有什麼音樂比藍調矛盾更深的呢？有什麼形式比它更簡單，什麼內容比它更複雜，什麼訊息比它更神祕的呢？時而陰鬱，時而清朗，藍調醞釀了混合的情感，將傷痛與療癒共冶一爐，同時激發我們的想像，並也舒緩了我們的心。快樂、憂傷、快、慢、上、下、成熟、瘋狂，藍調往四面八方不斷地擴張和收縮著。

對藍調那種矛盾衝突的感覺，早在我追隨藍調樂手與藍調故事的事業初期就已經顯現。與「閃電」霍普金斯初遇的時候，當時我在德州奧斯汀讀大學，我跟著他回到他休斯頓的家。「藍調不死，」在多林街（Dowling）一家理髮店裡他這麼告訴我，「藍調很有智慧的。」

「它的智慧是什麼？」我想知道。他眨眨眼，喝了口酒，唱了一首關於像我這樣的男孩的歌，一個口吃的男孩，自從開口唱歌以後就不再口吃了。我的問題他沒有回答，不過，或許已經回答了。

那個夏天在達拉斯，我跑去見吉米・瑞德。他的吉他演奏進入節奏藍調熱門排行榜的前十大，於是我善於分析的頭腦便相信他絕不可能演唱藍調。而且，他歌曲的結構違反了書上明確定義的傳統藍調十二度音程的形式。然而，他奔放的口琴聲和哀怨的歌聲，是我所聽過最憂鬱的藍調。表演結束後，我和他及他的女友坐進大禮車，往福沃斯敦派克（Fort Worth Turnpike）疾駛而去的時候，我感覺自己像超人的分身，那個個性溫儒的記者吉米・歐森（Jimmy Olsen）。「什麼是藍調，瑞德先生？」我問他。他正忙著和女友吵架，沒聽清楚問題。她指責他眼睛老是亂看女生，他批評她浪費他的錢。她詛咒他。他把刮

鬍刀拿出來往她手臂上劃了一刀。司機載我們到醫院，我於是跟偉大的藍調樂手並肩坐著，醫生在隔壁房間處理傷口。我一句話也說不出來。

好像過了幾百年之後——到了70年代，我三十多歲——我有整整兩年的時間可以問雷・查爾斯任何想得出來的關於藍調的問題。我當時幫他操刀寫傳記《雷老哥》（Brother Ray），我們約午夜時分在他洛杉磯市中心區的錄音室碰面。他的手指在控制面板上移動時，錄音平台發出閃爍的光，他在腰上掛了一大串鑰匙。對雷來說，控制就是一切——控制他的金錢，他的女人，還有他的音樂。他對待藍調也是如此。

「藍調是讓我得以控制我的音樂生涯的第一個關鍵。」他說，「我從小在鄉下長大，所以很早就開始聽鄉村藍調——坦帕・瑞德、『洗衣板』山姆等等。我很會想像。我能感覺他們所感覺的。後來我開始喜歡查爾斯・布朗，他的鍵盤彈得太棒了，而且我後來也知道，原來這麼精緻複雜的人，是玩藍調音樂的。查理・派克也是同樣。咆勃起源於藍調。一切音樂都是。我自己的風格也有轉變，從模仿納京高到後來產生我自己的東西。那是從我聽到有人說藍調讓我的聲音有特色，並且能讓人辨識出是我的演唱開始。我也知道我不一定要唱藍調。唱漢克・史諾（Hank Snow）的〈我要繼續〉（I'm Movin' On）或是侯基・卡米高（Hoagy Carmichael）的〈喬治亞在我心〉（Georgia on My Mind），這些都是藍調。比莉・哈樂黛可以唱蓋希文的曲子，奧斯卡・彼得森可以演奏柯爾・波特（Cole Porter），不過那都是藍調。一旦藍調進入你的血液裡，它就不會走了。事實上，藍調就是血液。」

馬文・蓋從來沒有唱過傳統藍調，他卻和美國音

樂史上的任何人一樣，深受藍調的感動。他的藍調智慧之源是克萊德・麥克菲特（Clyde McPhatter）那種如夢似幻的嘟哇（doo-wop）唱法，以及小吉米・史考特（Little Jimmy Scott）的藍調民謠。「藍調具有驚人的彈性，」他在我為了自傳《分裂的靈魂》（Divided Soul）與他進行的訪談中這麼說。自傳出版前一年，他被他父親殺死了。「藍調是最原始的形式，它塑造了我們音樂的每一個面向。」藍調樂手如羅伯・強生和穆蒂・華特斯催生了節奏藍調，從節奏藍調又誕生了搖滾樂。貝西伯爵及艾靈頓公爵優異的搖擺樂團也是源自於藍調。60年代的靈魂樂——和我同時代的歐提斯・瑞丁、威爾森、皮克特、大衛・洛芬（David Ruffin），以及巴比・伍麥克（Bobby Womack）——其實都是新版的藍調歌手；甚至於福音歌手，他們可能對藍調有所抗拒，但事實上卻深受藍調的影響。實際上，湯瑪斯・A・朵西發明的現代福音音樂背後有藍調的感覺。他的〈摯愛的主〉（Precious Lord）就充滿了藍調的影子。

艾瑞莎・富蘭克林的福音根源凝鍊了她所演唱的每一個音符，馬文亦有同感。當時我們一起製作她的回憶錄——《從此源出》（From These Roots），她充滿感情地描述她著名的父親——備受尊敬的C.L.富蘭克林，也是非裔美人文化的傑出學生——對藍調的讚賞。他不僅是藍調俱樂部的常客，常去聽樂手吉米・威瑟史堡和比比・金的深夜演奏，也邀請樂手們去他底特律的家中做客，他們經常在他的客廳裡表演。「我爸爸把這些人尊奉為詩人一樣。」艾瑞莎說，「他了解他們如何打下藍調音樂的基礎。他從來不認為藍調是『惡魔』的音樂，他的眼光遠大多了。他認為我們的文化有一塊塊麗的版圖，就是展開於藍調之上。」

「作福音樂和藍調音樂唯一的不同，」當我們在寫比比・金一生的故事《藍調包圍了我》（Blues All Around Me）時，他這麼說：「在於錢。我在密西西比三角洲上那些小鎮的街角唱福音歌曲的時候，人們會拍拍我的頭稱讚我；當我唱藍調的時候，我會拿到錢。藍調象徵經濟的進步，就是這麼簡單。它明白地說，離開農村，進入城市。現代藍調也等於『丁骨』渥克的電吉他表演。我一直認為我自己是現代的藍調樂手，直到60年代某段時間，我幫賈基・威爾森（Jackie Wilson）開場的那一次，觀眾——一群黑人——噓聲連連，說我是舊時代的遺物。我難過得都哭了。然後我繼續表演，用心地表演，直到噓聲轉為喝采。那天我的確征服了那群觀眾，不過我再也無法不接受一個事實，就是像穆蒂・華特斯和我這樣的藍調樂手已經比不上約翰・藍儂和艾力克・克萊普頓那些英國人了。他們就是我們要談到真正的金錢回收的原因。黑人觀眾是很善變的，他們在找新的東西，他們不要看過去。過去只是痛苦。嗯，也許藍調是痛苦，不過痛苦才能帶來歡樂。」

比比的藍調哲學包含一個根本的矛盾，亦即他生為一個藝術家的這件事。「藍調這種音樂很簡單，」他說，「而我是一個簡單的人。不過藍調不是一門科學，不能像數學一樣被拆解。藍調是一個祕密，祕密永遠不會像它表面上看來那麼簡單。」

「我不想被看待成一個藍調歌手，」我們在寫愛塔・詹姆斯的傳記《生存之怒》（Rage to Survive）時她告訴我：「我想要被視為屬於那些超級酷的爵士女伶之一。雖然很好笑，不過，在我開始對外表演，小小年紀就開始巡迴的時候，影響我的演唱最多的是一個樂手，他叫做強尼・『吉他』・華生。強尼是一個天才——天才吉他手，天才作曲者，天才歌手。他告訴我他的天才的來源，就是藍調。他可以拿最俚俗的民歌，然後用你想像之外的藍調技法將它改頭換面，

艾瑞莎‧富蘭克林與父親——偉大的C.L.富蘭克林——共享親密的一刻。攝於1968年。

潤飾一番。所以我也模仿強尼。我不是一開始就唱藍調，不過強尼教會我如何運用藍調去改進我演唱的每一首歌。」

　　亞特‧納維爾是紐奧良的納維爾兄弟中最年長的一位，他創造了路易西安那音樂的源頭。我開始研究他的家族史之後，便對新月市（Crescent City）複雜的文化感到震驚不已。加勒比海、歐洲、非洲以及美洲各種原住民文化匯聚，這種雜音紛呈的現象令我眼冒金星。亞特給我最直接的印象，就是個很勁爆的鍵盤手。「那些彈鋼琴的人，」他說道，「隨手拈來——倫巴和布基，曼波和華爾滋，散拍樂和卡力騷（calypso）——把它們用同樣的纖維全部編織起來。聽起來很瘋狂，好像蠻不合理，不過確實是如此。藍調讓一切都合理了。史麥利‧路易斯、費茲‧多明諾、

詹姆斯‧布克、『長髮教授』、厄爾‧金（Earl King）——這些人都是藍調學院的院長。所以你看，藍調就是魔法纖維，它從來不會斷裂，只會延展。你越將它延展，它就拉得越遠；你越穿它，它就越鮮豔；它的年紀越大，看起來就更新。」

　　聽這些藍調樂手的分享，我明白了藍調的矛盾導向藍調的人生。藍調的人生，就像它所反映出來的音樂，是全然自在且狂野不可預測的，在狂喜和痛苦的延續中，上下浮沉。存續下來的藍調，見證了它本身不斷演變的特質。最令我感動的人生，是小吉米‧史考特的人生，這位七十八歲高齡的爵士歌手，罹患了卡爾曼氏症（Kallmann's Syndrome）——一種荷爾蒙不足的症狀，令他在身體上和情緒上都面臨極大的痛苦。他的性器官異常地小，聲音又異常地高，史考特以一種不確定的步伐和優雅的姿態行走於藍調世界中。那個世界是屬於他的，他的朋友和支持者當中包括蒂娜‧華盛頓、比莉‧哈樂黛、查理‧派克——這些同樣被視為離經叛道的藝人們。沉迷於酒精，為愛不顧一切，天賦驚人，從十幾歲起，吉米就已經開始過他的藍調人生了。這個世界曾一次又一次將他排除在外，一次又一次，他將自己封閉起來，但他也一次又一次從受盡羞辱的失敗中站起來；他的成名曲——〈每個人都是某個人的傻子〉（Everybody's Somebody's Fool）——是一個令人心碎的譬喻，曾經，確認並否認了他的失敗。

　　「藍調，」吉米說，「之所以到今天還存在，因為它是關於現實的音樂。生活就是藍調。生命會終結。悲傷是必然的，痛苦無可避免。藍調展現了一切。不過當你在唱、在聽藍調音樂的時候，你就已經在改變了。在那些訴說著有史以來最悲傷的故事的歌曲之中，你覺得生命無比地真實。那就是藍調的力量。那就是奇蹟——看著藍調把憂鬱完全驅散。」

藍調之王：比比‧金，攝於1994年。

後記
藍調：流行音樂的足跡　恰克・D

　　身為嘻哈和饒舌這兩種音樂的所謂老兵，你很自然地成為一個研究音樂的學者，或至少是這個領域的學生。簡單地說，饒舌音樂的根基從它卑微的發源處開始，恰巧就是我們播放唱片時口中配合節奏的念白之應用。現在玩搖滾樂的人還在使用從密西西比三角洲生產的類固醇過量的藍調吉他技巧，這到今天已經不再是祕密；但是仍然被隱藏著、人們尚未了解的是，饒舌歌的節奏和韻律同樣應和著那些過往的音樂元素。

　　藍調和饒舌樂都是美國的原創性音樂，兩者都有自己的態度，音樂中都充滿曖昧的符碼。你不難發現圖帕克・夏庫爾（Tupac Shakur）和小華特兩人生命的類似之處；以及玩唱盤的專家如人口爆炸樂團（Dilated Peoples）的DJ巴布（DJ Babu）和擅耍吉他特技的德州「丁骨」渥克的相似點；還有聲音沙啞原始的DMX和豪林・沃夫——即使當時和現今的唱片公司都是從一個族群到一個族群，快速地推銷這些聲音，也即使推銷到國外，上述的相似點仍然存在。涵蓋的唱片廠牌從切斯、太陽和眼鏡蛇，到糖山（Sugarhill）、湯米男孩（Tommy Boy）和戴夫・傑姆（Def Jam）。彼此間的相似性實在令人困惑。

　　事實上今天大部分的MTV世代並沒有辦法作這種比較，因為他們根本不認識那些傳奇的藝人和廠牌名稱——這種對過往音樂的陌生最終將影響現在和未來所有的音樂。1960年代看似黑人社區集體抵制藍調，其實是在一波學術界和媒體炒作下的結果；它們將黑人過去與未來的貢獻完全抹煞。毫不意外地，人們在這種與「老黑鬼」關係密切的音樂

裡看到音樂的未來，也就是節奏藍調，以及它更受喜愛的表親：搖滾樂。而且，英國在專制的君主帝國衰落之後，開始追尋世界文化，來彌補家道中落產生的鴻溝，使英國人變成了全球最厲害的唱片蒐藏家之一（至今仍然如此）。這好比最初探索尋找節奏的嘻哈音樂DJ們：50年代晚期與60年代早期的英國樂團的首要任務，就是使用那些藍調巨匠的純粹音樂元素，來妝點他們的史基佛音樂（skiffle），以及日後被美國仿效的搖滾樂。

　　現在眾所皆知的「英倫入侵」所挾帶的火力，為英國藝術家們開了路——他們頗受質疑地，竟然比他們創作靈感的根源更富傳奇性。藍調的真實故事必然與黑人的歷史並肩而行；他們移居北部城市，使這首生命之歌得以藉這些音樂家的演奏，讓全世界聆聽。黑人弟兄們背著吉他和一身技藝，勾勒出一幅在路上來回行旅的圖像。有些傢伙說這是黑人福音運動的對照版——神與惡魔交戰。

　　回顧過去，我們發現這只是相同軌道上的一些言語、意識形態，和當時觀念上的差異罷了——一條訴說前往未知的天堂，另一條則關於此刻的地獄。當然，有些弟兄仍然延續傳統，將音樂往一條艱辛而人們走過的過往路途上推進，吉米・罕醉克斯就是其中一位異數，他將宗教融入歌詞中，使藍調走向現代的原始吶喊路線，成為重金屬。

　　藍調訴說著人的互相調和，也描繪著他們大舉遷徙的故事。馬歇爾・切斯常說，歐洲的移民（像是他父親和伯父，亦即切斯唱片公司創辦人）和南方來的移民（像是切斯唱片公司底下許多藝人）其實類型相近；他們都將文化植入20世紀的唱片裡，

以滿足彼此的需求：藉由連結新的義務和使用新科技來歌唱、演奏並說出新的故事，來逃離過去辛苦工作的殘酷處境。這是最重要的，影響十分深遠，它將新藍調傳送到世界各地，如同1920年代的第一批作品那樣。電晶體收音機的發明使藍調的節奏變快，進入了節奏藍調——為大西洋唱片鉅子傑瑞·魏斯勒所命名——的時代，並使搖滾樂由此逐漸成形。

　　總而言之，每件事都有起點，我們必須找到方法好找到那條線的源頭。對於藍調，我是在聽到一張層次豐富、聲音表現精湛的專輯之後，驚艷不已，才成為節奏的愛好者。這張專輯就是穆蒂·華特斯的《電子穆蒂》，1968年錄製，製作人是馬歇爾·切斯。我和我的共同製作人蓋瑞·G-維茲（Gary G-Whiz）都愛上那張專輯，一再重播及演唱穆蒂過去的經典曲目，那簡直是場迷幻之旅。誰知道他以前錄唱過這些歌曲？我就不知道。這張專輯讓我了解藍調音樂的概念。我也並不訝異居然找不到對一篇針對這張專輯、還稱得上夠水準的樂評。它不是給那些寫樂評的純粹主義者聽的；它是給會因為被帶進一個全新的世界而興奮不已的人們聽的。因此這條通往藍調的線是為了我這樣的人而畫的，它為我展示了原來這條線也可以劃在經常取樣與樂句重製的藍調錄音之間。

　　偉大的藍調音樂作家和製作人威利·狄克森是我們大家追隨的藍調使者，他使藍調如此容易了解，幫助我們去解釋任何一種我們可能屬於其中的音樂。了解藍調，你便了解了人生。你把長久以來建築在你靈魂和心裡的東西吐露出來，讓世界上的耳朵和靈魂去感受與喜愛，這就是藍調，就這麼簡單。這份精神在於你是為自己和大眾做唱片，而不是為了和某家公司的一紙合約；認知到我們做的唱

恰克·D在2003年「向藍調致敬」音樂會上以他自己的版本演唱〈爆炸〉（Boom Boom）。

片是由喜愛這種音樂的族群所「贊助」並且共同簽署的，能提醒我們自己是從何而來。藍調的種子在現代商業掛帥的企業體下萌芽，但是這些企業卻掌控目前可以被消費和下載的各類型的音樂。沒有人能想像，在密西西比州某個慵懶的秋日午後，在廊下輕彈的一段旋律，會成為在我們所知的今日音樂世界中美國最顯赫的標記。這也是音樂將在明日行過的足跡。🎸

謝辭

　　一個出色的團隊，由許多來自不同烹調背景的大廚組成，共同創造了這場名爲《The Blues：百年藍調之旅》（*Martin Scorsese Presents the Blues: A Musical Journey*）的思想盛宴。而製作這本書的過程眞是一趟精彩的旅程！大約兩年前，也就是2001年7月，亞力斯‧吉布尼、鮑伯‧聖堤利和我進行了我們的第一場電話會議（紐約、西雅圖，和北卡羅來納州的羅亞諾克激流市〔Roanoke Rapids〕的三方通話），討論製作一本重量級的圖文書構想，伴隨著一系列即將上映的藍調紀錄片。從那天起，那個原始的構想又加進兩部完整的影片；我們的「構想」變成了跟著名的哈波柯林斯出版社洽談出版的一本書，還有其他許多重要人物也參與了幾十次腦力激盪的過程。有關於文學和音樂興致勃勃的論述，也有關於該從哪個園圃運來蔬菜、由哪些麵包店製作麵包，要上紅的、白的還是兩種都要……的激烈辯論，最後我們終於達成協議，這桌七道菜的筵席最重要的條件，就是多樣性和精緻的原料。我們很確定可以滿足各種味蕾。

　　製作過程中，從頭到尾我們的大廚都有一個共同點：我們都被藍調「下蠱」了（套用艾力克‧克萊普頓的話）。我們對音樂的愛和想藉文字忠實將它呈現出來的那種慾望，煽動了寫作這本書的熱情。我個人想要感謝我的編輯夥伴，我從他們那裡學了很多：鮑伯‧聖堤利、彼得‧格羅尼克，以及克里斯多福‧約翰‧法利。和他們交換意見並借重他們優越的能力將思想轉化爲文字，使我在編輯工作上得到極大的滿足。我們無畏的領導者亞力斯‧吉布尼，讓我們東奔西跑尋找陌生的新（和舊的）調味料，好加入鍋中，而他當然也提供了很多獨門秘方。Ellen Nygaard Ford、Dan Conaway、Mikaeka Beardsley、Nina Pearlman、Margaret Boode、Shawn Dahl、Moira Haney都是這本書不具名的編者；他們驚人的想法，準確無比的創意，以及對這份工作不辭辛勞的付出，才使它得以有今天的面貌。其他幫助我們甚多的還包括：Andrea Odintz, Dan Luskin, Agnes Chu, Salimah El-Amin, Susan Motamed, Richard Hutton, Bonnie Benjamin-Phariss, Jill Schwartzman, John Jusino, Betty Lew, Rockelle Henderson, Dianne Pinkowitz, Nita Friedman, Brigitte Engler, Andrew Simon, Robin Aigner, and Ruthie Epstein。我們還要

感謝作家經紀人Sarah Lazin和Luke Janklow提供他們在出版上的專業和顧問。

　　另外，接下來要提到的這些人，是在各方面協助我們完成這本書的朋友：Inah Lee, Bruce Ricker, Anya Sacharow, Robert Legault, Amy Blankstein, Michele Garner Brown, Andrea Rotondo, Ann Abel, Tom Di Nome, Ashley Kahn, Laura Draper, Rachel X. Weissman, Heather Tierney, Richard Skanse, David Gahr, Jim Marshall, Peter Amft, Frank Driggs, David Ritz, Andrew Bottomley, Kent Jones, Don Fleming, David Tedeschi, Charles Sawyer, Tony Decaneas, Jonathan Hyams, Helen Ashford, Geary Chansley, John Sutton-Smith, Michael Singh, Mikal Gilmore, Susannah McCormick Nix, Michael Hall, Clifford Antone, Mark Jordan, Alexandra Guralnick, the staff at the Carnegie Public Library, Robert Birdsong of Travel House in Clarksdale, Mississippi, Jim Dickinson, Joel Dorn, Leslie Rondin, Andy Schwartz, Hannah Palmer, Jeff Scheftel, James Austin, Kandia Crazy Horse, Richard Meltzer, Mark Lipkin, Jeff and Ben Cohen, Robert Gordon, Banning Eyre, Jeff Peisch, Steve Weitzman, Howard Mandel, Mitch Myers, Bernard Furnival, Aliza Rabinoff, John Swenson, Elvis Costello, Michael Ochs, Walter Leaphart。我非常感謝所有的作者和音樂家（以及他們的助理），謝謝他們對這本書的付出。

　　就像穆蒂有他那些可以讓派對High翻天的「浪蕩子」（Hoochie Coochie Boys），我也有我的「賤人灣區藍調寶貝」（Bitchin＇ Bay Ridge Blues Babes），他們在無數的夜晚裡努力地在編輯的戰壕中奮力前進。沒有他們——以及我們超級有耐心、不遺餘力給我們支持的可愛技術專家，Robert Warren, Jack Warren和Joe Ford——你現在不可能讀到第282頁。

　　看來已經感謝夠了：現在去放上一張曼菲斯‧蜜妮、羅伯‧強生或是豪林‧沃夫的音樂，再回來看這本書，讓藍調將你完全占據。

哈利‧喬治-華倫
2003年5月，寫於紐約

(Rutgers University Press, 1990); *Blues Legacies and Black Feminism: Gertrude "Ma" Rainey, Bessie Smith, and Billie Holiday* by Angela Davis (Pantheon, 1998); *Women, Race and Class* by Angela Davis (Vintage, 1983); *Bessie Smith* by Jackie Kay (Absolute Press, 1997); *Blues Traveling: The Holy Sites of Delta Blues* by Steve Cheseborough (Mississippi, 2001); *Bessie* by Chris Albertson (Stein and Day, 1982); *Nobody Knows My Name* by James Baldwin (Vintage, 1960); *The American Dream, The Death of Bessie Smith, Fam and Yam*, by Edward Albee (Dramatist Play Service); *Bessie Smith–Empress of the Blues*, by Chris Albertson and Gunther Schuller, (Schirmer, 1975); *Brown Sugar: Eighty Years of America's Black Female Superstars* by Donald Bogle (Harmony, 1980); *Jazz Masters of the Twenties* by Richard Hadlock (MacMillan, 1974); *Pittsburgh Courier*, October 9, 1937; *Clarksdale Press Register*, ibid, September 26, 1957, ibid October 3, 1957, ibid, September 27, 1937; *Chicago Defender*, October 2, 1937; ibid, October 9, 1937; *Baltimore Afro-American*, March 7, 1926; *Down Beat*, October 1937; ibid, November 1937; ibid, December 1937; *Hollywood Rhythm Vol.1: The Best of Jazz and Blues* (King Video, 2001); *Stomping the Blues* by Albert Murray (Da Capo, 1976); *Somebody's Angel Child: The Story of Bessie Smith*, by Carman Moore (Dell, 1969); *The Big Book of Blues*, Santelli. **Brown:** all lines from "Ma Rainey" from *The Collected Poems of Sterling A. Brown*, edited by Michael S. Harper. Copyright © 1932 by Harcourt Brace & Co. Copyright renewed 1960 by Sterling A. Brown. Reprinted by permission of HarperCollins Publishers, Inc.; **Marshall:** **"Shave 'em Dry"** by Lucille Bogan (n/a) Solome Bey Matthews (SOCAN), reprinted by permission of Hot Usama Music; **Titon:** *Early Downhome Blues: A Musical and Cultural Analysis*, second edition, by Jeff Todd Titon, Copyright © 1995 by the University of North Carolina Press. Used by permission of the publisher. **Shines:** "Remembering Robert Johnson" by Johnny Shines, from *American Folk Music Occasional*, 1970, reprinted with permission of Chris Strachwitz; **Ellison:** from *Invisible Man* by Ralph Ellison, copyright © 1947, 1948, 1952 by Ralph Ellison. Copyright renewed 1975, 1976, 1980 by Ralph Ellison. Used by permission of Random House. **Edwards:** from *The World Don't Owe Me Nothing: The Life and Times of Delta Bluesman Honeyboy Edwards*, by David "Honeyboy" Edwards as told to Janis Martinson and Michael Robert Frank. Reprinted with permission of Chicago Review Press, Inc. **Faulkner:** from *Soldiers' Pay* by William Faulkner. Copyright 1954 by William Faulkner. Copyright 1926 by Boni & Liveright, Inc. Used by permission of Liveright Publishing Corporation. **Baldwin:** excerpted from "Down at the Cross: Letter From a Region in My Mind" by James Baldwin, originally published in *The New Yorker*. Collected in *The Fire Next Time* © 1962, 1963. Copyright renewed. Reprinted by arrangement with the James Baldwin Estate; **Bond:** reprinted with permission of the author.

曼菲斯之路 **Booth:** "Furry Blues" by Stanley Booth. Reprinted by permission of the author. **Shade:** from *Conversation With the Blues* by Paul Oliver. Cambridge University Press, 1965. Reprinted by permission of the author; **"The River's Invitation"** by Percy Mayfield. © 1952 (renewed) Sony/ATV Songs LLC. All rights administered by Sony/ATV Music Publishing, 8 Music Square West, Nashville, TN 37203. All rights reserved. Used by permission. **Palmer:** from *Deep Blues* by Robert Palmer. Published by Viking Press, 1982. Reprinted by permission of the Estate of Robert Palmer.

一個人的靈魂 **Farley:** *Nothing But the Blues: The Music and the Musicians* by Lawrence Cohn (Abbeville Press, 1993); *The Land Where the Blues Began* by Alan Lomax (Pantheon, 1993); *A Natural History of the Senses* by Diane Ackerman (Vintage, 1990); *Blind Lemon Jefferson. His Life, His Death, His Legacy* by Robert Uzzel (Eakin, 2002); *Blindness: The History of a Mental Image in Western Thought* by Moshe Barasch (Routledge, 2001); *Twilight: Losing Sight, Gaining Insight* by Henry Grunwald (Knopf, 2000); *Aldous Huxley, The Art of Seeing* (Creative Arts Book Company, 1982); *Tales From Ovid*, translated by Ted Hughes (Farrar, Straus and Giroux, 1997); "Music Rooted in the Texas Soil" by Robert L. Uzzelm , *Living Blues*, November/December 1988; *The Blues Makers* by Samuel Charters; "Blind Lemon Jefferson: the Myth and the Man" by Alan Govenar, *Black Music Research Journal*, Spring 2000, "The Language of Blind Lemon Jefferson: The Covert Theme of Blindness" by Luigi Monge, *Black Music Research Journal*, Spring 2000, "Musical Innovation in the Blues of Blind Lemon Jefferson," by David Evans, *Bluesland*, edited by Pete Welding and Toby Byron (1991); *Arizona Dranes, Complete Recorded Works in Chronological Order 1926–1929* (Document, 1993), CD liner notes; *Sight Unseen* by Georgina Kleege (Yale University Press, 1999); *The Best of Blind Lemon Jefferson* (Yazoo, 2000), CD liner notes; "*Moanin' All Over*," (Tradition Records, 1996), CD liner notes; *The Big Book of Blues* by Robert Santelli; **"Blind Willie McTell"** by Bob Dylan,

資料來源及出處

藍調一世紀 **"Stones in My Passway"** written by Robert Johnson© 1990 Lehsem II, LLC/Claud L. Johnson; **"Dream Boogie"** from *The Collected Poems of Langston Hughes* by Langston Hughes © by the Estate of Langston Hughes. Used by permission of Alfred A. Knopf, a division of Random House, Inc.; **"You Know I Love You"** by Lou Willie Turner Administered by Warner Chappell. Used by permission. All rights reserved. **"Prisoner's Talking Blues"** written by Robert Pete Williams © 1971 (re: 1999) Tradition Music (BMI)/Administered by BUG. All rights reserved. Used by permission.

宛若歸鄉路 **Farley/Son House:** the *Atlanta Journal Constitution*, July 10, 1994; *Ethnomusicology*, January 1975, pages 149–54; *The Blues Makers* by Samuel Charters, (Da Capo); *Rochester Times-Union*, "I Swear to God, I've Got to Sing These Gospel Blues" by Steve Dollar, February 24, 1987; *Rochester Democrat and Chronicle*, "Still a Great Delta Blues Singer" by Lawrence Cohn, October 6, 1968; *Rochester Democrat and Chronicle*, "Son House: Travelin' Blues" by Rich Gardner, August 30, 1981; *Rochester Times-Union*, "Let It Shine..." by Mary Anne Pikrone, March 26, 1968; *Rochester Times-Union*, "Son House Records Blues Again" May 29, 1965; *Guitar Player*, "Deep Down in the Delta" by Jas Obrecht, August 1992; *Guitar Player*, "Requiem for Son House" by Jas Obrecht, January 1989; *Sing Out!* "I Can Make My Own Songs" by Son House, July 1965; *Living Blues*, "Living Blues Interview: Son House" by Jeff Titon, March-April 1977; *New York Post*, "The Rhythm Section: The Blues Eldest Statesman" by Ralph J. Gleason, December 10, 1969; *Nothing But the Blues: An Illustrated Documentary*, edited by Mike Leadbitter (Hanover Books, 1971); *Son House, The Original Delta Blues* (Columbia/Legacy, 1998), CD liner notes; *Son House & Bukka White–Masters of the Country Blues* (Yazoo video, 1960); *Searching for Robert Johnson* by Peter Guralnick (Plume, 1998); *Robert Johnson: The Complete Recordings* (Columbia, 1990), CD liner notes; *King of the Delta Blues* (Columbia/Legacy, 1997), CD liner notes; *The Big Book of Blues* by Robert Santelli, (Penguin, 1994); **August Wilson:** *Romare Bearden: His Life and Art* by Myron Schwartzman Harry N. Abrams, 1990; **"Hellhound on My Trail"** written by Robert Johnson © 1990 Lehsem II, LLC/Claud L. Johnson; **Lomax:** copyright © 2002 *The Land Where the Blues Began* by Alan Lomax. Reprinted by permission of the New Press. (800-233-4830); **Gordon:** from

Can't Be Satisfied: The Life and Times of Muddy Waters by Robert Gordon. Copyright © 2002 by Gordon. By permission of Little, Brown and Company (Inc.); **Palmer:** reprinted by permission of the Estate of Robert Palmer; **Farley/Toure:** *Jali Kunda: Griots of West Africa and Beyond* (Ellipsis Arts, 1996), CD liner notes; *Ali Farka Toure, Radio Mali* (World Circuit/Nonesuch, 1999), CD liner notes; *World Music: the Rough Guide* (The Rough Guide/Penguin, 1994); *Ancient West African Kingdoms: Ghana, Mali and Songhai* by Mary Quigley (Heinemann, 2002); AP Worldstream, March 8, 2001; *Boston Globe*, July 28, 2000; *In Griot Time: An American Guitarist in Mali* by Banning Eyre (Temple, 2000); *The Independent* (London), June 18, 1999; *Chicago Tribune*, August 6, 2000; *Mali Blues* by Lieve Joris (Lonely Planet, 1998); *Waiting for Rain: Life and Development in Mali, West Africa* by Lewis W. Lucke (The Christopher Publishing House, 1998); *World Music: the Rough Guide–Africa, Europe and the Middle East* (Rough Guide/Penguin, 1999); *Ali Farka Toure, The Source* (World Circuit, 1992), CD liner notes; *Rhythm Planet: The Great World Music Makers* by Tom Schnabel (Universe, 1998); *Various Artists, Mali to Memphis: An African-American Odyssey*, (Putumayo, 1999), CD liner notes; *Various Artists, Mali & Guinea: Kora Kings and Griot Minstrels*, (World Music Network, 2000), CD liner notes; *Various Artists, The Music of Mali* (Nascente, 2001), CD liner notes.

在惡魔的火旁取暖 **Farley:** *BackWaterBlues: In Search of Bessie Smith* by Sara Grime (Rose Island Publishing Co./Sara Grimes, 2000); *Baltimore Afro-American*, April 10, 1926; *The Essential Bessie Smith* (Columbia, 1997), CD liner notes; *Bessie Smith–The Collection* (Columbia, 1989), CD liner notes; *Bessie Smith, Volume I* (Frog, 2001), CD liner notes; *Bessie Smith: The Complete Recordings Vol. 1*, Columbia/ Legacy, 1991), CD liner notes; *Bessie Smith, The Final Chapter, The Complete Recordings Vol. 5* (Columbia/ Legacy, 1996), CD liner notes; *The Jazz Makers*, edited by Neil Shapiro and Nat Hentoff (Rinehart & Company); DownBeat.com; *Nothing but the Blues: An Illustrated Documentary*, edited by Mike Leadbitter (Hanover Books, 1971); *Personal Politics: The Roots of Women's Liberation in the Civil Rights Movement and the New Left* by Sara Evans (Random House, 1979); *A Shining Thread of Hope: The History of Black Women in America* by Darlene Clark Hine and Kathleen Thompson (Broadway Books, 1998); *Black Pearls: Blues Queens of the 1920s* by Daphne Duval Harrison

撰稿人

希爾頓・艾爾斯是《紐約客》（The New Yorker）雜誌的記者。他的作品也曾刊登在《紐約書評》（The New York Review of Books）上。

史丹利・布斯著有《直到我死而復生》（Till I Roll Over Dead）、《韻律油》（Rhythm Oil），以及《滾石合唱團真實大冒險》（The True Adventures of the Rolling Stones），1966年時認識「毛毛」路易斯。他們的友誼一直維持到1981年「毛毛」過世為止。

山謬・查特斯自從在1959年撰寫《鄉村藍調》（The Country Blues）之後，陸續撰寫並製作許多有關藍調的書籍與專輯。他也出版過小說與詩集。

安東尼・迪克提斯是《滾石》（Rolling Stone）雜誌的專案編輯，也是《搖滾我的人生：書寫音樂與其他》（Rock My Life Away: Writing About Music and Other Matters）的作者。他是美國文學博士，並於賓州大學教授文學創作課程。

克里斯多福・約翰・法利生於牙買加，成長於紐約。曾出版過小說《我最愛的戰爭》（My Favorite War）與傳記《艾莉雅：不只是個女人》（Aaliyah: More Than a Woman）。身為《時代》（Time）雜誌1990年代的音樂評論主編，法利訪問過鮑伯・狄倫、約翰・李・胡克、U2、電台司令（Radiohead）、艾瑞莎・富蘭克林，以及其他藝人。目前法利是《時代》的資深編輯與美國有線電視網（CNN）頭條新聞（Headline News）的記者，他主持每週一次的音樂報導「克里斯多福・約翰・法利的點唱機」（Christopher John Farley's Jukebox）。

荷莉・喬治—華倫曾參與編輯《美國草根音樂》（American Roots Music）與《滾石雜誌搖滾樂大百科》（The Rolling Stone Encyclopedia of Rock & Roll），並撰寫過《牛仔：好萊塢如何發明大荒野》（Cowboy: How Hollywood Invented the Wild West）、《搖、抖、滾：搖滾樂的創始人》（Shake, Rattle & Roll: The Founders of Rock & Roll），以及其他多本書籍。

亞克斯・吉布尼是《藍調》（The Blues）系列製作人，是一位榮獲過艾美獎（Emmy Award）的編劇、導演、製作人。他的作品包括《亨利・季辛吉的審判》（The Trials of Henry Kissinger）、《50年代》（The Fifties）（根據大衛・霍伯斯坦所寫的暢銷書改編），以及《太平世紀》（The Pacific Century）。

羅伯・戈登著有《我無法滿足：穆蒂・華特斯的生命與時代》、《它來自曼菲斯》，以及兩本有關貓王（Elvis Presley）的書。他的紀錄片包括《穆蒂・華特斯無法滿足》（Muddy Waters Can't Be Satisfied）以及《整天整夜》（All Day & All Night）。他也是《藍調》系列紀錄片《曼菲斯之路》的編劇。

彼得・格羅尼克著有《宛若歸鄉路》（Feel Like Going Home）、《找尋羅伯・強生》（Searching for Robert Johnson）、《甜美靈魂樂》（Sweet Soul Music）、小說《夜鷹藍調》（Nighthawk Blues）、兩冊一套的貓王傳記，以及其他著作。

大衛・赫伯斯坦是普立茲（Pulitzer Prize）得獎作家，他最新的著作是《隊友》（Teammates）。

理查・黑爾是小說《現在走吧》（Go Now）的作者。他最新發行的音樂是雙CD作品《時光》（Time），最新的著作是《熱與冷》（Hot and Cold）。

艾爾摩・李歐納是多本書的作者，包括《第八十九號無名氏》（Unknown Man #89）、《黑道當家》（Get Shorty），以及《提夏明溝藍調》。其中《提夏明溝藍調》已改編成院線電影即將上映。

麥克・萊頓是《雷・查爾斯：其人其樂》（Ray Charles: Man and Music）的作者，從事與流行音樂相關的寫作已經超過三十年。他同時也是一名詞曲創作者，經常在紐約市演出。

詹姆斯・馬歇爾為《SPIN》雜誌、《紐約時報》與《迷幻時光》（High Times）雜誌，還有其他刊物寫稿。

梅克・麥科密克是一名文化人類學者，他從1940年代便開始研究、書寫藍調。

凱薩琳・南道切爾是派駐在美國二十年的法國記者，主要報導紐約—巴黎—曼菲斯相關新聞。

保羅・奧立佛著有《與藍調對話》與《藍調故事》（The Story of the Blues），以及其他多本書籍。

保羅・歐樹是第一個成為穆蒂・華特斯樂團全職成員的白人樂手。歐樹仍持續在美國與海外的藍調音樂節表演。他演唱並演奏口琴、吉他與鋼琴。〈禮物〉出自歐樹即將出版的著作《與藍調獨處》（Alone with the Blues）。

羅伯・帕瑪與他的樂團Insect Trust錄製過多張專輯。他的作品包括《深沈藍調》、《搖滾樂：狂躁的歷史》（Rock & Roll: An Unruly History），以及其他許多企畫。

蘇珊・羅莉・帕克絲是普立茲獎的得獎劇作家。

大衛・里茲最近的著作是《時光的信念：吉米・史考特的生平》（Faith in Time: The Life of Jimmy Scott）。他也是小說《綠毛氈帽下的藍調》（Blue Notes Under a Green Felt Hat）的作者，以及〈性愛療癒〉（Sexual Healing）的作詞人。

盧克・桑提出版過數本書，包括《下層生活》（Low Life）與《事實工廠》（The Factory of Facts）。他住在紐約州的烏斯特郡（Ulster County）。

羅伯・聖堤利是《美國草根音樂》的共同編輯，出版過《藍調大全》（The Big Book of Blues），也是「體驗音樂計畫」（Experience Music Project）的執行長。

傑夫・薛夫泰是得過獎的電影工作者，他最新的作品包括《瑪哈莉雅・傑克森：力量與榮耀》（Mahalia Jackson: The Power and the Glory）、《歡迎光臨死牢》（Welcome to Death Row），以及《曼菲斯之聲》（Sound of Memphis）。他也是製作葛萊美獎的美國國家唱片藝術與科學學院（NARAS）媒體製作主任。他目前正在撰寫一本有關音樂工業的書，並執導一部關於厄文・懷德（Irwin Wilder）與馬丁・史科西斯的紀錄片。

約翰‧史溫生是《滾石雜誌爵士與藍調專輯指南》(*The Rolling Stone Jazz & Blues Album Guide*)的編輯。他自1960年代開始為《Crawdaddy》、《滾石》,還有《*UPI*》這些刊物撰寫有關藍調的文章。他是《離拍》(*OffBeat*)的藍調專欄作者。

約翰‧史威茲是於耶魯大學非裔美國人研究、人類學、音樂課程的慕瑟榮譽教授(Musser Professor),也是2003-2004年哥倫比亞大學的路易士‧阿姆斯壯客座教授。他的著作有《太空是我家:太陽雷王的生平年代》(*Space Is the Place: The Lives and Times of Sun Ra*)、《爵士101》(*Jazz 101*),以及《又怎樣:麥爾‧戴維斯生平》(*So What: The Life of Miles Davis*),目前正在撰寫亞倫‧龍馬仕的傳記。

葛雷格‧泰特是《村聲》(*Village Voice*)週刊的記者。他的書包括《脫脂牛奶中的飛行男孩》(*Flyboy in the Buttermilk*)、《除了重擔之外的一切:白人從黑人文化中取用的東西》(*Everything but the Burden: What White People Are Taking from Black Culture*)、《午夜閃電:吉米‧罕醉克斯與黑人體驗》(*Midnight Lightning: Jimi Hendrix and the Black Experience*),以及即將出版的未來派小說《Altered Spaydes》。他同時領軍「焦糖」(Burnt Sugar)合唱團。

傑夫‧陶德‧提頓是布朗大學(Brown University)的音樂教授,著作包括《早期南方藍調:音樂與文化分析》(*Early Downhome Blues: A Musical and Cultural Analysis*)、《神的原動力》(*Powerhouse of God*),以及《給我這座山》(*Give Me This Mountain*)。

圖瑞著有短篇小說合集《可攜式樂土》(*The Portable Promised Land*),以及即將出版的小說《靈魂都市》(*Soul City*)。他也是《滾石》的專稿編輯,以及美國國家公共廣播電台(NPR)節目「全面考量」(All Things Considered)的撰稿人。

保羅‧特林卡是《魔咒》(*Mojo*)雜誌的主編,他自1996年起便以不同化身寫作。特林卡也是《藍調肖像》(*Portrait of the Blues*)(芳‧威墨〔Val Wilmer〕攝影)與《丹寧布:從牛仔到伸展台》(*Denim: From Cowboy to Catwalks*)的作者。

約翰‧艾德加‧懷德曼是小說家兼散文家,以及麻州大學安姆赫斯特(Amherst)校區的英語系名譽教授。

瓦爾‧威馬是著名的作家與攝影家,著作包括《爵士人》(*Jazz People*)、《嚴肅如汝命》(*As Serious as Your Life*)、《黑人音樂的臉孔》(*The Face of Black Music*),以及自傳《媽媽說有的時候會這樣》(*Mama Said There'd Be Days Like This*)。她的照片與文章散見世界各地的書籍、雜誌、報紙上。

彼得‧沃夫在波士頓美術館學院讀書時,便加入他的第一個樂團「幻覺」(The Hallucination)。這個樂團曾與許多偉大的藍調藝人同台,包括穆蒂‧華特斯、豪林‧沃夫與約翰‧李‧胡克。1967年,沃夫成立J.蓋爾斯樂團,這個樂團以一種搖滾樂氣味結合了藍調與節奏藍調,一共維持了十七年。樂團解散後,沃夫發行了一系列廣受好評的個人專輯。

圖片來源

Charles Sawyer (back endpaper: B.B. King, 1970); Ernest Withers/copyright © Ernest C. Withers/courtesy Panopticon Gallery, Waltham, MA (1, 37, 149, 151, 152, 278); David Gahr (Big Joe Williams's hands 2–3, 48, 49, 51, 89, 171, 183, 209, 240, 262); Peter Amft (front casing, back casing, 6, 7, 53, 153, 162, 166, 177, 217, 218, 220, 221, 275, 282); Russell Lee, Farm Security Administration, Library of Congress (9); Chicago Historical Society (12–13); Marion Post Wolcott, Farm Security Administration, Library of Congress (16–17); Courtesy Columbia/Legacy (19, 58, 62); Michael Ochs Archives/Venice, CA (20, 45, 115, 236); Frank Driggs Collection (22, 101, 117, 118, 120, 121, 122, 127, 140, 159, 199, 203, 215); FDR/Michael Ochs Archives (21, 109); Courtesy Yazoo Records/Shanachie (23); Sebastian Danchin Collection (26); Dixon Rohr (31); Don Bronstein/Chansley Entertainment Archives (36); Ray Flerage/Chansley Entertainment Archives (39); Joe Ciardiello (42, 181, 288); Jan Perrson (50); Chansley Entertainment Archives (52); Stephanie Chernikowski (55); Ken Settle (56, 254, 279); *Feel Like Going Home* (Otha Turner 60–61, Mali 64–65, 65, 66); Jim Marshall (68, 179, 193, 247, 261, 264); Courtesy Alan Lomax Archives (77); Dorothea Lange, Farm Security Administration, Library of Congress (80); Courtesy Jim Dickinson (left, 87); Ken Franckling (right, 87); Ebet Roberts (91, 94, 255); *Warming by the Devil's Fire* (98–99, 102, 103); Wayne Knight Collection/Chansley Entertainment Archives (112); Sylvia Pitcher Photo Library (124); James Fraher/Chansley Entertainment Archives (132); Val Wilmer (133, 244); *The Road to Memphis* (136–137), Zack Kenner (138, 139); Courtesy Yazoo/Shanachie/Eclipse Enterprises (144–145, 167); Damion Lawyer (150); *The Soul of a Man* (Chris Thomas King as Blind Willie Johnson 154, 268; Keith Brown as Skip James 155; top, 163; bottom, 163); Kenji Oda (164); *Godfathers and Sons* (184–185, 187); Gina Barge (186); Courtesy Peter Wolf (189); Mark Pokempner (190, 204, 207, front endpaper: Saturday night at Teresa's, Chicago, 1981); Terry Coyer (205); Courtesy Paul Oscher (227); *Red, White and Blues*/Jeremy Fletcher/ Redferns/Retna Ltd. (Zoot Money with Andy Summers, second from right 228–229); *Red, White and Blues* (233); © Brian Smith/Chansley Entertainment Archives (246); Adam Traum (250–251, 252); Paul Brissman (270, 281); Courtesy ABKCO (272)

附錄譯名對照表

288

國家圖書館出版品預行編目資料

The Blues藍調百年之旅／Peter Guralnick等編著；
李佳純、盧慈穎、劉佳伶譯.
-- 初版-- 臺北市：大塊文化，2004 [民 93]
面：　　公分.-- (tone : 01)
譯自：Martin Scorsese presents the blues: a musical journey
ISBN　986-7600-50-9 (精裝附光碟片)

1.音樂－西洋－歷史

910.94　　　　　　　　　　　93006047